陶瓷纵横

· 第2版 ·

于 岩 吴明懋 吴任平 主编

清华大学出版社
北 京

版权所有，侵权必究。举报：010-62782989，beiqinquan@tup.tsinghua.edu.cn。

图书在版编目（CIP）数据

陶瓷纵横／于岩，吴明懋，吴任平主编．—2版．—北京：清华大学出版社，2023.12
ISBN 978-7-302-65042-3

Ⅰ. ①陶… Ⅱ. ①于… ②吴… ③吴… Ⅲ. ①陶瓷－工艺美术史－中国 Ⅳ. ①J527

中国国家版本馆CIP数据核字(2023)第235484号

责任编辑：冯　昕
封面设计：傅瑞学
责任校对：欧　洋
责任印制：杨　艳

出版发行：清华大学出版社
网　　址：https://www.tup.com.cn，https://www.wqxuetang.com
地　　址：北京清华大学学研大厦A座　　邮　　编：100084
社　总　机：010-83470000　　邮　　购：010-62786544
投稿与读者服务：010-62776969，c-service@tup.tsinghua.edu.cn
质量反馈：010-62772015，zhiliang@tup.tsinghua.edu.cn
印　装　者：涿州汇美亿浓印刷有限公司
经　　销：全国新华书店
开　　本：185mm×260mm　　印　张：25.75　　插　页：2　　字　数：535千字
版　　次：2013年11月第1版　2023年12月第2版　　印　次：2023年12月第1次印刷
定　　价：79.00元

产品编号：103641-01

前言

在中文里,"瓷器"与"中国"这两个含义不同的词是用不同的字来表示的。可在英文中,"瓷器"(china)一词却与"中国"(China)相同,这是因为中国是瓷器的故乡,陶瓷是中华文明的象征。

陶瓷是材料、工艺和艺术的统一,是科学技术与艺术创作的综合体现,是一门"土"与"火"的艺术。每一件陶瓷作品都体现了作者的艺术修养和审美情趣;每个时代的陶瓷作品又都反映出了当时社会的时代背景和特征,它是历史的见证、时代的缩影;任何一件陶瓷作品均离不开"化泥土为玉珠"的科学道理。

通过本书的学习,读者可以生动、直观地了解我国陶瓷艺术的灿烂历史文化,深刻体会"中国"(China)—"瓷器"(china)当中所蕴藏的深刻内涵,激发出强烈的爱国情感;通过亲身的体验与创作,可以培养学生的观察能力、实践能力及创新精神;通过名家、名窑作品的欣赏,可以提高学生的审美情趣和陶艺鉴赏水平。

福州大学于岩教授从2005年3月开始面向学校全体本科生开设"陶瓷纵横"通识选修课,每学期开课一次,未曾间断,至今已经连续开课35期。课堂教学生动活泼、寓教于乐、内涵深刻,集审美、创新、动手、动脑等教育教学于一体,对理工科学生而言,可从陶艺的角度感受人类社会的历史变迁,提高审美情趣;对文科学生来说,可拓展原料、成形、烧成、加工等科学知识与专业技能。因此,该课程践行课程思政和立德树人根本任务,受到了师生们的普遍喜爱。

在清华大学出版社的热心支持下,我们用一种全新的思路编写并再版了这本雅俗共赏、图文并茂的《陶瓷纵横》,希望得到广大同学与读者的喜欢。

本书由福州大学于岩教授、吴明懋教授和吴任平教授主编,参编人员有福州大学的张庭士、温永霖等博士研究生。

受编者水平及条件限制,本书难免存在某些疏漏与不足之处,敬请大家批评指正。本书所用的一些素材为参编教师多年的教学积累,来源于多种书籍、文献及诸多媒体,难以逐一标明出处,特此说明并表示感谢!

<div style="text-align:right">

编 者

2023年7月

</div>

目 录

第 0 章　绪论 …………………………………………………………… 1
 0.1　陶瓷的概念 ……………………………………………………… 1
 0.2　陶瓷器简史 ……………………………………………………… 4
 0.3　陶瓷的特性 ……………………………………………………… 7
 0.4　陶瓷的用途 ……………………………………………………… 11

第 1 章　陶瓷历史 ……………………………………………………… 13
 1.1　中国的陶器 ……………………………………………………… 13
 1.1.1　陶器的发明 ………………………………………………… 15
 1.1.2　彩陶与黑陶 ………………………………………………… 17
 1.1.3　陶器的演变 ………………………………………………… 19
 1.2　中国的瓷器 ……………………………………………………… 21
 1.2.1　瓷器的发明 ………………………………………………… 21
 1.2.2　瓷器的奥秘 ………………………………………………… 23
 1.2.3　瓷器的发展 ………………………………………………… 26
 1.3　贸易与传播 ……………………………………………………… 33
 1.3.1　丝绸之路 …………………………………………………… 33
 1.3.2　传播文明 …………………………………………………… 37
 1.3.3　影响世界 …………………………………………………… 41
 参考文献 ……………………………………………………………… 48

第 2 章　名窑名瓷赏析 ………………………………………………… 49
 2.1　瓷都景德镇 ……………………………………………………… 49
 2.1.1　青花瓷 ……………………………………………………… 51
 2.1.2　釉里红与青花釉里红 ……………………………………… 55
 2.1.3　高温颜色釉（红釉、蓝釉、黄釉、窑变釉）……………… 57
 2.1.4　特色彩绘瓷（斗彩、粉彩、珐琅彩）……………………… 62

2.2 瓷都德化69
2.2.1 千秋瓷韵，陶瓷之都70
2.2.2 海丝物源，中外融通74
2.2.3 以电代柴，绿水青山75
2.2.4 德化陶瓷种类78
2.2.5 德化瓷业新格局84
2.2.6 德化匠人精神85

2.3 宋代五大名窑86
2.3.1 汝窑87
2.3.2 钧窑92
2.3.3 官窑97
2.3.4 哥窑99
2.3.5 定窑105

2.4 精品荟萃109
2.4.1 彩陶109
2.4.2 蛋壳陶123
2.4.3 秦始皇兵马俑126
2.4.4 唐三彩133
2.4.5 青瓷（秘色瓷、龙泉窑、耀州窑）140
2.4.6 建黑与建白（建窑茶盏、中国白）150
2.4.7 宜兴紫砂161
2.4.8 红色官窑（毛瓷）168
2.4.9 骨质瓷173

参考文献176

第3章 陶瓷文化178

3.1 陶瓷传说178
3.1.1 陶瓷起源178
3.1.2 高岭土神180
3.1.3 瓷祖182
3.1.4 瓷圣184
3.1.5 窑神185

3.2 陶瓷习俗188
3.2.1 陶瓷行规188
3.2.2 陶瓷用语193
3.2.3 陶瓷风俗199

		3.2.4 陶瓷题材	201
		3.2.5 陶瓷造型	202
	3.3	陶瓷趣谈	205
		3.3.1 陶瓷与饮茶	205
		3.3.2 陶瓷与宗教	207
		3.3.3 陶瓷与考古	209
		3.3.4 陶瓷与沉船	211
		3.3.5 陶瓷与外交	214
		3.3.6 陶瓷与诗歌	215
		3.3.7 陶瓷与建筑	219
		3.3.8 陶瓷与音乐	221
		3.3.9 陶瓷与书法	223
		3.3.10 陶瓷与体育	225
		3.3.11 陶瓷与军事	227
	参考文献		230

第4章	陶瓷技术		232
	4.1	陶瓷原料——抟泥幻化	233
		4.1.1 泥土制陶	233
		4.1.2 一元配方	234
		4.1.3 二元配方	234
		4.1.4 三元系统	235
		4.1.5 黏土	236
		4.1.6 石英	240
		4.1.7 长石	242
		4.1.8 泥料加工	243
	4.2	陶瓷成形——巧夺天工	247
		4.2.1 陶瓷造型	248
		4.2.2 精湛的古老技法	251
		4.2.3 先进的现代装备	256
		4.2.4 坯体干燥	262
	4.3	陶瓷釉料——绚丽多彩	264
		4.3.1 釉的由来	264
		4.3.2 釉的作用	265
		4.3.3 釉的分类	265
		4.3.4 釉料制备	266

 4.3.5 施釉方法 ········· 268
 4.3.6 经典案例 ········· 269
 4.4 陶瓷烧成——涅槃重生 ········· 274
 4.4.1 烧成的本质 ········· 275
 4.4.2 窑炉的变迁 ········· 279
 4.4.3 烧成技术 ········· 285
 4.4.4 烧成方式 ········· 294
 4.4.5 低温快烧 ········· 297
 4.5 陶瓷艺术——鬼斧神工 ········· 299
 4.5.1 白度与透明度 ········· 299
 4.5.2 玲珑瓷 ········· 300
 4.5.3 薄胎瓷 ········· 301
 4.5.4 彩绘装饰 ········· 302
 4.5.5 化妆土 ········· 306
 4.5.6 贵金属装饰 ········· 308
 4.5.7 陶瓷花纸 ········· 310
 4.5.8 坯体装饰 ········· 312
 4.6 陶瓷鉴赏 ········· 316
 4.6.1 如何挑选陶瓷器 ········· 316
 4.6.2 古陶瓷鉴定方法 ········· 321
 参考文献 ········· 327

第5章 现代陶瓷 ········· 329

 5.1 陶瓷家族的前世今生 ········· 329
 5.2 现代陶瓷的快速发展 ········· 330
 5.2.1 现代陶瓷的特性 ········· 331
 5.2.2 现代陶瓷的分类 ········· 334
 5.3 结构陶瓷 ········· 337
 5.3.1 氧化物陶瓷 ········· 337
 5.3.2 非氧化物陶瓷 ········· 341
 5.4 功能陶瓷 ········· 351
 5.4.1 超导陶瓷 ········· 351
 5.4.2 压电陶瓷 ········· 354
 5.4.3 微波介质陶瓷 ········· 357
 5.4.4 陶瓷电容器 ········· 359
 5.4.5 磁性陶瓷 ········· 360

 5.4.6 生物陶瓷……………………………………………………… 363
 5.4.7 半导体陶瓷……………………………………………………… 368
 5.4.8 电子封装陶瓷…………………………………………………… 377
 5.4.9 高压绝缘陶瓷…………………………………………………… 380
 5.5 智能终端陶瓷………………………………………………………… 383
 5.5.1 智能终端陶瓷的概念及特点…………………………………… 383
 5.5.2 智能终端陶瓷的发展与应用…………………………………… 386
 5.5.3 智能终端陶瓷的制备技术及发展……………………………… 395
 5.5.4 智能终端陶瓷市场与产业化进展……………………………… 397
参考文献………………………………………………………………………… 398

第 0 章
绪　论

陶瓷,是人类文明的象征,是人类发明的第一种人造材料,它宣告了人类"茹毛饮血"时代的结束。从采石制泥,拉坯成形,施釉敷彩,至入窑烧成,软泥变成坚硬的陶瓷,恍如材质幻化。每件作品背后的文化因素,让造型、釉色和装饰纹样呈现出丰富多彩的面貌。帝王、监造者、工匠和使用者,共同形塑出时代的风格。陶瓷器吸引人之处,在于它们呼应着源远流长的历史记事脉络,同时也从陶瓷发展网络中反映出不同文化相互间的交流。陶瓷,是中华民族的骄傲,因为瓷器是中国古代的第五大发明。英文中中国(China)与瓷器(china)同名,陶瓷文化博大精深,陶瓷的演变与发展,真实地刻录下了人类文明与进步的烙印。陶瓷是一门"土"与"火"的艺术,是中华民族文化的精髓,是材料科学、工程技术与工艺美术的一种完美结合与体现。

中国的瓷器以"白如玉、明如镜、薄如纸、声如磬"享誉世界,景德镇是全世界最有名的"瓷都",著名的"高岭土"就产自瓷都郊外浮梁县的高岭村。中国最壮观的陶器当数秦始皇兵马俑,秦始皇兵马俑是世界陶瓷雕塑史上的伟大壮举,是世界第八大奇迹,被联合国教科文组织列入世界遗产名录。青花瓷,是中国瓷器的杰出代表,堪称"国粹",已成为最典型的"中国元素"和"中国文化符号"之一。

本书将陶瓷历史文化与科技原理结合在一起,沿着中国陶瓷历史演变的脉络,从陶瓷文化的角度切入,品味传统陶瓷蕴藏着的深厚历史与文化内涵;从陶瓷技术的角度切入,领略抟泥幻化的科学与艺术神奇;从名窑名瓷的角度切入,赏析历朝历代陶瓷器的不朽经典;从现代陶瓷的角度切入,展望高科技陶瓷日新月异的美好明天。

0.1　陶瓷的概念

在英文中,"陶瓷"一词由希腊字 keramos 演变为 ceramics,字面上解释为 the art of making pottery(制陶艺术),意大利语中"陶瓷"的语意为光滑的、玛瑙般的贝壳。

在中国,"陶瓷"是人们惯用的统称,通俗地讲,用陶土烧制的器皿叫陶器,用瓷土烧制的器皿叫瓷器。陶瓷其实是陶器、炻器和瓷器的总称,凡是用黏土及其他天然矿物为主要原料,经过配料、成形、干燥、烧成等工艺制成的器物都可称为陶瓷。

陶与瓷无论是从外表还是本质上都有区别,可按吸水率的大小进行划分。

原来的"陶瓷"一词并没有十分严格的、为国际所公认的定义。我们知道,平常所说的陶瓷是陶器、炻器与瓷器的通称,它们既有联系,又有区别。它们都是以天然矿物为原料,成形后放于窑炉中以烈火煅烧而成的。由于坯料化学组成不同,窑炉温度高低不同等原因,产品的性能才出现了差别。由于瓷器是从陶器发展来的,瓷器和陶器在性能和制造工艺上有许多相似之处,所以人们才把这一类物品统称为陶瓷。

"陶器",是用黏土作原料,成形后经600～1000℃高温焙烧的器皿。胎体不透明,有许多微孔,吸水性强(吸水率一般在10%以上),叩之声音喑哑。陶器按不同分类标准可细分为细陶或粗陶、白色或有色、无釉或有釉,还有日用、艺术和建筑用陶之分。因所含成分的不同或烧制温度的差异,陶胎呈红、灰、白等多种颜色。

"瓷器",一般认为,它以经过精选或淘洗的瓷土为原料,制品经过1200℃以上的高温烧成后,胎质具有半透明性,基本不吸水(吸水率一般在1%以下),质地坚硬致密,叩之有金石声,断面呈贝壳状;表面有在高温下和坯体一起烧成的玻璃质釉层。按用途可分为日用瓷、陈设艺术瓷、建筑卫生瓷、工业用瓷等。

"炻器",是日本人提出来的称谓,性能介于陶器与瓷器之间(吸水率为1%～10%),常见的有紫砂、陶瓷砖、陶瓷卫浴等。

陶器与瓷器最大的差别就是致密度不同。陶器致密度差、重量轻,烧成温度低、原料中的杂质多,不像瓷器那样会有玉的感觉;瓷器密度很高,只有好的瓷器才能达到"白如玉、明如镜、薄如纸、声如磬"的境界。

值得一提的是,无论是原始人用毛茸茸的双手捏制的粗糙陶器,还是现在江西景德镇驰名全球的精美青花瓷,都是用天然的硅酸盐岩石和矿物原料制成的,它们的基本化学成分是硅酸盐,在学术上叫作"硅酸盐陶瓷",又叫作"传统陶瓷"。因为玻璃、搪瓷、水泥、砖瓦和耐火材料的主要成分是硅酸盐,所以它们均属于广义陶瓷的范畴。

"硅酸盐",感觉这是一个多么古怪而陌生的名称。其实,这个名词所代表的恰恰是我们日常生活中最熟悉,且每天都要接触的东西,像陶瓷、玻璃、搪瓷、水泥、砖瓦等。因为这些材料的化学成分中都含有一种叫"二氧化硅(SiO_2)"的酸性氧化物,它和各种金属氧化物反应而生成的盐类物质,就叫作硅酸盐。例如陶瓷的基本成分是二氧化硅和氧化铝结合而成的铝硅酸盐,普通玻璃是二氧化硅和氧化钠、氧化钙结合而成的硅酸钠和硅酸钙的混合物。

制造传统陶瓷的原料有黏土、瓷土、长石、瓷石、石灰石和石英等天然矿物,将这些原料按一定比例混合磨细,加水搅拌做成各种所需的形状,干燥后在高温窑炉中烧制,这时各种原料本身以及它们相互之间会产生一系列复杂的物理与化学变化,最后形成了坚硬的陶瓷器。把陶瓷切成薄片放到高倍电子显微镜下观察,可以看到胎体内有许多闪闪发光的细小晶体、玻璃相和气孔,这就是传统陶瓷的微观

结构。

一切硅酸盐陶瓷都具有这样一种结构,差别只在于晶体和玻璃的成分、含量不同。瓷器里玻璃相的含量较多,最高可以到一半左右。陶器中的玻璃少些,而气孔则多些。玻璃是长石或瓷石在高温条件下熔融而生成的铝硅酸盐玻璃体,高温时熔融的玻璃会填充到坯体中的空隙中,把各种小晶体粘合形成一个整体,冷却后就像水泥把石子和黄砂结合成牢固的混凝土一样。陶瓷胎体中一般会有几种晶体同时存在,如莫来石等铝硅酸盐晶体、石英等。

现代科学认为,材料的性能是由其组成与内部结构所决定的。陶瓷的组织结构是指其中晶体的种类、晶粒尺寸和形状、气孔的尺寸和数量、玻璃的数量和分布、杂质的数量和分布等。值得研究的是,化学成分相同的陶瓷,如果组织结构不同,性能往往会出现很大差别。因为传统陶瓷制品是由结晶物质、玻璃态物质和气泡所构成的复杂系统,这些物质在数量与尺度上的变化,均会对制品的性质产生必然的影响。这种影响一方面直观地体现在陶器、炻器、瓷器性能的差别上;另一方面也促使人们进行大量的试验来改进硅酸盐陶瓷:采用的方法有不断提高配方中氧化铝的含量,加入许多纯度较高的人工合成化合物去代替天然原料,甚至不惜代价引入高科技手段,目的就是提高陶瓷的强度、耐高温性或其他各种性能。

后来发现,完全不用天然原料,完全不含硅酸盐,也可以做成陶瓷,而且性能更为优越,于是历来完全由硅酸盐统治着的陶瓷家族,发生了变化,出现了完全崭新的不姓"硅"的现代陶瓷。陶瓷概念逐步地延伸到了"无机非金属材料"的概念范畴之内了。

陶瓷是由金属元素和非金属元素结合而成的无机非金属化合物。构成陶瓷的金属元素可以是一种或多种,构成陶瓷的非金属元素多数是氧,也可以是氮、碳、硅、硼等其他非金属元素,并可以同时有几种非金属元素存在于一种陶瓷内。陶瓷和玻璃、水泥、砖瓦、耐火材料等,都属于无机非金属材料,它们与金属及有机高分子材料相比,在化学成分与结构上是根本不同的。

那么,是不是所有金属和非金属元素的化合物都是陶瓷呢?也不是。譬如说食盐,它虽是金属钠和非金属元素氯化合而成的氯化钠,却不能算作一种陶瓷,只能称为无机化合物。因为陶瓷必须是用天然或人工合成的粉状化合物,做成一定形状的坯体,在高温窑炉中烧制成的固体材料。所以,食盐不是陶瓷材料,单单一堆氧化铝或碳化硅粉末也不能说是陶瓷,必须把粉末经过成形和烧结,能制成一定形状并具有一定强度的坚硬材料,才能称作陶瓷。

过去,作为中国古老文明与艺术的象征,陶瓷从被当作日用品开始,逐步发展为国民经济领域中的重要材料;如今,陶瓷已从古老的艺术宫殿走出来,跨进了现代科学技术的行列。由于科学技术的推动和需要,科学家充分利用陶瓷的物理与化学特性,开发出了许多在高科技领域中应用的功能材料与结构材料。现在的陶瓷已是"无处不在,无所不能":除了人们日常生活使用的各种器具,还有用于现代

工业和尖端科学技术所需的特种陶瓷;陶瓷已涉及工业、农业、医疗、环保、能源、国防、电子信息、航空航天等国民经济的诸多领域;大家耳熟能详的手机、电脑、汽车、飞机、火箭、飞船、卫星、潜艇、核能等都离不开"陶瓷"。

现在,通常将"陶瓷"定义为:用天然或人工合成的粉状化合物,经过成形和高温烧结制成的,由金属元素和非金属元素的无机化合物构成的多晶固体材料。无论是传统的硅酸盐陶瓷,还是现代高技术陶瓷,都涵盖在这个范畴里。

0.2 陶瓷器简史

翻开人类远古文明的史册,见证它的是陶瓷;开启人类远古科技之门,见证它的也是陶瓷;探索人类远古艺术起源,见证它的还是陶瓷;追溯人类生活变迁,见证它的仍是陶瓷。陶瓷是人类赖以生存的物质产品,同时也是人类精神的载体,它具有物质与精神的双重属性。陶瓷是人类生活、文化、宗教、科学技术的综合体,它反映出人类不同时期的科学与技术,体现出当时人们的生活与精神的风貌。

陶瓷有巧夺天工的神奇,陶瓷有鬼斧神工的绝妙。把柔软的泥土变成坚固的陶瓷,反映了人类控制和改变自然状态能力的扩大,是人类按照自己的意志创造出来的一种崭新的物质,不仅是发生形状的变化,更重要的是发生了本质的变化。人们在揉泥的同时,也揉进了自己的创造、理想、希望和未来。他们在用自己的双手和心灵去发现美、表现美、创造美的同时,更用自己特殊的语言,去表现心中的世界。

陶器是我国最古老的工艺美术品。远在 8000 多年前的新石器时代就有风格粗犷、朴实的灰陶、红陶、白陶、彩陶和黑陶等。6400 年前的"仰韶文化"又称"彩陶文化",3500 年前的"龙山文化"又称"黑陶文化"。

从陶器到瓷器是我国陶瓷生产史上的一个重大飞跃,是经过长期实践、经验积累、不断摸索提高才取得的。商代已出现釉陶和初具瓷器性质的硬釉陶,瓷器创制于公元 1—2 世纪的东汉时期,唐代在制作技术和艺术创造上达到了高度成熟;宋代制瓷业蓬勃发展,名窑涌现;明清时代陶瓷从制坯、装饰、施釉到烧成,技术上又超过了前代。

中国陶瓷兴盛不衰,宜兴的紫砂壶、石湾的陶塑、洛阳的三彩釉陶、淄博的黑陶、铜官的绿釉陶、德化的瓷雕、醴陵的釉下五彩、景德镇的青花玲珑和窑变釉等,均闻名于世。

关于陶器的发明流传着许多有趣的传说,众说纷纭(参见 3.1.1 节)。事实上,陶器的发明不能归功于某一个人或某一次偶然的机会,而是由许许多多古代劳动人民世世代代积累经验,发挥了集体智慧,对土器不断加以改进才创造出来的。

陶器的制作,是人类最早的一项手工劳动,是人们第一次利用天然原料,按照人们的意志创造出来的一种全新的东西。这个时候,人们虽然已学会将石头制成

各种用具,但是,石头还是石头,只有量的变化,没有质的变化。而陶器的制作就完全不同,人们用泥土制成器皿,用火一烧,变成了陶器。陶器与泥土的性质迥然不同,这里不仅有了量的变化,更重要的是,由量变而引起了质变。所以说,陶器是人类发明的第一种人造材料,它揭开了人类利用自然、改造自然,与自然作斗争历史的新的一页。

据科学考证,最早的陶器距今已超过一万年,在我国江西贤人洞和广西甑皮岩考古发掘出的陶器,地质年代都在万年以上,古埃及制陶同样有万年的历史。这些最早出现的陶器大都是泥质和夹砂红陶、灰陶和夹碳黑陶等。随着制陶技术的不断发展,在新石器时代晚期,分别出现了"仰韶文化"和"龙山文化"。"仰韶文化"又称"彩陶文化",这一时期陶器的壁厚薄均匀、造型端正,色彩大部分为灰红色,上面有红色、紫色或黑色花纹。"龙山文化"又称"黑陶文化",它的陶器主要以通体漆黑光亮、器形浑圆端正、器壁薄而均匀著称于世。到了有文字记载的殷商时代,陶器从无釉到有釉,是制陶技术上的重大成就,是我国陶瓷发展过程中的"第一次飞跃"。

考古发掘材料证明,大约在公元前16世纪的商代早期,中国古代先民在烧制白陶器和印纹硬陶器的实践中,在不断的改进原料选择和处理,以及提高烧成温度和器表施釉的基础上,创造出了原始瓷。

所谓原始瓷,也就是最初的瓷器,是瓷器的早期或低级阶段,它还不是严格意义上的瓷器。原始瓷是在陶器的选料和制陶技术进步的基础上发展起来的,与陶器相比,原始瓷在以下三个方面有了明显变化:一是用料上,选用瓷石做坯料,而不再是易熔黏土;二是烧制温度高;三是原始瓷器表面有施釉。

我国发现原始瓷器的地点有许多,在河南、山西、山东、湖北、湖南、江西、江苏等地都有。已出土的原始瓷器的器形有尊、罍、瓮、罐、钵、豆、簋。这些原始瓷器多为素面,没有花纹,少数有篮纹或方格纹。这些瓷器表面有一层绿色薄釉,瓷器质地坚硬,吸水率很低,敲击时发出铿锵之声。出土原始瓷器最早的遗址是山西省夏县东下冯龙山文化遗址,这里出土了20多片原始瓷器的残片,经复原处理,可以看出其器形为罐、钵等。

随着烧制技术的日益进步,一些地区生产的器物已相当成熟。自商代至汉魏,陶器上的釉面"晶莹明彻,光润如玉"。根据《中国陶瓷史》记载,到了距今约2000年前的东汉时期,瓷器终于摆脱了原始状态,已经由极薄的釉发展到形成一定厚度并且表面致密光润具有近代瓷感的釉,出现了胎体的瓷化程度接近现代瓷器水平的青瓷器。其在观感上已经与釉陶有很大的不同,发生了突变和飞跃,形成了我国陶瓷史上的"第二次飞跃"。

在浙江上虞、宁波、慈溪、永嘉等市县,考古学家先后发现了汉代瓷窑遗址。在河南洛阳、河北安平、安徽亳县、湖南益阳、湖北当阳等东汉晚期墓葬和江苏高邮邵家沟汉代遗址中,都曾发现过瓷制品。从江西发现的东汉"延熹七年"纪年墓中所出土的麻布纹器就是青瓷罐。

汉代的瓷器以青瓷为主,并有少量的黑瓷。青瓷胎质细腻坚硬,釉色淡雅,是日常生活中的理想用器。另外,在汉代还出现了一种以"铅"作为熔剂的釉料,铅釉陶的制作成功,是汉代制陶工艺的又一杰出成就,它为后世著名的唐三彩的出现开辟了道路,也为明清景德镇五彩缤纷的釉上彩绘瓷的发展奠定了基础,具有十分重要的意义。

后至三国、两晋、南北朝时期,制瓷业有了很大的发展。出现了一些著名的窑址,如越窑、瓯窑、婺州窑和德青窑等。在这一时期生产的陶瓷,不管是在工艺技术上还是规模上都有了很大的变化发展。特别是1983年在江苏南京雨花台吴末晋初墓葬中出土的一件青瓷釉下彩带盖盘口壶,是目前已知最早的釉下彩绘瓷器,说明在三国时,瓷匠们已掌握了釉下彩工艺技术。釉下彩是一项伟大的发明,为后来的釉下黑彩、青花、釉里红等釉下彩绘瓷的出现开了先河,在中国陶瓷史上具有重大意义。

到了唐代,国家的空前兴旺繁荣,给瓷器的发展以极大促进。在当时,主要的瓷窑有:河北邢窑,河南巩县窑,陕西铜川窑,山西浑源窑,四川邓窑,浙江越窑,安徽寿州窑,湖南长沙窑,江西洪州窑。其中最著名的是邢窑和越窑。整个唐代瓷器的发展,形成了以浙江越窑为代表的青瓷和以河北邢窑为代表的白瓷两大瓷窑系统,一般以"南青北白"概称之。

一般认为,青花瓷器的出现和发展,开始于宋,成熟于元,极盛于明、清。1983年,考古学家在江苏省扬州唐城遗址发掘出几批唐代青花瓷器残片,这是我国迄今已知的最早的青花瓷器,将青花瓷器出现的时代从宋代提前到了唐代。唐代青花瓷的出现,对当时的陶瓷装饰是一项划时代的革新,为富有中国民族特色的元、明、清青花瓷器的发展打下了良好的基础。

宋金时期,特别是宋代,是中国陶瓷发展的鼎盛时期,不管是在种类、样式还是烧造工艺等方面,均处于巅峰地位。举世闻名的五大名窑汝、钧、官、哥、定都产生于这个时期,被西方学者誉为"中国绘画和陶瓷的伟大时期"。在这一时期,瓷器已经由半透明的釉发展到半透明的胎,实现了我国陶瓷史上的"第三个飞跃"。"宋瓷"也以其特有的涵义而被载入中国陶瓷史乃至文化史。

到了元、明、清,陶瓷进一步得到发展。元代瓷器是中国瓷器的一个转折点,一方面草原民族风格突出,器型多样,大型器物增多,主要有罐、梅瓶、玉壶春瓶、执壶、高足杯、四系小口扁壶等,同时大量外销瓷使得烧制技术更加成熟,独特的元青花和釉里红成为元代瓷器的一大特色。

中国瓷器由宋代的大江南北成百上千窑口百花争艳的态势,经由元代过渡之后,到明代几乎变成了由景德镇瓷窑一统天下的局面,景德镇自此成了举世闻名的"瓷都"。明代是青花瓷生产的鼎盛时期,创造器形有花浇、卧壶、抱月瓶、无挡尊、八角烛台等,其中一些还带有异国情调,这是由于对外贸易的繁荣和文化交流,中东、中亚伊斯兰文化的输入,一些青花瓷瓶的造型与纹饰受到了影响。

我国的制瓷工艺发展到清代,特别是早期的康熙、雍正、乾隆三朝盛世更是达到了历史最高水平。清代,特别是乾隆时期,集过去造瓷之大成,这一时期的瓷器无论是造型还是色彩,都是应有尽有,而且创制了古铜彩,对历代名瓷是无一不仿,所以历代的瓷器在乾隆时期都能看到。在画法书写上也力求精致,成立了绘画的"如意馆"和书写的"南书房"。画法上不但仿古,而且引进了西洋绘画技术,所以乾隆时期的瓷器造型优美,色彩鲜艳雅致,款式有六字款或四字款,有楷字、篆字。乾隆皇帝在位60年,经济繁荣,他本人崇尚奢华,酷爱各种工艺品,对烧制瓷器亦是刻意求精,加上督陶官唐英的干练与才能,使乾隆时期以景德镇为主的瓷业取得了辉煌的成就。

我国古代陶瓷器釉彩的发展,是从无釉到有釉,又由单色釉到多色釉,然后再由釉下彩到釉上彩,并逐步发展成釉下与釉上合绘的五彩、斗彩。

值得一提的是,在清代达到很高水平、蜚声中外的紫砂陶是中国陶瓷艺术园地中的一朵奇葩。紫砂陶是用一种质地细腻、可塑性极强、含铁量较高的特殊天然陶土制成,泥色有紫泥、红泥和淡黄色泥,以其与众不同的性能、用途和艺术风格,格外引人注目。紫砂陶常用来制成紫砂壶茶具,《闲情偶记》中说:"茗注莫妙于砂壶,砂壶之精者又莫过于阳羡。"阳羡的紫砂壶最好,并赢得了"世间茶具称为首"的盛誉。明周高起的《阳羡茗壶系》中云:"近一百年中,壶黜银、锡及闽、豫瓷,而尚宜兴陶。"紫砂陶茶具除了具有泡茶不走味,储茶不变色,盛暑不易馊,冷热急变不会裂,扶握不烫手,使用越久茶具越发润等特点以外,还具有造型别致、别具风格等特点。紫砂壶不仅特别好用,而且欣赏价值很高,堪称一绝。

中国瓷器对世界各国的影响很大,在文化发展与瓷器制造技术方面都产生过重要的影响(参见1.3节"贸易与传播")。

0.3 陶瓷的特性

金属会锈蚀,木材会腐蚀,但陶瓷烧成后就具有了永久性。史学家很多时候就是借助遗留下来的陶瓷器研究远古文化的。

人人都要吃饭,吃饭就要用饭碗。几千年来,人类的社会制度与生活方式发生了翻天覆地的变化,不知你是否发现,无论是原始社会还是高科技的现代,人类都爱用陶瓷饭碗吃饭?不知你是否考虑过,大家都知道陶瓷是一种脆性材料,一碰就坏,一摔就碎,使用起来总要小心翼翼,人们却不喜欢用塑料或不锈钢餐具招待客人?大部分的陶瓷器皿都不是用坏而是摔坏的,人们为什么会对陶瓷情有独钟呢?

为了直观地阐述陶瓷材料的特性,让我们先从吃饭的饭碗来分析与体会陶瓷材料的诸多优点。

(1) 陶瓷不会生锈,耐腐蚀性好。与金属相比而言,这是陶瓷不被淘汰的最重要原因。

陶瓷的基本成分铝硅酸盐是由氧、硅、铝三种元素所构成的,正像房屋是由砖头、水泥和木板等搭建起来的一样,不过,硅酸盐"大厦"的造法很特别,它是以氧原子做基本骨架的,球形的氧原子一个挨着一个紧密地排列在一个平面上,每个氧原子旁边围绕着六个相同的氧原子球。第二层圆球放在第一层三个圆球的空隙上,氧原子就这样叠罗汉似地一层层堆上去。尺寸远比氧原子小得多的硅原子和铝原子,填在大圆球之间的空隙里,每个硅原子旁边有四个氧原子围绕,铝原子则被上下左右前后六个氧原子团团围住。硅原子和铝原子"住"在氧原子围成的"洞房"里,十分稳妥安逸。空气和水里的氧想和硅酸盐里的铝、硅等金属或非金属原子起作用,根本就钻不进去。不仅是铝和硅,陶瓷中一切其他金属原子,基本上都是以氧化物的形式存在,周围都被氧原子紧紧包围着,所以,陶瓷不会再与氧作用而生锈。

在发明陶器以后,人类又学会了铜和铁的冶炼。这些金属既可以熔化成液体后铸成器物,又能够直接敲打成各种形状。铜、铁制成的生产工具和武器,远比石头做的坚韧锐利,于是,金属逐渐取代了石器,人类进入了青铜时代和铁器时代。然而,铜、铁等金属有一个严重的缺点,它们都非常容易和空气中的氧气、二氧化碳和水反应,生成由氧化物、氢氧化物和碳酸盐等组成的铜绿和铁锈,用铜、铁做成饭碗、茶杯等盛放食物和饮料的器皿,固然有打不碎、砸不烂的好处,但却有把可怕的铜绿和铁锈随茶饭一起吞下肚子去的危险。与金属相反,陶瓷是一种根本不会生锈的材料,并具有很强的抵抗酸、碱、盐腐蚀能力。因此,把菜肴、油、盐、酱、醋、茶放在陶瓷器皿中,完全不必担心它们之间会相互作用,不会产生对人体有害的物质。

(2)耐高温。与塑料相比而言,这是陶瓷的最大优势所在。必要时还可以直接将陶瓷炊具放到火上煨、煮、煎、煲,并能烹制出许多风味独特的美味佳肴,诸如闽菜的极品"佛跳墙",大街小巷的"瓦罐煨汤",大家爱吃的"砂锅煲",还有就是最好选用陶瓷罐来煎中药。

构成硅酸盐的原子不是像球那样堆起来就完了,它们之间有一种很强的吸引力,把各个原子牢牢地结合在一起,并且严格地固定在一定的空间位置上。大家知道,原子是由原子核和电子所组成的,电子一层一层有规律地分布在原子核周围,每一层该有多少电子最稳定,都有一定的数目。对于多数原子来说,最外面一层有8个电子时结构最稳定。如果不是这个数目,它就要从别处去找电子,或把电子送出去以达到最稳定的结构。硅原子最外层有4个电子,氧原子最外层是6个电子,因此,当硅原子和氧原子化合时,硅原子把4个电子分别给了2个氧原子,它原本里面那层的8个电子裸露为最外面一层后,反而变成了稳定结构。而每个硅原子总是和2个氧原子结合,每个氧原子得到2个电子后,最外层也是8个电子也形成了最稳定的结构。这样,氧原子变成带负电的阴离子,而硅原子则失去4个电子而变成带正电的阳离子。同理,当铝原子和氧原子化合时,铝原子因失去最外层的3个电子而变成阳离子,氧原子则变成阴离子。根据"同性相斥、异性相吸"的原理,

阴阳离子间以很强的静电引力相互结合在一起,在化学上把这种阴阳离子的结合力叫离子键。因为硅、铝、氧三种原子最外层都形成了最稳定的结构,所以空气和水中的氧气再想和它作用就办不到了。硅、铝和氧都是好朋友,它们一见面就立即紧紧地结合在一起,难解难分。硅-氧、铝-氧之间的结合力(叫作键强)很大,要把它们拆开必须花费很大的能量,即使把它们加热到很高的温度也不会散架。

由硅、铝、氧离子建成的铝硅酸盐"大厦"比一座钢筋混凝土的大楼要牢固得多,它可以烧到一千几百摄氏度以上的高温而岿然不动。一方面,即使在这样高的温度下,空气中的氧还是钻不进去和硅酸盐里的铝和硅起反应,即使进去了,生成的还是同样的氧化铝和氧化硅,真是"换汤不换药",所以它非常稳定。另一方面,在那样高的温度下,虽然离子在晶格的格点上振动得很厉害,但是,各个离子间的结合力仍足以把它们在空间的相对位置保持着,所以由这些离子构成的硅酸盐材料的形状也没有什么变化。

20世纪中叶,出现了塑料、合成纤维和合成橡胶等有机高分子材料,其中以塑料发展得最快。塑料不会生锈,耐化学腐蚀性优良,打不碎,砸不烂,重量轻,成形方便。渐渐地,塑料取代了很多本来以金属制造的生产工具和生活用品。然而,用塑料来代替陶瓷的例子却不多,原因很简单:因为陶瓷能耐高温。

塑料最大的缺点是耐热性差。很多种塑料只能在100℃以下使用,塑料受热后容易发生老化、分解、变质,而且它的热膨胀系数较大(比钢约大10倍),受热后尺寸变化很大。同时,塑料的刚性一般比较差,有的在常温就能弯曲变形,受热后更是软绵绵的。而陶瓷本身就是经过近千度的高温烧造出来的,因此能够耐受好几百度的温度而不氧化、不分解、不变形。人类最初冶炼铜和铁也是在陶器和耐火黏土制成的容器中进行的。

(3) 美观大方,体现在造型丰富、色彩艳丽、装饰性强等各个方面。这是任何一种金属或塑料都难以企及的。

陶瓷是科学技术与文化艺术相结合的产物,集配方、烧制工艺与雕刻、书法、绘画、造型艺术为一体,是一种特殊的文化形态,它作为中国传统艺术种类之一,有着悠久的历史,展现着中国人民追求美、向往美、欣赏美、表现美、创造美的审美轨迹。

陶瓷是当今造型、色彩及装饰手法最丰富的一种材料,是其他任何材料无法做到的。通过各种成形方法,改变坯体的形状,几乎可以设计制作出任何造型的制品;通过表面釉料的装饰,可以将相同形状的制品变成不同颜色、不同亮度、不同艺术效果的作品;通过釉下彩、釉上彩、釉中彩的点缀,可以得到千变万化的纹饰、图案。调整配方可以改变陶瓷的外观、颜色与质感,改变烧成温度与烧成气氛,同样会烧制出不同艺术效果的制品,甚至会出现不可思议的"窑变"现象。

好马配好鞍,红花绿叶装,美味佳肴更离不开摆盘。烹调也是一门艺术,最讲究的是味、色、香,漂亮的陶瓷碗盘历来都是高级厨师不可或缺的看家行当;如果你品尝过日本料理,一定会为与之相配的陶瓷餐具喝彩、惊叹。

（4）耐用好洗。陶瓷可以多次洗涤，重复使用，这点尤其受到人们的喜爱。施釉后的陶瓷表面光滑如镜，只要用热水一烫，几乎不用洗涤剂，很快就可将陶瓷餐具清洗得光洁如新。

（5）陶瓷还有隔热性强（既保温又不会烫手）、微波炉适用、安全无毒等许多优点。尽管陶瓷有一个经不起磕碰摔打的严重缺点，人们却还是很喜欢它。

陶瓷怎么会有这些奇异之处呢？就因为它是完全不同于金属和塑料的另一类材料，过去叫"硅酸盐"，现在叫"无机非金属材料"。

金属材料是由化学键中的金属键构成的一种材料，自由电子分散于原子之间，形成原子与原子的结合。因而，这种自由电子表现出良好的韧性、优良的导热和导电性、不透光性和反射性。塑料等有机材料，其主要成分都是由碳、氢、氧构成的，这与生物体的组成相同，碳与碳结合的骨架与氢、氧连接。这些非金属元素之间是通过共价键结合的，由此而形成所谓分子群。但因分子间的键是很弱的范德华键，故具有熔点低、容易变形和易于加工等特征。

陶瓷材料是用天然或合成化合物经过成形和高温烧结制成的一类无机非金属材料，主要由离子键、共价键，或者它们的混合键组成，大多数具有绝缘性好、弹性模量大、熔点高、耐高温、强度高、硬度高、耐磨损、化学稳定性高、耐氧化和腐蚀以及重量轻、性能稳定、装饰性强等优点，同时也有塑性变形能力差、易发生脆性破坏、耐热冲击差的缺点。

影响陶瓷材料性能的因素很多，除了配方与工艺造成的外部因素之外，对同样配方组成的原料，即使采用相同的制备工艺条件，所得制品的物理性质也可能存在差异，这是由材料的微观结构存在差异造成的。

上述介绍的是传统陶瓷的几个主要特点，对现代高技术陶瓷而言，更是无所不能。人们为了生产、研究和学习上的方便，根据陶瓷的性能，把现代陶瓷分为高强度陶瓷、高温陶瓷、高韧性陶瓷、铁电陶瓷、压电陶瓷、电解质陶瓷、半导体陶瓷、电介质陶瓷、光学陶瓷（即透明陶瓷）、磁性陶瓷、耐酸陶瓷和生物陶瓷等。现代陶瓷具备电、光、磁、力、声、热、化学和生物特性，且具有相互转换功能特殊的性能。

（1）力学性能。陶瓷材料是工程材料中刚度最好、硬度最高的材料，陶瓷的抗压强度较高，但抗拉强度较低，塑性和韧性很差。

（2）热性能。陶瓷材料一般具有高的熔点（大多在2000℃以上），且在高温下具有极好的化学稳定性，陶瓷的导热性低于金属材料，陶瓷是良好的隔热材料。同时陶瓷的线膨胀系数比金属低，当温度发生变化时，陶瓷具有良好的尺寸稳定性。

（3）电性能。大多数陶瓷具有良好的电绝缘性，因此大量用于制作各种电压（1～110kV）的绝缘器件；敏感陶瓷属于半导体，有的还具备热电、铁电、压电功能；陶瓷也可制造出超导材料。

（4）化学性能。陶瓷材料在高温下不易氧化，并对酸、碱、盐具有良好的抗腐蚀能力。

(5) 光学性能。陶瓷材料还有独特的光学性能,可用作固体激光器材料、光导纤维材料、光储存器等,透明陶瓷可用于飞机窗户、高压钠灯管等。

(6) 磁学性能。陶瓷铁氧体是磁性材料的一个重要组成部分,有软磁、硬磁、旋磁、矩磁之分,磁性陶瓷在无线电、自动控制、微波技术、电子计算机、信息储存、激光、制冷等方面发挥重要的作用。

0.4　陶瓷的用途

陶瓷,是人类最亲密的伙伴与朋友,它勤勤恳恳地为人类服务了几千年。在漫长的岁月中,它不断地演变、发展,并与时俱进,至今它已是无处不在、无所不能。陶瓷,在人类文明的历史进程中,刻下了一道又一道的烙印,竖起了一座又一座的丰碑。

传统陶瓷按用途又可细分为:日用陶瓷、艺术陶瓷、卫生陶瓷、建筑陶瓷。我们先来看看传统陶瓷在人们生活中的重要作用。

(1) 陶瓷,是人们日常生活中不可缺少的日用品,几千年来一直是人类用以生活的主要餐具、茶具和容器。陶瓷器最大的功效均与食物有关,古人有了陶器,就可以吃烹煮过的食物,人们在享受更多美味的同时,更重要的是杀灭了病菌。陶瓷器的应用极大地提高了人类的健康水平,结束了"茹毛饮血"的野蛮时代,对人类的进化立下了不朽的功勋。用当今最时髦的说法,堪称"舌尖上的陶瓷"。

(2) 陶瓷,是人们最喜欢的陈设艺术品与收藏品。陶瓷是一门"土"与"火"的艺术,是我国最古老的工艺美术品。哪家博物馆不收藏青花瓷?谁家案头不喜欢摆几件陶瓷器?

(3) 陶瓷,是现代建筑装修与装饰最常用的材料。陶瓷砖是使用最为广泛的一种建筑物装饰材料,因为它物美价廉、性能优越、品种丰富;洁白的卫生陶瓷,早已进入千家万户,给人带来了健康、舒适的享受。

(4) 陶瓷,自古以来就是我国出口创汇的拳头产品。陶瓷是古代丝绸之路上最重要的商品之一,其价格高昂,在外国人未破解瓷器的奥秘之前,我国已垄断了1700多年,这是让世人惊叹的又一壮举。

现代陶瓷分为结构陶瓷与功能陶瓷两大类,按用途又可分为电器陶瓷、电子陶瓷、化工陶瓷、纺织陶瓷、生物陶瓷、军工陶瓷等。现代陶瓷在电子技术、计算技术、空间技术、能源工程等新技术的发展中起着重要的作用。电子技术、大规模集成电路,离不开压电、铁电和磁性陶瓷,电子计算机的记忆系统需要具有方形磁滞回线的铁磁体陶瓷。在火箭和导弹的发展中,鼻锥是关键部件,它要承受1500℃的高温,要求材料具有优良的耐高温性能和良好的抗氧化性能,只有陶瓷材料才能满足这些要求。

利用陶瓷特有的物理性质或者对力、热、光、声、磁、电、气氛的敏感特性,可以制成种类繁多的功能材料。陶瓷功能材料在信息的转换、存储、传递和处理方面,

应用日益广泛。在军工、工农业生产、交通监控、灾害报警、医疗监护、环境保护、自动控制和机器人、生命与宇宙科学研究、家用电器等领域,功能陶瓷都有广泛的应用。下面我们举几个实例来看看现代陶瓷的神奇用途。

(1) 陶瓷刀具。陶瓷刀被称作是贵族刀,最时尚、最锋利、最好使。不但比钢性刀具锋利,而且耐酸碱、不导电、与食品无化学反应,是典型的绿色产品,可在冰冻条件下切削肉类和其他食品,具有切削水果不变色、切洋葱不刺眼等特性。除了民用的菜刀、剪刀、刨刀、剃刀之外,更多用于机械加工方面。与硬质合金刀具相比,其硬度高、耐磨性好、永不生锈、能在高温下使用、寿命长;在相同切削条件加工钢料时,磨损仅为硬质合金刀具的1/15,在1200℃时仍能保持高硬度,所以在高温下仍能进行高速切削;它与钢铁金属的亲和力小,摩擦因数低,抗黏结和抗扩散能力强,切削时不易粘刀及产生积屑,加工表面质量好。在工业上除可用于一般的精加工和半精加工外,也可用于冲击负荷下的粗加工,在国际上被公认为提高生产效率最有潜质的刀具。

(2) 陶瓷发动机。众所周知,热机的效率随工作温度的提高而增加,为了大幅提高发动机的热效率,降低燃料的消耗,减少大气污染,希望发动机的工作温度能提高到1200℃以上,在这样高的工作温度下,最有希望的是利用具有优良的高温强度的氮化硅(Si_3N_4)和碳化硅(SiC)陶瓷材料。陶瓷发动机重量轻、热效率高(提高30%)、燃耗低(省油20%),在提高能源的利用率的同时,还可以节约宝贵的战略资源(如 Ni、Co、Cr 及 W 等)。

(3) 陶瓷电鼻子。瓦斯爆炸、煤气中毒、酒后驾车等,这些常见的事故十分让人揪心。现在有了各种气敏陶瓷制造的"电子鼻"(气敏检漏仪),可使许多难题迎刃而解:在厨房中装一个煤气报警器,一旦有煤气泄漏,它就会自动发出闪光和鸣叫;将电阻随酒精蒸气浓度而变的气敏陶瓷制造的酒敏传感器安装在汽车发动机控制系统上,如果驾驶员喝了酒,汽车就不能发动,可以防止司机酒后开车。

(4) 陶瓷刹车片。我国先进陶瓷材料的发展在国家的支持和引导下已取得了显著的成绩,由中南大学黄伯云院士等完成的"高性能炭/炭航空制动材料的制备技术"涉及高性能炭/炭刹车材料的研究、开发及产业化。以前,炭/炭复合材料航空刹车副只有美、英、法三国能生产,垄断了国际市场,并实行严密的技术封锁。中南大学的科研人员在国际上首次采用新的先进技术及装置实现了炭刹车副的工业化生产,打破了国外高技术封锁,确保实现我国数百架进口大型干线飞机炭/炭刹车材料国产化和国家航空战略安全,在国防上更具重要意义。该项目的成功不仅开辟了我国高性能航空炭刹车制造新产业,而且对航天、化学化工、交通运输等行业的技术进步具有重大推动作用。在连续6年空缺后,该项目获得2004年的国家技术发明奖一等奖。

第1章
陶瓷历史

陶器是我们人类祖先的一项伟大的发明。所谓陶器是将具有可塑性的黏土，经水湿润后，成形、干燥，并在 600～1000℃ 的低温中烧造而成的坚固的制品，是人类最早通过物理变化和化学反应使物体的本身发生质变的一种创造性活动。人类发展史上的新石器时代，就是以陶器的出现为标志的，正如恩格斯所说："人类由蒙昧时代到野蛮时代以及由野蛮时代的低级阶段向文明阶段的发展，是从学会制陶术开始的。"

陶器为人类所共有，瓷器则是中华民族祖先的一项伟大发明，是中国陶器制作工艺发展的必然结果。一般来说，瓷器是以瓷土或瓷石为原料，经过配料、成形等多种工艺流程制成的器物。它具有质地坚硬致密、表面光洁、不吸水或吸水率很低、较薄者呈半透明、敲击时铿锵有声等特点。它的烧造和釉彩装饰工艺，显示了中华民族的创造力和中国古代科学技术所达到的惊人高度。瓷器出现于东汉时期，距今已有近两千年的历史，它的出现标志着人类文明的进步与发展，始终闪烁着耀眼的光芒。

1.1 中国的陶器

中国是世界上最早制造陶器的国家。1972 年，美国总统尼克松访华，一踏上中国大陆，就要求看一看中国的"高柄镂空蛋壳陶杯"，可惜当时没有完整的藏品，尼克松未能如愿。

中国是世界四大文明古国之一，从史前远古的仰韶的彩陶文化、龙山的黑陶文化、精美绝伦的蛋壳陶，到雄伟的长城、壮观的秦始皇兵马俑、光彩照人的唐三彩、富丽堂皇的故宫琉璃、耐人寻味的宜兴紫砂、响当当的秦砖汉瓦……一个又一个的伟大创举，无不闪烁着中华民族智慧的光辉，同时也蕴涵了中国人的传统意识与文化。

中华民族是一个以农业为主的农耕民族。中国历朝历代奉行的国策都是重农桑、轻商贾，自给自足、安居乐业、性情温顺以及怀旧思乡的农耕民族意识至今还深深地烙在我们心上。一个以种地为生的民族，以农业为主的自然经济，最重要的就是解决吃、住、穿的问题。农耕民族的思维定式就是重农轻商，所以在农业发达的时期，国家非常强盛；而当进入一个贸易社会，或者说经济社会的时候，弱点就显现

出来了。游牧民族通过易货生存，通过交换获取他们不生产的东西，农耕民族的贸易能力相对来说比游牧民族弱，首先就弱在意识上，这是自给自足型自然经济的一个典型特征。

农耕民族是定居的民族，需要大量生产用具。陶器的出现和改进，极大地丰富了人类的生活。直到今天，我们还喜欢用陶制的紫砂茶壶来沏茶待客，在静坐品茗的闲逸中，我们似乎感受到炎黄祖先那醇厚绵长的智慧神韵。

游牧民族生活在行动当中，需要使用那些抗震、不容易磕碎的东西（如金属器、皮制器、木制器等）。定居民族可就不在乎这个，分量重一点儿也没关系，易碎的话，小心一点儿就可以了。

原始社会的陶器造型，是以适用为主要目的，与工艺技术水平的不断变化相适应的。最早的造型，简单而又质朴，随着技艺的提高，陶器造型的式样也逐渐繁复起来。古籍中对不同形状、不同用途的陶器，有不同的称谓，如用于汲水或盛装的有甬、壶、缶、盂等；用于烹食的有鼎、甑、釜、鬲、鬵、罐等；用作储藏器的有瓮、坛、罐、尊等；用于洗涤的有洗、盆、匜等。这些虽然是日常生活用品，但我们的祖先在设计和制作时，很注意造型的审美功能，能够灵活掌握各种线条的曲直变化，善于运用空间、虚实、疏密、繁简、强弱、质地和色彩等对比手法。就是器物上的某些附加物如耳、流口、足的处理，也能恰到好处地起到对称、均衡与稳定作用。原始社会的陶器造型，不但为随之出现的青铜器的准型所沿用，而且为日后大量出现的陶瓷器的造型所继承和发展。

相传黄帝首设了陶正之职，《史记》载："黄帝命宁封为陶正"，陶正大概相当于管理陶器的工业部部长，在当时地位很高。因为当时的工业屈指可数，在铁器出现之前，像陶器这样使用广泛、影响巨大、关乎国计民生的工业更是无与伦比的。以国家之力来组织和管理制陶业，可见当时陶器对于整个国家和社会已具有何等重要之作用。

黄河贯穿9个省（区），我们称之为母亲河，史前出土的陶器大多数都是在黄河流域。长江流域也有若干分布，但与黄河流域相比较，陶器数量要少，而且烧的温度也略低，黄河流域烧造的是最好的陶器。新石器时代的仰韶彩陶和龙山黑陶，就是最好的历史见证。

陶器的发明是人类最早利用化学变化改变物质结构的一种创造性活动。陶器的作用很多，涉及人类生产生活的很多方面。首先是烹饪用具，人类致熟食物最原始的方法就是烧烤，陶器发明后，出现了煮、蒸、煎、炒等更多方式，极大地改善与丰富了人类的饮食生活。此外在新石器时代的生产领域，人们用陶刀收割谷物、用陶弹丸捕获猎物、用陶纺轮捻线、用陶锉鞣制皮革；在日常生活中用陶瓶汲水、陶罐盛粮、陶碗吃饭；在精神领域用陶埙、陶鼓、陶响球、陶哨娱乐，用陶塑制品搞祭祀活动，等等。陶器是新石器时代的重要标志，在人类智力发展和文化进步中发挥了重要作用，具有很高的考古价值。

1.1.1 陶器的发明

人类首创的新材料就是不起眼的陶,是人类首次利用黏土发明的新材料。陶器的发明是人类原始社会进入新石器时代的一个重要标志,揭开了人类认识自然、利用自然、改造自然的序幕。人类从茫茫的远古走来,历经磨难,在与大自然的斗争中,创造了无数的辉煌历史成就。几千年前古人创造或使用过的东西,大多和先祖一起,早已化为尘土,或仅存残骸,或面目全非。只有泥土制成的陶瓷风貌依旧,为我们传递着远古各时期的人类信息。因为陶瓷不容易腐烂,即使打破了,也还有碎片存在。

陶瓷发明后,便与人类的生活结下了不解之缘,它伴随人类从远古一直走到今天。烧制陶器是"人类最早通过化学变化把一种物质变成另一种物质的创造性活动",陶器的原料是黏土,黏土是一种风化了的岩石,烧陶的目的则是把黏土还原成岩石,使得坚硬的陶器能经得起风霜雨雪的考验,埋藏千年而完好地保存下来,穿越时空与我们见面。

陶,古时为陶瓷之泛称,或称瓦器。"瓦"是以"瓦"为形符和义素的陶器文化类汉字的首字。许慎《说文解字》所收"瓦"字的释义是:"土已烧之总名。象形。"对其所释之义,段玉裁注曰:"凡土器,未烧之素皆谓之坏(坯),已烧皆谓之瓦。"这个"瓦"字,古时使用广泛,泛称所有陶器,此与今天不同,今日仅指屋顶蔽盖之瓦片。现存古汉字还证明,烧陶工艺的发明和古文字的产生几乎是不约而同的。"凡现代考古发掘所见的器皿,在古文字中几乎都有体现"。金文里有古陶字,其隶定为"匋",许慎《说文解字》释其为"瓦器也",意为用陶土烧制的器皿;其字形从人持缶,会人制作陶器之意;后来大概因为汉字要类化的原因,增加了一个义符"阜"而成了"陶"字,此后,就"陶行而匋废矣"。春秋战国时期的《考工记》中有"凝土以为器"的记载,较为详细地描述了先秦时期的制陶技术。

远古的时候,原始的人群居住在森林里,过着极其简朴的生活。饿的时候,摘几个野果吃;渴的时候,到山沟里喝几口水。晚上睡在岩洞或树洞里。后来,人类逐渐学会捕鱼、打猎,开始是生食,后来发现了火,就把捕来的鱼、打来的野兽烧烤以后再吃。为了捕鱼、打猎,也为了抵抗各种毒蛇猛兽的攻击,人们开始用石头做成各种工具、武器,如刀斧、枪镞等,它们既是劳动工具,又可作为武器使用,人类就进入了所谓"石器时代"。后来,人们开始了"刀耕火种"的原始农业生产,生活状况也较前有所改善。随着生产的不断发展,人们开始过着比较安居的生活,种植、狩猎和采集得来的食物一下子吃不完,就需要有合适的容器来收藏。于是在这个时候,人们开始用泥土做出一些盛水、装谷物的器皿,放在强烈的太阳光下,晒得很坚实,这就是所谓的"土器"。这些原始的土器的出现,标志着人类的历史进入了一个新的时代。由于这些土器笨重,容易破损,不便经常搬移,促使人们放弃到处流浪的生活,逐渐定居下来,过上村落生活。人类的定居又为农业的发展创造了条件。

新石器时代的这些土器,就是陶器的"萌芽"。可是,"土器"由于没有经过火的煅烧,既不牢固又不能碰水,很容易损坏,使用时要小心翼翼,稍不留心,就碰个稀烂,很不适用,特别是在人类学会用火之后,就更需要能够烧煮食物的器具,可是在当时的条件下,要把石头做成一个石锅的难度是无法想象的,生产与生活的需要迫使人们去寻找新的材料。

陶器的发明在一定程度上需具备两个前提条件:一是人类在一定程度上认识和掌握了火;二是认识和掌握了黏土的特性。也正是从这个意义上说,陶器的发明是人类利用自然、改造自然、与自然作斗争创造出来的一种实用器皿,它揭开了人类发展史上的新的一页,具有重大的历史意义。

原始人在长期的生活实践中,逐渐发现了泥土的两个重要性质:一个是当它湿润的时候具有黏性,可以做成各种形状的东西,可以涂在编制或木制的容器上,而且干了以后不会散开来;一个是不怕火烧,能耐受很高的温度。因为泥土具有可塑性,所以现在我们又把泥土称为"黏土"。发现了黏土的这两个重要特性之后,由于生活的需要,原始人类很自然地把黏土涂在编制或木制的容器上,使之耐火。不久,更进一步发现不要编制或木制的内胎,黏土也同样可以成形、耐火。这样逐渐发展,不断积累经验,最终发明了陶器。伟大思想家、无产阶级的革命导师恩格斯在《家庭、私有制和国家的起源》著作中提到:"可以证明,在许多地方,也许是在一切地方,陶器的制造都是由于在编制的或木制的容器上涂上黏土使之耐火而产生的。在这样做时,人们不久便发现,成形的黏土不要内部的容器,也可以用于这个目的。"

陶器的发明离不开人类对火的认识和使用,这是一个漫长的历史演化过程。距今约170万或180万年以前,在我国山西西侯度旧石器文化遗址以及云南元谋猿人化石地点,就发现过原始先民的用火遗迹,距今数十万年前的北京猿人的用火遗迹更是确凿无疑,因此在旧石器时代的中、晚期,我国的先民就已掌握了用火的本领,取得了光明和温暖。人类学会用火之后,迫切需要能够烧煮食物的器具。就这样随着人类用火经验的不断积累,火与土的结合,为陶器的诞生创造了条件。原始先民也许是从偶然的发现——经火烧过的泥土会变坚硬而得到启发,从无意的发现到有意的试验,逐渐懂得用水和泥捏制成形、经火烧烤而成陶器的道理,制陶的技术也从实践中不断地总结与提高。

陶器究竟是谁发明的?由于年代久远,资料不足,根本无法给出一个准确的定论。全世界各个国家都有陶,都出现在远古的原始社会。因为制陶的材料都是最普通的黏土,可以说世界上任何一个地方,不管什么颜色,红黏土、黄黏土、黑黏土,都有可能烧成陶器;也就是说,制陶原料在自然界中随处可见、唾手可得。又因为制陶的技术难度不大,烧陶的温度也很低(600～1000℃),即使在生产力十分低下的远古时代,也都基本可以实现。所以说,陶器是人类所共享的发明,世界各地的原始先民,在不同的时间和空间分别发明了陶器。也许祖先们烧造陶器时,是一个

偶然的发现,而不是一个必然的结果;但是这个偶然的发现却是人类一个伟大的发明,成为新石器时代社会发展的标杆,载入了人类文明的史册,为人类的进化立下了不朽的功勋。

在我国,流传着许多有关陶器的神话传说,如"神农作瓦器""神农耕而作陶""舜陶于河滨""宁封子为黄帝陶正"等,大多与上古的圣贤或神仙有关,缺乏证据。经考证,中国的陶器可追溯到12000年前,最早的中国陶器是20世纪后半叶在江西万年县仙人洞遗址出土的距今约12500年的夹粗砂红陶。还有湖南道县玉蟾岩发现的12000多年前的陶器残片,距今11000～9000年的浙江浦江上山遗址,10000多年前的广西桂林甑皮岩遗址等,这些陶器的基本特征是火候低、陶色不纯、厚薄不均、内壁凹凸不平,制陶技术相当原始。

彩陶的纹饰和黑陶、白陶的流行,可能还与某种原始宗教信仰、礼仪习俗和文化心理等有关。陶色的不同,既有原料、工艺条件上的原因,又有时代、地域和文化习俗等方面的复杂因素。如白陶集中出现于黄河下游的大汶口文化和长江中游的湖南大溪文化,具有较明显的地域特色,红陶、灰陶、彩陶出现于母系氏族社会的繁荣时期;父权制确立后,则出现了精美的黑陶和白陶,其时代性也较明显。

陶器不可能是神对人类的恩赐,它必定是远古先民们在与自然作生存搏斗中,经验、劳动与智慧凝合而产生的结晶。究其起源,离不开多方面因素:对黏土的认识,火的利用,储存的需要,农业生产和定居生活的发展,这些都极大地促进了陶器的产生。陶器的出现,极大地提高了人类的生存条件,扩大了人类的生活空间。首先,陶器发明后,解决了食物的烹煮问题,所以新石器时代的陶器中相当部分为炊煮器。其次,陶器也能储存粮食,留到野生食物缺乏时再食用,于是出现了粮食的种植,这也是古人大量制作陶质盛储器的原因。还有,陶器也解决了取水和储水问题,人们从此可以到离水源较远的地区居住,扩大了居住和活动范围,新石器时代遗址中出土的大量罐、尖底瓶等取水、储水用具便是例证。当然,爱美之心人皆有之,先祖们制作生活用品的时候,也将人类早期的童真与智慧融入陶器的造型和装饰之中,留下了许多令后人惊叹的艺术珍品。先民们还把陶器当作祭器,刻划或彩绘上各种神秘纹饰,也体现出先民对陶器的敬仰与珍爱。

1.1.2 彩陶与黑陶

随着制陶技术的不断发展,在新石器时代晚期,进入了以彩陶和黑陶为特色的史前文化。我国史前文化可分为"仰韶文化"和"龙山文化"两大系统,又称作"彩陶文化"和"黑陶文化"。

1912年在河南省渑池县仰韶村,发现了史前人类的遗址。其中有石器、骨器,还有灰色粗陶器和精美的彩色陶器。此后,在山西、陕西、新疆以及内蒙古等地陆续有同样的发现。这些人类遗物所代表的文化,考古学上称之为"彩陶文化",又称为"仰韶文化"。人们先把泥土运到河边,调成泥浆,让它慢慢沉淀。几天后将颗粒

极细的上层泥土取出，变成了用来制作陶坯的陶土。陶土需经过揉制后才可制作陶坯。最初的方法是随意用手捏，后来把陶土搓成匀称的泥条，盘成一件件器物。后来发明了陶轮，人们利用陶轮的旋转，把陶坯加工得更加完美细密，使陶工能成批地生产陶器。陶坯制好后，人们用天然矿石作颜料，画上各种有趣的图案，最后把陶坯放进窑里慢慢烧制，高温处理后，泥土变成了一件件精美的彩陶。彩陶文化时期的主要特点是：陶器被大量使用，红陶与彩陶的制作很流行。仰韶和甘肃出土的陶器有敞口罐、细颈罐和独耳壶等。绝大部分陶器有两个耳环，也有三足的鬲。大小很不一致，大的可以盛十多公斤的水，小的只能盛一两公斤的水。陶器器壁厚薄相当均匀，造型端正。色彩大部分为灰红色，上面画有红色、黑色或紫色的花纹。花纹多为波浪形卷曲线条组成的图案。此外，尚有部分动物图案。例如，甘肃永清出土的彩陶罐、陕西半坡村出土的鱼纹盘，造型简朴、端庄，图案优美、生动，充分体现了我国古代劳动人民丰富的想象力和杰出的艺术才能。

　　1928年在山东历城县龙山镇城子崖，发现了许多黑色的陶器，与石器和骨器共存。这些人类遗物所代表的文化，在考古学上称为"黑陶文化"，又称为"龙山文化"。后来，在山东、河南、陕西、山西、河北和江苏等省发现了300处以上的龙山文化遗址。这是稍晚于彩陶文化的一种新石器时代的人类文化遗产，说明到新石器时代晚期，长江以北已从仰韶文化过渡到了龙山文化，长江以南则从马家浜文化进入到良渚文化。新石器时代早期黑陶艺术的兴起，标志着陶器由实用性转到了审美层面上来。随着农业水平的逐渐提高和日常生活的需要，以及先民们的审美水平的不断提高，逐步兴起了以黑色陶器为主的"黑陶文化"。龙山黑陶在烧制技术上有了显著进步，开始采用陶轮制坯，胎薄而均匀。黑陶中最精美的制品，表面打磨光滑，厚度仅一毫米，有"蛋壳陶"之称，表现出惊人的技巧。常见的纹饰有绳纹、篮纹、方格纹等；器型有杯、盘、豆、盆、罐、鼎、鬲等。带足的器型很流行，鬲和鬹是黑陶文化的一种特征，它是中空的三足炊器，造型稳定，十分实用。中国历史博物馆陈列的山东安丘出土的黑陶高足杯，器壁厚薄均匀，造型朴素大方，是这一时期的代表作。

　　黑陶是陶瓷发展史上的巅峰之作，达到了炉火纯青的地步，是人类制陶史上的奇迹。黑陶陶胎较薄，胎质紧密，漆黑光亮，是陶器中的极品，被誉为"土与火文明的诠释，力与美的结晶"。黑陶的制作难度很大，其中尤以"蛋壳陶"的水平最高，至今仍无法复制。为了揭开黑陶的奥秘，经过几代学者的共同努力，终于在1989年破译出了其中的奥秘：原来，黑陶周身漆黑的颜色是通过特殊"熏烟渗碳"形成的。为了使黑色在陶的表面分布均匀，对泥土的要求非常严格，泥土必须细腻，颗粒大小和密度均匀。所以选择上好的泥土是首要的，黑陶的泥土取材于黄河流域的红黏土，而且必须是纯净、没有掺杂其他土粒的。这种土是碳酸盐岩石经过数万年的风化堆积而成的，土质细腻，是上好的陶土。为了避免拉坯时出现气泡，同时产生好的"劲道"，陶泥要被陈腐半年以上的时间，在这期间，水分慢慢均匀、陶泥变得更

加致密。拉坯成形只能一次成功,因为重新拉坯会破坏泥土的致密性和劲道。当拉坯定形压光之后,放进窑里烧成之后封闭窑门,从窑顶徐徐加水,木炭熄灭后,产生浓烟,经过很长的一段时间,让窑中的浓烟在陶器周围循环熏绕,使浓烟中的炭粒渐渐地渗入胎体,形成了黑陶独特的色彩。

从彩陶到黑陶是审美艺术的升华,我们崇拜彩陶,但更重视黑陶。也许有人会问,彩陶已经很漂亮了,先人把它们弄黑干什么?从龙山文化的影响力之大与黑陶的覆盖面之广可以看出,祖先们是刻意地把陶器弄黑的,当时他们肯定有一种特殊的思考与追求。换位思考一下,自己作为一个古人,智慧初开,面对原始的大自然,最神秘的感受应当就是日月轮回、四季更替、周而复始;白天看到的是五彩世界,天一黑什么就都看不见了。原始人害怕黑夜,受冻挨饿,妖魔出没,野兽也可能要来,于是他们群聚起来,日出而作日落而归。晚上躺着的时候一定都在想:为什么晚上那么黑,明天太阳一出来就变成白天了呢?他们在黑夜中似乎看到了一种新的希望。于是,他们渐渐地对黑夜由恐惧到适应,从神秘转化成向往,慢慢地对黑色也充满了幻想,或许这就是古人喜欢黑陶的一种原因吧。先人们把黑陶做得淋漓尽致,上面的鱼、虫、斧头、蝴蝶、文字,都做得非常漂亮,这是一种审美艺术的升华。从历史角度来说,黑陶的产生是文明发展的必然结果;从艺术角度来看,是人们对黑色的一种崇拜与敬仰。

彩陶与黑陶都是我国古代劳动人民在几千年前的伟大创造,它们是我国文化史上的一块里程碑,将永远放射出灿烂夺目的光芒。

1.1.3 陶器的演变

陶器,几千年来,一直都是人类的主要生活用具。陶器这种最古老的制品,也在不断演变与发展,始终与人类不离不弃。它作为中国古老文明与艺术的象征,从日常生活的瓶罐与盖房用的砖瓦开始,逐步发展为国民经济领域中的重要材料,走进了现代科学技术的殿堂。

最早的陶器,距今超过万年,制作简陋粗糙,烧制温度很低,质地疏松不易保存,现在只能见到一些残片。直到距今约8000年新石器时代的"仰韶文化"开始,随着制陶技术的日臻完善,陶器制作进入鼎盛期。由于原料、工艺以及文化习俗的不同,新石器时代的陶器,从颜色来看,有红陶、灰陶、黑陶、白陶、彩陶品种;如果从胎质来分,又可分为泥质陶和夹砂陶两大类,泥质陶是指单纯用黏土制作的陶器,夹砂陶则掺和了其他一些材料。掺和料除砂子之外,还有蚌壳末、云母片、炭粒屑、草籽壳、谷壳以及碎陶片等。加入这些掺和料有时是为了降低陶土的黏性,使之更易成形、减少收缩、防止开裂,有的是为了提高陶器的耐热和耐急变性能。夹砂陶器多用于烹调器、汲水器和大型容器,夹砂陶是制陶技术进步后的一种体现。从新石器时代的陶器遗存看,饮食器、盛储器以及精美的礼器,都以泥质陶为主,炊器则均为夹砂陶。

最早的陶器采用叠片法制作而成，即把黏土与水揉合后，制成泥片，相互叠加。上述几个遗址出土最早的陶器都是采用这种方法成形的。后来改为泥条盘筑法，即将陶泥揉成泥条，由下至上盘旋成各种形状的陶器，这种方法更具稳定性，也更加对称、平衡。成形后，趁水分半干之时，再用陶拍以内顶外拍的方法拍打胎体，使泥条之间结合紧密，用这种方法成形的陶器，器内可以看出陶拍顶或手压过的印痕，外表有的经精心修整看不出泥条痕，但有的因陶拍上有一些装饰图案，拍打时留下自然的印纹图案，称之为印纹陶。新石器时代的陶器因原料、焙烧技术、窑炉结构、装饰不同，有彩陶、黑陶、白陶、印纹陶等之别，反映出制陶技术与风格的不同。

陶器的颜色主要与制陶原料和烧成气氛有关。在氧化气氛中烧成的红陶，烧成技术最容易，几乎是顺其自然；如陶土中含铁量较高，在氧化气氛中就烧成红陶，而在还原条件下却烧成了灰陶，在还原气氛中烧成的灰陶，技术要求比红陶高，质量也较好；白陶必须用氧化铁含量低的白黏土作胎；黑陶的烧制难度最大。由此我们体会出了"火"的重要性，若火焰不稳定，陶的色调就不纯，甚至会出现在一件制品上有几种颜色的现象。

仰韶文化，彩陶为其主要特征，根据碳-14 测定，年代距今 7000～5000 年。陶器皿种类主要有盆、罐、钵和小口尖底瓶等，质地有泥质陶和夹砂陶。屈家岭文化，是继仰韶文化之后分布在江汉流域的一种文化，据碳-14 测定年代距今 4000 多年。大汶口文化，是继仰韶文化之后、龙山文化之前在东方的一种古代文化，据碳-14 测定，年代距今 6000～4200 年，其器型和纹饰也自成特点。龙山文化，据碳-14 测定，年代距今 4300～3800 年，黑陶是最具代表性的器物，尤以"蛋壳黑陶"最为精美。同时，龙山文化晚期还出现用高岭土烧制的白陶。

商代，青铜器的制作成就辉煌，但普通人日常生活的主要用具仍以陶器为主，主要是灰陶。当时已有专门烧制泥质灰陶和专门烧制泥质夹砂灰陶的不同作坊。到后期白陶和印纹硬陶发展更快，尤以白陶最为精美，纹饰采用青铜器的艺术特点，装饰华丽，弥足珍贵。同时，还出现了用高岭土作胎施青色釉的原始瓷器，为后来原始瓷器的发明奠定了基础。

西周以后，陶器种类繁多，除了生活器皿之外，还有砖瓦、陶俑和建筑明器等。到战国、秦汉时期，用陶俑、陶兽、陶明器随葬已成习俗，制陶业也更加繁荣。近年在西安发现的秦始皇陵兵马俑，在陕西咸阳、江苏徐州发现的西汉时期兵马俑，其造型之精，阵容之宏伟，为世界所罕有。秦汉时期，建筑物中广泛使用陶器，是建筑史上的一大进步。砖瓦成为宫廷、官邸、衙署的必用材料，长城的砖、故宫的琉璃始终放射着不朽的光芒。

汉代，由于社会稳定，农业、手工业发展较快，厚葬风气在民间普遍盛行，制陶业大量烧造陶明器用以随葬。这时，战国时期出现的彩绘陶器得到发展，釉陶也普遍应用，同时在陶明器上用白粉、墨书文字者也大量出现。到东汉晚期至三国，瓷器的烧造技术逐渐成熟，陶器被瓷器所取代，而退居次要地位。

汉代以后，随着制陶技术的进步，特别是原始瓷的出现，为瓷器的发明创造了条件。虽然瓷器的釉面与胎质均比陶器要好很多，但是陶器却并没有因为瓷器的出现而逐渐消失。如后来出现的唐三彩，以高岭土作胎，施彩色铅釉，采用二次烧成工艺烧制，打破了陶瓷器单一颜色的传统，是中国古代陶瓷中色彩最鲜艳、造型最丰富的品种。再有就是宋代以后江苏宜兴制作的紫砂，深受人们喜爱，也曾煊赫一时。

天生我材必有用，陶器与瓷器的最大不同就是它的多孔性。从材料的现代属性来看，陶器属于一种新型的多孔结构材料，具有良好的过滤性和吸附性，隔热隔声性能优良，这样来看古老的陶器就华丽转身成了现代的"多孔陶瓷材料"。可以想象，与时俱进的古老的陶器，扬长避短与瓷器并存，从上古一直延续到未来，永远不会消失。

1.2 中国的瓷器

如果说陶只是一种初级产品的话，那么瓷则是中国古代发明的一种世界级、流行性、顶尖级奢侈品。中国古代的瓷器，相当于今天的 iPhone，是那个时代的高技术产品。中国作为卖家通过丝绸之路，不断地将各朝各代的精美瓷器，以很高的价格卖给全世界，在国外真正掌握瓷器的制造技术之前，瓷器被中国垄断了大约 1700 年，这也是世界贸易史上的一大奇迹。

瓷器是中国的伟大发明之一，公元 9 世纪中期，一位阿拉伯商人曾这样惊讶地描述中国瓷器："中国有一种非常精细的泥土，用它制成的花瓶竟然像玻璃瓶一样透明，花瓶里的水从瓶外面都能看见，但它竟然是用泥土制成的。"

瓷器的发明，让中国在人类文明史上写下了光辉一页，它是中华民族灿烂文化的象征。制瓷技术和中国古代的建筑、丝绸技术一起，被誉为中国古代三大技术。宋元以后，中国瓷业高潮迭起，创新不断，涌现了众多的窑场和灿若星河的不朽名瓷。在这漫长的制瓷历程中，景德镇瓷器以其五代的古朴水灵、宋代的温润清新、元代的充实茂美、明代的典雅精工、清代的繁缛华丽、现代的绚丽多彩，书写了一页又一页光辉的篇章，创造了一个又一个的奇迹，辉煌地体现了中国瓷器发展的卓越成就。景德镇成了世人仰慕的瓷都。

1.2.1 瓷器的发明

中国不仅是全世界最早使用陶器的国家之一，而且是全世界瓷器的发源地。在人类文明的进程中，用泥土制陶是全球人类的远古创造，而瓷器却是中国人的独有发明，瓷的出现不仅赋予陶器以矿石元素的光洁晶莹，更为之融入了艺术的灵魂，中国人经历了上千年的探索，用泥土、矿石与火创造出了稀世珍宝，让外国人为之心醉神迷……那么，古代的中国人，到底是如何发现了这种梦幻迷离的美？勤劳

智慧的他们又是怎么将这种美发展到极致的呢？

　　从陶器到瓷器是陶瓷发展史上的一个重大飞跃。瓷器乃"天工开物"，虽由制陶发展而来，但不是陶发展的自然产物，二者有本质的不同。瓷器是我国劳动人民经过长期实践、经验积累、不断摸索与提高后，取得"原料的选择和精制、窑炉的改进和烧成温度的提高、釉的发现和使用"这三个方面的重大突破才烧造出来的。原料的精选十分关键，它的突破是瓷器得以发明的最重要内因，因为坯料中 Fe_2O_3 是最有害的杂质之一，在由陶向瓷的变化过程中，Fe_2O_3 由陶器中的 6% 以上，降低到原始瓷器的 3% 左右，然后再降到瓷器的 1% 以下，正是由于 Fe_2O_3 含量的降低，才使得烧成温度有提高的可能。

　　"瓷"字，形声从瓦，次声；本义：用高岭土烧制成的质料，也指瓷器。从历史文献看，西汉马王堆出土的木简中，已经有了"瓷"字；而晋代的许慎在《说文》中对瓷字还作了具体解释，说瓷是"瓦之坚者也"；司马光在《训俭示康》中有"肴止于脯、醢、菜羹，器用瓷、漆"的记载。

　　中国最早的瓷器是在烧制陶器的基础上，经过了对原始瓷器长期经验积累之后于东汉出现的。因为制陶的原料易得，烧制温度又很低，古时一般用柴火露天堆烧，难度不大。而瓷器则完全不同，首先要用自然界中不易获得的优质矿物原料进行精选与调配；其次就是必须掌握高温技术，要有专门的高温窑炉，因为瓷器的烧制温度至少要达到 1200℃ 以上，还要掌握高温瓷釉的技术与工艺。

　　在陶器到瓷器的演变过程中，白陶的烧制成功起了十分重要的作用。在商代和西周遗址中发现的"青釉器"已明显具有瓷器的基本特征。它们质地较陶器细腻坚硬，击之发出清脆的金石声，胎色以灰白居多，烧结温度高达 1100～1200℃，胎质基本烧结，吸水性较弱，器表施有一层薄薄的青釉，被人称为"原始瓷"或"原始青瓷"。但它们还不是真正的瓷器，原始青瓷是陶器向瓷器过渡的阶段性产物。原始青瓷出现于商代，在南方、北方均有发现，但北方原始瓷的产地尚存争议。西周以后原始青瓷在南方特别是长江中下游地区的江浙闽地区有较快的发展，这些地区青铜礼器没有中原地区发达，原始青瓷往往被充作礼器使用，无锡鸿山战国贵族 7 座墓葬共出土 2000 件随葬品，其中绝大部分是原始青瓷。原始瓷从商代出现后，经过西周、春秋战国到东汉，历经了 1600～1700 年间的变化发展，逐步成熟。东汉以来至魏晋时制作的瓷器，从出土的文物来看多为青瓷。这些青瓷的加工精细，胎质坚硬，不吸水，表面施有一层青色玻璃质釉。这种高水平的制瓷技术，标志着中国瓷器生产已进入一个新时代。

　　目前公认的观点是，我国最早的瓷器创制于公元 1—2 世纪的东汉时期，是一种釉色发青的原始瓷器。我国古代瓷器的品种很多，元代以前的瓷器，几乎都是青色或近似青色。青釉器中胎质比较致密且能符合"瓷器"的标准的就叫作"青瓷"。青瓷在陶瓷王国中占有十分重要的地位，从东汉直到清初，历经一千多年。它是在白瓷问世之前，生产历史最长、产品数量最多、窑口分布最广的陶瓷品种。在南方

有浙江的越窑、瓯窑、龙泉窑等,北方则有河南临汝的汝窑、开封的北宋官窑、陕西铜川的耀州窑等。

中国的青瓷早在东汉晚年就已经出现了,而迄今发现最早的白瓷是河南安阳范粹墓出土的北齐时的白瓷。白瓷的出现比青瓷大约晚了400年,可以说青瓷是中国瓷器的鼻祖。位于浙江省慈溪与余姚交界处的上林湖,就是中国瓷器的发源地,也是中国最早的瓷都之一。

1.2.2 瓷器的奥秘

瓷器的发明,是中华民族对世界文明的巨大贡献。远在新石器时代晚期,世界上的很多地方都会烧制陶器了,发展到后来能烧制瓷器的也仅有少数几个与中国有渊源关系的国家。当中国的第一批瓷器运到欧洲的时候,曾引起了极大的轰动,人们纷纷提出了"用鸡蛋壳做成""用贝壳做成"等类似于神话的猜想。正是依靠领先世界的专有制瓷技术,使得中国瓷器作为一个世界级的高端的奢侈品及消费品,垄断了国际市场足有1700多年。从现代科学的角度来分析,瓷器属于比较复杂的多相、多晶质无机非金属材料范畴,它是以绢云母、高岭土、长石和石英等为主要原料,经加工、处理、成形、干燥、高温烧制而成的制品。它是材料、工艺和艺术的统一,是科学技术与艺术创作的综合体现,是一门"土"与"火"的艺术。人们颂扬它是"点土成金""化腐朽为神奇"。

1.2.2.1 陶与瓷的区别

通俗地说,用陶土烧的器皿叫陶器,用瓷土烧的器皿叫瓷器。一般认为,陶器均以黏土为原料,是成形后经600~1000℃烧成的器皿;坯体不透明,有微孔,具有吸水性(吸水率一般在10%以上),叩之声音不清。陶器按不同分类标准可细分为精陶和粗陶、白色或有色、无釉或有釉;按黏土所含成分的不同和烧制温度的差异,坯体呈红、灰、白等多种颜色,有日用、艺术和建筑用陶之分。一般认为,瓷器以经过精选或淘洗的瓷土为原料,胎体具有半透明性,基本不吸水(吸水率<1%),制品经过1200℃以上的高温焙烧,烧后质地坚硬致密,叩之有金石声,表面有在高温下和坯体一起烧成的玻璃质釉,断面细腻而有光泽,它按用途可分为日用瓷、艺术瓷、建筑卫生瓷、工业用瓷等。

虽然陶与瓷的制造工艺过程基本相同,但陶与瓷却有着本质的不同,它们间的最主要区别是:

(1) 原料不同。陶由普通的黏土制成,黏土由地壳表层的岩石风化而成,主要成分是硅和铝的氧化物;瓷器则由瓷石(花岗岩类岩石风化而成,主要成分是石英和长石,石英的主要成分是二氧化硅)与高岭土(长石类岩石经过几百万年风化而成)构成。

(2) 烧成温度不同。制陶的黏土中含有大量的助熔剂,烧成温度不超过

1000℃；瓷土中含助熔剂较低,烧成温度达到1200℃以上。

(3) 釉的不同。陶器表面一般不施釉或施含铅量很高的低温釉。东汉绿釉陶、唐三彩所施均为低温釉,而瓷器则施高温釉。

(4) 物理性能的不同。陶器的吸水性高,瓷器的吸水极低；瓷器很致密,敲打时瓷器会发出金属般的声音,而陶器较疏松,敲击时发出的声音沉闷。

1.2.2.2 制瓷工艺

中国是瓷器的故乡,中国瓷器在世界陶瓷史上占有极其重要的地位。《饮流斋说瓷》中说:"瓷胎者辗石为粉,研之使细,以成坯胎者也。"瓷器的制作要求非常挑剔,第一个因素是它使用的原料不是普通的黏土,不是随便抓把泥土就能烧成的,它的原料在自然界当中分布不是太多,一种原料叫"瓷石",另一种原料叫"高岭土",它们的储量较少,要专门去寻找、去发现；在制作过程中必须经过碓打、淘洗、精选、捏练等复杂考究的多道工序。为了防止变形,就必须将瓷石与高岭土按照适当的比例搭配起来使用,这又出现了配方的问题。第二个因素是瓷的烧成温度比较高,即使采用现代技术也必须达到1200℃以上。古代传统瓷器的烧成温度更高,一般均在1350℃以上,甚至超过1400℃,我们把它称为"高温硬质瓷",在自然条件下是很难将火烧到这么高温度的,这时就必须要用专门砌筑的"窑炉"。中国的高温硬质瓷达到了全世界其他国家都难以企及,而又令人钦羡不已的一种很特殊的高技术领域和美学境界。它必须经过配方调配,在高温烧制后,瓷器的胎和釉结合得非常紧密,即使施上较厚的釉层也不会脱落,晶莹剔透的釉面更能体现出玉的质感,敲上去会发出金属的声音,正是高温硬质瓷有了这种特殊的玉质感之后,才进入了那种如梦如幻的艺术境界。

1.2.2.3 秘密的泄露

中国的瓷器是在东汉晚期发明的,生产瓷器的历史要比欧洲早1700多年。在其后长达千余年的时间里,只有日本、朝鲜、越南等少数几个国家掌握了中国制瓷技术,因为这几个国家与中国都属于同一个文明体系。其中仅有朝鲜掌握了中国高温硬质瓷的技术,产出了与中国宋代瓷器相近、非常有名的"高丽青瓷"。

历史上欧洲一直是中国瓷器最主要的市场之一,因为欧洲人极其喜欢中国的瓷器,自然而然地,他们就会想去探究瓷器的制造技术与材料,但是欧洲人花了很长的时间仍无法烧出中国的瓷器来,"瓷器的奥秘"成了欧洲人千年的困惑,最终他们用"偷"的方式,很不光彩地破解了中国瓷器的秘密。因为当年中国瓷器给欧洲人留下了太深的印象,所以他们才把瓷器也称作"china"。

欧洲人早期研究中国瓷器的技术路线有两条,最先想到的第一条思路就是玻璃、琉璃的线路,也就是通过质感。因为中国的高温瓷器金声玉质、晶莹剔透,像玉和玻璃一样,于是欧洲人就想当然地认为它们与玻璃有关,因为玻璃与琉璃是欧洲人的强项,瓷釉跟玻璃很接近,于是他们就想在陶上面施上这种很像玻璃的釉,很

遗憾的是,陶胎与釉结合不好,很容易脱落,也不容易施厚。意大利是欧洲这条线路的先行者,在1470年威尼斯安东尼奥出现了篮彩装饰的类瓷器,16世纪,纽伦堡玻璃工程师纳德·佩灵格在威尼斯造出一批类瓷器,都灵博物馆和伦敦的不列颠博物馆存有数件这种带篮彩的霜面玻璃制品。

欧洲人的第二条思路是炼金术的技术线路。他们总在想瓷器特别贵,那是不是和炼金有关呢?所以有些人就在炼金术方面做试验,在化学实验室、材料实验室进行解析。16世纪在意大利的炼金术实验室,佛罗伦萨萨梅第契家族生产了欧洲最早的原始瓷,配方是"白沙掺白黏土,加磨碎的晶体岩、锡及铅熔剂"。在1641—1696年的17世纪中叶传到了法国、英国和德国:里昂波特拉家族是法国软质瓷发明人,软质瓷基本接近温度较高的彩色釉陶;1671年,实验室工程师约翰·德威特获得制造"通常称瓷器的透明高温陶器"的专利权。这些都不是真正的中国高温硬质瓷,欧洲人艰难地研究那么多年,直到18世纪初,中国的瓷器对全世界来说依然还是个秘密。中国瓷器的制作依然令欧洲一筹莫展。

在18世纪,欧洲人仍然在苦苦地寻觅着瓷器制造的秘密,诚如英国人简·迪维斯在其所著《欧洲瓷器史》一书中所言:"几乎整个18世纪,真正瓷器制作工序仍然是一个严守着的秘密。"1298年威尼斯商人马可·波罗远航归国之后,在他的《马可·波罗游记》中较为详尽地记载了中国瓷器及其制作方法,向欧洲人展现了一个瓷器发明之国的迷人面貌。马可·波罗的记载,对欧洲人制造瓷器具有一定的启发作用,整个欧洲(诸如法国、英国、西班牙、意大利)开始纷纷效仿,由于他们采用的仍是制造陶器的原料及其技术,因此始终未能生产出真正的中国瓷器。

中国制瓷技术的泄露跟一位名叫佩里·昂特雷科莱(中文名殷弘绪)的法国人有关,他的公开身份是耶稣教传教士。其实,殷弘绪是个专家,是被派来作卧底的商业间谍,他靠中国的瓷器出了名,因为他是中国瓷器技术解密外传的解密者。殷弘绪清康熙年间来中国,并在景德镇居住了七年之久。他利用传教士的身份作掩护,一面传教,一面收集景德镇的制瓷技术,写出了两份共三万余字的长信。他说"我在景德镇培养教徒的同时,有机会研究了传播世界各地、博得人们高度赞赏的美丽的瓷器的制作方法。我之所以对此进行探索,并非出于好奇心,而我相信,较为详细地记述制瓷方法,这对欧洲将起到一定的作用"。

简·迪维斯在他的《欧洲瓷器史·试图揭开瓷器制作之秘》一章中坦诚地说:"从中国本身的情报,其中包括在中国的耶稣传教士佩里·昂特雷科莱于1712年寄到巴黎的来信,鼓舞了从事这项试验的人,这位牧师在信中描述了景德镇工厂瓷器的制作。"1712年法国传教士佩里·昂特雷科莱寄出了第一封解密中国瓷器的长信,1716年,长信在法国《专家》杂志公布。1722年1月25日,殷弘绪又从景德镇寄出了第二封长信,对前述工艺过程及配方作了更详尽的补充,至此,有关高岭土及二元配方等一系列核心秘密彻底公开。他把景德镇瓷器制造的秘密系统而完整地介绍到了欧洲之后,启迪了那时正在茫然中探索着的欧洲人,并使他们豁然开

朗。并且,在他回国后把耳闻目睹的景德镇制瓷技术反复研究、试验,终于烧制出类似景德镇式的硬质瓷器。1740年,德国的梅森很快就成了欧洲的制瓷中心。

1.2.3 瓷器的发展

瓷器是中国人发明的,早被世界所公认。瓷器的发明是在陶器技术不断发展和提高的基础上产生的。我国古代瓷器的品种很多,最早发明出来的是"青瓷",在元代以前的瓷器,几乎都是青色或近似青色,青瓷在陶瓷王国中占有十分重要的地位,从东汉直到清初,历经了1000多年。"黑瓷",是在青瓷的基础上发展起来的,也在东汉时期出现。"白瓷"最早出现于北朝的北齐,白瓷的出现,为制瓷业开辟了一条广阔的道路。有了白瓷,才会有影青、青花、釉里红,才会有斗彩、五彩、粉彩等琳琅满目、色彩缤纷的彩瓷。可以说白瓷的发明,是我国陶瓷史上的又一个新的里程碑。青瓷、黑瓷、白瓷的不断涌现,标志着我国的制瓷工业进入了迅速发展阶段,为唐宋名窑名瓷的大量出现,奠定了基础。

中国瓷器由宋代的大江南北成百上千窑口百花争艳的态势,经由元代过渡之后,发展到明代就慢慢进入了景德镇瓷窑一统天下的局面。明代是青花瓷生产的鼎盛时期。我国的制瓷工艺发展到清代,特别是早期的康熙、雍正、乾隆三朝盛世更是到达了历史最高水平。从唐朝开辟的"丝绸之路"开始,随着对外贸易的繁荣和文化交流,中东、中亚伊斯兰文化的输入,出现了一些带有异国的情调的产品。自从18世纪制瓷秘密外泄欧洲之后,各国竞相仿造,德国的梅森很快就成了欧洲的制瓷中心,大约在18世纪中后期(1765—1794年)英国人发明了精致的"骨灰瓷"。令人痛心的是,近百年来,由于受到帝国主义的侵略和清政府的暴政所害,我国的陶瓷工业每况愈下,名窑名瓷的生产技艺几乎失传。

1.2.3.1 早期的瓷器

白陶的烧制成功对由陶器过渡到瓷器起了十分重要的作用。商代的白陶用瓷土(高岭土)作原料,烧成温度达1000℃以上,胎质基本烧结,吸水性较弱,叩击时能发出悦耳的金属声;特别是器表施有一层青色或黄绿色的玻璃质高温釉,胎色以灰白居多,它是原始瓷器出现的萌芽,在商代和西周遗址中就发现了许多这种开始具有瓷器基本特征的"青釉器"。由于当时的工艺技术水平较低,原料的处理和坯泥的炼制比较粗糙,没有经过精细的碓打、淘洗、过滤、捏炼、陈腐等加工,造型也比较单调,胎体裂纹较多,釉色不稳定。因为它们看起来与一般陶器很不相同,而与瓷器颇多一致,与后期成熟的瓷器比较,还不够完美,带有明显的原始性,所以被称为"原始瓷"或"原始青瓷"。

原始瓷从商代出现后,经过西周、春秋战国到东汉,历经了1600~1700年的变化发展,制瓷的工艺技术逐步成熟。经过原始青瓷和早期青瓷的漫长道路,到1800年前的东汉晚期出现了名副其实的"瓷器",东汉以来至魏晋时制的瓷器,从

出土的文物来看多为青瓷,这种高水平的制瓷技术,标志着中国瓷器生产已进入一个新时代。这些早期的青瓷,在烧结性能和器表施釉等各个方面,都比原始青瓷有了较大的进展,它们加工精细,胎质坚硬,不吸水,表面施有一层青色玻璃质釉。

根据田野考古所得的资料,在浙江上虞、宁波、慈溪、永嘉等地先后发现了汉代瓷窑遗址;在河南洛阳的中州路、烧沟,河北安平逯家庄,安徽亳县,湖南益阳,湖北当阳刘家家子等东汉晚期墓葬和江苏高邮邵家沟汉代遗址中,也发现过类似的青瓷制品,尤以江西、浙江发现的最多。其中有东汉延熹七年(164年)纪年墓中所出土的麻布纹四系青瓷罐,熹平四年(175年)墓内出土的青瓷耳杯、五联罐、水井、熏炉和鬼灶,熹平五年(176年)墓中发现的青瓷罐,还有与朱书"初平元年"(190年)陶罐同墓出土的麻布纹四系青瓷罐。上虞县小仙坛东汉晚期窑址出土的青瓷,质地细密,透光性好,吸水率低,用1260~1310℃高温烧成;器表通体施釉,胎釉结合得相当牢固;釉层透明,莹润光泽,清澈淡雅,秀丽美观。这些有确凿年代可考的青瓷器的发现,为我们提供了瓷器发明于东汉晚期的确凿证据。

众多的考古结果表明,浙江在东汉晚期成为我国的青瓷发源地绝不是偶然的,因为那里有许多得天独厚的资源与条件。首先,浙江地区有着十分丰富的瓷土矿藏资源,大多埋藏不深,很易开采。浙江的瓷土,主要是一种含石英、高岭土的绢云母类型的伟晶花岗岩风化后的岩石矿物,风化程度低的含有部分长石,风化程度高的则含有较多的高岭石矿物,只要用这种瓷石作为主要原料就可以制成瓷胎,这种自然天成有利的条件,为青瓷的生产提供了重要基础保障。其次,至东汉晚期窑工们经过长期实践,制瓷技艺日臻成熟,对原料的选择,坯泥的淘洗,器物的成形,施釉直至烧成等工艺不断改进,为瓷器的出现创造了必要的技术条件。还有,从瓷窑遗址周围的自然环境来观察,具备着较为充足的水力资源,可能已用水碓粉碎瓷土,提高坯泥的细度和生产效率。再有,在上虞帐子山东汉窑址的发掘中,发现了陶车上的构件——瓷质轴顶碗。这种轴顶碗内作臼状,壁面施以均匀的青釉,十分光滑;它的外壁成八角形,上小而下大,镶嵌在轮盘的正中部位,加于轴顶上,一经外力推动,即可使轮盘作快速而持续的旋转。这种相当进步的陶车设备与熟练的拉坯技术的紧密配合,使瓷器的器型规整而功效提高。

此外,在上虞、宁波的东汉窑址中还发现有烧制黑釉瓷器;在湖北、江苏、安徽等地的汉代墓葬中也曾出土过东汉的中晚期的黑釉瓷。黑瓷这种创新产品,是在青瓷的基础上发展起来的。其实,黑瓷和青瓷的呈色剂都是铁元素,当含铁量较低的时候,经高温烧制后,釉面就呈青绿色或青黄色,所以称为青瓷;如果在适当的基础釉中加大铁的含量使釉着色,就会成为漆黑闪亮的黑釉瓷了。

白瓷最早出现于北朝的北齐。早期的白瓷,胎料细白,显然经过淘练,釉色乳白,釉层薄而滋润,釉厚处呈青色,而且器表普遍泛青。我国的白釉瓷器萌发于南北朝,到了隋朝,慢慢发展到了成熟阶段。隋以北朝为基础统一全国,隋初的文化面貌也带有较浓重的北朝色彩。随着南北的政治统一,也促进了南北经济、文化的

交流和融合。这一新时期体现在制瓷工艺上有两个方面。第一,在隋以前,烧瓷的窑场都主要在长江以南和长江上游的今四川境内,北方没有发现值得重视的窑场。但入隋以后,瓷业在大江南北发展起来。全国已发现的隋代瓷窑有河北磁县贾壁村窑、河南安窑、巩县窑、安徽淮南窑、湖南湘阴窑、四川邓峡窑等六处,这些都是后来唐宋瓷业大发展的先导。第二,青瓷虽说仍然是隋代瓷器生产的主流,但从河南、陕西、安徽出土的白瓷来看,与北朝相比,进步较大,胎质更白,釉面光润,胎釉均无泛青、闪黄的现象。

1.2.3.2 南青北白

北方制瓷业兴起的时间要比南方晚很多,从考古资料来看,大约在公元6世纪初的北魏晚期。唐代是中国封建社会的鼎盛时期,经济繁荣,制瓷业也发展很快,瓷器的品种与造型新颖多样,其精致程度远远超越前代。以浙江越窑为代表的南方瓷窑多烧制如湖水般晶莹的青瓷,而河南、河北一带的北方瓷窑多烧制洁白无瑕的白瓷。古人云:"邢客与越人,皆能造瓷器,圆似月魂堕,轻如云魄起""邢瓷类银、类雪""越瓷类玉、类冰"。邢窑白瓷与越窑青瓷分别代表了当时北方瓷业与南方瓷业的最高成就,从此逐步形成了以浙江越窑为代表的青瓷和以河北邢窑为代表的白瓷"南青北白"两大瓷窑系统,它们南北呼应,各具特色。

南方瓷系产品的特点是:

(1) 造型比较秀气,胎色瓦灰,胎质颗粒较细,有的略呈红色或黄色;气孔细,孔隙度小,胎中黑点少。

(2) 瓷器胎料的化学组成:三氧化二铁的含量一般在2%左右,高于北方;二氧化钛和三氧化二铝的含量都较低;而二氧化硅的含量则较北方为高。

(3) 釉层青绿发翠,有的略带暗黄色。

(4) 瓷器烧成的温度较低,一般为1200℃左右,甚而还达不到这个温度就出现过烧现象。

北方瓷系产品的特点是:

(1) 器物造型新颖,粗犷雄伟;胎体比较厚重,胎色浅灰,颗粒结构粗糙,胎内有黑点和气孔,孔隙度大。

(2) 胎料的化学组成接近于质量差的黏土原料,三氧化二铝含量较高,一般都在26%以上,最高的达32%;二氧化钛含量超过1%,二氧化硅的含量普遍都低于南方,瓷胎的呈色较南方偏深一些。

(3) 釉层较薄,玻璃质感强,颜色灰中泛黄。

(4) 瓷器烧成温度较高。如河北省景县封氏墓出土的青瓷,在1200℃的烧造温度下还是生烧。

唐代瓷器崇尚青色是有原因的,因为茶圣陆羽认为"青则益茶",儒家的士大夫们也认为青瓷与玉的肌理吻合、相亲,玉又蕴含君子之美德,"如冰似玉、冰清玉洁"的才是青瓷中的上品。唐代烧造的白瓷的烧成温度达到1200℃,白度也达到了70

以上，胎釉白净，如银似雪，标志着白瓷的真正成熟，已很接近现代高级细瓷的标准。

已发现唐代烧白瓷的窑口有河北临城邢窑、曲阳窑，河南巩县窑、鹤壁窑、登封窑、郏县窑、荥阳窑、安阳窑，山西浑源窑、平定窑，陕西耀州窑，安徽萧窑等，其中邢窑白瓷最好，是一种"天下无贵贱通用之"的名瓷。

当然，"南青北白"只是后人用来概括唐代瓷业特点的一种提法。实际上，北方诸窑也兼烧青瓷、黄瓷、黑瓷、花瓷，也有专烧黑瓷与花瓷的瓷窑。北方诸窑中，很多瓷窑烧瓷的历史较短，没有陈规可以墨守，因而敢于作各种尝试和探索。在南方的唐墓也发现了相当数量的白瓷。

必须说明的是，当今在陶瓷行业中所说的"南青北白"往往另有所指，说的是我国南北方瓷器的风格与特点方面形成的一种传统区别。我国幅员辽阔，南方与北方存在很多饮食或风俗习惯方面的差别，就像南方人爱吃米饭，北方人更喜欢面食那样，南北方陶瓷的制瓷原料与传统工艺也是有很大的差别的。长期以来南方习惯采用瓷石+高岭土的二元配方，而北方却习惯长石+石英+高岭土的三元配方；烧成时，南方大多采用高温还原焰，原料中的少量 Fe_2O_3 被还原为 FeO 并生成硅酸亚铁，使得白瓷透露出淡雅的泛青色调，而北方传统的瓷器生产几乎都采用氧化焰来烧成瓷器，由于瓷胎中的铁元素被氧化成高价态的 Fe_2O_3 使制品发出泛黄的色调，这就是当今陶瓷行业经常提及的另一种"南青北白"的现象。

用匣钵装烧瓷器，是唐代制瓷工匠的另一项杰出贡献。匣钵创制和使用可能要早于唐，但大量普及使用则是在中唐以后。唐人用匣钵烧出了高质量的邢窑白瓷与越窑青瓷，为宋代名窑的出现创造了必要的工艺条件。

1.2.3.3 官窑与民窑

宋朝是我国瓷业空前发展的鼎盛时期，瓷窑遍及南北各地，名窑迭出，品种繁多，且各具特色，出现了史上最有名的五大名窑八大窑系。宋代五大名窑是指汝窑、钧窑、官窑、哥窑和定窑；八大窑系是指定窑系、磁州窑系、耀州窑系、钧窑系、龙泉窑系、景德镇窑系、建窑系和越窑系。瓷系与窑系的形成，是我国古代各地制瓷工匠互相学习，不断创新的结果；也是制瓷工艺在传播和发展过程中，受各地不同的自然条件、生活习俗的影响而产生的。自宋朝开始出现了"官窑"与"民窑"的分别。

北宋时期，出现了由官方营建、主持烧造瓷器的窑场，称为"官窑"，其后中国历朝历代都设有官办的专为宫廷生产御用瓷器的"官窑"。其实早在五代十国吴越钱氏宫廷垄断越窑的部分生产，已经具有了官窑的性质，只是尚未形成具体的概念。官窑瓷器富丽典雅，花饰细密繁缛。宋代最有名的五大官窑为汝窑、钧窑、官窑、哥窑和定窑，史上著名的官窑还有明代的宣德窑、万历窑、成化窑；清代的康熙窑、雍正窑、乾隆窑等。

官窑瓷器的要求极其严格，可谓是百里挑一甚至是千里挑一，只有极少数符合

标准的才能进贡,由于是供皇帝独家使用的,所以它的造型、纹样等都禁止民窑使用,哪怕是次品或废品都禁止流入民间,那些"落选"的官窑瓷器,哪怕再精美都要被打碎深埋。官窑瓷器主要有三种用途,一是宫廷御用瓷(包括赏赐给功臣国戚的赏瓷);二是对外交往的礼品瓷;三是用于海外贸易的商品瓷。由于官窑工匠的工艺水平较高,还有专门的监督官员来监督生产,并且会将产生的次品严格销毁,所以官窑瓷器一般比较精致,且存世量较少。"官窑"是中国瓷器发展最主要的推动力,因为皇帝对珍宝的探索与追寻是没有止境也是不惜成本的。为了显示皇权的至高无上,封建帝王总是渴望占据世间的珍宝,四面八方的进贡者纷至沓来,各地官吏更是汇集民间能工巧匠打造的人间珍奇,只为博君王一笑。正因如此,中国瓷器中的极品几乎全被囊括帝王手中。著名航海家郑和曾奉明朝永乐皇帝之命七下西洋,途经21个国家,每到一国,他都以大量的中国瓷器作为珍宝相赠,以显示大明王朝的富庶与慷慨,这些赠品均产自明代景德镇官窑。

民窑生产的瓷器主要是民用,风格朴实健美,成本较低。宋代民窑最有特色的当指北方的"磁州窑"和南方的"吉州窑"。磁州窑在今河北省磁县,它继承了唐代南北民窑的特点,集本窑系各窑之大成,烧制的瓷器以白瓷、黑瓷为主;装饰丰富多彩,白地黑花,对比鲜明,纹饰题材多取之于民间的生活内容;制瓷工艺的独特性在于釉下施一层极白的护胎釉,再在上面画黑花,或用剔地的手法作出剔花;装饰以黑白或赭白对比,效果十分强烈,花纹的制作手法既活泼又严谨。值得一提的是,磁州窑很受日本重视,历代都有大量的瓷器销往日本,日本人把瓷器叫"磁器",原因就出自于此。

民间的众多瓷窑中,往往以一个窑口为代表,将产品的胎釉成分、工艺、造型、釉色、装饰等方面相同或相近的一批瓷窑划分为一个窑系。各窑系产品多以一个品种为主,如磁州窑系的白地黑花瓷、耀州窑系的刻花青瓷、龙泉窑系的青瓷等。相对于官窑产品诸多限制而言,民窑产品的造型、纹饰题材更加自由、丰富与广泛。中国民间瓷器主要以盘、碗、杯、罐、瓶为主,还有瓷枕和玩具,其风格清新洒脱,线条生动流利,釉色丰富,装饰主题多为花鸟、山水、人物故事和现实生活中的一些小景(如纳凉、扑蝶、钓鱼、婴戏等)、动物以及谚语、诗歌等,"福寿康宁""长命富贵"等吉祥语也可入画。此外还有一种以假借谐音的文字和植物连用的手法,如以鱼寓余("吉庆有余"),蝙蝠谐音福("五福捧寿"),以石榴象征多子,以鸳鸯表示爱情等,取材十分广泛多样,不拘一格,反映了人们追求美好生活、祈求安宁幸福的愿望。

宋瓷为陶瓷美学开辟了一个新的境界。钧瓷的海棠红、玫瑰紫,灿如晚霞,窑变色釉变化如行云流水;汝窑釉汁莹润,质感如堆脂;景德镇青白瓷的色质如玉;龙泉青瓷翠绿晶润的梅子青更是青瓷釉色之美的极致;还有哥窑满布断纹,那有意制作的缺陷美、瑕疵美令人惊叹;黑瓷似乎除黑而外无可为力,但宋人烧出了油滴、兔毫、鹧鸪斑、玳瑁那样的结晶釉和乳浊釉;磁州窑的白釉釉下黑花器则又是另一种境界,釉下黑花器继承了唐代长沙窑青釉釉下彩的传统,直接为元代白瓷釉下青花

器的出现提供了榜样;定瓷图案工整、印花严谨;耀瓷有犀利潇洒的刻花……所有这些宋瓷都达到了人所不见不知、不可思议和不可想象的境界。

宋瓷的美学风格,主要在于宋瓷不仅重视釉色之美,更追求釉的质地之美。钧瓷、哥瓷以及黑瓷的油滴、兔毫、玳瑁等都不是普通浮薄浅露、一览无余的透明玻璃釉,而是可以展露质感之美的乳浊釉和结晶釉。北宋的汝瓷与南宋的官窑、龙泉窑青瓷都是玻璃釉,但它们的配方已不再是稀淡的石灰釉而是黏稠的石灰碱釉,因而汝瓷"釉汁莹厚如堆脂",官窑及龙泉青瓷经多次施釉,利用釉中微小气泡所造成的折光散射,形成凝重深沉的质感,使人感觉有观赏不尽的蕴蓄。唐人称赞越窑青瓷的"如冰似玉",还只是修辞学上的比喻和理想,而宋人烧造的龙泉青瓷和青白瓷却是巧夺天工的实际。宋瓷是我国陶瓷历史画廊中的杰作与瑰宝。它们的仪态和风范也是后世陶瓷业长期追仿的榜样,千载之下,至今仍然使我们赞叹和倾倒。

宋代不但瓷器精美,在制瓷工艺方面也有很大的贡献。例如宋代瓷窑普遍应用火照检查烧制过程中窑炉的温度与气氛,以保证尽可能高的成品率,比单靠眼睛观察窑炉火焰要直观并好掌握得多;北宋中期由定窑创始的覆烧工艺,是用一种垫圈组合匣钵,可以一次装烧多件碗类瓷器,能够充分利用窑炉空间,扩大生产批量以降低成本。

1.2.3.4 陶瓷的未来

人类与泥土之间有着特别深厚的感情,这种感情可以说是一种自然之情,一种依恋之情。陶瓷是一门"土"与"火"的艺术,人类从与泥和火的情缘中创造发明了陶瓷艺术。我们的祖先,曾在华夏文明的大地上,建起了一座又一座争奇斗艳的名窑;一代又一代的能工巧匠,不断地用智慧之手化泥土为玉珠,创造出无数举世罕见的精品。陶瓷艺术不同于普通的国画、油画、水彩、书法,她是将精美的造型、巧妙的装饰、奇幻的釉彩、朴素的质地等因素融为一体,经过高温烧制而成的一种艺术品,她用一种独特的语言和魅力,强烈地感染每一位观众,给人以美的享受。历代的名窑名瓷都是科学和艺术的结晶,充分体现了我国历代劳动人民卓越的艺术才能,永远放射出夺目的光辉。

陶瓷是最古老的一种材料,是人类在征服自然中获得的第一种经化学变化而制成的产品。在中国,陶瓷这一古老的材料,长期以来它的发展靠的是工匠技艺的传授,全凭经验,用眼"看火";还要受传统风俗的制约,配方保密、传子不传媳。这种落后甚至愚昧的生产与传承方式,最终必将被人超越。活生生的现实告诉我们,中国古代陶瓷的烧制水平很高,景德镇瓷器曾以"白如玉、明如镜、薄如纸、声如磬"著称于世,然而,当今中国的陶瓷工业却落后于国外发达国家了,现代的景德镇也早已不再一枝独秀。

近百年来,陶瓷这一古老材料已焕然一新,无论是产品的种类、性能或是理论、技术,都取得了突飞猛进的发展。这些成果的取得都要归功于高速发展的现代科技。对陶瓷而言,主要体现在基础理论、测试手段与新技术新工艺这三个方面。

(1) 基础理论。随着材料科学的发展,人们对材料的结构和性能之间的关系有了深刻的认识,发现了陶瓷材料的性能与化学组成、微观结构之间的内在联系。

(2) 测试技术与手段。随着现代测试技术装备手段的出现,人们对陶瓷的结构有了深入的认识,例如可用 X 射线荧光分析、电子与离子探针、光电子能谱仪、俄歇能谱仪测得陶瓷中微量成分的种类、浓度、价态及其分布特征;采用 X 射线衍射、中子衍射仪测定晶体结构和点阵常数、固体中的缺陷;用光学显微镜、电子显微镜来研究陶瓷烧结体的显微结构。

(3) 新技术与新工艺的采用。在原料选用方面,最初采用天然原料,不加任何处理,现在为适应特殊材料的特殊要求,对原料进行精选,分等级处理,在纯度、粒度、性质等各方面加以控制。在粉料制备方面,传统采用半机械、机械球磨、碓打粉磨等粉碎方法。现在为制备超细粉末($10^{-9} \sim 10^{-7}$m),采用化学气(液)相沉淀、溶胶-凝胶法、气流粉碎、超声波粉碎等方法来制备。在成形方面,等静压成形法已不仅用于特种陶瓷,也陆续在电瓷、日用瓷的生产中使用,注射成形法开始由塑料工业移植到陶瓷工业中来。在施釉方面,由传统的釉浆浸釉、喷釉、浇釉发展到用釉粉压制施釉、静电施釉等的方法。在烧结方面,烧成方法除传统的常压烧结外,气氛烧结、微波烧结、压力烧结(如热压、热等静压)已广泛应用于陶瓷生产之中。

瓷器是中国古老文明与艺术的象征,陶瓷从作为日用品开始,逐步发展为国民经济领域中的重要材料。如今,陶瓷已从古老的艺术宫殿走出来,跨进了现代科学技术的行列之中。由于科学技术的推动和需要,科学家充分利用陶瓷的物理与化学特性,开发出了许多在高科技领域中应用的功能材料与结构材料。现在的陶瓷已是"无处不在,无所不能",除了人们日常生活使用的各种器具,还有用于现代工业和尖端科学技术所需的特种陶瓷,涉及工业、农业、医疗、环保、能源、国防、电子信息、航空航天等国民经济的各个领域。大家耳熟能详的手机、电脑、汽车、飞机、火箭、卫星、核能等都离不开"陶瓷"。

近代以来,先进陶瓷已成为材料研究的重点之一。先进陶瓷包含工程结构陶瓷和功能陶瓷两大部分,所应用的范围几乎涵盖了当今科技和工程的所有领域。与金属材料相比,陶瓷材料的结构一般要复杂得多,物理性能也显得多种多样。此外,陶瓷材料结构演化的空间大,有利于对材料进行设计和裁剪,研发出性能更为优异的新材料。事实上,随着材料制备方法的不断完善,先进陶瓷的发展使陶瓷的含义在不断拓宽,陶瓷材料研究的领域在不断的扩大,陶瓷的概念不只是多晶烧结陶瓷,已扩展到包括单晶、非晶、半导体、薄膜、纳米晶等各类无机非金属材料在内的更加广义的先进陶瓷材料。近几十年来,先进陶瓷已经成为十分活跃的前沿科学和技术,在许多方面已经取得了重大的成果,先进陶瓷在许多高新技术领域的应用具有不可替代的地位。

从 20 世纪初开始,随着科技的高速发展,对陶瓷的要求越来越高,特别是各类特种陶瓷(例如削钢如泥的陶瓷刀具、性能优越的陶瓷发动机……)的出现,远远超

出了传统陶瓷的工艺所能达到的水平。从"陶瓷"发展的一个侧面，就足以让人感受到：我们所处的是一个新知识、新技术层出不穷的时代，几乎每天都有大量的新知识、新技术涌现。一个人仅靠学校学的那点知识，是远远不够的。知识需要不断更新，终身学习已显得越来越重要。

1.3 贸易与传播

中国陶瓷输送到世界各地，主要有三条途径：一是瓷器作为国际的礼物，赠送给外国使节；二是通过宗教的纽带传播到世界各国；三是瓷器的海外贸易，中国瓷器通过"丝绸之路"销售到世界各国。陶瓷对世界的影响和贡献不仅是在制瓷的工艺技术方面，而且还深刻地影响了人类的物质与精神生活。

从隋唐开始，我国的瓷器就已输出国外。隋唐瓷器主要是作为礼品赏赐来使和馈赠外国王室的，数量不多；而通过贸易渠道大量出口，大概始自晚唐特别是五代时期。当时越州窑的青瓷，邢窑和定窑的白瓷，以及长沙窑的瓷器，随着交通和贸易的发展，销售至亚洲、非洲各个区域，东达朝鲜、日本，南到东南亚的菲律宾、印度尼西亚、马来西亚、新加坡和南亚的印度、巴基斯坦、斯里兰卡，西至西亚的伊朗、伊拉克，远抵非洲的苏丹和埃及。宋代是我国古代瓷器生产鼎盛时期，精美绝伦的名窑名瓷遍及大江南北。到元明清时期青花及龙泉青瓷的外销，更是达到了鼎盛阶段，景德镇生产的瓷器除能满足国内需用以外，还通过荷兰的东印度公司将瓷器销往世界各地，中国瓷器尤以蓝白相间的青花瓷最受欢迎。瓷器自唐代输出后，不仅作为一种商品在世界各地流通，同时也作为一种文化交流，在人类文明史上发挥着巨大作用。正如日本当代著名学者三上次男在《陶瓷之路》书中所言："陶瓷是跨越中世纪东西方世界的一条友谊纽带，同时也是一座东西方文化交流的桥梁。"

中国的瓷器曾经为中国赚了多少钱，实在不好统计，不仅价格昂贵、数量很多，而且这种国际贸易是垄断性的、倾销式的、不平衡的，因为当时中国从欧洲进口的货物很少。据保守估计，仅18世纪的100年间，中国的瓷器至少有6000万件运往欧洲，由此或许可以推算出中国瓷器的交易额。

有西方人曾经说，中国人太聪明了，他们用两种最简单的东西，赚了全世界无数的钱：一是树叶（茶叶），二是泥土（瓷器）。因此，也有人把中国的瓷器称为"变土为金"。

1.3.1 丝绸之路

1.3.1.1 陆上丝绸之路

据史书记载，唐代与外国的交通有七条路，最主要的两条是安西入西域道和广州通海夷道，即"陆上丝绸之路"与"海上陶瓷之路"。唐代首都长安是个国际化的大都市，人口约有100万，是当时的世界第一大都市，常住的外国人就有20万，有

很多是从西亚、中亚等地来的商队。唐代商业的繁荣不仅从长安体现出来,在东南的扬州更是如此,李白的"烟花三月下扬州"、杜牧的"十年一觉扬州梦"都是用来赞美扬州的,当时的扬州更有"雄富甲天下"之美名。

中国自西汉张骞出使西域,打通了中西贸易通道之后,中国丝绸源源不断输往西亚、欧洲,形成了举世闻名的"丝绸之路"。唐代诗人张籍在《凉州词》中写到"无数铃声遥过碛,应驮白练到安西"。"丝绸之路"是当时对中国与西方所有来往通道的统称,实际上并不是只有一条路,包含了"陆上丝绸之路"与"海上丝绸之路"两条通商大道。在唐朝前期古代瓷器外销的途径主要是通过陆上交通,我国瓷器大约在公元7世纪的唐代也开始沿着通向西域的丝绸之路向外大量输出,唐代外销瓷的主要品种是越窑的青瓷、邢窑的白瓷和长沙窑的彩绘瓷。由于瓷器既笨重又易破损,很不适合在陆地长途跋涉。后来,随着瓷器销量的大量增加,自唐代中后期开始,大部分瓷器源源不断地改从海上输出,形成了"海上丝绸之路",或叫"海上陶瓷之路",简称"陶瓷之路"。

"陶瓷之路"是日本古陶瓷学者三上次男先生在20世纪60年代提出的,作为日本中东文化调查团的重要成员,在埃及福斯塔特(今开罗)的考古发掘,彻底启开了这位对中国陶瓷有迷恋情结的人的心扉。于是他总结多年来在世界各地对中国陶瓷的考古成果,著就了《陶瓷之道》这本影响世界的陶瓷著作,其意义深远。他在日本和世界陶瓷学界赢得了广泛的赞誉,《陶瓷之路》同时也让世人再一次了解和认识了这个与中国同名的"china"。瓷器的出口最早是到当时的朝鲜、日本、菲律宾、泰国、印度、伊朗、伊拉克、埃及和东非等地,14世纪以后中国瓷器开始远销到世界各地。随着瓷器销量的不断增加,华夏的称号逐渐由"丝国"(Seres)变为"瓷国"(China)。

陆路"丝绸之路"始于西汉,从当时的首府西安出发,经河西走廊,沿楼兰古城,过阿拉山口,出中亚、西亚抵安息(今伊朗地区)、大秦(罗马)等地,这是陆上"丝绸之路"最主要的一条通道,沿途必须穿越沙漠、草原、高原、高山,环境条件极其恶劣,蕴含着说不尽的艰辛和酸楚。中国和伊朗两国间的文化交流和贸易往来已有2000多年的悠久历史,位于亚洲西部的波斯(伊朗)就是"陆上丝绸之路"上最著名的中转站。大概从公元7世纪起,中国瓷器便随同丝绸品一起沿着这条道路运往西方。近年来,在伊朗的尼夏清尔等地考古工作者就发现有大量的中国唐代至清代的瓷器,尼夏清尔位于伊朗东部,是古代东西交通的要冲,这里的人民非常喜爱中国陶瓷,并视为珍品。有个名叫拜哈奇的人于公元1059年在他的著作里这样写道:"呼罗珊总督伊萨向哈里发的河沧·拉西德赠送了精美的中国官窑陶瓷20件和一般陶瓷2000件,这是哈里发宫廷从未见过的东西。"

由于欧洲离我国较远,所以最早出现在欧洲的瓷器并不是直接从我国运去的。16世纪前中国瓷器通过中东地区辗转到达欧洲,大多是通过波斯、埃及等国转运去的,有的甚至是通过地中海到埃及的亚历山大港贩运去的。由于阿拉伯商人卖

给欧洲人的中国瓷器数量很少,因此,只有国王、王后以及高级别的贵族才能拥有,传到欧洲去的中国瓷器多被看作无价之宝珍藏起来。有的中国瓷器甚至被欧洲贵族用金、银等镶嵌起来。

瓷器最大的缺点就是特别容易碎。想当年,从西安到波斯,路途万里,坎坷不平,采用马车或骆驼运输,要想把精美的瓷器从中国通过"陆上丝绸之路"运往遥远的波斯,真比蜀道还难!起初,古代波斯和阿拉伯商人采购的瓷器,经过长途颠簸,历尽千辛万苦到达目的地后,大都成了碎瓷片。于是他们绞尽脑汁,最终想出了一种既有趣又科学的特殊包装:他们先把采购来的瓷器放置在地上,在每件瓷器里灌满潮湿的沙土,再在沙土里撒上一些豆种或麦种,再按照瓷器的品种和规格,一组一组地码放整齐,并用绳子紧紧地捆扎起来;然后在瓷器的缝隙里填满潮湿的沙土,也播些豆种或麦种;接下来并不着急装车运输,而是每天在这些包扎好的瓷器上洒水,等待沙土里的豆种和麦种生根发芽。等到那些根根芽芽互相交错、纠缠起来,形成一个坚固的整体的时候,商人们就把黏结在一起的整块包装往地上摔,摔不碎的"合格品"才可装车起运。不过,这种瓷器的包装方法相当费事,重量也增加了好多倍,运输途中损耗又多,而且骆驼的装载量又有限,所以后来我国瓷器还是依靠海路运输。

1.3.1.2 海上丝绸之路

"海上丝绸之路"亦即"陶瓷之路",发端于唐代中后期,是中世纪中外交往的海上大动脉。因瓷器的性质不同于丝绸,不宜在陆上运输,故择海路,这是第二条"亚欧大陆桥"。唐代中后期,由于土耳其帝国的崛起等原因,除了瓷器之外,这条商路上还有茶叶、香料、金银器等许多商品在运输,此后"陆上丝绸之路"的地位开始削弱。"陶瓷之路"的起点在中国的东南沿海,沿东海、南海经印度洋、阿拉伯海到非洲的东海岸或经红海、地中海到埃及等地;还可从东南沿海直通日本和朝鲜。如今在"海上丝绸之路"沿岸洒落的中国瓷片依旧闪耀光彩,照亮着整个东南亚、非洲大地和阿拉伯世界。

其实,早在陆上丝绸之路之前,就已经有海上丝绸之路了。据史料记载,"海上丝绸之路"形成于秦汉时期,发展于三国隋朝时期,繁荣于唐宋时期,转变于明清时期,是已知的最为古老的海上航线。自唐代起我国政府就相继在广州、宁波、泉州等地设置市舶司,专管对外贸易。宁波是唐代对日贸易往来的主要港口之一,唐代商人李隣德于公元842年就曾冒着风浪之险由此起航驶往日本。公元947年,吴越王也曾委托商人蒋衮把一批包括越窑青瓷在内的土特产和信件带往日本。唐朝时期,中国商船已可远航到阿曼、波斯、巴林等地。中国船只将货物运到西拉夫后,再换船通过红海运到埃及,中国瓷器由此远涉重洋到了北非。近年来在红海附近的科塞尔、尼罗河上游的底比斯、库夫特,开罗近郊的福斯塔遗址等地,都发现了大量中国瓷器。

海上丝绸之路(陶瓷之路)是古代中国与外国交通贸易和文化交往的海上通

道，主要有东海起航线和南海起航线，这条古代海道交通大动脉的起点，比较普遍的说法是在福建的泉州港。海上丝绸之路形成的主因是中国东南沿海山多平原少，受地理条件限制，从陆路前往西域会增加更多困难。由于中国东岸夏、冬两季有季风助航，增加了由海路通往欧陆的方便性，因此很早以前就开始发展海运。自汉朝开始，中国与马来半岛就已有接触，尤其是唐代之后，来往更加密切，而中西贸易也利用这条航线作交易之道。海上通道在隋唐时最大宗的货物是丝绸，所以大家都把这条连接东西方的海道叫作"海上丝绸之路"。到了宋元时期，出口的瓷器渐渐成为主要货物，因此，人们也把它称作"海上陶瓷之路"。丝绸之路不仅仅运输丝绸，也运输瓷器、糖、五金等出口货物和香料、药材、宝石等进口货物，由于输入的商品主要是香料，因此有时也称作"海上香料之路"。

 宋代中国瓷器运销到国外的数量大增，陶瓷贸易进入一个繁盛期。前些年轰动一时的"南海一号"，就是南宋时期的沉船。南宋时，由于朝廷财政困难，国外贸易就成了国库的重要收入来源。随着对外贸易的快速发展，当时来中国通商的国家多达几十个。为了防止钱币流出海外和钱荒，南宋继唐代禁止输出钱币之后，于公元 1219 年作出了凡买外货须以丝帛、锦绮、瓷器、漆器等为代价交换的规定。这样一来，宋代瓷器就源源不断地输出海外，有的还远销到东非沿岸国家。宋代主要的外销瓷器是浙江的龙泉青瓷、景德镇的影青瓷和青白瓷以及德化的白瓷，它们一般没有什么图案，以素为美，器型都是典型的中国式。

 元朝是我国历史上地域最为辽阔的王朝，它的疆域一直延伸到了东欧和西亚，因此国际交流变得更为方便，当时非常成功地采用来自西亚波斯的原料烧制出了我们最引以为傲的青花瓷。早期的中国青花瓷贸易控制在伊斯兰商人手中，从土耳其托布卡比宫殿收藏的画中可以看到运输青花瓷器的场景。清朝是中国海上贸易最大化时期。康熙二十三年（1684 年）开放海禁，允许浙江、福建、广东沿海对外开展贸易。从此，中国瓷器开始大量出口，主要销往欧洲。据荷兰东印度公司巴达维亚的统计数字，仅他们一家每年运往欧洲的瓷器就达 300 万件。由于西方文化涌入中国，东西文化发生碰撞，交流频繁。这种文化交流体现在外销瓷器上，呈现出独特的风格。公元 1517 年，葡萄牙商船第一次驶入广州港，葡萄牙也成为欧洲第一个同中国进行直接贸易的国家。自此，先前最远只运到地中海和东非海岸的中国瓷器，便可以直接到达欧洲了。从元代到清末，外销瓷器发生变化的最主要特征是，从朴素性的转变成绘画性的，出现了青花、斗彩、五彩、粉彩瓷。

 陆路运输时阿拉伯商人想出的"种植麦苗豆芽"来包装瓷器，令人惊奇与佩服。那么，在波涛滚滚的大海上，商人们又是如何装运瓷器的呢？其实，中国古代的商人也很聪明，据说他们在各种精雕细刻的木箱子内填满茶叶，并把易碎的瓷器埋在茶叶中，然后把木箱子装进钉在船舱地板上的大木箱里，四周再用次等茶叶塞满；由于内外两层茶叶填充得非常紧密，木箱做得又非常结实，即使在海上遇到大风浪，商家也可高枕无忧。更令人叫绝的是货船到岸后，中国商人不但卖了瓷器，还

把茶叶卖给茶商,又把小木箱子当首饰盒、大木箱子当橱柜统统卖掉,包装用的"木箱子"和"茶叶"利润也相当丰厚,真是一举多得!

1.3.2 传播文明

丝绸之路的影响是很大的,中国通过丝绸之路影响着世界,世界也通过丝绸之路改造了中国。陶瓷和丝绸是中国文化最早的两个标签,除了商业贸易之外,灿烂的中国文化也随之传播全球,因为西方人最早就是通过丝绸和陶瓷认知中国的。行走在欧陆大地,至今还能感受到中国陶瓷和丝绸不可抗拒的魅力。多少年来,欧洲人以收藏中国陶瓷产品为荣。无论是法国的凡尔赛宫,还是奥地利的美泉宫,都辟有专门收藏中国陶瓷的展厅,以显示君主的文化品位。许多酒店老板因为喜欢中国文化,用中国的陶瓷和家具来装点酒店大厅。后来,世界各地的先进技术与改革浪潮也通过丝绸之路进入中国,推动了技术的进步与社会的变革。如果说陆上"丝绸之路"给中国带来了宗教的虔诚,那么"陶瓷之路"则给中国带来了巨大的商业财富,同时也为殖民掠夺打开了方便之门。从某种意义上讲,随着清朝政府的腐败与没落,16—17世纪之后的"陶瓷之路",慢慢演变成了帝国主义列强的殖民掠夺之路。

700年前,意大利人马可·波罗就是沿着这条通路来到中国的,并全面而详尽地把中国介绍给了世界,从而引发西方世界多米诺骨牌式的系列变革。这也是西方迅速崛起,并开始赶超中国的一个重要文化原因。

1.3.2.1 陶瓷与文化的渗透

"丝绸之路"一词是由德国地质学家李希霍芬1877年提出来的,他曾七次沿着这条商路来到中国,著有三卷本的《中国》一书;其后的"文化使者"——英国的斯坦因、法国的伯希和瑞典的斯文赫定等,也曾踩着先行者的足迹,窥视中国文化的神秘,许多无价之宝随之散落到了世界各地。令人遗憾与愤慨的是,就在一个世纪前,斯坦因只用区区几个铜板就让看守敦煌石窟的王圆箓,拱手奉送了敦煌几乎一半的文化财富。

"丝绸之路"因丝绸而起,因陶瓷而兴,从某种含义上来说,丝绸之路也逐渐演变成了一条文化之路,形成了所谓的"亚欧大陆桥",成为世界上诸多文化的母胎。汉代张骞出使西域、甘英出使大秦,公元前60年的历史壮举在中国历史上闪烁着光辉。"春风度过玉门关""劝君少饮一杯酒,西出阳关有故人",这条路,让中国人认识了波斯人、阿拉伯人、希腊人、罗马人、日本人、朝鲜人、印度人和地道的欧洲人。

陶瓷是一种艺术,也是一种文化,而且是一种特殊的文化。陶瓷文化的特殊之处在于,陶瓷是艺术与科学的结晶,每一件陶瓷作品都是由陶瓷材质、造型和装饰三个基本要素有机组成的整体,具有物质和精神双重文化特征。一件件陶艺作品,

无论题材如何,风格怎样,都像一个个音符,在跳动着,在弹奏着,合成陶瓷文化的旋律,叙述着一个个动听的故事,展现着当时的社会与生活风采。陶瓷以其独特的造型、精美的图案、丰富的色彩、精湛的制作技艺,表达出奇特的创意以及全新的观念;陶瓷作品既反映着社会的时代背景,也表达了作者的思想;陶瓷器皿在实用的前提下,作者还会用造型与装饰等独特的陶瓷语言赋予其丰富的文化内涵,从而形成特有的陶瓷文化。

一部中国陶瓷史,就是一部形象的中国民族文化史。如今,每当我们看见新石器时期的彩陶,就会立刻联想起饮血茹毛的原始社会,你看那陶塑的猪、牛、狗,活灵活现地演示着与大自然搏斗的惨烈;先民们在陶器上画上鱼形图案表达出繁衍生息的美好理想,记录下他们强烈的生存愿望。面对几千年前留存下来的黑陶,仿佛又看见了先民们当初的那种迷茫与困惑,让我们穿越时空重新回到那令人震撼的新石器时代。

陶瓷是人类文化的传播者,陶瓷艺术呈现给人们的是一种陶瓷文化精神。在人类社会的文化艺术与经济发展过程中,陶瓷占有极为重要的位置,陶瓷艺术博大精深,陶瓷文化源远流长,人在劳动中创造了文化,文化又可塑造人。陶瓷艺术不仅是物质产品,也是一种精神产品,更是一种文化产品。

历朝历代的官窑产品虽然价值连城、精美至极,为什么在当年的丝绸之路上却几乎见不到它的身影呢?这个道理其实很简单,因为中国的官窑瓷器除了极少量赠给外国皇室或使节当作礼品之外,就连中国的普通臣民也都见不到。20世纪初期之前,西方人基本没见过多少中国官窑瓷。日本人见到中国官窑,是在1860年英法联军侵占北京,烧毁圆明园以后。中国官窑真正流传到西方去,是从1900年八国联军侵占北京,掠夺大量中国皇家文物开始。民国以后,清室将很多瓷器抵押给银行,最后由银行进行拍卖,此外,内务府也曾进行过古董拍卖;加之内廷种种盗窃行为的发生,才造成了官窑瓷的大量外流。西方历史对中国瓷器评价极高,中国瓷器曾等价于黄金,当初被欧洲皇室贵族视若珍宝、竞相收藏的都是清代(包括明代)的外销瓷。

"外销瓷"的出现,是西方文化涌入中国,东西文化发生碰撞、交流后产生的结果,用现在的说法其实就是"来样加工"。中国陶瓷能在西方变成权力和地位的象征,精美的外销瓷功不可没。中西方的文化交流体现在外销瓷器上后,呈现出某些独特的风格,其实有相当一些外销瓷,连中国人都不认得。外销瓷可分为三类:第一类是中国式样、中国题材,但属于外国风格;第二类是中国式样、外国题材,或者外国式样、中国题材;第三类是外国式样、外国题材。

说到外销瓷经常会提到明末一艘著名的沉船——哈彻号。从这艘沉船上打捞出23 000余件中国瓷器,风格可以分为两类,一类是典型的转变期风格,另一类是克拉克瓷。这其中还有一些欧洲样式的瓷器,例如一些小芥末罐和猫型夜灯。明代瓷器大量输入欧洲,引发了当地模仿中国瓷器的生产,这其中最著名的就是荷兰

德尔夫特生产的锡釉青花陶,装饰风格非常中国化。为了达到中国青花瓷的效果,荷兰的陶工会先在陶胎上涂一层薄薄的釉料,先低温烧一次,然后再用钴料绘制图案,最后罩一层透明釉高温烧成。在东西方交流互动的过程中,出现了东西方文化相互渗透的图案设计,荷兰生产的德尔夫特陶上绘有中国人的形象,而中国生产的克拉克瓷器边饰采用欧洲的花卉,人物则是波斯形象。不独荷兰,当时世界各地都在仿制中国的青花瓷器。伊朗在17世纪仿制的产品,边线用黑色而不是蓝色,这是与中国青花瓷器的区别。德国在17世纪也有仿制。早期英国使用的粗制铅釉陶几乎是在100年之内,都转变成为这种锡釉青花陶。明代的外销瓷器对欧洲产生了很大的影响。

早期西方还定制了一些很奇怪的东西。一对盖罐的原型是葡萄牙的彩陶,柄做成耶稣受难的形象,与17世纪的牙雕耶稣受难像非常接近;有一对青花啤酒杯是1635年根据荷兰人送到中国的木质模型生产的,器型是荷兰的,但是纹饰完全是典型晚明时期中国的纹饰,这种杯子一般到了欧洲后还会加上金属盖子。同一时期,中国销往日本的瓷器似乎也是专门为日本生产的,在欧洲、中东、东南亚都看不到这类瓷器。除了景德镇外,生产外销瓷的窑口还有福建平和漳州窑,产品有青花瓷和彩瓷,销往东南亚的印度尼西亚、菲律宾、马来西亚以及日本、荷兰。漳州窑的瓷器一般胎质比较粗,画风随意,有两件漳州窑的盘子,中心绘有罗盘形象指引船只航向,内壁写有4个汉字"近悦远来"。

1710年之前,欧洲还制造不出真正的瓷器,只能从中国进口。中国瓷器泄密之后,意大利、德国、法国、英国等许多西方国家都大量仿制过中国瓷器。仿制的样本也都是中国清代的外销瓷。尽管各国仿制的瓷器也相当精美,但是仿制瓷器和中国外销瓷之间仍有明显的差别。可以想象,国外的画师在瓷器上绘制中国画,要想和从小就有深厚毛笔功力的中国画师相比,自然不可同日而语。

1.3.2.2 陶瓷与宗教的渊源

在丝绸之路上,传播得最为成功的是宗教。陶瓷文化与宗教的关系是非常密切的。佛教、道教、基督教、伊斯兰教、儒教的宗教人物和宗教故事经常作为创作题材。常见的有释迦牟尼、观音、罗汉、达摩、八仙、老子、庄子、孔子、孟子等的塑像以及与他们有关的故事。

佛教在东汉明帝永平年间(公元58—75年)就从中亚犍陀罗(今巴基斯坦东北部和阿富汗东部地区)地区传入中国,佛教艺术也随之而来。三国西晋时的谷仓、罐和碗钵等器物出现了佛造像和忍冬纹的装饰。莲花在佛教中是一种圣洁物,因此莲花也是佛教常见的艺术题材之一,莲花花纹经常出现在瓷器陶器纹饰中。南朝青瓷中普遍以莲花为装饰,在碗、盏、钵的外壁和盘面常常划饰重线仰莲,形似一朵盛开的荷花。制瓷匠师们还将佛造像与我国传统的四神、仙人、乐舞百戏和其他图案巧妙地组合在一件器物上。

以希腊罗马式装饰手法表现印度罗马题材的犍陀罗艺术也流传到了我国新疆

地区,给我国的陶瓷、绘画、雕刻和建筑带来了希腊、罗马的风韵。在明代,伊斯兰教随着阿拉伯与波斯商人的到来而广为流传。随着"陶瓷之路"的开辟,佛教、伊斯兰教的教徒相继东来,中国也有不少信徒西行取经。这些频繁往来的信徒、僧侣也充当着向外传播中国陶瓷的载体,他们肯定会将在中国得到的馈赠或购买的瓷器带到国外去。

宗教对于中国陶瓷文化传播的作用是极其深刻的,因为景德镇的制瓷秘密就是被化妆成传教士的间谍佩里·昂特雷科莱(中文名殷弘绪)窃取的。这位有着为宗教献身信念的法国传教士1712年来到景德镇,生活了7年之久,最终将景德镇制瓷技艺传到欧洲,才使困惑了1000多年的欧洲人豁然开朗。

中国的传统文化是寓意深刻的。在中国传统图案中经常用到"瓶",这是因为"瓶"与"平"谐音,即取"平安"之意;因"葫芦"与"福禄"谐音,往往会把瓶制成葫芦形,叫"葫芦瓶"。有一种宗教徒常用的瓶,叫"瓷净瓶",亦称"军持",纹饰大多带有道教色彩,也有书写吉祥文字,具有祈求吉祥福禄等用意。在佛家"八吉祥"纹样中有"宝瓶",《雍和宫法物说明册》云:"宝瓶,佛说智慧圆满具完无漏之谓。"又有甘露瓶,直口腹大,腹下渐歛,下为座。这种瓶常被塑在观音像旁供杨枝,是观音盛圣水甘露普救众生的。

陶瓷作为一种文化现象,其表现的内容与其发展同期相处的社会文化背景是分不开的。汉末期佛教文化传入,到了隋唐时期,佛教思想有了更大的发展。人们的人生观受到佛教"众生平等""精神不灭""生死轮回"等思想的影响,佛教文化和佛教思想的渗入,丰富了陶瓷的表现内容,先后出现一些"如来、观音、罗汉、天王、菩萨、达摩"等雕塑作品。各类陶瓷器皿的装饰纹样也丰富多彩,如"莲花图、宝相花、缠枝莲图纹"等。佛教思想的渗入,使陶瓷渐渐摆脱了其单一的实用性功能,逐步向陈设观赏性与实用性相结合的方向发展,从而推动了陶瓷文化的发展。

诗有诗眼,瓷有瓷魂,佛有佛性。德化陶瓷对佛教的贡献是巨大的,以何朝宗为杰出代表的德化瓷雕大师,对于佛法有自然的亲近和庄严的信仰,德化瓷塑注入佛教元素后,更加传神。德化以瓷塑见长,瓷质洁白、纯净、高雅。高贵、雍容、洁净、坚贞是佛的灵性,也是瓷的魂。即使瓷被碎成千块万片,它还是瓷,也绝不会被风雨腐化为尘。

德化陶瓷中,佛教形象众多,诸如观音、如来、达摩、文殊、普贤、罗汉、弥勒等,或坐或立,或躺或卧,形态各异。单是观音类造像,就有送子观音、渡海观音、千手观音、滴水观音、抱膝观音、多臂观音、立云观音、立像执经观音、趺坐观音、袖手披裙趺坐观音、善才龙女观音、童子拜观音等诸多造型。甚至就连同一题材的观音,由于作者的立意处理和创作手法不同,往往姿态神情各异,衣纹装饰不同,规格大小不一,产生出千姿百态、各臻其美的艺术效果。这是因为,德化的每位瓷艺大师都对宗教文化有着自己的解读,对宗教题材艺术创作饱含了特有的感情与深厚的宗教文化底蕴。除佛像以外,德化陶瓷雕塑还有道教及民间信仰诸神,如八仙、西

王母、福德正神、文昌帝君、玄天上帝、真武帝君、天妃、炎帝、寿星、钟离汉等，无不惟妙惟肖，栩栩如生。历代以来，德化窑烧制出一大批富有地方特色的宗教陶瓷祭器。德化白瓷中仿青铜造型的簋、斝、爵、觚、香炉等陈设供器也被当作贡品，在宗庙社坛、敕封寺观以及陵墓中出现。

但是，宗教题材的作品不一定就是宗教艺术。在陶瓷作品中，很多宗教题材的作品都不能划归为宗教艺术，不能理解为宣传宗教教义，而是艺术家们借宗教题材，通过塑造栩栩如生的艺术形象，表现自己的审美情趣、审美观念、审美感情与审美追求，有世俗的倾向和民间艺术色彩。因此，不能一看到观音、罗汉塑像就认为是宗教艺术。当然，宗教与艺术的关系是非常错综复杂的。宗教题材的艺术作品经常被人作为宗教塑像供奉，这种现象并不难理解。黑格尔早就指出："最接近艺术而比艺术高一级的领域就是宗教""宗教往往利用艺术，来使我们更好地感到宗教的真理，或是用图像说明宗教真理以便于想象。在这种情况下，艺术确是为和它不同的一个部门服务"。

例如，现代陶艺家徐波的《三个和尚梦》，不仅再现的是"一个和尚担水吃，两个和尚抬水吃，三个和尚没水吃"的令人忍俊不禁而有点心寒的情景，更重要的是反映了这个艺术形象所包含的警策人世的哲理；又以达摩为题材的作品为例，着重的不是他的宗教形象，而是他那种面壁十年坚忍不拔的意志美和傲视尘世的精神美；再如"八仙"人物形象塑造，当然是有感于八位仙人弃世脱俗的飘逸的人格美，更重要的是艺术家所寄托的思想感情和审美情趣。

1.3.3 影响世界

"陶瓷"与"丝绸"是中国奉献给世界的两件宝物，其意义不仅只作为可用、可穿之物，它们在很大程度上影响甚至改变了世界上许多民族的生活方式和价值观念：信奉伊斯兰教的多民族人民用中国的大青花瓷盘盛饭装菜，然后很多人围着一圈共同席地享用；菲律宾人将中国陶瓷作为神物顶礼膜拜；非洲人将中国瓷器装饰于清真寺、宫殿等建筑上。丝绸与陶瓷不仅仅作为一种物质产品出现，由此延伸出来的"丝绸之路"与"陶瓷之路"两条大道，彻底改变了中国与世界的关系。有史以来在中国平民百姓的家里，瓷器绝不是稀缺之物，而是极为普遍的日常生活用品（当然要把那些数量稀少、精美绝伦的官窑瓷器排除在外）。相反，瓷器传到欧洲后，长期以来都是王室和贵族专享的高级物品，正如当今的LV高级皮包或高档瑞士名表那样。

1.3.3.1 顶级奢侈品

据欧洲古老的记载，生于公元前100年的古罗马执政官凯撒，就穿过一身中国丝绸服装在元老院招摇过。当我国精致的透明瓷器最初被传到欧洲时，在欧洲引起了轰动。瓷器传到欧洲后，很长时间都是王室和贵族专享的高级物品，那些给欧

洲人带来极大嫉妒和贪婪欲的瓷器,都是中国生产的。

文艺复兴时期(大约相当于中国明末清初),欧洲人开始从一种野蛮或者说愚昧、半愚昧的状态进入到追求启蒙、追求理性的阶段。当时的欧洲王室和贵族都有专门收藏、陈列中国瓷器的习惯,例如俄国沙皇、奥匈帝国皇帝、法兰西国王、英国国王等。当时国际上流行中国风和中国趣味,如波兰王约翰三世维拉努哈宫的中国厅、奥古斯都大帝德累斯顿的瓷宫、柏林蒙毕郁宫、那不勒斯波梯西宫、马德里阿郎尤茨瓷宫等,路易十四太阳王为其情人修建的宫殿(凡尔赛宫)中有一个瓷宫,专门用来陈列中国瓷器。

在欧洲启蒙运动时期,欧洲人吃东西或请客的时候,都很喜欢用陶罐盛汤,可是陶罐很贵,于是两个客人只能共用一个陶罐。据说在1607年的时候,当时法国的皇太子用瓷碗喝肉汤,成为当时的热点新闻。由此看出中国瓷器在欧洲具有的魅力,俨然是顶级的奢侈品,只有贵族才买得起。以富裕著称的法王路易十四特别喜欢中国的瓷器,他买了很多中国瓷器却付不起钱,只好把宫廷中的金银器熔化成金锭银锭来支付瓷器的费用,从这里就可以知道当年瓷器之贵。还有一个非常有名的"禁卫军瓷"的故事:当时欧洲有一个国家叫萨克森王国,萨克森王国的国王要结婚了,新娘子特别喜欢中国瓷器,但由于中国瓷器特别贵,国王一时拿不出那么多钱,怎么办呢?为了讨王后欢心,他就用他的禁卫军四队卫士共400人,跟邻国普鲁士皇帝换来了12个青花瓶,国王王后都很高兴,婚礼效果特别好,就这样,这些陶瓷花瓶就成了很有名的"禁卫军瓷"。

公元1610年,有一本叫《葡萄牙王国记述》的书中曾这样赞美中国瓷器:"这种瓷瓶是人们所发明的最美丽的东西,看起来比所有的金、银或水晶都更为可爱。"由此可见,瓷器在当时的欧洲是贵重的奢侈品,它的价值同于黄金,一般人是无法问津的。再比如18世纪初,法国曾有一首诗,生动地描写了中国优美的瓷器传到欧洲的过程。诗是这样写的:"去找那种瓷器吧,它那美丽在吸引着,在引诱着我。它来自一个新的世界,我们不可能看到更美的东西了。它是多么迷人,多么精美,它是中国的产品。"其实,这首诗实在不怎么美,远不如我们的唐诗,但它准确地表达出当时一个法国人的内心感受,他觉得除了来自中国的瓷器,不可能找到比它更美的东西了。

印度的莫卧儿帝国曾有过这样一个美丽传说:莫卧尔皇帝贾汗吉尔收藏有一只中国瓷盘,有一天被管理者不小心打碎了,于是管理者便暗中派人到中国去买一只同样的瓷盘,以便交差。两年过去了,派出去的人还没回来而皇帝却想起了这只盘子。皇帝听说盘子被打碎了,非常生气,在将管理者毒打一顿后,没收了他的全部财产。后来皇帝决定发还给他四分之一被没收的财产,并给他五千里拉钱,要他出国去寻找类似的瓷盘,找不到就不准回国。这个人历经千难万险,终于在波斯国王那里找到了类似的盘子,并且花了一笔巨款说服波斯国王将盘子卖给了他,这才终于得以回到自己的国家,与家人团聚。据说这位国王就是印度历史上非常著名

的阿巴斯大帝,他有一个嗜好,就是特别喜爱中国瓷器,只要是比较高级的中国瓷器,就非搞到手不可。他继位之后,随着国力的增强,和中国的贸易不断扩大,于是大量精美的中国瓷器便落到他的手里。公元1611年,他在阿尔德比勒建造了一座中国瓷器陈列馆,把自己珍藏的1162件中国瓷器奉献出来。有趣的是他在每件瓷器的底部,都刻上阿拉伯文"高贵而神圣的奴隶阿巴斯奉献给沙法维寺"。

马未都先生讲过一个例子。当时欧洲贵族宴请宾客,能用中国瓷器作餐具是一件非常体面和奢侈的事情。但是,为了防止客人中有人心生贪念,顺手牵羊,主人必须加派人手,盯着每一件瓷器,某种程度上,把其他贵族客人都当成潜在的小偷了。这是因为中国瓷器当时在欧洲非常昂贵,在那时的欧洲人看来,中国瓷器的精美绝伦也是无与伦比的。

有些学者认为,瓷器为中国人大赚全世界的钱,在长达千年的时间里都没被超越,应该还有以下几种的原因。

(1) 首先是成本低廉(与金属器相比)。瓷器的前身是陶器,陶器在世界很多地方都有生产,可是陶器性能不好、档次太低,登不了大雅之堂,因此在比较高级的场合,一般不使用陶器,而使用金属器。但是,由于金属成本较高,很难广泛使用。瓷器就以低成本又不失高贵的方式,大规模地取代了金属器。在中国,大型的青铜器是国家祭祀的用品,小型的青铜器是当时贵族的用品,由于青铜器造价高昂,汉朝以后青铜器就开始渐渐退出了中国的历史舞台。相对而言欧洲人更习惯用金属器,尤其是欧洲的贵族,金属器也曾经是他们身份和地位的象征。

(2) 中国瓷器的另一个特点是实用性强(与玻璃器比较)。玻璃是欧洲人的伟大发明之一,但是瓷器与玻璃器相比更坚固、更加美观大方。瓷器造型丰富,色彩艳丽,装饰方法很多。

(3) 第三个原因是个性突出。任何一种名窑,甚至是任何一件瓷器,也许都是举世无双、独一无二的孤品。比如钧窑瓷器在中国的瓷器家族中就非常著名,是宋代五大名窑之一,它烧制的瓷器以釉色艳丽多变而著称,是古陶瓷器"窑变釉"的经典之作,自古就有"钧瓷无对,窑变无双""入窑一色,出窑万彩""纵有家财万贯,不如钧瓷一件"的说法。

1.3.3.2 风靡全世界

中国是世界上最早掌握制瓷技术的国家,自东汉晚期发明瓷器之后,中国瓷器沿着丝绸之路行销全球,特别是宋元时期中国的制瓷技术达到了登峰造极的境地,名窑名瓷遍布大江南北,陶瓷生产一片繁荣。由于瓷器的包装、运输费用很高,卖价又很贵,因此自古以来很多国家都想方设法仿制中国瓷器。最早学习中国制瓷技术的是占有天时地利的一些邻国,例如东北邻邦的朝鲜(高丽)、日本,南方的越南(安南)和泰国(暹罗)。公元8世纪,瓷器开始传到阿拉伯、印度、波斯、埃及和地中海沿岸各国,并由阿拉伯人转卖到欧洲。最终欧洲通过派遣商业间谍的方法破解了中国瓷器的奥秘。中国的陶瓷技术经过几千年的传承,不断发展与创新,制瓷

技术的外传又极大地带动了世界各国制瓷水平的提高,最终推动了世界文明的进步与发展,瓷器的发明与技术的传播,是中国对人类的一个伟大贡献,是很值得中国人自豪的。

我国瓷器发明以后,大约在公元7世纪的唐代就开始向外大量输出,如出口到当时的朝鲜、日本、菲律宾、泰国、印度、伊朗、伊拉克、埃及和东非等地。14世纪以后,中国瓷器已远销到了世界各地。随着瓷器的外销,我国的制瓷技术也随之外传。瓷器作为外输的大宗商品,也成为中国对外交流的纽带,博大精深的中国文化通过这一载体展示于世界各地。

中国与朝鲜是友好邻邦,中国与朝鲜的交往在汉代以前就已开始,从汉到唐,中国文化对朝鲜产生了相当大的影响。在朝鲜经历的高句丽、百济、新罗等历史时期,中国的文学、艺术、汉字、佛教、建筑以及制瓷技术等先后传入朝鲜。朝鲜很多地方都出土过中国陶瓷器。在江原道原城郡法泉里3—4世纪的墓葬里出土了越窑青瓷羊形器;在百济第二代首都忠靖南道公州发现的武宁王陵,出土了越窑青瓷灯、四耳壶、六角壶等器;在新罗首都庆州(庆州位于朝鲜半岛的东南部)古新罗时代的墓葬里出土了越窑青瓷水壶;1940年在开城高丽王宫发现北宋早期越窑青瓷碎片;在忠清南道扶余县扶苏山下发现有早期宋代越窑青瓷碟。据史料记载:公元918年(梁贞明四年),朝鲜便学会了中国造瓷器的方法,15世纪,朝鲜仿制景德镇的青花瓷,用的是中国回青料,名曰"类饶产"或"与饶相似"(景德镇原属饶州府,"饶"即其代称),朝鲜工匠在学习中国技术的基础上进行了改进,烧制成功了独具特色的、优美的"翠色"高丽青瓷。

日本与我国一衣带水,以朝鲜为桥梁,自古以来交往频繁。早在战国时期,日本列岛上的倭人就已与位于今中国东北部的古燕国有往来。据《山海经·海内北经》"倭属燕"中记载,秦灭燕时,有一些汉人逃亡朝鲜,进一步去了日本,中国的汉字、儒学、中国的书画、佛教、中国的学制、典章制度等,都对日本产生了重要的影响。史实证明,中国与日本的海上通道在公元前2世纪就已开通。唐代中后期输入日本的瓷器品种很多,有唐三彩、青瓷、白瓷和釉下彩瓷等。在日本的奈良时代(公元8—9世纪),中国的唐三彩烧制技术传到了日本,日本匠师仿造出了"奈良三彩"釉陶,"奈良三彩"被日本陶瓷学术界称为"最初真正独特风格的施釉陶器产生的划时代的事件";唐贞元十年(公元794年),日本桓武天皇时期就有派人到中国学习制瓷方法的记载;在南宋嘉定十六年(公元1223年),日本人加藤四郎到中国福建学习制造技术,约五年后回国,在尾张瀬户以德化窑为楷模,成功烧制了黑釉瓷器,这就是日本人把陶瓷器又称作"瀬户物"的缘由,并把加藤四郎敬奉为日本的"陶祖"。明代以后,日本不断派人来景德镇学习制瓷技术,据史料记载,明正德元年(公元1506年),日本遣使了庵、桂梧来到中国,松板五郎大夫及祥瑞随来,祥瑞在景德镇住了五年,学习了青花瓷制作方法;明代中期五良太浦(中文名吴祥瑞)来瓷都景德镇学习,五年之后(1513年)返回日本开窑烧瓷,如今在日本的肥前有田

和奈良附近的鹿脊山还展示着这一历史的风采。

东南亚的越南、泰国、菲律宾等国也是在中国的影响下学会了制造陶瓷器。越南北宁的陶瓷产品更是突出表现了中国景德镇的制瓷风格,据说北宁的主要瓷窑是中国陶工于公元1465年建起来的,越南的藩郎被誉为"越南的景德镇",也是16世纪前半期采用景德镇的制瓷技术发展起来的。

泰国,古称暹罗,泰族是属于汉藏语系的民族,与我国交往较为密切。早在青铜时代,我国的青铜器就已从云南传入泰国,汉代开始我国丝绸和陶瓷开始传入泰国,在泰国考古出土的主要是长沙窑器,后来在马来半岛苏叻他尼州的柴亚及其附近地区也发现了一些越窑瓷器的越窑钵、水注等。

菲律宾,古称吕宋,与我国隔海相望,与我国交往甚密。宋赵汝适的《诸蕃志》记载,公元3世纪中国人已到菲律宾进行开采金矿的活动。据统计,菲律宾群岛至今已出土了约4万件中国瓷器,数量冠居东南亚之首。菲律宾的东方陶瓷学会前任会长庄良有女士在《在菲出土的宋元德化白瓷》一书中写道:"菲律宾的每一个省,每一个岛屿都出土过中国古陶瓷。"

自古以来,马来西亚是中国通往印度的海上要冲,这条商路在公元1世纪前后就已开通,马来西亚的很多居民具有中国血统。考古学家在柔佛河流域就发掘到了中国秦、汉陶器的残片,刘前度在《马来西亚的中国古瓷器》一文中说:"甚至今天,在柔佛河岸还可见到荒芜的村庄跟营幕的遗地,在黑色的泥土上四散着中国碗碟碎片。"在马来西亚的沙捞越河口的各遗址出土过9—10世纪的越窑青瓷,此外,在马来西亚西部的彭亨也发现过唐代的青瓷尊,这些瓷器大多收藏在沙捞越博物馆。

印度尼西亚,位于亚洲大陆和澳洲大陆之间,太平洋与印度洋在这里交界,自古以来就是海上交通要道。中国和印尼之间的联系早在史前时代就已开始,有出土的青铜器为证。印尼人将中国的瓷器视为"珍贵的文物和传家宝",考古证实在印度尼西亚的爪哇、苏门答腊、苏拉威西、加里曼丹及其他岛屿均出土过越窑青瓷,品种有青瓷钵、壶、水注等。苏来曼在《东南亚出土的中国外销瓷》一文中说:"印尼全境都发现了青白瓷,它仅次于青瓷。"古印度尼西亚人曾沿着两条路线从亚洲大陆南下:一条是从中国云南经缅甸、马来半岛到印尼列岛;另一条是从中国东南部经中国台湾、菲律宾、爪哇到印尼各列岛。

印度,古称天竺,与中国同为文明古国。早在汉代,中国的造纸、养蚕缫丝、制瓷技术等相继传入印度;与此同时,印度的佛教、文学、艺术、天文、医药等也沿着"丝绸之路"传入中国,特别是佛教对中国产生了极为重要的影响。中国瓷器对印度的影响很大,在《诸蕃志》《岛夷志略》中均有我国瓷器销往印度的记录;在印度的迈索尔邦、詹德拉维利等地均有越窑青瓷出土。

斯里兰卡,与印度一水之隔,古称锡兰,古代中国人也称它为"狮子国"。斯里兰卡是印度洋上一个重要的贸易中转基地。在印度阿育王时代,它是联系孟加拉

湾和阿拉伯海的枢纽,从东西两方驶来的船舶,都在这里停泊。在迪迪伽马遗址的佛塔中发现了越窑青瓷残片;在马霍城塞出土过越窑青瓷狮子头;在马纳尔州满泰地区的古港遗址,发现有 9—10 世纪的越窑青瓷。

巴基斯坦,位于阿拉伯海北部,是我国唐宋以来商舶到西亚地区的必经之地。巴基斯坦的布拉明那巴德,是 7—11 世纪印度河畔的商业中心,那里出土过唐越窑青瓷残碗,也有五代、北宋时期的瓷器;卡拉奇东南的巴博,是 13 世纪衰落的古港,1958 年巴基斯坦考古部在这里发现了 9 世纪的越窑水注和北宋初期的越窑刻花瓷片等。

阿拉伯,中国史书上称为大食,信奉伊斯兰教。地处欧亚非三大洲的联合处,交通位置特殊。中国与阿拉伯民族的交往早在公元前 2 世纪末汉朝张骞出使西域开始,至 8—9 世纪时达到高潮。中国的丝绸与瓷器一直是阿拉伯人最钟爱的奢侈品,无论是"陆上丝绸之路"上的驼队,还是"海上陶瓷之路"上的商船队,精明强悍的阿拉伯商人在中西文化交流史上均作出了极大的贡献。

阿曼,位于阿拉伯半岛,邻近阿曼湾,是印度和中国商船进入波斯湾的通道。阿曼的苏哈尔是阿拉伯商人和印度、中国商人进行贸易的著名港口,古有"通往中国之门户"之称。20 世纪 80 年代在此地出土过越窑青瓷片。此外,20 世纪 50—60 年代在阿拉伯的巴林,也出土过唐越窑青瓷残片。

伊朗,古称波斯,又称安息,也是历史悠久的文明古国。它位于中亚腹地,南靠波斯湾,是古代东西方海路交通的要道。值得一提的是,中国早期最上等的青花料"苏麻离青"就是从伊朗进口的。伊朗人民特别珍视中国瓷器,把中国瓷器称为"秦尼",并且伊朗历代帝王都大量地订购中国瓷器。据伊朗史记载,中伊两国的交往可追溯到两千多年前西汉的张骞奉命出使西域的时候,当时汉朝的使臣已到达安息。唐代与外国的交通共有七条线路,其中一条便是"安息道"。中国的造纸、蚕丝、制瓷、指南针等对伊朗产生了积极的影响,伊朗的宗教、农作物、金银器等也传到中国。伊朗出土的越窑瓷器主要有:伊朗东部的内沙布尔遗址出土过越窑青瓷罐;中部的雷伊遗址出土过越窑内侧划花钵残片;最著名的要数古代港口席拉夫,是近年来出土中国陶瓷的重要遗址,1956—1966 年英国伊朗考古研究所发掘出唐代越窑系青瓷等。此外,在达卡奴斯、斯萨、拉线斯、内的沙里等遗址也发现有越窑瓷器残片。在 8—9 世纪,波斯陶工仿造传到波斯的唐三彩而制成华丽的"多彩釉陶器",又名"波斯三彩"——一种在红褐色的坯体表面敷挂一层白色化妆土后,用绿釉和黄褐釉涂饰于其上,或点绘几何纹、花卉等图案,焙烧时釉色流动交融,烧成后光彩斑斓,颇似唐三彩的瓷器,后来的"波斯青花"白釉蓝彩陶器,也是仿中国青花而成的。

伊拉克,位于古代文明发祥地的美索不达米亚,是古巴比伦王国的所在地,底格里斯河和幼发拉底河流经腹地,土地肥沃,生活富庶。这片土地曾被东方学家普拉丝塔命名为"肥沃的新月行地带",这一地区在古代既是东方的政治中心,也是经

济和文化的枢纽。自1910年以来法国人贝奥雷就在此地进行发掘,巴格达以北120公里处的萨马拉遗址因出土中国陶瓷而闻名。萨马拉位于低格里斯河畔,公元836—892年,这里曾作为首都。先后经过三次发掘,出土有唐越窑青瓷等器,据专家分析,与浙江余姚上林湖出土的标本完全相同。此外在阿比达(有译为阿尔比塔)等地也发现过9—10世纪褐色瓷,及晚唐、五代越窑青瓷。

埃及,是"陶瓷之路"上一个非常重要的国家,位于地中海东南部、非洲的东北部和亚洲的西部,扼红海和地中海咽喉。中国与非洲的文化交流始于中国的秦汉时期。早在战国七雄之一的商鞅正在进行雄心勃勃的变法之时,远在埃及的亚历山大也已经建立了辉煌的亚历山大里亚城。古希腊地理学家斯特拉波是这样描述这座名城的:"它有优良的海港,所以是埃及唯一的贸易地,而它之所以也是埃及的唯一的陆上贸易地,则因为一切货物都方便地从河上运来,聚集到这个世界上最大的市场。"埃及从9世纪前后就源源不断地进口中国陶瓷,埃及人大约在法特米王朝(公元969—1171年)时期,开始仿造中国瓷器并取得了成功。古代埃及最大的制陶业中心位于开罗南郊的福斯塔,遗址出土的六七十万块陶瓷碎片中,其中70%~80%是中国陶瓷的仿制品。在输入中国唐三彩之后(公元9—10世纪),福斯塔陶工模仿唐三彩而烧出多彩纹陶器和多彩线纹陶器;中国白瓷传入后,他们仿烧出白釉陶器;11世纪后,随着中国青瓷、青白瓷(影青瓷)和青花瓷的输入,他们又仿烧出造型和纹样完全类似的瓷质仿制品。

11世纪,我国造瓷技术传到波斯喇吉斯,后来又传到阿拉伯、土耳其和埃及等地。除埃及以外,非洲的其他地方也出土有越窑瓷器。如20世纪60年代在苏丹的埃哈布、哈拉伊卜等地出土有唐末五代青瓷;50年代中期在基尔瓦岛也出土有唐末到宋初青瓷;40年代末在肯尼亚的曼达岛出土有9—10世纪的青瓷。

欧洲最早记录的中国瓷器是一件著名的元代青白瓷玉壶瓶,现收藏在爱尔兰国立博物馆。这件瓶子是元朝最后一位皇帝送给匈牙利王路易的礼物,这位元朝皇帝曾于1338年派一个使团通过陆路出访阿维尼翁教皇。1381年这件瓷瓶被加装了金质的流口、盖子和把手,在它的历任收藏者中,有不少大名鼎鼎的人物。后来流传到19世纪,上面的金饰都被去掉了。

土耳其,北接黑海,西邻爱琴海,横跨欧亚两大洲,是世界上唯一拥有东西方文化和历史的国度。各个伟大的文明都在此相遇过。伊斯坦布尔是丝绸之路西端的重镇之一,它坐落在亚洲大陆最西端的黑海与地中海之间的黄金水道上,是世界上唯一一座地跨欧亚两洲的城市,向北可达黑海沿岸各国,向南直接地中海,从海上可通往欧、亚、非三个大陆,特殊的地理位置使其自古就是交通的重要枢纽与兵家必争之地。早在奥斯曼帝国时期,就开始通过陆上丝绸之路与中国交往了。据美国学者约翰·亚历山大·波普的发现记载,在土耳其伊斯坦布尔的托普卡普宫殿秘藏着的青花瓷,无论是数量还是质量都是世界第一,是继中国和德国之后世界上第三大瓷器收藏馆。所藏瓷器多产自元、明、清时期的景德镇龙泉窑,它们大多属

于"外销瓷",是中西亚文化交流的产物,器型以大碗、大盘为主,造型、图案、纹饰均由奥斯曼皇室提供,它们皆为奥斯曼苏丹的御用之物。奥斯曼帝国的君主为什么会收藏这么多的优质瓷器呢?据说主要有以下几种原因:首先是伊斯兰有这么一种传说,食物如果有毒,放到瓷器里后瓷器就会破裂,所以历代苏丹都很喜欢中国的青花瓷器;其次,奥斯曼土耳其人还认为"瓷器乃稀世珍品",阿里·厄光贝在《中国见闻记》一书中写道:"中国的青花瓷不管注入什么东西,都能使渣子沉淀,经久耐用永不褪色,只有金刚钻才能划伤它,而且金刚钻也只有用这种办法才能鉴别其真假,用青花瓷器吃饭喝水无铅中毒之忧,能强身健体";还有人认为奥斯曼苏丹们喜欢瓷器是因为16世纪瓷器备受欧洲各国王室追捧,导致欧洲王室贵族争相收藏青花瓷,以示富有。从奥斯曼皇宫舍用黄金来修复的那些破损瓷器身上,既可感受到王室对中国瓷器的尊重与喜爱,也为我们提供了当时瓷器与黄金等价的有力证据。

欧洲人仿造景德镇瓷器,是先由阿拉伯人传去的。阿拉伯国家在11—12世纪从中国学到制瓷技法以后,于1470年传播到意大利。公元1517年,葡萄牙商船第一次驶入广州港,葡萄牙也成为欧洲第一个同中国进行直接贸易的国家。1712年法国传教士佩里·昂特雷科莱(中文名殷弘绪)作为商业间谍窃取景德镇瓷器的烧制秘密,把景德镇瓷器制造的秘密系统而完整地介绍到了欧洲,他回国后把耳闻目睹的景德镇制瓷技术反复研究、试验,终于烧制出类似景德镇式的硬质瓷器。此后,欧洲的造瓷技术发展迅速,1759年,西班牙国王查理三世从意大利芒特角带回了瓷土和造瓷工人,在布恩来提罗设立了瓷厂,名曰"中国瓷厂"。

中国作为卖家通过丝绸之路,不断地将各朝各代的精美瓷器以很贵的价格卖给全世界,在欧洲真正掌握瓷器的制造技术之前,制瓷技术被中国垄断了大约1700年,这绝对是世界贸易史上的一大奇迹。

参考文献

[1] 吴战垒. 图说中国陶瓷史[M]. 杭州:浙江教育出版社,2001.
[2] 潘兆鸿. 陶瓷300问[M]. 南昌:江西科学技术出版社,1988.
[3] 李家驹. 陶瓷工艺学[M]. 北京:中国轻工业出版社,2007.
[4] 符锡仁,郭景坤,陈辛尘,等. 现代陶瓷[M]. 上海:上海科学技术出版社,1981.
[5] 孟天雄,章秦娟. 陶瓷漫话[M]. 长沙:湖南科学技术出版社,1983.
[6] 陶瓷史话编写组. 陶瓷史话[M]. 上海:上海科学技术出版社,1982.
[7] 刘莹. 陶瓷[M]. 重庆:重庆出版社,2017.
[8] 陈宁. 陶瓷概论[M]. 南昌:江西高校出版社,2018.
[9] 吴仁敬,辛安潮. 中国陶瓷史[M]. 北京:中国书籍出版社,2022.

第 2 章
名窑名瓷赏析

2.1 瓷都景德镇

在中国,有一种泥土烧成的器物与它国家的英文名相同,这就是瓷器;在中国,有一个南方小镇用一位皇帝的年号命名,这就是景德镇,一个千年窑火不熄的陶瓷之都。瓷器是中国人的伟大发明,其中景德镇瓷器是中国瓷器最杰出的代表。景德镇,一座瓷的城市,它以集大成的英姿最辉煌地体现了中国瓷器发展的卓越成就,感动并倾倒着整个世界。

景德镇是一座具有千年历史的古镇,在漫长的岁月里,镇名几经变更。景德镇始称新平镇,后称昌南镇。史料记载,新平冶陶,始于汉世,宋真宗景德年间(公元1004—1007 年)宋真宗命昌南镇进贡御瓷,因所造瓷器"光致茂美,四方则效"深受真宗皇帝喜爱,即将其年号"景德"赐作地名,因此天下咸称"景德镇"。自元代开始到明清,历代皇帝都在景德镇设"瓷局",置"御窑"监制宫廷用瓷。御窑的设立使景德镇集中了最优秀的人才,用最精湛的技艺、最精细的原料、最充足的资金,烧造出了最精美绝伦的瓷器。英文单词 china,既是中国(c 大写时),也是瓷器(c 小写时),据考证这很可能与景德镇的原名"昌南"有关。

景德镇位于江西省东北部,是中国的瓷都,也是世界的瓷都。历史上景德镇与汉口镇、佛山镇、朱仙镇并列为全国四大名镇,下辖乐平市、浮梁县、昌江区和珠山区,是国务院首批公布的 24 座历史文化名城之一和国家甲类对外开放地区。

景德镇陶瓷集天下名窑之大成,汇各地良工之精华,创造了中华陶瓷文化历史性的辉煌,荣获了举世公认的瓷都地位。千年瓷都,窑火不断,其瓷造型优美、品种繁多、装饰丰富、风格独特,以"白如玉,明如镜,薄如纸,声如磬"的独特风格蜚声海内外。景德镇的四大传统名瓷——青花、青花玲珑、粉彩、颜色釉,从工艺和装饰等方面集中体现了景德镇瓷器的艺术成就。青花瓷最具有中华民族风格,在世界上享有盛誉,2005 年在伦敦举行的佳士得中国陶瓷工艺精品及外销工艺品拍卖会上,一只产自景德镇的绘有鬼谷下山图的中国元代青花罐,拍出了相当于 2.3 亿元人民币的天价,这件中国瓷器成为当时全世界最为昂贵的陶瓷艺术品。

景德镇自古以来就是个开放的城市,"工匠八方来,器成天下走",开创了中国陶瓷的"丝绸之路"。沿着丝绸之路,景德镇无数精美的瓷器"行于九域,施及外

洋",穿越大漠,漂洋过海,行销世界,成为宣喻中华文明的最好器物,引导和推动世界制瓷技术的发展,对人类文明进步作出了不可磨灭的贡献。郭沫若于1965年在一首诗中写道"中华向号瓷之国,瓷业高峰是此都"。诗人陈志岁《景德镇》诗云:"莫笑挖山双手粗,工成土器动王都。历朝海外有人到,高岭崎岖为坦途。"因为瓷业的发展,景德镇成为中国资本主义最早萌芽的城市之一,被西方国家称为中国最早的手工业城市。景德镇保存至今的古代制瓷遗迹,在中国是独一无二的,在世界也是绝无仅有的。珍贵的陶瓷古迹,精湛的制瓷技艺,独特的瓷业习俗,瓷味十足的地方风情,使景德镇成为中国独有的以陶瓷文化为特色的旅游城市。千年不熄的窑火,给瓷都留下了许多弥足珍贵的历史文化遗迹和人文景观,古御窑遗址饱经风霜而弥足珍贵。

景德镇自古水土宜陶,瓷自山水来,灵山秀水滋育着这座千年古镇。景德镇的陶瓷拥有悠久的历史,可追溯到东汉(公元25—220年),《浮梁县志》记载"新平冶陶,始于汉室"。清《南窑笔记》亦云"景德镇在昌江之南,其冶陶始于季汉"。东晋人赵慨,利用越窑制造技艺,对胎釉配制、器物成形与焙烧工艺进行了系列改革,为新平瓷业发展作出了重大贡献。据詹珊所作《师主庙碑记》记载,明洪熙元年(1425年),御窑厂内修"佑陶灵祠",赵慨被尊崇为景德镇制瓷开山之祖。隋代大业年间(公元605—617年),景德镇所烧制的两座师象大兽贡于朝,标志着新平瓷业发展进入新阶段。唐代景德镇窑业又有了新发展,《景德镇陶录》称:"陶窑,唐初器也,土惟白壤,体稍薄,色素润,镇中秀里人陶氏所烧造。"霍仲初开的"霍窑",所产瓷器,"色亦素,土善腻,质薄,佳者莹缜如玉"。因瓷器精美,贡于朝,受唐高祖钟爱,武德四年(624年)朝廷设新平县,置陶政,监陶进御。

宋代,是中国古代科学技术飞速发展的时代,更是制瓷业繁荣的时期,全国名窑群起辈出,南北精瓷纷呈,主要是汝、钧、官、定、哥窑。宋代时烧青白瓷为主,有名的湖田窑就在景德镇的湖田村,器型有碗、盘、合、瓶、壶、罐、枕等。装饰上有刻花、划花、印花、篦划纹等技法。纹饰有龙纹、凤纹、婴戏纹、海水纹、缠枝花纹等。北宋后期在定窑的影响下,采用复烧法,提高了产量,也改进了质量,有"南定"之称。其中湖田窑的产品质量最好,釉色似湖水之淡绿,纹饰也精美。有着"冰肌玉骨"之美誉的青白瓷,引起了宋真宗的极大兴趣,于景德年间诏令景德镇产的瓷器进贡朝廷,并书"景德年造"。景德镇的瓷器一时风靡天下,此后景德镇声名鹊起,而"昌南"之名逐渐淡微,朝廷据此既定事实遂将昌南镇更名为景德镇。

元代,景德镇在陶瓷历史上树立起一座划时代的丰碑。元代时开始烧青花瓷、釉里红和其他品种,同时还继续烧制青白瓷。产品有梅瓶、玉壶春瓶、罐、碗、盘、匜、炉和高足杯等。元代著名制品有釉里红、青花,所烧卵白釉器,色白微青,器内有"枢府"字号,人呼"枢府窑"。

明代,景德镇的瓷业迅猛发展,成为全国的制瓷中心。中国的"至精致美之瓷,莫不出于景德镇",景德镇从此进入一枝独秀、独领风骚600余年的辉煌时期,一举

成为"天下窑器所聚"的中国瓷都。明代景德镇的瓷业全面发展,不仅青花瓷和白瓷发展很快,而且釉上彩瓷和颜色釉瓷的烧造成就也非常显著。在成形工艺上既能够烧造气势恢宏的大龙缸,又能烧制精美俏丽的薄胎瓷。有青翠浓郁的永乐、宣德青花瓷,精巧雅致的成化斗彩瓷,堆脂砌玉的永乐甜白瓷,纯净沉着的祭红釉瓷,明艳活泼的万历五彩等。可以说,这一时期景德镇瓷业如日中天,大放异彩。

清代,景德镇的瓷业已处于我国陶瓷史上的巅峰。满清政府入关后,于顺治十一年(公元1654年)在明代御器厂的基础上进一步扩建,改称御窑厂。自康熙十九年(公元1680年)以后,景德镇御窑厂由朝廷直接派遣督陶官管理窑务,此后各时期的官窑常以督陶官的姓氏命名。清三代时期,景德镇的制瓷业得到空前的蓬勃发展,步入了一个极其辉煌的时代。进入晚清后,清王朝渐至没落,景德镇的制瓷业也随之逐渐衰微。除光绪御窑器稍有起色外,其余均无甚建树。至宣统,雄踞景德镇历明清两朝近600余年的御窑也没落不起了。

清末民国初期,景德镇的制瓷业在继承传统的基础上,诞生了一批优秀的陶瓷艺人,著名的"珠山八友"便是其中的代表,他们的绘画理念对同代和后代的陶瓷艺人产生了极为深远的影响,推动了景德镇陶瓷艺术发展的历史进程,其余辉至今犹存。

1000多年的辉煌历史,赋予了景德镇独特的地位,也激励着这座城市的子孙后代们奋发前行。在一个个历史阶段,景德镇陶瓷在弘扬中华优秀文化的同时,变革求新,硕果叠枝。景德镇陶瓷大学是当今世界上唯一的一所陶瓷专业高等学府。每年金秋十月举办的景德镇国际陶瓷博览会,成为向世人展示陶瓷最新成就的世界舞台。景德镇这座充满魅力的城市,神奇的陶瓷文化,令人心驰神往,中华向号瓷之国,瓷业高峰是此都!

2.1.1 青花瓷

青花瓷,是中国的瓷器代表,堪称"国粹",是最典型的"中国元素"和"中国文化符号"之一。

青花瓷,又称白地青花瓷,常简称青花,是中国瓷器的主流品种之一,属釉下彩瓷。青花瓷是用含氧化钴的钴矿为原料,在陶瓷坯体上描绘纹饰,再罩上一层透明釉,经高温还原焰一次烧成。钴料烧成后呈蓝色,具有着色力强、发色鲜艳、烧成率高、呈色稳定的特点。青花瓷宁静素雅,白底蓝彩,以"瓷不碎、色不褪"而著称,新中国成立后,青花瓷经常作为国礼赠予外宾。

旧时王谢堂前燕,飞入寻常百姓家。青花瓷器是我国人民生活中使用最为广泛的一种器具,几乎每家都有。它的优点是色泽淡雅,美丽朴素,有水墨画的效果,图案永不褪色,深受各阶层人士的喜爱。

回望历史,青花瓷曾经是中国与世界沟通的桥梁,而在今天它依然是我们连接世界的一个纽带。无论是水上丝绸之路,还是陆上丝绸之路,青花瓷无疑都是最为

畅销的中国产品之一。青花瓷改变了西方人的生活,也令他们对中国的青花工艺赞叹不绝。数百年过去了,今天的西方陶瓷研究者注意到,欧洲流行的彩绘瓷很大程度上都受着中国青花瓷的影响,而日本、英国、德国、意大利、西班牙、伊朗、越南等国所产的瓷器也有很多中国青花瓷的印记。在欧美许多博物馆里,都能看到中国青花瓷的身影,在当代世界各大博物馆以及瓷器文物收藏者的眼中,都以能拥有精美的青花瓷为骄傲。在世界各地的博物馆里,只要看到有中国的青花瓷,那种亲切感就会油然而生,尽管它们不是收藏在我们的故宫博物院,但是历尽了几百年的沧桑,那些青花瓷依然能够完好地与我们见面,依然焕发出独特的魅力,让所有人感叹,真是一个文化奇迹!

说起青花瓷的历史,最早可以追溯到元朝元世祖忽必烈定都北京的头一年(公元1278年),元朝的蒙古族大军与南宋军队激烈会战,在击溃了南宋军队后,元军一路攻城略地,夺取了江西景德镇,景德镇自古以制瓷而闻名天下,那里拥有得天独厚的烧窑条件。攻下江西后,元朝中央政府随即在景德镇建立了"浮梁瓷局",以收课税和督促官窑的生产。所谓"浮梁瓷局"就是用来负责烧造朝廷所需瓷器的官窑,它是历史上第一个由朝廷设立在景德镇的督陶机构。

那时的景德镇以青白瓷的烧制最为著名,元人崇尚白色,但是对于青白瓷元朝统治者还不是特别满意,他们希望景德镇能烧造出一种更符合元人口味的新型瓷器。传说当时的浮梁瓷局已成功地烧制出一种清新雅致的白釉瓷器,无奈由于画瓷坯的着色剂不合朝廷口味,所以每次烧制出来后又被大量砸毁。正当人们为颜料问题冥思苦想之时,一种名为"钴"的原料随着元朝出征大军的凯旋出现在众人的面前。钴,是一种以蓝色为基调的着色剂,当景德镇的制瓷匠把钴作为色彩原料绘制在白釉瓷胎上,并施加透明釉,经高温还原一次性烧成时,他们惊喜地发现一种新的彩瓷随之诞生,这就是"青花瓷"!

青花瓷的出现让元朝政府大喜过望,资料介绍说,元世祖忽必烈是蒙古族人,在成吉思汗统治时期,蒙古王室信奉萨满教的天命论,因为至高无上的天是蓝色的,所以蓝色成为整个王室家族的代表色,他们称自己为蓝色蒙古人,同时认为只有蒙古王室及贵族才配使用白色,所以元青花蓝白两色的产生并非偶然,它是蒙元时期贵族的标志,也是代表着蒙古统治者灵魂的圣物。他们随即下令,在白釉兰花的基础上开始大量烧制各种器型的青花瓷器,奇怪的是元青花流传至今的却极为稀少。究其原因,元朝时期生产的青花瓷器主要是作为贸易商品远销至阿拉伯和东南亚地区,国内传世的并不多。元青花的烧制成功,在中国陶瓷发展史上具有重要的意义,它打破了以往青瓷、白瓷等只靠釉面装饰,或在胎体上刻、划、印、剔花的装饰局限,以雅致深沉的蓝色、通体线条的粗细疏密来描绘图案,青白相映、幽靓苍翠,与中国传统的水墨画有着异曲同工之妙,给人以恬静舒适、赏心悦目的感受。

原始青花瓷于唐宋已见端倪,但真正的发展时期却是在元代,成熟的青花瓷则出现在元代景德镇的湖田窑。在经历了元明清三代直至现在,700多年来盛烧不

衰,它的流传之广、影响之大是其他名瓷所无法比拟的。流传至今的元青花均为罕见的稀世珍品,镇窑之宝,在中国的陶瓷史上一枝独秀,其高超的艺术造诣,既不同于唐代艺术的雍容华贵,又有别于宋代的精巧秀丽,呈现出一种粗犷而浑厚的独特神韵,具有很高的艺术价值。

可是,在20世纪20年代之前,元青花并不为人所知。1929年英国人霍布逊发现了英国达维特基金会收藏的一件青花瓷云龙象耳瓶,上面题有"至正十一年"的年号。至正十一年为公元1351年,是元代的晚期。经霍布逊撰文介绍,这才引起了世人对元青花瓷的注意。

20世纪50年代初期,美国人波普根据这种"至正型"的瓷器,对伊朗阿别尔寺和土耳其伊斯坦布尔博物馆所藏的青花瓷进行对比和研究,认定出一批元代青花瓷,他将这些与"至正十一年"铭器相似的瓷器称为"至正型",他的研究又引起了轰动。

近年来,我国在考古发掘中发现了许多元代青花瓷。特别是景德镇湖田元青花窑址的发现,为我们提供了宝贵的史料。国内系统的研究结果表明,元代青花瓷有两种:一种是"至正型",这类大型瓷器,多采用进口的青花钴料,钴料中含锰量极低,含铁量较高,青花的质色浓艳,在青花中有黑色斑点;另一种是国产青花钴料,含锰量高、含铁低,青花色泽蓝中带灰,无黑色斑点,质量明显不如前者。

元青花瓷的装饰特点是层次多、画面满,从器口到器足饰满各种花纹,但层次清楚,繁而不乱。纹饰内容非常丰富,有人物故事、松竹梅、龙凤、花鸟、水禽、瓜果、游鱼、海马、变形莲瓣等。

元代青花瓷的造型以古朴厚重为总的风格,但也不乏精巧华美的作品。主要造型有罐、炉、盒、壶、盘、碟、高足杯、盏、枕、匜等日用品。

元代是个短暂的王朝,统治时间虽然不到100年,但在中国陶瓷发展史上却是个非常重要的时期。元代青花瓷器的出现,将中国釉下彩瓷的生产推向成熟阶段,一批一流的工匠开始从事青花瓷的制作,将釉下彩产品从民间提升到了上层统治者中,为明清两代瓷器的繁荣奠定了基础,青花瓷从此成了中国瓷器的主流。

自元代景德镇成功烧制出青花瓷后,明清两代乃至今日,青花瓷始终是中国瓷器的主流。使用青花瓷器的人,上至皇帝,下至贩夫走卒。明代青花成为瓷器的主流,清康熙时发展到了顶峰。明清时期,还创烧了青花五彩、孔雀绿釉青花、豆青釉青花、青花红彩、黄地青花、哥釉青花等衍生品种。

明代历时270余年,是青花瓷器高速发展的时期,大致可分为三个阶段。第一阶段是明早期的永乐到宣德年间(公元1403—1435年),这一时期官窑使用的青花料是由三宝太监郑和先后七次下西洋带回来的"苏麻离青",发色浓艳,中有黑色斑点,与元代的进口料相近。胎质洁白细腻,釉层晶莹肥厚,胎壁较薄,不但蓝彩浓艳动人,白釉也达到了极高的水平,人称"甜白釉"。器型多小巧精致,大件产品不多,造型与图案上也改变了元代层次繁密的特点,布局疏密有致。纹饰以花卉和瓜果

为主，也有少量人物和花鸟图案。形制较多，除了碗、盘、碟、炉、罐、梅瓶、玉壶春瓶等以外，还创造了抱月瓶、花浇、无挡尊、八角烛台等，其中部分产品带有伊斯兰文化的情调。

第二阶段是成化、弘治、正德年间（公元 1465—1521 年）。成化年间产品的质量最好，是明青花的第二个高峰。风格与永乐、宣德迥然不同，器物造型更加精巧挺秀，没有大的器物。胎釉精致、绘画工整、造型极美，形成了明显的独特风格。青花的色彩也由浓艳变为淡雅。由于外来的"苏麻离青"料已用完，只能使用江西乐平的"平等青"料。平等青料呈色淡雅，性能稳定，图案显得恬静、雅致。

第三阶段是嘉靖、隆庆、万历时期（公元 1522—1619 年）。这一时期青花瓷又有了变化，青花料改用"回青"料。色调蓝中泛紫，浓艳欲滴，形成了明显的时代特征。万历年间，随着社会动荡不安，生产受到影响，产品质量明显下降。

清代康熙、雍正、乾隆三朝（公元 1662—1795 年）是中国陶瓷史上的顶峰时期。康熙时期的青花瓷色调鲜明青翠，浓淡相间，层次分明。画工们将中国水墨画"墨分五色"的技巧运用到了青花上，熟练地运用浓淡不一的青料，一幅图案上的青花色阶的层次可以多达十层。甚至是一笔中也分出浓淡不一的笔韵，使描绘的景物具有丰富的层次感。清三朝的装饰图案内容和技法也有了创新和发展，绘画更为精细，题材广泛，形式多样，更富有艺术感染力。往往用整幅的山水画、历史人物故事、耕织图、花鸟图案来装饰。也有的将整篇诗文书写在瓷器上，格外典雅。

此外，元青花瓷的胎由于采用了"瓷石＋高岭土"的二元配方，使胎中的 Al_2O_3 含量增高，烧成温度提高，焙烧过程中的变形率减少。多数器物的胎体也因此厚重，造型厚实饱满。胎色略带灰黄，胎质疏松。底釉分青白和卵白两种，乳浊感强。其使用的青料包括国产料和进口料两种：国产料为高锰低铁型青料，呈色青蓝偏灰黑；进口料为低锰高铁型青料，呈色青翠浓艳，有铁锈斑痕。在部分器物上，也有国产料和进口料并用的情况。器型主要有日用器、供器、镇墓器等类，尤以竹节高足杯、带座器、镇墓器最具时代特色。除玉壶春底足荡釉外，其他器物底多砂底无釉，见火石红。元青花纹饰的最大特点是构图丰满，层次多而不乱。笔法以一笔点划多见，流畅有力，勾勒渲染则粗壮沉着。主题纹饰的题材有人物、动物、植物、诗文等。人物有高士图（四爱图）、历史人物等；动物有龙凤、麒麟、鸳鸯、游鱼等；植物常见的有牡丹、莲花、兰花、松竹梅、灵芝、花叶、瓜果等；诗文极少见。所画牡丹的花瓣多留白边；龙纹为小头、细颈、长身、三爪或四爪、背部出脊、鳞纹多为网格状，矫健而凶猛。辅助纹饰多为卷草、莲瓣、古钱、海水、回纹、朵云、蕉叶等。莲瓣纹形状似"大括号"，莲瓣中常绘道家杂宝；如意云纹中常绘海八怪或折枝莲花、缠枝花卉，绘三阶云；蕉叶中梗为实心（填满青料）；海水纹为粗线与细线描绘相结合。

在千百年的沧桑岁月中，青花瓷以它瑰丽温婉的气质，赢得了世界收藏家的青睐，如今只要是官窑青花，价格肯定不菲，即便是一片元青花的瓷片也要上万元。2005 年 7 月 12 日在伦敦佳士得拍卖会上，发生了一件石破天惊的事情：一件景德

镇生产的高 27.5cm、直径 33cm 的"鬼谷下山"元青花罐(见图 2-1),拍出了 1568.8 万英镑(折合 2.3 亿元人民币)的天价,创下了当时世界器物拍卖史上中国瓷器拍卖的国际市场最高纪录,也成为全球最昂贵的古瓷艺术品。

近年来,青花瓷成为一种特殊的中国元素与文化符号,越来越多的艺术工作者已把它融入自己的设计当中:北京地铁 10 号线的北土城站,在宽敞明亮的站台上,28 根高

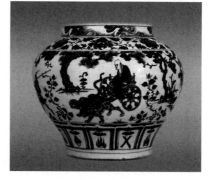

图 2-1 元青花鬼谷子下山图罐(2005 年伦敦佳士得拍卖会)

大的圆柱披上了变化多姿的青花瓷图案,人在其间犹如置身于中国古典艺术的展览馆;2008 年 8 月北京奥运会上,青花瓷系列礼服出现在国家游泳中心等所有水上项目的颁奖仪式中;周杰伦创作的流行歌曲《青花瓷》更是脍炙人口,经久传唱。

2.1.2 釉里红与青花釉里红

红色象征喜庆、欢乐和吉祥,它是中华民族最喜爱的一种颜色。如果将瓷器与红色融合到一起,那便是对中华民族文化内涵的最好诠释。瓷器中的红色是从釉里红瓷器开始的,虽然瓷器出现的时间很早,但红色瓷器的出现却比较晚,人们一直想把这美丽的颜色呈现在瓷器上,可就是这一抹火红的色彩,曾经是陶瓷史上的一个难题,它的演变呈现出中国制瓷人一千多年的探寻之路。

青花瓷的特点是白底蓝花、色泽淡雅、美丽朴素,但是色调单一、不够浓艳强烈。为了满足王公贵族们的苛刻要求,御窑厂的工匠们绞尽脑汁,生死堪忧。釉里红的发明,在景德镇陶瓷发展史上抹上了绚丽的一笔,并为铜红釉的出现打下了基础。

釉里红,瓷器釉下彩装饰手法之一,是中国元代创烧的一种瓷器品种。在烧造初期由于窑火温度掌握不好,釉里红成品率很低,数量也少,因此十分珍贵,只有王公贵族才能拥有。它是在白色的瓷胎上,将含有金属铜元素为发色剂的彩料按所需图案纹样绘在瓷器胎坯的表面,再罩以一层无色透明釉,然后入窑,最后在 1300℃ 左右的窑火中焖烧而成,由于氧化铜在高温还原气氛下呈现出红色,釉里红因此而得名。

釉里红瓷器以颜色鲜红者为上品,然而这种瓷器对烧制温度要求十分严格,允许的温度误差只有 10℃,窑温一低图案的颜色就变得发黑,窑温高了颜色就没有了,当时没有温度计,窑工只能凭借肉眼来判断窑火的温度,只有经验丰富的窑工才能掌握火候。大多数元代釉里红瓷器颜色偏灰黑,色彩并不理想,常出现"晕散飞红"现象,因此产量十分稀少。釉里红这项工艺在明洪武也就是朱元璋当朝时期有了较快的发展,北京故宫博物院收藏的洪武瓷器大约有 100 多件,其中 80% 左右都是釉里红。有专家认为,洪武时期釉里红之所以发展迅速,主要有以下几个原因:一是中国古代改朝换代,表示正统的颜色一般都是红色;二是红色在五行学中主南方,朱元璋

在南方发迹,他认为红色非常吉利;三是朱元璋姓朱,朱就是红色,年号"洪武"又跟"红"谐音,再加上朱元璋曾经参加反元的红巾军导致他对红色非常喜爱。由于朱元璋本人对红色的偏爱,釉里红瓷器被定为皇家用瓷,民间不得使用。虽然景德镇御窑厂生产的釉里红瓷器从原料萃取、制作成形、图案描绘到烧制工艺都有了较大的进步,但窑温的把握并不十分稳定,成品率仍然不高。在南京博物院里还收藏有明初期景德镇御窑厂的釉里红大盘,它们当中有的颜色发暗,甚至出现脱釉的现象,明代御窑厂有一项规定,凡是烧的不好的瓷器就会被打碎,但这些并不十分完美的釉里红大盘却仍然被保存了下来,可见当时釉里红瓷器的稀少与珍贵。

釉里红线绘,即在瓷胎上用线条描绘各种不同的图案花纹,这是釉里红最主要的装饰手法,但由于高温铜红的烧成条件比较严格,往往会产生飞红的现象。釉里红拨白,其方法或在白胎上留出所需之图案花纹部位,或在该部位上刻划出图案花纹,用铜红料涂抹其他空余之地,烧成后图案花纹即在周围红色之中以胎釉本色显现出来。釉里红涂绘,以铜红料成片、成块地涂绘成一定的图案花纹。

青花釉里红的图案由青花和釉里红两种颜色组成。青花与釉里红均属釉下彩瓷,分别以钴和铜作为发色剂,若能将二者同时装饰在瓷器上,相互衬托,必定美妙无比。可是,由于釉下青花与釉里红这两种材料的成分不同,对窑火的要求各异,特别是釉里红对烧制的温度和气氛要求十分严格,因此,想要一次烧成青花釉里红瓷器就十分困难,人们常用"十窑九不成"和"百里挑一"来形容其烧制难度。

雍正皇帝特别喜爱雅致的瓷器,在当今的国家博物馆里收藏有一件曾经摆放在雍正皇帝书房的"青花釉里红海水龙纹梅瓶",因其上佳的品质成了雍正的心爱之物。青花釉里红的发展直至雍正年间才达到了顶峰,这与雍正本人对瓷器艺术的不懈追求有密切关系。据史料记载,清康熙年间青花釉里红的烧制技术存在缺陷,到了雍正时期,雍正皇帝十分注重青花釉里红瓷器烧制技术的改进,他把内务府总管年希尧调去督造官窑瓷器,后来又调唐英等人负责青花釉里红瓷器烧制技术的改进。唐英是清代著名的陶瓷工艺专家,他在景德镇御窑厂任职期间,经常和窑工们一起钻研瓷器的烧造技术,改进制瓷工艺。由于雍正皇帝的关注与严格要求,以及年希尧与唐英等人的共同努力,青花釉里红瓷器烧制技术取得了很大的进步。据史料记载,以往的青花釉里红瓷器在烧制青花时所需的温度是1300℃,而烧制釉里红需要的温度是800℃,因此一次烧制成功的概率非常小。到了雍正年间,烧制青花釉里红瓷器的工艺有了新的突破,工匠在原料中加入氧化铁红和硒红等矿物原料,使得釉里红正常发色的窑火温度提高到了1000℃以上,接近了烧制青花的温度,大大提高了烧制青花釉里红瓷器成功的概率,上海博物馆展出的"青花釉里红海水龙纹瓶"(见图2-2),也是当时顶峰时期的作品。

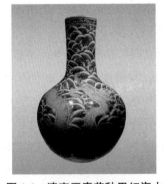

图2-2 清雍正青花釉里红海水龙纹瓶(上海博物馆藏)

2.1.3 高温颜色釉(红釉、蓝釉、黄釉、窑变釉)

在中国古代瓷器中,颜色釉是一个非常特殊的品种,它以鲜艳的釉色取胜,釉彩的颜色多达数十种,绚烂之极,堪与天上的彩虹相媲美。在众多的颜色釉中,要数瓷都景德镇四大名瓷之一的"高温单色釉"最为名贵。

中国古人总结出烧制颜色釉的方法是,在釉料里加入各种不同的氧化金属作为着色剂,然后在一定温度下烧制,就会呈现出不同的釉色。比如在釉料里加入氧化铜或氧化铁,便会形成红色釉;加入氧化锰会形成茄皮紫色釉;在釉料里加入铜、铁、钛等氧化金属,便会形成青色、黄色和天蓝色等各种釉色。这些釉覆盖在瓷器表面,呈现出千变万化的颜色。它们流光溢彩,具有玻璃的质感。

绿色的有翠绿、浅绿、孔雀绿、绿松石釉、苹果绿釉、青釉等;红色的有霁红、郎窑红、粉红、玫瑰紫、豇豆红、珊瑚红等;黄色的有鳝鱼黄、浅黄釉、茶叶末等;蓝色的有天蓝、霁蓝、洒蓝等;黑色的有铁锈花、茄皮紫等。这些釉色足有数十种之多,釉彩纷呈,美不胜收,简直就像一场颜色的盛宴。据康熙、雍正、乾隆三朝著名的督陶官唐英编写的《陶成纪事》记载,当时烧造的颜色釉品种有30多种。有莹亮纯美的豆青、粉青,还有雅洁清幽的霁蓝、洒蓝和天蓝等。

颜色釉瓷,器形丰富,釉彩纷呈,令人惊叹的不只是亮丽多彩的颜色,还有器形本身的轮廓之美。不同的颜色釉,往往匹配与之相适应的器形,浓艳奔放的霁红和孔雀绿多与大件的瓶罐相结合;而素雅柔润的豇豆红、粉红、浅黄、珊瑚红则与小巧的瓶、洗、盒等文具相结合;凝重深沉的鳝鱼黄、茶叶末、铁锈花等釉色则多与端庄浑厚的仿古器形相匹配,以彰显宁静深远的古朴之美。色彩与器形的完美结合,恰到好处地表现出颜色釉的天然丽质。

颜色釉瓷器,器形优美,工艺精湛,它们不仅凝聚了中国古代工匠们的智慧,更让人们在多彩的瓷器中感受到中国传统文化的丰富内涵。

2.1.3.1 红釉

红色象征着吉祥贵气,充满了喜庆之气,无论是色彩鲜艳的霁红瓷,还是浓艳厚重的郎窑红瓷,或是清新素雅的豇豆红瓷,红釉瓷器都一直受到各朝的帝王们的喜爱。而在众多的红色釉瓷器中,又以霁红最为名贵。

红釉的种类很多,除鲜红外,依其色彩的浓淡变化而演变成为各种不同的品种,其中包括沉着高贵的霁红、郎窑红,艳丽妩媚的胭脂红、珊瑚红和豇豆红。此外,颜色深者还有宝石红、朱红、鸡血红、积红、抹红、橘红和枣红等。抹红带黄色的又叫杏子衫,微黄的又叫珊瑚釉。颜色淡的一般称粉红,灰而又暗的叫乳鼠皮。胭脂红也是粉红的一种,粉红中最艳丽的叫作美人醉。

红釉的出现可以追溯到北宋初年,但真正纯正、稳定的红釉是明初创烧的鲜红。嘉靖时,又创烧了以铁为呈色剂的矾红。鲜红为高温色釉,矾红为低温色釉。

矾红是一种以氧化铁为着色剂，在氧化气氛中烧制而成的低温红釉，它的色泽往往带有一种如橙子般的红色。到清康熙时，矾红有了很大的进步，色泽鲜艳，华丽凝重。但矾红只用于五彩、斗彩绘制纹饰，无一色釉器。

宋代的钧窑利用铜的氧化物为着色剂，在还原气氛中烧成的铜红釉，称为钧红。钧红是最早的红釉，当时的釉料配置不够精细、准确，除了铜以外，还混杂着其他金属氧化物。因此钧红釉具有红里泛紫的色调，近乎玫瑰花、海棠花的紫红色，所以又称为"玫瑰紫"和"海棠红"。钧红制品中，还常出现红、蓝、紫三色互相交错、如火如霞的绚丽画面。钧红釉的创制，为陶瓷的装饰工艺开辟了一个新的境界，明代的宝石红、霁红，清代的郎窑红、桃花片及一些窑变釉的出现，都与钧红有关。

红釉盛于康、雍、乾三代。康熙霁红用料较粗，色泽厚重，釉色不甚均匀，红色作渗透状，釉边不齐。到雍、乾时，呈色稳定，红中带黑，釉面有橘皮纹和棕眼，边釉整齐，红色无显著渗透状。

霁红创烧于康熙后期，它是一种纯粹的深红釉，霁红的特点是釉汁凝厚，釉面密布细小的棕眼，如同橘皮，其色明快艳丽，恰似暴风雨后晴空中的红霞，所以得到了"霁红"这一得意的名称。《景德镇陶歌》记载"官古窑成重霁红，最难全美费良工"，由此可见霁红瓷器的烧造难度之大，所以非常珍贵。

霁红又有祭红、醉红许多别名。瓷器上鲜艳的红色十分抢眼，充满了皇家气韵，通身覆盖红釉，釉色均匀深沉。霁红釉特别难烧，对配方、温度、气氛都有很严格的要求。经常出现褪色、变色。霁红釉的烧造还与明朝的宣德皇帝有关：相传明宣德年间，紫禁城正在筹办一场盛大的祭祀活动，然而宣德皇帝却对祭祀用的器皿很不满意，在他看来明朝是朱家的天下，祭祀用的瓷器理应是红色的，这样才能感应先祖，使神明能够护佑大明的江山社稷。于是他下旨命督窑官立刻到景德镇御窑厂，在规定的日期内一定要烧制出红色瓷器。景德镇御窑厂的窑工们接到圣旨后都很慌乱，因为在短时间内烧制出红釉瓷器几乎是不可能的。虽然瓷器在出窑时偶尔会有红色釉出现，但是复杂的窑变即使是顶级的窑工也很难掌握。景德镇当地有一个叫翠兰的姑娘，她的父亲为了给皇帝烧制红色瓷器，被抓进御窑厂已经两个月了，生死未卜。一天，翠兰做了一个梦，梦中一位仙人指点她说："你父亲遇到危难，命在旦夕，你只有投身烈火，以血染瓷，才能挽救窑工们的生命。"第二天一早，翠兰急忙前往御窑厂探望，果然，父亲和几十名窑工已经被关进牢房，即日就要问斩。翠兰悲愤万分，她纵身跳入熊熊的窑火之中，刹那间一团烈焰冲上天空，窑门轰然打开，一窑鲜红的红色瓷器出现在人们的面前，皇帝祭祀用的红色釉瓷器终于烧制成功了。人们说是翠兰姑娘的鲜血染红了陶坯，因此就把这种鲜红的釉色叫"祭红"。虽然这只是传说，但却从一个侧面说明了霁红釉的珍贵。宣德皇帝去世后，霁红瓷器就停止生产了，由于烧造成本高，又很不好控制，一旦技术失传，就很难复烧。

直到清康熙年间景德镇御窑厂才开始大规模仿制宣德霁红釉瓷器。而就在仿

制过程中,意外地诞生了另外一种红色釉瓷器——"郎窑红"。

清康熙皇帝十分喜爱精美的瓷器,当他得知明宣德年间景德镇曾烧制出天下闻名的霁红釉瓷器时,便下令御窑厂仿制宣德霁红瓷,这个任务落到了江西巡抚郎廷极的头上。于是,郎廷极便亲自到景德镇督窑,他每天看着窑工配制釉料,点火烧窑。在郎廷极的主持下,窑工们对釉料进行了无数次调配和试验,加进各种金属元素,甚至包括黄金,在试验了上百窑之后,窑工们终于烧制出霁红釉瓷器。同时,还意外地得到了另一种红色釉瓷器,这种瓷器的釉色鲜明,比起霁红釉更有一种强烈的玻璃光泽,因为是郎廷极主持烧制的,因此命名为"郎窑红"。康熙皇帝得知这一情况后,十分高兴,给予郎廷极重赏。由于郎窑红瓷器的烧制技术很难掌握,而且成本很高,因此数量稀少。郎窑红瓷器的显著特点是釉料的高温流动性较强,致使器物口沿红釉变淡,同时还有冰裂状开片。由于这种瓷器的釉汁很厚,在高温下产生流淌,因此制品烧成后往往会在口沿处露出白胎,呈现出旋状白线,俗称"灯草边";而在瓷器底部边缘,釉汁流垂凝聚呈现出黑红色,为了使流下的釉汁不堆积到器物底部,工匠会用刮刀在圈足外侧刮出一个二层台以阻挡釉汁流淌,这是郎窑红瓷器制作过程中一个独特的技法,叫作"脱口垂足郎不流"。清康熙年间国力强盛,康熙皇帝不惜成本烧制红釉瓷,从仿制宣德的霁红瓷,到郎窑红瓷的烧制,朝廷都拨付了大量的经费,为了烧制出上好的郎窑红瓷,御窑厂甚至将十分珍贵的红宝石、红珊瑚和大量黄金当作产品的原料,但往往是上百件烧成的瓷器中,只有一两件能够达到朝廷的标准。由于成本过高,当时民间流传着"若要穷,烧郎红"的谚语。

从不惜成本烧制红釉瓷可以看出康熙皇帝对红色的偏爱,在康熙统治后期,景德镇御窑厂又烧制出一种新的红色釉瓷器,那就是豇豆红。

豇豆红是一种呈色多变的高温颜色釉,釉色浅红,釉面点缀着绿苔点或深红色斑点,是清康熙时铜红釉中的名贵品种之一。又因其釉色粉红娇艳,好似婴儿的脸蛋和三月的桃花,所以又称"娃娃脸"或"桃花片"。这种绿色苔点本是烧成技术上的缺陷,但在浑然一体的淡红中,掺杂点点绿斑,反而显得幽雅清淡,柔和悦目,给人美感,引人遐思。由于铜在各部分的密度不同,烧成后呈色各异:有的在匀净的粉红色中泛着深红斑点,或者红点密集成片,有的则在浅红色中疏露着绿斑或色晕,就像刚采摘的红豇豆。清代文人洪亮吉有两句著名的诗句,专门赞美豇豆红瓷:"绿如春水初生日,红似朝霞欲上时。"豇豆红瓷器烧制难度大,大多为文房用具或小件陈设器,传世稀少。豇豆红属铜红高温釉中的一种,由于豇豆红瓷器的色调淡雅宜人,而且大多是不均匀的粉红色,色泽犹如红豇豆一般,故名为"豇豆红"。豇豆红釉质均匀细腻,含有粉质,红色中往往散缀有绿色苔点。

太白尊是康熙御用瓷器中的名品,在清朝著名的陶瓷专著《陶雅》中有这样的记载:"太白尊惟康窑有之,各色俱备,惟红独多。"中国国家博物馆陈列的清康熙太白尊(见图2-3),外形小巧可爱,其表面的豇豆红釉色素雅润洁,红中泛出淡淡

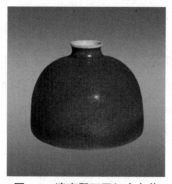

图 2-3 清康熙豇豆红太白尊
（中国国家博物馆藏）

的绿苔色,似乎真的有豇豆一般的生命力,让人看后感觉恬淡文静,是康熙御用瓷器中的珍品,堪称巅峰之作。

粉红釉也称"胭脂红",始于康熙,精于雍正、乾隆之间。它是清康熙年间从西方引进的一种粉红低温釉,它的釉面像胭脂一般娇艳欲滴,光润匀净,妩媚娇艳,色如胭脂,故此得名。其秘诀是在釉水中加入了微量的金水,同时必须严格控制烧造温度。胭脂红釉的器物,都为官窑产品,传世品相当稀少,而且大多是小器皿。

珊瑚红也是一种低温铁红釉,始于康熙晚期,盛于雍、乾两朝。它是将红釉吹在白釉之上,烧成后釉色均匀、光润,其色光润艳丽,堪与天然珊瑚媲美,故名"珊瑚红"。雍正时釉色闪黄,乾隆时则颜色深而釉层厚。在康、雍两朝,珊瑚红曾用作底色,上面绘以五彩或粉彩,器物的造型、制作、彩绘都极为精细。乾隆时多在珊瑚红上描金,或用它来装饰器耳。但仍以珊瑚红器物为贵。

2.1.3.2 蓝釉

蓝色釉分为霁兰与天蓝两种。霁蓝釉瓷器其色蓝如深海,典雅庄重,一般用于祭祀和陈设,盛行于明宣德时期。天蓝釉瓷器釉色莹洁淡雅,像蔚蓝色的天空,故名天蓝釉。

传统蓝釉以天然钴土矿为着色剂,除含氧化钴外,还含有氧化铁和氧化锰。蓝釉最早见于唐三彩中。但这时还是低温蓝釉,只有绮丽之感,缺乏沉着色调。高温蓝釉的出现是在元代。入明以后,特别是在宣德时,蓝釉器物多而质美,被推为宣德瓷器的上品。至清康熙时,更出现洒蓝釉、天蓝等多种新品种。

一般蓝釉是高温烧成的,所以釉面不易脱落。孔雀蓝釉则常于制好的素坯上直接挂釉,或于白釉器上挂釉烧制,为低温釉。在素坯上直接挂釉的,釉层极易开片剥落。孔雀蓝釉器物中,多为不同规格的大盘类,小件器较少。另有类似弘治牺尊的双耳罐,为嘉靖官窑的祭器。器型较弘治略矮,满施孔雀蓝釉,色呈艳丽,但欠匀净。

霁蓝又叫积蓝、祭蓝,其特点是色泽深沉,釉面不流不裂,色调浓淡均匀,呈色亦比较稳定。霁蓝釉盛于明代宣德朝,《南窑笔记》中把它和霁红、甜白相提并论,推为宣德瓷器的上品。霁蓝器物除了单色釉外,往往用金彩来装饰,还有刻、印暗花的。宣德时的产品以暗花为多。清康熙时的霁蓝亦颇有成就,其薄釉者无开片,釉色较昏暗。

天蓝是高温颜色釉。它从天青釉演变而来,创烧于康熙时。釉色浅而发蓝,莹洁淡雅,像蔚蓝的天空,故名"天蓝"。其含钴量在2%以下,釉里的铜、铁、钛等金属元素均起呈色剂的作用;呈色稳定,幽倩美观,可与豇豆红媲美。天蓝釉器物的

种类,康熙时均属小件文房用具,至雍正、乾隆两朝才见瓶、罐等器型,大部分是官窑产品。雍正时的天蓝十方六大碗颇具特色,每方绘紫色葡萄一串,还有绘蝙蝠的,绘法装饰仿洋瓷,均为一火烧成。

蓝釉除了指陶瓷的一个种类之外,也指一款陶瓷颜料。它是一款已经调配好基础釉的陶瓷色料,因结合了色料和基础釉,故称为蓝釉。

2.1.3.3 黄釉

黄色釉瓷器,创烧于明代景德镇官窑,色彩明艳亮丽,尊贵典雅,是中国明清两代皇家专用的釉色。

传统黄釉有两种:一是以三价铁离子着色的石灰釉,属高温釉;二是以含铁的天然矿物为着色剂,但基础釉是铅釉,属低温黄釉。明、清黄釉都是以铁为着色剂的铁黄,用氧化焰低温烧成,色黄润光滑,釉面晶莹透彻。黄釉器制作方法有二:一是烧成的白瓷釉面上涂以含铁色料,再低温烧成;二是在素烧过的涩胎上直接施黄釉,但釉色不及前者洁润。

黄釉最早出现于唐代,当时安徽淮南寿州窑、河南密县窑等都烧黄釉。但正色黄釉,还是汝窑的高温黄釉——茶叶末釉。明代的黄釉有新的发展,洪武时的老僧衣即茶叶末的衍化;始于宣德的浇黄,更是明代杰出的黄釉;嘉靖以后,又有鱼子黄、鸡油黄等。入清后有康熙的淡黄,以及其后的菜尾、鼻烟、金酱等。

茶叶末是我国古代铁系结晶釉中的著名品种之一,属高温黄釉,经高温还原焰烧成。釉呈失透的黄绿色,在暗绿的底色上闪出犹如茶叶细末的黄褐色细点,古朴清丽,耐人寻味。江苏省扬州市曾出土多件唐代茶叶末釉器,宋、明的产品亦屡有发现。清代前期的官窑,有意仿造明以前的茶叶末釉。从传世实物看,以雍正、乾隆时期的产品为多,并以乾隆时的烧制最为成功。茶叶末釉中绿者称茶,黄者称末。雍正时是有茶无末,乾隆时则茶末兼而有之。釉色偏绿者居多,有的上挂古铜锈色。因具有青铜器的沉着色调,常被用来仿古铜器,所以又叫"古铜彩"。

蛋黄釉出现于清康熙年间,因色如鸡蛋黄而得名。与蜜蜡色、浇黄的釉色相比,显得淡而薄,滋润无纹片。康熙时釉黄微重,釉层透明。到乾隆时,因釉中掺有玻璃白,使釉汁混而不透,呈色嫩淡。多用于一色釉器。

鳝鱼黄为结晶釉的一种。配釉时用长石少许,并加少量的镁,经1300℃左右的高温氧化焰烧成。釉色黄润,带黑色或黑褐色斑点,像鳝鱼的皮色,故名"鳝鱼黄"。明代就有鳝鱼黄的名称,《陶雅》说"鳝鱼皮以成化仿宋者为上",说明宋已有之。清代前期的官窑也有意仿造,康熙时藏窑有蛇皮绿、鳝鱼黄等品种。

2.1.3.4 窑变釉

烧造瓷器,凡在开窑后发现不是预期的形状或釉色,以至于传世瓷器有时发生特异的情况者,都可说是"窑变"。《稗史汇编》说:"瓷有同是一质,遂成异质,同是一色,遂成异色者,水土所合,非人力之巧所能加,是之谓窑变。"总而言之,窑变大

致可分为变形、变色、变质等数种。

窑变釉,顾名思义,是器物在烧成过程中出现了意想不到的釉色效果。由于窑中含有多种呈色元素,经氧化或还原作用,瓷器在出窑后可能呈现出意外的釉色效果。因窑变釉出于偶然,形态特别,人们又不知其原理,只知于窑内焙烧过程变化而得,故称之为"窑变釉",俗语有"窑变无双",就是指窑变釉的变化莫测,独一无二。

窑变早在唐代以前的青釉瓷器上即偶有出现。最初,窑中出现窑变曾被视为不祥,尤其是官窑中出现窑变,往往被砸碎。明代时,人们还是无法预测窑变的发生,因此窑变被认为是"怪胎",统统销毁。清以前景德镇窑偶尔烧制出来的窑变釉瓷也是多被捣毁。

随着人们对窑变釉认识的深入,窑变的缺陷美也逐渐得到人们的喜爱,窑火给釉面造成的缺陷,看久后反而让人回味无穷,甚至有了"娃娃面""美人记"之类的美称。窑变釉又因其形态极美,或如灿烂云霞,或如春花秋云,或如大海怒涛,或如万马奔腾,因而被视为艺术瓷釉为人们所欣赏。如宋代河南禹县钧窑生产的铜红窑变,可谓变化莫测,鬼斧神工。到了清代,尤其是雍正、乾隆时期,窑变已被视为一种祥瑞,甚至作为著名色釉而专门生产。据《南窑笔记》载,清代生产的窑变釉,虽入火使釉流淌,颜色变化任其自然,非有意预定为某种色泽,但已经能人为配置釉料,较好地控制火候,基本上掌握了窑变的规律。

2.1.4 特色彩绘瓷(斗彩、粉彩、珐琅彩)

2.1.4.1 斗彩

斗彩又称逗彩,是釉下彩(青花)与釉上彩相结合的一种装饰品种,因同时具有釉上彩和釉下彩,二者交相辉映、争胜斗艳而得名。斗彩是预先在高温1300℃下烧成的釉下青花瓷器上,用矿物颜料进行二次施彩,填补青花图案留下的空白和涂染青花轮廓线内的空间,然后再次入窑经过低温800℃烘烤而成。斗彩以其绚丽多彩的色调、沉稳老辣的色彩,形成了一种符合明人审美情趣的装饰风格。斗彩综合了两种彩绘的优点,比青花瓷显得更活泼、富丽、有趣。

据历史文献记载,斗彩始于明宣德,但实物罕见。成化时期(公元1465—1487年)的斗彩最受推崇,明清文献中也称为"窑彩"或"青花间装五色"。成化年间是明制瓷业的第二个高峰,此时的瓷器彩绘改变了前一个高峰期(公元1403—1435年)永乐至宣德时期那种浓烈鲜艳的风格,而以清雅柔和著称。成化斗彩,色彩鲜艳,清雅柔和,胎薄体轻,釉脂莹润,画面清淡飘逸。

传世成化斗彩瓷器图案绘画简练,内容主要是花鸟、人物。代表作有鸡缸杯、高士杯、葡萄罐、婴戏图杯等,都具有极高的艺术价值和经济价值,被人们视同珍宝。文献记载"御前有成(化)杯一双,值钱十万""成窑有鸡缸杯,为酒器之最"。北京故宫博物院藏有一件成化鸡缸杯,高8.2cm,造型规整,胎釉白润晶莹,外壁一面画有公鸡、母鸡各一只,小鸡数只,另一面绘以假山石与花卉。整个画面生动活泼,

公鸡正在昂首啼鸣,显示出一家之主的威严,母鸡正带着小鸡们在地上啄食,神态充满母爱。

斗彩的做法一般是先用青花在白色瓷胎上勾勒出所绘图案的轮廓线或半体,施上白釉入窑高温烧成(1250～1230℃),然后在烧好的瓷器青花轮廓线内,按图案的不同部位,根据所需填入不同的彩色,常用的有红、黄、绿、紫等3～5种色彩,最后入彩炉低温烧成(700～900℃)。因此,也有人将斗彩称之为"填彩"。按照专家陈万里先生的意见,成化斗彩又可以分为点彩、覆彩、染彩、填彩等几种。成化斗彩除个别的大碗外,多数造型小巧别致,有盅式杯、鸡缸杯、小把杯等。

世人谈及成化瓷,必对成化斗彩交口称赞。成化斗彩以釉下青花和釉上多种彩色结合相成的新工艺、新品位,而使成化官窑瓷器被后人列为诸窑之首(清人程哲《蓉槎蠡说》)。而作为"成窑上品"的斗彩更是声誉极高。对"斗彩"一词,通常的理解是以釉下青花为轮廓,釉上填以彩色,烧成后遂有釉下彩与釉上彩斗妍斗美之态势,故称"斗彩"。但也有其他理解。有人认为"斗彩"应为"豆彩",因为绿色如豆青。有人认为"斗彩"应为"逗彩",因为釉下与釉上彩似在相互逗趣。有人认为"斗"是江西土话,是"凑合"的意思,应写作"兜"。

值得注意的是,明清两代关于"斗彩"与"五彩"的称谓没有区别,凡青花与釉上各种色彩合绘的器物统称五彩,足见古代瓷书中五彩的内涵非常广泛。下面让我们一起来看看"斗彩"与"五彩"之间千丝万缕的关系。

"斗彩"之名出现甚晚,直到清中期才有一本《南窑笔记》对斗彩作论述。此书将明代彩瓷概括为斗彩、五彩和填彩三个品种。据《南窑笔记》所述,"凑其全体"即釉下青花与釉上彩相结合,显然这是根据瓷器的装饰方法而定名的,对后世影响较大。《南窑笔记》说道:"成、正、嘉、万俱有斗彩、五彩、填彩三种。先于坯上用青料画花鸟半体,复入彩料,凑其全体,名曰斗彩。填(彩)者,青料双钩花鸟、人物之类于坯胎,成后复入彩炉,填入五色,名曰填彩。五彩,则素瓷纯用彩料画填出者是也。"书中的分类逻辑实际是依据两大要素:一是从色料构成角度,以有否青料(即青花)将五彩与斗彩、填彩区分开;二是从技术方法角度,以是否"双钩"法将斗彩与填彩区分开。平心而论,有这样程度的分类方法在当时难能可贵,缺点是说得不全。成化斗彩除了填彩、"斗"(即凑其全体)彩,还有点彩、覆彩、染彩和青花加彩。而且,成化斗彩瓷器大多是一件器物上兼用几种施彩方法,单一的施彩器极为罕见。

清乾隆以后,受《南窑笔记》的影响,逐渐出现"斗彩""填彩""五彩"之称,但对斗彩的理解大不相同,有的与方言联系在一起,有的是望文生义,使用"豆彩"和"逗彩"。当代学者对彩瓷的研究科学化了,根据彩料和工艺方法除青花外又划分出釉上五彩、青花五彩、斗彩、珐琅彩、粉彩等。

香港《中国文物世界》1986年4月发表了一篇题为"沉没在南中国海的清初外销瓷"的文章,其中有一件叫作"描金斗彩梧桐山水图棱花口大盘",应称作"青花描金山水图棱花口盘"较为宜。曾在《陶瓷研究》上发表的江西陶瓷研究所制作的艺

术品中，有的运用传统的"填彩"工艺制作，名为"青花斗彩"；有的以青花纹饰为主，釉面加饰红彩，叫作"青花斗红彩"；青花与釉里红合绘的纹饰则称作"青花斗郎红"。看来现在景德镇生产的新瓷，凡与青花合绘一器做装饰的都称为"青花斗某种彩"，这种定名法可能与江西地方方言有关，景德镇称"斗"有"兜"之音，就是"斗拢""凑合"之意，将釉上彩、釉下彩井然有序地凑合在一起就称斗彩，或两种釉下彩、两种釉色凑合在一起制作出来的新瓷都称斗彩，这与陶瓷发展史上的名品成化斗彩的称谓相比，含义上更宽泛了。

许多陶瓷书籍中有关斗彩的文章，一般都讲是釉下青花与釉上彩相结合，组成优美的画面，于是凡以此方法绘制出来的彩瓷皆称为斗彩。这只是一种笼统的讲法。因为釉下青花与釉上彩相结合的产物很多，如青花与金彩、青花与红彩、青花与绿彩、青花与五彩等众多彩瓷，究竟哪一类为斗彩呢？应该说这些都是一个系列的产品，其中成化斗彩最名贵。

五彩是有别于斗彩的另一种彩绘瓷器。可分为两大类，即"釉上五彩"和"青花五彩"。釉上五彩的彩色纹饰均在釉上，在已经烧成的白釉瓷器上施彩绘画，经700～800℃炉火烧制而成。一般以红、黄、绿、紫、蓝五种色彩描绘。但每件器物根据纹饰设色的要求，不一定五彩皆备，有的只用红、绿、黄三色，也有用五种以上颜色的，只要色彩搭配得当，亦同样精美。如明嘉靖五彩云龙纹方罐，通体纹饰仅用三种彩，以红、绿彩为主，黄彩作点缀，富有时代特色。清康熙五彩瓷器有的一件使用了红、绿、黄、蓝、赭、黑、金等七种色彩绘画纹饰。由此可见五彩既有多彩又有靓美的含意，"五"字在这里不是数词而泛指多种。釉上五彩与斗彩相比，有着明显的区别，釉上五彩器没有青花轮廓线及青花纹饰。

青花五彩的定名应是20世纪80年代以来的研究新成果。过去传世品中五彩瓷器的装饰无论是否有青花都称"五彩"，但从未见过一件明宣德时期的五彩器，可是明清文献确有有关烧造的记载，如"白地青花间装五色……宣品最贵""宣窑五彩深厚堆垛"，因此明宣德是否制造过五彩瓷器是长期以来未能解决的学术问题。1985年在西藏日喀则萨迦寺发现明宣德五彩鸳鸯莲池龙纹碗是一次具有重要意义的发现，证明了明代文献记载的可靠性。明宣德时期确实制造了五彩瓷器，包括"青花五彩"。1988年景德镇御窑厂旧址又出土了与萨迦寺碗主题纹饰相同、装饰方法相同的瓷盘，这又是一例青花五彩的出现，自此以后现代陶瓷学者将五彩瓷器分为"釉上五彩""青花五彩"两大类。青花五彩一般以红、黄、绿、紫及青花为五种主要颜色，其装饰方法与斗彩相同，都是由釉下青花与釉上彩相结合而形成的瓷画，因此青花五彩与斗彩在划分实物时极易混淆。但它们之间仍有区别，一方面是运用青花表现纹饰的形式不同，斗彩运用青花勾绘全部纹饰的轮廓线，而青花五彩的纹饰没有青花轮廓线，只是根据纹饰设色的需要将需用青花表现的部位先画出来。另一方面是釉上彩绘的区别，斗彩是在淡描青花瓷器上根据纹饰设色的安排进行彩绘，彩绘时可以使用多种不同的施彩方法（如填彩、点彩、复彩）；而青花五彩

是在纹饰不完整的青花瓷器上面的空白处进行彩绘，把画面补齐，正如《南窑笔记》中所谓"青料画花鸟半体，复入彩料，凑其全体"。如嘉靖青花五彩婴戏纹方斗杯，里口缠枝灵芝纹点缀几朵青花灵芝，杯外部分花朵及婴儿头部用青花绘制，其余纹饰则用多种釉上彩表现。此外，青花五彩瓷器的纹饰中有的青花很少，仅仅作适度点缀，也有的青花纹饰很突出，都是根据画稿的具体要求。

明代永乐、宣德二朝是景德镇瓷业发展的黄金时代，制瓷技艺有许多新的发明和创造。釉下青花与釉上彩相结合就是此时景德镇御窑厂发明的新工艺，如青花红彩、青花金彩、青花五彩等。在青花五彩的画面中出现一个小小的局部为青花线内填彩的装饰，这一装饰竟然成为后世所瞩目的斗彩的主要施彩方法。

1988年在景德镇明御窑厂遗址中出土的宣德青花五彩鸳鸯莲池纹盘，虽然经破碎粘合，仍然是非常珍贵的。据刘新园著文考证，此盘画稿可能出自明代浙派画家的手笔，它的出现与"宣德皇帝的绘画修养和对色彩的敏感力不无关系"。盘心绘一池塘，以三朵独立的莲花并排，各以绿叶托红花，皆无青花轮廓线，宛如没骨画，色彩浓艳堆垛，另有两只鸳鸯，雌性在水中戏游，雄性作由上俯降而下的展翅姿态，雄鸳鸯的双翅及身部的扇形飞羽是用青花勾轮廓线填以红彩的画法绘制。盘心还有以青花水波及红、绿彩作点缀的杂草为衬，颇有情趣。西藏萨迦寺藏宣德青花五彩鸳鸯莲池龙纹碗，外部纹饰中雄鸳鸯双翅及扇形飞羽也是运用填彩的方法装饰。可见，宣德青花五彩瓷器上这一局部填彩装饰"对宣德官窑瓷器来说，虽然是一个不太复杂的尝试，但竟开创了陶瓷装饰中的一大门类，从这个意义上说，这不能不说是一个大的创举"。

成化斗彩就是在宣德青花五彩基础上发展起来的。它将宣德青花五彩瓷器中的一个小局部纹饰使用的勾线填彩技法进一步拓宽，成为器物全部纹饰的装饰方法。正如胡昭静在《明清彩瓷》一书中所述："斗彩工艺正是在其母体'宣窑五彩'中孕育、成长起来的。最后脱离母体而成为独立的名贵品种。"从传世品看，几乎每件成化斗彩器都用青花勾绘整体纹饰的轮廓线，然后在双钩线内施多种釉上彩，构成一种独具特色的彩瓷。这种装饰工艺既保持了青花幽靓雅致的特色，又增加了浓艳华丽的釉上彩效果。成化斗彩瓷器在外流散的非常少，大部分收藏在台北故宫和北京故宫，约有250多件，40多个品种，是专为宫廷御用烧制的一种精美细瓷。在型体上玲珑隽秀，色彩上清雅富丽，施彩方法洗练多变，同时每件器物都附遒劲有力的朝代款识，为官窑之上品。当时产量即非常小，十分珍贵，如明代有关史料记载："神宗时尚食，御前有成化鸡缸杯一双，值钱十万"，足见其贵重。直到今天，它仍然显示出非凡的艺术魅力（见图2-4）。

康熙、雍正、乾隆官窑也有不少精品堪与成化斗彩媲美，而且出现了较大的器型。清朝盛世的斗彩瓷器大多数绘画精工，改变了成彩"叶无反侧""四季单衣"的弱点，图案性更强，但也失去了成彩清秀飘逸的风采。康、雍、乾官窑都有一些仿成化斗彩产品，特别是雍正时期已能有把握地仿烧出成化斗彩，但这些仿品大都署

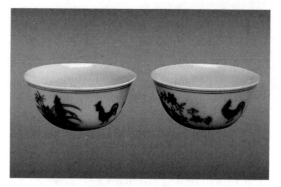

图 2-4　明成化鸡缸杯（故宫博物院藏）

本朝年款或不落款,只有少数寄托成化款。对这些器物要从胎、釉、彩绘等几个方面仔细辨别。另外雍正时期还烧成了粉彩斗彩,使斗彩瓷器更加华贵。乾隆以后,斗彩仍在生产,图案内容多为花草,且多团花,延续了清朝盛世时期的风格,但笔法日渐草率。

斗彩有很高的艺术与经济价值,历来为收藏界所青睐。历代仿制品不绝,但与真品相比仍有差别。

2.1.4.2　珐琅彩

珐琅彩瓷是彩瓷中最名贵的一种,也是我国最精美的一种瓷器,它不仅用料考究,重要的是从造型到彩绘,皇帝都直接参与,是名副其实的"御制"皇帝御用之器物,由于彩料珍贵、数量稀少,所以极其珍贵。

珐琅彩瓷出身最高贵,被称为"彩瓷皇后",是"庶民弗得一窥"的御用品。据文献记载,珐琅彩瓷创烧于清朝康熙年间(公元 1662—1722 年),珐琅彩工艺是从明代景泰蓝铜器转化而来,彩料是从"西洋国"进口的,又称"瓷胎画珐琅"。明清两代的官窑瓷器,一般都由宫廷派驻景德镇的督造官负责选定造型、纹饰和品种,烧好后送宫廷使用。而珐琅彩瓷则是由皇帝亲自选好造型,景德镇工匠按样烧好白瓷

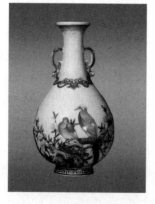

图 2-5　清乾隆御制锦鸡图双耳瓶
（2005 年香港苏富比拍卖会）

器送进宫廷造办处,由当时最好的宫廷画师(如雍正时期的唐岱、张琦等人)画好图案,有时皇帝也会亲自设计图案,如乾隆皇帝就有不少诗画上了珐琅彩瓷。定稿后,由"画瓷人"绘在白瓷器上,入窑经低温(800℃左右)焙烧而成。据清宫造办处的文献档案记载,珐琅彩盛于雍正、乾隆年间,属宫廷垄断的工艺珍品。任何一件珐琅彩瓷的身价不仅是一件上等的瓷器,更是一件名家的佳作,其价值大大超过了同时期书画大师名作,在 2005 年的香港苏富比拍卖会上,一只"乾隆御制锦鸡图双耳瓶"(见图 2-5)拍出了 1.15 亿

港元的天价。

画珐琅工艺在清康熙时期从欧洲传入中国后，清宫的能工巧匠们很快就掌握了这门技术，外国画珐琅工艺是以金属为胎，叫"金属胎画珐琅"，中国工匠大胆创新，在康熙皇帝的授意下，把画珐琅的工艺移植到瓷器上，一种新的釉上彩瓷诞生了。

珐琅彩瓷，是将画珐琅技法移植到瓷胎上的一种釉上彩瓷。珐琅彩瓷的装饰工艺，即珐琅彩，也称为瓷胎画珐琅。珐琅彩瓷创烧于康熙晚期，雍正、乾隆时盛行。清代后期仍有少量烧制，但烧造场所已不在清宫中而移至景德镇。初期珐琅彩是在胎体未上釉处先作底色，后画花卉，有花无鸟是一特征。康熙时期珐琅彩瓷器多以蓝、黄、紫红、松石绿等色为底，以各色珐琅料描绘各种花卉纹，其色彩、绘画、款式皆同于当时的铜胎画珐琅。

珐琅彩瓷器的前身是景泰蓝，它兴起于明代，是在铜胎上以蓝为背景色，掐以铜丝，再填上红、黄、蓝、绿、白等色釉烧制而成的工艺品。珐琅彩瓷吸取了铜胎画珐琅的技法，在瓷质的胎上，用各种珐琅彩料描绘而成。雍容华贵的珐琅彩问世，虽与"康熙盛世"有关，但与雍正的关系更为重要。雍正登基后，对社会进行了一番改革，大大提高了景德镇制瓷艺人的社会地位。而且雍正酷爱精美绝伦的瓷器，经常对宫廷瓷器加以评价，亲自过问，并派得力的官员去管理瓷业生产。康熙、雍正年制作珐琅彩时，先在景德镇官窑中选出最好的原料烧制成素胎送至宫廷，由宫廷画师加彩后在宫中第二次入低温炉烘烤而成。珐琅彩的彩料是进口的，具有"洋为中用"的成分，不仅史料有记载，宫中原名《瓷胎画珐琅》的档案于乾隆八年改名《瓷胎洋彩》。用现代的测试分析技术也可帮我们找到科学证据：珐琅彩中不仅含有我国传统五彩和粉彩中都没有的化学成分"硼"，而且还含有剧毒的"砷"；康熙前的瓷器中黄色为氧化铁，而珐琅彩中黄色的成分是氧化锑；珐琅彩中还有康熙前没见过的胶体金着色的金红。由这些进口"稀有"彩料的使用，更可见康熙帝国时中外文化与贸易交往的盛况。

"珐琅彩"是一种块状颜料，有红、黄、蓝、绿、紫、黑、白等色。使用时要用一种进口的"多尔门"油剂调配。它与中国的传统彩料不同，更接近西洋画，绘画时可直接看到彩料的色调，因此比较容易掌握色彩。法兰彩瓷用彩较重，釉层厚，色彩浓艳，晶莹润澈，画面立体感很强。

珐琅彩以康熙、雍正、乾隆三期为最好，它代表了当时制瓷工艺的最高水平，仅供皇帝使用，产品数量极少，即使是王公贵族也难得一件。因此，珐琅彩被披上一层神秘的面纱，出现了种种的猜测和臆想，古玩市场上将它称为"古月轩"。关于这个名称的由来至今仍未搞清楚。一种说法是，当时负责彩绘的画师是宫中如意馆的画家，如意馆中有块匾额，上题有"古月轩"三字，以此得名。另一种说法是因当时负责彩绘的匠师叫"胡轩"而得名。第三种说法是说清末苏州有家古玩店，店名叫"古月轩"，以经销珐琅彩瓷而著名，由此得名。1949年后，文物考古学家通过调

查研究,发现清代烧制珐琅彩瓷的地点有三处,分别为皇宫内的如意馆、颐和园和怡亲王府。

珐琅彩瓷的出现,促进了中国彩瓷中粉彩的出现,粉彩的技法汲取了珐琅彩的精髓,为中国瓷器装饰艺术的发展作出了极大的贡献。

2.1.4.3 粉彩

粉彩瓷又叫软彩瓷,是景德镇窑四大传统名瓷之一。

粉彩瓷色彩丰富、浓淡协调、妍丽柔和、画面层次分明,既有西洋画立体感强的特点,又具有中国传统绘画中的没骨画法渲染的艺术效果,是中西合璧的一个典范。

粉彩瓷是在清代康熙时期(公元1662—1722年),受到"珐琅彩瓷"的影响,在五彩装饰工艺的基础上,景德镇的工匠们发明出来的以粉彩为主要装饰手法的瓷器品种。关于粉彩瓷器的出现曾有这样的说法:由于当时珐琅彩的制作原料是进口的,非常稀少和名贵,只能专供皇帝使用,使得王公大臣们对珐琅彩垂涎欲滴,于是景德镇的工匠们只能用国产原料进行仿制,最终发展演变成为闻名遐迩的"粉彩瓷"。

粉彩是一种釉上彩绘,是在先烧好的白瓷釉上绘画,再入窑低温烧烤(600～900℃)而成。粉彩与五彩一样有许多色彩,不同之处在于粉彩颜料中加入了"铅粉",目的是使烧制出来的色调更为柔和鲜艳,而且一个颜色可分为许多色阶。由于粉彩瓷鲜艳柔和的色彩和图案得到了广大百姓的喜爱,逐渐成为影响最大、生产数量最多的彩瓷品种,从康熙晚期创烧,后历朝流行不衰。

经过几百年的传承与发展,粉彩装饰技法层出不穷。

粉彩瓷的彩绘方法一般是,先在高温烧成的白瓷上勾画出图案的轮廓,然后用含砷的玻璃白打底,再将颜料施于这层玻璃白之上,用干净的笔轻轻地将颜色依深浅浓淡的不同需要洗开,使花瓣和人物衣服有浓淡明暗之感。由于砷的乳浊作用,玻璃白有不透明的感觉,与各种色彩相融合后,便产生粉化作用,红彩变成粉红,绿彩变成淡绿,黄彩变成浅黄,其他颜色也都变成不透明的浅色调,并可控制其加入量的多寡来获得一系列不同深浅浓淡的色调,给人粉润柔和之感,故称这种釉上彩为"粉彩"。在表现技法上,从平填进展到明暗的洗染;在风格上,其布局和笔法都具有传统中国画的特征。粉彩瓷器使用"玻璃白",并与绘画技法紧密结合,这是景德镇陶工们的一项创举。经研究化验,所谓"玻璃白"是不透明的白色乳浊剂,属氧化铅、硅、砷的化合物,利用其乳浊作用,可以使彩绘出现浓淡凹凸的变化,增加了彩绘的表现力,让画面粉润柔和,富于国画风格,因此博得"东方艺术明珠"的美称。

粉彩瓷装饰画法上的洗染,吸取了各姐妹艺术中的营养,采取点染与套色的手法,使所要描绘的对象,无论人物、山水、花卉、鸟虫,都显得质感强,明暗清晰,层次分明。采用的画法既有严整工细刻画微妙的工笔画,又有淋漓挥洒、简洁洗练的写意画,还有夸张变形的装饰画风,甚至把版画、水彩画、油画以及水彩画等姐妹艺术

都加以融汇运用,精微处丝毫不爽,豪放处生动活泼。粉彩的绘制,一般要经过打图、升图、做图、拍图、画线、彩料、填色、洗染等工序。其中从打图到拍图,是一个用墨线起稿,进行创作构思,如绘瓷决定装饰内容与形象构图的阶段。正式绘制时的定稿叫"升图",把描过浓墨的图样从瓷器上拍印下来叫"做图",接着把印有墨线的图纸转拍到要正式绘制的瓷胎上去即"拍图",这样就可进行绘瓷。

早在清朝康熙后期,景德镇的粉彩瓷就已问世,雍正时相当精致,乾隆年间达到很高的艺术水平。"珠山八友"留下很多粉彩画的瓷器珍品,其领袖人物王琦,将一般的绘瓷方法应用于绘瓷板人物像,画持精深,画风新颖,被人们称为"神技"。新中国成立后,粉彩瓷更有长足的发展,许多具有健康、清新、大方特色的新作琳琅满目。

粉彩的艺术效果,以秀丽雅致、粉润柔和见长,这与洁白精美的瓷质分不开,它们相互衬托,相映成趣,有机地结合起来。上海博物馆收藏的清乾隆绿地粉彩八吉祥纹贲巴瓶就是一件很精美的粉彩珍品(见图 2-6)。

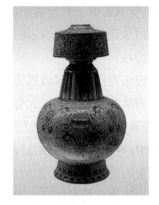

图 2-6 清乾隆绿地粉彩八吉祥纹贲巴瓶(上海博物馆藏)

2.2 瓷都德化

福建德化、湖南醴陵与江西景德镇并称"中国三大古瓷都"或"三大瓷都",在中国陶瓷历史上都有着独特的地位。如果说景德镇是以青花瓷和粉彩而闻名,那么,德化陶瓷就是以青白瓷或者白瓷为主要特色,其不追求浓艳华丽的色彩,而是以乳白色为主,釉层腴润,光色如玉,显示着冰清玉洁的特质,蕴涵着耐人寻味的魅力,因此常给人以素洁、清新、典雅的感觉,创造了独具一格的"象牙白",也被视为中国白瓷的代表。

德化陶瓷制作生产的历史非常悠久,蜚声海内外,对国内外陶瓷业的发展有着深远的影响。早在新石器时代,德化即有陶器、陶土的生产,夏、商、周时期也有后被出土的德化陶瓷,到了唐、宋二朝,德化瓷器开始了真正的兴起,出现了有关烧制陶瓷的专著。在明、清两代,德化陶瓷迎来了快速发展时期,以何朝宗为代表的瓷雕艺术达到了古代工艺技术的高峰而垂范后世,德化瓷器更是借助海上丝绸之路,畅销国内外,独树一帜的象牙白瓷更是享有"中国白"和"国际瓷坛明珠"的盛誉。德化陶瓷是中国陶瓷文化重要的发祥地,是我国瓷器历史上的璀璨明珠。中华人民共和国成立后,德化瓷苑进入了万花齐放的春天,继承传统工艺,发展现代科技,瓷雕、建白瓷和高白瓷被誉为瓷坛的"三朵金花"。改革开放后,古瓷都再展辉煌,被命名为"中国陶瓷之乡",堪称"中国瓷文化之源"。

2.2.1 千秋瓷韵,陶瓷之都

陶瓷烧制的重要原料是泥土,高贵、端庄的瓷器离不开优渥的地理资源。德化窑是我国古代著名瓷窑,因窑址位于福建省德化县而得名,其地理位置位于福建中部的戴云山腹地,此处瓷土品质上乘,细腻干净,杂质成分较少。此外,德化天然环境温暖潮湿,属于中亚热带气候,温度适宜、树木森林资源丰富、水源充沛,为烧制陶土、瓷器提供了非常有利的条件。同时,德化的交通运输方便,与福州和泉州有便利的水路和陆路交通,促进了陶瓷贸易,因此德化自古以来都是烧制瓷器的理想之地。

德化瓷器的故事源远流长,自新石器时代,德化先民们便开始制作硬陶和印纹陶。而从陶器变成真正的瓷器,还需要对陶器进行施釉和高温烧制,尤其是高温烧制,瓷器的坯釉若不能完美结合,就无法成为真正的瓷器。在从陶器向瓷器的演变过程中,存在一个重要的过渡时期,即从不施釉的陶器到施釉烧成的阶段,这一时期的瓷器通常被称为"原始瓷"或"原始青瓷",它是瓷器出现的最初形态。目前考古发现的德化最早的瓷窑遗址是西周至春秋时期的辽田尖山西周原始青瓷窑址,其位于德化县三班镇三班村南部与永春交界的辽田尖山山坡处。窑址附近出土的原始青瓷造型相当丰富,包括施以青黄或青绿釉的原始青瓷罐、原始青瓷尊、原始青瓷壶等,瓷器的坯体上也有非常丰富的装饰图案,例如堆纹、圆圈纹、指甲纹、三角纹、方格纹、曲折纹等。这些发现表明,在此时期,陶器已经开始向瓷器转变。这也是迄今发现的世界上年代最早的原始青瓷窑址之一,距今 3700 多年,证实了德化窑作为中国陶瓷文化发源地的地位。

魏晋时期,由于北方中原的连年战乱,大量北方人口南迁,德化境内的人口也得到了迅速增长,地方经济以及陶瓷业逐渐得到开发与扩张。在石排格古瓷遗址附近就曾经发现过魏晋时期的青釉谷仓、青釉罐等器物。

晚唐至五代时期的福建,由于实行了保境安民、招抚流亡、奖励通商的政策,全省的农业和手工业都得到长足的发展。当时,德化三班泗滨等地的制瓷业已比较发达,瓷器已经不再单纯用来满足日常生活的使用需要,在后世出土的唐代墓葬随葬品中也出现了很多青釉器。同时,随着人口的迁入,越来越多的人开始从事陶瓷业,德化陶瓷业迅速发展,烧制规模逐渐增加,其中三班泗滨的颜氏家族就是典型的代表。颜化彩作为颜氏家族的一员,自幼受陶瓷工艺文化氛围熏陶,热爱陶瓷事业。成年后潜心与当地陶瓷业者琢磨烧制工艺,撰写了德化有记录以来的首部陶瓷工艺专著《陶业法》。基于对陶瓷烧制过程和工艺特点的深入分析,他认为现有窑址存在不足,要大规模发展瓷业生产,理想的窑址应择于泗滨村北依山傍水、方向朝南、水资源丰富的梅岭地区。他审慎勘察地形,凭借睿智的眼光,根据地势和朝向等因素,绘制了窑场的建设规划图——《梅岭图》。唐窑瓷器的快速发展,为宋、元、明、清时期德化窑瓷的发展、繁荣和兴盛奠定了坚实的基础。

宋朝时期，北方连年战争，国家经济重心南移，陆上丝绸之路始终无法安全使用，海上丝绸之路的发展迎来了有利时期，通过海路与泉州贸易往来的国家与地区不下六十个，陶瓷作为主要的贸易品发展迎来了全盛期。据统计，德化历代古窑址中唐五代有1处，宋元时期有42处。宋朝之后，制瓷工艺发生变化，开始采用轮作、模印和胎接等技术，以龙窑大量烧制各式青瓷、青白瓷及少量黑釉瓷，釉色白中泛青或泛白，釉汁薄而有光泽，胎质细腻而坚实。龙窑是我国窑炉的一种形式，窑呈长条形，依山坡而建，自下而上，如龙似蛇，故名龙窑。龙窑发明者林炳被奉为"窑神"，而龙窑烧制技艺在明末清初传到日本，被日本尊为"串窑的始祖"。在这一时期，一些德化的青白瓷釉已较洁白，接近白釉，德化青白瓷的烧制也受到了景德镇青白瓷的影响。在瓷业发展的繁荣时期，德化窑成功地烧制出大量精美的作品，可以与景德镇窑的青白瓷媲美。除此之外，由于德化窑陶土质量优良，白度也稍高于景德镇，在后续的发展中还创造性地成功烧制了滋润细腻的乳白釉瓷，开创了明代建白瓷的先河，这是景德镇以及其他国内瓷窑所无法企及的。

元朝时期，开始建造"分室龙窑"，其主要特点是将龙窑的窑室分隔为底部相通的若干间，使窑内火焰的流向由平焰式转为半倒焰式。经考古发掘证实，位于德化县浔中镇的屈斗宫窑址便是这一型式。陶瓷烧制技术也由宋初的还原烧成技术发展为氧化烧成技术，产品釉面莹亮，色质如玉。宋元时代，德化瓷成为"海上丝绸之路"主要输出商品，源源不断地销往世界各地，德化成为中国古陶瓷外销史上最早大量外销的陶瓷产区之一。

迄今为止，德化已发现30多处明代窑址，其中，祖龙宫、甲杯山、岭兜、桐岭和后所窑的产品最为丰富，质量最为精美，为明代德化窑的代表。烧制窑室也从分室龙窑发展为阶级窑，在瓷器烧制温度与烧制程度控制上更加准确。在这一时期，陶瓷制作工艺从造型到釉色都达到了新的高度，良品与成品的陶瓷作品大量涌现。白，乃无色之色，庄子有言"朴素而天下莫能与之争美"。明朝德化所产白瓷瓷质致密，胎釉纯白，它们看似平淡，却蕴含丰富的质感，这种对类似玉石和自然之美的追求，体现了中华民族优秀的传统文化价值观。这一时期的德化白瓷在瓷坛上占据独特地位，展现出中国白瓷制作的巅峰水准，代表了当时世界白瓷生产的最高水平。德化窑出产了多种令人惊叹的白瓷，包括"象牙白""鹅绒白""葱根白""猪油白"等，这些白瓷被法国人誉为"Blanc de Chine"，即"中国白"，有"世界白瓷之母""世界白瓷看中国，中国白瓷看德化"的美誉。这一时期的德化白瓷从器物造型、烧制技术、产品质量、生产品种、工艺水平到装饰艺术等各方面都远超宋元时期，其材质独到之处在国际上享有很高的声誉，备受世人的青睐，其行销足迹遍及海上丝绸之路沿线各国，并凭借高超的工艺水平惊艳世界，被誉为"至今所做的最美丽的白瓷"。明朝也是德化窑瓷雕艺术最为繁盛的时期，涌现出以何朝宗、林朝景、陈伟、张寿山等为代表的一批瓷艺大师，开创了捏、塑、雕、刻、刮、削、接、贴"八字技法"。其中，何朝宗被尊称为"瓷圣"，以卓越的瓷塑技艺闻名于世，他的作品在西方博物

馆中的收藏超过200件。这些大师们创作出独具特色的德化瓷雕作品,被视为"东方艺术珍品","天下共宝之"。可以毫不夸张地说,这一时期德化生产的白瓷水平和成就不仅不逊于景德镇,甚至在很多方面超过了后者。

清朝初年,德化陶瓷的发展进一步加速,已发现的窑址遍布全县,多达177处,创造了大量的财富,出现"一笼白瓷一箱银"的喜人景象。之后,德化窑的乳白釉瓷生产逐渐变少,青花瓷代之而起逐渐成为主流,德化成为以生产青花瓷器为主的大窑场聚集地。德化青花瓷器是在明代白瓷的基础上发展起来的。青花瓷器的生产、发展和兴盛,构成了德化陶瓷文化发展史上的第三个高峰期和黄金时代,也是德化瓷器发展历程中的一朵璀璨之花。清代康熙、雍正、乾隆三朝是德化青花瓷发展的繁荣时期,尽管这一时期的景德镇青花瓷对德化青花瓷产生了一定的影响,但德化青花瓷在发展过程中也因地制宜,形成了自身的个性与风格,与景德镇青花瓷有明显的差别。例如德化青花瓷的胎釉使用本地陶土制成,这种土土质优良,胎釉中氧化铁含量低,氧化钾含量高,制作出的胎质呈糯米状,而乳白釉的出现则更属珍稀。在青花瓷的造型上,以日常生活用具如碗、盘、碟、壶等为主,陈设器如瓶、炉次之。在装饰纹样上,画风自由洒脱,笔触粗犷,返璞归真,又富有浪漫的情趣。"泰兴号"沉船上发现的35万件德化青花瓷器,进一步证明了德化瓷的生产和外销在清代达到鼎盛。

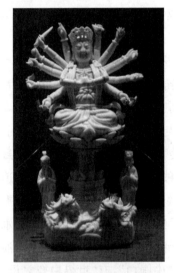

图 2-7 十八手准提菩萨坐像

晚清民国以后,瓷业走入低谷,但少数民间艺人仍坚持制瓷事业,继承传统,锐意创新。民国时期,德化涌现出众多瓷艺名家,他们在国际博览会上屡获金奖,驰名中外。图 2-7 为苏学金所作白釉十八手准提菩萨坐像,这件菩萨坐像头戴宝冠,面容端庄丰盈,神情慈祥,胸前装饰有珠串,手腕上戴着手镯,双手收在胸前,两侧各伸展八只手臂,手中各执一种法宝。菩萨身着长裙,腰间装饰玉带,结跏趺坐于莲花柱上,莲花下是翻滚的波浪,两侧各有一条腾跃在汹涌波涛之中的龙,龙背上站立有一人。此菩萨坐像是当时的佳作,现在大英博物馆收藏的众多德化窑瓷器中,也有这类的十八手准提菩萨坐像。许友义创作的观音、木兰、关公、达摩等瓷雕作品,先后参加在日本、英国等地举办的国际展览会,获4次国际金奖,他也被评为特等雕塑师,代表性作品《五百罗汉》更是目前存世的人间瑰宝。浅绛彩、釉下五彩等装饰技艺为德化彩瓷艺术注入了新的活力,在民国德化瓷创作中留下绚丽的一笔。

新中国成立后,陶瓷业又获新生,传统瓷雕重放异彩,明代"象牙白"陶瓷复产成功,更名为"建白瓷"。建白瓷、高白瓷和瓷雕技艺被誉为现代中国瓷坛的"三朵

金花"。国有、社办瓷厂如雨后春笋般兴起。

改革开放以后,陶瓷发展突飞猛进,形成大师艺术瓷、出口工艺瓷、日用家居瓷三大产品体系,品种繁多,题材广泛。陶瓷技术也历经了"以电代柴、天然气烧瓷、微波烧瓷"三次能源革命,使德化成为全国首个进行窑炉技术革新的陶瓷产区,也是第一个无黑烟污染的陶瓷产区。1993年,李鹏总理为德化题词"德化名瓷,瓷国明珠"。目前德化有陶瓷企业1400多家,形成了传统瓷雕、出口工艺瓷、日用瓷并驾齐驱的产业集群,很多大企业将分公司设到美、德、英等国。迄今已有70多家出口陶瓷企业获得了"日用陶瓷质量许可证"和"输美日用陶瓷生产厂认证"的双认证资格。时至今日,德化陶瓷依旧扮演着世界陶瓷业的重要角色,2022年北京冬奥会和冬残奥会的陶瓷吉祥物"冰墩墩"和"雪容融"就产自德化县。成熟的陶瓷生产工艺保证了每件作品的完美成形,而纯手工打磨与上色也传递着德化陶瓷人始终如一的初心。

1996年德化获评"中国陶瓷之乡";

2003年德化获评"中国民间(陶瓷)艺术之乡";

2003年德化获评"中国瓷都·德化";

2006年"德化瓷烧制技艺"被列入国家首批非物质文化遗产名录;

2006年"德化白瓷"获批实施地理标志产品保护;

2015年德化获评全球首个"世界陶瓷之都"称号;

2021年德化窑址作为"泉州:宋元中国的世界海洋商贸中心"遗产点之一,被列入世界遗产名录。

千百年来,德化窑的火焰始终燃烧不息,犹如一只永不停歇的雄鹰,展翅翱翔,精湛的产品通过海上丝绸之路源源不断地涌向世界各地。在历史长河中,德化白瓷一直是中国白瓷中的翘楚,闪耀着独特的光芒。如今的德化汲取古人智慧,借助古老艺术的力量,重新启航,踏上了走向世界的征途。我们坚信,福建德化将以全新的姿态继续展示"中国白"的耀眼魅力,传承海丝精神,为千年瓷窑书写新篇章。德化窑历经风雨,犹如一座精美的宝匣,珍藏着传统与创新的结晶。当我们再次走近德化,仿佛穿越了时空隧道,踏入了古老的陶瓷世界。在这里,技艺传承有序,匠心独运,每一件艺术品都凝聚了匠人们的智慧和心血。他们将古老的传统与现代的创意相结合,使得德化白瓷在世界舞台上熠熠生辉,征服了世界各地的艺术爱好者。它不仅是一种艺术表达,更是一种文化的传递。德化白瓷以其独有的魅力,成为中华文明的重要象征,与世界分享着东方的智慧与美丽。未来,德化将继续闪耀其独特的光芒,向着更高的目标迈进。让我们共同见证德化窑的崛起,为这片古老的艺术之地喝彩,并在全球传播德化的辉煌,让更多人领略中国瓷艺的卓越魅力。

2.2.2 海丝物源,中外融通

宋元时期,中国的制瓷技术是世界上独一无二的;到明清时期,其他国家的瓷业大多处于起步阶段,相比之下,中国的瓷器仍然处于世界领先地位,瓷器也是中国重要的外贸商品,与丝绸、茶叶一道享誉全球。泉州港、福州港、漳州港、厦门港等港口受到海外贸易政策的激励,使得中国的瓷器远销至东北亚、东南亚、印度洋沿岸、阿拉伯以及东非沿岸国家和地区,并深入欧洲大陆。德化瓷器凭借其得天独厚的地理环境和便捷的交通条件,源源不断地从中国向世界各地流动。德化白瓷以其纯洁、明亮和充满爱心的含义,不仅满足了海外人士的审美需求,也满足了他们的实用需求。德化陶瓷匠人善于根据不同国家人民的风俗习惯,设计和制造适合当地生活方式的各种器具,例如马克杯以及描绘圣母玛利亚、亚当、夏娃、骑士等人物生活场景的作品,广泛迎合了海外市场的需求。在德化白瓷被海外接受的过程中,陶瓷匠人还根据消费地的审美风格和生活需求进行了重新装饰和改良,甚至引发了海外仿制德化白瓷的热潮。在德化白瓷的外销过程中,世界各地优秀的文化相互融合共鸣,为中外经济文化交流和中国古代制瓷技术的传播作出了卓越的贡献。

随着考古工作的不断发展,丝绸之路沿线各种古遗址、古沉船频频被发现,越来越多的古代德化白瓷从土里出现、从海底浮出,成为德化白瓷影响世界、交融世界的重要活化石,诉说着德化白瓷的历史故事。"华光礁1号"古沉船是我国考古工作者在西沙群岛的远海地区发现的第一艘古船。这艘船为福船,船体残长约为19m,从泉州港出发驶向东南亚地区,沉没于南宋早期,出水船货中包含大量德化青白瓷。"南海1号"古沉船发现于今广东省阳江市附近海域,是保存较为完整的远洋贸易商船。这艘福船船长约30.4m,船宽约9.8m,船身高约4.2m。它从中国出发,目的地可能是东南亚或中东地区,沉没于南宋时期,船舱内整理出上万件德化青白瓷制品。这些珍贵遗存不仅承载着德化陶瓷工匠的智慧和技艺,更是连接过去与现在的桥梁,让我们更加深入地了解古代的贸易与文化交往。

1275年,意大利旅行家马可·波罗跟随他的父亲尼可罗、叔叔马菲奥来到中国的元上都,向元朝皇帝忽必烈递交了罗马教皇的书信和礼品。作为当时少有的欧洲来华使者,他们受到了热情的接待和挽留。马可·波罗在中国生活了17年,在这期间大量学习了中国文化。其曾在《马可·波罗游记》中专门介绍了元朝时期德化白瓷及其烧造过程,为整个欧洲打开了神秘的东方之门:"并知刺桐城附近有一别城,名称迪云州①。制造碗及瓷器,既多且美。"

马可·波罗归国时带回了德化瓷器,其中一件"德化窑青白釉四系罐"就珍藏在威尼斯圣马可大教堂,被称为"马可·波罗罐",成为有文字记载的第一件到达欧

① Tingjuy,即德化。

洲的中国瓷器。欧洲人还把马可·波罗带回去的德化瓷统称为"马可·波罗瓷"。

明代,德化白瓷大量进入欧洲,迅速在欧洲风靡起来,以超越黄金的价格,成为上流贵族追逐的对象。欧洲皇室贵族将德化陶瓷看作财富、地位和品味的象征,极力研究、仿制德化陶瓷。然而,直到1709年,德国迈森皇家瓷厂才首次成功烧制出欧洲第一件白釉硬质瓷器。硬质瓷器烧制的成功震惊了整个欧洲,随后的几十年里,欧洲相继建立了法国尚第里瓷厂、门尼西瓷厂、圣科得瓷厂、切尔西瓷厂等,纷纷仿制德化白瓷,为欧洲乃至世界陶瓷业带来了深远影响。

在清代,德化窑的青花瓷、五彩瓷日用器皿和装饰器具开始走向海外市场,这些青花瓷器在技术和质量方面已经非常成熟。清康熙时期海禁解除以后,民间青花瓷的贸易量大增。同时,国外优质青花钴原料的进口也为青花瓷的发展带来了新的机遇。

德化窑青花瓷的特点是胎色白或灰白,质地略显粗糙。釉色多为白中带青,少量带灰,纯白釉和乳白釉较少见。釉层厚度不均匀,常有开片纹现象。德化窑青花瓷的装饰图案丰富多样,充满民俗气息,涵盖了从社会活动如渔樵耕读到大自然风貌如山水木石,从祥龙瑞凤等神奇浪漫的元素到常见的花果鱼鸟等题材。青花的颜色以蓝黑色为主,偶有蓝灰和浅蓝色,颜色饱满。青花部分常伴有黑斑和蚯蚓走泥纹,这是此时期的独有特征。与官窑的繁复和宫廷瓷器的豪华相比,德化窑青花瓷以其自然、活泼和朴实的特点脱颖而出,呈现出简洁、自由、豪放的构图风格和朴实、大方的绘画风格。纹饰布局较前期更为疏朗,笔法更为活泼。

清代沉船"泰兴号"上35万件青花瓷都是来自于德化,见证了古代德化陶瓷出口的辉煌历史。清嘉庆德化诗人郑兼才的诗作《窑工》这样描绘当时外销瓷的盛况:

> 骈肩集市门,堆积群峰起。
> 一朝海舶来,顺流价倍莅。
> 不怕生计穷,但愿通潮水。

1969年由唐纳利编纂的《中国白——福建德化瓷》出版,该书是第一部研究德化"中国白"瓷的英文专著,内容涉及德化瓷的历史、德化瓷在海外的藏品、德化瓷雕塑技艺及德化瓷在海外的影响等,全书收入大量收藏品照片,图文并茂。

如今的德化已经发展成为中国最大的陶瓷工艺品生产和出口基地,也是中国首个出口陶瓷质量安全示范区。德化因其深厚的历史底蕴被誉为"中国白瓷的故乡,瓷艺术的摇篮"和"世界官窑",在世界历史的各个阶段都不断地影响着世界陶瓷的发展与进步。

2.2.3 以电代柴,绿水青山

千百年的烧制技艺,千百年的薪火相传,闪烁着历史光芒的陶瓷,毫无疑问都

是以木材为燃料烧制的。然而,20世纪80年代开始,随着德化陶瓷生产规模的扩大,"林瓷矛盾"逐渐显露出来。据统计,当时一年就要烧掉10万m^3木材,森林损耗严重,林木蓄积量逐年减少,而当时全县所有的林木蓄积量也只能满足10年左右瓷器生产的需要。不仅如此,木柴烧制瓷器造成了严重的空气污染,生态环境逐渐恶化。

此时,"林瓷之争"已经引起了德化县委、县政府的高度关注。时任德化县委书记梁奕川,接连7次组织县委中心组召开关于解决"林瓷矛盾"问题的专题会议。1987年夏形成整改方案,成立了"德化县节能办公室",时任县委副书记邱双炯率领650名科技人员,投入15万元资金到电窑技术攻关中;3个月后,第一条"电热隧道窑"在县二轻瓷厂试验烧瓷成功;又过数月,政府贴钱为企业建窑,在全县试行"以电代柴烧瓷"。

"以电代柴烧瓷"是德化陶瓷发展史上一个重要的转折点。它生产效率高,极大地提高了烧成速度,稳定了烧成质量,宜于规模化生产,同时又保护环境,节约能源,蓄积林木,涵养水源。自能源结构改革以来,全县烧瓷用电9600万kW·h,代柴量6万多t,代煤量近3万t;建立自然保护区26万亩,保护天然林81万亩,减少水土流失面积5万亩,减少二氧化碳排放量10万t。

如今的德化,千家企业无烟囱,山清水秀新瓷都。陶瓷产值占德化全县工业总产值的70%,是全国第一个进行窑炉改造的陶瓷产区,也是全国第一个无黑烟污染的陶瓷产区。全县陶瓷产值从1979年的不足1000万元上升到2019年的363亿元,森林覆盖率从1979年的56.99%上升到2019年的78.8%,全县人均年水资源拥有量是全国平均水平的3.8倍,全省平均水平的2.5倍,每年向闽江、晋江下游提供约24亿m^3的优质水源,城区饮用水源水质达标率达100%。

陶瓷兴,则德化兴。能源改革促进了陶瓷业的发展,产业的发展吸收了大量农民进城;农民进城,又退耕还林,使土地休养生息,使生态得以保护繁衍;同时,农民成市民,缩小了城乡差距,共享了发展成果。经济、社会、生态"三赢"使德化成为全国循环经济示范县。"绿水青山就是金山银山",对千年瓷都德化来说,绿色是山水,是金银,是科学发展,是永续作业,也是独特的德化符号。

当下,德化陶瓷的故事远远没有结束,相反只是新时代的开端。福建泉州顺美集团更是新时代中的佼佼者,公司响应福建省号召,创立于1986年,以陶瓷产业为核心,通过产业转型升级,实现了健康快速发展。公司现有园区占地面积210亩,标准厂房10万m^2,员工1000多人,拥有多条自动化陶瓷产品生产线,其代表性产品轻质瓷、羊脂玉瓷等工艺品已经远销世界100多个国家和地区。其中出口欧洲的工艺品轻质瓷,是一种非常独特的陶瓷制品,因其重量轻、手感细腻、设计精美受到国际市场的热烈追捧。例如,迪士尼公司大量定制了米奇、唐老鸭、小熊维尼等经典卡通角色的轻质瓷,色彩鲜艳,造型生动,充分展现了轻质瓷的高可塑性,成为孩子们的新宠;星巴克的轻质瓷杯,则体现了轻质瓷的实用性和高质感,简洁大方

的设计和轻巧易持的材质,使其成为星巴克咖啡馆中的亮点;沃尔玛的轻质瓷则注重家居实用性,有盘子、碗、杯子等各类餐具,以优良的使用性能和经济的价格满足了家庭的日常需求;最后是环球影业,轻质瓷被用来制作电影角色的形象,如哈利·波特、复仇者联盟等,让影迷们能在日常生活中感受到电影的魅力,增加了轻质瓷的收藏价值。

羊脂玉瓷即德化窑白瓷,是中国白的最高档次白瓷,是顺美集团国内事业部重点发展的一种陶瓷。羊脂玉瓷质地滋润,细腻柔和,且表面具有油脂光泽,在阳光照射下呈半透明猪油状,隐现淡红或者乳白色泽,质地、光泽近似软玉中之极品——羊脂白玉,故名羊脂玉瓷。顺美集团凭借丰富的技术累积和深厚的文化底蕴,成功赢得了2022年北京冬奥会、冬残奥委会的官方国礼"文君瓶"的特许生产授权。它以羊脂玉瓷为载体,把中国瓷的文化精髓和现代奥林匹克精神融为一体,在晶莹剔透的瓷身上展现奥运元素,承载了独特的文化魅力和人文情怀。目前,顺美集团出品的羊脂玉瓷已在国内赢得了很高的口碑,在线上线下得到了消费者的热烈追捧,同时在多个国内外陶瓷展览中获得了高度评价,展示了中国陶瓷工艺的魅力,提升了中国陶瓷产业的国际影响力(见图2-8)。

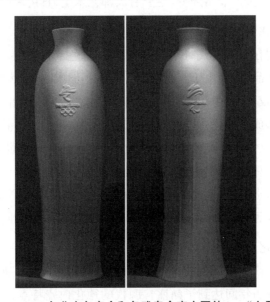

图 2-8　2022年北京冬奥会和冬残奥会官方国礼——"文君瓶"

通过陶瓷讲好中国故事,树立文化自信,是中国陶瓷的发展方向。顺美集团在2022年北京冬奥会上获得了陶瓷版吉祥物"冰墩墩"与"雪容融"的特许生产授权,通过陶瓷产品助力中国文化走向世界,让世界铭记中国独特的传统记忆(见图2-9)。除了产品行销世界,每年还有20多万人来到泉州德化"顺美陶瓷文化世界"文旅综合体进行参观游览,园区荣获"国家AAA级景区"和"国家级中小学生研学实践基地"等称号,成为文旅和产业融合的新典范。

图 2-9 2022 年北京冬奥会陶瓷版吉祥物"冰墩墩"(a)与"雪容融"(b)

2.2.4 德化陶瓷种类

德化陶瓷的种类繁多，层出不穷。按釉色分，主要有青瓷、青白瓷、白瓷、建白瓷、青花瓷、彩瓷等；按产业格局分，主要有大师艺术瓷、日用家居瓷、出口工艺瓷。

2.2.4.1 德化青白瓷

青瓷最早出现在唐末五代时期，釉色多呈淡青色或青蓝色。此后，青白瓷在宋元时期成为主要产品，但是由于当时的制瓷技术不够成熟，虽然胎体可以实现薄而坚韧，但釉层依然较薄，颜色深浅各异，较深者呈淡绿色，较浅者近乎白色。但也是这种多样的色调形成了德化青白瓷独特的艺术特色，也构建了其独特的瓷器体系。在品种上，青白瓷以多以盒类为主，其次是盘、碗、瓶等。这些器物造型精致，同时又充满了德化地方特色。装饰方面，青白瓷以刻划和模印为主要手法。进入元代，青白釉逐渐呈现出水清色，而在釉厚处则呈现淡绿色，同时光泽度也得到提升。从北宋开始一直延续到现代的德化瓷厂，青白瓷保持着其延续时间最长的烧制历史。

2.2.4.2 德化白瓷

德化白瓷以含铁量最低的瓷坯施以透明釉烧制而成。该制作过程起源于宋代，在明代嘉靖、万历年间达到了鼎盛。明代的德化白瓷特点在于胎质高硅低铝，氧化硅和氧化铝占比超过 90%，氧化钾含量为 6%～7%。胎质细腻致密，常带有颗粒状的珍珠光泽，洁白细腻如蒸熟的糯米粉糕，俗称"糯米胎"。德化白瓷的制作分为十大工序：采矿、练泥、成形、修坯、晒坯、装饰、施釉、装窑、烧窑、出窑。每个步骤都极为重要，有详细的操作规范流程，对成品的器型影响巨大。

明代的德化白瓷以其"白如雪、明如镜、润如玉、透如绢"的特点在国际瓷坛享有盛誉，成为中国白瓷的杰出代表。法国人普拉德在 1692 年的《巴黎通讯地址实用手册》中将其称为"Blanc de Chine"，即"中国白"。因此，德化白瓷被誉为"世界白瓷之母"，德化被视为"中国白的故乡"，形成了"世界白瓷看中国，中国白瓷看德

化"的说法。

这种"中国白"并非简单的称赞,它借助自身的美观器型和材质释放出强大的吸引力。据史料记载,当"中国白"传至欧洲时,引起了巨大轰动。当时的欧洲陶瓷工业相对不发达,鉴赏家评价"中国白"为"一种白的或乳白色瓷,可薄到半透明,在透明光线下几乎呈粉红色,主要特点是胎土与釉的完美结合",这是当时任何其他瓷器所无法做到的。德化的"中国白"外观温润,触感光滑,比景德镇的白瓷更具柔和感,后者略带青色。因此,德化的"中国白"表现出更长久的生命力,至今已有400多年历史,基本未变。然而,当时中国白瓷的制作过程由于条件限制,无法充分掌握原料的化学成分和控制烧成氛围,因而瓷器的颜色略有不同,如象牙白、猪油白、葱根白、孩儿红等。

象牙白,质地坚韧莹厚,细腻温润,素净淡雅,稳重大方,瓷色白中蕴黄,宛如象牙。

猪油白,胎白质坚,釉面莹厚细腻,油滑明亮,具有冻猪油般的油脂感。

葱根白,瓷色洁白纯净,宛如葱根。

孩儿红,是明代德化窑白瓷中的窑变瓷,极为珍贵。它是在高温烧成时,因窑内位置或温度的微妙差异而偶然形成的特殊气氛下产生的窑变效应。这种瓷器的釉面中带有微红,如同婴儿肌肤粉嫩透红,在光线下特别显著。釉面光泽明亮,胎质细腻温润。然而,由于其制作条件特殊,能够成功制作的极其稀少,传世品更是罕见。

清代之后,象牙白瓷的制作技艺逐渐失传。直至1960年,福建省轻工业厅研究所陶瓷研究室决定恢复明代名瓷"象牙白"的烧制技艺。经过几年的研究,于1963年取得成功,并将其命名为"建白瓷",意为福建特有的白瓷。建白瓷通过氧化焰烧成,器物质地如同脂玉一般,色调柔和,白中略带黄色。在灯光照射下,器物散发出黄色的光泽,晶莹剔透,赏心悦目。尽管建白瓷胎体较厚,但在光线的照射下,依然呈现出温润滑腻的黄色光泽。由于建白瓷的质地较为柔软,因此大型和平面的产品容易变形,因此多被用于艺术瓷雕塑及花瓶、香炉等装饰性瓷器,同时也用于制作文具、酒具、茶具、餐具等实用瓷器。德化瓷厂生产的建白瓷多次被选作国家外交礼品瓷,也是人民大会堂福建厅的专用瓷。

德化白瓷的装饰艺术涵盖了多种技法,展现了丰富的创作风貌。具体有刻花、划花以及刻与划并举的刻划花,有印花与刻划花并举的刻印花,有贴花、堆花,以及贴花与堆花并举的堆贴花,有堆贴与刻铭相结合的纹饰,还有镂雕、雕塑等技法。其中,刻划是利用竹、骨、铁制的工具在坯体上刻划花纹,产生凹凸效果。刻划花纹表现出层次感,着重雕刻深度,常见于德化白瓷上的花卉图案,也有带有文赋和印章款记的作品,典型代表是明德化窑诗文款白釉八弧杯,现存于福建博物院。印花是使用印戳或模子在瓷器上印出纹饰,包括戳印、模印、转印、网印等技法。德化白瓷常使用印花模仿商周青铜器的纹饰,如夔龙、饕餮、云雷等,典型代表是明德化窑

白釉印花双耳四足鼎式炉,现存于福建博物院。堆贴是印出或塑造出立体的纹饰,然后将其贴于坯体上,创造出生动的装饰效果。常见的堆贴纹饰包括松鹿、蝙龙、八仙、梅花等,呈现出栩栩如生的效果,典型代表是明德化窑白釉堆贴梅花双耳三足炉,现存于福建博物院。镂雕是在绘好的图案上,用利刀雕透成花纹,形成镂空效果。德化白瓷中采用镂雕工艺的作品常以花卉组成交叉图案,全部镂空,典型代表是清德化窑白釉镂空笔筒,现存于大英博物馆。雕塑是利用胎泥的可塑性,创造出实体的形象,它是德化白瓷最为著名的装饰技法。雕塑采用捏、塑、雕、刻、镂、推、接、修等多种技法,创造了逼真的造型装饰,作品通常高度精雕细刻,典型代表是明德化窑何朝宗款白釉渡海观音立像,现存于泉州海外交通史博物馆。这些丰富的装饰技法共同塑造了德化白瓷丰富多样的艺术风貌,展现了工匠们的创作才华和精湛技艺。

德化白瓷在明代呈现丰富多样的产品品种,主要分为雕塑和器物:雕塑是明代白瓷的重要产物,利用胎泥的可塑性创造出具有实体形象的作品,其中尤以渡海观音立像最为著名。而在器物方面,明代白瓷的品种也非常丰富,根据用途可以分为陈设供器、文房器具、饮食器具、生活器具等。陈设供器常仿照古代三代青铜器的形制,如鼎、簋、觚、匜、尊、爵等,厚重古朴、格调典雅。这些器物不仅在祭祀、宗教法事中扮演着重要角色,也为古人的日常生活提供了实用和审美的功能。其中,犀角杯是当时备受瞩目的作品之一,其形制与形式更多地反映了使用者的地位和财富。虽然名为犀角杯,但并非刻意模仿犀牛角,而是通过其形态传达出使用者的身份象征。犀角杯常饰以松树、仙鹤、鹿等图案,寓意"松鹤延年""鹿鹤同春",蕴含着古人对审美和艺术的独特理解。这些器物的形制、纹饰等都承载着古人的情感、思想以及生活态度,成为古代人们祭祀、日常陈设以及文化生活的重要物品,展现了德化白瓷的多样魅力。

德化白瓷中的文房用具种类多样,包括水盂、烛台、香插、笔筒、砚台、印章等。其中,瓷印章作为德化白瓷的独特产物,仅产于德化。瓷质印章通常呈立方体,上面雕刻着动物形象,常见的是佛教中的狮子,多为幼狮,也有麒麟、猴子等造型。有些印章的侧面刻有劝诫语、引句或诗歌,以展示主人的喜好或个人情感。例如,1935年在伯灵顿大厦展览中曾展出一件独特的印章,上面雕刻着一只獾和一只幼獾,器身刻有16个字:"梅为诗友,秋为仙友,菊为寿友,松柏为禅友。"这些文房雅玩的造型写意精致,形式简约而富有韵致,兼具实用性与艺术性。它们不仅是文人必备的用品,还能为家居陈设增添重要的补充元素。许多作品承载着古人的思想情感,体现了中国陶瓷工艺的高超技艺以及中国文化的深厚内涵。

德化白瓷在饮食器皿的设计方面也注重细节。它的饮食器皿可大致分为茶酒器和餐厨具两类,茶酒器包括杯和壶等,餐厨具则有碗、盘、碟、匙等。这些饮食器皿不仅在形式上精心设计,背后更是承载着丰富的传统诗酒文化和社会习俗。它们反映了古人的生活情趣、处世哲学以及审美趣味,将古人的智慧与情感融入其

中。如今德化陶瓷博物馆中矗立着一件别致的梅花杯,背后隐藏着一个生动有趣的故事。在三班梅岭村,住着一位姓颜的老瓷工,他深爱梅花,因此被亲切地称为"梅翁"。然而,尽管他与妻子恩爱无比,却未能育有子嗣,这成了他们最大的遗憾。一天夜晚,这对夫妻竟然做了同一个梦。梦中五位仙女手持梅花从天而降,优雅地吟唱着:"梅花谱新曲,开岁颂新喜;得香降后福,好景无尽期。"各取诗句头字便是"梅开得好",而"好"字拆开来又是"女子",预示着他们将在来年迎来一个女儿,这让老夫妻欣喜若狂。次年春天梅花再度盛开的时候,梅翁夫妇迎来了自己的女儿,取名为雪梅。雪梅从小就聪颖过人,成为了他们的骄傲。时间匆匆,雪梅长大,美貌如花,宛如仙子。她的美丽吸引了许多青年小伙子,络绎不绝地前来求婚。梅翁父女商议后,决定在三班街头摆擂招亲。要求求婚者必须在一个小时内创作出以梅花为主题的精美瓷器。于是,一场陶瓷技艺的角逐在三班街头上演。各位求婚者发挥自己的陶瓷造诣,纷纷设计出以梅花为灵感的器皿,如盘、杯、碟、瓶等。而桥内村一位名叫郑小宝的青年设计了一只梅花杯,杯上三朵堆贴的梅花象征着雪梅一家三口,而另一支梅花含苞待放,两片叶子相伴,寓意着郑小宝深深的爱慕之情。这独特而新颖的造型以及精湛的陶瓷技艺成功地赢得了雪梅的芳心。这种特别的梅花杯很快传遍了德化,成为人们喜爱的陶瓷用品。

德化白瓷也是古人智慧的卓越体现。其中最具代表性的作品之一是公道杯,又称"平心杯"。杯子内部有一个立人像,通过空心管道与杯底小孔相连,根据物理学中的虹吸原理,当酒水高至人像胸口时,酒就会从杯底全部泄出。这样既可以在宴饮时确保饮酒的公平,又表达了满损谦益的教化意义。这种公道杯曾传至国外,奥古斯都大力王就有一件。

除了实用器物,德化白瓷的雕塑更是独具特色,堪称德化窑的代表作品。《天工开物》一书中记载:"德化窑,惟以烧造精巧人物玩器,不适实用。"德化白瓷的雕塑题材多样,包括观音、达摩、弥勒、文昌帝君、八仙、关羽、天后、寿星、李白等人物塑像,以及麒麟、狮子、牛、马、狗、喜鹊、螃蟹等动物雕塑,甚至还有桃、荔枝等水果雕塑。其中最引人注目的要数人物塑像,这与晚明时期德化涌现出众多瓷塑名家密不可分。何朝宗、林朝景、陈伟、何朝春等大师融合闽南地区的泥塑、木雕等传统工艺,追求纯粹的雕像美,摒弃了彩绘装饰,塑造出各类人物,形态各异,栩栩如生,具备极高的艺术品位和独特的风格。这些瓷塑风靡江南,成为家庭装饰之选,有的还被送入宫廷,受到帝后的喜爱和珍视。

何朝宗是白瓷历史上最具代表性的一位瓷作家,被誉为"瓷圣"。他生活在明代嘉靖和万历年间,以其独特的才华形成了"何派"瓷雕艺术,在国内外享有盛誉。他的技巧洗练、细腻而又流畅自如,被形容为神来之笔。他所创作的作品栩栩如生,令人惊叹,成为后人仿效的楷模,难以望其项背。这些作品备受世界各大博物馆和私人收藏家追捧,被誉为"东方艺术瑰宝"。

何朝宗对自己作品的艺术性非常看重,他传世的作品不多,但都极具特色。

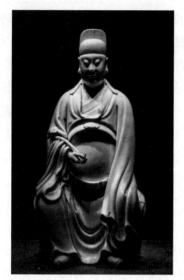

图 2-10 为何朝宗款白釉文昌帝君像,这件素文昌坐像正面端坐,丹凤眼,眉目清秀,上下唇及下颌留短须。他头戴幞帽,内着右衽交领衫,外穿宽袖长袍,腰束玉带,右手执如意,左手拂膝,藏于袖内。人物形象端庄稳重,气韵生动,衣着线条自然流畅,通体饰白釉,釉色莹润,背部嵌有何朝宗印。何朝宗的文昌像展示了他非凡的艺术才华和深刻的设计思想,受到业内专家的高度赞誉。他将泥塑、木雕、石刻等各种创作手法巧妙融合,融入自己的艺术创作中,创造出独具特色的何派艺术风格。他将外在形象的美、内在气质的庄严、工艺技巧的精湛以及德化白瓷的独特之美巧妙地融合在一起,将神像塑造得栩栩如生,形态逼真,神情生动。这种融合使得作品在思想内涵和艺术效果上达到了高度的和谐统一,成为中国传统白瓷瓷塑艺术的杰出代表。

图 2-10　何朝宗款白釉文昌帝君像

2.2.4.3　德化青花瓷

清朝时期,德化窑进入鼎盛时期,白瓷和青花瓷都得到世人的广泛喜爱。渐渐地,青花瓷器成为主流产品,展现出自由洒脱、清新明快、十分典雅的独特风格。这些青花瓷器的笔触粗犷率真,充满了蓬勃的生活气息,融合了浓厚的乡土味和人情味,在中国瓷坛独树一帜。

德化青花瓷的发展经历了三个主要阶段。明代中期至清初是创始阶段,康、雍、乾三朝迎来了繁荣期,而清末则逐渐走向衰弱。

清代早期,德化青花瓷使用国产青料,其中含有较多的土钴(石墨),因此发色呈现灰暗感。此时配料中泥浆浓度较高,或青花料被浓缩,导致绘画在器物坯胎上出现积料现象。上釉并烧成后,这些积料呈现出不规则的纹状,被称为"蚯蚓走泥纹",成为德化青花瓷的典型特征。康乾时期,引入了苏麻离青和金门青,使德化青花瓷的发色变得更加明亮和清晰。虽然仍然存在积料现象,但锡点现象较少,为独特的青花表现提供了基础。到了清代中期,德化青花瓷逐渐形成了独特的色料配方,其发色鲜亮,积料现象减少甚至消失,呈现出更自然的晕散效果。清代晚期至民国时期,德化青花瓷的色料配方进一步发展,加入了珠明料,使得颜色更加鲜艳。这种新的色料配方在绘画时不易产生晕散,为德化窑青花瓷的制作带来了更多可能性。

德化青花瓷器的造型主要以日常用具为主,包括碗、盘、碟、壶、罐等,其次是瓶和炉。在德化青花瓷的装饰中,涵盖了从社会生活的渔樵耕读到自然界山水木石的描绘,从祥龙瑞凤等神奇浪漫元素到花果鱼鸟等常见事物,题材极为丰富。大致分为五类:第一类是历史故事、人物仕女、神话传说、游仙图、高士图、福禄寿三星图、婴戏图、牧耕、渔猎、耕读功名等;第二类是自然景物,以小型山水为主;第三类

是动物,如云龙、凤凰、麒麟、雄狮、虎、鹿、鹊、鱼、松鹤、蜂蝶等;第四类是植物,包括松、竹、梅、牡丹、牵牛花、灵芝、葵花、芭蕉、杨柳、佛手、葡萄、各种蔬菜瓜果等;第五类是其他装饰,如边饰的蕉叶、莲瓣、卷草、卷线、梵文、八卦等。这些作品的笔法朴实粗犷,构图简洁舒展,充满了生动活泼的民间生活气息,带有浓郁的情趣。

德化青花瓷在历史上并不像德化白瓷那样著名,传统文献中很少提及,主要原因是德化白瓷的影响更为深远,给人印象更为深刻。但德化青花瓷也有许多代表性作品,其中之一是清德化窑青花松竹梅纹瓷盖罐,现存于泉州市博物馆。这件罐带有盖,盖的形状为圆形,罐本身呈直口、溜肩、鼓腹、平底的造型,整体呈现出圆润、饱满和富足的形态。瓷器表面采用白地青花装饰,除了口沿外,内外均施满釉,釉色细腻莹润有光泽,胎体也相对厚重。在青花绘制方面,罐盖的中心绘有毛竹、梅花树,盖的表面被细弦纹所环绕,罐盖外壁则呈现出三圈弦纹,肩部饰有两圈三角形的弦纹,弦纹之间点缀以席纹。而在罐的中部,则以山水花鸟为主题进行纹饰,绘有毛竹、松树、梅花树、蜜蜂等。这些纹饰代表了古代文人雅士的高尚情操和素雅之情,呈现出深厚的文化内涵。总的来说,这件清德化窑青花松竹梅纹瓷盖罐在造型、装饰和主题上都表现出德化青花瓷的独特之处,展现了高超的制作工艺和艺术价值。

2.2.4.4 德化彩瓷

彩瓷,通常指在瓷器表面绘制多彩图案以进行装饰美化。德化历史上,早在明代万历庚子年前就开始制作五彩瓷,一直延续至民国时期。但是在明清之前,主要以白瓷和青花瓷为主。彩瓷的大规模生产开始于清中期至民国时期,期间还出现了粉彩瓷、五彩瓷以及酱釉瓷。清末至民国时期,国内动荡限制了陶瓷的发展。

德化窑的彩瓷以釉下青花为主,同时也有釉上五彩、粉彩等形式。五彩使用多种金属氧化物作为着色剂,以硅酸铅为溶剂,颜色对比鲜明,因此被称为"硬彩"。它是在已经烧制完成的白瓷釉上进行彩绘,然后再放入窑内进行低温再次烧制。彩瓷多采用手绘上彩,分为釉上和釉下两种,其中以釉上五彩为常见形式。德化的粉彩瓷属于釉上彩绘瓷,采用手绘法在白瓷上勾勒纹饰轮廓,然后以平涂法添加红、黄、条蓝、紫等颜色于器物釉面。在第二次烧成时,因颜料中加入粉质,烧制后呈现朦胧柔和的效果,与五彩相比色彩不那么鲜明,因此被称为"软彩"。同时,还有一种被称为"新彩"的彩瓷,属于釉上装饰,难度较低,色差不明显,多用于日常生活装饰。与五彩和粉彩相比,新彩生产成本较低,艺术效果稍逊。

德化的五彩瓷器主要包括盖罐、碗、盘、花瓶、灯具、粉盒等生活用品。这些彩瓷精致细腻,图案美丽逼真,装饰花样繁多,画风朴实生动,自然流畅。德化窑瓷的质地洁白,瓷工在设计时充分考虑了这一特点,保留了较大的白地空间,展现出白瓷的魅力。这一特征在五彩瓷中也得到了很好的体现,彩色图案与光滑的白底相互映衬,虚实相间,呈现出疏密有致的效果,相得益彰。

在现存的德化彩瓷中,有一件明代的五彩盖罐广为人知。该彩瓷盖罐高约17cm,口径约9cm,制作精美,胎底细腻。盖罐上绘有花卉牡丹纹饰,蝴蝶、蜻蜓、

喜鹊等点缀其中,色彩鲜艳,画面生动丰富。盖的内部还刻有墨书题款,标明了烧制时间等信息。这件彩瓷作品也是迄今已知最早有明确时间的德化窑彩瓷之一。在德化陶瓷博物馆中,珍藏着一件价值连城的清康熙时期的"五彩九龙瓶"。瓶高51cm,口径9cm,底径13.4cm,瓶腹最宽处25cm。其形状小口稍向外,颈直长而细,鼓腹,矮圈足,底平微凹。胎质坚硬,釉面光润。制作上采用手拉坯成形技法,修坯流畅自然。瓶底的款识为"康熙二十五年知德化县事鄞县范正辂选制"。仔细观察,可以看到瓶身上的九条龙以旋转状盘曲在云火之中,形态栩栩如生。这些龙的头部特别引人注目,张着大口,呈现略圆的猪嘴形状,被称为"猪嘴龙"。龙头上的鹿角排列成"山"字形,头上的疏毛呈束状向后倾斜,下颚有细密的鬃须,双眼明亮有神,显得非常威武。龙身肥壮,自然地呈"S"形卷曲,在云雾中翻腾穿梭,形成三波九折的美丽景象。龙身上的鳞片按比例均匀地绘制成网状,爪子上的趾甲呈略弯的三角形,显得锋利有力,趾间张开,骨节清晰可见,非常精细。国内知名收藏家、古董鉴赏家马未都先生参观德化陶瓷博物馆时,对这对珍贵的五彩九龙瓶大加赞赏,称其为德化窑早期瓷彩中的珍品,具有重要的收藏价值。据传,这对五彩九龙瓶是德化知县范正辂请窑工特制的,经过精心设计,准备进贡给康熙皇帝。然而,在烧制过程中,器物发生变形,最终未能送达。

在民国时期,德化彩瓷得到了显著的发展。科技进步促使陶瓷制作工艺更为先进,产品制作更为精致。其中,德化彩瓷大师孙为创的技艺变革至关重要。他以釉下青花技术为基础,创造性地将釉下青花改为釉下五彩、镀金或电光水彩,并巧妙融合中国传统绘画风格,使德化陶瓷的图案焕然一新,订单量大增。他的作品曾在南洋陶瓷装饰画展赛中获得优等奖,并在南洋报刊中被专题报道。

与此同时,瓷器装饰颜料也逐渐多元化,从最初的红、蓝、绿扩展到红、蓝、绿、黄、紫等多种颜色。多种颜料的使用与外来文化的涌入,丰富了彩瓷的艺术形式和题材。不再受限于青花瓷的单一色调和传统文化,德化彩瓷的图案和题材更多地源自民间生活与时局,反映了制瓷工匠们对日常生活与社会状况的思考和感受。这些图案呈现出生动和谐、自然纯朴的特点,笔触自由流畅,注重捕捉生动氛围,充满鲜明的地域特色,成为民间美术的代表之一。例如,"实行孙总理遗嘱"的花鸟纹双耳瓶传达了当时"革命尚未成功,同志仍需努力"的精神;又如,"民族至上,国家至上"的粉彩兰花纹盖罐,兰花象征着中国的君子精神,文字表达了对国家、民族的关切,展现了人们对国家使命的担当。这一时期的德化窑彩瓷充满了创新和活力,真实地记录了那个时代的情感和价值观。

2.2.5 德化瓷业新格局

改革开放以来,德化陶瓷发展迅猛,逐渐形成了大师艺术瓷、日用家居瓷、出口工艺瓷三足鼎立的产业格局,陶瓷种类更是繁多,层出不穷。

大师艺术瓷主要为陶瓷雕塑。德化堪称"世界瓷雕之都",历史之久、题材之

广、手法之多、水平之高、特色之著、影响之大,是中国任何一个窑口都无法比拟的。艺术陶瓷的题材自古以来就十分丰富,主要有人物、神佛、花卉、动物等,地上走的、天上飞的、水里游的,只有想不到,没有做不到,并且造型优美,气韵生动。尤其是瓷观音造型,千姿百态,各具特色,自明代以来瓷观音实际上已经成为德化白瓷的传统代表作品。

日用家居瓷主要为茶具餐具、器皿摆件等。德化的日用白瓷,制作优良、釉色通透、美观大方,深受世人喜欢。特别是德化白瓷的茶具,具有胎质致密透明、成瓷温度高、无吸水性、造型精巧、藏香纳气等特点,凝茶具之美烘托品茗之佳。因其洁白典雅、造型各异,能反映茶汤色泽,适合冲泡各类茶叶,被各地广泛购买使用。多年来,德化茶具的生产销售始终占网上市场的80%以上,是全国最大的茶具生产基地。随着生产技术不断提升,茶具品种异彩纷呈,有白瓷、汝瓷、钧瓷、青瓷、亚光釉、柴烧、玲珑、冰裂、手绘等上百个系列数万个品种,琳琅满目、交映生辉。茶具产业上下游产业链完整、闭环,使茶具市场品类更丰富,配套更齐全,更具竞争优势。蓬勃发展的茶具产业,促进了电子商务迅猛发展,线上与线下高度契合,形成了目前以陶瓷茶具及茶叶罐、茶盘、茶宠、电陶炉等茶配套产品为主的电商特色格局。至2020年,全县已拥有电子商务应用企业7500多家,其中B2B企业2000多家,服务型企业200多家。建有中国目前唯一的陶瓷茶具专业市场及茶器文化交流聚集区——中国茶具城,每年举办中国德化陶瓷博览会暨茶具文化节。

出口工艺瓷主要是国外家居用品和节庆用品。家居用品包括餐具、卫浴用品、花园摆件等。节庆用品占主流,能根据不同国家、不同民族的风土人情、风俗习惯、宗教信仰等多元文化需求,研发、设计、生产各种各样的节庆礼品,包括圣诞节、复活节、情人节等节庆礼品,堪称世界上最大的节庆陶瓷礼品生产基地。出口工艺瓷占全县陶瓷生产的70%左右,出口到世界190多个国家和地区,成为全国最大的陶瓷工艺品生产和出口基地、国家级出口陶瓷质量安全示范区。

2.2.6 德化匠人精神

德化陶瓷的历史源远流长,其内在精神文化一直是其持续发展的核心。过去,德化陶瓷制作多以小作坊或家族经营为主,代代相传,每个家庭对祖先都怀有深厚敬意,因此每年都会举行民间庆典活动。最初,这些活动仅在家庭内进行,随着陶瓷生产的逐渐扩张,越来越多的德化陶瓷从业者自发举办纪念活动,规模逐渐扩大,窑神文化的影响范围也逐步扩大。渐渐地,窑神的祭拜活动开始定期举行,出现了固定的祭祀场所,即祖龙宫,后延伸至各个宗庙祖祠。如今,每年农历五月十六,德化民间自发举行大型庆典活动。当然,德化人对窑神文化的崇敬不仅仅体现在窑坊公诞辰的年度庆典上,与陶瓷生产有关的各种活动中,也会进行象征性的点火仪式。

窑神的精神信仰最初源自对神灵的敬畏,作为一种精神动力,它在内在上约束和鼓励着陶瓷从业者们。这种信仰有助于建立有序的陶瓷市场,促使业内形成良

性竞争。德化陶瓷的历史和文化背景不断推动陶瓷制作的创新和发展,陶瓷艺术家们通过传承和创新,将德化陶瓷打造成独特的艺术形式,展现出深厚的文化底蕴和精湛的工艺技巧。同时,窑神文化的传承也加强了陶瓷从业者之间的联系和交流,使他们形成紧密的社群,共同努力推动德化陶瓷的繁荣发展。在当今世界,德化陶瓷不仅是具有实用价值的艺术品,更是承载历史记忆和文化传承的载体。它代表了人们对传统工艺的珍视和追求,同时也展示了德化人民对自身独特文化身份的自豪。随着时代的演变和技术的进步,德化陶瓷将继续散发新的魅力,为世人带来无尽的惊喜。

近年来,随着饮茶风尚的改变,柴烧茶器因其质朴、浑厚和古拙的特点而备受茶人青睐。在这个快节奏的世界里,茶人们通过这种古老的烧陶方式,感受到了"慢生活"的魅力,重新体验生命的本真之美。这种情感的共鸣催生了德化柴烧陶艺的恢复、传承和发扬,吸引了越来越多的陶艺人加入,形成了一个紧密的聚落。

目前,德化柴烧陶艺家超过100人,他们分布在三班月记窑、浔中石鼓村、浔中乐陶村和上涌曾坂村等地,呈现出多姿多彩的繁荣景象。与传统柴烧不同,当代柴烧陶艺采用了新的方法和理念,旨在创造一种新的美学体验,强调"裸烧"技法,让明火直接接触陶坯。这种方式使木灰和火焰能够直接进入窑内,形成器物表面的火痕和自然落灰,创造出平滑或粗糙的质感,展现出古朴自然的特质,甚至呈现出多彩多变的变化,引发人们的无限遐想。在艺术追求上,如果说瓷器代表了细腻和精致,那么柴烧陶艺则追求内心的最大自由和优雅闲适的心态,这与以外观华丽为卖点的瓷器形成了鲜明对比,更加强调自然之美,倡导"天然去雕饰"。其肌理和色泽传递出大自然的痕迹,朴素却又粗犷温暖,历久弥新,具有亲和力和感染力。每一件匠心独运的柴烧陶艺都呈现出陶艺家多元化、个性化和独特化的创作风格,唤起当代人内心的归本主义情感。

柴烧陶艺的复兴不仅彰显了人们对传统工艺的尊重和传承,更代表了一种追求与自然和谐共生的理念。这些作品让人们重新审视现代社会的快节奏和功利主义,以及对物质追求的过度偏重。柴烧茶器已然成为一种文化象征,引导人们远离纷扰,重归内心的宁静。透过柴烧陶艺,人们能够深刻感知大自然的奇妙之美,重新找回与自然的联系,回归生命的本真。随着时间的推移,德化的柴烧陶艺必将继续发展壮大,为现代社会注入一份质朴而深刻的能量。

2.3 宋代五大名窑

宋代文化在中国古代社会处于空前绝后的水平,而宋瓷是宋代文化的主要构成部分,是两宋文化的一朵绚丽的奇葩,中国的瓷器烧造技术在宋代达到了炉火纯青、登峰造极的境地,涌现出很多名窑名瓷。宋瓷在当时的海外贸易中,已成为风靡世界的名牌商品。宋瓷有民窑、官窑之分,有南北地域之分。

官窑就是国家中央政府办的窑,专门为皇宫、王室生产用瓷;民窑,就是民间办的窑,生产民间用瓷。官窑瓷器,不计成本,精益求精,窑址的地点、生产技术严格保密,工艺精美绝伦,传世瓷器多是稀世珍品。民窑,当时生产者看重的是实用、使用价值,生产者要考虑成本,工料就不如官窑那么讲究,但并非没有精美的艺术产品。纵览两宋瓷坛,民窑异彩纷呈,与官窑交相辉映,蔚为奇观。

中国宋代瓷器生产,以汝窑、钧窑、官窑、哥窑、定窑五个窑口产品最为有名,后人统称其为"宋代五大名窑"。

汝窑:主要产青瓷,以玛瑙入釉,芝麻支钉釉满足。宋徽宗赵佶云:"雨过天晴云破处,这般颜色做将来。"

钧窑:利用铁、铜呈色的不同特点,有蓝中带红、紫斑或纯天青、纯月白等多种窑变釉色。"钧瓷无对,窑变无双""入窑一色,出窑万彩"令世人称奇。

官窑:有南北之分。北官窑在汴京,南官窑在杭州凤凰山下。支钉烧、冰裂纹开片是官窑最大特征。

哥窑:釉面布满裂纹。有油灰色、米色、粉青三种釉色。金丝铁线、紫口铁足、聚沫攒珠是哥窑特色。

定窑:以出产白瓷而著称。具有"雪满山中高士卧,月明林下美人来""定州花瓷瓯,颜色天下白"等美名。

2.3.1 汝窑

汝窑位居宋代五大名窑之首。

在漫长的陶瓷发展史中,汝窑瓷器是流传下来最少的,烧制的时间也非常短,仅20余年。所以,有些陶瓷爱好者参观上海博物馆或故宫博物院时,主要就是爱看汝窑瓷器。国画大师李苦禅先生曾说:"天下博物馆无汝者,难称其尽善尽美也。"在2006年4月的北京文物艺术品拍卖会上,一件汝瓷"玉兰瓶"以1.6亿元人民币的天价成交,创下了当时国内文物拍卖成交的最高纪录。

2.3.1.1 "纵有家财万贯,不如汝瓷一片"

汝窑瓷器仅烧制20余年,约为北宋末年宋徽宗赵佶在位(公元1101—1125年)期间。它主要为宫廷烧制贡瓷,传世品极少,存世仅100余件,大多藏在国内外一些大博物馆中,如北京故宫博物院和上海博物馆中都有珍藏。根据目前的统计,汝窑器传世大约分布在以下几个地方:北京故宫博物院17件、台北故宫博物院23件(见图2-11)、上海博物馆8件、英国大维得基金会7件、天津博物馆1件、广东

图2-11 宋汝瓷莲花式温碗(台北故宫博物院藏)

省博物馆半件、中国香港收藏家罗桂祥1件、日本现存4件、美国现存5件、英国私人收藏1件,共计67件半。还有极少量藏于民间。

南宋大诗人陆游的《老学庵笔记》记载:"故都时定器不入禁中,惟用汝器,以定器有芒也。"指出北宋徽宗时原先作为贡瓷的定窑瓷已被宫中淘汰,而采用汝窑瓷器,原因是定窑瓷有芒口,使用不便。另外宋徽宗个人的喜好恐怕也是一个原因,徽宗后来在汴京开设官窑,烧制的官窑瓷器也是天青色的开片瓷,与汝窑相似。我们知道,宋徽宗是个特别崇信道教的君主,道教中最推崇的颜色便是青色,天青色的汝窑瓷器正好满足了他的需求。当然,汝窑瓷器优良的品质、精湛的工艺技术也是被选的重要因素。

2.3.1.2　汝窑之谜

关于汝窑的产地,过去一直认为是在河南省临汝县境内,认为临汝窑的产品分为两类,民用的称为临汝窑,贡奉给宫廷的称汝窑。但在近半个世纪中,考古工作者寻遍了临汝县内各个窑址,均未发现。汝窑的窑址在哪儿,一直是陶瓷史上的一个悬案,直到1986年才在河南省宝丰县大营镇清凉寺找到。原来这里宋代时属于汝州管辖,所以称汝窑。从1987年开始,河南文物考古研究所对宝丰县清凉寺汝窑遗址进行试掘,首次发现了为北宋宫廷烧制御用汝瓷的窑口,从而使这一重大历史悬案有了答案。截至目前,对汝窑遗址已经进行了五次发掘,发掘品中除了与传世品中相同的完整器和碎片外,还出土了一些传世品中见不到的新器形,如镂空香炉、乳钉器及天蓝釉刻花鹅颈瓶等,获得了一批重要的实物资料,为传世汝窑器鉴定与鉴赏提供了可行的实物依据及新资料。

关于汝瓷的烧制,也有"活人祭窑"的传说。自古以来中国各地窑场一直流传着活人祭窑的传说,这种传说除了迷信之外,是否有一定的科学道理呢?在河南宝丰县清凉寺深埋地下800多年的汝窑古遗址中,除了挖掘出的烧制汝官窑的专用窑炉外,还令人惊讶地挖掘出了一堆人骨,而且基本上都是人的腿骨和肘骨,专家推测也许是当时配制釉料用的关键原料。答案究竟如何,至今淹没在历史的长河中。

2.3.1.3　汝窑的特征

汝窑的胎质细腻精致,呈香灰色,胎骨坚硬,器壁很薄。它的碗盘之类器皿都采用支钉烧,足部不露胎。通体满釉,唯有几个支钉痕。汝窑的造型端庄凝练,形神兼备。虽然大多数是日用用具而不是陈设瓷,但即使是最简单的碗盘也是个个端庄大方,有很高的艺术感。宋徽宗是个亡国昏君,但他却能诗善画,好古成癖,有很高的艺术修养。因此他在位时宫廷使用的器具无不精美异常。北宋时汝瓷器表常刻"奉华"二字,京畿大臣蔡京曾刻姓氏"蔡字"以作荣记。宋、元、明、清以来,宫廷汝瓷用器,内库所藏,视若珍宝,与商彝周鼎比贵,被称为"纵有家财万贯,不如汝瓷一片"。汝瓷的传世珍品,主要有下述五大特征。

(1) 胎色：汝瓷胎质细腻，胎土中含有微量铜，迎光照看，微见红色，胎色灰中略带着黄色，俗称"香灰胎"，多见汝州蟒川严和店、大峪东沟、汝州文庙、清凉寺等窑址；汝州张公巷汝窑器，胎呈灰白色，比其他窑口的胎色稍白，是北宋官窑的主要特征。

(2) 釉色：汝瓷为宫廷垄断，制器不计成本，以玛瑙入釉，釉色呈天青、粉青、天蓝色较多，也有豆绿、青绿、月白、橘皮纹等釉色，釉面滋润柔和，纯净如玉，有明显酥油感觉，釉稍透亮，多呈乳浊或结晶状。用放大镜观察，可见到釉下寥若晨星的稀疏气泡，釉面抚之如绢，温润古朴，光亮莹润，釉如堆脂，素静典雅，以色泽滋润纯正、纹片晶莹多变为主要特征。视之如碧峰翠色，有似玉非玉之美。釉中多布红晕，有的如晨日出海，有的似夕阳晚霞，有的似雨过天晴，有的如长虹悬空，世称"天青为贵，粉青为尚，天蓝弥足珍贵"。汝州张公巷汝瓷，釉呈天青、粉青，釉色滋润，手感如玉。有青如天、面如玉、晨星稀的典型特征。

(3) 支钉：宋代宫廷用汝窑器物一般均采用满釉支钉烧，为了避免窑炉内杂质的污染，需用匣钵装好，并将器物用垫圈和支钉垫起，防止与匣钵粘连。高濂的《遵生八笺》说汝窑"底有芝麻细小挣针"。在器物底部可见细如芝麻状的支钉痕三、五、七个，六个支钉的很少，痕迹很浅，大小如粟米。张公巷的器物呈圆形支钉。蟒川严和店、大峪东沟一带汝窑器多无支钉痕，个别碗、套盒、凹足钵、洗、器盖等用垫饼支烧工艺。

(4) 器型：汝窑器有瓶、尊、盏托、碗、盘、洗、奁、水仙盆等日用器，少数还有堆花、印花等装饰，底部更有青花年号款，多是用刀笔刻画，和印花、模印等工艺。有天青花草纹鹅颈瓶、粉青履莲盏托、天青莲花瓣深腹盂、天青牡丹花龙纹钵、莲花纹钵、辐射纹荷叶器座、辐射纹敛口花钵（藏河南）、暗花双鱼盘（藏英国）。另外，在传世品的个别器物上还有文字。如："奉华"二字多见于尊、瓶、碟之上。"蔡丙""宁"则是见于小碟与洗上。文字虽不是装饰，但仍提高了对器物的鉴赏意趣，其中"奉华"应是宋奉华宫的专用物。器形又分裹足、平底、三足、凹足、葵口、窄板沿和宽板沿诸种。盘分裹足、凹足、平底、直口和荷花口数种。还有三足洗、弦纹尊（奁）、套盒、尊、方壶、圆壶等，以及为数不多的莲花器座、荷叶器座、镂孔器、鸟、龙等瓷塑工艺品。也用花、鸟、虫、鱼等装饰来满足皇亲贵族们的闲情逸趣。

(5) 开片纹：汝瓷开片堪称一绝，开片的形成，开始时是器物于高温焙烧下产生的一种釉表缺陷，行话叫"崩釉"。汝窑的艺术匠师将这种难以控制的、千变万化的釉病，通过人为的操作转换为一种自然美妙的装饰，而且控制得恰到好处，可谓巧夺天工的绝活。釉面开片较细密，多呈斜裂开片，深浅相互交织叠错，像是银光闪闪的片片鱼鳞，或呈蝉翼纹状，给人以排列有序的层次感。釉中细小沙眼呈鱼子纹、芝麻花和蟹爪纹，并有典型的橘皮釉、冰片釉、茶叶末，部分柳条纹状的开片是因手拉坯辘轳旋转时，使泥料分子排列结构朝一定方向而形成的现象。

2.3.1.4 汝瓷釉的神奇

"雨过天晴云破处,这般颜色做将来"是宋徽宗赞美汝瓷的经典名句。汝窑瓷的釉是最有特色的,它属于青瓷,但与传统的青瓷不同。釉色以天青色为主,釉中开有细密的纹片,别具一番风格,以后的宋官窑和哥窑的产品都受它的影响,汝窑的釉色滋润肥厚,晶莹发亮,如黎明的朗星,十分美丽。根据南宋《清波杂志》的记载,釉里含有玛瑙的成分。当时汝窑附近出产玛瑙,取用非常方便,而玛瑙的成分与釉也是非常接近的。封建君主制作器物都不计成本,唯以豪华为尚,所以使用玛瑙是完全可能的。汝窑的开片与哥窑和官窑相比,比较细密,基本上是无色的。个别无开片者更珍贵。

汝瓷以名贵玛瑙为釉,色泽独特,"玛瑙为釉古相传"。随光变幻,观其釉色,犹如之美妙,温润古朴。器表呈蝉翼纹细小开片,有"梨皮蟹爪芝麻花"之称。汝官窑天青釉色为主。但在不同的光照下和不同的角度观察,颜色会有不同的变化。在明媚的光照下,颜色会青中泛黄,恰似雨过天晴后,云开雾散时,澄清的蓝空上泛起的金色阳光。而在光线暗淡的地方,颜色又是青中偏蓝,犹如清澈的湖水。究其原因,是汝瓷玛瑙入釉而致使釉面产生的不同角度的斜开片和寥若晨星、大小不一的气泡对光照的不同反射而产生的不同效果。

(1) 面如玉。关键是半乳浊状的结晶釉,这种结晶釉对色与光极敏感,青绿釉却能从内反射出红晕。釉子稍厚处,如凝脂般将青翠固化,又如蜡滴微趄,将玛瑙融化之后又将其垂固。釉子稍薄处,如少女羞涩面现昏红,又如晨曦微露,将薄云微微染红。釉面滋润柔和,纯净如玉,有明显酥油感觉。抚之如绢,温润古朴,光亮莹润,釉如堆脂,素静典雅,以色泽滋润纯正、纹片晶莹多变为主要特征。视之如碧峰翠色,有似玉非玉之美。汝瓷釉面的光泽,不如官、哥瓷晶莹,更逊于龙泉青瓷,与同为贡御性质并亦为出土的定瓷、龙泉瓷标本作比较,汝釉的光泽度大抵只及后者三分之一略强。这说明,玛瑙入釉,致汝釉的玻化程度及釉质的抗腐蚀性均有所下降。从另一角度正好说明,缺乏明显玻璃质感,是玛瑙为釉的一个重要特征,造就了汝瓷的神奇。釉质肥厚莹润若堆脂,釉面因施釉不匀,显高低不平、欠平整,并有少量气泡和缩釉现象。

(2) 釉开片。既有人用"蝉翼纹"来形象地形容汝瓷釉面的开片,也有人用"蟹爪纹"来形容汝瓷釉表面的裂痕,还有"鱼鳞纹""冰裂纹"等称呼。在中国画技法中创始于宋初的枯树画法的一种方法,就叫作蟹爪技法。用蟹爪技法来解释瓷器开片的主次、走向,最简单不过了。汝瓷的"蟹爪纹"里有两层含义:其一"汁中棕眼隐若蟹爪",是说釉面上因气泡破裂而产生的棕眼犹如螃蟹走过沙滩而留下的蟹爪印;其二是形容瓷器表面开片的长短无序,呈不规则交错犹如蟹爪。所谓"蟹爪纹"其实是在釉面开片的一条主纹上,另生出一条次纹,形成一个"Y"形(蟹爪),然后在次纹的一边又生出一条次次纹,形成又一个小一点的"y"形(蟹爪),这就像一棵树主干生出大枝,大枝生出中枝,中枝生出小枝,小枝生出小小枝一样,十分生动有

趣。不过用蟹爪纹来形容汝官釉面开片却有不足,因为它只形容了开片的主次及走向,却无法形容汝官釉面中的斜开片。因而又有人用"鱼鳞纹"或者"冰裂纹"来形容汝瓷的特殊的釉裂纹。用"蟹爪纹""鱼鳞纹""冰裂纹"来解释汝官釉面的开片都是只抓住了一点而没有顾及其余,而"蝉翼纹"既包含了蟹爪纹又包含了鱼鳞纹或冰裂纹,是形容汝官釉面的最形象比喻。

(3) 气泡。汝窑器釉厚,釉中有少量气泡,古人称"寥若晨星",在光照下时隐时现,似晨星闪烁,汝窑瓷片的断面,肉眼可见一些稀疏的气泡嵌在釉层的中、下方。用放大镜于釉面上观察,中层的这些气泡,于釉层内呈稀疏的星辰状,大的如星斗。但是,蕴藏在釉层最底下的另一部分气泡,从釉面上则很难透见。汝瓷在其胎体的釉层间,有一排肉眼可见的大小气泡,这类同宋龙泉、南宋官窑等青瓷体系釉内气泡排列有异的景象,属玛瑙釉,为釉的又一特征。同时表明,玛瑙的黏度很强,以致釉内与胎体中的空气在烧制过程中无法正常溢出,较多被封闭在釉的下层,芝麻支钉釉满足。高濂的《遵生八笺》说汝窑"底有芝麻细小挣针",在器物底部可见细如芝麻状的支钉痕,痕迹很浅,大小如粟米,汝窑的钉痕大部分如芝麻粒那么大,这是其他瓷窑所少有的。

(4) 棕眼。是釉面的气泡在窑中焙烧时爆破后未经弥合而自然形成的小孔。

(5) 鱼子纹。是指在汝瓷釉面上片状泛黄有异于汝瓷天青釉面的色块。值得一提的是:有铜骨无纹者。所以,鱼子纹是汝瓷的非典型特征。

2.3.1.5 汝窑的出现

盛唐时期,汝州所辖临汝、宝丰、鲁山等地有着丰富的陶土和茂密的树林,从蟒川坡上的严和店到东南的罗圈、桃沟、清凉寺直到鲁山断店,方圆百里之遥,大量的方解石、钾钠长石、长石砂岩、叶蜡石、莹石、硬质高岭土、软质高岭土、石英等主要原料分布地域较广,得天独厚的资源优势,为这里的陶瓷生产提供了便利条件(汝州城北的唐代墓中,曾出土一件残破的天蓝釉汝瓷碗,属晚唐时期产品。1988年9月在鲁山县段店古窑址,也发现残破天蓝釉汝瓷缸,属唐代早期产品)。勤劳智慧的汝州人民在用泥巴制作陶器生活器皿时,由于火候过高烧造出了不同于以往的陶器产品,表面光滑细腻,色彩迷人,为世上少见。这激发了汝州制陶艺人们的聪明才智,在不断的摸索和改进中,使这一技法越来越成熟。物产丰富的汝州本是商贾集聚之地,文化积淀由来已久,贞观盛世使汝州经济得到了空前的繁荣。汝州陶器的发展促进了陶瓷业的兴盛。

北宋时期官府在汝州设窑场,"汝窑"出现的时期在越窑衰败之后,产品主要供宫中御用,御拣退之件,方许出卖。汝窑胎质细润,多数像点燃过的香灰色。透过釉底处微微带些粉色,不同同时期的其他青瓷,风格独特,呈现一种淡淡的天青色,有的稍深,有的稍淡,但离不开天青这个基本色调。汝瓷釉汁莹润,多豆青、粉青、月白、葱绿等。通体有细片,底有芝麻细小支钉,是支烧的痕迹。现存故宫博物院的"汝窑弦纹尊(奁)、洗",是古陶瓷中罕见的珍品。

北宋末年，金兵入侵，宋室南迁，由于长期兵灾战祸，汝窑被毁，技艺失传。虽然元、明、清历代民间窑场仍然不断烧制，但因种种原因，均未成功。民国27—30年(1938—1941年)，资本家李绍初曾在汝州蟒川严和店汝窑旧址建窑试仿汝瓷，亦未成功。原中国古陶瓷研究会会长冯先铭说："汝窑釉色最难仿，比定、钧、耀等窑难度大得多，不易仿制，因此传世制品根本无乱真之作。"正如清道光年间，督学孙灏诗云："青瓷上选无雕饰，不是元家始抟填。名王作贡绍兴年，瓶盏炉球动颜色。官哥配汝非汝侪，声价当时压定州。皿虫为蛊物之蠹，人巧久绝天难留。金盘玉碗世称宝，翻从泥土求精好。窑空烟冷其奈何，野煤春生古原草。"诗人对汝瓷作了高度评价，但也表达了他对汝瓷失传的感慨之情。

2.3.2 钧窑

钧窑是宋代五大名窑之一，它烧制的瓷器以釉色艳丽多变而著称，自古就有"纵有家财万贯，不如钧瓷一件"的说法。是古陶瓷器"窑变釉"的经典之作。

钧窑瓷极其珍贵，在民间还有众多的说法，比如"钧瓷无对，窑变无双""入窑一色，出窑万彩"等。关于钧瓷的商业价值，当地民谚说："进入西南山，七里长街现，七十七座窑，烟火遮住天，客商天下走，日进斗金钱。"

2.3.2.1 历史背景

钧窑创始于唐，兴盛于北宋，以后历代都有仿造。因位于河南省禹县境内，这里有大禹治水的"古钧台"，故得名"钧窑"。

钧窑也称均窑，属北方青瓷系统。钧窑古瓷窑址现在是全国重点文物保护单位。郏县黄道窑，除了烧制白釉、黄釉、黑釉瓷外，从唐代起，还利用不同金属氧化物的釉料，成功地掌握了两色釉技术，产品有黑釉蓝斑器，或在白釉上施青蓝斑彩，形成了此窑产品的独特风格。特别从晚唐开始，鲁山段店窑、郏县黄道窑、内乡大窑店窑和禹州赵家门窑出现的"雨丝状"窑变斑彩更为宋钧窑窑变工艺开创了先河，故有人称这种窑变斑为"唐钧"。钧瓷数百年盛烧不衰，有其独特的工艺特征和风格，窑变艺术更是技高一筹，有着极高声誉。钧瓷铜红釉的烧制成功，是我国古代劳动人民的伟大创造，在我国陶瓷工艺美术发展史上谱写了光辉的篇章。

宋徽宗是北宋晚期的一位皇帝，他治理国家不行，但书画造诣很高，尤其擅长画花鸟画，对瓷器也钟爱有加，尤其喜欢钧窑瓷器艳丽多变的釉色。宋徽宗在位期间，钧窑被定为御窑，专门生产贡瓷。为了追求完美，贡瓷生产不计成本，烧造量少，除少量精品送入宫廷之外，剩下的全部砸毁，禁止流入民间，所以传世的北宋钧窑瓷器数量非常少。对钧窑的考古钻探与发掘获得的资料证明，钧瓷的兴盛之日，大约在北宋末年宋徽宗时期(公元1101—1125年)。北宋灭亡后，制瓷中心南移，钧窑开始走向衰落。

清代道光年间《禹州志》记载："州(即禹州)西南六十里，乱山之中有镇曰'神

垕'。有土焉，可陶为磁。"对钧瓷釉色之美，明代张应文著文"钧州窑，红若胭脂者为最，青若葱翠色、紫若墨色者次之，色纯而底有一二数目字号者佳，其杂色者无足取"。同时期，文震亨也在他的《长物志》中对钧窑的评论道："均州窑色如胭脂者为上，青若葱翠、紫若墨色者次之，杂色者不贵。"窑变是钧瓷的一大特色，清代蓝浦《景德镇陶录》赞美曰："窑变之器有二，一为天工，一为人巧。其为天工者，火性幻化，天然而成……其由人巧者，则工，故以釉作幻色物态，直名之曰窑变。"蚯蚓走泥纹，是钧窑的另一大特点，在古籍中同样有记载。民国许之衡《饮流斋说瓷》有曰："钧窑之釉，扪之甚平，而内现粗纹，垂垂而直下者，谓之泪痕；屈曲蟠折者，谓之蚯蚓走泥印，是钧窑之特点也。"

钧瓷绚烂奇妙之色彩在烧制中自然形成。或如美玉，所谓"似玉非玉胜似玉"；或如蓝天，紫中藏青，青中寓白，白里泛红。

人间有五色，尚且千变万化，何况钧瓷色彩天成，更是变幻无穷，故世上绝无相同之两件钧瓷，所谓"钧无双"也。加之钧瓷烧制极难，有"十窑九不成"之说，历代帝王皆钦定为御用珍品，专有于宫廷而严禁于民间，亦"君无双"之意。

如今，钧瓷已渐为世人所珍视，钧瓷之神妙瑰丽越来越为人们所赞赏。昆明世界园艺博览园中国馆大厅，珍藏了极其贵重之钧瓷制品"玉龙腾飞"大瓶（神后苗家钧窑出品），而题赞辞曰"举世珍宝，永存世博"。钧瓷祥瑞瓶凭借其独一无二的个性被2003年博鳌亚洲论坛选中作为国礼送给参加论坛的各国政要，深得好评。

2.3.2.2 钧瓷的特征

钧瓷造型端庄，技艺娴熟，窑变美妙，琳琅满目；变化之多，难以胜数；入窑一色，出窑万彩；钧瓷无对，窑变无双；千钧万变，意境无穷。尤以红、紫为基础，熔融交辉，形如流云，灿如晚霞，变幻莫测，具有引人入胜的艺术魅力，在争芳斗艳的陶瓷花园里独树一帜。

钧窑瓷器，胎质为灰色，较粗松。钧窑瓷器最大的特色是在釉上，它的釉色以天青色和月白色为主，是一种失透的乳浊釉，釉层较厚。一些上佳的产品的天青釉上有紫红色或玫瑰红色的斑块。天青色与紫红色斑块相间，交相辉映，有的如玫瑰般的紫红，似晚霞浮动在蔚蓝的空中；有的如夏日雨后天边出现的虹霓；有的如姹紫嫣红的秋海棠，光彩夺目，绚丽之极。

"窑变"是钧窑最有名的特征之一。钧窑的釉色全部来自于窑变，这是钧窑工匠利用火焰气氛，配合特殊的青釉创造出来的奇迹。只需在瓷胎上涂施同一种釉，便能烧出五光十色的器物，正所谓"入窑一色，出窑万彩"，钧窑的窑变正如天空中一片朝霞或晚霞那般绚烂，令人神往。工匠首先在釉料中加入少量的铜，然后在素胎上施厚釉再入窑高温烧制，就会产生窑变，窑变后的钧窑瓷器釉色莹润透亮、五彩斑斓，这些釉色自然天成，人为无法设定。钧瓷烧制极为困难，民间自古就有"十窑九不成"的说法。正因如此，每一件钧窑瓷器都独一无二，正所谓"钧瓷无对，窑变无双"。主要颜色有玫瑰紫、海棠红、天蓝和月白，其中以玫瑰紫和海棠红最漂亮。

钧窑瓷器还有一个显著的特征"蚯蚓走泥纹"。在器物的内底釉层上有一些浅浅的陷下去的纹路,弯弯曲曲,就像蚯蚓在泥土中爬行后留下的痕迹,用手却摸不出来。一些较细小的纹路人称"牛毛纹"。蚯蚓走泥纹是北宋钧窑瓷器的主要特征之一,因为钧窑瓷器的釉层较厚,素烧过的坯体施釉后再次入窑烧制时,釉层就会产生干裂,当釉在窑中融化后,这种高温黏度很大的乳浊釉又将裂纹填补,就形成了视觉上的"蚯蚓走泥纹"。北宋灭亡后,这一工艺几乎失传。北京故宫博物院收藏的"北宋钧窑乳钉鼓式洗"器身带有蚯蚓走泥纹,这件钧窑乳钉鼓式洗高9.4cm、口径23.5cm,外壁呈珍贵的玫瑰紫色,内壁为天蓝色,器身上、下分别装饰22颗钉和18颗乳钉,整件器物以三个如意头支撑,是北宋钧窑的精品。上海博物馆也收藏了一件类似的钧窑乳钉玫瑰红釉鼓式洗(见图2-12),堪称钧窑经典之作。

图2-12　北宋钧窑乳钉玫瑰红釉鼓式洗(上海博物馆藏)

北宋钧窑还有一个特征,就是器底刻有数字(一、二、三、四……),这是宋代钧窑工匠对器型大小的标记,数字越大标记的器型越小。宋代钧窑瓷器,釉色艳丽、形式多样、大小不一,反映了中国宋代瓷器烧造的高超水平。

2.3.2.3　宋钧窑窑变的奥秘

钧瓷的窑变是极其复杂的现象。钧瓷的基本釉色是各种浓淡不一的蓝色乳光釉,浅如天青,深如天蓝,比天青更淡者为月白,而且具有莹光般幽雅的蓝色光泽。其色调之美妙,为一般窑口的产品所不及。

钧窑瓷器是北宋时期出现的一种最特殊的青瓷,它的前身,显然是唐鲁山窑花釉瓷器。钧窑窑变的特殊性,首先在于强还原焰下呈现的铜从2价还原到1价而出现的姹紫嫣红的色彩;其次是特殊的釉面结构也影响到它的显色,钧窑的釉区别于其他窑口青瓷的最大之处,是它的釉结晶结构呈现一定的纤维状,如果用放大镜观察钧窑瓷器的釉面,不难发现,这种纤维状结构主要是显色部分,而纤维状结晶和玻璃状均质结晶(就是不显色部分)之间,有很大的气泡,这些气泡有不少突破釉面,造成钧窑瓷器釉面呈现橘皮棕眼状,这显然有助于光在釉面的散射,使得钧窑窑变颜色的层次感更加丰富,这一般是加入石灰碱的缘故,所以说,钧窑窑变的呈色,铜的还原反应是直接原因,而石灰碱入釉则是间接原因。

钧釉在化学组成上的特点：三氧化二铝含量低，而氧化硅含量高，还含有 0.5%～0.95% 的五氧化二磷。早期宋钧釉的二氧化硅与三氧化二铝之比介于 11～11.4 之间，五氧化二磷多数占 0.8%。官钧釉的二氧化硅与三氧化二铝之比为 12.5 左右，五氧化二磷在 0.5%～0.6% 之间。

钧釉的红色是由于还原铜的呈色作用，釉料中氧化铜的含量是十分讲究的，否则就得不到所需的色彩。红釉中含有 0.1%～0.3% 的 CuO(氧化铜)，还含有一定数量的 SnO_2（二氧化锡）。在天蓝、天青和月白色釉中，CuO 含量极低，只有 0.001%～0.002%，和一般白釉中的含量相近。钧釉的紫色是红釉与蓝釉互相熔合的结果，钧瓷的紫斑是在青蓝色的釉上有意涂上一层铜红釉所造成的。

钧窑在烧成上采用素烧和复烧两道工序，在复烧时先用氧化焰，当釉熔融时，改用还原焰的气氛，由于铜的还原作用，形成钧瓷釉面的五光十色，相映生辉。钧瓷著名的窑变色彩有：玫瑰紫、海棠红、茄皮紫、鸡血红、葡萄紫、朱砂红、葱翠青、胭脂红、鹦哥绿、火焰红，还有天青、月白、碧蓝、米黄诸色。釉中红里透紫、紫里藏青、青中寓白、白里泛青，可谓纷彩争艳，瑰丽多姿。

2.3.2.4 钧窑系的形成

河南许昌御钧鼎钧窑的兴起是和唐代鲁山花瓷的烧制成功与发展密切相关的。花釉瓷是在黑釉、黄釉、天蓝釉或茶叶末釉上饰以天蓝或月白色斑点。斑点有的排列规整，有的随意点画。由于大多装饰在深色釉上，浅色的彩斑更显得清新典雅。这类花釉器的器型有罐、双系壶、花口瓶、葫芦式瓶、三足盘、腰鼓等，而以壶、罐为常见。罐类又多双系，一般造型丰满，配以大块彩斑，气势庄重大方，具有典型的唐代风韵。

唐代的花釉采用简单的工艺处理，却达到了给人以美感的艺术效果。更引人注目的郏县黄道窑所烧制的黑釉蓝斑器，在白釉上施青蓝彩斑，有其独特的艺术风格。其窑变工艺可能是在蘸釉之后，采用涂彩或点彩的方法，以加重色彩，经过窑变，使其形成块状的斑彩。这种块斑，形状各异，变化万千，黑里泛蓝，或黑釉黄斑，恰似金光闪闪，独具风姿。

唐代花釉瓷器的出现，为钧瓷的兴起奠定了良好的技术基础。经过晚唐和五代十国的发展，陶瓷工艺有了进一步的提高。特别是到了北宋，随着生产的恢复与发展，农业技术的不断改进促进了手工业的进步，尤其北宋的都城汴京(今河南开封)是当时全国政治、经济和文化的中心，国家的统一与生产的发展，使钧瓷手工业有了迅速的发展，官窑兴起，民窑林立，各地窑口，竞相争辉。五大名窑中的汝窑、官窑皆在河南境内，其中钧瓷以窑变美妙的艺术，不仅受到民间的青睐，更受宫廷的偏爱，并把钧窑垄断为官窑，到了北宋晚期，特意在钧瓷的故乡——禹州城北门里的钧台附近设窑，专门为宫廷烧造御用品。由于宫廷以豪华奢侈为尚，选料严格，不计成本，工艺要求更高，由生产原系为民间烧制的碗、盘等日用生活器皿，改烧各式花盆和盆奁儿，以及尊、瓶、炉之类的艺术陈设品。所烧钧瓷禁止在民间流

传,每当开窑都由官府派职官把关监选,合格者当选,其余一律砸碎就地深埋。从此大家只好望窑生叹,然钧瓷的声望更高。

钧瓷从唐代兴起,到了北宋初年已蓓蕾初放,赢得了声誉,尤其钧瓷铜红釉的烧制成功,以其极为复杂的窑变机理,形成钧窑绚丽多彩、艳美绝伦、窑变奇特、红紫相映的特色,更为其他窑口所不及。到了北宋末年曾一度被宫廷垄断为官窑,一方面从民间集中能工巧匠,按照宫廷设计的式样进行生产,同时又采用种种措施限制民间生产钧瓷,就连钧台窑为宫廷烧制的御用品,其不合格的残次品一律砸碎深埋,禁止在民间流传。这种高标准、严要求,对钧瓷技术的提高起到了很大的推动作用。

禹州是钧瓷的故乡,从赵家门的唐代花釉兴起,到刘家门窑在北宋初年获得成功,直至北宋晚期官办的钧窑又设在禹州城北门里的古钧台。由于钧瓷盛名于世,各地竞相仿制,并以禹州为中心,形成了一庞大的钧窑系。

据考古调查,在中国北方地区发现烧制钧瓷的窑口分布在四省二十七县、市。河南省除禹州外,有汝州、郏县、许昌、新密(原密县)、登封、宝丰、鲁山、内乡、宜阳、新安、焦作、辉县、淇县、浚县、鹤壁、安阳、林州(原林县);河北省有磁县;山西省有浑源县;内蒙古自治区有呼和浩特市等。河南各地窑口的产品以神垕刘家门窑为北宋早期的代表作,以钧台窑的产品最为精致。据考古发掘证明,钧台窑属于官窑性质,其产品完全是宫廷陈设用品,瓷艺精良,质量上乘。而禹州神垕刘家门窑属于北宋早期典型的民窑,当地盛产瓷土、釉药和燃料,附近山区更盛产铜矿石——孔雀石,凭着工匠们长期制瓷的经验和对金属特质着色机理的认识,把孔雀石研成粉末,加上草木灰配入釉中,经高温还原焙烧,就能得到理想的钧红效果。这种新工艺一经成功,便引起各地窑口的密切关注,群起而仿制,以禹州神垕为中心,烧制钧瓷的技术逐渐向周围传播。在仿制过程中,各窑口不仅注重钧瓷的原有造型,还根据各自的特点,增添一些新的品种,如新安北冶窑、石寺窑,除生产碗、盘器皿,还有瓶、罐、炉、钵等,并在釉色上也尽量做到与宋代钧瓷相似,其中新安窑的窑变玫瑰釉者为最佳产品。河南各地仿钧产品,虽多数比宋钧大为逊色,但也有少数窑口保持了宋钧的传统工艺,有窑变美妙、红紫相映、青若蔚蓝、紫若茄皮、晶莹发亮、光颜甚佳的艺术效果。

河北磁县是磁州窑的主要产地之一,然而到了元代,由于受到禹州钧窑的影响,为适应广大钧瓷消费者的需求,也不得不改烧钧瓷,但其生产规模不大,产量有限。彭城、观台、内丘、隆化等地也相继仿烧钧瓷。山西省除浑源外,尚有临汾、长治等地也仿烧钧瓷,但施釉特厚,工艺欠佳,釉色以天蓝居多,外部露胎处呈酱黑色,这与河南、河北两省的钧窑系瓷器露胎部分色调迥然不同,应属于浑源窑的独特风格。

至于内蒙古的清水河窑址和呼和浩特市的白塔村出土的元代钧瓷香炉、钧瓷镂孔高座双耳瓶,不仅造型优美,制作工整,窑变美妙,釉色明净,而且香炉印有"己

西年九月十五日自造香炉一个"的铭文,其烧造年代应系元武宗至大二年(公元1309年),的确是不可多得的艺术珍品,也是钧窑断代的好资料。

由于宋钧名声大振,金元以来,仿钧之风遍及北方各地,并形成了一个庞大的窑系,元代末年钧窑系逐渐趋于衰落,而江南地区仿钧又蔚然成风,及至明清两代,仿钧之风又悄然兴起。现有的考古资料表明,江南地区仿钧主要有浙江的金华、江西景德镇、江苏宜兴及广东的石湾窑等。

2.3.3 官窑

这里所说的官窑特指宋代五大名窑中的"官窑青瓷",与传统广义上的"官窑"概念完全不同,二者是一种交叉而非重合关系。南宋官窑具有"似玉非玉胜似玉"的说法,它造型古朴典雅,釉质如冰似玉。瓷器虽然没有华美的雕饰与艳彩的涂绘,但釉色却给人以凝厚深沉的玉质美感,错落有致的冰裂纹自然天成、巧夺天工,令人叹为观止。

宋代官窑专门为宫廷烧制用品,不得外传,因此非常珍贵,流传至今的,大多由国内外一些大博物馆收藏,私人手中非常少。香港某拍卖行曾拍卖过一件宋代官窑笔洗,成交价为2200万港元,由此可见官窑瓷器之珍贵。也正因为如此,元明清朝乃至如今,仿制官窑瓷器成风,但仿制品均无法达到当年官窑瓷器的韵采。

2.3.3.1 历史背景

宋代是中国瓷器史上的巅峰,虽然有五大名窑的辉煌,但大部分窑址却因年代久远而尘封地下。现在,南宋官窑不仅有完整器传世,还通过考古发掘发现了完整有序的窑址。最早记录官窑的文献是南宋叶寘的《坦斋笔衡》,书中写道:"中兴渡江,袭故京旧制,置窑于修内司,造青瓷,名内窑。澄泥为范,极其精致,釉色莹澈,为世所珍。后郊坛下别立新窑,比旧窑不大侔矣……"在中国陶瓷发展史上,宋代官窑是首先为宫廷用瓷而设置的专门窑场。文献记载,宋代官窑共有三处:一是北宋末年徽宗在当时的首都汴京(今河南开封)设置的,又称汴京官窑,或北宋官窑;二是南宋初年在杭州凤凰山下设置的,属修内司管辖,称为内窑或修内司官窑;以后又在郊坛(即设立在郊外的天坛,是皇帝祭天的地方)下立新窑,称郊坛下官窑,窑址就在杭州市乌龟山。

南宋官窑窑址是在20世纪初找到的。早在1913年前后,法律专家金石学者朱鸿达先生曾到杭州乌龟山勘察,发现了窑基和窑砖,收集了大量瓷片和窑具,并提出此处应当是修内司官窑窑址。1930年,几位外国学者也来到乌龟山,按照史料中的记载,在乌龟山脚下考古挖掘,发现了数以千计的瓷片,包括十多件南宋官窑完整器和半完整器,进一步证明了南宋官窑的真实性,这些出土文物流入海外后,成了包括不列颠博物馆和吉美博物馆等国外著名博物馆的重要藏品。从20世纪60年代到1998年,杭州考古工作者陆续对乌龟山、凤凰山遗址进行系统的考古

发掘,陆续整理出龙窑、作坊遗址,并收集了大量的瓷片、窑具等实物标本,发现了修内司官窑和郊坛下官窑的窑址,由此建立了南宋官窑博物馆,尘封800多年的南宋官窑终于重见天日。杭州凤凰山麓的修内司官窑、南宋官窑老虎洞窑址、南宋官窑郊坛下窑址等历史遗迹,现均为国家级文物保护单位。

由于历史上黄河的多次改道和泛滥,宋代的汴京城已掩埋于很深的地下,所以北宋官窑至今未能找到。北宋官窑也称汴京官窑。相传北宋大观、政和年间,在汴京附近设立窑场,由官府直接经营,专烧宫廷用瓷器,即北宋官窑。由于北宋官窑遗址缺乏考古发掘资料和充足的文献资料支撑,时至今日,关于北宋官窑遗址在何处仍有不同说法:一说北宋官窑即为汝窑;二说否认北宋官窑的存在;三说北宋官窑即为汴京官窑,它与南宋时的修内司官窑先后存在。支持第三种说法的人较多。

北宋官窑传世品很少,形质、工艺与汝窑有共同处。器多仿古,主要有碗、瓶、洗等。胎体显厚,胎骨深灰、紫色或黑色,釉色有淡青、粉青、月白等,釉质莹润温雅,尤以釉面开大裂纹片著称,不同于南宋官窑和汝窑及龙泉窑瓷器。底有文钉烧痕,有"紫口铁足"的特征。

南宋官窑瓷器的产生与北宋皇帝宋徽宗有关。单色釉瓷器在宋代发展到了一个顶峰时期,据说宋徽宗在梦中梦到雨过天晴后清澈幽蓝的天空,于是命人烧造天青色的瓷器。除了位居宋五大名窑之首的"汝瓷"之外,宋代官窑烧制的天青色青瓷,品质亦特别上乘。

图2-13 南宋郊坛下官窑双耳炉
(上海博物馆藏)

公元1126年,赵构在南方建立了南宋政权,史称"南宋高宗"。在南宋建立之初,由于原有的北宋宫廷玉器、青铜器被损毁殆尽,等到南宋政权相对稳定后,宋高宗赵构开始大规模营建宫廷殿宇,并恢复宫廷盛大的祭祀活动,同时朝廷在浙江杭州凤凰山下恢复官窑的生产,名修内司窑,也称内窑。后又在今天杭州南郊的乌龟山别立新窑,称郊坛下官窑(见图2-13)。它们统称为"南宋官窑"。因为官窑专供皇室使用,所以非常注重追求品质,不计成本,在成品中只挑选碧玉般的上等青瓷进贡,其余全部砸碎深埋,民间绝不允许私藏。因此在中国南宋时就有"片瓷值千金"的说法。南宋沿袭了北宋的仿古之风,宋高宗命工匠按照宋代皇家编撰的《宣和博古图录》中记载的礼器样式烧造仿古青瓷,一方面用来替代祭祀时用的青铜玉质礼器,一方面作为宫廷高档陈设使用。南宋官窑烧制的青瓷以仿玉和青铜礼器最具古朴韵味。南宋官窑吸收了大江南北名窑之长,特别是它的工艺非同一般,采用了多次上釉、多次入窑烧制的方法,达到了青瓷技艺登峰造极的境地。

2.3.3.2 官窑的特征

南宋官窑有四个特征最为鲜明。

(1) 首先是釉色。与汝窑不同的是官窑生产的瓷器以粉青釉色为最大特点,釉面上有金丝般的开片纵横交织,片纹间又闪现出条条冰裂纹,优美和谐。青釉的色泽黄中泛绿,呈现出苍翠欲滴的色调,这种明澈温润的质感,代表了中国青瓷最上乘的工艺水平。南宋官窑青瓷追求一种静穆幽雅、柔和晶莹、似玉胜玉的艺术境界。

(2) 紫口铁足。南宋官窑使用的是当地的"紫金土",它是青瓷坯料和釉料主要原料之一,含铁量高。上釉烧制后釉向下流,造成口棱部釉层很薄而显露出胎色,这就是"紫口"。至于"铁足"则是指圈足部分的黑铁色,往往在口部边缘的最薄处隐约露出"灰黑泛紫"的胎色,而足部无釉处呈现出铁色,即所谓"紫口铁足"。

(3) 冰裂纹开片。古人根据裂痕的纹理为它们取了各种形象的名称,如"冰裂纹""鳝血纹""鱼子纹""蟹爪纹"等。裂纹的产生源于古人对玉的喜爱,为了让青瓷达到温润如玉的效果,工匠使用薄胎厚釉的工艺,浓厚的瓷釉在窑火温度的变化中形成自然的裂纹,也就是开片。虽然开片是瓷器烧制中的一种缺陷,但宋代工匠显然掌握了瓷釉开裂的规律,使开片变成青瓷独特的一种装饰。

(4) 瓷器底部的"支钉痕"。制瓷工匠为了追求完美无瑕的质感,在烧制过程中用极细小的针钉支撑瓷胎,以减少瓷器底部无法上釉的面积,这种支架留下的芝麻小点的痕迹,称为"支钉痕"。支钉痕也是南宋官窑特有的一大特征。

宋官窑的瓷器造型大多仿商周秦汉时代的青铜器,形制古朴典雅,制作规整精良,一丝不苟,器形美观大方。这也与宋徽宗的好古成癖有关。南宋官窑沿袭了这一风格,常见的器形有碗、碟、洗、杯、瓶等。器形较小,很少有满一尺的。宋代官窑瓷胎为灰黑色或紫褐色,胎土坚密细致,人称"紫金土"。所以胎壁能制得非常薄。釉色有天青色、粉青色、炒米黄色等。釉层非常厚,甚至比胎还要厚,因此玉质感很强,远远望去,整件器物就如用青玉雕成一般。釉中开有纵横交错的大块纹片,纹路有金黄色的,也有无色的。

官窑瓷器的造型典雅端庄,凝润的粉青釉色,在青翠中带了点淡蓝,整件瓷器布满纹路,将灵动、对称、宁静、优雅的官方品味完美呈现;浓润的釉质青色含碧,釉面布满朵朵冰裂的开片,不规则的六角形纹片重重叠叠,在光线照耀下晶莹得仿佛青色的冰层,宋代官窑的窑工已完全理解这种近代窑业仍难掌握的开片技术;厚若堆脂的釉层宛如美玉琢成,色泽温润匀净,显现出官窑瓷器娴雅温婉的气质。宋人复古的美学态度,深深影响着后世。

2.3.4 哥窑

哥窑是宋代五大名窑之一,至今未找到确切窑址,所产瓷器以"金丝铁线,紫口铁足"著称,瓷器表面分布着众多的开裂纹路,俗称"碎瓷""百圾碎"。

图 2-14　南宋哥窑贯耳瓶
（上海博物馆藏）

"铁足圆腰冰裂纹,宣成踵此夫华纷。"哥窑瓷造型端庄古朴,器身釉色滋润腴厚,传世者弥足珍贵,现主要藏于北京、上海、台湾等地博物馆。它因存世数量稀少,变得更加名贵,据说在北京故宫博物院收藏的几十万件陶瓷器中,哥窑瓷器仅有二十几件。1992 年,香港佳士得拍卖一件宋代哥窑"八方贯耳瓶",虽然当时收藏界仍有人持不同看法,但其拍出价仍高达 1000 万元以上。上海博物馆珍藏的一件南宋哥窑贯耳瓶,亦属哥窑之精品(见图 2-14)。

2.3.4.1　扑朔迷离的传说

随着文献资料的不断发现和考古资料的不断充实,对哥窑的认识似乎已渐趋清晰。然而,由于缺乏同代文献,且后代文献常是一鳞半爪、零零碎碎,有的还互相矛盾,目前仍无法揭开层层面纱,呈现它的真实面目。

传说之一

"哥窑"的名字最早起源于元代至正二十三年(公元 1363 年)孔齐《至正直记》中的记载:"乙未冬在杭州时,市哥哥洞窑者一香鼎,质细虽新,其色莹润如旧造,识者犹疑之。会荆溪王德翁亦云,近日哥哥窑绝类古官窑,其色莹润如旧造,不可不细辨也。"一般认为,这里指的"哥哥洞窑"和"哥哥窑"即为"哥窑","绝类古官窑"也正与以后文献描述的哥窑特征相符。其后明代《宣德鼎彝谱》说:"马祖之神供奉狮首马蹄炉,仿宋哥窑款式,炉高五寸六分……",此文多处提到"仿宋哥窑款式",因此哥窑被认为是宋代名窑是顺理成章的。

相传宋代龙泉有章氏兄弟,各主窑事,弟弟建的窑称为"弟窑",也称龙泉窑;哥哥建的窑称作"哥窑",亦称"哥哥窑"。哥窑属青瓷系列,釉色为青釉,浓淡不一,有油灰、清黄、月白等色。哥窑瓷器的釉面布满裂纹,形成自然之美。其造型主要是仿制古代青铜器式样,如瓶、炉、盘、碗、罐等器物,风格简练古朴。

传说之二

相传宋代龙泉章氏兄弟各主窑事,哥者称哥窑,为宋代名窑之一。窑名最早见于明初宣德年间的《宣德鼎彝谱》一书,内库所藏"柴、汝、官、哥、钧、定"。嘉靖四十五年刊刻的《七修类稿续稿》称"哥窑与龙泉窑皆出处州龙泉县。南宋时有章生一、生二弟兄各主一窑,生一所陶者为哥窑,以兄故也,章生二所陶者为龙泉,以地名也。其色皆青,浓淡不一;其足皆铁色,亦浓淡不一。旧闻紫足,今少见焉,惟土脉细薄,釉色纯粹者最贵;哥窑则多断纹,号曰百圾碎"。《处州府志》又载:"从其兄其生一,所主之窑,皆浇白断纹,号百圾碎,亦冠绝当世。"曹昭《格古要论》:"旧哥窑色青,浓淡不一,亦有紫口铁足。"

传说之三

清人许之衡《饮流斋说瓷》释云："哥窑,宋处州龙泉县人,章氏兄弟均善冶瓷业,兄名生一,当时别其名曰哥窑,其胎质细,性坚,体重,多断裂,即开片也。"就是说,南宋处州龙泉县(今属浙江省)有章姓兄弟俩以烧瓷为业,哥哥章生一烧瓷以胎细质坚、断裂开片为特色,因而被命名为哥窑,这似乎是名副其实的。1956年以来在龙泉县的考古发掘,即发现了黑胎青釉、细丝片纹的龙泉青瓷。但人们却仍有怀疑,因为传世的宋代哥窑,琢器造型多仿青铜器,俨然为宫廷用瓷样式,按理应出自官窑;而如上所述,章生一的哥窑显然只是民间私窑。

为解此疑问,1964年北京故宫博物院特请上海硅酸盐研究所对宋哥窑实物标本进行化验,结果证明其化学成分、纹片颜色和形式皆与龙泉青瓷有所不同。研究者因而推断,宋哥窑似应出自南宋修内司官窑,只是因当时的官窑对民间保密,弃窑时又作了处理,故其窑址迄今未能发现。

清代蓝浦《景德镇陶录》卷六《镇仿古窑考》中关于哥窑的记载为："哥窑,宋代所烧,本龙泉琉田窑,处州人章姓兄弟分造,兄名生一;当时别其所陶,曰哥窑。土脉细紫,质颇薄,色青浓淡不一。有紫铁足,多断纹隐裂如鱼子。釉惟米色、粉青两种,汁纯粹者贵。唐代《肆考》云:古哥窑器,质之隐纹如龟子,古官窑,质之隐纹如蟹爪;碎器纹则大小块碎。古哥器色好者类官,亦号百圾碎,今但辨隐纹耳,又云汁釉究不如官窑。"

清代《南窑笔记》"哥窑"条记载："即名章窑,出杭州大观之后。章姓兄弟,处州人也,业陶,窃做于修内寺,故釉色仿佛官窑。纹片粗硬,隐以墨漆,独成一宗。釉色亦肥厚,有粉青、月白、淡牙色数种。又有深米色者为弟窑,不堪珍贵。间有溪南窑、商山窑,仿佛花边,俱露本骨,亦好。今之做哥窑者,用女儿岭釉加椹子石末,间有可观,铁骨则加以粗料配其黑色。"由此,哥窑铁足,釉面莹润多断纹,风格特征近类南宋官窑。哥窑器以纹片著称,其中多为黑黄相交,俗称金丝铁线。

传说之四

相传,宋代龙泉县有一位很出名的制瓷艺人,姓章,名村根,他便是传说中的章生一、章生二的父亲。章村根因擅长制青瓷而闻名遐迩,生一、生二兄弟俩自小随父学艺,老大章生一厚道、肯学、吃苦,深得其父真传,章生二亦有绝技在身。章村根去世后,兄弟分家,各开窑厂。

老大章生一所开的窑厂即为哥窑,老二章生二所开的窑厂即为弟窑。兄弟俩都烧造青瓷,各有成就。但老大技高一筹,烧出"紫口铁足"的青瓷,一时名满天下,其声名传至皇帝,龙颜大悦,钦定指名要章生一为其烧造青瓷。

老二心眼小,心生妒意,趁其兄不注意,把黏土扔进了章生一的釉缸中,老大用掺了黏土的釉施在坯上,烧成后一开窑,他惊呆了:满窑瓷器表面的釉面全都开裂了,裂纹有大有小,有长有短,有粗有细,有曲有直,且形状各异,有的像鱼子,有的像柳叶,有的像蟹爪。

他欲哭无泪,痛定思痛之后,重新振作精神,泡了一杯茶,把浓浓的茶水涂在瓷器上,裂纹马上变成茶色线条,又把墨汁涂上去,裂纹立即变成黑色线条,这样,不经意中形成"金丝铁线"。

哥窑瓷的真面貌至今仍然扑朔迷离,但总有一天会被人们解开。

2.3.4.2 产地不明的争论

哥窑器物流传很少,大多收藏在国内外一些大博物馆里。宋代哥窑备受后世人们青睐,元明清仿制者颇多,且各有风格,被称为仿哥窑或哥釉,使得哥窑创烧的时代更难断定。宋代哥窑瓷既如此名贵,那当时其窑址又在何处呢?目前,关于哥窑的产地和创烧时代一直是陶瓷界讨论的热门话题,哥窑窑址仍未确认,成为中国陶瓷史上的悬案之一。

关于哥窑产地目前存在着三种观点。

(1) 龙泉说。由于明清两代文献中多处有龙泉哥窑的记载,所以后人一般都把哥窑定为龙泉所产。浙江省考古工作者曾对龙泉县境内的一些宋代龙泉窑址进行发掘,发现了一些黑胎开片青瓷,但经科学鉴定,与传世哥窑瓷仍有较大区别。龙泉说的依据仍不足。

(2) 景德镇说。从哥窑胎釉化学测定发现,其组成部分与景德镇明代仿哥窑产品很接近,因此有人认为哥窑产地应该在景德镇。这个推断还有待于进一步的验证。

(3) 杭州说。明代人高濂认为哥窑的产地定在杭州。这个说法原先支持的人最少,但也有一些道理。首先,哥窑是在宋官窑的基础上发展起来的,它的开片、深色胎、紫口铁足、仿青铜器的造型等,都与官窑十分相似,是一种民间仿烧官窑而又有自己特色的品种。另外,最近在杭州发现的一个窑址,原先认为是南宋修内司官窑,结果,窑址中出土了凸印有元初八思巴文字的窑具而被否定。但其出土的瓷片与官窑或者说哥窑很相近。是否就是哥窑遗址,还有待于进一步的研究和分析。

人们对龙泉哥窑和杭州南宋郊坛下官窑深入研究后发现,两者无论从窑炉结构、制瓷工艺、烧造方法还是产品的胎、釉、器形等均基本一致。在等级森严的封建王朝,哥窑作为民窑完全按照官窑的方式生产与官窑相同的产品是不可能的,即使仿造一件御器也要充军杀头的,于是,就有了"龙泉仿官"和"龙泉官窑"之说。所谓"龙泉仿官",说的是官僚贵族羡慕皇室用瓷,私下派人烧造以供自己需要。其实这种观点是站不住脚的,难道官僚贵族就不怕杀头吗?因此"龙泉仿官"立论不久即被基本否定,代替它的是"龙泉官窑"。

由于原来被认为哥窑的龙泉黑胎开片瓷被认为是"龙泉仿官"和"龙泉官窑",宋代似乎就不存在哥窑,文献关于哥窑的记述被认为是以讹传讹。然而,仔细研究和分析,就会发觉事情并非如此简单,其关键在于"龙泉官窑"和杭州郊坛下官窑孰先孰后的问题并未真正得到解决。由于"龙泉官窑"的立论建立在"龙泉仿官"的基础上,认为仿官是不可能的,却又与官窑相一致,自然是官窑,并认为杭州郊坛下不

能满足朝廷之需,再在龙泉烧造以充不足。这一观点很自然地派生出杭州郊坛下官窑早于龙泉官窑的结论。

然而,没有足够的考古资料证明这一观点,由此还引发出种种疑团:郊坛下不能满足朝廷之需,为什么不就地扩充、就近扩充,而要到千里之外的龙泉建窑烧造?宋室南渡带来了北方工匠,他们惯于圆窑用煤烧造,何以能在杭州建立龙窑用柴烧造?文献关于哥窑的论述难道一定都是空穴来风吗?哥不能仿官,但官却可以仿哥,各朝各代的官窑都建立在民窑的基础上,难道就不存在官仿哥的可能吗?宋室南渡,皇帝漂泊13年,这期间南渡窑工在何处生存?如何生存?是吃皇粮还是自谋出路?这些疑问最终都聚焦在龙泉最初的黑胎开片瓷的年代和性质上,也就是说龙泉最初的黑胎开片瓷会不会是皇帝颠沛流离的十余年中北方工匠和龙泉窑工技艺结合的产物?

相信随着考古发掘资料的不断完善和科学测试手段的不断完备,哥窑问题最终能得到彻底解决。虽然哥窑还笼罩着层层面纱,但其名称和特征却被多数鉴赏者、收藏者所接受,并一直沿用。元、明、清各朝仿哥窑的产品屡见不鲜,其数量和质量均以景德镇为最,其产品走向多为皇室和达官贵人,世界各著名博物馆多有收藏。从20世纪50年代起,哥窑作为传统产品由龙泉各制瓷厂家开发生产,大量上市,远销世界各地,走入寻常百姓人家。

2.3.4.3 哥窑的特征

哥窑瓷器釉面不光洁,但有一层如酥油之光,釉质较深着不清透,由于胎体中含铁量较高,大多呈紫黑色、铁黑色或棕黄色。器物口部因釉层较薄而露出胎色,称"紫口",足端露胎处,称"铁足"。哥窑釉质凝重,釉色沉稳,以纹片为主要特征,釉表开片紧密,片纹从纵的方向看上紧而下宽,从横的方向看纹路细碎,片纹呈黑或浅黄色,两者互为交织,有"金丝铁线"的美称。哥窑瓷器通常釉层很厚,最厚处甚至与胎的厚度相等。釉内含有气泡,如珠隐现。下面是哥窑的几个主要特征。

1. 开裂

哥窑瓷的重要特征是釉面开片。哥窑的开片与汝窑和官窑瓷开片一样,不是自然形成的,而是匠人有意创作的。开裂原本是瓷器烧制中的缺陷,后来人们掌握了开裂的规律,有意识地让它产生开片,从而产生一种独特的美感。形成的原理是烧制时胎和釉膨胀系数不同,这原是烧瓷中的缺点,但因开片自然美观,就被聪明的工匠利用作为一种装饰手法,并由于纹路中的色彩,显得更为雅致。宋代哥窑瓷釉质莹润,通体釉面被粗深或者细浅的两种纹线交织切割,哥窑瓷裂纹,以纹道而称之有鳝鱼纹、黑蓝纹、浅黄纹、鱼子纹;以纹形而称之有纲形纹、梅花纹、细碎纹、大小格纹、冰裂纹等。纹路中的颜色是因为胎中含有大量的铁元素,烧制时渗入纹路中去,粗纹中含量多就呈铁黑色,细纹中含量少就呈金黄色,术语叫作"金丝铁线"。大纹为"铁线",有的显蓝,大纹中套的小纹为"金丝",大纹小纹合称为"百

圾碎"。

一般来说,"大器小开片者"和"小器大开片者"颇为珍贵。由于哥窑瓷细致、精美,以后各代对它都有仿造。特别是到了清代,还出现了一个仿哥窑瓷的高潮。到了清朝后期,哥窑明显不如清前期,颜色越来越深,开片越来越细碎,釉面甚至出现凹凸不平的疙瘩釉,胎质也变得疏松。

2. 紫口铁足

因为土质含铁量较高,烧成时发生还原,瓷胎呈紫黑铁色。哥窑的产品大多数是垫烧的,少量用支钉烧。器物底足部位刮去釉后,会露出铁黑色的胎色,俗称"铁足";而器物在烧制时釉水会向下流淌,造成口沿部分釉较薄,隐现出胎色,俗称"紫口",这也就是人们常说的"紫口铁足"及产生的原因。"紫口铁足"与"金丝铁线"构成了鉴定哥窑最重要的两大要素。

3. 聚沫攒珠

哥窑釉质纯粹浓厚,不甚莹澈,釉内多有气泡,若置之于显微镜下,可见瓷釉中蕴涵的气泡如同聚沫串珠,如珠隐现,故通称"聚沫攒珠"。

"聚沫攒珠"是哥窑最主要、最奇妙、最令人称道又最被人忽视的特征。陶瓷界前辈孙瀛洲在其《元明清瓷器的鉴定》一文中早已说过:"如官、哥釉泡之密似攒珠,……这些都是不易仿作的特征,可以当作划分时代的一条线索。"显然,"攒珠"指的是哥窑器中之釉内气泡细密像颗颗小水珠一样,满布在器物的内壁和外壁或内身和外身上。实际上真正哥窑的釉内气泡不仅仅只是"攒珠",还显现出一种比"攒珠"稍大一点的"聚球"。球比珠大,也就是说哥窑有大小不同的两种气泡,其排列形式不是间杂错落,而是较为整齐地排列在一起。聚球式的气泡比攒珠气泡的数量要少得多,一般呈圈形排列在器物之内壁,像一个很厚的环。"聚沫攒珠"是当之无愧的划分真假哥窑的一个必不可少的重要依据。

4. 釉色

哥窑属青瓷系列,釉色为青釉,浓淡不一,有粉青、月白、油灰、青黄等色,因窑变作用,釉色多显两种或两种以上的色泽,非人为主观意志所为。明文震亨在《长物志》中说,哥窑瓷"以粉青色为上,淡白次之,油灰最下。纹取冰裂、鳝血、铁足为上,梅花片、墨纹次之,细碎纹最下"。釉面不光洁,但有一层如酥油之光,釉质较深浊不清透,釉层厚薄不匀,蘸釉立烧之器,底足之釉最厚,有的可达4mm。

此外,哥窑瓷土脉微紫,质薄,胎质有瓷胎和砂胎两种,少花纹,无年款。哥窑产品器身很少装饰,它的造型大多仿青铜器,用贯耳、弦纹等装饰,造型古朴典雅,制作精巧。哥窑器物传世的以各式瓶、炉、洗、盘、碗、罐最为常见,器形较小,很少有大器物。胎色有黑灰、深灰、杏黄、浅灰等。唐秉钧《古瓷合评》说哥窑质厚耐藏,其烧造方法大多为圈足垫饼烧。哥窑的底足也颇为特别,其圈足底边狭窄平整,非宽厚凹凸,足之内墙深长,足之外墙浅短,难以用手指提拿起来。

2.3.4.4 小插曲之一

哥窑青釉葵瓣口盘损坏。

2011年7月4日,故宫博物院古陶瓷检测研究实验室在对宋代哥窑青釉葵瓣口盘进行无损分析测试时发生文物损坏。事故发生后,故宫博物院成立事故调查组,彻查事故成因。经过反复模拟试验和多次专家论证,得出初步结论,判定造成事故的主要原因是实验室科研人员操作失误,导致样品台上升距离过大,致使国家一级文物青釉葵瓣口盘受到挤压损坏。

发生损坏的宋代哥窑青釉葵瓣口盘呈六瓣葵花式,通体施青灰色釉,釉面开细碎片纹。圈足露胎处呈黑褐色。此盘造型优雅、大方,线条富于变化,为宋代哥窑的代表作品。

2.3.5 定窑

定窑是宋代五大名窑之一。在元代以前,中国瓷器的生产主流始终是青瓷,白瓷一直未受到重视。唐代除邢窑白瓷之外,绝大多数瓷窑中,出产的大部分都是青瓷。宋代五大名窑中,官、哥、汝、钧四大名窑都是以生产青瓷而著名的。唯一生产白瓷的定窑能跻身五大名窑之一,这是与定窑优良的质地、秀美的造型、高超的装饰技艺分不开的(见图2-15)。

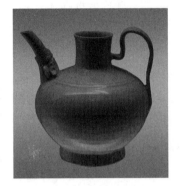

图 2-15 北宋定窑白釉执壶
(上海博物馆藏)

到北宋中期,定窑已形成了一套完整的有特色的烧制技术,创造出一批艺术价值很高的产品,被指定为宫廷烧制贡瓷,从此声望鹊起,成为白瓷生产的代表。古人惊呼:"雪满山中高士卧,月明林下美人来。"

2.3.5.1 历史背景

定窑是继唐代的邢窑白瓷之后兴起的一大瓷窑体系。因该地区唐宋时期属定州管辖,故名定窑。北宋是定窑发展的鼎盛时期,制瓷技术有许多创造和进步。北宋中后期,定窑由于瓷质精良、色泽淡雅、纹饰秀美,被宋朝政府选为宫廷用瓷,使其身价大增,产品风靡一时。定窑原为民窑,北宋中后期开始烧造宫廷用瓷。定窑在北宋末年"靖康之变"后,由于连年兵灾,逐渐衰落和废弃。金朝统治中国北方地区后,定窑瓷业很快得到了恢复,有些产品的制作水平不亚于北宋时期。从有龙凤纹饰的一些器物上看,定窑产品也是金代统治者喜爱的瓷器品种。到了元朝,定窑逐渐没落了。

定窑还有北定、南定之分。北宋之前,定窑窑址在北方的定州,烧制的物品称为北定;宋室南迁之后,定窑工人一部分到了景德镇,一部分到了吉州,称为南定。在景德镇生产的釉色似粉,又称粉定。

据《曲阳县志》载，五代时曲阳涧磁已盛产白瓷，官府曾在此设官收瓷器税。定窑遗址于1934年被北平大学教授叶麟趾先生发现，主要分布在今河北省曲阳县的涧磁村及东燕川村、西燕川村一带，这里有十几处高大的堆积，最高的15m，堆积着众多的瓷片、窑具、炉渣、瓷土等。从遗址地层叠压关系看，遗址分晚唐、五代和北宋三个时期。1941年日本陶瓷学者小山富士夫根据这一线索，对涧磁村进行了调查，证明涧磁村就是宋定窑白瓷的主要产地。50—60年代故宫博物院、河北省文物队曾对遗址进行过小规模发掘，在此基础上1985年进行了一次大规模发掘，发现了窑炉、料场、水井、沟、灶、灰坑等遗迹，出土瓷片达30多万片。

经国家文物局批准，河北省文物研究所、北京大学考古文博学院、曲阳县定窑遗址文物保管所组成联合考古队，于2009年9月起对定窑遗址进行了主动性的考古发掘。此次发掘在4个地点布方21个，加上遇到遗迹进行的扩方面积，发掘总面积776m^2，清理各类遗迹94处，其中窑炉11座、作坊12座、房基3座，灰坑45个、灶7座、墓葬2座、沟6条、界墙8道，出土了数以吨计的各时期的瓷器和窑具，其中完整或可复原标本数千件，这些出土的标本中不乏以往我们认识的定窑精品，也有一些以前未曾见过的独特器物。迄今为止，河北省投资近千万元对遗址进行保护，1986年遗址被列为全国重点文物保护单位，并被列入中国申报世界文化遗产名单。

2.3.5.2 定窑的特征

定窑瓷最大的特征是有"芒口"（即口沿无釉）。为了满足社会的需求，定窑的工匠创造了覆烧工艺，将碗、盆等大口的器物倒置，口部向下，装入匣钵中，每件器物之间用支圈隔开、层层相叠，一个匣钵中就可以放入好几个瓷器，大大提高了产量，节省了燃料。但由于覆烧时口沿紧贴垫圈，不能上釉，否则就要与垫圈粘住，所以就要把口沿上的釉刮去，成为无釉的"芒口"。芒口器物在使用时不太舒服。为了弥补这一缺陷，人们就在口沿上镶上金、银、铜边。镶不同的金属边也显示了使用者的身份高低。金最高，银次之，铜又次之，不镶者最低。今天我们还能看到不少这种镶金属边的器物，但以铜为多数。

定窑以出产白瓷而著称。制作精良，风致优雅，胎薄而轻，质地坚硬，胎色微黄，不太透明。元朝刘祁的《归潜志》说："定州花瓷瓯，颜色天下白。"可见，定窑器在当时不仅深受人们喜爱，而且产量较大。定窑的白瓷工艺水平很高，胎是白色的，胎土经过很好的筛选和加工，胎质坚致洁白细腻，无须施化妆土。乳白色的釉面，有的白中泛黄，有如象牙白，柔和悦目；有的微泛淡红，如东方美人之肌肤，较邢窑之雪白更显淡雅温润。

定窑器型，纹饰丰富。主要有碗、盘、壶、碟、盆、瓶、罐、枕、玩具等类。定窑的纹饰装饰技法主要有刻花和印花。定窑的印花最为有名，构图繁而不乱，线条纤细清晰，工艺精细，充分反映了定窑工匠印模的高超技能，有很高的艺术水准。如上海博物馆收藏的定窑白釉印花云龙纹盘，盘中央印一条张牙舞爪的团龙，龙张口吐

舌,双目圆睁,龙神蟠曲,鳞爪清晰,形象矫捷生动,周围衬托以灵芝状的云彩,整个图案给人一种威武森严的感觉。定窑装饰技术中另一成就是雕塑工艺。它有在一些器物的局部加以浮雕的做法。但更优秀的是整件的雕塑作品,如美国旧金山亚洲艺术博物馆收藏的白瓷孩儿枕,下有一长方形的底座,一个男孩躺在座上手撑灵芝状的枕面,孩儿面庞白胖,形态活泼可爱,整个造型新颖脱俗,雕塑技巧高超,反映了当时的雕塑水准。亦产净瓶和海螺等佛前供器,但数量极少,主要是作为贡品进入宫廷。故宫博物院收藏的"定州白瓷孩儿枕"是定窑瓷器的代表作之一。

定窑产品以白瓷为主,也兼烧酱、红、黑等其他名贵品种,如黑瓷(黑定)、紫釉(紫定)、绿釉(绿定)、红釉(红定)等,都是在白瓷胎上,罩上一层高温色釉。宋代大诗人苏东坡在定州时,曾用"定州花瓷琢红玉"的诗句,来赞美定窑瓷器的绚丽多彩。明代人曹昭说:"定窑中有紫定和黑定,身价超过白定。"但紫定究竟是怎样的产品,至今仍未发现。定窑还开创了用金彩来装饰瓷器的先风,据记载,工匠们用大蒜汁调金粉,画上去的金彩永不褪色。这种产品非常罕见,国内仅故宫博物院有3件,河南巩县博物馆有1件残缺的,日本有3件。

定窑白瓷的盘碗外部釉面多见流淌痕,俗称"泪痕",如美人落泪,更觉凄艳动人,使人联想到白居易《长恨歌》中的名句:"玉容寂寞泪阑干,梨花一枝春带雨。"此外由于釉层薄而匀净,胎壁上细密的修坯痕迹清晰可见,俗称"竹丝刷纹"。用一个文雅的比喻,则如美人薄衫上的绮罗纹。"泪痕""罗纹"与"竹丝刷纹"是定窑工艺与众不同的特点,也是鉴定要领之一。

定窑瓷器上往往有款识。有写上去的、印上去的和刻上去的。刻款最多,刻字多为"官"字和标明宫廷中各使用机构名,如"尚食局""尚药局""五王府""东宫"和"乔位"等。写款仅见用红彩写的"长寿酒"三字款和墨色书写的"太平兴国二年"款。印款有"定州公用"四字款,这批为定州官府所用的瓷器。

2.3.5.3 独特的装烧技术

定窑发明了"支圈覆烧法"。这是北宋中期定窑在装烧上的一项重大创新,它使用了一种垫圈式组合匣钵,每一支圈的高度仅为匣钵的五分之一,使窑炉的产量增加了四五倍,这种烧制方法的优点是最大限度地利用空位空间,既可节省燃料,又可防止器具变形,从而降低了成本,大幅度地提高了产量。定窑采用的覆烧方法,对南北瓷窑都产生过很大影响,对促进我国制瓷业的发展起了重要作用。

有利必有弊,定窑的瓷器虽然很精美,"覆烧法"的优点很多,由于制品装烧时在接触支圈的口沿部位都不能施釉,造成烧成后的制品口沿露出胎体,俗称"芒口"的典型特征。为了弥补这一缺陷,人们往往还要在口沿上镶上金、银、铜边。定窑的衰败也正是"芒口"这种致命的缺陷造成的,后来由于定窑的"芒口"缺陷以及皇帝个人喜好的转移,到北宋末年,它为宫廷烧贡瓷的地位就被汝窑和北宋官窑所取代了。

2.3.5.4 划花、刻花和印花

定窑器以其丰富多彩的纹样装饰而深受人们喜爱。装饰技法以白釉印花、白

釉刻花和白釉划花为主，还有白釉剔花和金彩描花，纹样秀丽典雅。北宋早期定窑刻花、构图、纹样趋简，以重莲瓣纹居多，装饰有浅浮雕之美。北宋中晚期刻花装饰精美绝伦，独具一格。装饰图案常用印花、划花和堆花手法，秀丽典雅。印花图案，自然形态经巧妙变形，构成严谨；刻划花，较印花更活泼生动，别具一格。

　　划花是宋代定窑瓷器的主要装饰方法之一。通常以篦状工具划出简单花纹，线条刚劲流畅、富于动感。莲瓣纹是定窑器上最常见的划花纹饰。有一花独放、双花并开、莲花荷叶交错而出，有的还配有鸭纹，纹饰简洁富于变化。立件器物的纹饰大都采用划花装饰，刻花的比较少见。早期定窑器物中，有的划花纹饰在莲瓣纹外又加上缠枝菊纹，总体布局显得不很协调，这是当时尚处于初级阶段的一种新装饰手法，也给定窑器断代提供了一个依据。

　　刻花是在划花装饰工艺基础上发展起来的，有时与划花工艺一起运用。如在盘、碗中心部位刻出折枝或缠枝花卉轮廓线，然后在花叶轮廓线内以单齿、双齿、梳篦状工具划刻复线纹。纹饰中较常见的有双花图案，生动自然，有较强的立体感，通常是对称的。定窑刻花器还常常在花果、莲、鸭、云龙等纹饰轮廓线一侧划以细线相衬，以增强纹饰的立体感。

　　定窑纹饰中最富表现力的是印花纹饰。这一工艺始于北宋中期，成熟于北宋晚期。最精美的定窑器物纹饰在盘、碗等器物中心，这类器型内外都有纹饰的较少。定窑器物纹饰的特点是层次分明，最外圈或中间常用回纹把图案隔开。纹饰总体布局线条清晰，形态经巧妙变形，繁而不乱，布局严谨，讲究对称，层次分明，线条清晰，工整素雅，艺术水平很高。定窑印花大多印在碗盘的内部，里外都有纹饰的器物极为少见。

　　定窑印花题材以花卉纹最为常见，主要有莲、菊、萱草、牡丹、梅等，花卉纹布局多采用缠枝、折枝等方法，讲求对称。有的碗、盘口沿作花瓣式，碗内印一盛开的花朵，同时在外壁刻上花蒂与花瓣轮廓线。这种把印、刻手法并用于一件器物，里外装饰统一的做法，使器物造型和花纹装饰浑如一体，十分精美。定窑还有大量的动物纹饰，主要有牛、鹿、鸳鸯、麒麟、龙凤、狮子和飞龙等。定窑飞龙纹一般装饰在盘、碟、碗等卧件的器物中心，祥云围绕，独龙为多，尚未见有对称的双龙纹饰。飞龙身形矫健，昂首腾飞于祥云之间，龙尾与后腿缠绕，龙嘴露齿，欲吞火球，背有鳍，身刻鱼鳞纹，龙须飘动，龙肘有毛，三爪尖利，栩栩如生。而定窑立件上只装饰有变形龙纹，其装饰水平与盘、碟上的龙纹相去甚远。禽鸟纹饰中主要有凤凰、孔雀、鹭鸶、鸳鸯、雁、鸭等，做工精美的飞凤比较少见。

　　定窑瓷器最精美的纹饰大都集中在盘、碟上，纹饰多者可达四层。每层纹饰富于变化，外圈纹饰多为几何纹或变形莲瓣纹，中心为动物、花卉结合纹饰，充满浮雕感，艺术气息浓郁。而宋代定窑孩儿枕更是该窑名品，其造型神态及纹饰的装饰工艺等皆为上乘之作。

2.4 精品荟萃

2.4.1 彩陶

2.4.1.1 绚丽的彩陶

人们常说中国具有五千年的古代文明,但这并不包括漫长的史前时代。其实在漫长的史前时代,我们的祖先亦创造了许多灿烂的文明,彩陶就是史前文明的典型代表。

彩陶,亦称陶瓷绘画,是我国历史悠久的"国粹"——陶瓷艺术之中的艺术。早在距今6000年左右的半坡文化时期,彩陶上便出现了最早的彩绘。而瓷上作品相对纸本更具张力,彩陶艺术中融合了艺术家的各种创作思想、风格、语言,创作出风格各异而又多姿多彩的艺术珍品,是我国不可多得的文化瑰宝。中国出现过许许多多的著名画家,他们在千百年中留下了无数艺术佳作。但是,最早的绘画在哪里呢?考古学家告诉我们,那是在6000多年前的彩陶器上。

古代的人们在发明陶器以后,就开始想方设法使陶器更美,他们在陶器上刻划上各种花纹,但仍觉得不够美。他们在生活中发现一些矿物可以制成不同色彩的颜料,就用石头制成研磨工具,把矿物研磨成细细的粉末,再用野兽的毛结成一簇,这也就是最早的毛笔。颜料用水调合后,用毛蘸着绘上陶器,也可能画在其他器物上,只是其他器物无法保存到今天,所以我们只能在陶器上看到最早的绘画。

绚丽的彩陶,是我国史前文化的奇观,那些缤纷多彩的纹饰所蕴含的丰富内涵和历史信息,今天我们还不能确切地解读和领受。远古先民对于色彩、线条和图形组合原理的深刻认识和娴熟运用,不得不令人发出由衷的惊叹。尤其是一些抽象几何图案在不同视角方向产生的奇妙变化,充分说明当时的艺术思维已达到相当高的水平。由此推想,当时应该有专门从事彩陶描绘的人员,而且毛笔之类柔软的描绘工具也应已出现,否则那些行云流水般的线条是不可能产生的。

彩陶,对于其文化史和艺术史的研究,仍是一片有待开垦的处女地。

2.4.1.2 彩陶概述

彩陶是指在打磨光滑的橙红色陶坯上,以天然的矿物质颜料进行描绘,用赭石和氧化锰作呈色元素,然后入窑烧制,在橙红色的胎地上呈现出赭红、黑、白、诸种颜色的美丽图案,形成纹样与器物造型高度统一,达到装饰美化效果的陶器。

彩陶发源于距今约10000年前的新石器时代。人类在新石器时代伴随着相对定居的农耕文化一起发明了烧陶技术。关中地区大约在公元前6000年的老官台文化时期就有了较发达的陶器,有个别钵形器口沿装饰一条宽彩带,这是彩陶的萌芽。在公元前5000年的西安半坡村的仰韶文化遗址中,发现了很多精美的彩陶,表明在半坡时期,人们已经能熟练地控制窑温,并且彩绘艺术也达到了很高的

水平。

彩陶在中国许多地区都有出土,但最好的是位于中原的仰韶文化彩陶。彩陶器是先用经过淘洗过的黏土做成陶坯,然后用赭、红、黑、白等颜料绘上各种图案,再放入陶窑中烧制,彩色图案经过火的考验后,牢牢地黏结在陶胎上,所以能历尽千年仍是鲜艳夺目。古人为了使图案更醒目,就先在陶胎上涂上一层白色陶衣,将图案画在陶衣上。

彩陶器的图案艺术水平非常高,当时的人们在日常劳动和生活中,认真观察了自然界的植物、飞鸟、走兽、游鱼、水、火、日月星辰、高山和彩云等,以及人们的日常生活,并大胆地发挥想象力,创造出一幅幅美丽的图案。如一件人面鱼纹彩陶盆,盆内画有两个人的面部,人面的耳和嘴的左右各画了一条对称的小鱼,盆内还画有两条大鱼,形态活泼有趣。画动物的彩陶图案是最生动的,如当时画的鹿,有的在飞奔,也有的静静地站立着;画的鸟有的在迎风飞翔,有的在河上啄食鱼儿;这些都反映了当时的人们过着捕鱼打猎的生活,所以对鸟兽鱼的形态特别熟悉。青海省出土了一件罕见的舞蹈纹彩陶钵,钵内画了三组跳舞的人群,五人一组,手拉手,动作整齐,姿态优美。它告诉我们中华民族自古就是一个能歌善舞的民族,也是一个有着悠久艺术传统的国家,彩陶艺术的水平是非常高的。今天有不少画家通过对它的研究,在艺术上得到借鉴和启发,彩陶堪称我国古代的一个艺术宝库。

彩陶的器型基本上都是日常生活用品,常见的有盆、瓶、罐、瓮、釜、鼎等,在器型上很难看出来有其他特殊的用途。在仰韶文化遗址中,曾发现用两瓮对合埋葬小孩的例子,瓮上凿一小孔,表达了原始人对再生的向往。

2.4.1.3 彩陶的发现

中国彩陶发现较晚(公元1921年),至今不到100年,而彩陶的诞生到今天却已有8000年的历史。

彩陶的发现跟一个叫安特生(公元1874—1960年)的瑞典人有关,他是地质学家,也是考古学家,还是北京周口店猿人的发现者。他1914年受聘于北洋政府农商部任矿政顾问,到中国来主要从事古生物和矿产的调查。1918年3月开始考察挖掘周口店,发现了北京猿人的牙齿;1921年10月27日发掘河南仰韶遗址,开始对史前文明的考察,发现了大量精美的彩陶;1923年又来到甘肃兰州临洮开始发掘,在马家窑村发现了大量的彩陶。此后,在我国的绝大多数地方都有彩陶的发现。

彩陶记载着人类文明初始期的经济生活、宗教文化等方面的信息。彩陶文化分布广泛,延续时间长,从距今8000年到距今3000年左右,绵延了5000多年,跨越老官台、仰韶、马家窑、大汶口、屈家岭、大溪、红山、齐家等文化,在世界彩陶历史中艺术成就最高。从制作工艺、艺术成就、历史价值、升值空间等诸多因素看,陕、甘、宁、青的仰韶、马家窑、齐家文化彩陶和山东地区的大汶口文化彩陶最具收藏价值。

2.4.1.4 彩陶文化

彩陶最早于1912年在河南渑池仰韶村新石器时代文化遗址中发现,其后在甘肃、青海、陕西、宁夏、河南、河北、山西、山东、江苏、四川、湖北等地陆续发现。彩陶因时间不同,分别属于不同的文化类型。

(1) 仰韶文化。距今大约7000年,是我国新石器时代彩陶最丰盛繁华的时期。它位于黄河中游地区,以黄土高原为中心,遍及河南、山西、陕西、甘肃、河北、宁夏等地。

仰韶文化的制陶工艺相当成熟,器物规整精美,多为细泥红陶和夹砂红陶,灰陶与黑陶较为少见。其装饰以彩绘为主,于器物上绘精美彩色花纹,反映当时人们生活的部分内容及艺术创作的聪明才智。另外还有磨光、拍印等装饰手法。造型的种类有杯、钵、碗、盆、罐、瓮、盂、瓶、甑、釜、灶、鼎、器盖和器座等,最为突出的是双耳尖底瓶,线条流畅、匀称、极具艺术美感。

由于时间跨度与分布地域的不同,仰韶文化必须分类加以区别,主要有半坡类型和庙底沟类型。

半坡彩陶最早发现于西安半坡,距今有7000多年的历史。是我国彩陶文化历史较早、特点突出、影响较大的一个类型。半坡彩陶的遗址在河流的岸边,因而半坡的彩陶有汲水尖底瓶、葫芦、长颈瓶,另外还有盆类、罐类,与今天的盆罐大体相似。

半坡彩陶早期纹饰多为散点式构图。也就是说,在一件器型上,装饰往往只占据器面的一小部分,纹样一般是自然形态的再现。半坡纹饰的形象可爱,表现了人类童年的天真稚气和与自然的亲切关系。仔细体味,有人与自然融为一体的感觉,可以说是半坡人原始生活的记录。

纹饰形象主要描绘了当时人们接触的动物,有奔跑的鹿、鱼纹、人面纹、蛙纹、鸟纹、猪纹以及由以上纹样两种或三种组合的纹样。也有一些单纯的几何纹样如折线纹、三角纹、网纹等。

庙底沟类型的彩陶,主要有盆、碗、罐等。早期和中期也有类似半坡的葫芦形瓶。

庙底沟彩陶比半坡彩陶成熟得多。点、线、面搭配得当,空间疏朗明快。曲面之间,穿插活泼的点和线,使纹样节奏鲜明,韵律感很强。二方连续的组织结构,是节拍的具象化,更使之有较强的音乐效果。这反映了原始的恬淡、娴静的心态。

(2) 马家窑文化。约为公元前3300—前2050年,制陶业非常发达,其彩陶继承了仰韶文化庙底沟类型爽朗的风格,但表现更为精细,形成了绚丽而又典雅的艺术风格,比仰韶文化有进一步的发展,艺术成就达到了登峰造极的高度。陶器大多以泥条盘筑法成形,陶质呈橙色,器表打磨得非常细腻。许多马家窑文化遗存中,还发现有窑场和陶窑、颜料以及研磨颜料的石板、调色陶碟等。马家窑文化的彩陶,早期以纯黑彩绘花纹为主;中期使用纯黑彩和黑、红二彩相间绘制花纹;晚期多

以黑、红二彩并用绘制花纹。马家窑文化的制陶工艺已开始使用慢轮修坯,并利用转轮绘制同心圆纹、弦纹和平行线等纹饰,表现出了娴熟的绘画技巧。彩陶的大量生产,说明这一时期制陶的社会分工早已专业化,出现了专门的制陶工匠师。彩陶的发达是马家窑文化显著的特点,在我国所发现的所有彩陶文化中,马家窑文化彩陶比例是最高的,而且它的内彩也特别发达,图案的时代特点十分鲜明。

半山类型的彩陶器,多为罐、壶。造型饱满近似球,足内收,腹近直线,由于器型的下半部内收,装饰都集中于上半部。

半山类型的彩陶是在马家窑的基础上发展起来的,比马家窑更丰富;其繁荣昌盛、雍容华贵的风格是由饱满器型上的旋转结构的纹饰,黑红相间的色彩,线条的粗细变化,及锯齿纹、三角纹的配合,大图案里套小图案形成的。旋转而连续的结构,使几个大圆圈一反一正,互相背靠,互相连结,有前呼后应、鱼贯而行、连绵不断的效果,显示一种融合、缠绵的气势。与器型共同构成一种雄伟宏大的气势。半山期,是我国彩陶文化的高峰阶段,显示博大、成熟和完美的特色。

马厂塬遗址1924年秋发现于青海省民和县马厂塬,主要分布在青海、甘肃等地,器形基本沿袭半山类型的造型,但较之半山彩陶显得高耸、秀美。出现了单耳筒形杯,耳、纽的造型富有变化。其年代约为公元前2350—前2050年。纹饰有同心圆纹、菱形纹、人形蛙纹、平行线纹、回纹、钩连纹等。另外,大汶口文化、大溪文化、屈家岭文化、齐家文化等遗址中也出土有彩陶,但在数量、规模、艺术水平上与上述文化类型的彩陶有一定差距。古代陶器中还有一种在陶器烧成后画上纹饰的彩绘陶。

(3) 与仰韶文化时代相近的大溪文化、红山文化、大汶口文化,它们的共同特点是均或多或少地受到仰韶彩陶的影响。从其后的屈家岭文化、龙山文化的彩陶,也仍可看到仰韶彩陶的流风余韵。新石器文化晚期向西部发展的彩陶,以甘肃、青海和新疆地区为盛,大都带有马家窑文化和齐家文化的余痕,也与仰韶彩陶有一定的渊源。

(4) 长江以南的河姆渡文化、马家浜文化、崧泽文化、良渚文化,福建的昙石山文化,台湾的大坌坑文化、凤鼻头文化等,也有少量彩陶发现,但其纹饰和施彩方法均与仰韶文化的彩陶不同,另有渊源。

2.4.1.5 彩陶的产生

事物遵循"从无到有,由简到繁"的发展过程,彩陶也是如此。在早期陶器发展的几千年中,制陶工艺尚不成熟,彩陶生产的技术条件无法具备,因此,陶器产生几千年以后才出现彩陶。从出现陶器到生产彩陶,这是一个长期摸索、反复试验、不断改进的过程。

陶器生产之初,没有刻意装饰的纹饰,但加工过程中手捏、片状物刮削、拍打器壁等往往会留下一些不规则的印痕。随着人们审美意识的增强,逐渐将这种不规则的印痕转变为有意的、规则的纹饰,如成排的剔刺纹、一圈的手窝纹等。早期陶

器上大量出现的绳纹是在木棍上缠绕绳索滚压器壁而形成的纹饰,既可增强陶胎的坚实度,又能起到美化陶器外表的装饰效果,一举两得。后来只起装饰作用的纹饰种类越来越多,逐渐演变为单纯的装饰花纹,也因此,人们对陶器的装饰也越来越注重。随着工艺条件具备,彩陶便应运而生了。

彩陶是将各种天然矿物颜料绘制到陶器上,形成五彩缤纷的各类图案,使陶器不再仅仅是实用品,而且还具备了艺术品的审美功能。其中大多数是先在陶坯上绘制,然后入窑烧制,颜料发生化学变化后与陶胎融为一体,这样彩陶色彩不易脱落,经久耐用而且美观。还有一类称为彩绘陶,是将颜料直接绘制到烧成以后的陶器上面,此类彩绘贴附在器物表层,使用过程中容易损坏脱落。

彩陶产生的技术条件有三。

(1) 生产彩陶的首要技术条件,是对天然矿物颜料的认识。作为彩陶颜料,必须在高温烧窑时不分解,比如含铁量较高的赤铁矿具有耐高温性能。而且还要掌握矿物的显色规律,什么样的天然矿物颜料烧制后会变成红色,或者会变为黑色,如此才能运用自如地生产出理想的彩。颜料经加工稀释后才能使用,粉末的粗细程度、加水稀释的浓度,都有一个不断熟悉、掌握性能的过程。

(2) 陶坯表面必须达到一定的光洁度,颜料才能渗透到陶胎里面。这就需要认真对陶土进行筛选、淘洗,拉坯成形后对器表还要反复打磨。考古发现中的彩陶大多是泥质陶,即便是夹砂陶如辛店文化,器表也都较为细腻。大地湾文化陶器主体是夹细砂陶质,但器表均抹有较光滑的泥质层。

(3) 烧陶的温度越高,颜料的附着力就越强,纹饰越牢固。

2.4.1.6 彩陶图案的演变

彩陶图案有大量的几何形纹饰,这既是早期陶器中编织物纹印以及渔网、水涡、树叶等图案的延续和变化,同时也是原始人内心音乐涌动的视觉表现。

人能把自身体验到的运动、均衡、重复、强弱等节奏感用画笔表现出来,这无疑是神奇的创造。彩陶中的动植物形一般都用几何形概括出来,形神兼备,显示了彩陶艺术写心写意的高超水平。彩陶的象形图案多种多样,最基本的主题是生育。有大量的鱼、蛙、植物果实、花朵的描绘。半坡时代人的寿命平均二三十岁,生育是既神秘而又急迫的事情。所以鱼蛙这些多产的动物就成了生育的象征。尤其在母系氏族社会里,对生育能力的赞美就是对女性的赞美。生育繁衍的主题在民间艺术里一直延续到今天。

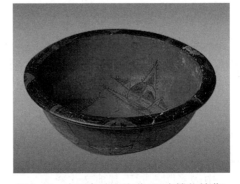

图 2-16 人面鱼纹彩陶盆(国家博物馆藏)

有一些很特殊的图形,如半坡出土的人面鱼纹盆(见图 2-16),是在盆的内壁描绘图案,用装饰的手法画出一个圆

圆的脸,三角形的鼻子,用两根短线画出眼睛,似乎闭目在默默地祈祷什么,双耳和嘴的部位都画着鱼,盆的其他部位也画着鱼。这种图形似乎和半坡氏族的原始信仰有关,是图腾崇拜的产物。这种以鱼来装饰人体的主题,一直延续到今天的民间艺术里,只不过其含义和象征会随着社会习俗的变化而产生改变。

在青海大通上孙家寨出土的马家窑类型的舞蹈纹彩陶盆,是在接近盆口的内壁,描绘了三组拉手小人的纹饰,每组5人,有头饰,还有尾饰。拉手小人图案在今天的民间艺术里是个很重要的母题,叫"拉手娃娃",总称为"抓髻娃娃"。"抓髻娃娃"在民间艺术里图式千变万化,但总的来说是人类繁衍和保护自己的神祇。所以像拉手小人这样的图案不会是单纯为娱乐而创作的,它含有"巫"的性质,是为人类自身的实际目的服务的产物。

彩陶器型在完善功能的基础上,造型样式千变万化,充分体现了制陶者的艺术才能和乐此不疲的创造热情,而且不同类型的装饰技巧和艺术效果,各具特色。

半坡类型的彩陶,以西安半坡、临时潼姜寨、宝鸡北首岭等遗址出土的为代表。施彩的陶器通常为圈底式平底钵、平底盆、彭腹罐、细颈瓶等。花纹绘在口沿、器肩、上腹等醒目位置,或绘在敞口盆的内壁。花纹图案除有宽带三角、斜线、波折等几何纹样外,还有大量的动物图案。后者具有浓厚的绘画意趣。

庙底沟类型的彩陶,以河南陕县庙底沟及陕西华县泉护村遗址出土的为代表。彩绘多施于大口小底曲腹盆外壁的上半部,风格轻盈挺秀,纹样多用弧线描绘,除了鸟、鱼、蛙等动物图形外,最流行的纹饰手法是以圆点、弧边三角、垂幛、豆荚、花瓣、花蕾等构成图案,植物纹显著增加。多数图案采用二方连续的方式构成,具有虚实相生之妙。

马家窑类型的彩陶,多为瓮、瓶、盆罐等器型,装饰面积大,纹样以旋涡纹、波浪纹、弧边三角纹居多,具有构图繁密,回旋多变之特色。

2.4.1.7 彩陶的艺术法则

一是游目法则:"无始无终,回味无穷。"后来成了中国绘画和中国园林的一个基本审美原则,即画面既无起点,也无终点,呈现为一个整体。

二是观照法则:"仰观俯察,由上观下。"这也是后来在诗、词、画和园林建筑中广为应用的一个基本法则。

陶器是圆形的,面向四方,具象图案把人的注意集中在一面,倾向于形成焦点、定点。而具象图案转为抽象之后,整个图案就是游走的了,面向四面,使四面形成一个既没有起点也没有终点的一气呵成的整体。这样彩陶的绘制自然而然成了移动的散点透视,它让你围绕着彩陶进行"步步移,面面看"的欣赏,又在这彩陶有限的圆面中体会到一种"无尽"的意味。而这种"游目"正是后来中国绘画和中国园林的一个基本审美原则。

中国彩陶不同于其他文化彩陶的另一个特点是,无论是盆,是钵,还是瓶与罐,都注意到由上观下的效果。例如瓶与罐,在绘制四面图案之前就细心照顾到靠近

瓶罐颈口处的图案,使得在由上方下视时也形成一幅和谐的图案。由此可见,彩陶的创造和观赏是按照"仰观俯察"这一中国观照方式进行的。这也是后来在诗、词、画和建筑中广为应用的一个基本法则。

2.4.1.8 彩陶的绘制

随着技术的进步与人类审美意识的逐步增强,新石器时代的人们逐渐开始对陶器进行刻意的装饰,于是,便有了彩陶这种艺术品。绘彩,是制作彩陶至关重要的一个环节。新石器时期的先民们在已制好的陶坯上,用彩色颜料绘出一幅幅稚拙、古朴、雅致的装饰图案,使极为普通的陶器在陶工灵巧的手中,变成了一件件珍贵的史前艺术精品。

1. 颜料

我国最早的彩陶源于大地湾文化,其色彩是偏暗的红彩;之后的仰韶文化、马家窑文化主要以黑彩为主,并有少量的白彩;半山与马厂时期还出现了大量的棕色复合彩。在有些遗址的发掘中,出土了一些矿物颜料。经过多年的综合研究,采用先进的科技手段,学术界对多种颜料的矿物成分和着色剂已经有了较为全面的研究成果,揭示了彩陶之所以斑斓绚丽的原理。

彩陶是先绘彩后烧制,因此,所选矿物颜色必须要耐高温,在高温下显色却不分解,仍能保持原有颜色。早在数万年以前,人类就已发现并开始利用大自然的赏赐:山顶洞人在死者身上布撒红色的赤铁矿粉粒,用矿粉染红各类装饰品;大地湾二期的遗址中,发现有当时的人们在居住地面铺撒的一层红色赤铁矿粉的遗痕。由此可见,人类对矿物颜料的认识及使用经历了数万年的历程,红色早已被视为吉祥美好的色彩。

(1) 红彩:将大地湾一期陶钵以及广河地巴坪半山类型陶壶上的红彩取样,经检验测定,其显色元素为铁,显色物相为氧化铁。出土的矿物颜料是赤铁矿的风化物赭石,主要成分是氧化铁。有的地方还使用含铁量很高的红黏土作为红色颜料。赤铁矿在自然界较为多见,容易获取,所以红彩成了人们早期彩绘的主要选择。他们用红色表达着自己的激情,又用红色象征着对幸福的企盼。

(2) 黑彩:是甘肃彩陶中最常见的色彩。据对仰韶文化、马家窑文化、火烧沟文化、辛店文化采样标本分析,结果表明显色元素是铁和锰,显色物相为四氧化三铁。其矿物以磁铁矿与黑锰矿为主。马清林博士最近还在马家窑文化的黑彩中首次发现了锌铁尖晶石。这几种矿物均属尖晶石系矿物,其中,锌铁尖晶石、黑锰矿烧成以后颜色较黑,磁铁矿则偏蓝,这正是马家窑文化黑彩漆黑发亮的原因。甘肃省博物馆和临夏州博物馆曾做过一些实验,如果用纯锰矿颜料绘制彩陶,在高温下锰元素全部分解;若使用含锰赤铁矿,在稀释较淡的情况下,彩陶烧成后只显红色;较浓的情况下,则显黑褐色。这一系列的实验表明,史前陶工已认识到含锰赤铁矿,即赤铁矿与磁铁矿的混合矿物颜料具有两种不同的呈色性能,并且熟练掌握了

浓淡的变化规律,使其满足于绘彩的需要。

(3) 棕色:在半山、马厂类型的部分彩陶中,出现了既不红也不黑的棕色纹饰。李文杰先生认为:棕彩与黑彩的化学成分相同,但其锰的含量低于黑彩,铁的含量高于黑彩,可能是在颜料中掺和了红黏土。马清林博士对此有新的认识,他通过实验分析认为:此时已使用了黑、红两种颜料的复合颜料。通过配色后,色调发生了变化,彩陶的色彩层次因此也更为丰富。

(4) 白色:仰韶中期开始,出现了个别白彩,至马家窑类型时,白彩增多。大地湾三期出土的白彩,经 X 射线衍射分析,显色物为较纯的石英粉末。马家窑类型的白彩,其主要成分为石膏或方解石。

采集到矿物颜料后,要经过加工方能使用。首先,将颜料矿物砸碎,然后需研成细粉末,越细的颜料附着力越好。将研成的细末加水调合成颜料浆,或调成混合颜料。在甘肃出土文物中,因彩陶发达,颜料与加工工具常有出土。大地湾的先民们惯于使用石斧,用它将颜料矿物砸碎,因此,出土的石斧上常粘有颜料。出土的上百件研磨石、研磨盘,无疑是研磨颜料的成套工具。研磨石有圆形、圆锥形、椭圆柱形,均有一个光滑的研磨面;研磨盘形状多样,但都有一凹陷的磨坑。有的研磨盘非常精致,磨面青黑光亮,呈一规整的圆形。在兰州白道沟坪遗址窑场出土的两件工具,一件为石质研磨盘,一件是高边分格的陶盘,盘内留有鲜艳的紫红颜色,当为调色盘。颜料调好后,最后的工序就是绘彩。

2. 工具

彩陶绘彩时究竟使用何种工具,因无实物出土,难以定论。但根据对甘肃彩陶的观察,不难发现许多彩陶花纹在不经意间留有尖细的笔锋,推测是用类似毛笔的工具所绘,不仅有硬毛制作的硬"笔",还有用软毛制作的软"笔",否则,半山、马厂类型细密的网格纹、锯齿纹等都无法完成。从细长流畅的线条中可以看出,当时绘彩的"笔"很可能是用狼、鹿之类的毛制成的长锋硬笔,并具有较好的凝聚性。

3. 绘彩

在中国的传统艺术中,彩陶是最早将图案与器物造型完美结合的原始艺术作品。绘制彩陶时,先民们非常注重图案与器形、视角的关系,并已注意到了图案在不同视角下所产生的视觉效果,绘制设计出了无论从哪个角度,正平视还是俯视,都可以看到完美的画面,并力求达到图案的构成与器形相协调。根据器形不同,确定设计其装饰部位及图案花纹。因史前社会并无桌案之类,故物品多置放在地面或小土台上,与现代摆放位置截然不同;还有,史前先民多席地而坐,自然视角也有着明显的区别,因而,绘彩重点多在器物腹部及以下部位。如仰韶文化的盆钵等,视线局限于口沿与腹部,所以仅在视线所及部位绘彩;马家窑类型的盆,大口浅腹,因俯视内壁更为清楚,因此多以内彩为主,简练的外彩为辅;仰韶文化、马家窑文化的瓶形器物造型瘦长、腹部斜直、器体不大,整体一目了然均可纳入视线,因而从口

沿至下腹大部分施彩或通体施彩；半山类型的瓮、大圆鼓腹造型，因在置放于地面时下腹基本被遮挡，故在中部以上绘彩。

工匠在绘彩时不可能是随意涂抹的，应该是依据器物的造型，对口沿、颈部、腹部的花纹及内彩，有事先的设计与构思。将图案的位置确定之后，把器物的彩绘部位根据需要加以分隔划分、定点，然后进行绘画。绘画时先绘主题图案，再补充勾画与主题协调且相辅相成的辅助纹饰。根据对彩陶图案的观察研究，推测具体绘彩过程如下。

（1）等分或分隔。彩陶除个别器物外，均为圆形器物，基本是由多组纹饰构成横向展开的彩绘带，少数彩绘为纵向。所以，首先要设法将彩绘部位加以合理等分或分隔，然后再分组绘画纹饰。由于器形各异，等分的方法也不同，竖长形器物多以横向平行线从上到下将彩绘部位分隔；横宽形器物则以纵向平行线将器物由左向右等分。彩绘的图案带有二等分、三等分、四等分和多等分，都因主题图案纹饰而定。有些图案较为简单也易划分，如鱼纹盆，把圆周横向分为二等分，绘两组相同纹样的鱼；花瓣纹彩陶盆是先用垂直线将器物腹部横向二等分，之后再四等分、八等分，最后绘成八组花瓣纹图案。还有些器物的彩绘部位为单数分隔，如永靖三坪出土的被称为"彩陶王"的彩绘瓮，它以平行线将彩绘部位分为上中下三部分之后再分部绘彩。等分线或分隔线不仅可作为各部位不同图案的间隔线，又成为边框起到了一定的装饰作用。半山、马厂类型的图案繁密复杂，等分或分隔极为精细，如广河地巴坪半山类型连续重弧纹彩陶瓮，需将圆周等分为 11 份，可见当时此项工作的难度非同一般。因此，当时也许已经有了用来等分的工具，否则，这 11 组弧线难以等分得如此精确。对于带耳的器物，这些附件都是最方便、现成的等分点。

（2）定位。仰韶文化晚期以后，彩陶出现了大量的旋动连续性图案，且极富整体性，又无法分隔，用等分法显然已不能适应彩陶发展的需要。根据此类图案的特征，首先要整体规划布局，确定其定位点或定位圆，并划分彩绘部位。如陇西吕家坪采集的尖底瓶，需用三个涡纹的中心圆点作为定位点，然后再以圆点为中心，向四周引出弧线，构成连续的旋涡纹。半山、马厂类型的彩陶，多以圆圈为主题花纹，于是圆圈便取代了圆点，演变为圆圈定位，如半山类型的彩绘，要先绘出几个大圆圈、葫芦纹等，再绘其他周边补充辅助的锯齿纹等图案。马厂类型彩陶也是如此，先绘出四大圆圈的轮廓，其后填充圆圈内的网格图案，以及周边空当的细碎纹饰。

（3）先主后次，由繁至简。彩陶图案一般可分为主题纹饰及非主题纹饰。主题纹饰绘在器物最醒目的位置，其他纹饰或作为陪衬、补空，或饰在口颈部、下腹部，起辅助装饰的作用。绘彩时，要把握重要位置，先绘显要位置的主题图案，后绘边角的附属纹饰，以便整体达到完美和谐的效果。永靖三坪出土的彩陶瓮，上中下分为三格，由三部分图案构成。中腹部一格最大，主题图案位于中间重要位置，需先绘作为主题的旋涡纹，之后再于周边空白之处填画小同心圆，上下腹部的其他纹

饰最后完成。半山类型彩陶，图案繁密精致，绘画难度大，但仔细观察分析，虽然黑彩图案占据主要空间，仍不难看出整体图案是以红彩为骨干，红色的线条还起着等分定位作用。黑色锯齿纹或条带、条块间隔于红色线条之中，黑红相间彼此辉映，形成完美的画面。因此，看来半山类型彩绘的绘画程序应是先用红彩勾画出主干纹饰之后，再绘制黑彩图案。总而言之，先绘主题图案、骨干线条，就能控制整个画面，使布局更为合理美观。

（4）先勾轮廓，再填充。自仰韶文化晚期，出现了较多的网格纹，其外轮廓有圆形、椭圆形、葫芦形、三角形、回形条带等，而且轮廓内填充的网格亦越来越密集精细。对于这类器物进行分析，应是先绘外轮廓，其后再填充轮廓内的网格纹、菱形方块纹等纹饰。如鲵鱼纹彩陶瓶，应是先勾勒鲵鱼的身躯之后再绘其躯体内的网格纹及肢体。半山类型的葫芦纹彩陶壶，显然应先绘出葫芦的外轮廓，然后填充葫芦内的细网格纹，最后再用其他线条纹饰将周围空当补充完善。马厂类型的单耳杯，需先绘出回形的条带纹，再绘条带间细密的网格纹，约 $1cm^2$ 的条带间由 5 条纵横交错的经纬线组成，当时画工精湛娴熟的技巧由此可见一斑。如若不然，线条则会粗细不一、疏密不匀，或线条弯曲以致造成重叠等。由此可见绘画技能的熟练程度直接影响着彩陶的质量与美观。

无论何种器形、何种图案，也无论什么文化类型，任其千变万化，绘彩时总是遵循着一定的原则与程序，即从上到下、由点到面、先主体后其他和从整体布局到局部结构，这些规律开创了后世绘画艺术的一般规则之先河。在甘肃彩陶的鼎盛时期，图案依然是繁而不乱、井然有序的，其根本原因是有了上述绘彩的基本规则。

彩陶是在陶坯尚未完全干燥时进行描绘的。坯体绘彩后要用卵石等工具反复打磨，这样可使器表质地敛密而变得光洁细腻。绘上去的彩料也会经过滚压打磨的手段嵌入器表，成为器表的有机组成部分，牢固地附着在坯体上不至脱落，且烧成后器表光亮色泽美观。半山类型的彩陶器表打磨得最为精细，图案明丽、光彩夺目，达到了极致。兰州市牟家坪半山类型的彩陶壶，颈肩交界处留有利用圆棍纵向滚压而产生的凹痕。经李文杰先生实验，内彩可用硬而光的圆球进行滚压，外彩可用硬而光的圆棍滚压。滚压时要注意用力的方向与器表基本垂直，这样彩料才不会移位，图案则保持原状。

4. 陶衣

绘彩之前先在陶坯上加施一层彩色陶衣（现称化妆土），是仰韶中期以后各类型彩陶文化中常见的做法。施陶衣之后，器表如同披上了一层华丽的彩衣，再用其他颜色绘彩。如在红色陶衣上绘黑彩，色彩对比强烈且稳重，更加绚丽夺目。有的陶器加陶衣后即使不再绘彩，如大地湾四期陶鼎，通体饰紫红陶衣，仍显得华美耀眼。陶衣原料一般为仔细淘洗过的细陶土泥浆，有时也调入其他颜料。加施陶衣时，将泥浆涂刷在器表或将器物置放于泥浆中蘸泡而成。马厂类型，以及火烧沟、辛店、沙井文化均流行红陶衣；仰韶、马家窑文化有少量白色陶衣。经鉴定，红色陶

衣的原料是含铁量高的红黏土,白陶衣多为白垩土。

5. 彩绘陶

彩绘陶是指陶器烧成后再绘彩纹的陶器,这类陶器的绘彩颜料中加有胶质物,借以使彩料贴附到器表,但仍然容易脱落。大地湾一期发现一片白色彩绘陶片,白彩绘在罐形器内壁,颜料质地较粗,明显高于器表。经 X 射线衍射分析,颜料为方解石,成分为碳酸钙及二氧化硅。当地随处可见的"料姜石"中含有较多的方解石,估计是将"料姜石"烧熟后研磨成白色颜料。

在大地湾四期出土了较多的彩绘陶,一类是绘在灰泥质陶上的红色彩绘,因彩料脱落而图案不清;另一类是绘在泥质瓶、壶上的白色彩绘,脱落现象不如红彩严重。红色彩料经鉴定为朱砂,白色彩料主要成分为方解石及少量的石膏。这时的白彩料成分与一期基本相同,但质地较细,在陶器上的黏附性能强于一期,工艺明显有了进步,可能是采用了较好的胶质材料。

2.4.1.9 制陶方法

我国新石器时代的陶器制作方法大致可分为手制、模制和轮制。从早期的手制经慢轮修整,发展到快轮制陶,经历了一个漫长的发展过程。换句话说,最早制陶是没有陶轮的,大约在距今 7000 年后才产生了慢轮,在距今 5000 年前后黄河下游的龙山文化才发明并使用了快轮。

手制又可分为捏塑法、泥片贴筑法、泥条筑成法。捏塑法仅限于少量小型器物,以及器物上的附件,如耳、足与贴附在器物上成为附加堆纹的手捏泥条等。泥片贴筑法主要流行于我国南方地区,泥条筑成法是包括甘肃在内的黄河流域的主要制陶方法。

模制法即以模具为依托的陶器成形方法。它的初级阶段是模具敷泥法,我国最早的彩陶即大地湾文化遗址中出土的彩陶,就是以这种方法制成的。而成熟阶段的模制法则盛行于黄河中游的庙底沟、龙山文化。两者的区别是,前者在模具上敷泥,后者却是在模具上垒筑泥条。

轮制法是用快速旋转的陶轮拉坯成形的工艺。据李文杰先生观察,只有转速达到 90r/min 以上,坯体才能迅速成形,低于这个速度,转轮只能用以修整坯体的工艺。可见慢轮虽已用于制陶,但因无法使陶器成形,因而只可作为辅助手段修整坯体,所以不能归入轮制法。

根据研究成果,甘肃彩陶的成形方法主要为模具敷泥法和泥条筑成法。

大地湾一期的陶片有一个非常鲜明的特征,即陶片分层。主要分为内外表层和内胎层,而内胎层又可分成两层或三层,从陶片剖面就可清晰地见到各层的纵向贯通纹理。彩陶钵形器内外表层均为红色泥质陶,内胎层为灰黑色,夹有较均匀的细砂粒。陶片断茬处可见分层脱落现象。由此初步判断,陶坯是由不同的泥料分层敷贴制作的。为什么可以认定是模制?有几方面的原因:其一,根据制陶工艺

的常识,泥条筑成法制成的陶胎胎壁较厚,而一期陶胎较薄,一般厚为 0.3cm;其二,一期器型种类简单,而且许多陶器大小尺寸相同,进一步证明模制的可能;其三,也是最确凿的证据,因为发现了制作器物的内模和制作壶口的外模,均为经烧制的实心泥质模具。由此确认最早的彩陶成形采用的是模具敷泥法,即主要以内模为依托,直接将泥料挤压成泥片,一层又一层地敷贴到模具上。

具体的操作方法如下:先将内模置放在木质垫板或平整的石板上,模具表面撒上一层细干土,以便制成后的陶胎与模具分离。敷泥时将模具放置在垫板上,大头朝下,以便操作。直筒罐、深腹罐等,因其内模器壁呈陡坡状,敷泥应自下而上,否则如果自上而下地敷,胎心则易下坠或断裂。钵的内模器壁呈缓坡状,既可从中央开始自上而下去敷,亦可从边缘开始,自下而上去完成。敷泥最关键的第一个步骤是敷第一层胎心泥,以挤压的方法用手使劲挤压泥料,使其牢固地贴附在模具上不致脱落,然后再一层层地继续往上敷泥。分层所敷的泥片要有一定的叠压关系,相互间的粘贴面要参差不齐,这样才能将先后所敷的泥片牢固地黏结在一起。

陶胎成形后脱模,然后在陶胎的内外表用手涂抹一层泥质陶土。在一些陶器内壁发现有自下而上的手指抹痕,正说明表层是抹泥而成的。抹泥时双手分放在器物内外,用力提拉挤压,既排除了泥层间接茬处形成的气泡,又可消除、抹平器壁的缝隙,从而使陶胎的结构进一步紧密结合,器表也因此而变得光滑平整。

彩陶中的三足器,足是用拼接安装的方法完成的。足用手捏制而成,待水分蒸发略变干硬时才便于操作。将预先做成的足插入器底钻好的孔洞中,再分别在内底与外底贴上泥条,将接缝挤实压平,再以泥浆抹光。

对大地湾一期的陶器研究可以看出,此时的制陶者不仅利用器身的内模,而且还利用壶领部(口沿)的外模,并且熟知泥质泥料与夹砂泥料的不同性能,在同一器物上间隔交替使用两种泥料。这些事实表明,人们已经有了较为丰富的经验,说明这种模具敷泥法并非最原始的制陶方法。对于其来源目前尚不大清楚,有待继续研究解决。

但由于模具敷泥法制作工序繁复,加之坯体的形状、大小都要受到模具的限制,因而难以制作大型器物。且制成的器物形制单调、生产效率低下,烧制过程中又往往产生开裂及分层剥落现象,造成许多废品、残次品,因而极大地制约了陶器的进一步发展。人口的增加、经济的发展带来了对陶器的大量需求,在不断的生产实践中制陶工艺逐步发展,以致这种较为落后的制陶方法被随之而来的新工艺——泥条筑成法取而代之。

泥条筑成法是一种典型而成熟的手制成形方法,在新石器时代是使用最为广泛、时间最为长久的陶坯成形技术。这种方法是先将泥料搓成泥条,再用泥条筑成坯体。在甘肃境内,从距今约 7000 年前的仰韶文化开始,直至青铜时代,始终以泥条筑成法为制陶的主要方法。也就是说,甘肃彩陶除大地湾文化之外,基本都使用这种制作技术。

应当指出的是,在仰韶文化早期,上述两类方法共同使用。圆底的钵、盆多为彩陶,仍然采用模具敷泥法。它们的陶片仍是分层的,因此证明与大地湾一期制作方法相同。不同之处则在于此时各层陶质一样,均为细泥陶,各层之间结合得更为紧密牢固。大量使用的平底器、尖底器,则改用泥条筑成法。在平底器内,有时留有泥条之间的接缝,在尖底瓶内底,可见一圈圈盘旋的泥条痕。到了仰韶中期,圆底器基本消失,泥条筑成法最终完全替代了模具敷贴法。由此可见,这是一个漫长的发展过程。

泥条筑成法又分为盘筑、圈筑两种方法。盘筑是将泥条一根接一根地连接起来,呈螺旋式筑起坯体。圈筑是把泥条每根首尾相接,做成泥圈,再用泥圈摞垒成坯体,因而胎壁内侧往往留有泥条的缝隙。两种方法中以盘筑法多见,马厂期彩陶有时也使用圈筑法。

具体操作时有倒筑和正筑两种手段。倒筑是从上部往下部制作坯体,先筑器壁后筑器底,用于尖底瓶等;正筑法是先制作器底后筑器壁,用于平底器。器底是事先制作成的泥饼,再从器底外侧边缘用泥条筑成器壁,俗称"天包地"。有时将器底制成浅盘状,从内侧接续器腹,俗称"地包天"。这种制作是在一个固定的工作台上来完成的,泥条一根接一根,根据需要不断续加或垒筑添摞。器壁各部位的变化,依靠捏泥条的手指控制并改变造型。手指向内或朝外就能扩大或缩小器物的直径。向内倾斜,器壁直径逐渐增大形成腹部;向外倾斜,器壁直径逐步缩小形成肩部;与工作台垂直,器壁直径不变,形成直腹或颈部。因为器壁的薄厚取决于泥条的粗细与手捏的力度大小,所以,在泥条筑成坯体的整个过程中,手的操作技巧起着决定性作用。彩陶是造型美与装饰美结合的统一体,造型的完美和谐全凭工匠高超的技艺。造型美是指器物的外轮廓线美、形象美,其首要条件是各部位间的比例协调,底径、腹径与口径的比例,腹径与通高、器身高与领(或口沿)高的比例等。下腹部的倾斜度不同,器物的造型就不同,如仰韶中期的曲腹盆,倾斜度较大呈曲腹;马家窑类型的平底瓶,倾斜度小因而呈长直腹;半山类型的彩陶瓮,倾斜度大呈圆鼓腹。不同的造型竟显出不同的优美曲线,以及和谐统一的艺术风格。

陶坯制成后,需进行适当的修整,这样可使器物各部位规整而美观,口沿及外表变得光滑,造型也更加匀称。修整时用类似骨匕的片状物,刮削掉多余的泥料;还可用陶垫等块状物垫在内壁,用以调整器物的曲线;或用手增补泥料,进行加工,使陶胎达到最佳形态。造型完成之后,要对陶胎进行拍打滚压,才能使泥条相互粘合得更加紧密牢固。

在仰韶文化中,出现了慢轮修整技术,在一些陶器口沿留有轮旋的痕迹。大地湾、王家阴洼等遗址出土的陶罐、葫芦瓶,底部出现修整时产生的正心涡纹,都足以证明慢轮的存在。正心涡纹是将坯体倒扣在陶轮上,用工具从中央往边缘修整器底时逐渐移动而产生的纹理,它不同于快轮制陶分割器底时所产生的偏心涡纹。虽然至今尚未发现陶轮,但在大地湾却发现了从仰韶早期到晚期成系列的制陶转

盘。转盘为夹砂陶,既厚且重,直径大多 30 余厘米。早期转盘中部隆起为一平整的工作台面,晚期转盘则在盘中央倒扣一陶盆。仰韶晚期的一套器物,出土时就正好表现了制作中的情形:陶盆倒扣在转盘上,转盘中间有一圈凸起的圆形泥棱,正好将盆固定于转盘之内。操作时转盘置放于陶轮之上,直径 15cm 的陶盆底部则成为盘筑陶坯的工作台面。有的转盘内部还刻有许多以正中为圆心的同心圆,借此可将陶器圆形口腹部及底部制作得更为规整。有的转盘边缘部位有多个小孔,以便排出盘内制陶时流出的过多泥浆。这套制陶工具及其细部精巧的构想,充分体现了我们的祖先有着聪明的才智与丰富的创造力。

秦安、甘谷一带有些村民至今仍然使用慢轮。一般先挖一个地坑,坑内埋设转轴,陶轮用草泥制成,置放时与坑口齐平。制作时用脚蹬踩陶轮,使轮转动。因无其他动力,陶轮只能慢速旋转,陶轮中部再加置一泥质工作台。从这种设备及工作场景中,我们似乎可以捕捉到几千年前先民们制陶的信息。

彩陶的繁荣与制陶工艺水平的发展有着密切的关联。快轮兴起后,彩陶迅速衰落。经研究发现:凡具有彩陶制作传统的古代文化,其制陶工艺必然停留在手工制作阶段,掌握和使用了快轮制陶术后,彩陶工艺便很快随之消亡。甘肃彩陶直至辛店、沙井文化,仍然使用泥条筑成法制作。新疆彩陶结束得更晚,是因为至汉代才传入了快轮制陶。我国西北地区,彩陶生产之所以到了青铜时代依然十分发达,其重要缘故就是未能掌握快轮制陶的方法,也正因为如此,才使得甘肃彩陶丰富多彩、异彩纷呈。

2.4.1.10　彩陶的鉴定方法

1. 胎质

远古先民制作的彩陶,选用经河水冲积的优质陶土,纯净无杂质,润如粉糕,和成泥有柔韧性,烧制成的陶器用肉眼观看有"胶"质感。

由于当时烧造技术条件差,烧造温度相对较低,烧出的陶器具有很强的吸水性。用手敲打陶身会发出低沉的哑音;用手掂陶器感觉重量比较轻,没有沉重的压手感;用水打湿陶器能嗅到一股微弱的土荤气味;用心察看陶器表面会有细小的针眼。

古陶器大多都是先民的生活用具,在埋入地下之前,器身有磕碰痕迹,长期使用器身有自然磨损现象,有与空气、水、油脂等物接触而产生的"皮壳色浆"。彩陶埋入地下几千年,长期的积淀,陶器表面生满了"水垢"。真"水垢"用水冲洗不掉,用稀盐酸刷试"水垢",就会见"水垢"冒白烟,起白沫。

2. 造型

真正的古陶给人的感觉:古朴、淳厚、自然、柔和、饱经沧桑,没有生硬的火气感。

远古时期,还没有标准尺寸概念,制做出的彩陶器,不可能出现同一规格、同一

造型、同一图案。先民们制作陶器时,采用敷泥脱胎法、泥条盘筑法、堆塑手捏法,使用原始慢轮修整,制造出的陶器不可能十分规整,有轻微的变形,表面有凹凸感。当时工艺水平有限,生产的陶器内接口处多粗糙,瓶口不十分圆润规整,两边的瓶耳不在一个水平线上,大小不一。

各种文化类型的彩陶,有其独特的类型类别,收藏者应多看书,多接触实物,将类型特点熟记于心。

3. 彩绘

彩陶所绘纹饰是当时各氏族或部落特定的氏族标志。如西安半坡彩陶主要绘人面纹、鱼纹、变形鸟纹;马家窑彩陶主要绘旋涡纹、神人纹、网络纹;辛店彩陶主要绘双钩纹、太阳纹、鹿文、鸟纹;大汶口彩陶主要绘八角纹、变形花卉纹。

2.4.2 蛋壳陶

在1.1.2节"彩陶与黑陶"中,我们领略了数千年前龙山黑陶的优雅,而更让人惊叹的是日照博物馆的镇馆之宝:精美绝伦的"蛋壳陶"!

20世纪70年代末期,山东日照东海峪,两件完整的蛋壳陶在这里现身,日照市博物馆收藏的这种神秘陶器,震动了全国乃至全世界。其中一件叫"高柄杯镂孔蛋壳陶",现在已经是镇馆之宝,它通体漆黑乌亮,造型典雅,高十几厘米,重量却不足一两,它最薄处仅0.2mm,达到了"薄如纸、亮如镜、声如磬、硬如瓷"的程度,表里如一,特别完美。它壁薄如纸,做工细致精美,长长的器身上镂有许多的孔,人们形象地称它为"蛋壳陶"。凡是看到过蛋壳陶的人,无不为它那精美绝伦的造型发出感叹:太美了,太精致了,太不可思议了!

据说1972年中美关系转暖,美国总统尼克松首次访华的时候就提出一个要求,想看一下中国4000年前的文明——蛋壳陶。可惜当时出土的蛋壳陶几乎都是支离破碎的残片,所以尼克松没能看到蛋壳陶,只能带着遗憾走了。

稍微懂得一些陶瓷知识的人都知道,陶瓷器是不能做得太薄的,不但成形极其困难,还要保证烧窑时器身不会塌下来,更何况那是在几千年前。专家们用尽各种现代科技手段试图复制这件稀世珍宝,却发现几经周折,始终难以实现,这更加使得这种陶器充满谜团。

蛋壳陶最大的特点就是:"黑如漆,薄如纸",器壁厚度仅0.2~1mm(见图2-17)。它可以称得上是陶瓷史上最精美的陶器了,达到了技术与工艺水平的巅峰。从准备泥土、拉坯,到刻花、磨光,再到烧制,制作蛋壳陶

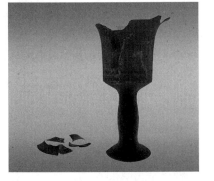

图2-17 史前新时期时代蛋壳陶(山东淄博中国陶瓷馆藏)

的每一个步骤都如同走钢丝。如此轻薄的陶器,堪称制陶工艺的奇迹。很难想象,在4000多年前生产力水平低下的新石器时代,人们到底是用什么方法制作出蛋壳陶的呢?

据考证,人类制作陶器开始于距今约一万年前,早期人们使用的是一种慢轮,这是种由一个人一边用脚推动陶轮,一边用手给陶坯塑型的工艺。由于陶盘的转动速度较慢,所以用这种方法所制作出来的陶器也比较粗糙。

通过对蛋壳陶的研究,人们发现要想单纯地用手顺利拉出厚度为0.2～0.5mm的薄胎陶坯,几乎是不可能的。专家推断,将陶胎的厚度做到1mm以内,说明今天普遍运用的一种技术在4000多年以前就已经出现了。专家所说就是今天人们普遍使用的快轮拉坯技术。快轮拉坯,就是先将陶泥放置于陶车转盘中间,拨动旋轮,使之快速旋转,然后以手工拉坯的方式制成所需要的器形。不过,现在制陶艺人所使用的快轮都是半自动的,只需要一个人操作就可以完成。那么在没有电动设备的4000多年前,又是如何运用快轮技术制作蛋壳陶的呢?

专家推断,蛋壳陶在制作的时候,至少需要两个人配合才能完成。说明在距今四五千年的时候,开始出现了一种由两个人操作的陶轮。制陶艺人有了分工,其中一个人可以集中精力进行陶坯的制作,另外一个人作为助手,只需帮助他转动陶轮,保持陶轮快速旋转,只有这样才能制作出如同蛋壳般的厚度。需要提醒的是,这里讲的快轮制陶工艺只是解决蛋壳陶的手工拉坯这道难关,采用先进的快轮技术,可能拉了几百次、几千次,也还不一定能拉一件符合要求的陶坯出来,即使拉成功了,又可能雕刻不出来,也可能雕刻出来了,但在装烧窑过程也容易碎掉。因此,可以认为蛋壳陶的出现,证明了4000多年前的中华先民们就已熟练掌握了快轮拉坯技术,整套制陶工艺达到一个令现代人都惊叹不已的历史巅峰。

被称为4000年前人类文明之花的蛋壳陶的出现,不但是一种工艺技术,更是人类文明的一道分水岭。这个躲过时间浩劫留下来的蛋壳陶,向我们展示了那个时代制陶工艺的最高水平。然而,就在人们为蛋壳陶杯那精湛技术惊叹的时候,又有一个问题出现了,令考古学家们困惑的是:蛋壳陶杯薄胎黑,陶胎平均厚度不足0.5mm,而最薄的口沿处仅有0.2mm,真如蛋壳般使人感觉一触即碎。超薄的制胎别说盛放饮品,就连拿起放下都要极其小心,一旦倾斜滑落,陶艺工匠数月的心血将付诸东流,陶杯也将破碎不堪,不可修复。蛋壳陶的边沿如此薄、如此大,这个脆弱而精美的东西,真的是古人日常使用的酒杯吗?4000多年以前,先民们为什么要制作出这么一种华美而不实用的陶器呢?

专家推断,蛋壳陶不可能作为实用器在普通人家使用,而是在祭礼活动中所使用的礼器。礼器是中国古代帝王、贵族为象征其权力、身份,祭祀天地神灵和祖先的一种非常重要的器物。按照一般的规律,礼器应十分厚重庞大,质地坚硬,以便传世。然而,蛋壳陶却恰恰相反,它轻薄到几乎一碰就碎的地步。那么,为什么要把蛋壳陶作为祭拜神灵的礼器呢?据地层考证发现,龙山地区在远古时期地处沿

海,生活在这里的人们,对海神有着无上崇拜。尽管人们通过各种神圣的祭祀方法拜祭海神,但自然的变迁依然阻止不了大海的咆哮给人们带来的灾难。在4000多年前,生活在龙山地区的先民们,通过对自然事物观察发现,在地震和海啸这些人类无法躲避的自然灾害面前,鸟类却能依然在天空中自由翱翔。于是,人们刻意把轻盈娇小的蛋壳陶当作祭祀礼器。因为轻薄的蛋壳陶可以像轻盈的鸟儿一样升上天空,顺利到达神居住的地方,传达他们的美好愿望。

正因如此,专家们对蛋壳陶又提出了另一种看法:当我们的先人把这个精美的蛋壳陶放到坟墓或祭祀台上的时候,它代表着生命,代表着对现实世界以及未来世界的一种渴望。蛋壳陶绝不是一般的民用的实用品,它是部落首领使用的,是权势的一个象征,也是一种奢侈品。它的出现意味着人类对陶器的需求已经由实用上升到信仰与崇拜,由物质层面提升到了精神世界。

这神秘的蛋壳陶,让我们对四五千年前的古人充满好奇,他们到底是怎样的一群人?

1995年,中美两国联合考古队开始对日照地区进行深度的勘探发掘,他们又有了一系列惊人的发现。考古队在日照发现了水稻,而水稻一向被认为是生长在南方的植物,那它为什么会出现在山东日照呢?原来在龙山时代,从华北地区来讲,气温是一种开始降温的过程,气温虽然降了,但是气候非常温暖湿润,适合种水稻,而且树木品种比较多,森林面积比较大,适宜人类居住。

考古学家还发现了4000年前的一个造型独特的酿酒器,古人酿的是什么酒呢?中美联合考古队的研究解开了这个谜团,向人们揭示出日照先民精致生活的一个侧面。原来,日照先民用稻米、蜂蜜和野葡萄混合以后产生了一种混合型酒。在现代社会,葡萄酒被认为是生活品位的象征之一,而4000年前的日照先民已经开始享受葡萄酒的芳香了,这一发现也改变了中国人的酿酒历史。过去一般认为,葡萄酒是约公元前2000年的时候才从中亚地区传入的,这一发现证实了4000多年前,日照先民就已经会酿葡萄酒了。

酒的出现意味着当时的粮食生产已经相当充足,所以才可能有多余的粮食用于酿酒。专家认为,酒的出现意味着更深层的东西,因为酒往往跟祭祀也有一定的关系。上层人的生活就是祭祀宴飨,还要讲究社会活动与交流。四五千年前,生活在这里的日照先民已经有了阶级分化。蛋壳陶的主人应该就是这些喝着葡萄酒的上层贵族,但他们的生活也并非只有安逸的享受。

在日照莒县博物馆珍藏着一件精致的陶号角,穿越5000年的时光,至今它仍然能被吹响,夜深人静的时候传得很远。这个号角让我们了解到那些远古贵族在祭祀、宴飨之外的忙碌生活,它能集合人,发号施令,不光是用于战争,还可以用于打猎。蛋壳陶的出现是与社会的进步有关的,大汶口文化时期,原先人人平等的母系氏族社会开始转化为父系氏族社会。氏族中出现了贫富分化,渐渐出现了奴隶和部落显贵。精美的蛋壳陶正是为显贵们生产的奢侈品。精妙的渗碳工艺,使它

散发着黝黑的光彩,高超的快轮技术使它薄如蛋壳。它不仅是龙山文化时期制陶工艺的完美体现,也是新石器时期中国古代先民智慧的结晶,更是人类向阶级社会迈进的历史见证。

2.4.3 秦始皇兵马俑

陶俑从新石器时代开始就有了,每个时代都有不同的俑的制作。最有名的当属秦始皇陵兵马俑了,被誉为世界第八大奇迹。

俑,最早专门指古代墓葬当中陪葬用的偶人,属明器。后来它的外延有所扩大,随葬的动物、器具的雕塑品还有关于神灵异兽的模拟品也被纳入其中,均叫"俑"。商代的时候,是用人来殉葬的,奴隶是奴隶主的附属品,奴隶主死后奴隶要为奴隶主陪葬,十分残酷,春秋战国时期逐渐被用俑来替代了。《孟子·梁惠王》曾记载孔子说的一段话:"始作俑者,其无后乎,为其像人而用之也。"孔子用这句狠话来反对以俑殉葬的做法。但是从这句话里也可以看到,当时用俑来陪葬已经成为一种社会风气了。

兵马俑是古代墓葬雕塑的一个类别,兵马俑即制成兵马(战车、战马、士兵)形状的殉葬品。下面专门介绍一下赫赫有名的秦始皇陵兵马俑。

2.4.3.1 秦始皇陵

公元前2102年夏,中国历史上的第一位皇帝秦始皇逝世了,他被安葬在一座巨大的陵墓中。秦始皇陵位于距西安市约37km的临潼区城以东的骊山脚下,南倚骊山,北临渭水。为什么选位在这里呢?有人认为,这与古人崇信风水宝地是分不开的。近年来,地质学家根据卫星拍照的图片看:从骊山到华山好像一条龙,秦始皇陵正好位于龙头眼睛的位置,因为中国自古就有画龙点睛之说。

据《史记》记载:秦始皇从13岁即位时就开始营建陵园,由丞相李斯主持规划设计,大将章邯监工,修筑时间长达38年。修陵顶峰时用工达到了70多万人,占到了当时全国总人口的十分之一。史书记载,当时陵墓挖到了一定深度的时候就再也挖不动了,李斯奏表请示后,秦始皇下令说:"其旁行三百丈乃至。"这个记载引出了后人的种种猜测,这个用来存放秦始皇棺椁和随葬物品的宫殿究竟建在哪里呢?它是在封土堆下,还是在它周围三百丈远的某个地方?

从1962年开始,考古工作者对秦始皇陵进行了勘探,经探测标明,秦始皇陵的总面积达到56.25km^2,相当于78个故宫。秦始皇陵墓近似方形,顶部平坦,腰略呈阶梯形,高76m,东西长345m,南北宽350m,占地120750km^2。根据初步考察,陵园分内城和外城两部分。内城呈方形,周长3000m左右,北墙有2门,东、西、南3墙各有1门。外城呈矩形,周长6200余米,四角各有门址一处。内、外城之间有葬马坑、珍禽异兽坑、陶俑坑。陵外有马厩坑、人殉坑、刑徒坑、修陵人员墓葬400多个。

地宫是放置棺椁和随葬器物的地方,为秦皇陵建筑的核心。有关秦陵地宫位置问题,历来众说纷纭。民间曾传说秦陵地宫在骊山里,骊山和秦陵之间还有一条地下通道,每到阴天下雨的时候,地下通道里就过"阴兵",人欢马叫,非常热闹。在《史记》中是这样描述秦始皇陵地宫的:"穿三泉,下铜而致椁,宫观、百观、奇器真怪徒藏满之,令匠作机弩矢,有所穿近者辄射之,以水银为百川,江河大海,等等。"意思说皇陵就像咸阳的宫殿一样,充满了宝藏,有暗箭设防,而且还有水银形成百川,还有江河大海,简直难以想象,匪夷所思。

现在经科学探测发现,规模宏大的地宫位于封土堆顶台及其周围以下,距离地平面35m深,东西长170m,南北宽145m,主体和墓室均呈矩形状。墓室位于地宫中央,高15m,相当于一个标准足球场大小。1981年中国科学院地质学家利用现代地球的物理化学探矿方法进行多次测试后,证明了秦始皇陵中确实有大量的水银存在,估计出水银的总量达到了100t,由此也证明了《史记》描述的真实性。

在勘探中,研究人员发现在封土堆下墓室周围存在着一圈很厚的细夯土墙,即所谓的宫墙。经验证,宫墙东西长约168m,南北141m,南墙宽16m,北墙宽22m。宫墙都是用多层细土夯实而成,每层有5~6cm厚,相当精致和坚固。在土墙内侧,研究人员又发现了一道石质宫墙。根据探测,发现墓室内没有进水,而且整个墓室也没有坍塌。关中地区历史上曾遭受过8级以上的大地震,而秦始皇陵墓室却完好无损,这与宫墙的坚固程度密切相关!除了宫墙,研究人员发现在秦陵周围地下存在规模巨大的阻排水渠。《史记》中记载的"穿三泉"中,"三"其实是个概数,其实应该是指在施工中遇到了水淹,所以才修建了阻排水渠。秦人太聪明了——如今北京的国家大剧院,也不过是按照这套办法来解决水浸问题的。

秦始皇陵有多深呢?《史记·秦始皇本纪》说其"穿三泉"。《汉旧书》中对秦始皇陵的描述有"已深已极""深极不可人"之语。有人认为,秦陵地宫不浅也不深,书中提到的"三泉"无外乎人们经常提到的"九泉之下"之类。据《吕氏春秋》记载:"浅则狐狸扬之,深则及于水泉",即最深到泉水。在古代由于受技术的条件限制,要在泉水下施工实为不易,并且如果地宫位于地下水位之下,地下水长期渗透,定会使地宫遭受"浸"害,秦始皇及其皇陵的设计者不可能不考虑到这一点。

从兵马俑的挖掘到各种珍贵文物的出土,秦始皇陵在引起世人瞩目的同时,也宣告了秦始皇陵不仅仅属于中国,也是属于全人类的共同财富。正因为如此,1987年12月,秦始皇陵及兵马俑军阵被联合国教科文组织列入世界人类文化遗产清单,受到全人类的保护。

秦始皇陵兵马俑坑已修建了博物馆,每天吸引着成千上万的人参观,但它仅仅是整个秦始皇陵墓的一小部分,在地下究竟还藏着多少宝藏,至今还是个未知数。随着科学技术的发展,总有一天,我们会彻底探明它的秘密。

2.4.3.2 秦兵马俑的发现

1974年3月,在陵墓以东三里的下和村和五垃村之间,西杨村村民在抗旱打

井,当打到 4m 深时,发现井下有陶人,大小与真人差不多,当地人称作"瓦神爷"。考古工作队得知后,开始进行调查和发掘。当把表层泥土挖开后,一个新的世界奇迹出现在人们眼前:土坑中排列着一队队身披铠甲手持兵器的陶俑和陶马,体型高大神态威武,这就是震惊世界的秦始皇陵兵马俑一号坑。

秦始皇兵马俑是世界考古史上最伟大的发现,一次农民不经意的打井,却揭开了埋葬于地下的 2000 多年前的秦俑宝藏,兵马俑坑的规模之宏大,几乎令人怀疑这是不是真的。1974 年以来,共发现从葬兵马俑坑三处,成"品"字形排列,面积共达 20000m² 以上,出土陶俑 8000 件、战车百乘以及数万件实物兵器等文物。其中一号坑埋葬着和真人真马同大的陶俑、陶马约 6000 件;二号坑有陶俑、陶马 1300 余件,战车 89 辆;三号坑有武士俑 68 个,战车 1 辆,陶马 4 匹。1975 年国家决定在俑坑原址上建立博物馆。1979 年 10 月 1 日秦始皇兵马俑博物馆开始向国内外参观者展出。

2.4.3.3 "世界第八奇迹"的由来

1976 年 4 月,新加坡前总理李光耀访华,他听说陕西临潼发现了大量真人大小的秦兵马俑后,十分震惊,于是就向有关部门提出要求参观发掘现场。当时正在修建兵马俑博物馆,出于保护文物的考虑陶俑已全部埋回了土里。为了迎接贵宾的到来,考古人员特意清理出了一批陶俑。当李光耀总理望着这支气势磅礴的地下大军时,发自肺腑地说道:"秦兵马俑的发现是世界的奇迹,民族的骄傲。"世界奇迹是李光耀先生最早提出来的。那么"世界第八奇迹"又是谁说的呢?

兵马俑被发现后,参观者络绎不绝。在众多的参观者中要数美国人最多,美国人不但行动最迅速而且最活跃。据说当时有几个美国人向朴实的讲解员马青云提出,要到坑中帮助考古人员拉几车土,年轻的马青云没有任何防备,很高兴地答应了,"几个美国人马上扑向俑坑挥动铁锹,拉起车子,干得分外起劲"。几个月后一份外国杂志上,刊登了几个美国人在秦俑坑发掘的照片和文章。1978 年 4 月,美国国家地理杂志的记者进行了独家专访,在主要位置以近 10 页的篇幅,刊登了系列介绍中国秦始皇兵马俑的文章,文中说"我们面临的是本世纪以来最为壮观的发掘,这些雄壮有力、全部真人大小的出土人,令人永生难忘……"。这篇文章轰动了世界,秦兵马俑变得更加出名了。

1978 年 9 月,法国前总理雅克·希拉克访华时,经不住秦兵马俑的诱惑,也来到了发掘工地,宏伟壮观的场面深深地把他给"镇"住了,他不禁赞叹道:"世界上已有七大奇迹,秦俑的发现可以说是第八大奇迹,不看金字塔不算到过埃及,不看秦俑不算真正到过中国。"希拉克把秦俑的价值和地位推向了一个新的高度,他的讲话被随行的法新社记者向西方进行了报道,随后标题为《世界第八奇迹》的文稿由新华社向全世界播发,"世界第八奇迹"也由此成了秦始皇兵马俑军阵的代名词。

秦兵马俑体现了我国古代人民智慧的结晶,是全世界的一个奇迹,让外国人赞叹不已,让中国人倍感骄傲!

2.4.3.4 "地下军事博物馆"的强大军阵

秦始皇兵马俑陪葬坑,是世界最大的地下军事博物馆,秦始皇统一中国的谋略在兵马俑的军阵中得到了最充分的体现。巨大的陶俑坑内,前面排列着三列横队作为前锋的武士俑,后面是三十路纵队的几千个身披铠甲的战士簇拥着战车,面向东方。武士俑有的身披铠甲,有的身披战袍,有的手执长矛,腰佩刀剑,有的手持弓箭,背挎箭匣,英姿勃勃,威武雄壮,整个军队气势磅礴,似乎正跟随着秦始皇扫灭六国,统一中国。

纵观三个兵马俑坑,呈"品"字形排列,总面积达2万多平方米,其中布列着各类军人俑近8000个,陶马600余匹,驷马战车100多乘,以及大量实用兵器。兵马俑的形体均与真人真马大小相等,这样的造型比例,在中国历代的陶俑中是空前绝后的。人们可以看到秦军完整的军事布阵图,它们不仅在建筑形式上完全不同,而且在套用的排列组合、兵器分布和使用上也各有特色。一号坑:叫右军,军阵强大,有陶俑陶马6000多件,车马和武士俑背西面东,它向世人展示了整个俑群具备了"锋、翼、卫、本"的方阵格局。二号坑:大多是跪射俑,叫左军,有陶俑陶马1300余件,是集战车、骑兵、步兵为一体的军阵。军阵与一号坑不同之处在于,首先是在最前方的一角排列着334名弓箭手组成的小方阵,特别值得注意的是这个特殊的方阵周围均是持强弩的立姿射手,而方阵的中心则为持弓的跪姿射手,打战时先由立姿射手先发强弩,继而跪姿射手再发弓箭,这种善射方法在保持身体平稳正确击中目标的作用中具有极为科学的依据,2000多年后的解放军在应用小口径半自动步枪无托射击中所采用的跪姿,与秦俑弓箭手的这个动作完全相同。二号坑除了334名弓箭手外,还配备了64乘轻车,15乘重型战车,另外还有124驾骑兵组成的快速迅疾的大型军阵。三号坑:有和一号坑大不相同的战车一辆,服饰不同武士俑68个,陶马4匹,甚至还有占卜工具、休息的厢房,是统帅地下大军的指挥部。

从上述的军事布阵,我们可以看出秦军进攻时的态势:一号坑和二号坑的秦兵马俑都是按照作战队列排列的,而三号坑的武士则是采用了夹道式的排列,两两相对作禁卫状。三个坑的布局让现代人窥测到了秦军当年深刻的军事战略和军事思想脉络。秦俑坑的军阵布局和兵种的排列,隐现着一种随战场情况变化而军种和兵种配置也随之变化的迹象,人们似乎可以想象当这个战争一开始,二号坑的弓弩手先开弓放箭,以发挥其穿坚摧锐的威力,这时候,一号坑的步兵主力则是趁机向前推进,紧接着骑兵与车兵避开敌军正面,以迅猛的特长袭击敌军的侧翼,此时三号坑的指挥官们是运筹帷幄。千古一帝秦始皇确实具有划时代的军事战略和战术思想,秦王用十年的时间扫平六国,统一中国。

春秋战国之前的战争,指挥将领往往要身先士卒,冲锋陷阵,所以他们常常要位于军阵之前。春秋战国时期随着战争规模的增大,作战方式的变化,指挥者的位置开始移至中军。秦代战争将指挥部从中军独立出来,这是军事战术发展的一大进步。指挥部独立出来研究制订严密的作战方案,指挥将领的人身安全有了进一

步的保证,这是古代军事战术发展成熟的重要标志。三号秦坑是世界考古史上发现时代最早的军事指挥部的形象资料。建筑结构、陶俑排列、兵器配备、出土文物都有一定的特色。它提供了研究古代指挥部形制、卜占及出战仪式,命将制度及依仗服的服饰、装备等问题的珍贵资料。

2.4.3.5 秦兵马俑的特征

首先,秦始皇陵兵马俑的奇迹体现在集体性方面,具有一种整体上的美与震撼力!秦始皇陵兵马俑的数量众多,仅一号坑中就有6000多个武士俑。形象高大,造型艺术高超,形态各异,有的昂然挺立,有的单膝跪地,正在拉弓射箭,有的机智勇敢,有的刚毅威武。陶马高1.5m、长2m,与真马相似,给人一种急待驰骋疆场的感觉。

陶俑的形象主要有如下几种。

(1) 高级军吏俑。俗称将军俑,在秦俑坑中数量极少,出土不足10件,分为战袍将军俑和铠甲将军俑两类,其共同特点是头戴鹖冠,身材高大魁梧,气质出众超群,具有大将风度。战袍将军俑着装朴素,但胸口有花结装饰,而铠甲将军俑的前胸、后背以及双肩,共饰有八朵彩色花结,华丽多彩,飘逸非凡,衬托其等级、身份,以及在军中的威严。

(2) 车士。即战车上除驭手,驾车者之外的士兵。一般战车上有两名军士,分别为车左俑和车右俑。车左俑身穿长襦,外披铠甲,胫着护腿,头戴中帻,左手持矛、戈、戟等长兵器,右手作按车状。车右俑的装束与车左俑相同,而姿势相反。他们都是战车作战主力,但据文献记载,他们在兵器配置和作战职责上有着一定的区别。从秦俑坑战车遗迹周围发现的兵器看,秦代战车上的车左和车右均手持戈、矛等格斗用长兵器及弓弩等致远兵器,说明战车上车左、车右的分工并不十分明确。在战车上,除了矛驭手和车左、车右俑外,还发现有指挥作战的军吏俑。军吏有高低之分,负有作战指挥的职责。

(3) 立射俑。在秦俑中是一个较为特殊的兵种,出土于二号坑东部,所持武器为弓弩,与跪射俑一起组成弩兵军阵。立射俑位于阵表,身着轻装战袍,束发挽髻,腰系革带,脚登方口翘尖履,装束轻便灵活。此姿态正如《吴越春秋》上记载的:"射之道,左足纵,右足横,左手若扶枝,右手若抱儿,此正持弩之道也。"立射俑的手势,与文献记载符合,说明秦始皇时代射击的技艺已发展到很高的水平,各种动作已形成一套规范的模式,并为后世所承袭。

(4) 跪射俑。与立射俑一样,出土于二号坑东部,所持武器为弓弩,与立射俑一起组成弩兵军阵。立射俑位于阵表,而跪射俑位于阵心。跪射俑身穿战袍,外披铠甲,头顶左侧绾一发髻,脚登方口齐头翘尖履,左腿蹲曲,右膝着地,上体微向左侧转,双手在身体右侧一上一下作握弓状,表现出一个持弓的单兵操练动作。在跪射俑的雕塑艺术中,有一点非常可贵,那就是他们的鞋底,疏密有致的针脚被工匠细致地刻画出来,反映出极其严格的写实精神,让后世的观看者从秦代武士身上感

受到一股十分浓郁的生活气息。

(5) 武士俑。即普通士兵,平均身高约1.8m。作为军阵主体,在秦俑坑中出土数量为最,可依着装有异分为两类,即战袍武士和铠甲武士。他们作为主要的作战力量分布于整个军阵之中。战袍武士俑大多分布于阵表,灵活机动;铠甲武士俑则分布于阵中。两类武士皆持实战兵器,气质昂扬,静中寓动。

(6) 军吏俑。从身份上讲低于将军俑,有中级、下级之分。从外形上看,头戴双版长冠或单版长冠,身穿的甲衣有几种不同的形式。军吏俑除了服饰上与将军俑不同外,精神气度上也略有差异,军吏俑的身材一般不如将军俑体魄丰满魁伟,但整体上比较高大,双肩宽阔,挺胸伫立,神态肃穆。更多地表现出他们勤于思考,勇武干练的一面,也有的表现其思念家乡的一面。

(7) 骑兵俑。出土于一、二号坑,有116件,多用于战时奇袭。由于兵种的特殊,骑兵的装束显然与步兵、车兵不同。他们头戴圆形小帽,身穿紧袖、交领右衽双襟掩于胸前的上衣,下穿紧口连裆长裤,脚登短靴,身披短而小的铠甲,肩上无披膊,手上无护甲。衣服短小轻巧,一手牵马,一手持弓。从这种特殊的装束中,我们可以清楚地看出,从古代骑兵战术出发,骑士的行动敏捷是一项基本的要求。二号坑出土的骑兵形象,是迄今为止我国考古史上发现的最早的骑兵实物。因而对研究当时骑兵服饰和装备提供了十分珍贵的考古资料。

(8) 驭手俑。为驾驶战车者,在三座俑坑中均有出土,他们身穿长襦,外披铠甲,臂甲长及腕部,手上有护手甲,胫着护腿,脖子上围有颈甲,头上带有巾帻及长冠,双臂前举作牵拉辔绳的驾车姿态。由于古代战争中战车的杀伤力极强,因而驭手在古代战争特别是车战中,地位尤为重要,甚至直接关系着战争的胜负。

其次,秦兵马俑另一最大的特征就是它的写实性。除了追求整体风貌之外,还要追求个体的真实,为追求那种"视死如生"的效果,所有细节都做得非常真实,具有以下几个显著特征。

(1) 身材高大。陶俑的身高一般为1.75~2.0m,平均身高达1.85m左右。据考证秦人的平均身高大约1.7m,比现在人还要低些,究竟是什么原因要做得那么高大呢?专家分析说,一是因为兵马俑是军队士兵,身材要比一般人高大些,二是为了追求视觉效果,因为俑坑在地下,为弥补从高处往下看时造成的视觉误差,需要人为放大一些。这样高大的陶俑,烧制是非常困难的。由于至今还没能找到原先的窑场遗址,具体的制作还有许多不清楚的地方。它是中国陶瓷工艺史上的一大奇观,充分反映了秦代劳动人民高超的烧陶技术和雕塑绘画水平。

(2) 千人千面。陶俑的长相是以秦人的外表为原型,以真实的秦人为模特创作出来的。这些模特的来源其实就是制陶工匠身边的人,甚至就是身边的其他工匠。这些兵马俑的形象、表情、发式、甚至胡须都各不相同。根据已发掘出来的陶俑来统计,仅胡须就有24种,发髻变化多端,面型极为丰富,有"国""用""田""目""甲""申""由""蛋"等多种,因此秦俑就有了千人千面之说。但是考古人员也在俑

坑内发现了长相相近的双胞胎,考古工作者认为,这是因为当时制作陶俑的工匠特别多,陶俑又是分段分步来做的,他们分工明确,每一个陶俑都是由几名工匠分头合作完成的。他们做头的是一个工匠,做手的是另一个工匠,这就出现了长相虽然相近,但身体其他细节不尽相同的"双胞胎"现象。

（3）做工精细。秦陵兵马俑的制作采用模、塑结合的方法,先分件制作,再套合粘接,并运用塑、捏、堆、贴、刻、画等多种技法制作而成。兵马俑多用陶冶烧制的方法制成,先用陶模作出初胎,再覆盖一层细泥进行加工刻划加彩,有的先烧后接,有的先接再烧。现在能看到的只是残留的彩绘痕迹。兵马俑的车兵、步兵、骑兵列成各种阵势,整体风格浑厚、健壮、洗练。如果仔细观察,脸型、发型、体态、神韵均有差异。陶马有的双耳竖立,有的张嘴嘶鸣,有的闭嘴静立。所有这些秦始皇兵马俑都富有感染人的艺术魅力,因类型的不同,而服饰神态各异,或披铠甲,或着战袍,均精神饱满,斗志昂扬。

（4）色彩鲜艳。兵马俑身上原来鲜艳的彩绘,如今大部分已经褪落了,仅从残存的情况看,也是非常美丽的。据考证,当年的兵马俑外表均施彩绘,有红、绿、蓝、黄、紫、白、赭等,每种颜色又有浓淡深浅的色阶变化。但考古发掘过程中发现有的陶俑刚出土时局部还保留着鲜艳的颜色,但是出土后由于被氧气氧化,颜色不到十秒钟瞬间消尽,化作白灰。武士俑穿绿色短袍,外披黑甲,下穿深蓝色裤子,足穿黑靴,脸、手、脚都是粉红色,须发黑色。马身上有黑、红、褐等色,蹄、耳、嘴、鼻孔内绘红色,有很高的艺术水平。秦俑的施彩方法是先涂一层生漆作底,再在底上绘彩。这些珍贵的施彩绘,现已运用先进的科技手段成功地加以保护。

2.4.3.6 秦俑的彩绘

秦俑彩绘主要有红、绿、蓝、黄、紫、褐、白、黑八种颜色。如果再加上深浅浓淡不同的颜色,如朱红、粉红、枣红色、中黄、粉紫、粉绿等,其颜色就不下十几种了。化验表明这些颜料均为矿物质。其中使用较多的紫色,其化学成分为硅酸铜钡,自然界中尚未发现。20世纪80年代科学家在合成超导材料时,才偶然得到这种副产品,不知当时是如何合成的,实在令人惊叹。

红色由辰砂、铅丹、赭石制成,绿色为孔雀石,蓝色为蔚蓝铜矿,褐色为褐铁矿,白色为铅白和高岭土,黑色为无定形碳,这些矿物质都是中国传统绘画的主要颜料。秦俑运用了如此丰富的矿物颜料,表明2000多年前我国劳动人民已能大量生产和广泛使用这些颜料。这不仅在彩绘艺术史上,而且在世界科技史上都有着重要意义。

秦俑彩绘技术也有许多独到之处。一般在彩绘之前对陶俑表面先进行处理。由于陶俑是没有釉的素陶,具有较多的毛细孔,表面不能滑润。而彩绘则要求毛细孔不宜太多,也不能太少,表面不宜太滑,也不能太涩。为了达到这一要求,陶俑在烧造之前表面似用极细的泥均匀涂抹,并加以压光,减少了毛孔,又提高了光洁度,从陶俑陶片断面观察,也证明了陶俑烧造之前表面曾用细泥涂抹,有的部位不只涂

抹一次,陶俑表面还涂有一层薄薄的类似胶质的物质,使彩绘不易脱落。彩绘技法则是根据不同部位采取不同的方法。一般陶俑的颜面、手、脚面部分先用一层赭石打底,再绘一层白色,再绘一层粉红色,尽量使色调与人体肤色接近。而袍、短裤、鞋等处的彩绘则是采取平涂一种颜色,只是在衣袖与袖口、甲片与连甲带之间运用不同的色调作对比,更显示出甲衣的质感。有些胡须、眼眉的处理,则是用黑色绘成一道道细细的毛发。总之,彩绘工序复杂,手法多样,着色讲究,充分显示了彩绘的层次和质感,使雕塑与彩绘达到相得益彰的艺术效果。陶俑、陶马彩绘严格模拟实物,但在色调的掌握上以暖色为主,巧妙地表现出秦军的威武。

秦兵马俑到底隐藏着多少秘密?人们期待着更多的惊喜。

2.4.4 唐三彩

唐三彩是一种盛行于唐代的陶器,以黄、褐、绿(也有红、绿、白之说)为基本釉色,后来人们习惯地把这类陶器称为"唐三彩"。唐三彩的诞生已有1300多年的历史了,它吸取了中国国画、雕塑等工艺美术的特点,采用堆贴、刻画等形式的装饰图案,线条粗犷有力,并以造型生动逼真、色泽艳丽和富有生活气息而著称。唐三彩是中国古代陶瓷中色彩最鲜艳、造型最丰富的品种。唐三彩的出现,打破了中国陶瓷单一颜色的局面,也反映了中国雕塑艺术的高度发展。

1989年,英国伦敦的一个拍卖行正在举行一场拍卖。场中座无虚席,人头簇拥,当拍卖师宣布下一件拍品是中国唐三彩时,全场马上轰动了。这可是一件难得一见的珍宝啊!最后,这匹唐三彩马被一位不知名的人士买下了,价格是500多万英镑。按当时的外汇汇率就是6000多万人民币,这也是当时中国陶瓷品创下的最高价格。

2.4.4.1 历史背景

唐代是中国封建社会的鼎盛时期,经济上繁荣兴盛,文化艺术上群芳争妍。唐三彩发明于唐朝女皇帝武则天执政时期,兴盛于唐明皇当权时。当时的王公贵族死后都要在坟墓中埋入大批精美的唐三彩。当时的人认为人死后要进入另外一个世界,所以在生前就要准备好大批的器物作为陪葬品,希望在死后还能过上好日子。唐代经济繁荣发达,王公贵族都非常富有,他们就把平时生活中的器物制成唐三彩,用于殉葬带入墓中,作"明器"使用。

唐代贞观之治以后,国力强盛,百业俱兴,同时也导致了一些高官生活的腐化,于是厚葬之风日盛。唐三彩当时作为一种明器,曾经被列入官府的规定之列,就是说可以允许随葬多少件,但是实际上达官显贵们并不满足于明文的规定,随葬品往往比官府规定要多很多倍。官风如此,民风当然也如此,于是从上到下就形成了这么一种厚葬之风,这也是唐三彩当时能够迅速在中原地区发展和兴起的主要原因之一。

唐代是我国封建朝代的鼎盛时期，唐三彩从另外一个侧面反映了唐王朝的政治、文化、生活，它跟唐代诗歌、绘画、建筑其他文化一样，共同形成了唐王朝文化的旋律。但是它又不同于其他的文化艺术，现代的陶瓷史认为，唐三彩在唐代陶瓷史上是一个划时代的里程碑，因为在唐以前，只有单色釉，最多就是两色釉的并用。到了唐代以后，这种多彩的釉色在陶瓷器物上同时得到了运用。有人考证，这和唐代当时的审美观点起了很大的变化有关。在唐以前人们崇尚的是素色主义，到唐代以后，它包容了各种文化，这一时期的绘画、陶瓷以及金银器的制作，形成了一个灿烂的文化高峰。

唐三彩在唐代的兴起有它的历史原因。陶瓷业的飞速发展，以及雕塑、建筑艺术水平的不断提高，促使它们之间不断结合，不断发展，因此从人物到动物以及生活用具都能在唐三彩的器物上表现出来。

2.4.4.2 唐三彩的发现

出自1000多年前的"唐三彩"现在似乎谁都认识，但是人们真正认识它却是20世纪的事。当初人们既不知道它的名字，也不知道它作何用，更不知道它的价值与意义。中央电视台的国宝档案栏目用"埋没千年不为人知，劫后余生光彩照人"叙说了唐三彩的发现过程。

公元1905—1909年，修筑了陇海铁路。当铁路修至洛阳北郊的邙山脚下，这里有许多汉唐时期的墓葬群，由于当时缺乏文物保护的意识，铁路从这些墓葬群中穿了过去。一座座古墓掘开了，古墓中陪葬的一些珠宝被施工人员取走，当地的人们也纷纷赶来加入了寻宝的行列，一大批值钱的文物被掠夺一空，还有古墓大量的彩色陶俑被丢弃甚至打碎。这些被打碎的彩陶就是今天闻名世界的"唐三彩"！

彩色陶器碎片的大量堆积，终究会成为一种力量，冲击着人们视线。终于有人想到，这些彩陶也是远年之物，历史那么悠久应该会值"几个钱"，于是有人收集了一些出土的彩陶，几经转手送到了北京的琉璃厂。当时，琉璃厂做古董生意的商家也从未见过这种彩陶，问清来历后只能简单地断定它是古代陪葬用的"明器"，就这样，这些彩陶虽然来到了琉璃厂，但却未能引起人们对它的重视。古董商认为这只是些明器，价值不大；古玩收藏者则认为这些陪葬用的陶器不吉利。虽然当时售价十分便宜，却没什么人愿意购买。直到有一天，中国著名的金石学家罗振玉先生在琉璃厂被陶马的神韵所吸引，经过罗振玉先生独具慧眼的仔细推敲，他在著作里详细介绍了这种彩陶，并高度评价了它的历史价值与艺术价值，称"这是古代墓葬明器见于人间之始"。从此，这种彩陶身价倍增，就连外国人也视为珍宝，加入了抢购的行列，彩陶的命运发生了历史性的变化。

但是，由于唐三彩在人间消失了太久，就连史籍上都未留下任何记载，有很多谜团未被揭开，连最起码的这些彩陶的名字和产地都一无所知。正当学者们为彩陶的名字犯愁的时候，"唐三彩"这个响亮的名字却在民间迅速传播了起来。唐三彩这个名字是由老百姓叫起来的，如今已经响遍了全世界。百年来从未有人对这

个名字提出过异议,因为这个名字起得太贴切了。可以拿起任何一件唐三彩进行考察:首先彩陶产自唐代,唐三彩的"唐"字用得肯定很有道理;至于"三彩"似乎有些牵强,因为彩陶的颜色五彩缤纷,叫"唐多彩"还差不多,但是仔细观察会发现,彩陶虽然绚丽,但基本颜色只有"红、绿、白"三种,"三"字确实高度概括了彩陶的色彩本质;又有人解释说"三"在古汉语中常当作概数来使用,这里的"三"是代表"多"的意思,这个"三"字左右逢源,恰到好处,"唐三彩"确实是个好名字。

1976年,在全国掀起的文物普查活动中,文物考古工作者在洛阳附近巩县的黄冶河畔发现了唐三彩的古窑址。

唐三彩主要分布在长安和洛阳两地,在长安的称西窑,在洛阳的则称东窑。唐三彩是唐代陶器中的精华,在初唐、盛唐时达到高峰。安史之乱以后,随着唐王朝的逐步衰弱,以及瓷器的迅速发展,三彩器制作逐步衰退。后来又产生了"辽三彩""金三彩",但在数量、质量以及艺术性方面,都远不及唐三彩。

研究发现,其实唐三彩早在唐初就输出国外,深受异国人民的喜爱。这种多色釉的陶器以它斑斓釉彩、鲜丽明亮的光泽、优美精湛的造型著称于世,唐三彩是中国古代陶器中一颗璀璨的明珠。据考古界的挖掘,在丝绸之路、地中海沿岸和西亚的一些国家都曾经挖掘出唐代三彩的器物碎片。唐三彩传流到国外后对当地的陶瓷业也带来了一定的影响:日本奈良时期曾经仿制中国的三彩制作出三彩器物,当时被称为奈良三彩;朝鲜的新罗时期也仿造中国的三彩制作过一些器物,叫新罗三彩。

2.4.4.3 唐三彩的特点

唐三彩是中国古代陶瓷中色彩最鲜艳、造型最丰富的品种。它有两个最主要的特点:第一是它那绚丽多彩的釉色;第二是它那丰富多姿的造型。

唐三彩的釉色有红、黄、绿、白、褐、蓝、黑等颜色,红、绿、白三色用得最多,纯蓝和纯黑色最少见,也最受人们青睐。在一件器物上同时使用红、绿、白三种釉色,这在唐代本来就是首创,但是匠人们又巧妙地运用施釉的方法,交错、间错地使用红、绿、白三色,然后经过高温烧制以后,釉色又浇融流溜形成独特的流窜工艺,出窑以后,三彩就变成了很多的色彩,它有原色、复色、兼色,人们能够看到的就是斑驳淋漓的多种彩色,这就是唐三彩釉色的最大特点。

唐三彩的造型非常多,可以说当时人们生活中接触的物品几乎都有,大致可以分为日常生活用具和雕塑艺术品两大门类。日常用具有碗、盆、杯、壶、罐、炉、灯、枕、唾盂、瓶、钵、尊,等等,每一种又有许多不同的造型。雕塑艺术品是最精彩的,有人物俑、文官俑、武士俑、天王俑、仕女俑、乐舞俑、动物俑,还有车马、假山、亭台楼阁、玩具等艺术造型,形神俱备,栩栩如生。

唐三彩中的马匹形象很多,这与唐人爱马的习惯有关。唐三彩马的特点是头小颈长,膘肥体壮,形制多样,神态生动。有的四脚腾空,昂首嘶鸣;有的飞奔;有的低头饮水,生机盎然。唐三彩骆驼造型也是很丰富的,这与唐朝时丝绸之路的繁荣有关,骆驼有双峰的,也有阿拉伯单峰的。骆驼有的在仰首嘶鸣,有的跪在地上,似

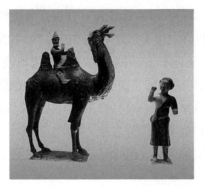

图 2-18　唐三彩牵驼俑（上海博物馆藏）

乎在等主人骑上，有的驮载乐队，有的满载丝绸，真实而形象地反映了丝绸之路的盛况。人物俑的造型更丰富，形象逼真，各具风姿。例如，西安鲜于庭诲墓出土的女俑，身披宽大的蓝色衣袍，内穿窄袖绿衣，下着黄色长裙，袒胸，露出丰满的肌肤，这是唐代宫廷女子的典型形象。同墓的骆驼载乐俑更为生动，骆背上四个乐俑分坐两侧，中间一个舞蹈俑。其中有两个深目高鼻大胡子，一看就知道是西域人。另外，西安裴氏出土了一件黑人俑，头发卷曲成螺旋状，肤色黝黑，红红的嘴唇，低鼻梁宽鼻翼，标准的黑人形象。这反映了盛唐时中国已与许多国家和地区有了往来。上海博物馆也藏有一件反映与西域通商的珍品（见图2-18）。

常见的出土唐三彩陶器有三彩马、骆驼、仕女、乐伎俑、枕头等。尤其是三彩骆驼，背载丝绸或驮着乐队，仰首嘶鸣，那赤髯碧眼的骆俑，身穿窄袖衫，头戴翻檐帽，再现了中亚胡人的生活形象，使人联想起当年骆驼叮当漫步在"丝绸之路"上的情景。

2.4.4.4　制作工艺

唐三彩是一种低温铅釉陶器。制作工艺十分复杂：首先要将开采来的矿土经过挑选、舂捣、淘洗、沉淀、晾干后，用模具作成胎入窑烧制。唐三彩的烧制采用的是二次烧成法。从原料上来看，它的胎体是用白色的黏土制成，在窑内经过 1000～1100℃ 的素烧，将焙烧过的素胎经过冷却，再施以配制好的各种釉料入窑釉烧，其烧成温度为 850～950℃。在釉色上，利用各种氧化金属为呈色剂，经煅烧后呈现出各种色彩。在色釉中加入不同的金属氧化物，经过焙烧，便形成浅黄、赭黄、浅绿、深绿、天蓝、褐红、茄紫等多种色彩。

陶坯上涂上的彩釉在烧制过程中发生化学变化，色釉浓淡变化、互相浸润、斑驳淋漓，色彩自然协调，花纹流畅，在色彩的相互辉映中，显出堂皇富丽的艺术魅力。釉烧出来以后，有的人物需要再开脸，因为人物的头部是不上釉的，它要经过画眉、点唇、画头发这么一个过程，然后一件唐三彩产品就算完成了。

随着社会的进步，复制和仿制工艺的不断提高，唐三彩的品种也越来越多。如今洛阳人在传统唐三彩造型的基础上开发出了平面唐三彩，并将在此基础上开发出更多更好的唐三彩作品。

需要注意的是，唐三彩胎质松脆，防水性差，而且低温铅釉对人体有害，因此只可当作艺术品观赏，不可当作食用器具。

2.4.4.5　高仿唐三彩

唐三彩自20世纪初被发现以来，便受到中国以及世界艺术界的关注，尤其是

20世纪80年代以后,对唐三彩的研究更是火热,不少专家纷纷把研究成果公之于众。其研究成果也被仿造者所利用,并仿造出一批批真假难辨的三彩器,经过作旧之后便在城乡不断露面,"道行"不深的收藏者屡屡上当中招。究其原因,一方面它们在胎、釉、色彩、造型乃至内在的精神风格等方面,都几乎达到了完美境界;另一方面它们又具备了常见论及唐三彩文章中所列举的真品三彩的全部特征。可见高仿三彩确实仿到了相当的水平,没有"火眼金睛"则难辨真假。

对现代制陶技术来说,唐三彩制作工艺不算复杂,原料随处可见,胎釉配方早已公开,因此仿造高手人才辈出,有的还是唐三彩研究的专家。从目前见到的高仿三彩来看,真品三彩的基本特征,高仿三彩都具备了,胎釉造型、色彩风格等基本常识,是所有论述唐三彩辨伪文章都重点涉及的问题,这几个方面是没有根本差别的,就连胎釉的各种化学元素和物理特征的百分比都基本一致,什么"光龄""釉的老化程度"等,仿造高手照样信手拈来。可以说,相同点已经达到了99%以上,只有余下不到1%的较为特殊的特征目前还无法仿造。下面专门来说说这种唯有千百年的时间才能形成的原始特征。岁月无情,唐三彩釉面经受千年时光的洗礼会留下一些不容易发现却很特别的痕迹。

(1) 苍老的千年陈旧感。真品出土前或置于潮湿的墓室,或埋于泥土中,受千年地气、水分、泥土的侵蚀,有的出土后长期置于室内,受空气和冷暖变化的影响,其胎表已毫无新意,陈旧自然。真品的旧感极其自然,富有层次并深入肌里,用硬物轻划,可见旧感渗入胎里,如有可能可在不显眼处轻轻敲击一两处胎表就可发现旧感是由胎表向里渗透的。高仿三彩的胎,经作旧处理虽有陈旧感,但绝无真品胎经岁月侵蚀而显露出来累累沧桑的自然感,旧仅在胎表不入肌里,新的感觉依稀可辨,不会出现旧感渗入胎里的现象。轻击胎表就见"旧"仅是胎表的一层,是胎的"衣服",不像真品旧感与胎互为一体,不可分割。

(2) 遇空气即变颜色的胎土新断面。真品三彩由于时间久远,部分胎土新断面遇空气后,胎土颜色会由白渐变到黑,这一过程一般约100天,有一部分真品三彩洗净后的胎表也会出现这一现象。高仿三彩胎的新断面或胎表就是三五年,其白色的胎土也不会有什么明显变化。程进奎老师在《唐三彩辨伪新知》一文中还有这样的陈述:"把真品露胎部分放进水中,取出后会出现中度粉红状,仿品的露胎处放进水中则呈现土白色。"不过,这种中度粉红状是和仿品胎那种死灰白相比较而言,微微呈现的粉红色,而且似乎单就河南胎而言更为合适,陕西古胎和现胎有一种胎色微呈粉红,入水则更明显。如洛阳等地复制的仿品胎色是略呈粉红色的,放入水中呈现较醒目的粉红色。

(3) 部分真品三彩露胎处会生出极细小的如针尖大的暗红、浅褐、黑等色的土锈,或密或疏,或多或少地出现于露胎处的表面,有的出现在口沿,有的出现在踏板上,有的出现在器物内。土锈不是与生俱来的,也不是一朝生成的,千百年时光的孕育使得胎体内的某些元素分子由胎内溢于胎表,成为胎表的一个组成部分。高

仿三彩的胎表绝不会出现土锈,仿造的土锈极不自然,仿品出窑之后再往露胎处"种"上的土锈和自然生长出来的真土锈颜色差别很大,生长出来的和强加上去的,一个自然,一个僵硬呆滞。

土锈看似简单,却极难仿造,故大多数高仿三彩为了尽量减少人为的破绽,干脆就不做土锈。说到土锈,不少人把土锈理解成胎土表面用水可冲洗掉的脏土层。其实所谓锈,是物质化学变化的产物,如铁锈、铜锈等,它和原物不可分割,真品三彩的土锈不但洗不掉而且越洗越清楚。

(4) 年代久远的"哈利光"。唐三彩的釉本质上是一种亮釉,刚烧成时光亮刺目,光泽灿烂,百年之后光泽渐退,温润晶莹,釉光逐渐变得柔和自然,精光内蕴,宝光四溢。唐三彩的釉光根据目前所见墓室出土的器物看,其釉光总是柔和温润的,除了釉面腐蚀严重,否则三彩真品不会失去柔润的光泽。

大多数唐三彩釉面由于时代久远都会出现哈利光,它是千年风月留在唐三彩器表的影子,任何仿造者都无法让自己的仿品穿越千年时光。哈利光不管在什么颜色的釉面上都呈现出五颜六色,也不管是在什么样的光线下其颜色都是如此。真品三彩器物通体的宝光恍惚不定,如梦幻般漂浮在绚丽多彩的釉面上,所有的高仿者对这梦幻之光都会感到无奈。

高仿三彩釉面的光泽虽也柔和温润,但柔和之中露出灿烂,温润之中隐含贼光,其通体一致的釉光毫无内涵,绝不会出现哈利光。唐三彩的釉虽属低温釉,但仍经800℃左右的温度烧成,釉面仍有相当硬度,没有百年以上的时间,釉质不会发生明显变化,而哈利光是釉质老化后釉面分子发生质变,经光折射之后产生的特异之光。高仿三彩釉表在光的照射下,虽偶尔也可以见到淡红、浅绿等色,但仔细观察就会发现仿品中的颜色是固定在釉里的,而真正的哈利光是漂浮于釉表的,并且是五颜六色的,而仿品的颜色通常是一两种。

真品的哈利光用一般的照相机可拍摄到,而仿品的光则拍摄不到。所以,有无哈利光是鉴别真假唐三彩的一个可靠的标准。当然,并不是所有的唐三彩都有哈利光,所以不排除没有哈利光的三彩器也属真品。

20世纪初至二三十年代,曾有大量的三彩仿制品,它们到现在也已近百年,釉面火光已褪,柔和温润,不排除个别器物会有微弱的哈利光,但绝不会有真品三彩那种从釉里面涌溢而出的宝光。只要认真观察民国早期的低温釉就会发现,此时期绝大部分的低温釉是没有哈利光的,上观至乾隆时期的低温釉,迎光侧视仔细观察才会隐约发现哈利光。所以,有无明显的哈利光仍可作为区别民国三彩的硬性标准之一。

(5) 泥土的腐蚀痕迹。目前还未见唐三彩传世品的报道,几乎都是出土物,其釉面一般均见泥土腐蚀的痕迹,不同的只是腐蚀的程度和方式。一般情况下可见土咬的细孔随意自然地出现于釉表,或通体或局部出现,细孔大小、深浅不一,有的密密麻麻,有的寥若晨星。腐蚀的程度不一,有的要仔细观察才可发现。在放大镜

下观察部分土咬细孔,其边缘的釉面有轻微的腐蚀过渡。经药水处理土埋之后釉表会出现酸咬的小孔,但很有规律,僵硬不自然,腐蚀程度较一致,没有腐蚀的过渡现象。实际上高仿者目前在釉表的处理上很矛盾,如果用药水处理,釉表的光泽不自然,很容易被识破;不用药水处理釉面又太光洁新颖,加入其他元素降低釉光的亮度,一经检测马脚又露。在观察腐蚀细孔时要注意把它与釉面在窑中形成的大小不一的棕眼区别开来,棕眼仅出现在釉表,深度约为釉厚的三分之一,腐蚀细孔则深入釉里,有的腐蚀至胎表。

(6) 过渡自然的腐蚀斑块。部分唐三彩真品釉面还有一种特殊的腐蚀形式也是高仿唐三彩目前无法仿造的,那就是光润的釉表极薄的一层釉水被腐蚀了,留下粗糙的釉面,形成大小不一的腐蚀斑块。它们出现在釉面上有一个清晰的发展过程,这一过程就是从无到有,由浅到深,再由深到浅。唐三彩出土后腐蚀不再发展,过程停在了釉面上,给了我们辨别的依据。

先说由浅到深:腐蚀出现时,开始是釉面上出现隐约可见的微孔。微孔刚出现时可以是几个也可以是几十个、上百上千个,刚出现时太渺小还不足以改变其釉面的光泽和颜色,乍看上去釉面正常,不用放大镜观察也可看清;随着微孔的增多增大,其釉面的颜色慢慢变成浅褐色;随着腐蚀的日趋严重,腐蚀面积逐渐增大,就出现了粗糙的斑块,用手摸之有刺手感,用指甲轻轻一划可划出痕迹。

再说由深到浅:腐蚀较严重的釉面向未腐蚀的釉面发展的过程是一种由深至浅的渐进侵蚀过程。首先是最严重之处釉表釉光全无,只见粗糙的面目全非的釉,用手指可抹出痕迹,再接着是稍微严重的地方釉表极薄的一层尚存,但却有极细的孔隙且釉光暗淡,有的釉光几乎不存在了,用指甲可掐进去,再过渡下去,受轻微腐蚀的釉表乍看上去釉面尚好,釉光也还自然,但仔细观察釉面就隐约可见腐蚀细孔,用小刀轻划可划出痕迹。这种由浅至深又从深至浅的交替腐蚀过程,在釉表的表现是以毫米为单位的,但在时间上要形成这一过程却是要以百年为单位的。整个器物易仿,细微之处难仿。所以,吃透了真品唐三彩的釉面,再回过头来看仿品的釉面,其浅薄之处也就一清二楚了。

(7) 返铅现象——百年时间浓缩而成的精灵。部分唐三彩真品釉面的返铅现象,即人们常说的"银斑",是唐三彩后天生成的典型物质。返铅现象的出现除了需要一定的环境,还需要上百年的时间,是时间留在唐三彩器物上的特殊的印记。唐三彩的返铅现象主要表现在三个方面。

第一,整件唐三彩器物的釉面通体有一层薄薄的银光,如秋月之色浮于物面,如薄霜依稀可见。

第二,一件器物釉面的局部有银白色的返铅现象,而大部分釉面则没有。值得一提的是返铅现象出现于任何颜色的釉面,蓝色釉面的返铅现象往往更为突出,颜色更加自然,并不像有的文章所说的蓝釉不会出现返铅现象。要知道唐三彩的釉由各种化学元素组成,其中铅的成分达25%左右。既然釉有那么高的含铅量,只

要条件合适,什么颜色的釉面铅分子都照样跑出来,蓝釉亦釉,没有例外。

第三,以细小的银白色斑点出现在釉面上。"银斑"是真品唐三彩器返铅现象的重要表现方式,斑点的出现直至形成呈现一个动态发展过程。首先是酝酿阶段,表现形式为釉面出现隐约可见的浅黑色斑点,有的略呈爆裂状,再发展是在浅黑色的斑点中间出现针尖大的白点,再往下发展便是白点逐渐长大成为白色的斑点。随着这一过程的不断发展,釉面上的银白色斑点也就越来越多,大小不一呈色自然。"银斑"从酝酿到发展成为银片,是不断变化发展的,但唐三彩器出土后,离开了出现"银斑"的环境,动态的生长过程便凝固在唐三彩器物上,给我们观察它提供了一个动态的过程,几百年的光阴便凝固在我们眼前。

真品"银斑",由分子构成,薄如纸张的1%。高仿唐三彩的"银斑",有的是在窑中烧成与生俱来的,似故意加铅使之和釉一起熔化,"银斑"深入釉里,和真品"银斑"浮于釉表刚好相反;有的"银斑"是仿品出窑后"种"上去的,厚重笨拙,毫无自然感,与自然的铅金属的光泽差别甚远。尽管"种"上去的"银斑"仿造者也用一定的温度使之熔于釉表,可人为痕迹很浓,糊弄门外汉尚可,在行家面前绝难过关。用第一种方法造"银斑",又无法用药水处理埋于地下,因为这样"银斑"就发黑无光了;用第二种方法造"银斑"不仅造不出极薄的真"银斑",还会留下痕迹。就算挖空心思用尽手段仿出稍微像样的"银斑",可对真品"银斑"那种先后出现、大小不一的生长过程,仿者又没辙了。所以说,"银斑"是目前高仿者还无法解开的死结。

2.4.5　青瓷(秘色瓷、龙泉窑、耀州窑)

瓷器是我国古代的伟大发明之一,从陶器到瓷器是陶瓷生产史上的一个重大飞跃,最先发明出来的就是青瓷。最早的瓷器创制于公元1—2世纪的东汉时期,是一种釉色发青的原始瓷器。我国古代瓷器的品种很多,元代以前的瓷器,几乎都是青色或近似青色。瓷釉能显出青色的主要原因是由于釉料成分里含有一定量的氧化铁,经过高温还原焰烧成,使之还原为氧化亚铁后呈现出来的。青色来源于釉的颜色,所以称为"青釉器"。青釉器中胎质比较致密且能符合"瓷器"的标准的就叫作"青瓷"。青瓷在陶瓷王国中占有十分重要的地位,从东汉直到清初,历经1000多年。它是在白瓷问世之前,生产历史最长、产品数量最多、窑口分布最广的陶瓷品种。在南方有浙江的越窑、瓯窑,龙泉窑等,北方则有河南临汝的汝窑、开封的北宋官窑、陕西铜川的耀州窑等。

中国的青瓷早在东汉晚年就已经出现了,而迄今发现最早的白瓷是河南安阳范粹墓出土的北齐时的白瓷。白瓷的出现比青瓷大约晚了四百年,可以说青瓷是中国瓷器的鼻祖。位于浙江省慈溪与余姚交界处的上林湖,就是中国瓷器的发源地,也是中国最早的瓷都之一。

浙江的龙泉窑与陕西铜川的耀州窑是历史上两个最著名青瓷窑口,宋代五大名窑中的哥窑就是青瓷中的特色品种,而埋藏在法门寺地宫的"秘色瓷"则是一种

带有神秘色彩的青瓷极品。

2.4.5.1 秘色瓷

青瓷是中国陶瓷史上最早出现的一种瓷器,这种瓷器是东汉时期的浙江越窑创烧的。秘色瓷是中国古代烧造的一种瓷器,长久以来,由于只有文字记载,而相应的传世品一直没有发现,因此它显得十分神秘。相传,在唐代的越窑烧制过一种叫作"秘色瓷"的瓷器,这种瓷器除了皇室成员之外,其他任何人无权享用。凡是有幸见到秘色瓷的人无不为它的美轮美奂所倾倒,唐代诗人陆龟蒙的那句"九秋风露越窑开,夺得千峰翠色来"就是赞美秘色瓷的。要烧成这种瓷器,必须使用一种秘密配方。然而不知从何时起,这个秘密配方和这种神秘的瓷器就一同消失了。几百年来,再也没有人亲眼见过秘色瓷,人们只能从古人的诗赋中想象它的神奇美妙,秘色瓷几乎成了一个虚无缥缈的美丽传说。很多人都在问:传说中的秘色瓷和那个神秘的配方真的存在吗?

古人诗赋里把秘色瓷比作薄冰上的青云,说明秘色瓷也是一种颜色青绿的瓷器。文献中说秘色瓷出自越窑,这是不是就意味着秘色瓷就是青瓷呢?由于几百年的苦苦追寻,始终找不到任何实物证据,于是,人们开始重新解读秘色瓷,出现了各种不同的认识。

一些学者认为秘色瓷就是越窑青瓷中的精品,秘色一词并没有其他特别的含义,只是带文学色彩的形容词,只是为了追求一种审美效果,实际就是碧色、青色的意思。这种观点似乎很有道理,因为碧色它的本意就是神奇之色,古代"秘"的读音和"碧"相同,而且往往不是"禾"字旁,很多时候写成"衤"字旁,可以将"秘色瓷"的"秘"和"碧玉"的"碧"画等号。

还有的学者则怀疑地认为,描写秘色瓷的作者几乎都来自民间,照理他们是看不到专供帝王享用的秘色瓷的,文人们所指的秘色瓷其实只是一种青瓷中的精品,因为专供皇室使用,为了与一般的青瓷区别开来,因此在烧造时就特意取了个秘色瓷的名字,传说中的秘密配方则根本就是子虚乌有的事情。

再有一种观点认为,越窑青瓷窑厂分布广泛,窑工都是来自当地的百姓,要保住越窑的秘密很困难,也是几乎不可能的一件事。进贡后剩下的还能当作商品出售,所以根本不存在秘密的问题。

很久以来,众说纷纭,莫衷一是,各种猜测层出不穷。后来多数人认为秘色瓷就是青瓷,根本就是一个捕风捉影的传说,在中国陶瓷史上根本就没有出现过秘色瓷,层层迷雾缭绕,真相似乎离人们越来越远了。然而让考古学家们绝难想到的是在距离浙江千里之外的陕西,发掘埋藏有佛指舍利的法门寺地宫时,人们竟意外地找到了有确切记载的秘色瓷器13件。这个跨越千里的巧合将人们引入了更加复杂的谜团深处。

故事还得从1981年的一场地震说起。连绵不断的阴雨天气伴随着阵阵雷声,已经持续了数月,这在一向干旱少雨的陕西是极少见的。在中国最大的佛教寺院

陕西扶风法门寺内，前些天的一场地震，使寺内的一些院墙垮塌了，方丈正在安排弟子修葺破损的院墙。忽然间，院内又传来一声巨响，人们慌忙寻声而至，不由得被眼前的景象惊呆了。在冲天的黄土中，法门寺的标志性建筑，传说中供奉着佛祖释迦牟尼真身舍利的宝塔竟从中轴裂开，其中的一半轰然倒塌了。法门寺的工作人员第一时间将这个消息通知给了当地的文物局。文物局的工作人员赶紧赶往法门寺。当他们来到现场时发现佛塔坍塌的只是东北部分，其余部分却仍然矗立着。如何处理这座岌岌可危的残塔，文物专家显得极为谨慎，因为宝塔坍塌对于法门寺方丈来说是一场不言而喻的灾难，但对于考古学家来说则有了一个揭示秘密的机会。史籍中记载法门寺塔下有地宫，里面埋有释迦牟尼的一节指骨舍利和无数珍宝，但一直未被证实。

到了1986年的秋天，陕西省相关部门结合了各方面的意见，最终决定拆除残塔，重新修建新塔。2月27日考古人员开始对塔基进行发掘。4月2日上午，当人们清理完塔基下的埋土后，就在考古专家与专业技术人员一起清理残塔塔基时，发现了一块汉白玉石板。当人们移开石板时，底面上出现了一个神秘的洞口。考古专家通过洞口向下试探性地观察，发现在阳光的照射下，洞内五光十色。大家顿时兴奋起来，因为凭借他们丰富的考古经验判断，下面可能是一个藏有珍贵文物的地宫。

考古人员很快找到了地宫的入口。当宫门打开的一瞬间，琳琅满目的宝物出现在人们的眼前。在之后的清理过程中，考古人员从地宫中出土了一批稀世宝物，其中包括佛骨舍利，唐懿宗供奉给法门寺的大量金银器、玻璃器、丝织品还有一些瓷器。尤为重要的是地宫内还发现了记录所有器物的物账碑。物账碑上记载着瓷秘色碗七口，瓷秘色盘子、叠（碟）子共六枚。瓷秘色碗、盘、碟指的就是秘色瓷。物账碑上的文字破解了一个千年的秘密。

地宫中的这些瓷器就是传说中的秘色瓷。法门寺地宫中出土的秘色瓷有两种釉色。大部分为青绿色或湖绿色，另外两件为绿黄色，它们的釉质莹润如玉，远远看去瓷器里仿佛盛有清水。秘色瓷最早出现于什么时期，这是文物界一直争论的问题。通常人们认为在中国五代以后才有秘色瓷，然而法门寺地宫出土的秘色瓷证实了在中国唐代中晚期，这种瓷器就已经出现了，而且被完好地保存了下来，让千年后的人们能够一睹它的风采。

在中国的陶瓷史上，瓷器的名字往往都是以产地、釉色、工艺、外形为基础进行命名，但是秘色瓷的名字却是个抽象的例外，人们从中了解不到更多信息。近千年来，没有人亲眼见过秘色瓷，直到陕西法门寺地宫的发现，人们才有幸见目睹秘色瓷的真容。秘色瓷到底是否像传说中那样的美丽与神秘呢？通过法门寺物账碑上的记载，秘色瓷的存在和烧制年代都得到了确认与证实。法门寺出土的秘色瓷，为秘色瓷的断代提供了标准器，现在我们可以从珍藏于中国国家博物馆的那只法门寺秘色瓷碗，来揭开秘色瓷的神奇面纱（见图2-19）。

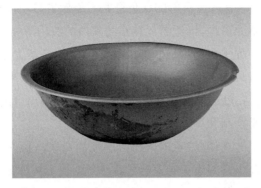

图 2-19　唐代越窑秘色瓷碗（法门寺出土，中国国家博物馆藏）

中国国家博物馆陈列着的这只秘色瓷碗高 7.1cm，口径 25cm，弯身素面，没有纹饰，通体施青绿釉，造型简洁而雅致。在碗的底部留有垫烧过的痕迹，碗的口沿有一个三角形的缺口，其外壁上还粘有当年的包装残纸，纸上唐代侍女的形象依稀可见，这只碗最吸引人的还是它那丰润雅致的釉色。古陶瓷专家叶喆民说："这件东西造型很秀丽，它的胎体也很薄，釉色在当时的水平来看也很美。我们形容它是橄榄绿的颜色。"根据物账碑上的记载，这只瓷碗是作为供奉器被放置在地宫中的。秘色瓷神秘的面纱终于被揭开了，人们恍然大悟，其实秘色瓷对我们并不陌生，它原来就是唐代越窑瓷器中的精品。相传烧制秘色瓷必须使用一种秘密配方。

从釉色上看，它釉面洁净莹润，仿佛像湖水一般清澈。从器形上看它的造型规整独特，轮廓线条自然流畅。从制作工艺上看，它做工精巧，器物的口、腹、底各部浑然一体。如今这只出土于法门寺地宫中的秘色瓷碗陈列在中国国家博物馆的展厅里，它以神秘的身世和晶莹的釉色吸引着来自世界各地的众多参观者。法门寺地宫中秘色瓷碗的发现在中国陶瓷史上具有十分重要的意义，它向人们展示出 1000 多年前中国唐代越窑工匠精湛的制瓷技艺。

越窑瓷器中的精品秘色瓷之所以被提升到一个神秘的地位，主要是其烧造的难度极高。专家说青瓷的釉色如何，最主要是靠窑炉火候的把握。不同的火候，釉色可能相差很远。要想使秘色瓷的釉色青翠、匀净而且保持稳定，烧制技术十分难掌握。中国古陶瓷专家叶喆民说："秘色瓷有一首有名的诗，'九秋风露越窑开'讲的就是越窑的烧造，'夺得千峰翠色来'；'九秋'就是深秋的时候，越窑才能开始开窑，才能烧造；'夺得'非常有意思，包括抢时间，包括烧造的效果，形容越窑好的作品叫'千峰翠色'。这首诗说明烧越窑（瓷器），乃至烧青瓷难度非常大。"

古人用"秘色瓷"来命名这种越窑中的青瓷精品，确实煞费苦心，着实又让后人难以琢磨。看来，要把过去人们对秘色瓷的几种解释综合起来才能正确解读：一是给官家烧造的，臣和民都不能使用，可贵、难得；二是说它的颜色也好，配方也好，技术也好，都很保密；三是说"秘"是个形容词，是很新奇的样子，很奇很新。

秘色瓷终于在法门寺地宫中现身了！就在人们欢欣鼓舞之时，又有人提出了

疑问：法门寺这批唯一有确凿身份的秘色瓷是不是像史籍中记载的那样产自越窑呢？这个问题提得不无道理，毕竟浙江越窑与陕西的法门寺相距千里，我国的另一种著名的青釉瓷——耀州窑的窑址就在陕西。问题的答案太重要了，如果地宫中的秘色瓷产自越窑，那么这种瓷器很有可能是一种青瓷。如果它们并不是越窑烧制的，情况将变得更富戏剧性，在距离西安数十公里的铜川生产秘色瓷，显然比千里之外的浙江更容易控制和调动。

为了弄清秘色瓷的真相，特意请耀州窑的资深专家祚振西教授来到了法门寺考古现场。这位经验丰富的陶瓷专家经过详细的对比分析作出了不是耀州窑烧制的鉴定结论，除去器形、釉色之外，最关键的一点证据在瓷器的底部，仔细观察，法门寺秘色瓷碗盘的足底可以清楚地看到一圈点状的斑痕，这是烧制瓷器时用一圈泥丸垫底形成的痕迹。而耀州瓷烧制时采用的是叠烧的方式，把碗盘摞起来放入窑中，碗与碗之间用三角形的支垫支撑，烧成后会在碗的内底心形成三个点状的支烧痕。相比之下，地宫内出土的秘色瓷内底光洁，远远看去，仿佛总有半碗清水盛于碗底。这种精湛的工艺和特殊的支烧方式在耀州瓷中是找不到的。

那么，证明秘色瓷产自浙江越窑的证据在哪儿呢？幸好又一个关键证据出现了。在法门寺地宫内连接前室与中室的甬道中，考古人员发现了一只八棱净水瓶，这只瓷瓶虽然没有同其他13件碗盘放在一起，但从质地、釉色上看与地宫内的其他秘色瓷如出一炉。更关键的是在瓶子底部也留下了一圈点状的支烧痕迹。据此判断，它应该同样是秘色瓷，也就是说法门寺地宫内出土的秘色瓷不是13件而是14件。正是这只八棱净水瓶成了破解谜团的铁证。因为在浙江上林湖越窑遗址中，人们也曾经找到过这样的净水瓶。经过对比人们发现相距千里的两个瓷瓶竟然惊人地相似。

至此秘色瓷的轮廓渐渐清晰了，传说中的秘色瓷确有其物，陕西法门寺地宫内的瓷碗、瓷盘和八棱净水瓶就是确凿无疑的证据。而这种瓷器的产地在千里之外专门烧制青瓷的浙江上林湖越窑。烧制秘色瓷的越窑主要分布在今天的浙江省上虞、余姚、绍兴和宁波等地。这里原来是古越族人居住生活的地方。东周时是越国的政治中心，到了唐代这一地区被称为越州，越窑也因此而得名。中国唐代中期余姚县上林湖窑烧造的瓷器，因其品质一流而被朝廷定为贡瓷。有官员专门监督贡瓷的烧造，此后釉色愈发莹润的越窑瓷备受文人雅士的推崇，于是就有了类玉、类冰及千峰翠色的赞誉。到后来越窑瓷器中的精品又被称为秘色瓷。

秘色瓷是产自越窑的一种青瓷，这在学术界已经为越来越多的人所认可，因为这个结论听起来顺理成章，又与史书上的记载遥相呼应，看起来谜团似乎已经破解。其实谜底只揭开了一半，自从秘色瓷的产地确定下来后，人们争论的焦点集中到秘色瓷的配方上了：秘色瓷到底只是一种高质量的青瓷呢？还是用一种秘而不宣的奇特配方烧制出来的特殊品种？

如果秘色瓷只是青瓷中的精品，那么它跟一般的青瓷一样使用同一种胎料，涂

同一种釉料,放在同一窑炉中烧制,只是在开窑后那些质量较高的上品才被单独提取出来冠以秘色瓷的称谓,供奉给朝廷。也就是说秘色瓷只能偶然获得,与传说中的秘密配方毫无关系。

后来,浙江省的考古人员在上林湖成片的废墟中发现了一个令人困惑的问题:在堆积成山的陶瓷碎片与匣钵残片中,考古人员找到了一种特殊的匣钵碎片。匣钵就是用来专门装烧瓷器的容器,烧造时先将塑好的胎装进匣钵,再将匣钵放进窑炉。这样一来既可以保护瓷器也可以更有效地利用窑炉内的空间。一般来说,匣钵所用的泥胎质地是很粗糙的,而且作为装载容器,不用密封,这样可以重复使用。然而在上林湖越窑中却有一种特殊的匣钵,选用上等胎泥,在装入器物入窑前还用釉料将口部密封。匣钵的胎与器物胎泥一样,口还用釉封了起来,要取出器物就必须打碎匣钵,不打碎匣钵器物是拿不出来的。古人这样做的目的是什么?特殊匣钵的存在分明在告诉人们古人在生产某种瓷器时使用了特殊的方法。这些匣钵里到底装着什么秘密?

依靠现代的一些高科技手段,我们得到了科学的答案。2003年,中国科学院高能物理所与浙江省的考古人员在国家自然科学基金委的资助下,开始了一项特殊的合作,科学家们决定用科学实验揭开谜团,用现代核分析技术揭开秘色瓷配方的真相。原理是经过射线照射,每种物质都会发出自己特有的射线,测量这些射线就能知道这种物质的元素组成和含量。用这种办法让越窑中的青瓷样品与秘色瓷分别接受照射,对比它们的数据就应该能够得出答案:如果数据一致,证明两者是同一种东西;如果区别显著,则告诉人们在看似相似的秘色瓷与青瓷之间暗藏着不为人知的秘密。

瓷器分为表面釉层和内部胎体两部分,专家们计划分别比较釉层和胎体,用两方面的结果彼此验证。实验首先从胎的分析开始,研究人员将秘色瓷与青瓷分成两组,分别磨去表面的釉层,制成纯胎样品,取出一定量放入反应堆中进行中子辐照,激发出样品自身的射线,同时用能谱仪自动探测和记录下由样品发出的各种元素信息。研究人员通过一堆抽象的数据符号寻找两组样品之间的内部信息,令人振奋的分析结果出来了:二者的瓷胎中有几十个元素有区别,区别是比较明显的。秘色瓷胎样中锆、钴、铪、铀等元素含量较高,而在青瓷样品中几乎测不出这些元素的含量。分析数据显示,秘色瓷的胎泥经过了极为严格的筛选。可以肯定的是从最初的制泥工艺开始,秘色瓷就已经被特殊对待了。这个实验结果似乎隐隐约约地指示着另一个方向:秘色瓷很有可能是专门烧制的。胎的分析结果已经使这个谜团初露端倪,为了寻找答案,研究人员准备着手分析两组样品的釉层情况。

就在整个实验进入到关键阶段时,遇到了一个未曾料到的难题。要分析釉层,就必须将釉与胎分离出来,这种"有损分析"的方法必须在被测物表面取下一小部分用来实验,然而,要将附着在瓷器表面的一层薄釉取下来几乎不可能,更何况这些珍贵完整的古代器物也不允许任何原因的人为破坏。后来,科学家们找到了另

一种"无损分析"的方法,用 X 射线取代中子辐照,两种方法原理相同,但无损分析法却无须取样,直接将器物进行照射就能测得数据。釉层的综合分析结果出来了,在釉料的选用上,秘色瓷也与青瓷有区别,也就是说,秘色瓷的确使用了一种特殊的釉料。它与胎的分析结果内外呼应,提供给人们一个科学的依据。

专家们通过对窑址中发现的特殊匣钵进行研究后认为,这些专用的密封匣钵是秘色瓷在烧造过程中的一种特殊要求,秘色瓷肯定和匣钵的使用有很大关系,因为它是在密封的状态下烧出来的,里面的氧气比较少,所以它的还原效果非常好,产生的釉色就非常青绿。

科学实验与特殊匣钵遥遥呼应,从不同的角度勾勒出关于秘色瓷的全新轮廓。1000 多年前,在南方专门烧制青瓷的越窑,聪明的匠人们试制出了一种特殊的瓷器,这种瓷器从一开始就被区别对待,选用精良的胎料,施涂特殊的釉料,在入窑前,还要在匣钵上加以密封处理,最终烧成了润泽如玉、盈透似水的秘色瓷。产自越窑的秘色瓷并不是一般意义上的青瓷,而是由越窑创烧出来的一个新品种。传说中的秘色瓷揭开了它的神秘的面纱,那个古老的传说,最终被先进科技证实了。

2.4.5.2 龙泉青瓷

龙泉青瓷以其釉色青如玉、明如镜、声如磬而被誉为瓷苑的一颗明珠,是世界各国收藏家的至爱。2009 年 9 月 30 日,龙泉青瓷传统烧制技艺正式入选联合国教科文组织的世界非物质文化遗产保护名录。龙泉窑是宋代南方青瓷窑系的杰出代表,它继越窑、婺州窑和瓯窑而起,把青瓷的烧制水平推向一个新的高峰。

龙泉位于浙江省西南部,与福建和江西省接壤,是浙江省历史文化名城,有着 1600 多年的制瓷历史,以出产青瓷著称。文物普查发现,这里烧制青瓷的古窑址有 500 多处,这个庞大的瓷窑体系史称"龙泉窑"。龙泉在西晋时便开始有烧制青瓷的瓷窑,到北宋时龙泉青瓷生产已经初具规模,宋元之际进入鼎盛时期,形成了全国著名的龙泉窑系,是中国历史上烧造时间最长、窑系分布最广的一个系,为宋代全国最大的瓷业中心。据史料记载,"瓯江两岸,瓷窑林立,烟火相望,江中运瓷船只来往如织""雨过天晴云破处,梅子流酸泛绿时",前后辉煌了数百年。龙泉窑是中国陶瓷史上烧制年代最长、窑址分布最广、产品质量最高、生产规模和外销范围最大的青瓷名窑。

龙泉青瓷传统上有"哥窑"和"弟窑"之分。哥窑的特点是黑胎厚釉,瓷器釉面布满裂纹,呈现金丝铁线、紫口铁足的特征;弟窑的特点白胎厚釉,瓷器的外形特征是光洁不开片。哥窑、弟窑之说来自明人记载:"宋处州龙泉县人章氏兄弟均善治瓷器。章生二所陶名章龙泉,又名弟窑。章生一之哥窑其兄也。"说明当时的龙泉窑就已经形成了两种不同的流派。

所谓的"哥窑",与著名的汝、官、定、钧并称为宋代五大名窑,特点是"胎薄如纸,釉厚如玉,釉面布满纹片,紫口铁足,胎色灰黑";哥窑产品以造型、釉色及釉面开片取胜,因开片难以人为控制,裂纹无意而自然,可谓天工造就,十分符合自然朴

实、古色古香的审美情趣。由于窑温不易控制,优等哥窑青瓷极难烧制,往往成为帝王将相专用,归属朝廷的官窑。

所谓的"弟窑"(见图2-20),则胎白釉青,青瓷釉层丰润,釉色青碧,光泽柔和,晶莹滋润,胜似翡翠,被誉为民窑之巨擘。釉色有梅子青、粉青、月白、豆青、淡蓝、灰黄等不同釉色,以粉青、梅子青为最,豆青次之,青翠的釉色,配以橙红底足或露胎图形,产生赏心悦目的视觉效果,让人心情畅然。南宋中晚期起,尤其是在元代,运用露胎的作品大量出现,人物塑像的脸、手、足等,盘类器物内底的云、龙、花卉等,装饰独具神韵。后人一般习惯把"弟窑"称作"龙泉窑",南宋时烧制出了晶莹如玉的粉青釉和梅子青釉,标志着龙泉青瓷达到了巅峰。在宋、元时,出口到外国的龙泉青瓷也大多是弟窑所产,龙泉青瓷既感动了中国也震惊了西方,在国外它的美名叫"雪拉同"。

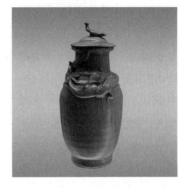

图2-20 南宋龙泉窑青釉堆塑蟠龙盖瓶(上海博物馆藏)

在英语词汇中,有一个单词celadon,专门指称中国青瓷。其词源来自于法语,而"雪拉同"原是著名舞剧《牧羊女亚司泰来》中男主人公的名字。这里有一个真实而动人的故事:16世纪晚期,法国巴黎盛行洛可可艺术,非常讲究新艺术的别致精美风格。这时,一个阿拉伯商人从中国购了一批龙泉青瓷来到巴黎。阿拉伯商人与巴黎市长是好朋友。一天,市长在官邸为女儿举行婚礼。婚礼非常华丽、热烈、隆重,巴黎的达官贵人、名流淑女群贤毕至。随着优美的音乐,台上演着舞剧《牧羊女亚司泰来》,阿拉伯商人提着一只精致的皮箱来到市长官邸,向市长、新娘、新郎道喜。他打开皮箱,取出一件龙泉青瓷摆在市长面前,说:"先生,这是我送给新娘的结婚礼物。"市长面露喜色,捧起青瓷,仔细观赏。瓷器通体流青滴翠,玲珑剔透,幽雅静穆。市长眉色飞扬,啧啧称奇:"美极了!美极了!美得无与伦比!"新娘十分喜爱,问道:"尊敬的先生,这么漂亮的宝贝从哪里来的啊?""东方的古国中国。""太美了!它叫什么名字?""这个……"阿拉伯商人拍拍脑门,摇了摇头:"对不起,小姐,我忘记了它的名字了。""唉,真可惜,这么漂亮的宝贝竟然没有名字。"此时,市长高兴地喊起来:"女士们,先生们,请过来观赏中国的宝贝。快过来看看,为它取个世界上最美丽、最动听的名字。"贵宾们纷纷围上来,争相观看,啧啧称赞,一时间,许多美妙的赞辞落到了这件青瓷的身上。但市长对宾客们取的名字并不满意。正在这时,舞台上传来优美的情歌。市长往舞台上瞟了一眼,雪拉同与他的情人牧羊女边歌边舞,雪拉同身上那件碧青华丽的衣裳,飘忽在市长眼前,异常美丽。他心中豁然一亮,"雪拉同的衣裳与中国的宝贝相似,雪拉同的艺术形象与中国宝贝具有异曲同工之妙"。于是,他把青瓷高高举起,大声嚷道:"雪拉同,中国的雪拉同!"从此后,龙泉青瓷——"雪拉同"的美名蜚声欧洲。欧洲人以"雪拉

同"作为最珍贵的礼品赠送朋友,表示相互的深情厚谊,表达雪拉同与牧羊女那样的纯洁高尚的爱情。

多年来世界各地陆续发现了许多古代龙泉青瓷。据考证从宋代起龙泉青瓷就通过海上的陶瓷之路,运销到亚、非、欧三大洲。龙泉青瓷在北宋时就开始对外输出至菲律宾、马来西亚、日本等国,南宋中期外销瓷进一步增加。元代随着贸易的发达,龙泉瓷作为主要产品之一,通过宁波、温州、丽水等港口大量销往印度、斯里兰卡、泰国、越南等数十个国家。明代龙泉青瓷传入欧洲,备受青睐,身价不菲。1976年,韩国新安地区道德岛海域发现了一艘中国元代沉船,打捞出元代瓷器17000余件,其中龙泉窑瓷器达9000余件,从这些瓷器可以看出,龙泉青瓷在当时中国瓷器的对外输出中占据首要地位。

龙泉青瓷早已扬名海内外,受到世界各地收藏家的追捧。法国吉美博物馆以收藏中国瓷器闻名于世,在这个博物馆里,我们看到收藏的12000多件中国瓷器,几乎涉及了中国瓷器史的整个体系,这些藏品中有许多是龙泉青瓷。龙泉青瓷在世界各地享有很高的声誉,世界各大博物馆只要收藏瓷器几乎都会有龙泉青瓷,并视其为珍品。1995年北京翰海春季拍卖会上一件高24cm的龙泉窑堆塑造像便以4.4万元成交。1998年在香港苏富比春季拍卖会上一件明龙泉窑青瓷棱口大盘拍得36.8万港元。2000年在中国嘉德拍卖会上一件南宋龙泉窑琮式瓶拍出了27万元。2001年北京翰海春拍,一件明初龙泉窑刻花花口青瓷大盘以30.8万元成交。香港佳士得拍卖会一件明龙泉窑青釉菱花口大盘以62.2万元成交。2005年,龙泉窑青瓷在拍卖市场上备受关注,在纽约佳士得拍卖会上,一件高13.3cm的宋龙泉窑青瓷三足炉拍出84.3万元,一件直径14.5cm的宋代龙泉窑青瓷笔洗以318.8万元成交;同年在上海信仁"梅品初春——龙泉窑精品"专场拍卖会上,共上拍31件拍品,成交率达90%。2006年香港苏富比春季拍卖会成交的唯一一件高古瓷便是龙泉青瓷;中国嘉德上拍的6件高古瓷,成交的4件也是龙泉窑青瓷;北京翰海推出的1件南宋龙泉窑琮式瓶拍出275万元。仅2007年上拍的龙泉窑瓷器,拍卖价格突破百万元的就达11件。2008年,有多家拍卖公司推出龙泉窑瓷,其中,北京翰海迎春拍卖会上1件明龙泉窑暗刻花卉折沿青瓷盘以76万元成交,无锡文物公司推出的1件明永乐龙泉窑青瓷执壶以63.8万元成交。据雅昌艺术网统计资料显示,自1992年到2008年3月,拍卖公司共上拍龙泉窑瓷器2495件,成交922件,总成交额为1.5亿元。

龙泉窑在南宋时烧制出了晶莹如玉的粉青釉和梅子青釉,标志着龙泉青瓷达到了巅峰,但它的工艺延续了几十年后,釉色配方就神秘地消失了。作为官窑的传世哥窑,至今仍未找到这一官窑遗址,使哥窑成为千古之谜。

2.4.5.3 耀州窑

耀州窑创始于唐代,盛于北宋后期。旧址在今陕西省铜川市黄堡镇漆水河两岸,旧称同官,宋时属耀州,故称耀州窑,所烧瓷器叫耀州瓷。黄堡镇遗址区域南北

长约5km,东西宽约2km,包括地坡、上店村、玉华宫及陈炉镇等窑在内,在宋代有"十里窑场"之誉。耀州窑以青瓷称著于世,是一处具有精湛工艺技术并有重要影响的北方著名瓷窑。唐末、五代时耀州窑受到南方越窑影响,在工艺技术方面进行改革,使青瓷质量有了长足的进步。当时虽然以烧民间用瓷为主,但由于产品质量精致,所以也烧一部分瓷器给宫廷使用。耀州瓷釉色苍翠、深沉、透亮,如冰似玉,造型古朴庄重,纹饰富丽多姿,构图严谨生动。古人用八个字来概括耀州窑的瓷器——"巧如范金,精比琢玉"。

耀州窑最大的特点是刻花,最讲究的是半刀泥,一刀下去就带下半刀泥,用刀十分率性老到,使花纹更具有立体感。其次是釉色,还有底足的修坯工艺。耀州窑的装饰特点以刻花技术冠绝一时。北宋耀州窑装饰手法以刻花和印花为主,极为精美。所饰花纹,线条下凹,低于胎面,然后施釉烧制而成。刻花是用金属或竹子做成的刻刀,在未完全干透的坯胎上刻划各种花纹。耀州窑的工匠运用不同的刀具,以深浅不同的纹饰衬托了形象的立体感,刀法活泼流畅,刚劲有力,生动逼真。纹饰有植物、动物、人物和几何图形等,题材皆来自于生活,生动活泼,具有强烈的生活气息。植物纹样最多,主要有莲花、牡丹、菊花飞水草、梅等;动物纹有鱼、鸭、鹅、鹤、鸳鸯、蝴蝶、鹿、狮、马、狗、羊、犀牛等;人物纹主要是活泼可爱的婴戏图,另外还有佛像、力士等;龙凤纹则是宫廷瓷器的专用题材。这些纹饰创于北宋初期,其技法继承了唐代的传统,受到越窑的影响而发展起来。初期刻划纹一般都显得较为简单、草率,中期才日趋成熟。北宋中期刻花技术成熟,刀法犀利,线条刚劲有力,刀痕有斜度,是宋代刻花技法中最优秀的代表。

耀州窑瓷器胎色灰白,釉色青如橄榄,青中泛黄,人称橄榄青。器形精巧规整,种类丰富,如碗、瓶、罐、壶、盆、灯、炉、枕、粉盒、香薰、注子等。每种器形又有许多不同的式样,如瓶常见的就有10多种,有秀长的,有丰硕的,造型优美而丰富多变,外形美观,独创的"倒装壶"与"公道杯"中暗藏的机构与科学道理,令后人折服!

耀州瓷露胎处呈酱黄色,釉层较厚,一般上厚下薄,釉面多小开片。因当时施釉工艺尚有不足,故器物背面接近足部及底部经常出现漏施釉的情况,由于胎土中所含铁的成分较高,这些漏釉的露胎处,呈现出一些酱色的氧化铁所致小斑块;此外,在器身的下部釉薄处,也时常隐隐透出一些淡褐色斑,这些特征都是后仿品无法仿出的,为其他青瓷所没有。

耀州窑的印花工艺也堪称一绝。印花纹饰出现的年代要晚于刻划纹饰,即北宋中期才出现,并成熟于晚期,其布局严谨,对称均衡。耀州窑印花的陶模异常精致,用模子往未干器物的坯胎上压印一下成形,印花凹凸明显,纹路清晰。耀州窑印花的花纹很多,内容十分丰富。是用特别的模子在盘、碗、洗等器物的内壁压印成各种花纹,所印花纹图案微微凸起,略高于胎面,立体感较强,具有半浮雕的效果。纹饰清晰,布局繁密完整,讲求章法,是宋代耀州窑印花图案的特点。《中国陶瓷史》曾有这样的评价:"耀州瓷在北宋中期开始出现印花纹饰,到北宋晚期,布局

严整,讲求对称,各地出现的印花纹饰无不具备,说耀瓷印花纹饰在宋代印花瓷器中最为出类拔萃,是不为过分的。"耀州窑的装饰艺术丰富多彩,在宋代瓷器中,印花与刻花工艺唯有定窑产品才能与耀州窑相媲美,但定窑是为宫廷烧瓷的,纹饰内容远不如耀州窑那样丰富、生动活泼和充满生活气息。

在我国南北两大青瓷窑系中,耀州窑代表着北方青瓷艺术的最高成就,有人称之为"北龙泉"。据《宋耀州太守阎公奏封德应侯之碑》载,耀州窑瓷器的烧造最早始于晋。考古发掘证明,唐代耀州窑已开始成为具有一定规模的大型瓷窑。到北宋时,耀州窑又得到了更大的发展,烧制出了相当精美的青釉瓷,达到耀州窑鼎盛时期。北宋时的黄堡镇沿漆水河两岸,瓷窑鳞次栉比,星罗棋布。遗憾的是,北宋末期,金兵南犯,宋室南迁,黄河流域遭受严重破坏,黄堡镇亦难逃劫祸。至明弘治年间,十里窑场沦为荒丘瓦砾。

耀州瓷系列瓷器品种极为丰富,很多发现的瓷器堪称稀世珍宝,尤其是黑瓷塔式罐、唐三彩龙头构件、青釉雕花倒流壶等,可谓无价之宝。唐宋时期,耀州瓷通过海陆丝绸之路,远销东亚、西亚、东南亚、东非等。2005年纽约苏富比秋拍北宋耀州窑刻花碗拍出103万元人民币。2007年纽约苏富比秋拍北宋耀州窑浮雕荷花鸳鸯纹兽口执壶拍出550万元人民币。

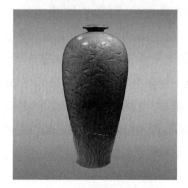

图 2-21 北宋耀州窑刻花牡丹纹梅瓶(上海博物馆藏)

上海博物馆收藏的一件北宋耀州窑刻花牡丹纹梅瓶(见图2-21),肩、腹部刻缠枝牡丹纹,近底部刻莲瓣纹,刻花刀法犀利有力,线条流畅,布局严谨,是难得的佳作。

2.4.6 建黑与建白(建窑茶盏、中国白)

福建陶瓷有 5000 年以上的历史,古窑址遍布全省:原始社会晚期的闽侯县石山,3000 多年前的闽越族先民,就烧造出了造型奇特、纹饰瑰丽、胎质坚实的印纹硬陶器和原始青瓷,福建被誉为"印纹陶的故乡"。宋元时期随着泉州"海上丝绸之路"的发展,福建瓷业一派勃勃生机,大批瓷器远销世界五大洲。宋代"建窑"烧制的"建盏"成为风靡朝野的"斗茶"活动不可缺少的茶具,成为诗人们讴歌的艺术珍品,并被邻国日本作为"国宝"收藏。明清时期,"德化窑"声名鹊起,以何朝宗大师为代表制作的"观音、达摩"瓷塑,以其如脂似玉的釉质、极富神韵的造型、行云流水般的线条,技压群雄,倾倒西方世界,被誉为"世界瓷坛的明珠"。

2.4.6.1 建黑(天下第一碗)

福建省的名字是唐代从"福州"和"建州"两个地方的第一个字合并而来的,因为历史上这两个城市曾经轮流或者同时作为福建地区的首府。在宋明很长的一段

历史中,福州和建州,始终是最重要的两座城市。最后,福州依然是福建的省府,而建州,在近代之后的大半个世纪中,辖区不断缩小,地位不断下降,现在已湮没在茫茫的闽北山区之中,逐渐被后人所淡忘。

据史料记载,在宋代,福州和建州是福建的"双省会",宋代在建州设立了省一级的行政单位转运使与提举常平司,还有当时全国四大官方铸币之一的建州丰国监。更为重要的是,这里的窑口还制造一种从布衣百姓到达官显贵甚至连皇帝都推崇备至的黑釉茶盏。宋代建窑黑釉的烧造技术创下了中国陶瓷史上的最高水平。兔毫、油滴、鹧鸪斑等建盏釉色均非常精美,现收藏在日本皇宫的"曜变天目"更令世人惊叹,无人可及,号称"天下第一碗"。

1. 斗茶风尚

在文史界常听到这么一种说法:唐诗是酒,宋诗是茶。在宋代朝廷会派出众臣到建州的北苑御茶园监制充满传奇色彩的贡茶——"龙团凤饼"。当时的大诗人陆游和蔡襄都曾经当过这里的管理者。

宋代社会"斗茶"风气很盛。斗茶又叫"茗战""点茶""点试",是茶事中的一种"比赛项目",就是人们聚在一起,采用一定的方法按照相同的标准,比较各自茶叶高低优劣的竞技活动。斗茶源于前朝,兴于宋代。究其原因:一是由于宋代经济发达,丰裕的物质生活刺激了人们对茶艺的进一步探索,于是茶道社会化、大众化,并成为一门娱乐艺术;二是宋代大部分时间是"太平年月",经济繁荣,社会安定,安而忘危,连皇帝宋徽宗都有闲心著《大观茶论》,所以当时上至帝王将相、达官显贵、文人雅士,下至浮浪歌儿、市井小民,无不以斗茶为乐。

描写斗茶的诗词甚多,褒贬不一。大文豪苏东坡在《西江月》中吟道:"龙焙今年绝品,谷帘自古珍泉。雪芽双井散神仙。苗裔来从北苑。汤发云腴酽白,盏浮花乳轻圆。人间谁敢更争妍。斗取红窗粉面。"北宋文学家范仲淹在《斗茶歌》中描写道:"北苑将期献天子,林下雄豪先斗美";北宋晁冲之则感叹道:"争新斗试夸击拂,风俗移人可深痛""老夫病渴手自煎,嗜好悠悠亦从众",一方面慨叹世风日下,一方面又欲罢不能而随波逐流。

宋代的饮茶方式和现代有很大的区别。大观元年(公元1107年)皇帝赵佶亲手书写了关于茶的专论——《大观茶论》,对北宋时期蒸青团茶的材质、品质、斗茶风尚都有详细记录。在中国古代文献中,描述时间经常用一盏茶作为单位。按照当时的计算方法,一天有十二时辰,一时辰有四刻,一刻有三盏茶,一盏茶有两炷香,一炷香有五分,一分有六弹指,一弹指有十刹那。这样计算下来,"斗"一盏茶的时间应该是现在的十分钟左右。

宋代人喝的是一种半发酵的茶。宋代斗茶用的是研膏茶,茶农将这种茶捣成膏状再用模具制成一个个茶饼,斗茶前(冲泡前)要先团茶,古书叫"炙",其实就是烤,烤完以后碾成细末,并用罗筛把面粉般的茶末筛在茶盒里。斗茶时必须用银勺子或者竹勺子将茶末舀到茶盏里,注少许水调匀,再用沸水灌入泡开,一手持茶筅

帚,一手持盏,分七次进行点斗,一直打,打到茶汁表面泛起一层白色的泡沫。当时评判斗茶技艺的输赢有两个标准:一是先斗色,比茶汤表面的色泽与均匀程度,汤花面以鲜白为上,像白米粥冷凝成块后表面的形态和色泽为佳,称之为"冷粥面",茶末在茶汤面分布均匀,形成"粥面粟纹",泡沫要持久,以白为贵;其次斗水痕,比汤花与盏内壁相接处有无水痕,以先在茶盏周围沾染一圈水痕者为负,后者为胜。汤花紧贴盏壁而散退者叫"咬盏",不佳,汤散退后在盏壁留下水痕的叫"云脚涣乱",亦不佳。两条标准以第二条更为重要。

 因为茶的泡沫是白的,自然以黑色的茶盏最适宜,斗茶时色调分明、相映成趣。不仅有艺术美感,同时又便于观色。另外建盏里有皱褶,泡沫先消到褶下面,先见水痕者即是输家。比赛规则一般是三局二胜,谁水痕先出现便叫输了"一水"。苏东坡有诗云:"沙溪北苑强分别,水脚一线谁争先",正是这个原因,促使黑釉茶盏的生产在当时有很大的发展,各地瓷窑竞相生产,尤其以福建建窑和江西吉州窑最为著名。这种风气甚至还传入了日本,以后发展成为"茶道"。

 据说,当时御茶园的官员要求制茶工匠剃光头,确保北苑御茶的每道工序纤尘不染,要知道,古代中国除了父母过世可以剃光头之外,其他任何时候都是不允许随便动头发的。对征集上山采茶的少女有很严格的要求,比方说必须是没有结婚的黄花闺女,上山采茶的前一天晚上必须沐浴更衣;采茶的时候要求采茶少女的指头肉不能碰到茶叶,只能用指甲迅速地掐断芽根,同时必须迅速将采下的茶叶投入随身携带的水瓶;采茶的时候必须采一枪一旗的茶叶,枪就是茶叶刚刚长出一个蕾,旁边长出的第一叶叫作旗;甚至只取其心一缕,就是只取刚刚长出来的茶芽来做北苑御茶的一款极品——"龙团胜雪"。

 皇帝一盅茶,百姓三年粮,做一斤的"龙团胜雪"要耗工四万。这样的茶完全有可能是中国茶史上最为昂贵的一款茶,而和它相匹配的只有同样产自古建州的黑釉建盏。

 2. 建黑探究

 黑,在道家看来一切颜色都是从炫黑中生长出来的,是道家精神的体现。唐代文人选择黑色作为表现色彩的主流,而宋代饮茶、斗茶选择黑釉茶盏则是审美和实用的一种自然结合。据北宋名士蔡襄《茶录》记载:"茶色白,宜黑盏。建安所造者绀黑,纹如兔毫,其坯微厚,熁之久热难冷,最为要用。出他处者,或薄或色紫,皆不及也。其青白盏,斗试家自不用。"从这段文字我们可以得知,宋人斗茶喜用黑色茶盏,而建窑的兔毫盏是最好的。青瓷和白瓷茶盏是不能用来斗茶的。

 "盏色贵青黑,玉毫条达者为上"是赵佶皇帝在《大观茶论》中对茶盏的选择标准。青黑,应该是比一般普通黑更高等次的黑,是黑中透亮,不是那种呆滞的黑。人们经常会用"一头青丝"来赞美女子的黑发;宋徽宗、蔡襄等古代的名人都对建盏的评价很高,因为建盏的黑就像夜晚的天空,很深邃,很有内涵,富有哲理。

黑瓷，特别是施黑色高温釉的瓷器，日本人统称为"天目釉"，日本和韩国的茶道都非常重视此物。宋、元、明、清各代的民众都经常使用黑釉瓷器。黑瓷是在青瓷的基础上发展起来的，也用氧化铁作釉的呈色剂，当釉料中 Fe_2O_3 的含量增加到5%以上的时候就成了黑色。黑瓷创烧于东汉，浙江上虞窑烧制的黑瓷，施釉厚而均匀；到东晋以浙江德清窑为代表的黑釉瓷，釉厚如堆脂，色黑如漆，黑瓷的烧造技术已日趋成熟。

至宋代，陶瓷生产达到顶峰，黑瓷品种大量出现：河北定窑生产的黑瓷，胎骨洁白而釉色乌黑发亮；江西吉州窑的玳瑁斑、木叶纹、剪纸贴花黑瓷以及河南、山西等地瓷窑生产的黑瓷，也很有特色；最出名的是福建建窑烧制的黑瓷，因含铁量较高和烧窑时保温时间较长，所以釉中析出大量氧化铁结晶，形成了兔毫纹、油滴纹、鹧鸪斑、曜变等黑色结晶釉，最为珍贵。

建窑是宋代南方瓷窑之一，以烧黑釉瓷器著称，其窑址在今福建省建阳县水吉镇芦花坪，历史上隶属于建州而得名"建窑"，也有人称作"乌泥窑"，在宋代盛产黑釉瓷而闻名于世。该窑始于晚唐，盛于宋，而衰于元。建窑原是江南地区的民窑，它的胎体厚实、坚致，色呈浅黑或紫黑，器形以碗、盏为主。北宋晚期由于"斗茶"的特殊需要，烧制了部分专供宫廷用的黑盏，这种现象称作"官搭民烧"。因此只有足底刻着"供御""进盏"等款式的才是专为宋代宫廷烧制的贡品，它们都是建窑中的顶级产品，每件茶盏都出现了变幻莫测、光怪陆离的"窑变"现象。

说起建盏又必须提到"窑变"。烧造瓷器，凡在开窑后发现不是预期的形状或釉色，以至于传世瓷器有时发生特异的情况者，都可说是"窑变"。《稗史汇编》说："瓷有同是一质，遂成异质，同是一色，遂成异色者，水土所合，非人力之巧所能加，是之谓窑变。"窑变大致可分为变形、变色、变质等数种，建窑与钧窑相类似，属于一种典型的"窑变釉"。窑变釉，顾名思义，就是器物在烧成过程中出现了意想不到的釉色效果。由于釉料中含有多价态的呈色元素，在高温条件下经氧化或还原作用，瓷器在出窑后就可能呈现出意外的釉色效果。因窑变釉出于偶然，形态特别，人们又不知其原理，只知于窑内焙烧过程变化而得，故称之为"窑变釉"，俗语有"窑变无双"，就是指窑变釉的变幻莫测，独一无二。

窑变的过程是自然发生的，无法人为控制。

建窑目标原本都是按照兔毫釉的要求控制的，但是有时却烧造了银兔毫、黄兔毫、油滴、鹧鸪斑、曜变等变幻莫测的窑变天目釉。兔毫茶盏的黑釉中透析出黄棕色的细长条纹，好像兔毛一般，因此称为兔毫盏，有的又因其纹理像鹧鸪鸟胸前的羽毛，宋人称之为"鹧鸪斑"。建盏黑釉产生窑变的原因是多方面的：第一是配方，釉料中 Fe_2O_3 的含量要求在5%以上，而古时候的工匠都是根据经验将草木灰与淘洗过的泥浆按一定的计量关系调配出来，既没有称量，又因泥浆中的含水量会有一些波动，所以每批釉料的配比都有偏差。第二是窑炉，古时候都采用龙窑装烧，燃料都是木柴，因为窑保温性能不好，火焰气氛不均匀，严格来说窑炉每个部位（窑

头窑尾、窑上窑下)的温度与气氛都不可能相同,最大温差高达200℃以上。第三就是坯体与施釉厚度,建盏对坯体配方及釉水的厚度要求非常严格,稍有不同就会出现差别。第四还要考虑气候条件及其他各种人为因素,冬天比夏天好烧,雨天比晴天难烧,窑有窑的脾气,全凭人的经验去烧制,难免状态会不稳定,不同的人烧窑与看火的技术水平也会有一定差别。总的来说,由于建窑黑瓷中Fe_2O_3的含量较高,对烧成温度与气氛十分敏感,各种微小的差别都会直接影响到釉的表面效果。从另一个角度来看,在温度与气氛很不均匀的龙窑中,每个建盏所处的环境都是不一样的,无论是气候,还是人为或是自身造成的微小差别,都会使釉面产生不同的效果,这就是窑变。

为解释建盏的窑变之谜,许多科研工作者利用现代的科学仪器与手段进行了探索与分析,提出了一些诸如"液相分离"的新说法。尽管每件建盏黑瓷的釉面效果不尽相同,但它形成的原理应该是基本相同的:在烧窑过程中,当温度超过1200℃时,釉料熔化,在还原气氛中釉料中的Fe_2O_3分解出氧气,在含铁量很高的熔体中形成了许多气泡,随着温度的升高,熔体黏度下降,气泡像吹气球那样不断膨胀并向釉表面迁移直至破损,在气泡的形成过程中,会将黑釉中的铁质富集,并将丰富的铁质随着气泡带到釉面,气泡破损时在釉表面留下许多大小不同的圆圈状铁质斑痕,温度继续升高,釉层顺着碗壁往下流动,富含铁质的斑痕就流成细条纹状,冷却后形成一条条的赤铁矿晶体,这就是我们所看到的"金兔毫"了。兔毫盏釉面光亮,毫纹由内向外放射,黄黑相间,极为美观。由于龙窑的温差很大,在温度稍低的某些窑位,气泡升至釉表面破损后刚好摊平,还未达到流动的程度,这些窑位的产品停火冷却后得到的就是另一种效果的"油滴"盏了。至于"鹧鸪斑"甚至"曜变天目"的神奇效果,至今仍没有人能够把它仿制出来,它奇特的釉色、非常特殊的形成机理,成了宋代工匠留下的至今未解的谜题。难怪日本静嘉堂收藏的那个"曜变天目"茶碗,会被称作"天下第一碗"(见图2-22)。

图2-22 宋建窑曜变天目茶盏
(日本静嘉堂藏)

建窑黑釉的烧造技术达到了中国陶瓷史上的极高水平。它开创了中国陶瓷装饰艺术上结晶釉的新领域。建盏不仅得到宋代帝王的厚爱,也博得了文人墨客的赞誉,宋代诗人留下了许多赞美它的诗篇。如苏东坡诗:"道人晓出南屏山,来试点茶三昧手。忽惊午盏兔毫斑,打出春瓮鹅儿酒。"黄庭坚词:"兔褐金丝宝碗,松风蟹眼新汤""研膏溅乳,金缕鹧鸪斑"。蔡襄:"兔毫紫瓯新,蟹眼清泉煮。"宋代对黑釉茶盏的钟爱形成一种广泛的审美潮流。在鼎盛时期,生产黑釉的瓷窑遍布中国,包括大名鼎鼎的龙泉窑、吉州窑、景德镇窑都在仿造。

建黑茶盏有以下三个特征。

(1) 胎含铁量高,一向有"铁胎"之称,胎体厚重,呈黑灰色、紫黑色,胎质粗糙坚硬,露胎处色沉而无光。造型多样,有大小敛口、敞口等不同形式,圈足小而浅,修胎草率有力,刀法自然,釉质刚润,釉色乌黑,器物内外施釉,外釉近底足,足底无釉而露胎。

(2) 釉面有明显的垂流和窑变现象,有"兔毫""油滴"和"曜变"及"鹧鸪斑"等有名的品种。

(3) 只有足底刻有"供御""进盏"字铭的,才是为宋代宫廷烧制的贡品。

1935年6月27日,一位在上海海关工作的美国人詹姆斯·马歇尔·普拉曼带着一名向导,千里迢迢翻山越岭来到了位于闽北山区一个叫建阳水吉镇的地方,并雇用村民挖了8箩筐的黑釉陶瓷运回了美国。当地人并不知道这些满山遍野的陶瓷碎片为什么会引起这名外国人的兴趣,直到一年后普拉曼在《伦敦新闻画报》上发表了三个整版在水吉的考察图片,轰动世界以后,人们才知道这些黑釉陶瓷在中国历史上曾经是皇帝把玩的珍品,被崇尚中国文化的日本人奉为国宝收藏。

建窑窑址的总面积有12.6万 m^2,将近200亩,创烧于唐末五代时期,最盛的时期几十条龙窑同时在烧黑釉瓷器。其中一条"大陆后门窑",全长135.6m,一窑的产量可达10万件,据说是目前为止世界上发现的最长的一条龙窑,2001年被国务院列为全国重点文物保护单位。在建盏的烧制顶峰时期,水吉镇成为一个庞大的制瓷中心。建窑以黑釉盏确立了在中国陶瓷史上的地位,成为一代名窑。建盏胎体主要是黑色带,它的含铁量很高,一般在5%~6%,更高的达到8%,它的釉色温润,而且表面带有烧制时形成的天然花纹,这些和当地特殊的土质有关。

建窑从唐五代的时候就开始生产瓷器,晚唐开始的时候它烧的是青瓷,大致到了唐五代末期或者是北宋初期的时候,建窑开始全面生产黑釉瓷。黑釉瓷生产的高峰应该是在北宋中晚期,到了南宋时期仍然保持着较高的生产势头,南宋晚期到南宋末的时候,黑釉生产开始走向衰弱,大致在南宋末期到元代初期开始生产青白瓷。

兔毫盏工艺失传近800年,在民间流传的传世珍品非常稀少,日本一些博物馆往往将宋代的真品兔毫盏视同拱璧,定为最高收藏品级。2005年6月12日,在厦门的一个拍卖会上,一只宋代建窑曜变天目茶盏以1300万元人民币成交,创下了福建单件艺术品拍卖的最高价格,引起了收藏界的广泛关注。20世纪80年代末期,在国家有关部门的资助下,福建省轻工业研究所的科研人员成功仿制了建盏中的"兔毫"与"油滴"茶盏,日本也有很多专家致力于建窑黑釉茶盏的研究。但是神秘的"曜变天目"之谜,始终无人破解。

2.4.6.2 建白(中国白)

德化地处福建省中部,隶属泉州市管辖,境内山多、水足、矿富、瓷美,素有闽中宝库之称,并与江西景德镇和湖南醴陵一起被称为"中国三大古瓷都"。德化的陶瓷生产历史悠久,早在新石器时代,就有印纹陶的制作。宋元时期德化瓷产品以青

白瓷为主，以龙窑和鸡笼窑大量烧制各式瓷器，德化瓷自宋代成为泉州海上丝绸之路与茶叶并重的主要出口商品；明代是德化窑陶瓷生产的巅峰时期，德化窑烧制的"建白瓷"做工精细，瓷质坚密如脂似玉，色泽光润明亮，釉面滋润似脂，乳白似象牙，纯净而高雅，代表了我国白瓷生产的最高水平，有"象牙白""猪油白""鹅绒白"等美称，西方则称之为"中国白"，被誉为东方艺术珍品。德化白瓷风格独特，堪称陶瓷王国里的一朵奇葩。

明代也是德化窑瓷塑艺术最为繁盛的时期，以何朝宗、张寿山、林朝景、陈伟等为代表的一大批瓷塑艺术大师，把德化窑瓷塑艺术推到了一个前无古人的境界，他们的瓷塑作品被视为世上独一无二的珍品，何朝宗被后人尊称为"瓷圣"，他的观音瓷塑被誉为东方维纳斯。

"德化窑"是我国民窑的典型代表，也是我国南方历史悠久、工艺独特的名窑之一，当地制瓷工匠独创的"鸡笼窑"极大地改善了龙窑的缺点，为阶级窑的问世奠定了基础，在陶瓷窑炉发展史上发挥了重要的作用，被尊为日本窑炉的始祖。

著名的意大利旅行家马可·波罗在《马可·波罗游记》中介绍道："在这条支流与主流道分叉的地方，屹立着廷基（德化）城。这里除了制造瓷杯或瓷碗、碟，别无其他值得注意的地方。这种瓷器的制作工艺程序如下：从地下挖取一种泥土，将它垒成一个大堆，任凭风吹、雨打、日晒，从不翻动，历时三四十年。泥土经过这种处理，质地变得更加纯化精炼，适合制造上述各种器皿，然后抹上认为颜色合宜的釉，再将瓷器放入窑内或炉里烧制而成……"

现在，德化已成为全国最大的工艺陶瓷生产和出口基地，产品销往190多个国家和地区。德化现有陶瓷企业1400多家，形成了传统瓷雕、出口工艺瓷、日用瓷等产业集群并驾齐驱的发展格局，很多大企业将分公司开设到美、德、英等国家。1993年，时任总理的李鹏欣然提笔，书下"德化名瓷、瓷国明珠"的题词。1996年以来，国务院发展研究中心等单位授予德化县中国陶瓷之乡、中国陶瓷艺术之乡、中国瓷都·德化、中国陶瓷历史文化名城等荣誉称号。

1. 瓷器胎体以白为美

"白如玉，明如镜，薄如纸，声如磬"是世人对中国传统瓷器的普遍赞誉。由古至今，以白为美是中国人不二的审美倾向，因为"以白为美"一直以来就是东方的审美标准，白是纯洁的象征，在瓷器的质量标准中白度也是最为重要的指标。

瓷器是中国古代的伟大发明，最早发现的瓷器是东汉晚期浙江越窑烧制的"青瓷"，而最早的白瓷是河南安阳范粹墓出土的北齐时的"白瓷"，要比青瓷晚了400多年。在白瓷问世之前，"青瓷"是生产历史最长、产品数量最多、窑口分布最广的陶瓷品种，从东汉直至清初，历经了1000多年。人们不禁要问，为什么中国瓷器先出现青瓷而不是白瓷呢？为了弄清这个看似简单的问题，就要先从陶瓷原料中最有害的杂质元素——铁（Fe）开始说起。铁是自然界中普遍存在的元素之一，到处都有，它经常以氧化物或各种化合物的形态混杂在自然界的泥土、石头之中，比如

用黏土烧制的红砖就是高价态 Fe_2O_3 的显色结果。从自然界开采而来的瓷土或高岭土中或多或少都有一些铁杂质的存在,瓷器的白度其实就取决于瓷胎中含铁量的高低,要想烧制出高白度的瓷器,最关键的就是必须找到含铁量很低的原料,遗憾的是自然界中这种优质的制瓷原料并不多见。

 古时候的制瓷原料大多是就地取材,由于地理上的限制及科学技术落后等因素的制约,只能尽量挑选杂质含量相对较低的原料来制造瓷器。我们的祖先经过长期的实践发现,通过烧成关键技术的改进,利用这种含铁量稍高的瓷土也能烧出十分美丽的瓷器,这就是最先发明出来的青瓷,因为工匠们发现利用还原焰烧成的技术工艺,可以把高价态的 Fe_2O_3 还原成低价的 FeO,从而瓷器呈现出美丽的青色,这也就是"青瓷"产生重要的原因。

 后来,随着"白瓷"的出现与制瓷技术的不断提高,从邢窑、定窑直至景德镇窑的兴起,青瓷的地位逐步下降,中国的白瓷逐渐成了世人追逐的对象,从元明时代开始白瓷的烧制技术日益成熟,白瓷也变成了陶瓷行业的主流产品。瓷都景德镇也因有了白瓷,才有影青、青花、釉里红,才会有斗彩、五彩、粉彩等琳琅满目、色彩缤纷的彩瓷。可以说白瓷的发明,是我国瓷器发展进程中的一次极为重要的转折与突破。

 2. 德化白瓷异军突起

 山多、水多、矿富是生产陶瓷的必备条件。瓷都德化由于富有丛林、溪流和瓷土矿等优越的烧瓷条件,孕育出了明代的著名瓷雕艺人何朝宗、林朝景、张寿山等人,造就出了"建白""象牙白""孩儿红""中国白"等举世闻名的特殊白瓷品种。

 必须说明的是,明代德化的白瓷,不只是有着"象牙白""猪油白""鹅绒白""中国白"等各种好听的名字,更重要的是它们与唐宋以前的白瓷以及同一时代瓷都景德镇的白瓷风格完全不同,不仅是白度很高(白度高达88度以上),最大区别其实是在瓷胎与釉面的质感方面:以景德镇为代表的其他白瓷都是白之中微微泛着青色,透光度较差,而德化白瓷的瓷质坚密似玉,釉面莹润无比,透明度极好,迎光透出淡淡的象牙黄色,也有人说德化白瓷白如雪、润如玉、透如绢。

 明代的德化白瓷,已经使中国白瓷制作达到了炉火纯青的地步,它绝不是一次偶然的发现,让我们仔细分析一下德化白瓷的特点,就明白了。

 (1) 德化白瓷的瓷胎致密,透光度极好,为唐宋其他地区白瓷所不及。这与德化当地丰富的优质瓷土资源有直接关系:唐宋北方白瓷,是用氧化铝含量较高的黏土烧制的,黏土内含助熔物质少,故器胎不够致密,透光度较差。而德化白瓷则使用含铁量很低而熔剂含量很高(K_2O 含量接近6%)的原生瓷土矿为原料,烧成后的瓷胎里玻璃相含量很高,所以它的瓷胎致密,透光度特别好。

 (2) 从白瓷的色调上看,德化白瓷是在纯白色的基础上隐约透出如脂似玉的象牙色,俗称"象牙白"或"猪油白"。北方唐宋时期的白瓷透明度较差、泛出干涩的淡黄色调;而元明时期景德镇生产的白瓷却是白里微微泛青,它们与德化白瓷都有

很明显的区别。造成这种差别的原因,不仅与原料的化学组成有关,更与烧成气氛有关。北方白瓷的特点是胎中 TiO_2、Al_2O_3 含量较高,若采用还原气氛烧成时就会呈现难看的土灰色,因此烧成时均采用氧化气氛,使瓷器呈现出好看些的白中泛黄的色调;而景德镇白瓷的特点是胎中 Fe_2O_3、TiO_2、Al_2O_3 含量均适中,烧成时均采用还原气氛,故瓷器呈现比较耐看的白里泛青的色调;由于德化瓷土特别纯净,瓷胎中的 Fe_2O_3、TiO_2 等杂质的含量特别少,可以采用接近中性气氛的弱氧化气氛烧成,使德化白瓷的白色更加纯净,从外观上看,明代德化白瓷色泽光润明亮,乳白如凝脂,在光照之下,隐现出粉红或乳白,因此才会有"猪油白""象牙白""少女白"之称。

(3) 因为德化白瓷的胎质较软,烧时容易变形,因此德化白瓷的器壁较厚,底足宽矮,分量重,不适宜做日常用具,人称"糯米胎",所以德化窑的白瓷均以瓷雕作品为主。明代正好是德化窑瓷塑艺术最为繁盛的时期,涌现出了以何朝宗、张寿山、林朝景、陈伟等为代表的一大批瓷塑艺术大师,纯净瓷质和生动形象的瓷塑,把德化窑的白瓷推到了一个前无古人的境界。从这方面来看,德化白瓷是因为最好的瓷质遇到了最棒的大师,真可谓是好马配好鞍,不得不喜欢。

3. 德化白瓷的鉴赏

明代,江西景德镇已成为全国制瓷业中心,人称瓷都。唯有位处东南的福建德化县的德化白瓷方可与景德镇瓷器相匹敌。它扬长避短向艺术瓷、陈设瓷方向发展,出现了许多精美的艺术作品。德化白瓷造型优美,器形众多,装饰手法有刻花、贴花、堆塑、印模和镂空雕等,工艺极精美,造型大致可分为三大类。

第一类是炉和盒。炉的造型大多仿古代青铜器,端庄大方。用怪兽、夔龙、云雷纹等花纹和狮首、象鼻贴花等装饰。器物内、外、底三面都施白釉者为佳。底部刻有如"大明成化年制"等年号款的更是精品。另外还有一统炉、竹节炉等造型。盒大多数是圆形的。盒盖印刻花卉、瓜果和瓜棱纹,有些盒内堆塑有花果、婴戏图等立体造型。

第二类是人物和佛像的塑像。德化窑的瓷塑非常成功,雕塑的佛像线条刚劲挺拔,刀法流畅。常见的塑像有如来佛、达摩、罗汉、关公、文昌帝君、观音菩萨、和合二仙等。塑像体态匀称,神态自然,衣服线条清晰优美,衣裙飘飘欲动,富有动感,被誉为"东方艺术之瑰宝"。明代最出名的瓷塑大师有何朝宗、林朝景、张寿山等人,他们的作品都加刻自己的款识。上海博物馆收藏的何朝宗所塑的观音像,神态庄严,超凡脱俗。洁白无瑕的釉色,更增添了观音菩萨的圣洁,观音的脸部刻画细腻生动,微微下垂的眼睛充满了慈爱,衣服线条洗练流畅,衣带随风飘拂,背部有"何朝宗"三字款识,是一尊难得的精品。

第三类是其他器形。壶有竹节壶、龙虎壶、圆壶等,杯有敞口小杯、贴花杯、八棱四足杯、马蹄杯、八仙杯、爵杯等,瓶有龙虎瓶和仿青铜器的觯瓶、花觚等,文房用具有镂空透雕的笔筒、落叶状的笔洗、短柄勺等,还有箫、狮子等。德化窑的产品非

常精妙,上海博物馆收藏的那件执壶(见图 2-23)就是其中的精品。

德化白瓷的鉴赏首先要看釉色,玉红色最佳,牙黄色次之,乳白色又次之,白中泛青者最次。而后再看它的造型和装饰艺术,以及重量,以重为贵,还要看是否为名家大师的作品。德化白瓷在清代雍正时(公元 1723—1736 年)开始衰落。清代末年,又有人开始仿制,日本仿制的也很多。仿制者均一味仿前代名家作品,为此特介绍以下几个要点,供大家鉴赏时当作参考。

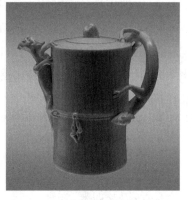

图 2-23　清德化窑白釉执壶
(上海博物馆藏)

(1) 孩儿红:德化孩儿红是一种窑变瓷,为明代德化窑白瓷中的极品。它是器物在高温烧成时由于窑内位置或温度不同,偶然创造出的一种特殊气氛下产生的窑变。孩儿红釉莹润光亮,器物白中蕴红,在光线下肉眼看去犹如婴儿肌肤般粉嫩透红。孩儿红成者甚少,传世更少。

(2) 目视表面观察:明代早期釉面白中微泛红,犹如东方少女之脸白中泛红;明代中期釉面白中微泛牙黄,犹如成年象之牙,泛牙黄色;明代晚期至清代早期釉面白中微泛牙白,犹如猪油凝固时之白。

(3) 迎光透视观察:明代早期胎色白中泛粉红或肉红色,明代中期胎色白中泛肉红或牙黄色,明代晚期至清代早期胎色白中泛牙黄或牙白色。当然,迎光透视观察各个时期所显颜色,也会因作品的厚薄、配料的微小差异,以及烧制时温度控制的微小差别而出现变化。

(4) 釉面光亮度观察:仿品釉面一般光泽度过亮,给人以刺眼的感觉。真品釉面温润弱光。

(5) 从制作工艺上观察:仿品一般为模型注浆后分段安装而成,判定时应注意:由于采用注浆成形工艺,故器内会出现瓷浆流动纹路,一般呈垂直状,且胎体薄而轻,釉呈奶白色,用放大镜观察一般有气泡,无真品腴润悦目之特征。在同一纹式同一对称物体上,造型往往千篇一律,犹如印刷制品,给人之感觉是过于规正、死板、毫无生机。真品则为手工捏塑堆贴,在捏界面处一般都留有手工捏制的痕迹。对同一纹式同一对称物体造型仔细观察时,一般都有细微变化,正是这种微小的差异,既能反映出作品的真实性,同时也更显示其自然和灵气。

(6) 从易损的部位上观察:真品在长期收藏过程中,精细易损部分(如手指、衣纹、珠粒、牙齿等)常出现折断、损伤甚至脱落现象,这些伤痕均应为旧痕。新仿品则没有这些特征。

真品判定一般还应掌握三个要领。一是看,方法是用放大镜仔细观察易损部位有无断裂痕,界面是否为旧痕。二是闻,方法是把瓷器放在一个无任何异味的器

皿中一段时间,然后在房间或办公室内确定无风静止的状态下,将器物迅速从器皿中取出,立即用鼻子闻断裂口及其他部位之气味。这种方法至少可以印证以下几个问题:①可以判断出断裂缝是用什么黏合剂胶接;②根据气味的强弱,可以判定断裂口胶接的大致时间;③可以断定除使用各种黏合剂外,还可能使用了哪些化学药剂。三是舔,方法是先刷牙漱口,清除口腔中异味后,在物品的无上釉部分轻轻舔一下,接触面尽能大些,看是否有异味,一般情况是,凡舌头感觉有轻微"麻"之现象,则这件物品通常是使用酸性化学药剂浸泡过的。

4. 德化瓷雕的技法

德化窑的瓷雕人物取材十分广泛,主要有渡海观音、披坐观音、送子观音等各式瓷观音,以及如来、弥勒、罗汉、达摩、寿星、帝君、八仙、土地等神仙佛像。此外,神话传说、历史典故、民间故事中的人物也被选作瓷雕创作的题材,其取材之广、品种之多,不胜枚举。德化瓷雕技艺独树一帜,人物形象传神、衣纹简练、线条流畅、技艺高超,强调对人物内心世界的深入刻画,达到静中有动、形神兼备的效果,赋予作品很强的感染力。德化的瓷雕大师们很好地运用了何派传承下来的各种技法,雕刻成各种惟妙惟肖的艺术品,德化窑雕塑人物的制作技法有模制和捏塑两种,器型类则经常采用刻划、印花、堆贴、透雕等技法,略作介绍如下。

(1) 模制人物,主体部分由模印制成,依据造型进行分模(有的分前后两部分或上下两部分),坯体分开用泥片印制后合模修整,头、手、脚或其他配件单模另制,经加工修饰后再插入衔接构成整体。

(2) 捏塑人物,则是直接手捏,一气呵成,要求有极高的雕塑功底,塑像形成后,往往可以找到指纹的痕迹。为防止开裂,要将雕塑人物的内部挖成空心。细部的装饰(如罗汉的浓眉厚须等)多另行加工刻画而成,烧成后制品的座底露胎部位常粘有沙粒。

(3) 刻划,系用竹签或篦笔等在器物湿坯上直接刻划出各种纹饰。纹样主要有松鹤、云龙、花鸟、兰花、竹石、牡丹等图案。上釉烧成后,形成釉下暗花,常见于盘、碟的内底或杯、炉、尊等的外壁。其花纹纤细,构图疏朗,手法轻快简练,自由豪放。

(4) 印花,即将坯泥在刻有花样图案的模具印压成形,修正后黏合到器物的表面。印花的花样、规格一致,简便快捷,能够大批量生产。印花纹饰有阳印和阴印两类,以阳印纹饰为主,纹样丰富多彩。宋代的印花装饰纹样有充满生机的各种花卉以及活灵活现的飞禽、游鱼等。元代的印花装饰纹样,除继承前朝的各种纹饰之外,以莲花纹饰居多,并新增了"福""寿""福山寿海""金玉"等吉祥文字。明代印花在继承宋元时期印花技艺的基础上又有进一步的发展,这一时期的纹饰大多仿古铜器的饕餮、夔龙、凤鸟、蟠螭、八卦等。此种技法,多流行于仿青铜器造型的炉、簋、觚等器物。

(5) 堆贴,是德化白瓷普遍的一种传统装饰手法,也是德化瓷器的艺术特色。

堆花是用毛笔蘸泥浆，在器坯外表面按照一定的轮廓或脉络堆画成图案；而贴花是先用模具或捏塑，制成所需的花卉、铺首等部件，经修整以后，用泥浆粘贴到已修好的器物胎体上。由于贴花纹饰较为清晰，堆花纹饰较模糊，因而在装饰时往往堆贴并用，先堆后贴或以贴补堆，装饰效果如同浮雕，立体感强。其流行纹饰有梅花、玉兰、荷花、竹松、水仙、牡丹、铺首、八仙、龙鹤、小鹿等。堆贴花装饰与器物造型的巧妙配合，显示出德化窑装饰技艺的高超。器形以炉、杯、洗、人物、罐、瓶等居多，如堆贴狮首、象头等双耳香炉、花瓶以及梅花罐、梅花椭圆形杯等。这一时期的堆贴装饰纹样与晶莹润泽的釉色十分协调和谐，各种花卉塑造得生机勃勃，秀丽多姿。

（6）透雕，又称镂空，是将某一器物绘好图案后，再用利刀雕透成花纹的装饰手法之一。德化早在明代的熏炉、香炉、笔筒、花瓶等产品上就已采用。香炉主要用于盖上的花纹图案部分，所饰花草遗留线条，中间刻成空洞。博山香炉亦刻玲珑剔透的奇石，炉内烧香时，缕缕烟气从孔中冒出，缭绕升腾，香气四溢。笔筒整体由交叉花卉组成，除花、枝、叶外全部镂空，成为明代象牙白瓷中的一种特色产品。清代以来，各式香炉的装饰仍用透雕手法制作。

2.4.7 宜兴紫砂

江苏宜兴是我国著名的陶都，其起源可上溯到春秋时代的越国大夫范蠡，已有2400多年的历史，从宋代开始就以生产紫砂器闻名于世，明武宗正德年间紫砂开始制成壶，名家辈出，500年间不断有精品传世。紫砂茶具造型简练大方，色泽纯朴古雅。紫砂壶透气不透水，茶汤醇厚绵长，用它来泡茶，使用的时间越久，壶身的色泽就会越光润，泡出来的茶汤也是醇香满口，即使不放茶叶，往壶里注入沸水都会有一股清淡的茶香。自古就有"价埒黄金""人间珠玉安足取，岂如阳羡溪头一丸土"之说。阳羡是陶都宜兴的古名，"一丸土"就是名闻天下享有"泥中泥"美誉的紫砂原料——紫砂泥，泥中含有的丰富矿物质对人体大有裨益。紫砂器不挂釉，充分发挥陶泥本色，烧成后色泽温润，古雅可爱，紫砂器面具有亚光效果，在光滑的器物表面可感觉到含有许多细小的颗粒感，表现出一种砂质效果，故名"紫砂"。

"紫砂壶"集诗词、书法、雕刻、绘画于一体，是中国陶艺之瑰宝，记述了许多历史与传奇。壶中有乾坤，人们把情感注入到紫砂壶里，在喝茶的同时，尽情品味、把玩、欣赏紫砂壶文化的深刻内涵。

2.4.7.1 神奇的紫砂壶

"一壶在手，爱不释手"，在宜兴紫砂器中，最受称颂的是紫砂茶壶。宜兴紫砂壶的艺术性和实用性令人心驰神往，紫砂茶壶的兴盛与饮茶风尚的盛行有着极为密切的关系。前人总结出了用紫砂壶泡茶的七大优点：①用以泡茶不失原味"色香味皆蕴"，使"茶叶越发醇郁芳沁"；②壶经久耐用，即使空壶以沸水注入也有茶味；③茶叶不易霉馊变质，"茶壶以砂者为上，盖既不夺香，又无熟汤气"（文震亨

《长物志》）；④耐热性能好，冬天沸水注入，无冷炸之虞，又可文火炖烧；⑤砂壶传热缓慢，使用提携不烫手；⑥壶经久用反而光泽美观，"壶入用久，涤拭日加，自发闇然之光，入手可鉴"（《阳羡茗壶系》）；⑦紫砂泥色多变，耐人寻味。

"从明武宗正德年间以后，紫砂开始烧制成壶，从此蔚成风气，名家辈出……"，紫砂壶之所以能够长盛不衰，除了它的壶型款式不断推陈出新，历朝历代名师辈出，都有精品传世之外，最主要的是紫砂壶独有的透气特性。正因为这个特性，使得用紫砂壶泡茶能最大限度地保存住茶叶色香味，而且隔夜茶也不会馊，紫砂壶还能够吸收茶叶中的香气，用长时间沏过茶的紫砂壶偶尔不放茶叶冲泡时，壶里的水也会具备茶的香味。另外，随着紫砂壶使用的时间变长，它的表面就会形成一层温润如玉的光泽，"温润如君子，丽娴如佳人，潇洒如少年，飘逸如仙子"是历代文人们对紫砂壶的评价。

从明代开始，文人参与紫砂壶的设计、书法、题诗、绘画、刻章，与陶艺师共同创作完成一件紫砂壶的行为，一直延续至今。题诗镌刻的内容已经完全提升到文学性的高度，以壶寄情，曾一度发展到"字依壶传，壶随字贵"的境地，这种既有艺术价值，又有实用价值的特点，使紫砂壶的身价甚至超过了黄金珠玉。紫砂壶的文化源远流长，紫砂壶的价格屡创新高，2008年10月一把顾锦舟制紫砂壶在上海的一场拍卖会上以318万元成交；在2011年中国嘉德的春拍会上，顾锦舟壶的价格超过了1000万元。清朝邵大亨制作的"紫砂壶王"——掇只壶，价值1亿元以上，目前收藏在上海紫砂收藏家许四海的"百壶斋"中，他已收藏了1200多把老壶。

2.4.7.2　买壶、用壶与养壶

茶壶虽小乾坤大，买壶养壶学问多。宜兴紫砂壶主要以器形取胜，或仿瓜果、花木、虫鱼鸟兽，或以几何形体造型；其器形方非一式，圆无一相，器形千变万化。俗话说"万变不离其宗"，紫砂器形无论多复杂，在紫砂壶的设计、制作与使用、保养方面还是有章可循的。

1. 买壶的技巧

（1）认识紫砂壶的构成五要素：壶身、壶盖、壶把、壶嘴、壶底。壶盖又分为嵌盖、压盖、截盖三种；壶把可分为端把、横把、提梁三式；壶嘴分为一弯嘴、二弯嘴、三弯嘴、直嘴、流嘴五种基本式样；壶底分为一捺底、钉足、加底三型；壶的形态造型分为圆器、方器、塑器、花器、筋纹器以及特殊造型壶等。

最常见的是圆器，也称塑器，多数紫砂壶都是这种造型，主要由各种不同方向的曲线组成，紫砂圆器比例协调、转折圆润。方器主要是由长短不同的直线组成，如四方、六方及各种比例的长方形等，方器造型方中藏圆、线面挺阔平整、轮廓线条分明，给人干净利落、明快挺秀之感。方器一般由大小不同的几块泥片用胶泥黏合而成。塑器是对雕塑性器皿及带有浮雕、半圆形装饰的器皿造型的统称，设计塑器造型时除了要注重表现形象特征外，更要注重表现它的本质，使其符合功能合理、

视觉美观、触觉舒适以及安全牢固的原则。紫砂塑器不仅形象生动、构图简洁,而且巧妙地利用紫砂泥料的天然色泽来增强其艺术装饰效果。筋纹器造型的特点是将形体的俯视面作若干等分,把生动流畅的筋纹组织于精确严格的结构之中,多以生活中常见的瓜果、花瓣以及云水纹为蓝本提炼出造型样式,筋纹器造型紫砂壶纹理清晰流畅,口盖严实合缝,是艺术与技术的高度统一。紫砂壶的形态是各类器皿中最丰富的,筋纹器是一种很抽象的壶身,而花器的形状大多比较写实,在千变万化的式样中总能找到满意的一款。

(2)了解紫砂壶的三个档次:模型灌浆产品、一般手工制品、艺术大师作品。按照目前的市场价行情,模型注浆的壶只要十几元一只,用普通陶泥,外形统一,产量很大;普通人手工制作的茶壶,价格都在100元以上1000元以下,基本已可满足日常使用;艺术大师的作品选料考究,做工精细,并带有一些原创理念,价格随行就市,几千到几万元甚至更高。

(3)掌握买壶的基本要领:真正的紫砂壶表面有明显的颗粒感,不可能太光亮;看口盖是否紧密,壶嘴、壶钮与壶把基本在一条直线上,壶盖的子口一般在1.5cm高;壶盖里面跟外面的颜色基本一致,说明泥料较好;买壶的时候要试一下水,出水要流畅,整个水柱圆润、有力,按住气孔水流即止,松开气孔水又流出。需要特别注意的是,目前市场上有一些色泽鲜艳、怪异的紫砂壶,很可能添加了一些对人体有害的化工颜料,不可购买。

给紫砂壶收藏者的建议:紫砂壶的市场可谓鱼龙混杂,既有手工壶,更有模具壶、代工壶,使消费者眼花缭乱,甚至出现了"老壶卖不过新壶"的奇怪现象,因为老壶"玩的是心跳,比的是眼力"。对初涉紫砂收藏的爱好者们,总想买到那种具有一定收藏价值的紫砂,究竟什么壶的升值空间更大呢?专家介绍说,紫砂壶的年代并不是首要的,关键要懂紫砂,最重要的是"造型、做工、泥料"这三个基本元素,"造型要有精气神,做工要精细严密并符合比例,泥料颜色要纯净却不一定会鲜艳",当然刻有名人字画会进一步提高壶的价值。专家们还给出了其他几点建议:①要收藏一些名家名作,了解紫砂壶史,了解作者及其代表作;②对刚入道的人而言,可先选在紫砂收藏市场已经有一定影响力的"大师"的作品,现在的"大师"很多,宜兴现在约有2000名取得工艺美术师职称的人,应该关注那些在业界比较有知名度的"专业大师";③最好选择市场保有量很少的原创作品或代表作品,还必须有好的设计、好的制作工艺;④作品必须是"大师"本人完成的,在市场上基本见不到,基本都是事先预定的,因为物以稀为贵;⑤市场上可以见到的那种价格很贵的大师们做的壶一般有两种情况,一种的确是本人做的,但是量很多,收藏价值也就削弱了;另一种情况就是被仿制的,也就是赝品;⑥对紫砂壶来说,实用性是第一位的,有些壶的外形虽然很独特,但是用起来很不方便,与其说是紫砂壶倒不如说是紫砂工艺品,也不适合收藏。

2. 用壶的学问

紫砂虽好,但也并不是所有茶叶都适合用紫砂冲泡,绿茶就不太适合,因为紫砂壶的保温性很强,绿茶放到紫砂壶里会被焖熟,而发酵类的乌龙、普洱和红茶就很适合用紫砂壶冲泡。从紫砂原料的角度来看,又可分为朱泥、紫泥和缎泥三类,泥料不同,壶的透气性也不同,适合的茶叶也有所不同。其中朱泥的壶适合泡高香型的茶叶(铁观音、凤凰单枞),朱壶透气性略差些,茶叶放进去以后就会聚集茶叶的香气。紫泥是三种泥料中透气性最适中的,市场上见得最多,适合泡发酵比较重的茶(大红袍、肉桂、普洱、红茶)。缎泥实际上是本山绿泥加上了少量紫泥调合而成的,缎泥是透气性最强的,缎泥的壶比用纯本山绿泥烧的壶的颜色深些,更古朴,适合冲泡的茶叶与紫泥相同,不过缎泥壶的透气性好、颜色浅,所以缎泥壶使用后要及时清洁,以免在壶身表面留下茶垢。

3. 养壶的方法

"玉不琢不成器,壶不养不出神",一把紫砂壶要成为一件精品需要旷日持久的养育。一把养得好的紫砂壶会在壶的表面形成独有的光泽,它的价值也会随之增加。当前养壶理念上分为"污派"和"净派"两种:"污派"养壶法主要是喝茶时用茶汁淋壶,喝完茶不洗壶,下次继续泡茶,以养出茶垢为荣;"净派"养壶法则是喝茶时用开水淋壶,泡茶时用干净的湿茶巾擦拭壶表面,每次喝完茶后将茶渣倒出,把壶洗净晾干。

其实"污派"的养壶方法不太卫生,把茶汁淋在壶上,时间长后茶垢就会留在壶的表面,会导致壶内大量细菌滋生,既危害健康又会使茶垢变"花";还有人在把玩壶的时候喜欢用手不断擦拭壶身,这种养壶方法亦不可取,因为摩擦时间久后壶身很油腻、不干净。最正确的方法应当是"净派",紫砂壶使用后及时把里外清洗干净,用热水淋在壶上,再用干净的布把它擦干,时间久后它的光泽就是自然的、很润的感觉。这种做法既保持了壶的清洁,又给了壶休息时间,养壶效果虽然稍慢,但养出的壶温润柔和,把玩起来也比较舒心。

2.4.7.3 历代制壶大师

紫砂壶以器形、泥色和儒雅风采取胜。大师与平庸的差别就在与"多一分就俗气,差一点就平庸",这就是大师作品的价值之所在。

紫砂器起源于宋代,据说苏东坡择居宜兴时根据灯笼与房梁交错的形态,设计制作了容量较大的紫砂提梁壶,后人称"东坡壶"。最早见于史料记载的紫砂艺人是"供春",其制品被后人称为"供春壶",供春壶造型新颖精巧、质地坚实、珍贵异常。在当时就有"供春之壶胜于金玉"之说,供春制品极少,现存传世的只有两件,一件是仿银杏树隐形茶壶,另一件是六瓣圆囊壶。供春之后最著名的是万历年间制壶艺人时大彬,时大彬是紫砂壶的象征,是紫砂壶制作技艺、技法走向成熟的开创人,他最初模仿供春制壶,后改制小壶,世人评价时大彬作品质朴尔雅、色如猪

肝。初信供春,喜作大壶,后作小壶,所制砂壶,具有朴雅坚致的特色,为前后名家所不能扩。清代初期由于紫砂器日益精细,被宫廷皇室看中,成为贡品,清代紫砂器品种较多,除茶具外,有花盆、各种生活用具、陈设品等,花生、荸荠等相生器更是宜兴陶工的巧作,清代后期,出现了紫砂鼻烟壶、文房四宝等,除品种样式外,紫砂器的胎色也日趋增多,除朱色、紫色外,还有白色、黄色、梨皮色等。陈鸣远是紫砂艺坛上光耀后世的巨匠,他技艺精湛,并以富有创新精神而闻名,制作的器具式样新颖,精巧逼真,字体流畅,具有较深的书法造诣。清代中期紫砂器的发展又进入了一个新的高峰,由于文人士大夫的参与与提倡,紫砂陶器的造型与中国传统的绘画、书法篆刻艺术相结合,形成了独特的装饰艺术风格,使紫砂成为一种内涵深远、具有文人气质的高雅艺术品。这种风气始于明末、清代中期,经陈鸿寿之手扩大,陈鸿寿号曼生,乾隆时期生于杭州,精于篆刻,是西泠八家之一,乾隆时期的陈鸿寿与陶艺家杨彭平等合作制作的曼生壶(见图2-24),融紫砂与书画、镌刻于一炉,把紫砂艺术推向高峰,受到人们的称道。清末的壶艺名手有邵大亨、黄玉麟等。邵大亨首创的鱼化龙壶是运用图案变化造型的杰作,题材取自传统的鱼龙变化故事,情趣动人,流传不衰至今,成为紫砂器的经典传统造型之一。清代紫砂器与明代相比,除造型、泥色丰富外,器形的构图线条挺拔生硬,明壶的壶嘴从清代开始降低,由单孔直流变为两孔或多孔,且一改明代朴实之风,讲究装饰性,除题诗刻画外,还有描金、彩釉、粉彩及珐琅彩装饰,道

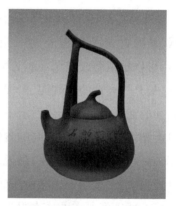

图2-24 清宜兴窑曼生款提梁紫砂壶(上海博物馆藏)

光年间还出现过一种锡包紫砂壶,以白玉做柄和流。现代紫砂器走的是一条曲折的道路,1911—1937年是现代紫砂器的蓬勃发展期,此时的紫砂器是最有浓郁民族特色的手工艺品。新中国成立后,紫砂业开始复苏,1978年后一大批爱好工艺美术的民间艺人、艺术人才致力于紫砂业的兴盛与发展,制作了许多形神兼备的紫砂陶艺作品。光器的代表人物是顾锦舟,花器的代表人物是朱可心、蒋蓉,方器与筋纹器的代表人物是王寅春,他们为紫砂陶艺的传承与发展作出了重大的贡献。

2.4.7.4 紫砂壶的制作

传统的全手工紫砂壶的制作过程,是一个需要耐心的过程。一个熟练的工艺师制作一把紫砂壶一般需要三天到一个星期不等。为了提高效率,通常是一次性做三四把一样的紫砂壶,制壶步骤大致如下。

第一步,拍泥板。现在的泥料都是从专门的泥料厂里买来的,用塑料包着,防止水分流失。开始制壶时,用工具将泥切下来,先拍一块泥板。厚度为壶身厚度,整条泥板厚度必须一致。

第二步,用尺子画出壶身高度,然后定出壶的底部、中间、颈部、壶盖圆形大小。

第三步，拍出四片圆形泥板。

第四步，取壶身泥板，量出壶身周长。以45°切角取泥板，以便达到最大接触面，用脂泥黏合。

第五步，左手挺住泥料，右手拍泥，将其拍成茶壶形状；将壶底壶口处封起来，用水修饰完整。保持内外气压一样，晾干定型。

第六步，用手将壶盖圆片捏出凸透镜状，做壶盖。

第七步，手工捏出壶嘴、壶把、壶盖钮，接上壶盖钮。

第八步，把多余泥料做成其他装饰，用脂泥修饰壶身，接上壶把壶嘴。

第九步，把整个壶身修饰好之后，放置一旁晾干，至发白时，用匣钵装窑烧成。

1. 紫砂泥——富贵土

正宗的紫砂泥，均产自黄龙山，俗称"富贵土"。紫砂泥具有天然合理的化学组成、矿物组成、颗粒组成，加工处理后具有可塑性好、生坯强度高、干燥收缩小等优点，可以单独制成坯用泥料，为手工制壶提供了良好的基础条件。紫砂原矿很多种，最具代表性的有红泥、紫泥、本山绿泥三种，其中本山绿泥最稀缺。可以烧制紫砂壶的泥一般深藏于岩石层下，泥层厚度从几十厘米至一米不等，属高岭-石英-云母类型，含铁量很高，最高的含铁量在8%以上。为了保护矿产资源，当地政府已于2005年下令停止开采，虽说高档紫砂泥的价格越来越高，但是存储在民间的数量还很大，由于制一把壶所用的泥料很少，一般每把50元就够了，也就是说紫砂壶价格中紫砂泥所占的成本很少，决定壶的价值的关键因素主要是作者的知名度及其艺术涵养，目前不存在资源缺乏的问题。

2. 制泥——千锤百炼

从矿层中开采出的紫砂泥，俗称生泥。紫砂泥的制备，基本上分成手工和机械加工两种。民国徐珂在《清类钞》一文中描述道："泥初出山时，大如煤块。舂以杵，必数次，始取其较细者，浸之於池，经数月，则粗分子下沉。其最上层，皆有黏性，乃取以制器。"这是一种典型的手工加工方法。似块状岩石，经露天摊晒风化，使其松散，然后经初碎、粉碎，按产品要求的颗粒度过筛。现在，紫砂泥的加工实现了机械化，用机械破碎过筛至100目后，加入适当水并采用真空练泥机捏炼、陈腐，即成为供制坯用的熟泥。所用水的水质十分讲究，水质的优劣会直接影响产品的质量；为丰富紫砂的外观色泽，满足工艺变化和制作设计的要求，工艺师们也会把几种泥料以不同配比混合。

紫砂熟泥的黏合力强，但又不黏工具不黏手。嘴、把均可单独制成后，再粘到壶体上，也可以加泥雕琢，加工施釉；方形器皿的泥片接成形可用脂泥（多加水分即可）粘接，再进行加工。紫砂泥的工艺容量很大，是陶艺家充分表达自己的创作意图、施展工艺技巧的前提。

3. 成形——精工细作

要使紫砂壶达到"脱手则光能照面,出冶则资比凝铜"的工艺效果,必须把坯体处理得器形结构严谨,轮廓线条分明,筋瓢纹理清晰,达到珠圆玉润、浑成整体的制作要求。手工成形的关键是脱空成形和坯件表面的精加工。所谓精加工,系指用竹片、明针、刀具及用这些材质制作的其他专用工具,对已接上颈、脚、嘴、把手的壶口、身、盖的表面,进行精细的括平、修整,这是紫砂壶成为工艺品的关键之一。工艺水平高的紫砂壶,口盖准缝严密,二者之间的空隙(或称位移公差)一般都在 0.5mm 以内,即使是大型圆条壶,壶口壶盖各有 24 条筋瓢对称,由于加工精细,烧成后壶盖任意调换方位,都能与壶口相吻,这是其他任何陶瓷壶类所无法比拟的。由于紫砂壶精度高,减少了混有黄曲霉等霉菌的空气流向壶内的渠道,这是紫砂壶泡茶不易发馊变质的原因之一。

表面精加工的作用还有:紫砂熟泥颗粒大小不一,成形时坯体表面高低不平,在精加工过程中,用上述工具将坯体整平,并把隆起的颗粒向下挤压,使坯面平整光润,这时坯体外表形成一层较细致的表皮层,而内壁面虽在打拍泥片时也受拍打,但往往是稍事加工,泥料颗粒之间相对疏松,烧成后制品表面成梨皮状,而疏松的内部呈现一定的气孔率。正是表皮致密层的存在,扩大了制品的烧成范围,无论是正常烧成温度的上限或下限,表皮层都能烧结,而制品内壁仍能形成气孔。因此,成形的精加工工艺,具有把泥料、成形、烧成三者有机地统一起来的作用,赋予紫砂壶表面光洁、虽不挂釉而富有光泽,虽透气而不渗漏的特点。

常用的制壶工具有:泥凳(工作台)、搭子(打泥条等)、拍子(打身筒等)、鳑鲏刀、牙子、挖嘴刀、开口刀、矩车(做圆形泥片)、木拍子(用来拍圆壶身筒、方器等口面的平整)、尖刀、滴棒(修饰壶平面、转折打光和修饰壶的局部、细部)、线梗(光滑各种装饰线条)、明针(即牛角片,光滑表面)、篦只(竹制,用以规整壶身、壶盖的弧度)、虚坨、瓢只(用于壶凸面、凹面的辅助模工具)等。

4. 烧成——浴火变色

紫砂壶并不一定就是紫色,高温烧成后呈现各种各样的绮丽的色彩,有朱砂红、枣红、紫铜、海棠红、铁灰铅、葵黄、墨绿、青蓝等。紫砂壶不上釉,但胜似上釉,色泽变化奇诡,丰富多彩。如朱砂紫、榴皮、豆青、海棠红、闪色等,皆是自然原色,质朴浑厚,古雅可爱。烧成后的紫砂壶保温性和透气性均十分理想,是沏茶的理想用具,称其"世间茶具称为首",并非夸张。

烧成紫砂壶的窑炉,经历了龙窑、倒焰窑到隧道窑的演变。其中龙窑使用时间最长(宜兴羊角山早期紫砂窑址就是一条宽 1 米左右、长 10 多米的龙窑),龙窑所用燃料是茅草、松柴,倒焰窑的燃料是烟煤,隧道窑则以重油为燃料,烧成温度一般在 1100~1200℃之间,烧成温度范围较宽,紫砂陶从泥坯成形到烧成收缩 8% 左右,烧成后紫砂壶成品的吸水率大于 2%,变形率小,因此茶壶的口盖能做到严丝

合缝,造型轮廓线条规矩严而不致扭曲。把手可以比瓷壶的粗,不怕壶口面失圆,这样与嘴比例合度,另外可以做敞口的器皿及口面与壶身同样大的大口面茶壶。紫砂壶从明代中叶起就开始用匣钵(俗称掇罐)烧成,以防止产品表面发生火刺、色泽不匀称等缺陷,同时提高了制品的装窑密度,有效地利用了窑位空间。紫砂泥本身不需要加配其他原料就能单独成陶,紫砂泥经烧成形成了残留石英、云母残骸、莫来石、赤铁矿、双重气孔等物相,胎体中结晶相多而玻璃相少,使紫砂壶具有抗热震性、透气性和较高的机械强度,赋予紫砂壶优异的实用功能。

2.4.8 红色官窑(毛瓷)

官窑就是中央政府办的窑场,专门为皇宫、王室生产用瓷。据史料记载,从北宋时期开始,出现了由官方营建、主持烧造瓷器的窑场,其后中国历朝历代都设有官办的专为宫廷生产御用瓷器的"官窑"。宋代最有名的五大官窑为汝窑、钧窑、官窑、哥窑和定窑;史上最著名的官窑有明代的宣德窑、万历窑、成化窑,还有清代的康熙窑、雍正窑、乾隆窑等。官窑瓷器,不计成本,精益求精,可谓百里挑一,甚至是千里挑一,"落选"的官窑瓷器,哪怕多精美统统都要打碎后深埋。官窑工艺精美绝伦,生产技术严格保密,因此传世的官窑瓷器大多是稀世珍品。

"红色官窑"是指中华人民共和国成立后,专门为中央政府设计制造特殊用瓷的单位,是我国制瓷最高水平的代表,包括景德镇建国瓷厂、景德镇艺术瓷厂、人民瓷厂、红旗瓷厂、雕塑瓷厂、湖南群力瓷厂、轻工业部陶瓷研究所等单位。瓷器主要包括"文革"期间生产的领袖用瓷、中央机关用瓷以及馈赠国外元首的礼品瓷等。这些瓷器都带有"红色官窑"的烙印,成了见证那段特殊时代的历史文物。

在"文革"期间,曾经制作了大量毛主席像章和印有毛主席语录、最高指示等专用宣传口号的"政治艺术瓷"。景德镇雕塑瓷厂生产了"收租院组雕""样板戏组雕",景德镇艺术瓷厂创作了大量画工优美、紧跟形势的瓷板画和瓷瓶,如"红灯记"系列画瓶、"收租院"系列画瓶。当时署名"吴康""章鉴""章文超""赵惠民"等著名美工画师绘制的"礼品瓷""国家机关陈设瓷",均为政治艺术瓷精品。

在收藏界,影响力最大的当属为伟大领袖毛泽东量身订制的"毛主席用瓷",简称"毛瓷"。下面专门介绍一下当年湖南群力瓷厂和景德镇轻工业部陶瓷研究所先后为毛主席设计制作"红色官窑"瓷器的历史背景与过程。

2.4.8.1 醴陵釉下五彩瓷器

毛泽东是湖南人,最喜欢家乡的辣椒和瓷器。他晚年特别怀旧,一是想见故人,二是想吃过去吃过的东西。据原中南海毛主席的生活秘书吴连登介绍,在毛主席临终吃最后一口饭的时候,用的就是湖南的醴陵瓷。毛主席用瓷是专用品,具有很特殊的政治意义。

1. 绚丽的釉下彩

醴陵,与景德镇、德化、淄博并称为中国古代的"四大瓷都",醴陵首创的釉下五

彩瓷器,被誉为"东方陶瓷艺术的高峰",是中国瓷器发展史上的一次伟大创新。新中国成立后,国宴用瓷大多选用醴陵烧造的釉下五彩瓷器,所以这种瓷器又有"国瓷"之称。

釉下五彩是一种独特的制瓷工艺,起源于清代光绪年间。"五彩"其实是"多彩"的意思,它与景德镇著名的青花瓷的相同之处在于它们同属高温釉下瓷器,与青花瓷的最大不同是青花瓷只有单色(青色),最多双色(青花、釉里红),而釉下五彩瓷则突破了釉下青花和釉里红等单色釉下彩绘技法在色彩使用上的局限,色彩选择自由而丰富。它有五种以上的丰富色彩,所有色料全部罩在透明釉下,不仅可使表面光洁,覆盖的釉层还能抵抗酸碱的侵蚀,永不褪色,提高了瓷器的耐用度;用透明釉把绘制图案的颜料全部覆盖住,将有害的矿物元素隔离在胎与釉之间,不会造成人体伤害,能同时满足人们审美与健康的双重要求,被称为"绿色陶瓷"。

釉下彩瓷器的烧制早在三国时期就已经出现了,直到清代才烧制出青花釉里红的双色釉下彩瓷器。由于陶瓷颜料属于矿物颜料,有着独特的发色原理,在高温环境下许多颜料会发生奇妙的变化,不是出现高温分解就是与釉料发生反应,最终出现"褪色"问题,这成了釉下多彩瓷器烧制过程中最大的障碍。

1904年,湖南湘西凤凰人熊希龄(辛亥革命后担任北洋政府总理)与曾参与"公车上书"的醴陵举人文俊铎,本着实业救国的思想赴日本考察。在日本期间,他们发现日本瓷业技术先进,产品精良。第二年回国后,熊希龄在实业救国的浪潮中,前往醴陵调查,提出了"立学堂、设公司"等主张,他的这项建议得到了清政府的认可,拨出库银予以支持。光绪三十一年(公元1905年)湖南官立瓷业学堂在醴陵正式开办,次年,湖南瓷业制造公司在醴陵成立,熊希龄任公司总经理,文俊铎任学堂监督。他们不仅从国外进口先进的设备,还专门请来了日本技师和景德镇技术工人,传授先进的陶瓷制作技术,有大量的陶瓷工匠来这所学堂深造,开启了醴陵由粗瓷生产到细瓷开发的新纪元。

釉下多彩瓷器烧制的转机,出现在学校的实习工厂里:一天,工匠们尝试着制作一个花瓶,花瓶上描绘了桃花的图案,人们原以为瓷瓶烧成后瓶上的桃花应该是粉色的,可开窑后发现,桃花的颜色竟变成了紫色,工匠们对此十分惊讶!大家经过反复试验,终于捕捉到了色釉变化的规律,研制出草青、海碧、艳黑、赭色和玛瑙红五种颜色的颜料;后来又在这五种颜色的基础上,逐步调配出了更多的颜色,为日后釉下五彩瓷的烧制成功打下了基础。

釉下五彩瓷器有着独特的烧制技艺,为了使瓷胎彩绘颜料和釉料完美结合,传统的釉下五彩瓷采用三烧制:首先在器物成形之后第一次入窑,在800~900℃的窑温下将泥坯烧成素胎;然后用高温颜料在素胎上作画,画完后第二次入窑,经800~900℃的窑火烧制使彩绘颜料牢牢地附着在素胎上,并使画面上勾画轮廓用的墨线及色料中的有机物和杂质挥发;出窑后在器身上施透明釉,然后第三次入窑,用1380~1400℃的窑火高温烧制。釉下五彩瓷器对窑内温度要求十分严格,

经过以上三次入窑反复烧制，精美的釉下五彩瓷器才有可能烧制成功。

除解决了釉下彩的烧成问题外，要想在瓷器上烧制出精美的图案，还需要一些特殊的工艺，一般来说，制作一件釉下五彩瓷器大致可分为成形、修坯、素烧、勾线、彩绘、再次素烧、施釉、高温烧成瓷八个步骤。其中决定瓷器图案是否精美的关键是勾线和彩绘两个步骤。

勾线是创作图案的第一步，首先工匠在素瓷坯上用毛笔蘸黑色颜料描绘图案轮廓，所有的釉下五彩瓷都是用黑色油线勾画的。但是为什么在烧成后的瓷器上，看不到这些轮廓线呢？这是因为勾线使用的黑色颜料主要成分是油墨，经过高温烧制后黑色墨线会完全挥发，呈现白色线条的效果，器物上留下的只有色彩绚丽的图案，这是釉下五彩瓷独有的。

勾线完成后，接下来就是彩绘。要画出色彩过渡自然的图案，与特殊的釉下五彩的"双钩分水"法密不可分。"分水"（或汾水）是专业术语，指的就是上色的过程，工匠用毛笔采用"平混""接色""深浅""罩色"等分水技法将水状颜料滴入事先用毛笔绘好的图案中，而颜料却丝毫不会流到图案之外，之所以会出现这种神奇的现象，是由于用来勾线的黑墨是油性的，不溶于水，可以阻隔颜料的流动，避免颜料沾污图案的其他部位。用这种填色方法绘制出来的图案，色彩润泽，接色自然，饱含水分感，这是其他瓷器装饰技法所无法做到的。线条的出色运用是醴陵釉下五彩纹饰美的重要原因。画工的勾线表现出很高的技巧和丰富的经验，并富有浓厚的装饰特征。其纹饰线条有勾线和印线两种，像高档陈设瓷的一些边脚图案往往用印线，主题花鸟纹饰则用手工勾线。线条又分墨线和色线两种，色线根据预设的颜色烧成后呈现鲜艳的色调，墨线则在一定温度下消失，呈现空白线条，这是醴陵釉下五彩瓷独有的一种艺术效果。

1907—1908年，湖南瓷业制造公司的绘画名师和瓷业学堂陶画班的毕业生，经过反复研制，采用自制釉下色料，运用国画双勾分水填色和"三烧制"法，生产出令人耳目一新的釉下五彩瓷器。釉下五彩瓷器瓷质细腻，画工精美，清新雅丽，高温窑变后的色彩丰富，几乎涵盖了所有色系，兼有中国画和西洋画两种风格，釉层下五彩缤纷，每种颜色均有浓、淡、冷、暖之分，具有浓而不俗、淡而有神的特点，画面色彩具有水分感和静中有动的效果，用色大胆泼辣，工艺技法精致巧妙，呈现出栩栩如生的画面，看得见而摸不着，美中藏秀，具有较高的艺术价值和使用价值。甫经问世，立即得到业内人士和国内外舆论的极大关注和好评。1909—1911年，醴陵釉下五彩瓷分别参展武汉劝业会、南洋劝业会和意大利都朗国际赛会，连续获得金奖；1915年在美国旧金山举行的巴拿马太平洋万国博览会上，产自醴陵的扁豆双禽瓶打败众多对手，一举夺魁，和贵州茅台酒同获巴拿马盛会优质金奖的最高荣誉，被外国媒体誉为东方陶瓷艺术的巅峰，古老的中国瓷器再次名扬四海，国人更尊称之为"国瓷"。自此，醴陵瓷器举世闻名，采购客商络绎不绝，一批私营细瓷制造公司相继兴建，当时的盛况大有与景德镇并驾齐驱之势，釉下五彩瓷成为中国

陶瓷的一大特色,是中国釉下彩瓷史上继青花瓷之后又一经典的、世界性的创举。

2. 国瓷与毛瓷

醴陵窑为毛主席烧制的第一批专用瓷是胜利杯。1958年4月11日,当时的醴陵陶瓷研究所(现为湖南省陶瓷研究所)承担了为中央首长试制一批茶杯的任务。中央送来一个在延安使用过的无花、无盖、瓷质粗糙、颜色灰白的桶状茶杯。经陶研所高级工程师梁六奎的反复设计修改,增加杯盖,创造出杯底带釉工艺,共试制六种造型式样,先后四次送长沙鉴定,终于烧制出既实用又美观的茶杯。7月2日首批送往北京中南海的茶杯共60件,其中釉下花30件,白的30件,杯底印有湖南醴陵楷体字样及和平鸽标志。同年8月19日又补送了60件。从此毛主席用上了醴陵特制的瓷器。瓷杯的造型源于延安时期使用过的"中山筒"茶杯,改良后加盖加彩,底部略为内收,杯身呈现出流线型,毛主席亲自取名为"胜利杯",寓意中国革命取得了伟大胜利,具有独特的政治意义与历史价值。

1959年国庆十周年,醴陵釉下彩瓷被选为中国军事博物馆、民族文化宫和工人体育馆等首都十大部门用瓷。1964年国庆十五周年,醴陵釉下彩瓷被周恩来总理亲自选为人民大会堂用瓷和高级国宴餐具。而后,醴陵又先后为中南海、天安门、钓鱼台国宾馆、联合国大厦生产了专用瓷和国家领导人出访的高级礼品瓷。

醴陵集中了一大批陶瓷艺术精英,釉下彩四季花卉(即红月季、红芙蓉、红菊花、红蜡梅四种花面)系列瓷器于1974年11月烧制成功。这批在"文革"时期生产的釉下彩薄胎瓷,把醴陵釉下五彩瓷的魅力发挥到了极致,创下了多项制瓷纪录。湖南醴陵主席用瓷,主要是釉下双面五彩花卉薄胎碗,晶莹剔透,似玉般温润可人;用红月季、红芙蓉、红秋菊、红蜡梅四种纹饰分别代表了春、夏、秋、冬。画工之细致也是无与伦比的,瓷碗上的每一朵花纹都是一致的,就是用几十倍的放大镜去看,也找不出花纹的不同之处。毛泽东的生活用瓷里外两面都绘了花,底足挂釉,这在当时的制瓷业尚无先例,是毛瓷的独特风格。

毛瓷是现代中国陶瓷大师集体智慧的结晶。毛瓷的设计和制作,集中了当时中国最优秀的陶瓷人才,是陶瓷大师们的巅峰之作,在工艺造诣上的成就,与唐宋明官窑的杰作相比有过之而无不及,堪称前无古人。

1974年醴陵窑专为毛泽东主席所烧制的"毛瓷"存世数量特别稀少,绝大部分收藏于韶山毛泽东同志纪念馆、中国革命博物馆、中南海丰泽园等处,流落于民间的不足200件,被誉为"20世纪最荣耀的中国名瓷",这也是收藏界珍若拱璧的重要原因。毛瓷一直广受海内外藏家的追捧,已成为中国高档瓷器至尊无上的代表。

现在的"毛瓷"的概念有狭义和广义之分。狭义上即专指"毛主席用瓷";广义上则是指采用当时"毛主席用瓷"的原料配方及独特的釉下五彩制作工艺的检验标准建立起来的一个品牌。

继毛瓷之后,红官窑还推出了具有极大使用价值、艺术价值和收藏价值的"国

瓷",既有党和国家其他重要领导人的专用瓷,还有人民大会堂、中南海、天安门城楼、钓鱼台国宾馆的国宴专用瓷,也有赠送给外国元首的国礼专用瓷。2007年,醴陵釉下五彩瓷器被列入国家地理保护标志名录;2008年,醴陵釉下五彩瓷烧制技艺被列入国家级非物质文化遗产名录;2008年以来,醴陵釉下五彩瓷器相继成为北京奥运会、上海世博会、广州亚运会的特许陶瓷。

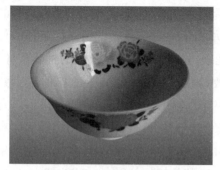

图2-25　毛瓷月季花釉下五彩瓷碗
（湖南醴陵陶瓷陈列馆藏）

1997年,在中国广州嘉德艺术品拍卖公司举行的一次拍卖会上,一个毛主席用过的有釉面裂痕的红月季瓷碗被拍出了8.8万元的高价(见图2-25)。

2.4.8.2 "7501"工程

景德镇是世界上最大的瓷都,从宋代开始中国的各朝帝王都在此设官窑烧造贡瓷。

1975年,轻工部陶瓷研究所根据中央办公厅文件指示,研制一批供毛主席专用的生活用瓷,工程代号为"7501"。

为烧制这批瓷器,从选料到成形,从配釉到彩绘,直至烧结、包装等大部分工序都是靠手工完成。具体过程概括如下。

(1) 瓷质的确定。采用高白釉,原因如下:第一,景德镇瓷器的一大特点是白里泛青,素以"白如玉"著称;第二,陶研所在提高釉白度方面积累了许多成功的经验和数据;第三,陶研所有一批技术过硬的手工制作高白釉瓷的能工巧匠;第四,高白釉洁白如玉,给人一种纯洁之感,与人们对毛泽东的敬仰之情相吻合。

(2) 造型设计。设计人员以端庄大方的明朝正德官窑瓷器的器型为蓝本,进行了提炼和修改。所有的碗碟都设计了盖子,可以起到保温的效果,种类有碗、盘、茶杯、汤匙、碟盘、醋壶、酱油壶、胡椒粉筒、牙签筒、香烟筒、烟灰缸、饭锅、品锅、茶叶罐,等等。

(3) 纹饰图案。选用了釉下红梅和釉上水点桃花。釉上"水点桃花"是"珠山八友"之一的刘雨岑先生创造的一种装饰技法,具有清新雅丽的效果;釉下画面采用在折枝梅旁加上几片青翠的竹叶,使人感觉更加艳丽。

(4) 原料挑选。滑石子是一种可烧制高档瓷器的好原料,是一种非常好、非常少的高岭土,用它制作的高白釉瓷器不但质地晶莹如玉似雪,通体无瑕,而且导热系数低,注入开水后用手紧握杯体也无烫手之感。

(5) 成形。绝大部分都是手工制作而成,需要高超的技术。

(6) 彩绘。工艺师们功底深厚,用笔娴熟,画面清虚灵动,釉色浓淡干湿掌握得恰到好处。绘制几乎找不出一点败笔。

(7) 烧成。产品在1380～1410℃的高温下烧成后,具有耐热冲击性能好的特点,从180℃骤降到20℃也绝不炸裂,但因坯体薄且制作工艺复杂,因此成品率很低。

经过大家近一年的努力,终于在1975年年底前烧制出晶莹剔透、洁白如玉的"7501"瓷器。"7501"领袖用瓷的设计和制作,集中了当时中国最优秀的陶瓷人才,是陶瓷大师们的巅峰之作,也是他们高度协作、集体智慧的结晶。他们各施其才,在一类瓷器上集中了诸多大师的智慧,其在工艺造诣上的成就,与宋明官窑相比有过之而无不及,是不可多得的收藏瑰宝。

2.4.9 骨质瓷

如果有人要问世界上最高档的日用瓷器是什么,很多人一定会说是中国景德镇的"青花瓷",或福建德化的"中国白",或湖南醴陵的"釉下五彩瓷"。这些答案肯定没错,但是只能算作过去的答案了。那么,现在的答案是什么呢?行家们会异口同声地告诉你:是英国近代发明的"骨灰瓷"或"骨质瓷",亦称"骨瓷",英文名称"bone china"。

瓷器自中国东汉晚期出现后,历经几千年的传承与发展,宋代达到了登峰造极的鼎盛时期;元、明时代的陶瓷虽有一定的发展,但是鲜有惊人之举;到了清代晚期,内忧外患不断,随着帝国主义的入侵,我国的陶瓷工业江河日下,许多传统的优秀技艺失传,绽放的"中国瓷器"之花日渐枯萎。相反,距今300多年来,西方的资本主义工业革命如火如荼,科技高速发展,自从18世纪初期中国的制瓷技术流传到欧洲之后,英国、德国、意大利、日本等发达国家的制瓷技术迅速发展,把瓷器老师傅远远地甩在身后。18世纪中后期英国人发明的"骨质瓷"撼动了世界。

2.4.9.1 骨质瓷的由来

骨质瓷是当今世界上公认的最高档的瓷种。陶瓷起源于中国,但骨瓷始创于英国。与一般的瓷器相比,其独特的烧制过程和骨炭的含量使得骨瓷更加洁白、细腻、通透、轻巧。骨质瓷高贵典雅,是英国皇室的专用瓷器,也是主人身份与地位的象征,号称"瓷器之王"。

骨质瓷用料考究,制作精细,标准严格,它的规整度、洁白度、透明度、热稳定性等诸项指标均要求极高。由于高档骨质瓷工艺复杂,制作较普通日用瓷困难,世界上目前只有英国、日本、德国、俄罗斯、中国及东南亚的泰国、马来西亚、越南等少数几国能够生产。生产骨质瓷的著名厂家有英国的威基伍德(Wedgwood)、皇家道尔顿(Royal Doulton)、皇家乌斯特(Royal Worcester),还有德国的罗森塔尔,日本的鸣海(Narumi)、诺太克(Noritake)、日光(Nikko)等。

一般陶瓷器的原料都是天然的各种矿物原料,而骨灰瓷则不同,它的主要原料是食草动物的骨灰。骨质瓷的英文名字叫"bone china",权威翻译应当是"骨灰瓷",中国人为避讳"骨灰"二字,从1991年开始,逐渐把"骨灰"称作"骨炭",而把

"骨灰瓷"改称"骨质瓷"或"骨瓷"。

骨质瓷配方、组成及瓷胎结构与传统瓷器差别很大。英国最初的优质骨瓷要选用天然牧场的小牛骨做原料,以此保证骨质纯正;我国普遍使用猪、牛、羊等骨做原料;现在的骨质瓷更多使用的是化学配方,用人工合成的"羟基磷酸钙"取代动物骨炭,一方面是由于动物的骨头来源有限,另一方面是因为烧制骨炭既费事又有污染。根据英国所设的骨瓷标准,骨瓷内必须含有30%以上的食草动物骨灰;美国的标准则是最少要有25%;中国制定的骨瓷标准是配方中骨炭含量必须在36%以上。

骨灰瓷是英国人发明的,时间大约在18世纪中后期(公元1765—1794年),关于骨灰瓷的发现,有好几种说法,这里我们介绍一个具有传奇色彩的故事。

18世纪90年代末期,在英国北斯特拉福德郡的一个小村子里,有位年轻人叫乔斯,他家祖祖辈辈从事陶瓷制造,所以他从小就跟随父亲学习制陶术。但乔斯是一个雄心勃勃的人,从来不满足于父亲那些大黑罐子,总想有朝一日制造出白色瓷器。他曾用康沃尔黏土(白色煅烧瓷土)和康沃尔瓷石制造瓷器,但无论如何瓷器总是发生变形。无奈之下,他只好求助于一个老炼金术士,这种人可从各种矿石中提取金,乔斯听说发明德来斯汀瓷器的就是一个炼金术士。他将自己试验失败的情况给老人谈了一下,老人说:"孩子,你的陶器就像是一个人,有血有肉但缺少骨头,骨头这东西到处都有,为什么不加一些呢?"

乔斯喜欢挑战,他派塞姆(一个老佣人)到屠户那里买来血肉淋淋的骨头,又找来些木头,将骨头进行烧制,那味道难闻极了。骨头上的油与软骨烧尽后,剩下的骨灰很容易就捣细了。

乔斯让塞姆称了5磅(1磅约为0.45kg)康尼土黏土,5磅康尼土瓷石粉,加入1磅骨灰再加入少量的水,以使之有塑性,最后还要和泥、成形、煅烧。当时采用木柴作燃料。老塞姆没有测温仪器,全凭他的经验烧炉。当窑门还是火红火红的时候,乔斯就让塞姆打开塞门,他的心激动得怦怦直跳,充满期待。当他看到所烧的几个碗都垮下来时不禁大失所望,不停地痛骂那个"老妖道"!

然而当他随便捡起一个变形了的破碗时,突然发现有些异常——透过碗边他看到了自己的手指——这碗是透明的!这才叫瓷器!正像人们争相仿制的中国瓷器!

乔斯想,引起塌垮(变形)和透明的无疑都是骨灰。这一下他欣喜若狂,信心十足,现在他知道怎样让瓷器透明了!这可真是一大成就,可不能让这个机会溜走,无论如何也要解决变形问题。

乔斯首先想到的就是减少骨灰加入量,希望这样能解决变形问题,同时又可使瓷器透明。他这次的配方是:5磅黏土,5磅瓷石,10盎司(1盎司约为28g)骨灰。

新瓷坯又放入窑内烧了起来。但乔斯突然发现骨灰用完了,本来该剩下很多的呀!当他问塞姆是不是按自己的配方称料时,塞姆发现自己把配方中的10盎司

骨灰看成了 10 磅骨灰,一下子多加了十几倍!塞姆真是老糊涂了。根据以往的经验,1 磅骨灰能使瓷器变形,10 磅非把它熔化不可,同时还可能烧坏匣钵乃至整个窑!

乔斯想,这一下可彻底完了!他连窑也不敢看了,胆战心惊,夜不能眠。

哪知塞姆高兴地跑来,脸上的表情就像发现了奇迹一样,他不停地说:"先生,太妙了!太妙了,先生!"

乔斯想他一定疯了,但当他被拉到窑上时,他发现奇迹真的发生了!瓷器完好无损,而且更白了——骨灰瓷终于诞生了!

可能由于商业宣传的原因,骨灰瓷的发明人是谁一直没有定论。除了上述的乔斯之外,也有人说是由大名鼎鼎的英国陶瓷之父乔希亚·威基伍德(Josiah Wedgwood)发明的;还有人说是由皇家道尔顿的创始人约翰·道尔顿(John Doulton)于 1794 年发明的,并于 1901 年得到爱德华七世授权生产皇家御用餐具,使用 Royal 皇家商标。直到现在英国驻全世界的大使馆都在使用道尔顿瓷器,英国皇室、唐宁街十号仍然使用英国产的骨灰瓷。

2.4.9.2 骨质瓷的特征

正宗骨质瓷呈奶白色,半透明,产品极其轻盈,釉面光洁明亮润滑,器型规整度非常好,通体没有任何瑕疵,线条清晰美观,画面鲜艳优雅,最可贵的是比普通的陶瓷轻很多。由于牛骨粉可以增加瓷器的硬度与透光度,所以骨瓷可以做到比一般瓷器薄。骨瓷和陶瓷一样是分等级的,通常取决于材料的质地、制造技术及彩绘设计。等级越高的骨瓷,制作难度越大,价格也就越贵。与传统瓷器相比,骨质瓷具有下述一些明显特征。

(1) 半透明性好。由于钙长石晶相与磷酸盐玻璃相折射率接近,散射不大,所以,在玻璃相不太高的情况下,具有很好的半透明性。

(2) 白度高。黏土用量少,原料中铁含量极低,且少量的铁在磷酸盐中以 6 配位存在,此时铁离子不显色,其白度一般在 80 度以上。

(3) 光泽好。采用二次烧成,特别是先高温素烧,后低温釉烧时,可以避免釉烧过程中产生素烧时的化学反应,所以不再有气体排出,光泽度好。

(4) 装饰效果好。瓷釉通常采用熔块釉或釉中彩装饰。

(5) 清脆悦耳。左手手掌伸直、伸平,托骨瓷器皿于掌心,右手弹击器皿边缘,声音清脆,有余音。

(6) 强度大。强度高于一般瓷器,是日用瓷器的 2 倍。有人做过这样的实验:把 4 只骨瓷杯子垫在一辆劳斯莱斯车轮下,这 4 只晶莹的杯子竟能支撑车的重量!

2.4.9.3 骨质瓷的制作

骨质瓷的制作如同艺术品创造,精细的磨具和细腻的手工相结合,营造出精美绝伦的视觉效果。最早的基本配方是 6 份骨灰和 4 份瓷石,到后来逐渐发展成为

50份骨灰、25份瓷石和25份黏土,直至今天在英国一直被认为是标准配方。主要化学成分:P_2O_5、SiO_2、Al_2O_3、CaO,其中的CaO、P_2O_5由骨灰引入。

经过注浆、模压制坯、石膏模脱水,以及初烧、上釉烧、贴花纸烤制等工艺,经高温烧制,成为白度高、透明度高、瓷质细腻的瓷器。骨质瓷在烧制过程中,对它的规整度、洁白度、透明度、热稳定性等诸项理化指标均要求极高,因此废品率很高。骨质瓷的工艺制作难度体现在以下几个方面。

(1) 可塑性差。坯料中瘠性料含量高,需加入一定量的黏土,以保证成形性能和生坯的干燥强度。但用量不能太多,否则,半透明性减弱,失去骨灰瓷的特点。

(2) 注浆成形困难。由于浆料中钙离子很多,通常不能使用无机电解质,或单独使用无机电解质,一般用有机电解质或综合剂(草酸和腐殖酸钠)作电解质,触变性很大。

(3) 烧成温度范围窄。磷酸盐玻璃的高温黏度小,高温黏度系数大,导致烧成温度范围窄。在接近烧成温度附近,生成的钙长石溶于液相,且速度快,则此时液相急剧增加,导致烧成温度范围窄,很容易坍塌变形。

(4) 采用高温素烧,低温釉烧,二次烧成工艺。高温素烧后抛光处理,施低温熔块釉,保证器型规整,釉面光洁。

(5) 釉中彩装饰。色彩艳丽,无铅、镉等重金属危害。

参考文献

[1] 马雪松. 中华向号瓷之国 瓷业高峰是此都——景德镇的陶瓷文化[J]. 文史知识,1998(1):74-78.

[2] 傅光华. 浅谈青花及釉里红的装饰艺术[J]. 景德镇陶瓷,2011(3):194-195.

[3] 马玉玲. 千年瓷都开新风——景德镇市发展陶瓷文化产业的实践与思考[J]. 求是,2009(23):56-57.

[4] 高超,程招娣. 浅谈瓷都——景德镇[J]. 景德镇陶瓷,2009,19(1):32.

[5] 商湘涛. 古瓷鉴藏与投资[M]. 上海:上海文化出版社,2008.

[6] 吴战垒. 图说中国陶瓷史[M]. 杭州:浙江教育出版社,2001.

[7] 刘伟. 古陶瓷鉴赏与收藏[M]. 西安:陕西人民出版社,2008.

[8] 李宗扬,邱东联. 中国古代陶瓷[M]. 长沙:湖南美术出版社,2001.

[9] 邓文科. 醴陵釉下彩瓷[M]. 北京:中国轻工业出版社,1984.

[10] 潘兆鸿. 陶瓷300问[M]. 南昌:江西科学技术出版社,1988.

[11] 石志刚. 中国的陶瓷[M]. 上海:少年儿童出版社,1998.

[12] 岳南. 秦始皇兵马俑发现记[M]. 海口:海南出版社,2007.

[13] 中国科普博览. 中国陶瓷[EB/OL]. [2023-06-10]. http://www.kepu.net.cn/gb/civilization/chinaware/index.html.

[14] 主席瓷[EB/OL]. 识典百科[EB/OL]. [2023-08-20]. https://shidian.baike.com/wikiid/4614739900569872563?anchor=doc_title_catalog_anchor.

[15] 红色官窑.百度百科[EB/OL].[2023-08-20]. https://baike.baidu.com/item/%E7%BA%A2%E8%89%B2%E5%AE%98%E7%AA%91.

[16] 故宫博物院.陶瓷百赏——故宫陶瓷馆选粹[M].北京：故宫出版社,2021.

[17] 李砚祖.陶瓷之美[M].南京：江苏凤凰美术出版社,2021.

[18] 于晓明.陶瓷艺术技法探索与陶瓷文化探究[M].南昌：江西高校出版社,2021.

[19] 中共景德镇市委老干部局.景德镇陶瓷历史文化概要[M].南昌：江西高校出版社,2021.

[20] 霍布森.中国陶瓷史：从远古到元代[M].邓宏春,译.南昌：江西高校出版社,2021.

[21] 杨莹.民国德化窑彩瓷研究[D].福州：福建师范大学,2021.

[22] 唐纳利.中国白——福建德化瓷[M].吴龙清,译.福州：福建美术出版社,2006.

第3章
陶瓷文化

陶瓷的功能首先是实用器具,同时也要讲究艺术性。不同时代的陶瓷,其造型有异,装饰手法、装饰内容也不相同,各个时代的审美意识和风俗习惯都会在当时的陶瓷器上折射出来,留给后人来感受与思考。人们也借助这个载体表达自己对人生的感悟,以及对宇宙的迷茫和思索。意大利符号学家艾柯在《诠释与过度诠释》中指出:"整个宇宙就像一个装满了镜子的大厅,任何个体在这里既是被反映的对象,又反映着其他的物体。"余秋雨先生也说过:"一切精神文化都是需要物态载体的。"早期陶器的一些图案被认为具有某种神秘力量,唐宋以后文人骚客、达官贵人开始赏瓷、咏瓷,并把最具中国文化特色的书法、绘画艺术融入瓷器,瓷器文化味日趋浓郁,其文化内涵益加宽广、深邃。瓷器的艺术化和艺术的瓷器化相溶相依。因此,可以说陶瓷就是一种文化载体,因为它蕴含丰富的宗教、思想及文化内涵。陶瓷作为文化载体的特殊形式,其内涵比其他任何产品都丰富,也只有瓷器这种历经千年而经久不衰的实用品才会如此与中国古文化特质紧密结合。因此,陶瓷是观照中国古代文化特质的一面镜子,一部中国陶瓷发展史,也是一部中国文化艺术史。本章将各种渠道收集来的资料整理后,从陶瓷传说、陶瓷习俗与陶瓷趣谈三个方面进行阐述与分析。

3.1 陶瓷传说

每一项艺术成就的背后都有着各种各样动人的传说,陶瓷也不例外。我国民间流传至今的陶瓷传说主要有瓷祖、瓷圣、窑神和高岭土神等。

3.1.1 陶瓷起源

陶瓷是陶器和瓷器的总称。陶是瓷的源,瓷是陶的流,源远流长的陶瓷,是古代华夏文明的起点。中国人早在新石器时代(约公元前10000年)就已经发明了陶器。陶器的发明,是人类发展史上的重大进步,也是人类迈向文明门槛最有力的佐证。

在中国,陶器的发展变化贯穿了整个新石器时代,可以说它是这个时代文明的

标志;陶器的发展及此后瓷器的出现,则包含着更为丰富的人性内容和历史意义。在相当长的历史时期内,陶器都是与人类生存发展最为密切的生产和生活用具,它的演变过程中熔铸进历史前进的足迹和人性解放的烙印,直至今天,陶瓷仍然伴随着我们而没有在我们的物质和精神生活中消失。

那么,陶器是怎样起源的呢?

对于这个问题,一直以来众说不一,也许人们永远不会确切地知道人类历史上第一只陶器诞生的缘由。在我国民间流传着许多有关陶器的神话传说,如:"神农作瓦器""神农耕而作陶""舜陶于河滨""宁封子为黄帝陶正"等。

神农、舜和宁封子都是中国著名的神话人物。神农,即炎帝,据清马骕《经史》卷四引《周书》:"神农之时,天雨粟,神农遂耕而种之;作陶冶斧斤,为耒耜锄耨,以垦草莽。然后五谷兴助,百果藏实。"神农为民作陶,教民播种,又尝百草为民治病,他是农神与医药之祖。

舜,也是中国传说历史中的人物,与黄帝、颛顼、帝喾、尧,并称"五帝"。《墨子·尚贤中》云:"古者舜耕历山,陶河濒,渔雷泽。尧得之服泽之阳,举以为天子。"《管子》亦云:"舜耕历山,陶河滨,渔雷泽,不取其利,以教百姓,百姓举利之。"《韩非子·难一》篇:"历山之农者侵畔,舜往耕焉,期年甽亩正。河滨之渔者争坻,舜往渔焉,期年而让长。东夷之陶者器苦窳,舜往陶焉,期年而器牢。"《史记·五帝本纪》中写道:"舜耕历山,渔雷泽,陶河滨,作什器于寿丘,就时于负夏。"

宁封子,原为神话人物,是黄帝的陶正,主管制陶,后为道教吸收,民间敬为陶神。据《列仙传》云:"赤松子者,黄帝时人也,世传为黄帝陶正。有人过之,为其掌火,能出五色烟,久则以教封子。封子积火自烧,而随烟气上下。视其灰烬,犹有其骨。时人共葬于宁北山中,故谓之宁封子焉。"宁封子为陶献身的精神十分感人,他的传说可以看作远古先民制作陶器过程中呕心沥血将生命注入其中的一个曲折反映。后来在民间还有关于他的另外的传说,一个传说类似于前面引述的记载,说的是宁封子作为黄帝的陶正,有一次在窑中架火烧陶,宁封上到窑顶添柴,不料窑已烧空,窑顶柴忽然塌下,宁封葬身火窟。人见烟灰中有宁封形影,随烟气冉冉上升,便说宁封火化登仙而不死。另一种传说,说的是在四川灌县青城山建福宫后有座丈人山,古时洪水泛滥,人民居住在洞穴。每次要到山下取水,可是没有盛水的器具,就以山下的润湿泥土为器具,所以容易破碎。一次偶然烧野兽,宁封从火中得到硬泥,于是他悟出了制作陶器的道理。最后一个传说,不但赞扬了宁封对陶器制作的贡献,而且,就陶瓷史来说,这个传说对于陶器的起源无疑有重要的发生学的启迪意义。因为,关于陶器的起源有着种种不同的推测,而关于宁封悟出其中道理的传说有一定的可信度。

然而,神话毕竟是神话,它不是科学。对于陶瓷真正的起源,还是要到人类历史发展的客观世界中去寻找。

现有考古资料表明,神话传说中的神农耕而作陶、舜陶于河滨、宁封子为黄帝

陶正等史籍记录,不是陶器起源的最早记录。因为在我国河北徐水南庄、湖南道县玉蟾岩、广西桂林的甑皮岩和江苏溧水的神仙洞,都发现了万年以上的陶片。1962年在我国江西万年仙人洞出土的陶罐,经科学鉴定距今也已达万年之久。一般认为,这是迄今人们发现的最早的成形陶器,但同样可以肯定的是这"万年"陶罐也不可能是陶的鼻祖,因为这只陶罐高达 18cm,口径达 20cm,造型已比较规整,其质地也有一定的硬度,没有长期的经验积累和制作基础,是不可能生产出这种陶罐的。

关于陶器的发明,人们有种种推测。其中较普遍的说法是,在原始社会,人们将黏土覆盖在用枝条做成的篮子内壁上,方便汲水。一天,一只涂满黏土里衬的篮子被遗忘在火旁,黏土被加热,变得更加坚硬且不透水,可以用来储存水。于是,人们便意识到可以用火处理黏土,制成可以储存液体的器件,这便是最早的陶器原型和它的发明过程。

这种说法虽然看上去有很大的猜测成分,但也较为合理。首先,在人类的实践过程中,人们必定会认识到黏土掺水后具有可塑性,可以塑造成各式各样的形状,方便日常生活中取水。其次,人们在长期用火的实践中,必然会得到成形的黏土经火烧之后可以变硬的认识。最后,对早期陶器上的篮纹、绳纹等纹饰进行分析,这种说法的可能性就更大。

也许人们永远无法确切地知道第一个陶器是怎样诞生的,可能是一种偶然的机会使人们发现了其中的精妙与奥秘。但是,不管如何偶然,在本质上都是一种必然的结果,是生产、生活实践积累的结果和精神需求的表现。

3.1.2 高岭土神

高岭土的神奇妙用,产生了美妙的传说,也导致了对高岭土的神化,便有了高岭土神之说,也因此才有了对高岭土神的崇拜。

那是在很久很久以前,高岭村有一家姓盛的穷苦夫妻,他们佃了大地主张剥皮的几亩薄田,一年到头,风里来,雨里去,好不容易打下一点儿粮食,可张剥皮的阎王账一翻,算盘珠一响,就会给刮去了。他们靠着红薯、萝卜和野菜充饥,日子苦得就像黄连一样。

盛家夫妻日子过得虽然清苦,但心地却特别善良。听到谁家揭不开锅,他们宁愿自己挨饿,也要省出点口粮送去。因此,村里人都称他们是"好心的盛家"。

有一年冬天,天气特别寒冷,北风吹过来,就像刀子刮人一样。这一天清早,北风凛冽,雪花纷飞,盛家男人正抱着一捆柴火,准备送到前村一个孤苦伶仃的老太婆家去。他打开屋门,只见屋檐下躺着一个白发苍苍的老公公,这老公公衣衫破烂,满脸焦黄,冻得瑟瑟发抖,嘴里还不停地发出痛苦的唤叫声。盛家男人见了,急忙放下柴火,走上前把老公公扶进屋里。他一边脱下自己的破棉袄,披在老公公身上,一边忙喊妻子倒碗热水来。盛家男人问:"老公公,你是哪个村的?这大冷的天,出门来做什么?"那老公公深深地叹了口气,答道:"我家住在很远的地方,因为

给地主老财逼得没办法,只好出外投亲,没想到病倒在这里。"男人一听,忙安慰说:"老公公,你莫急,病了,就在我家养病,等好了,开了春再走吧!"那老公公感动地点点头。这时,盛家妻子端来了一碗热开水,送到那老公公跟前,请他喝下暖暖身子。老公公摇摇头说:"我实在饿得吃不消了,想喝碗热粥,不知有没有?"这对夫妻听了,感到很为难,因为他们家的米缸早就空了,拿什么熬粥呢?盛家妻子正想对老公公直说,但她男人看到老公公饥饿痛苦的样子,心中实在不忍,就暗把妻子一拉,走进厨房,悄悄地说:"你去张剥皮家里借一升米来,熬粥给老公公喝吧。"妻子一听要她去张剥皮家借米,吓了一跳!提起这张剥皮,高岭村方圆几十里,谁不知他是个吸血的蚂蟥,叮人是越叮越深,不吸饱血是死不松口的,谁也不敢上他家去借东西。盛家男人见妻子犹豫,又推了她一把,要她快去。妻子借来米,男人生火熬粥,一会儿工夫,一大碗香喷喷、热腾腾的米粥端到了老公公的面前。老公公见了,也不客气,一口气就把粥喝了下去。说也奇怪,老公公把这碗粥一喝下去,原来焦黄的脸顿时红润起来,精神也好了,病也好像烟消云散了。这时,老公公站了起来,把破棉袄还给盛家男人,说:"你们真是名不虚传好心的盛家。我没有什么好报答你们的,我走后,你们可到村后东南面的松山顶上,一口气挖它个九九八十一锄。那时,就有办法偿还张剥皮的一升米了。"老公公说罢,抬脚走了。盛家夫妻听了,感到十分奇怪,老公公躺在屋里,怎么会知道他们上张剥皮家借了米?莫非他是神仙不成?待夫妻俩出屋再看,那老公公早已不见踪影。回到屋里,盛家夫妻真的扛起了锄头,上了村后东南面的松山顶,奋力举锄挖了起来。一锄,二锄……三十,四十……,挖到那九九八十一锄时,奇迹出现了:那黑沉沉的泥土,一下变成了白花花的,盛家男人用手捧起来,一捏,哈,软乎乎的就像糯米粉一样,再捧到鼻子尖闻闻,竟是香喷喷的,捏一点放进嘴里尝尝,又是甜滋滋的,跟真的糯米粉一模一样。这下可乐坏了盛家夫妻俩。他们想到村里穷苦人家正在受苦挨饿,就兴冲冲地跑回村去,把穷苦人都叫了来,挑起大筐、小桶熙熙攘攘地来到了松山顶,大伙动手,锄呀、挖呀、装呀、挑呀,挖去一层,立刻又长出一层……这时候,穷人们那个欢乐劲就不用说啦!大家兴高采烈地将"糯米粉"各自挑回家去,有的做汤团,有的做糍粑,真像过年一样。这事被张剥皮知道了,他急急忙忙爬上松山顶一看,瞧得眼也红了,嘴也馋了。他把一帮狗腿家丁叫来,团团围住了松山顶,把穷人们赶下山去,并且在四周钉上"张府"的木牌,说这松山是他家祖传的宝山,谁要再到松山来挖糯米粉,就要送官法办。穷人们听了,无不气恨。

再说,张剥皮叫人挖了一大筐,抬回家去做汤团,汤团做好了,张剥皮把全家都叫到大厅前,手捻着他那几根胡须,得意扬扬地说:"今天我请客,大家尽量吃,吃完了,我们还可以上山去挖。哈哈!这下我可发大财了。"说着,张剥皮带头吃起来。张剥皮囫囵一口就吞下了一只汤团,汤团刚落肚,就双手捧住肚子大喊:"妈呀!妈呀!"倒在地上打起滚来。家里人上前一看,哪里有什么汤团,碗里的汤圆全变成了石头,张剥皮肚子里有块石头,痛得他呼天叫地,一直闹到天亮,便活活地疼

死了。张剥皮一死,高岭村的男女老少可高兴了。盛家夫妻又领着穷人们上了松山顶,到了山顶一看,发现原先挖出来的"糯米粉"全部变成了石头。这时,大家就更恨张剥皮了。

　　这天晚上,盛家夫妻在梦里,只见老公公又来到跟前,说:"松山顶上的石头可以拿来做瓷器,做成的瓷器能跟玉器一样值钱呢!"第二天清早,盛家夫妻就和全村的穷人们来到了松山顶,只见满山全都是银光闪闪的土石,盛家夫妻按照老公公嘱咐的话,将挖起的土石做成一个个碗和杯的坯子,放进窑里一烧,果然个个晶莹洁白,真像玉器一样。高岭村的穷人们把这些玉器般的瓷碗、瓷杯挑到镇上去卖,百姓们看了喜爱万分,一会儿就抢购一空。从此,高岭村的穷人们在盛家夫妻的带领下,改行挖土建窑烧瓷器了。松山因地处高岭,就改名叫高岭山,山上的瓷土,就叫作高岭土了。那白发的老公公也被大家称为高岭土神,后人给他建庙供奉,以神事之。

　　对高岭土神的崇拜表现了瓷工们对自然资源的向往和追求。正如蓝浦在《景德镇陶录》中所记,景德镇这个地方"水土宜陶",瓷土是制瓷最基本的原料,在长期的制瓷劳动中,景德镇瓷工逐步掌握了各种制瓷原料的特性及其配制,特别是掌握了对高岭土的运用之后,景德镇才登上了陶瓷王国的顶峰。

3.1.3　瓷祖

　　在景德镇民间,流传着这样一个故事。

　　很久很久以前,景德镇原名新平。这一地区自古水土宜陶,百姓多以制陶为生。不知从何年起,人们把制陶业发展不快的缘由,说成是得罪了窑神,于是,兴起了杀人祭窑的恶习。人祭窑的仪式在年终进行,每次必须以一双童男童女作祭品,向窑神献礼。这祭品,按祖先流传下来的老规矩,在有子女的陶工中轮流抽签点派。新平村有个制陶的能工巧匠,名叫陶公,他不仅是个制陶、雕塑能手,又是个烧窑的行家。这一年,陶公的女儿陶香中签了。陶公原有两儿一女,两个儿子早在战争中阵亡了,老伴也因此悲愤而死。现在,与陶公相依为命的女儿年方八岁,又要被杀。他万分悲痛,却无法阻止。那一天终于来到了。横卧在山丘上的陶窑已经被打扮一新,窑肚子里装满了精制的坛坛罐罐,四周堆好了干柴。窑前彩棚下的香案上,灯烛辉煌,香烟缭绕。全村的乡亲们都害怕这一时刻,一个个都躲了起来。窑场上,只有几个铁石心肝的执事人员,在为这祭祀大典忙来忙去。时间到了,摧人心肝的牛皮鼓响起来了。从外地请来的杀人祭师,腰插大刀,吐着酒气,把身穿红衣的陶香捧到窑前,就像献花一样,摆在神案前的台子上。陶公与女儿挥泪告别,接着点燃了事先预备好的火把,投向窑内。与此同时,祭师大叫一声,举起大刀,向陶香砍去。就在这千钧一发的时刻,一个骑高头大马、手执宝剑的人影,突然像阵旋风闪了过来,随后只听见哐啷一声,祭师手中的大刀尚未落下,便成了两截。陶公和执事人员惊疑地睁大了眼睛,待回过神来,才看清一帮衙役们拥着一位官吏

站在面前。这位官吏名叫赵慨,生于西晋时代,他为人正直,文武双全,凭自己的才学获得了郡县一级地方官的职位,先后在浙、闽、赣做过官,他很了解浙江越窑青瓷、福建缥瓷的生产情况,也知晓江西新平地区"水土宜陶"和杀人祭窑的恶劣习俗,他很同情百姓的疾苦。如今,赵慨受奸人暗害,受到降职处分,被派往边远的地区去作小吏。这一天,他在赴任途中,路过新平,恰好遇上祭窑大典,便救下了陶香。

这件事立即惊动了全村,人们怀着不安的心情涌到了窑场。陶公感谢赵慨救了陶香,但他并不认为这是件好事,便歉然地说道:"我一个人的孩子算不了什么,倘若为此触怒了窑神,祸及全村,事情就闹大了。"赵慨曾经到过新平,了解当地的风土人情,知道陶公大公无私的高贵品德。他略一思索,便说道:"窑神是为大家谋福利的,制造祸端者不是窑神而是窑鬼。如果不把窑鬼除掉,必定祸及全村。"说着,便真的寻找起"窑鬼"来。他细心地在陶窑四周巡视了一遍,又回到窑前,接着说:"今天,我们就趁此来把窑鬼除掉吧!"他一边说,一边在窑包下靠近地皮的地方,挥动长剑,把坚固的窑身刺破了几个窟窿。说也奇怪,经赵慨几剑之后,窑内的情况大大地改变了。只见四处喷烟的窑室,忽然风声雷动,火光闪闪,弥漫的烟雾统统被卷进了火口,人们都惊呆了。窑的事就这样平息下去了。三天之后,陶公烧造出了新平有史以来最好的陶器,大家杀鸡备酒,热情款待赵慨。陶公为铭记赵慨救命之恩,将女儿更名为再香,以示不忘。赵慨革除了杀人祭窑的恶习之后,人们爱戴他,挽留他,怕他走了以后"窑鬼"又会出现。他自己也担心杀人之风重演,于是辞官不做,留在新平作庶民了。从此,他一心扑在制陶事业上,由于他熟悉浙江青瓷和福建缥瓷的生产情形,便在备料、成形、施釉及烧炼等方面进行了重大改革,把新平制陶推进到了瓷器的阶段。

这个故事中的赵慨,便是人称"佑陶神"的制瓷师祖。

据相关记载,赵慨,字叔明,生卒年月不详。据说他生于西晋,东晋时官至五品,先后在福建、浙江、江西任职。因他为人刚直不阿,疾恶如仇,为奸佞所不容,遂退隐于景德镇。赵慨到景德镇之后,把他所熟知的越窑青瓷的烧造技术和瓷业生产的知识与经验都传授给当地的瓷业工人,并且悉心指导,还对景德镇陶瓷的胎釉配制、制坯和焙烧等工艺进行了一系列重大改革,使制瓷技艺和产品质量大大提高,整个瓷业生产得到快速发展。因此,瓷业工人对他非常崇敬,以师事之。后世瓷工也十分敬重他,为他建庙供奉,尊为师主,以神事之。

明洪熙元年(公元 1425 年),景德镇民众在御器厂内修"佑陶灵祠"(师主庙)奉祀,詹珊作文《佑陶师主》记其事。曰:"吾浮景德镇宜陶,取以上供,宋赋之民,元掌之郡制史,而收以权官。至我朝洪武末,始设御器厂,督以中官。洪熙间,少监张善始祀佑陶之神,建庙厂内,曰:'师主者,姓赵名慨,字叔朋。尝仕晋朝,道通仙秘,法济生灵。故秩封万硕,爵视侯王,以其神异足以显赫今古也。'成化间,太监邓原,贤而知书,谓镇民多陶,悉资神佑,乃徙庙东门外通衢东北百武许,以便祈祀,即今所也。"

3.1.4 瓷圣

何朝宗,中国明代瓷塑家,字何潮,号何来,福建省德化县浔中镇隆泰村后所人,我国闻名中外的瓷雕艺术大师。他的瓷雕作品在16世纪的东西洋市场上,被视为世上独一无二的珍品,人们不惜以万金争购之,他雕塑的形态各异的瓷观音,在日本及东南亚的佛教国家中,被人们奉为神物至宝,在西欧人眼中,被视为"东方艺术之精品"。

他超群的技艺把瓷雕造型艺术推到一个前无古人的高度,成为现代瓷雕艺人仿效的楷模,他本人也被后世称为"瓷圣"。而他的那些冠绝一时的作品,被称为"世界最精良的瓷器",为各国大博物馆竞相求藏。

何朝宗生活在明代嘉靖、万历间,自幼生性聪慧勤敏,受环境熏陶,喜爱瓷塑工艺,拜当地艺人为师。早年为宫庙泥塑各种神仙佛像,广泛汲取古代建筑和各种佛像雕塑艺术的技巧精华,青年时期,已是一位远近知名的佛像雕塑艺术巧匠。他所塑的各种神仙佛像,如德化碧象岩的观音、下尾宫的大使、程田寺的善才、东岳庙的小鬼,形象逼真,栩栩如生。这些佛像有的保留至清末和民国时期。

何朝宗的瓷塑作品,吸收泥塑、木雕和石刻造像的各种技法,结合瓷土特性,博取各家之长,形成独具一格的"何派"艺术。他所塑造的各种古佛神仙,发挥传统雕塑"传神写意"的长处,微妙地表现人物的内心世界,富有神韵。在注意人物内在表现的同时,着意外表的衣纹刻划,线条清晰、简洁、潇洒,多变化,柔媚流畅,翻转自然,圆劲有力。塑造的形象既有共同特征,又有不同个性,形神兼备,富有艺术魅力。

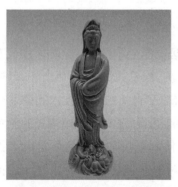

图3-1 明德化窑白釉"何朝宗"款观音(上海博物馆藏)

何朝宗所塑观音生动传神,曾经有人用诗赞曰:"除非观音离南海,何来大士现真身。"后来,人们把何朝宗塑造的观音称为"何来观音"(见图3-1),久而久之,"何来"也就成了何朝宗的雅号。

何朝宗除雕塑观音形象外,还塑过达摩、菩提等佛像,风格神韵,都别具一格。他创作的一尊达摩立像,通高431cm。达摩立于波涛汹涌之间,秃头长耳,双眉微锁,脸部流露出缄默沉思的表情,袒胸披肩,皱纹翩然欲动,长裙飘拂,宛如乘风破浪疾驰而行,恰当地表现了这位少林初祖坚韧不拔的精神。这座塑像修短合度,立体感强,个性突出,可以看出何朝宗出神入化的功力和严谨认真的创作态度。

何朝宗非常注重自己作品的艺术性。据说,他的每件瓷雕作品创作出来之后,先摆放在窗口,让路人品评,稍不称意,就推倒重塑。而且,不是成熟的作品,决不

轻易烧制。如果是得意之作,还要在背部加盖印章。所以,他流传于世间的瓷雕作品都是极少有雷同的上乘之品。

何朝宗瓷塑作品以"盘膝观音""渡海观音""坐式观音""伏虎祖师""达摩"等最为著名。其中"盘膝观音""达摩"为北京故宫博物院所收藏。泉州市文管会收藏其"渡海观音",均列为国家一级文物珍品。"坐式观音"和"伏虎祖师"分别在国外发现,也均为上乘珍品。

何朝宗除塑观音佛像等瓷雕外,还善于制作精巧雅致的香壶、瓶等玩赏品。何朝宗的瓷雕在我国瓷雕艺苑中独树一帜,人物形象传神、衣纹简练、线条流畅,强调对人物内心世界的深入刻画,达到静中有动、形神兼备的效果,具有很强的感染力。何朝宗独树一格的高超技艺垂范后世,他的名字在我国陶瓷历史上闪烁着不灭的光辉。现在德化的瓷雕大师们很好地运用了何派传承下来的洗、捏、雕、镂、刻、塑、刮、削八种技法,雕刻出了各种惟妙惟肖的艺术品。

3.1.5 窑神

窑神,又称窑王爷,旧时主宰砖瓦窑的神灵,也是陶瓷行业重要的拜神之一。我国宋元以后的各地窑场都普遍存在窑神祭祀活动。通过对古窑址、作坊、相关建筑等考古发现以及相关地区地方志进行归纳,发现在陕西耀州、铜川黄堡镇、陈炉镇、澄城,河南当阳峪、修武、汤阴、禹州、宜阳、密县,河北邯郸、临城、唐山,山西榆次、介休,山东博山、福山,江西景德镇,福建德化,广东潮州,都有窑神庙(或类似功用的庙宇)。由于地域以及文化的差异,各地奉祀的窑神谱系比较繁杂,是很典型的多神崇拜。总体来看,窑神的出身分为自然神和人造神。自然神一般是指土神、火神、水神以及雷神,甚至还有牛马二王;人造神基本上是对陶瓷行业的发展有过贡献的人物。

清代《耀州窑重修陈炉镇西社窑神庙四圣祠并歌舞楼碑记》云:"以舜为主,配享者老子、雷公。"可知这三位在当时为窑神庙之主神。舜是传说中的五帝之一,引《墨子·尚贤中》云:"古者舜耕历山,陶河濒,渔雷泽。尧得之服泽之阳,举以为天子。"《管子》亦云:"舜耕历山,陶河滨,渔雷泽,不取其利,以教百姓,百姓举利之。"舜制作陶器,被后世尊为窑神。他在南北方的窑神崇拜中都占有一席之地。

老子是道家的创始人,被尊为太上老君混元上德皇帝。道教烧炼丹药要掌握火候,而陶瓷行业最讲究的莫过于把握火候。制造陶瓷要用土,免不得在太岁头上动土,这是要被降祸的,而太上老君的权限很大,只要把他供奉好了,就会镇住太岁,清除灾殃。就这样,窑工们就自然地奉祀老子,祈求护佑,以保平安。老子主要是在北方地区得到香火供奉。

雷公又称雷神或雷师,古代神话传说中的司雷之神,道教奉之为施行雷法的役使神。窑工供奉雷公为窑神是希望得到自然神的恩惠。另外,相传雷公还是碗的

发明者,因而被定为窑神。对于雷神的崇拜,也多见于北方地区。

在河南省禹州市西南 30km 处的神垕镇,有一座伯灵翁庙,又称为窑神庙、火神庙,是钧瓷文化的象征性建筑,也是神垕"中国钧瓷之都""火艺之都"的重要标志。大殿内供奉着三尊主神,中间一尊为土山大王,司土之神,据《竹书纪年》的记载,是舜。左边一尊为伯灵仙翁,伯灵翁据说是管工艺的神,历代神垕制陶者皆尊他为瓷窑之神。也有传说伯灵翁即孙膑,鬼谷子王禅老祖的大弟子,当年随师学艺,以木柴烧炭,为炼丹取暖之用,因此后人尊他为烧炭之祖。还有资料记载:"伯灵翁者,晋永和中有寿人耳,名林,其字不传也。游览至此,酷爱风土变态之异,乃与时人传烧窑甄陶之术,于是匠士得其法,愈精于前矣。"由此推断,伯灵翁应是一位能工巧匠,对北方陶瓷技术的传播、技艺的提高,作出了一定贡献。在文化落后的古代,人们尊他为窑神,寄托了对他的崇敬之情以及对精湛制陶技艺的渴望。右边是司火女神,人称"金火圣母"。传说很久很久以前,神垕有个窑工烧制出一件紫红色的花瓶,精美绝伦,此瓶后来被送入宫中,皇帝一见十分喜爱,就下旨要窑工再烧制一只同样的花瓶,并限期送入宫中。窑工们心里清楚,钧瓷无双,要烧制出同样的两只花瓶是根本不可能的,可是圣命难违,只好硬着头皮再烧。他们呕心沥血,连烧数窑都没有成功,官府给的期限也日渐逼近,窑工们心急如焚。一个老窑工的女儿姹紫看到父亲一筹莫展,心中也十分着急。一天晚上她做了一个梦,梦见一位鹤发童颜的老者,老人边走边说,只有开窑时童女的血喷到烧制的瓶上,烧出的花瓶才会成双。姹紫醒来就求爹爹再烧一窑试试,并告诉父亲说,她已经找到了烧制宝瓶的办法。窑工听了女儿的话,就又烧了一窑,待开窑时,姹紫飞身扑入窑中,只见窑壁迸裂,火光四射,满窑的残瓷碎片中挺立着一只紫红色的花瓶,与送入宫中的那只几乎一模一样。窑工痛失爱女才得此瓶,他十分悲愤,把此瓶砸得粉碎,然后扑入窑中。瞬间,烈火就吞噬了老窑工的生命,以后再也无人能烧制出一对一模一样的花瓶,这是后话。窑工们被姹紫对父亲的一片孝心所感动,又有感于窑变的神秘莫测,把姹紫奉为司火女神。

童宾,人称风火神,有的地方也称风火仙师。据唐英《火神童公传》记载:"神,姓童名宾,字定新,饶之浮梁县人。性刚直,幼业儒,父母早丧,遂就艺。浮地利陶,自唐宋及前明,其役日益盛。万历间,内监潘相奉御董造,派役于民。童氏应报火,族人惧,不敢往,神毅然执役。时造大器累不完工,或受鞭箠,或苦饥羸。神恻然伤之,愿以骨作薪,丐器之成,遽跃入火。翌日启窑,果得完器。自是器无弗成者。家人收其余骸,葬凤凰山,相感其诚,立祠祀之,盖距今百数十年矣。"大意是说,明神宗时,或万历年间,太监潘相奉皇命抵景德镇督造大龙缸,烧造许久,终不成功。潘相急煞,加倍逼迫和残害瓷工。童宾为抗议朝廷,一日纵身跳入烈火熊熊的窑内,以骨作薪。翌日开窑一看,龙缸竟出奇地烧成功了。瓷工们为纪念这位秉性刚直的英雄,称颂他为"风火仙师",并在御窑厂的左侧建了一座"风火仙庙"。因为烧造瓷器,火借风力,风与火最为关键,因此,景德镇民间也称之为"风火神""窑神"。后

来,每次烧窑前,都要烧香祀拜,以求保佑烧窑成功。

在福建德化,窑工奉祀的窑神是林炳。相传,林炳设计和发明了圆拱形大窑炉(亦称鸡笼窑),在过去虽然瓷窑遍布,但由于当时的瓷窑都是平顶方形、容量很小的小窑,难以大批量生产,远远不能满足陶瓷出口的需求。圆拱形大窑炉的出现,不仅使容量扩大了十几倍,还由于设计了烟囱拔焰消烟,热度倍增,烧制出的瓷器更显得洁白、剔透。距离祖龙宫不远的屈斗宫古窑就是根据这种圆拱形大窑炉改进而成的。

关于林炳建成大型窑炉,还有一个美丽的传说。传说林炳在进行窑炉改革时,曾经历了无数次的失败,高温窑火一冲便塌顶,屡试屡败,他非常苦恼。有一次,在再次倒塌的窑炉旁边,林炳疲劳得不觉昏昏睡去。睡梦中,他看到一位仙女翩翩而至,在他面前解开衣襟,对他示意地指一指败窑,又指一指自己的乳房,然后隐没在云雾之中。林炳醒来,细想玄女指点突然有所领悟,于是将窑房砌成乳房样的圆拱形大窑,两旁再砌小奶窑(亦称狮耳)护住主窑房,这样烧窑时就不再塌顶了,而且烧成的瓷器质优量多。后来,林炳又利用山坡地形,把几个窑房串连起来,这样既能充分利用热能,增加产量,又能使窑体更加牢固,也为此后演变发展成龙窑(鸡笼窑)奠定了基础。传说的真伪已无从考证,但可以确信的是林炳首创的大窑炉在当时产生了巨大的影响。林炳因此被朝廷敕封为"烧成革新先行"的称号,而那位指点林炳的仙女,也被敕封为"玄女夫人"。一时间,林炳的大名广为传播,各地纷纷学习他的建窑技艺。当年的瓷庠(陶瓷学校)就是现在的祖龙宫,这座不甚起眼的小瓷庠,影响了近千年来整个中国乃至整个世界的瓷业发展。

为了感激玄女指点的恩德,瓷乡人按照林炳梦中的玄女英姿塑造了玄女像,建玄女宫奉祀。后来,林炳赴江西传艺,一去杳无音信,再也没回来过,最后积劳成疾而客死他乡。家乡人怀念他,便塑林炳像安放于玄女之右,尊为窑坊公。每逢农历五月十六日窑坊公诞辰之日,家乡人都要举行盛大的庆祝活动,以颂扬他为瓷业发展所作的贡献。

随着时代的发展变迁,当年广为流传的需要耗费大量木柴为燃料的圆拱形大窑炉早在 20 世纪 80 年代末就已被淘汰,取而代之的是以电、液化气为燃料的新型瓷窑。这意味着当年林炳苦心研究建造的窑炉,历经近千年的漫漫岁月,完成了它的历史使命。但是人们对窑神林炳光大瓷业的感激与崇拜却从未有丝毫改变,每年农历五月十六,乡人依然不忘到这座祖龙宫来奉祀一番,一则纪念林炳为光大瓷业所作的巨大贡献;二则祈愿自己在来年的陶瓷生产制作中能够顺利如意。在窑神林炳及玄女的神位前,摆满了人们精心制作的各种瓷器,除了传统的瓷雕外,更有人将五彩缤纷、漂洋过海的西洋工艺瓷也摆到了供桌之上。

福建泉州晋江的磁灶奉罗明为窑神。据吴友湖《磁灶陶瓷与梅溪吴氏》记载:磁灶吴氏五世祖吴复(1384—1467 年),讳而生,字习初,号淳斋,明永乐年间贡生,先后任江苏省溧水县学训导、正堂达 27 年。他为官清正,爱民如子,为解决家乡磁

灶陶工的生计，返乡时从宜兴聘请宜兴陶瓷匠师罗明到磁灶传授陶瓷技艺。后来，磁灶陶工尊罗明为窑神，称罗明仙师、罗明仙祖。至今，磁灶陶工在工场中仍奉祀罗明像，每年9月23日设筵烧香敬奉。

另外，在一些地方供奉的窑神只限于本地陶瓷工人奉祀。河南密县、嵩山供白居易为窑神；宜兴附祀范孟，称为南方火神菩萨；贵州苗族供鲁班为陶神。除了以上奉祀的主神以外，在各地还祭祀一些辅神，禹州神垕镇除了供伯灵翁和金火圣母外，还奉祀土山大工、牛马二工，甚至认为孙膑就是伯灵翁；浙江龙泉窑附祀的有山神、土地神、搬柴童子、运水郎君；磁州窑还供奉红脸掌柜、碗神张铁汉；江西景德镇还奉祀高岭土圣佑生祖师以及金木水火各位祖师。

3.2 陶瓷习俗

陶瓷习俗，是专指陶瓷行业范畴内的一种习俗，是在陶瓷的创作、生产、销售等过程中产生的一种约定俗成的风俗与习惯，展现并反映了陶瓷人的生活、生产习俗和心理，也反映了陶瓷的发展全过程。陶瓷由人来创造，一切都与人有关。陶瓷制品是鲜活的人的思想、观念、心理、情趣的凝聚物。

伴随着中国陶瓷制造技术、陶瓷工艺水平和陶瓷艺术水平的发展与进步的历程，中国陶瓷文化本身也在不断地发展与进步。作为中国陶瓷文化的重要组成部分的陶瓷习俗文化，伴随着中国陶瓷前进的脚步，发生、发展与延续。

中华大地，历代名窑遍布。各朝各地各窑，都有各种各样的陶瓷习俗。景德镇是中国最大的瓷都，是中国陶瓷习俗最集中、最典型的代表。本节仅以景德镇瓷业习俗为例，带读者领略一下中国陶瓷习俗的传统风貌。景德镇瓷业习俗大致可分为以下几方面：行帮、行会、会馆。这些都是自发形成的组织机构，行使着在本帮、本行范围内的管理、约束、调控、奖惩与联络感情的职能。

3.2.1 陶瓷行规

中国有句俗话："没有规矩，不成方圆。"没有规矩的约束，人类的行为就会陷入一片混乱。陶瓷行业也有着自己独特的行规。

行规，是人们在长期的生产劳动和生活中慢慢形成的一些行业规定和范式，是人们生产行为和社会行为的法律准则和道德规范。具体表现为规定生产经营范围、维护同行利益、限制同业竞争、保护传统习惯等。陶瓷业作为中国传统手工业的重要组成部分，各朝各代、各窑各地都有其独特的行规。这里仅以瓷都景德镇为例进行介绍。

景德镇瓷业是最典型的手工业，有"过手七十二，方克成器"之说。制瓷工艺程序繁多，又派生出了众多的行业分支，在景德镇就有"8业36行"之说。这8业36行大致是：①烧窑业，包括窑厂、满窑、砌窑（鸾窑与补窑）三行；②制瓷业，包括脱

胎、二白釉、四大器、四小器、冬小器、饭闭、饭闭灰渣器、古器、十五寸、满尺、描金十一行；③彩瓷业，包括画大器、画脱胎、画灰器、画描饭闭四行；④匣钵业，有硅山、大器匣、小器匣三行；⑤包装搬运业，包括菱草、番色、打络子、削杀利蔑、打货篮、挑瓷把庄、下驳、挑窑柴、搬运九行；⑥下脚修补业，包括彩红、洲店二行；⑦瓷业工具业，包括模型和坯刀二行；⑧为瓷业服务业，包括轿行与马行二业。这8业36行，各有自己的行帮和行规，如窑帮，便有"陶成""陶庆"两帮之分。陶成是指柴窑帮，陶庆是指槎窑帮。在清代郑廷桂《陶阳竹枝词》中便有反映："青窑烧出好龙缸，夸示同行新老帮；陶庆陶成齐上会，酬神包日唱单腔。"

景德镇行规主要分为三种形式：口头约束、文字记载和约定俗成。行规渗透到了制瓷业的各个方面，如制坯业的"写车簿"和"知四肉"，制匣业的"吃新江"，烧窑业的"马吃砖"和"开禁迎神"，茭草业的"系白围裙"等。对违反行规的行为视情节轻重给予相应的处罚，处罚方式主要有批评训斥类的"吃泡茶""剁草鞋""打派头"或"踩窑""绳挞""械斗"等。

（1）"写车簿"："写车簿"相当于现代企业的登记注册制度。窑（坯）户开业，要向他们各自的行帮（亦即同业公会）缴入会金，领取"官贴"（即当今营业执照）。还要到"佑陶灵祠"即这些行帮工人总组织——"五府十八帮"街师傅办事地点去缴"写车簿"费（一般是两个利坯工交4~5块银元），并领取一本盖有"五府十八帮"木质长印章的旧式红格账簿，即所谓"车簿"。"车簿"上要记载老板所使用的招牌名称、经营项目（如二白釉、粉定器等）、生产能力（几个利坯工，几乘陶车）、用何帮装坯工（一般由该帮组织介绍）、用何帮师傅，特别是请用工人的帮属，把这些手续办好，记载清楚，方准开业。开业后，要改换招牌，必须再办"写车簿"手续；否则就要永远按照"车簿"规定的帮属去雇请装坯工和领头。至于装坯工和领头，他们可以任意将其工作岗位转让给他帮工人接替（行话称为"过帮"），窑户不得干预，这就是景德镇通常所说的"窑户不可卖工人，工人可以卖窑户"的意思。

（2）"知四肉"："知四肉"表达了窑工的贫苦生活。在景德镇，广泛流传着这样一个故事：清代，镇上的一些瓷业资本家对工人非常苛刻，工人一连几个月都吃不到猪肉。瓷工蒋知四为了给工人群众争取福利，领着工人罢工，要求资本家改善伙食。资本家便暗中买通官府，将知四捉入衙门，威逼利诱，要知四通知工人复工。知四坚贞不屈，终被官府杀害。知四之死，更加激起瓷工的愤怒，他们群起抗争，终于获胜，资本家答应每月给每个工人吃三餐肉，每10天一餐，每次四两（为今2.5两）。瓷工们为了纪念知四，便把这次争来的福利定名为"知四肉"。以后每当工人吃肉时，都会先在晒架上点烛供肉以资纪念。

（3）"太平窑"：中秋节前，小孩开始结队上柴船讨柴，到河边拾渣饼叠成一座座渣饼窑叫"太平窑"。中秋晚上升火并燃爆竹一片欢呼，达到高潮时，沿江河岸太平窑一座接一座人流不息，十分热闹。

（4）"开红禁"：相当于现在的招工启事与仪式。装小器工人每隔20年，才开

禁收徒弟,非五府所属各县的人不得参加。开禁时,要用红颜色涂装坯篮,然后挑红篮过街,沿途放爆竹,吹号奏乐,宣扬装小器工人带徒弟,称为"开红禁"。

 此外,还有一种叫作"开黑禁"。这是在装坯人少事多的情况下,可以隔三五年开一回禁,也要挑篮过街,但篮上不能涂红,如在街上平安通过,表示同行群众同意收徒,可以开禁;否则,就不能开禁。"开禁"之后,都要举办一次盛大的迎奉本行师祖"广利窑神"的"迎神"活动。迎神时,要到师祖老家童街风火神童宾的出生地,去请画师绘制的两面飞虎大旗,并大摆筵席款待师祖的后代。

 (5)"开届":这是在景德镇拜师学艺的一种规矩。匣钵小器厂三年收一次徒弟,称为"开届",时间是春节后开工时,招徒名额有限制,规定五厂(五条流水线)以下的老板每届只能带一名徒工,六厂以上可招两名,学徒期间三年如学艺进展不快要"补匣",即出师后再白给师傅做一批匣钵,具体数量双方商量,否则师傅拒吃出师酒,徒弟就出不了师,学徒期间共得工资,大米六石归传艺师傅。大器厂则可以年年收徒弟,人数不限,但学徒要交入帮费,都帮三元,抚、饶帮二元,学徒三年,但出师后工资只有师傅的一半,到第六年才能拿到全额工资。

 (6)"吃新江":"吃新江"是限制外人入行的一项特殊规定。要想开办匣钵厂,必须是在匣钵厂学过三年徒的人。外行人开匣钵厂必须请景德镇全部曾经当过匣钵师傅的人去饭馆吃一次酒,称为"吃新江",然后才许可开业,子承父业不在此列,但不许改换招牌名称。

 (7)"马吃砖":所谓"马吃砖"就是辞退窑工的一种方式,相当于现在的"炒鱿鱼"。窑户辞退窑工的专用语,所谓"马"就是高脚三角凳用来堆栈装了坯的匣钵,用砖即窑向下叠砖的地方,意思是脚手架移到叠砖的地方,不需堆匣钵了,也就意味着"打招呼",他要解雇工人了。一般采用"马吃砖"的方式所解雇的,是指包括把桩师在内的全体窑工,而把桩师率众走进另一家窑厂做事,称为"一条龙出,一条龙进"。

 (8)"摸利酒":刀子店是生产坯刀的行业,摸利店是用黄泥做碗模型的行业,窑户和店是世代相传的宾主关系,一般三代之内不能更换,做瓷模和利刀的收费是以"利坯"工人多少计算。每年上半年和下半年由窑户请"摸利酒",客人是摸利店、刀子店、坯房做头师傅、烧窑把桩师傅、装小器做头师傅各一人,窑户上手管事先生相陪,刀子店老板坐首席,这叫三十六行,铁匠坐上。

 (9)女人禁忌:受封建社会传统观念的影响,陶瓷行业的男尊女卑现象十分普遍。女人不能进入窑屋内,就是家属也只能在窑门外叫唤工人出来,否则就会压了窑神,瓷器烧不好甚至会倒窑,犯了禁规要焚香烧烛、杀鸡、燃放鞭炮,以祭窑神,并要请工人上饭馆。

 (10)茭草工"合约":相当于现在的"订合同""签协议"。有文字记载且刻于千石碑之上,时间为清道光十九年(公元1839年)九月重建,可见在此之前已有合约的规定。由茭草头与客帮瓷商重议交易规章,共同签订,并且写明了"秉公定事,

永远格遵"。

（11）"出家"：学徒出师后只能受雇于师傅家，除非师傅不留用，否则不能到其他老板处工作，别的老板也不准雇用，只有师傅同意才可到其他老板处，被称为"出家"，没有出过家的学徒终生的身份都是徒弟，但工资待遇等与其他师傅相同，可以帮师傅家干杂活、带小孩等，只要出过家再回来即是师傅。

（12）加厂和过帮：生意好的时候，老板要扩大生产就必须增加一条生产线，因此要增加师傅，但小器厂只能在本帮中请师傅，如本帮无师可请，"都、抚"二帮可从"饶州帮"中雇请，但如饶州帮缺人不能从都昌和抚州帮中雇请，大器行也不能跨帮请人，如跨帮雇人必须以一方"过帮"，资方过帮要交过帮费。

（13）"留人茶"：类似于现在的"尾牙宴"。景德镇匣钵行业每年农历五月、八月、十二月为雇留师傅要在茶馆举行"留人茶"仪式，所有在下一年中继续留用和新请的师傅到茶馆吃泡茶，对于下季度不再雇用的师傅就不能来吃这碗留人茶，介绍新人来的介绍人也要吃泡茶，每人一碗茶、四根油条，就算定下来了，议定的雇工期内不得解雇。

（14）"砍草鞋"：这是对偷盗行为的一种严厉处罚。过去坯坊里的任何东西，即使是一短块废料板、一丁点釉果粉（可用于爽身）或"捡麻雀"（清匣时遗漏的瓷件）等，也不得拿为私用。如有违反，一经查出，要受到行帮惩处。特别是对偷拿私人物件的处理更为严厉，首先领头会同本帮街师傅，将犯者个人的衣物、金钱全部没收、变卖；其次是请本帮师傅们上茶馆酒馆，将变卖犯者所得的金钱吃光；然后，将犯者交大伙公议处理。情节严重的，有"砍草鞋"（开除）、驱逐出帮、永远不得上镇谋生的处罚。

（15）损坏赔偿：相当于一种挑坯的特殊交通规则。御窑生产期间，装坯的挑瓷坯进窑，在挑担上插两面小黄旗，以告示行人让道。民国时期，虽无此标志，但街上行人见有挑瓷坯者，多立道旁让路。没有人因不让道而碰坏瓷坯。如果发生碰坏的情况，按照惯例，装坯要其将碰坏之坯屑拾干净，用衣服包好；然后将碰撞的人带至附近茶馆，请作坊和领头师傅们以及本帮街师傅来吃泡茶评理。如当事人诚恳认错，付清茶资，则可马虎了事。否则就得将当事人再带至酒馆，点菜吃酒，花费更多，最后还得由当事人付钱。

（16）作坊丧事：从事瓷业的工人死后，限于条件，不能扶棺返乡，由行帮料理，各行帮均买有坟山，山上立有大石碑，上书"某某泣义祭总墓"字样，清明前后七天各自帮会举行扫墓，扫墓后返祠堂、会馆吃酒。工人因病死于作坊，由窑主买棺木办理，请道士为亡故者做个"八折火"，全作坊停工一两天，每人四两肉。因此，窑户一见工人患病，即千方百计不择手段要病人离开作坊。

（17）不准"打闲"：工人不能为客户做私事，行话叫"打闲"。如窑户是该人的师傅，在学徒期内可以做，出师后则绝不可做。否则，将受到行帮处理。

（18）"打派头"罢工：在此期间在未得到复工通知时，任何人不得躲在厂内外

做工。琢器作坊还规定：工人不得将定好的工资自行降低（不管是淡季或其他原因）。草鞋帮，除做坯的可到外厂工作外，其他各脚均不得外出做"散做"，也不准打夜班。

（19）"放排"与"吃蒸菜"：这是针对产品质量出现问题时的处理程序。圆器作坊产品质量出现问题，选瓷的有权对工人提出，如多次未加改进，选瓷的要如实向窑户、领头反映。此时，窑户可请领头到家中来分析研究，领头回坯坊向大伙提出，行业中称之为"放排"。如多次提出仍未改正，窑户将有毛病的产品，派人送到坯坊，请工人自己提出改进措施，行业中称之为"吃蒸菜"。窑户不可随便向工人指出产品质量上的毛病，否则工人可停工不干，一直要窑户打爆竹赔礼，方肯复工。

（20）装坯过节：每逢大节日，窑户要事先招呼装坯的来过节。届时还要相请，否则装坯可借口窑户怠慢他，在生产上出些差错。那时，窑户只有备酒请他们的师傅和装坯头来说情，才可消除隔阂。

（21）"画符"与"跑架"：这是对弄虚作假行为的一种形象说法。坯坊工人在坯多的情况下，遇有装坯与选瓷没有核实数目时，也有所谓"画符""跑架"等隐瞒产量的做法。"画符"是把成坯架上经选瓷验收并在坯板前后标有记号的坯全部换掉，以代替坯坊当天的工作量。"跑架"是将整架有标志的坯全部换掉，以代替当天的工作量。"画符""跑架"如被发现，行帮街师傅要重罚作弊人，以示惩戒。

（22）"禁窑"：农历腊月至翌年三月，烧窑户联合一致，硬性规定减少烧窑次数或提前歇手停手叫"禁窑"或"禁春窑"，这种例规打击和压挤了小做坯户，影响工人生活。

（23）买位置：烧窑工人要向窑户交钱买位置，才能有工做。工人没办法，只有向做坯户找弥补，如"包子钱""酒钱""吹灰肉"等。做坯户加重了负担，只好提高价格，转嫁给消费者。

（24）宾主制：烧窑、做坯、红店、瓷行以及五行头（汇色、把桩、包装、打桶、打络）等行业，进行了一次交易后，即不得随便更动，有的甚至成为世袭。倘有一方违反（主要是客方），行会便出面干涉，这是所谓宾主制度。

（25）"买扁担"：搬运一行过去为封建把头所操纵，工人要挑运，必须拿两块银元向把头买挑运权，叫作"买扁担"。把头还要搭扁担，即抽运费的三分之一归他。一年开始挑货那天，工人要拿红纸包送钱给把头，叫发市包。

（26）"歇手"：农历十二月十三日，圆器行业规定这天停工，工人不再做坯，故叫"歇手"。歇手后，要做完架上的半成坯，工人才可以回家过小年。有时生意好或窑内缺坯，老板在征得工人同意时，可延长时间（最多不超过5天），叫"扯尾巴"。扯尾巴期内，每天供给每个工人四两肉和"耳朵"（佐料）钱。

（27）"撞火窑"：农历小年（腊月二十三或二十四日）一过，有些坯胎未烧完，生意又好，烧窑户就到各坯户组织剩余的坯集中在一起烧，叫"撞火窑"。撞火窑按照消耗成本一窑一清，不另算账。对烧窑工人则要增加"包子钱"（补贴）。

(28) 扯八升：农历十月廿六人工节，窑户老板定好了明年各工种后，工人向老板借定钱叫"扯八升"，即腊月给钱，到第二年六月在工钱中连本带息扣除，工人为了办事和有钱返乡过年，只有接受。

(29) "卖捡渣"：坯房地面上、坯车上的脏瓷土堆积厚了，工人要清理出，卖给做粗瓷器的小老板，叫"卖捡渣"。这笔收入是工人的外快。

(30) "收烂产"：开窑的瓷器有些破损的，集中起来卖给收破瓷器的小商店修补再卖叫"收烂产"，卖烂产的钱由工人平分，但老板娘须得一份，叫"花粉钱"。

景德镇瓷业行规是历代陶工在长期的生产斗争和日常生活中创造的，是他们当时社会生活的有机组成部分，也是构成民众生活文化史的主体与核心，体现了劳动人民对生活的美好追求和向往，是中华陶瓷文化史上光辉的篇章。

3.2.2 陶瓷用语

术语指的是专业名词，全行业通用，它比较严谨规范。而俗语则是一种民间的习惯性说法，具有很强的地域性，外地人经常会弄不明白。陶瓷行业既有专业术语，瓷都景德镇则有更多稀奇古怪的俗语，下面各列举出一小部分。

1. 陶瓷专业术语

随着市场经济的国际化与规范化，所有与陶瓷相关的产品、技术、管理与服务，都有相应的标准可循，国际通用的叫国际标准，其他依次为国家标准、行业标准、地方标准、企业标准等。陶瓷术语很多，下面列举一些比较常见的陶瓷术语进行说明。

(1) 高岭土：制造瓷器的主要原料之一。颜色白中微带灰色或黄色，因最初在江西景德镇高岭村发现，故名。

(2) 拉坯：把坯泥置于辘轳（即轮上），借辘轳旋转之力，用双手把坯泥拉成所需的形状，这是我国陶瓷器生产的传统方法，这一工艺过程称为拉坯。盘、碗等圆器都可用拉坯方法成形。

(3) 利坯：拉成的坯半干时，置于辘轳上，用刀修整，使器表光洁，厚薄均匀，这道工序称为利坯。

(4) 氧化焰：又称"氧化气氛"，即在烧窑时窑内空气供给充分、完全燃烧的情况下产生的一种火焰气氛。

(5) 还原焰：又称"还原气氛"，即在烧窑时窑内空气供给不充分、燃烧不完全的情况下产生的一种火焰气氛。

(6) 琢器：景德镇制瓷专用术语，指不能在轮车上一次拉坯成形的器物，如瓶、尊、罐等。

(7) 圆器：景德镇制瓷专用术语，指能在轮车上一次拉坯成形的瓷器，如碗、盘、碟等。

(8) 提梁壶：壶的一种式样。小口，细流，鼓腹，平底，有盖，为了提拿方便，在肩部两端连以半月形提梁，故名。

(9) 三阳开泰：瓷器的一种装饰纹样。取材于《易经》："正月为泰卦，三阳生于下。"否极泰来，有吉祥含意。明清瓷器上往往画三只羊，取羊同阳谐音，故名。

(10) 釉上彩：指在已烧好的素器上进行彩绘，再入窑经600～900℃的温度烘烤而成，因彩绘在釉上，故名。

(11) 釉下彩：指在胎体上彩绘之后，再罩上一层无色透明釉，入窑经高温（1300℃左右）一次烧成，因彩绘在釉下，故名。釉下彩最早见于唐代长沙窑青釉褐绿色彩绘瓷器，元代景德镇窑的青花、釉里红瓷，使釉下彩工艺更臻完美，明清两代青花成为瓷器生产的主流。

(12) 青花：釉下彩的一个品种。以氧化钴为着色元素，在瓷胎上绘画，再罩以透明釉，经高温烧成白地蓝花，故名。

(13) 釉里红：釉下彩品种之一。以氧化铜为着色元素，在瓷胎上彩绘，施釉后经高温焙烧而成，白地红彩，红彩在釉下，故名，始于元代景德镇窑，明清时产品更为绚丽。

(14) 斗彩：在瓷胎上以青花勾绘花纹轮廓线，施釉，经高温烧成后按釉下轮廓线填以红、黄、绿、蓝、紫等多种色彩，再经低温烘烤而成，釉下青花和釉上彩相斗媲美，故名。画彩技法不仅有填彩，还有染彩、点彩、加彩等多种。明代成化景德镇窑创烧，成化时斗彩鸡缸杯最为著名，胎薄体轻，色彩艳丽，为绝代精品。

(15) 粉彩：釉上彩的一个品种，亦称"软彩"。在烧好的白瓷上用"玻璃白"打底，粉料渲染作画，再经低温烘烤而成，色调淡雅柔和，有粉匀之感，故名。清康熙晚期景德镇窑创烧，雍正时盛行，产品精致。

(16) 棕眼：釉面出现的针刺样小孔，又称针孔、毛孔。

(17) 烟熏：烧成中因烟气造成制品表面局部或全部呈灰、褐、黑等异色。

(18) 变形：制品形状与规定不符。

(19) 色差：单件制品或同批制品之间感受面色调不一致。

(20) 釉缕：釉面突起的釉条或釉滴痕迹。

2. 陶瓷专用俗语

各行各业中都有特有的行业俗语，陶瓷业也不例外。在制陶的工艺技术、人际关系以及经营管理方面都有其特有的俗语，地方特色非常明显，这里介绍几个景德镇常用的陶瓷俗语。

1) "头"——特殊的计量单位之一

日用瓷器很多时候是成套卖的，例如餐具、茶具、咖啡具等。令很多消费者感到纳闷的是，一套茶具中有4个茶杯、1个茶盘和1把茶壶，这套茶具竟然被叫作7头茶具，怎么感觉少了1件？不必大惊小怪，原来每套瓷器的单个数量称作"头"，因为茶壶要算2头（壶身、壶盖各算1头）。

2)"件"——特殊的计量单位之二

在景德镇,一些外地顾客在商店购买瓷器时,营业员会问:"你要买多少件的?"客答:"只买1件。"显然,前者所问,后者不懂,后者所答,却非前者所问。

景德镇瓷器的"件",并不是数量单位。要讲购买数量,称个、只、筒(10个),如1个碗、1只瓶等,而"件"是指器物的大小规格。

"件"作为景德镇陶瓷经济的一个基本概念,它的内涵既模糊又清晰,因为"件"不是指通常意义上的件,不能点数,人们一时不易弄清楚,而这却为景瓷从业人员和中外瓷商所认同。其实,"件"是景德镇传统手工瓷业特殊的规格称谓,量化数据并不十分严格,只是凭感觉有一个大概的标准。瓶类的"件",一般根据高度叫单件、双件、十件、百件、千件、万件;缸类的"件"是根据口径大小,从30件起直至千件;壶类的"件"是根据容量,从5件到百件不等。

"件"作为琢器计量单位,有它的合理性,按"件"计算,简便了生产定额的制定、商品瓷成本核算和价格的制定。这正是它产生、沿用的根本原因,在景德镇瓷业经济活动中,起到无可替代的作用。目前在一些生产琢器的瓷厂中,"件"仍然是制定生产定额的依据。

景德镇陶瓷生产中"件"有很特殊的含意,它指的是陶瓷的大小,制造陶瓷的工艺难易程度。我们可以这样理解"件"在陶瓷中的应用,"件"越大越难做,"件"越小越好做,在同等工艺的陶瓷中"件"越大价格就越高,但是在景德镇"件"又没有固定的尺寸,是个很模糊的体积单位,"件"大体积就大,"件"小体积就小。比如:高40cm、宽15cm的瓷器,它是150件的,高50cm、宽10cm也叫150件,再高点就是200件了。

"件"的名称有:5件,10件,30件,50件,80件,100件,150件,200件,300件,500件,800件,千件,双千件,万件,超万件。

必须提醒:在景德镇的件一般是相对固定的名称,比如:有人说这个陶瓷是120件的,在景德镇就会闹笑话,因为景德镇陶瓷的"件"里面没有120件的名称。那么介于200件到300件的陶瓷怎么称呼呢?习惯上叫"200件加大"或者"300件小"。

3)"坯"——特殊的计量单位之三

在陶瓷行业里"坯"原本是和"釉"相对应的,指的是陶泥成形后、烧成前的坯胎。

在景德镇"坯"还被当作一种很特殊的传统琢器类计算产量的一个单位来使用。小型作坊草鞋及利坯工是长期工人,但做坯工却每个月只需做几天,因此是临时聘用,为了计算工时的方便,就把做坯工每天的工作量定为一夫坯,多年来逐渐形成了一定的定额,一夫坯的数量多少根据坯的大小和器型而定,此外还有老夫(老产品)、新夫(新产品)之分。以现在的鱼尾瓶、花篮瓶、天球瓶为例,10件的为240只,30件的为210只,50件的为185只,100件的为80只,300件的为32只,

茶杯为400只,器型复杂比较费工费时,再酌情而定,一般1双草鞋每月产量为3夫坯,2双为6夫坯,3双为9夫坯。

4)"红店"

景德镇彩瓷行业以个体作坊式生产经营,前店后厂,旧称"红店"。"红店"又指彩绘瓷绘画加工生产的作坊,画瓷器称"画红",从事釉上彩瓷绘画的艺人称为"红店佬"。

5)分水

"青花分水"是景德镇一种特种制瓷工艺,它是利用器物坯体吸收青花料水强的特点,用含水性强的鸡头笔引入料水在坯体上行走,烧后画面色泽透亮、纹样清雅的一种装饰方法。

6)结果

结果是在瓷器釉面已彩好的颜色部位上,用金色或画面装饰所需的色料笔描画各式花纹图案。

7)试罩子

试罩子是用瓷片将各种釉料或色样填入瓷片上,烧后看其颜色变化程度,根据不同的画面要求,用其颜色。

8)草鞋

一般是以草鞋计算工人数,比如琢器,1双草鞋即4夫坯。装坯、打杂、码头三种工人也称草鞋,因其经常穿草鞋做工之故。据说名词的来源,系过去工人做一夫坯就要一双草鞋钱,故景德镇过去叫"草鞋码头"。

9)付盆

付盆是景德镇手工倒浆的生产能力计量单位,1个倒浆工人,1个打杂工(兼搬运),1个装坯工(兼施釉)。如果是有嘴把的制品,1个利坯工还要配备2个雕削工,1付盆的日产量约为1夫坯。

3. 与陶瓷相关的用语

成语、谚语或俗语总会比专业词汇更加让人印象深刻,容易朗朗上口。民间有许多引用陶瓷器特性的词语,极为生动形象,下面列举的一些想必大家都耳熟能详。

1)"碰瓷"

碰瓷,原属北京方言,泛指一些投机取巧、敲诈勒索的行为。据说,它最早来源于清朝末年一些没落的八旗子弟的发明。这些人平日里手捧一件"名贵"的瓷器(当然是赝品),行走于闹市街巷。然后瞅准机会,故意让行使的马车不小心"碰"他一下,手中的瓷器随即落地摔碎,于是瓷器的主人就"义正词严"地缠住车主,要求其按名贵瓷器的价格给予赔偿。对赶时间的人进行讹诈,据说成功的机会很高。久而久之,人们就称这种行为为"碰瓷"。另外,"碰瓷"也是古玩业的一句行话,意指个别不法之徒在摊位上摆卖古董时,常常别有用心地把易碎裂的瓷器往路中央

摆放,专等路人不小心碰坏,他们便可以借机讹诈。

到了现在,"碰瓷"的花招越来越翻新。行骗的人常常会在机动车旁边假装被撞摔倒,然后对车主进行敲诈。或者是,故意把自身的某些不值钱物品让别人"碰",从而找当事人索要高价。

"碰瓷"这种诈骗违法犯罪活动,严重扰乱了社会治安和社会秩序。我们在现实生活中遇见这种情况时,不要被碰瓷者的言语所迷惑,要静下心来报警,等待他们的将是法律的制裁。

2)"瓷实"

瓷实为北方方言,表示结实;扎实;牢固;块头大;熟练。北方人多用于形容朋友之间情谊深厚,坚不可摧。还形容某个动作或行为实现得彻底、完全。在陕西关中地区方言中"瓷"还带有"硬"的意思,比如,这块地很"瓷";也有"反应迟钝"的意思,比如感觉这个人很"瓷"。

3)"瓷"

方言:眼珠不动。如梁斌的《红旗谱》中写道:"严志和弯下腰,瓷着眼珠盯着地上老半天。"

4)成语:"请君入瓮""瓮中捉鳖""破甑不顾"

很多成语都与陶瓷器有关联,其中的"瓮"就是一种陶制的容器。"请君入瓮"出自《资治通鉴·唐记》,书中说:"俊臣与兴方推事对食,谓兴曰:'囚多不承,当为何法?'兴曰:'此甚易耳!取大瓮,以炭四周炙之,令囚入中,何事不承?'俊臣乃索大瓮,火围如兴法,因起谓兴曰:'有内状推兄,请兄入此瓮!'兴惶恐叩头伏罪。"这就是成语"请君入瓮"的来历。以后,人们便用这句成语,比喻"以其人之道,还治其人之身"。关于"瓮"的成语,还有"瓮中捉鳖""击瓮叩缶""抱瓮灌畦"等。

《郭林宗别传》中有这样一个故事:东汉人孟敏,有一次在街上买了一个甑,在拿回家的路上,不小心掉在地上砸破了。但他一点也没有流露出惊恐与惋惜之意,头也不回就走了。后来,人们就常用"破甑不顾"表示对于已经无法挽回的损失,不必去惋惜。这里的"甑",是古代普通人家用来煮饭的一种陶器。

另外,有关陶瓷的成语,还有"鼓盆之戚""击瓯而歌""黄钟瓦缶""如埙如箎"等。这些成语中的"盆""瓯""缶""埙"都是陶器。

5)"三阳开泰"

陶瓷与成语的关系,除了成语中含有陶瓷之外,更有趣的是,在景德镇有一种瓷器是直接用成语来命名的,这就是著名的"三阳开泰"。

"三阳开泰"是由郎窑红和黑色乌金两种色釉组成,施于敞口长颈扁肚瓶,利用红和黑的强烈对比来增强视觉冲击力。有的是上半部施红釉,利用红釉的流淌在口沿下呈现变化的青白色至艳红色,下半部以黑釉为基调,衬托绚丽的红色,颈部和肩、腹部红釉与黑釉之间,交错着一道自然流畅的青绿色;还有的是以上下绘直线形色块各几条,对比强烈,给人以朝气蓬勃、欣欣向荣之感,将其取名为"三阳开

泰",表达了对美好生活的憧憬和向往。邓小平同志在1978年访问日本时,曾把这种表示对美好生活向往的"三阳开泰"花瓶,作为国家礼品送给日本领导人,被日本视为国宝。

6) 陶瓷谚语

除了俗语、成语之外,还有大家熟知的一些与陶瓷有关的谚语和歇后语。

(1) "没有金刚钻,别揽瓷器活儿":说的是瓷器很坚硬,古代瓷器破了是不会扔掉的,会让人来维修(称作"锔瓷"),就是用金刚钻(也就是现在的手钻)在破的地方旁钻上2个窟窿,然后用锔钉钉起来。正是因为在瓷器上打孔难,没有一点功夫是不能完成的,所以就有了那句"没那金刚钻就别揽那瓷器活儿",就是说没有本事就不要去做完不成的事情。

(2) "一只碗不响,两只碗叮当":一只巴掌拍不响的意思,一个人孤单,人多了就起纠纷,说的是瓷器坚实很悦耳。

(3) "打破砂锅问到底":带褒义,原应作"打破砂锅璺到底"。璺:陶瓷等器皿上的裂纹,与"问"谐音。璺,今多写作"问","沙"与"砂"均可。璺就是砂锅上的裂纹,因为砂锅材质较脆,受到强烈击打时会出现一裂到底的裂纹,所以"打破砂锅"和"问到底"才联系起来,用来比喻对问题追根究底。其反义词有"一知半解""浅尝辄止"。

(4) "宜兴夜壶——好一张嘴":意指某人只会说不会做,在调笑"苏空头"(意指苏州人务实精神不够)的同时,常常会说到"宜兴夜壶——独出一张嘴"。

(5) "猪八戒吃碗碴——满嘴尽是词(瓷)":让猪八戒去吃破碎的瓷碗碴,自然满嘴是瓷碴。此歇后语讽刺喜好咬文嚼字者。

(6) "司马光砸缸""瓷器店里捉老鼠——碰不得":突出了陶瓷易碎的特点。

(7) "茶壶里煮饺子——倒不出来":比喻一个人虽然读了很多书,但是说不出来,用不明白,那也不能算这个人有文采。要物尽其用,发挥所长,就必须克服障碍,或灵活变通。壶嘴倒不出,可以开盖子倒出来,只要有足够的空间,就会倒出来。也就是说,只要能找到一个环境,克服障碍,肚子里的学问就会得到充分发挥,因材施教,好好地锻炼自己的胆色与勇气,就会挥洒自如。

(8) "同窑烧的缸瓦——一路货色":带贬义,类似于"一丘之貉"。

上述跟陶瓷有关的成语、俗语、谚语的出现,充分体现出了劳动人民的想象力和创造力,丰富了陶瓷文化的同时,也对我国多姿多彩词汇的形成作出了不可磨灭的贡献。

4. 陶瓷的困惑

瓷实:又老实,又很笨;太结实了,也有错?

碰瓷:牺牲自己,骗了别人!

砸缸:打破自己,救出别人!!

没有金刚钻,别揽瓷器活儿:还是被钻!!!

3.2.3 陶瓷风俗

在我国江西景德镇这个有着上千年制瓷历史的手工业城镇,它的节日习俗有着其鲜明而独特的个性特征,除了以汉民族节日习俗为主体外,还融合了瓷业生产、宗教祭祀和行帮行会的习俗活动,既满足了人们追求喜庆、吉祥、调节生活节奏的普遍心理,又适应了生产活动、宗教活动和行帮行会增强自身凝聚力的需要。

(1) 元宵花灯:"上七"过后,玩龙灯就逐渐热闹,每晚陆续有龙灯上街,各帮各业各有特点,在制作质量、灯会规模上各有千秋。早年最精致的要算苏湖会馆的"绣龙",用料全是绸缎绣花,用金线盘鳞,熠熠生辉,高贵华丽。在会馆大门外空场上搭的棚户,此时全部扛至沿河边,让出场地,以便龙灯操练。其后是湖北书院瓷商的"龙灯",用料有绸,有红丝绒,龙头很有地方特色,造型和现在年画上的差不多,上面装饰性很强,显得富丽堂皇。最具地方特色的有南昌人春园业的"板凳龙",茭草行(包装瓷器行业)的"草龙"(龙身上按顺序插上供神的香火);还有用条凳扎成的"双狮";用瓷汤匙扎成的"瓷凤凰""瓷鹤"等。加上旱船、打蚌壳、打狮子,以及各种造型的龙灯,组成龙灯队,各队自行游街,你来我往,气氛十分热闹。队伍组成前面是帮会大旗、大灯笼、各式龙灯、旱船、蚌壳精、狮子、锣鼓、龙灯、二人或四人抬的大鼓,队伍边很多护队人员,拿着火把,既能照明,又可护卫,浩浩荡荡,川流不息。店家为了给有商业来往关系的行帮捧场,都要在龙灯队伍经过时放爆竹,甚至摆茶点桌、包红纸包,大店有的用箩筐盛鞭炮,爆竹一放就得打蚌壳、舞狮子、滚龙灯,有时爆竹太多放个没完,龙灯实在太累,只有逃跑。此外,各行帮的龙灯也在元宵节前到各会首、头面人物家"送灯",即将龙灯进入住宅绕一圈就出来。接灯人家要备茶点、红纸包、爆竹要从龙灯进门一直放到退出。

(2) 花朝起手:二月十五日是"花朝",做坯窑户于这天开工时"花朝起手"。老板办"起手酒",做坯师傅按规定当天只做四板坯。如花朝前开工得和工人商量,叫"春窑"。工序人员回家下乡暂缺时,可请临时工,春窑全部在二月十五日结账,作一段结束。"起手酒"并无酒席,只是付给每个工人双份工钱,这种钱叫"小酒钱"。花朝后起手的开工每月每人只给三十二个铜钱,二月叫"起手钱",三月叫"清明酒钱",四月叫"人工钱",五月叫"端阳酒钱",六月叫"人工钱",七月叫"七月半酒钱",八月是"中秋酒钱",九月是"重阳酒钱",十月是"人工钱",十一月是"冬至酒钱",并停工一天,不停工的则每人贴补四两猪肉,叫"买冬至",十二月初八工人回乡没有小酒钱。这种规定只限于坯房六脚师傅(六个工种)才有。

(3) 端午雄黄酒:端午节在窑户这行中有一定规矩。早上由挑担师傅(火佬,专司送饭到坯房、收饭桶、清垃圾的)送"雄黄酒",每个工人两个灰包蛋、两只粽子、三封黄表、一对小蜡烛、三支香,用大碗装一平碗生瓜子,上面放两包雄黄、五个铜元(折酒钱),一碗洗切好的生韭菜,上放洗切好的生黄瓜,一碗油煎豆腐,一碗烧熟了的猪朝头肉(指猪脖子处的肉)下垫乌腌菜,一碗烧熟的绿豆芽,一碗熟泥鳅,一

碗切成小块的小花片鱼,一碗烧熟了的水笋。这就是"雄黄酒",也叫"黄瓜酒"。八至十二人一桌,按桌计算,每桌一束菖蒲艾。从初四至初六休息。到初六这天只做四板坯。

(4) 中秋坯房例规:中秋节在窑户坯房里的规矩,是由老板命挑担师傅按八至十人一桌送去食品。一桌四斤猪肉、二两瓜子、二只鲜蛋、二两黄花、五钱木耳、四两粉丝、半斤咸鱼、二两漂粉以及芋头、青菜若干,一共十样菜,再加四百个铜钱,每人一只生糖酥、一只扁麻酥。"红饭"师傅(正式脚位)才有这份待遇,而"黑饭"师傅(无正式名额的工人)却没有。至于加工的油盐,不另发。按规矩红饭师傅每月发盐牌一斤、油牌半斤,自行到指定的油盐店凭牌领取。

(5) 中秋"太平窑":中节快到,小孩各自组合,用红、绿纸裁成小三角旗,上书"太平神窑""天下太平"等字,扛着一只竹箕,一起上柴船讨柴,如千斤柴、倒棍柴,甚至连挑运时掉在地上也不许私人拾起的松柴都可讨。一般给上两三根,有时不足也上户家讨。接着在河边墩头上,就河边捡来渣饼,一块块叠起,成一窑形。窑前面有窑门,中间有用两只小匣钵嵌入的圆洞,窑的后面中间有一看火小洞,窑的大小取决于孩子们的搭造能力。在搭窑过程中,有时烧窑师傅也来凑兴帮助,那么这座太平窑就与众不同,更加逼真。完成后还得用大渣饼写上"太平神窑"四个字,一列平放在窑上身,再插上红、绿小三角旗。中秋晚上发火,将讨来的各种木柴不断放进去燃烧,当渣饼全部烧红时就喷烧酒,一片蓝色火焰升起,接着又洒上谷壳,点点火星四射。这时孩子们一片欢呼,燃放鞭炮,达到高潮。

(6) "拖尸下河":孩子们中秋除搭太平神窑外,还要做"拖尸下河"游戏,也叫"拖鞑子下河"。据说是元代时老百姓暗地相约,在中秋这天暴动,将元朝派在各户统治欺压百姓的爪牙,一举杀死拖下河。这个游戏要准备约一尺长的半片竹子,在向内的一面中间打眼安上一根较粗木棍,左右各钻一个孔,穿上绳子。玩时一个小孩笔直地躺在木棍上,两脚踏在竹片中间,背后一人或二人架住小孩双肋,前面一人将绳子套在胸前,飞跑前进,在石板上竹片滑地前冲,发出一片啪啪声,真有点令人惊心动魄。也有简单的,只用一块窑砖,中间拴上绳子,小孩虚空地斜立在窑砖上,后面一人架起他的两肋,前面一人拉着绳子飞跑,这种简单的玩不多时绳子就磨断了。这样的游戏,一直轮流玩到尽兴才结束。

(7) 人工节:农历十月二十六日,是老板确定辞退或留用领工的日子,如在酒席上谈下年度的生产打算,这是留的表示;如果老板讲表示感谢的客套话,则是要辞退。领工不愿继续在原处工作,也在当日辞工。倘双方确定留下,工人要向老板预借一些工资,叫"扯八中",即借8元钱,次年要还10元钱。这天前后,老板要将选瓷、装坯、运输工人都定妥,故劳资双方都很紧张。

(8) 变工节:农历七月半,是瓷业工人请进辞退和结算上半年工资的日子。放假三天,老板换领头,领头换板板(小领头),板板换伙计(操作工人),可以随意辞请,不受时间影响,所以工人很紧张。

3.2.4 陶瓷题材

陶瓷既是一种工艺美术,也是一种民俗艺术、民俗文化。因此,它表现出相当浓厚的民俗文化特色,广泛地反映了我国的社会生活、世态人情和人民的审美观念、审美价值、审美情趣与审美追求。中华民族有一个好传统,不管处于何种时代、何种处境,都热爱生活,追求幸福、和谐、吉祥。因而,表现喜庆、幸福的祥瑞题材,从古至今,都是陶瓷的重要题材和文化特征。

祥瑞意识的产生,也是很久远的事了。早在史前的彩陶上,先人们就用各种鱼纹图案祈求人丁兴旺;在商周时代,就有凤凰的造型出现于殷商玉器上。传说,当商纣王将亡、周文王将兴之时,人们用凤凰将临表示贤王要临世的美好愿望,"凤鸣于西周岐山"的记载,便是这种传说的反映。

中国古代社会以血缘关系为单位并以此为基础结成相应的故乡。因此,企求光宗耀祖、门庭昌盛、富贵荣华便成了一个普遍的社会心理。在祥瑞题材中有许多这样的内容。祥瑞题材的产生,与先民自然崇拜的原始信仰有着密切关系,像某些云气纹样和鱼纹等的出现,就表达了对大自然的颂赞。祥禽瑞兽的出现,也是先民们抚爱万物、与万物同其节奏的一种反映。祥瑞题材的产生就是一种民族心理的表现,也是一种民族文化和民族哲学。对中国民族心理和文化影响最大的是儒家哲学。儒家是讲天人合一的,认为人与自然的关系不是一种对立的关系,而是一种亲和的关系,赋予花、鸟、虫、鱼、兽等以祥瑞寓意,便是这种亲和关系的表现,像瑞鸟、哪吒闹海、龙舟、女寿星等。

祥瑞题材,主要围绕着"福、禄、寿、喜,和合,吉祥如意"等内容而展开。因此,在选择题材表现寓意时,经常选用如下一些事物。

(1) 珍禽类,经常选用凤凰(百鸟之王,象征大富大贵、大吉大利,凤凰相偕喻爱情)、白鹤(有清高、纯洁、长寿之喻)、白头翁、喜鹊、鸳鸯、雄鹰。

(2) 名花类,经常选用牡丹(百花之王,象征富贵繁荣)、芙蓉(象征雍容华贵)、莲花、梅花、菊花。

(3) 芳草类,经常选用兰草(有香祖之喻,兰孙贵子)、灵芝(象征延年益寿)。

(4) 竹木类,常用松(象征长寿、气节)、竹(竹与祝同音,寓意百岁志喜、百寿安康)、天竹(喻天祝,寓意天祝平安、天祝升平)。

(5) 瑞果类,常用桃子(常称寿桃,象征寿)、石榴(象征福,有榴开百子之说)。

(6) 异兽类,常选用龙(王、权威、吉祥的象征)、狮(狮与师、诗同音,象征权势和诗书传家)、鹿(鹿禄同音,象征福禄)。

(7) 鱼藻类,喜用鲤鱼(鲤与礼同音,鱼与裕谐音,寓意腾达、富裕)、鳜鱼(鳜与贵同音,寓意富贵)。

另外,这种祥瑞题材在约定俗成中,形成了一整套特有的具有象征意义的纹样体系,如莲生贵子(婴儿抱莲花)、福寿双全(蝙蝠寿字)、竹报平安(小儿放爆竹)、吉祥如意(小儿骑白象执如意)、喜上眉梢(梅花喜鹊)、福在眼前(蝙蝠、喜鹊)、六合同春(鹿鹤、梅花)、麒麟送子(小儿骑麒麟)、连年有余(莲花、鱼)、五子登科(五小儿)、天官赐福(天宫、蝙蝠)、五福捧寿(五蝙蝠围寿字)、多福多寿(一群蝙蝠、堆桃)、福和寿(老人骑鹿持桃)、麻姑献寿(麻姑担桃篮)、鱼跳龙门、丹凤朝阳(凤凰、太阳)、龙凤呈祥(龙、凤)。

3.2.5 陶瓷造型

任何一件陶瓷器,既要满足使用方面的要求,又要强调一定的艺术性。从造型的角度来看,就必须从功能效用、工艺技术和艺术效果这三大方面进行综合考量。人们常见的陶瓷造型可分为碗、盘、杯、碟、壶、瓶、尊、罐、缸、坛、锅、盆、钵、盅、盒、筒、洗、盂,等等。几千年来,历代的陶瓷工匠用他们智慧的头脑和灵巧的双手,创造和积累了极为丰富的陶瓷造型样式。下面介绍几种独具匠心、非常经典的陶瓷造型。

1. 陶鬶

陶鬶(guī),是中国器物造型艺术的极致,是一种口部带流,流的相对一侧有鋬,三实足或袋足的器物。它是四五千年前的厨具,三只口袋状的足部既增加了器物的稳定性,又扩大了它接触火的面积,使食物熟得更快。或许这是古人无意中设计的造型,用今天的标准看,鬶还很节能。

两城龙山文化遗址出土的陶鬶造型极为丰富且最具代表性。据专家介绍,所有出土的陶鬶没有一件的造型是重复的;所有见到过的人无不惊叹先人的想象力

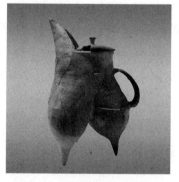

与创造力之丰富。它抽象而传神地描写了鸟类、兽类的形态,其和谐的比例、饱满的张力,以及充满动势平衡的姿态,堪称造型艺术史上的杰作。陶鬶所创造的空心袋状足,或称羊乳足,充满了母性的光辉,至今仍为许多艺术家所仿效(见图3-2)。

图3-2 新石器时代陶鬶(山东淄博中国陶瓷馆藏)

台湾有位学者倾近十年的心血投注在史前陶鬶的研究,在台北故宫博物院的演讲中他动情地把陶鬶称作"中国器物造型艺术的极致,上古文明探索的重要关键"。

2. 小口尖底瓶

"小口尖底瓶"是一种提水的工具,它做得非常聪明,是尖底,为的是一旦进入水中,尖底瓶就会立刻翻个儿,水从它的口中流入;而当它装满水的时候,就立刻正

起来了,这就是它的功能。5000 年前的古人,已经开始用这么漂亮的东西来提水了(见图 3-3)。

3. 梅瓶

梅瓶是中国古瓷中造型最为高雅的品种,是中国古代瓷器中常见的样式。因其外形修长秀丽,而成为一种典雅的陈设品,瓷器研究专家许之衡曾说"口径之小仅与梅之瘦骨相称,故称梅瓶"。关于梅瓶这个名称的由来还有一个传说:

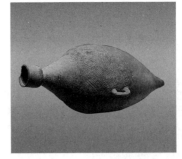

图 3-3　小口尖底瓶

相传北宋时期,宋徽宗非常喜爱梅花,都城开封到处种有梅花,宋徽宗下令窑厂烧制用来插梅花的瓶子,有人就烧造出一种新式瓷瓶,它小口短颈,圆肩长身,呈现出亭亭玉立的样子,宋徽宗大喜,顺手将一枝梅花插入瓶中,梅瓶的名字由此而来。

梅瓶在宋代时是实用器,用来盛酒;到了元代和明代,因其优美的造型而逐渐成为陈设品;到了清代这种瓷器基本上用来陈设。宋代的梅瓶造型秀美,小口、翻唇、短颈、瓶腹鼓圆、瓶身瘦长;明代的梅瓶由修长变为肥矮丰硕,多抬肩,最大腹径上移至肩部以下;到了清代,梅瓶腰部以下收得较直,肩部则特别丰满,几乎成了一条直线,这体现了当时人们特有的审美情趣,因为满族是马背上的民族,他们崇尚武与勇,长期的游牧生活,使得满族人骁勇善战,健美强壮,学者研究认为,清代的梅瓶从远处看,很像一名男子,其肩部较为平直,这正是满族人崇尚男子肩部宽阔、体态健壮的表现。

梅瓶在宋代最常见的功能是用来盛酒,宋朝人爱喝酒,造型优美的酒具成为文人们喜爱的器物。用梅瓶来盛酒有很多优点:一是其瓶口小颈短,便于封口系绳,用它藏酒不会漏气;二是容量大,装酒多,便于搬运;三是这种瓶子外形圆润、纹饰丰富,宴请宾客或馈赠友人具有观赏价值。梅瓶作为盛酒器一直延续到明代,由于梅瓶的市场销量很大,各地窑场竞相推出风格各异的产品,使得梅瓶的种类越来越丰富,其中以景德镇御窑厂生产的梅瓶最为有名。景德镇御窑厂独创的蓝釉、蓝底白花、青花等梅瓶受到文人雅士的推崇(见图 3-4)。随着时代的发展,梅瓶的功能由实用性转向了装饰性,不再是单一盛酒器,而成为供人赏玩的陈设品,它的造型更加优美,纹饰更加复杂,绘画题材也更加广泛。器形优美、纹饰精致的梅瓶成为达官贵人的收藏品。史料记载,康熙偏爱青花瓷,乾隆偏爱书画,雍正则偏爱梅瓶。

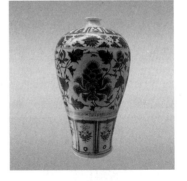

图 3-4　元青花缠枝纹梅瓶
(上海博物馆藏)

第 3 章　陶瓷文化　　203

4. 瓦当

屋檐最前端的一片瓦为"瓦当",俗称瓦头,是屋檐最前端的一片瓦(也叫滴水檐)或位于其前端的图案部分,是古建筑的构件,起着保护木制飞檐和美化屋面轮廓的作用,瓦面上带着花纹垂挂圆形的挡片。瓦当的图案设计优美,极富变化,有云头纹、几何形纹、饕餮纹、文字纹、动物纹等,字体行云流水,为精致的艺术品。不同时期的瓦当,有着不同的特点。瓦当成为建造宫廷、官邸、衙署的必用构件,或因有雄厚财力的支撑,或有超经济强制手段,其制作往往不计工时,具有很高的艺术性,成为后人竞相收藏的热门。

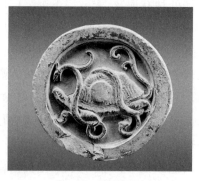

图 3-5 秦汉瓦当

瓦当是秦汉时建筑中广泛使用的陶器(见图3-5),是建筑史上的一大进步。秦代瓦当纹饰取材广泛,山峰之气、禽鸟鹿獾、鱼龟草虫皆有,图案写实,简明生动。这时的瓦当纹饰以动物形象居多,同时出现变化的云纹等。汉代瓦当除常见的云纹外,文字瓦当体现了其时代特色,文字内容分宫殿、官署、祠墓和吉祥语四类,文字瓦当可以因形状而改变造型和布局,艺术装饰性强。西汉中期以后青龙、白虎、朱雀、玄武四神瓦当姿态雄伟,气势磅礴,是这个时期的代表作。工艺上,秦代瓦当用手捏成,宽窄不匀,边栏狭窄,边轮整齐,面积比秦瓦大。秦代陕西临潼和凤翔发现过画像空心砖,秦代空心砖上的纹饰非常普及,题材广泛,有人物故事、车马出行、狩猎乐舞等,是当时社会生活的真实写照,纹饰形象生动,具有重要的历史价值和艺术价值。

5. 倒装壶

倒装壶又名倒灌壶、倒流壶,这一名称的得来,与其独特的使用方式有关。倒装壶虽然具有壶的形貌,但壶盖却与器身连为一体,无法像普通壶那样从口部注水。原来,在壶的底部有一个小孔,使用时把壶倒转过来,才能注水入壶,所以有倒装壶之称。因壶底中心有一通心管也称内管壶,是始于宋、辽时期,流行于清代的壶式之一。注水时,水不会从口部流出来;注满水后,将壶放正,也不用担心下边的小孔漏水。

据有关资料记载,倒装壶在宋代时最为出名。到了元代,其工艺发展得更加炉火纯青。据《元代瓷器目录》记载,倒装壶的制作工艺比较奇特,烧制需经过3道工序,每道工序都十分复杂。经过这3道工序烧制好后,将壶的各部分依次连接起来,才组成了构造精巧的元代倒装壶。

倒装壶构造奇特,设计巧妙,运用了物理学连通器的原理,充分体现了古代能

工巧匠的智慧和创造力,是我国陶瓷艺术中的一朵奇葩。如北宋耀州窑青釉剔花倒装壶(见图3-6)。

6. 太白尊

太白尊是清康熙官窑典型器物之一,因模仿诗人、酒仙李太白的酒坛,又名"太白坛"。又因形似圈鸡用的罩,故有"鸡罩尊"之称。太白尊造型为小口微侈,短颈,溜肩,腹部渐阔呈半球形,浅圈足旋削得窄小整齐。一般口沿径2~3cm,高8.1cm,底径12.3cm,腹部多浅刻团螭图案。

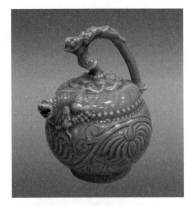

图3-6 耀州窑青釉剔花倒装壶(新仿品)

太白尊是康熙御用瓷器中的名品,在清朝著名的陶瓷专著《陶雅》中有这样的记载:"太白尊惟康窑有之,各色俱备,惟红独多。"名贵的豇豆红釉即属于太白尊(见图2-3)。

7. 凤鸣壶

凤鸣壶(见图3-7),是以凤为型体、牡丹饰身的陶瓷酒具,当倒出壶中盛酒时发声似凤鸣,故得此名。根据传说,武则天一日梦见云中祥凤,嬉于牡丹丛中,后即口谕耀州陶瓷能工巧匠,制作一把凤嬉牡丹壶。武则天每日执壶把酒,聆听凤鸣,以祀富贵吉祥、国泰民安。

民间广为流传的"凤嬉牡丹"则被喻为春风独占的爱情而颂扬!

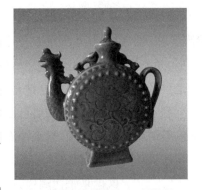

图3-7 耀州窑凤鸣壶(新仿品)

3.3 陶瓷趣谈

3.3.1 陶瓷与饮茶

茶,是中华民族的举国之饮。中国也是世界上最早发现和利用茶树的国家。在远古时期,我国人民就已发现和利用茶树。如《神农本草经》记载:"神龙尝百草,日遇七十二毒,得荼而解之。"这里的"荼",就是指茶。

茶早期为药用,《神龙食经》上说:"苦荼久服,令人有力悦志。"约在秦汉之际,茶开始作为饮料用。在当时,茶主要是供给王公贵族享用。到了六朝,江南各地大量种植茶树,饮茶之风渐盛,茶叶遍及各地,进入寻常百姓之家,成了官民共享、雅俗共赏之饮品。茶也因此成为中国老百姓生活中不可缺少的一部分。久而久之,

对于茶的饮用,就有着许多的讲究,形成了独特的茶文化。其中,就有对饮茶之具的讲究。从古至今,茶具十分丰富,有金器、银器、铜器、玉器、陶器、瓷器,等等。但最常用的,还是陶瓷器。

为饮茶而专门制作的茶具始于西汉。西汉王褒所作《僮约》一文中就有"武都买茶,杨氏担荷""烹茶尽具,已而盖藏"的记载。此时的茶具多为铜、玉、陶制品。

东汉晚期,浙江地区的陶瓷工艺发展很快,在上虞一带出现了比较成熟的青釉瓷器。至唐代,我国文化极其发达,陶瓷业有了很大发展,陶瓷的使用在民间越来越普遍。另外,当时的饮茶风习之趣甚浓,饮茶器皿也颇受重视,专门的饮茶器皿也应运而生。陆羽的《茶经》中有专门关于茶具的论述,其中有一卷记录了王公贵族品饮茶用的器具达24种。"但城邑之中,王公之门,二十四器阙一,则茶废矣。"足见当时对茶器之讲究。"碗,越州上,鼎州次,婺州次,岳州次,寿州、洪州次。或者以邢州处越州上,殊为不然。若邢瓷类银,越瓷类玉,邢不如越一也;若邢瓷类雪,则越瓷类冰,邢不如越二也;邢瓷白而茶色丹,越瓷青而茶色绿,邢不如越三也。"对当时的陶瓷茶具作出了评价,并指出越瓷饮茶器皿由于其釉色青翠,造型典雅,装饰瑰丽,更胜一筹,颇受当时茶人和文士们的喜爱。陆羽《茶经》越窑青瓷饮茶器"瓯"的器皿,其造型及容量适宜喝茶。这是因为唐代喝茶同今天饮茶方式不一样,是先把茶叶加工烹熟,然后像喝汤一样,茶末连同茶汤一起喝掉,于是,"瓯"的造型及容量正好适应了这种茗饮方式。

到了宋代,饮茶之风的盛行已发展到了"斗茶"的地步。所谓"斗茶",就是将发酵的茶饼用水搅和研细,煮水冲泡,水痕先出现者为输,茶末后沉者为赢。"斗茶"先斗色,再斗汤。茶色白为上品,能不能取胜,茶具非常重要。茶具黑而显茶色白,宜于"斗茶"。这也是宋代陶瓷茶具多为黑釉瓷盏的原因。

说到"斗茶",在民间流传着这样一个故事。相传有一天,司马光约了10余人,同聚一堂"斗茶"取乐。大家带上自己收藏的最好的茶叶、最珍贵的茶具等赴会,先看茶样,再闻茶香,后尝茶味。按照当时社会的风尚,认为茶类中白茶品质最佳,司马光、苏东坡的茶都是白茶,评比结果名列前茅,但苏东坡带去泡茶的水是珍藏的隔年雪水,水质好,茶味纯,因此苏东坡的白茶占了上风,苏东坡心中高兴,不免流露出得意之状。司马光心中不服,便想出个难题压压苏东坡的气焰,于是笑问东坡:"茶欲白,墨欲黑;茶欲重,墨欲轻;茶欲新,墨欲陈。君何以同爱二物?"众人听了拍手叫绝,认为这题出得好,这下可把苏东坡难住了。谁知苏东坡微笑着,在室内踱了几步,稍加思索后,从容不迫地欣然反问:"奇茶妙墨俱香,公以为然否?"众皆信服。妙哉奇才!茶墨有缘,兼而爱之,茶益人思,墨兴茶风,相得益彰,一语道破,真是妙人妙言。自此,茶墨结缘,传为美谈。

明清以后,人们的饮茶方式与以前大不相同,陶瓷茶具也跟着发生改变,出现了各种精美的陶瓷茶盏、茶壶、茶托、茶盘、盖碗等。其中以景德镇陶瓷茶具和江苏

宜兴紫砂陶茶具最为著名,具有"景瓷宜陶"之说,即瓷茶具以景德镇为佳,陶茶具以宜兴紫砂陶为首。景德镇的茶具以精美闻名天下,永乐至宣德年间,景德镇生产的甜白茶具最为精美。质地坚而细密,体胎轻薄,造型精巧,驰名中外。壶的造型也千姿百态,有提梁壶、把手式、长身、扁身等。壶身绘制人物、山水、花鸟、鱼虫等,装饰方法也丰富多彩,有青花、斗彩、釉里红、颜色釉等。到了康熙、雍正、乾隆三朝,景德镇陶瓷已达鼎盛时期,其胎质坚细、釉光莹润、色彩绚丽、镂雕精工。特别是景德镇御窑生产的宫廷用茶壶,极其精工,华美绝伦。

与景德镇陶瓷茶具并驾齐驱的是江苏宜兴的紫砂壶茶具。《闲情偶记》中说:"茗注莫妙于砂,砂壶之精者又莫过于阳羡。"宜兴阳羡的紫砂壶最好,并赢得了"世间茶具称为首"的盛誉。明周高起的《阳羡茗壶系》中云:"近百年中,壶黜银锡及闽豫瓷,而尚宜兴陶。"紫砂陶茶具除了具有泡茶不走味,储茶不变色,盛暑不易馊,冷热急变不会裂,扶握不烫手,使用越久,茶具越发润等特点以外,还具有造型别致、别具风格等特点。不仅具有好的使用价值,而且也是一件具有欣赏价值的艺术品。

陶瓷茶具发展到了现代,式样更新,名目更多,做工更精,质量上乘,不仅被饮茶者所钟爱,近年来越来越多的消费者也喜欢选择陶瓷茶具来当作礼品。一套精美的陶瓷茶具除具有收藏价值与当作艺术品欣赏之外,在现代的家居中也起到了实用性和装饰性的作用。现时很多文人,喜欢在家里设专门的书房,或者在文化气息较浓的客厅,摆放一些小古董和工艺品用来欣赏和娱乐,紫砂壶和青花瓷就是首选。

3.3.2 陶瓷与宗教

宗教是人类传统文化的重要组成部分。长期以来,宗教对于我国的哲学、文学、艺术和民间风俗都有一定的影响。陶瓷作为中华文明史的一个极重要的标志,不可避免地受到宗教的巨大影响。

从古代流传下来的大量陶瓷作品中,我们不难发现,佛教、道教、儒教、伊斯兰教等元素常作为创作题材被运用到陶瓷艺术中,如宗教故事中的释迦牟尼、观音、罗汉、达摩、八仙、老子、庄子以及孔子、孟子等的塑像。

在北京故宫珍藏着一尊由明代德化窑雕塑名师何朝宗所作的达摩立像瓷塑。达摩为南天竺人,是中国佛教禅宗的创始者。自古有达摩一苇渡江的传说。这件塑像为达摩身披袈裟,立于汹涌的波涛之上,前额宽阔,眉角紧锁,双目俯视,满脸虬须,双手合抱于袖中,衣褶旋回,线纹飘逸流畅。背部有"何朝宗"阴文葫芦形印款。刻画精细,雕工高超,神情兼备,栩栩如生。

何朝宗,人称"瓷圣",擅长雕塑宗教人物。他所塑观音生动传神,形象逼真,栩栩如生。曾经有人用诗赞曰:"除非观音离南海,何来大士现真身。"除了观音外,他还塑造了各种古佛神仙,充分发挥传统雕塑"传神写意"的长处,微妙地表现人物

的内心世界,富有神韵。他作品中的"盘膝观音""渡海观音""坐式观音""伏虎祖师""达摩"等均列为国家一级文物珍品。

在广东省博物馆,有一尊明代德化窑瓷塑负书罗汉立像。它高23cm,底径9cm,胎体厚重,洁白坚细,通体施乳白色釉,色泽莹润如玉。罗汉光头大耳,笑容可掬,袒胸露腹,脚踏浪花,眯双眼,口微开,面相丰满,显露出喜笑颜开的神态。身披袈裟随风飘动,右肩负几册经书,右手握系书之绳。形神兼备,惹人喜爱。像背后正中钤阳文篆书"张寿山"葫芦状戳印。张寿山与何朝宗同为明代德化瓷塑名家,作品传世很少。负书罗汉立像为张寿山的代表作。

在福州鼓山涌泉寺门前两侧,有一对棕褐色的珍贵佛塔——千佛陶塔。北宋元丰五年,古人用陶土分层烧制,砌叠而成,千佛陶塔塔身施棕褐色色釉。塔檐塑有僧人、武将72尊,并悬陶铃72枚。鼓山上古瓷也很多,特别是殿、堂供桌上,几乎都摆设了净瓶、香炉等古瓷供器。藏经殿里还兼藏出自唐代以后的陶瓷器,其中宋代陶制观音佛像,实属难得的珍品。

除了佛教以外,道教、伊斯兰教元素也经常作为中国传统陶瓷创作的题材。如道教中的葫芦瓶、香炉、八卦瓶、八卦碗,伊斯兰教中的天球瓶、扁瓶、执壶、花浇、鱼篓尊、折沿盆、直流壶、扁壶等。另外宗教人物瓷雕塑像更多,如道教中的八仙、麻姑、南极仙翁、福禄寿三星等。特别是明代嘉靖年间对道教十分尊崇,出现了大量带有道教色彩的陶瓷礼器。据嘉靖《江西大志》记载:"嘉靖七年以前,案毁不可考。十年磁碟、钟一万一千,爵二百。十五年青花白地福寿康宁花钟一千八百,十六年爵盏二百七十。"

另外,值得一提的是,我国举世闻名的青花瓷与伊斯兰教有着莫大的关系。青花瓷所用的钴料,无论是唐青花还是元青花,就是来自西亚伊斯兰国家,一般又称"苏麻离青"或"回青"。

唐青花上的图案以点、线为基本笔触,均匀排列,常构成几何或植物图形。这种风格不见于传统的中国装饰图案,却在伊斯兰教装饰图案中常见。由于宗教信仰的原因,伊斯兰的装饰图案中少见人物形象,多以几何纹和植物花纹为装饰题材。装饰的风格较为繁复,多层构图,图案铺满器物的整个表面。唐青花所反映的伊斯兰装饰风格,说明其生产应是为了满足伊斯兰市场的需要。

元青花瓷在中国发现较少,迄今仅有30余件,而且大多数都与佛教或道教的遗迹相关,不见于一般民居和墓葬。与此相对照,元青花瓷却大量发现于海外的伊斯兰世界,如伊朗、土耳其、埃及、苏丹等。其中比较有名的就是伊朗阿特别尔寺(现在德黑兰)的收藏,合计达32件,这是全世界中元青花瓷第二大收藏。此外在东爪哇也发现一些满绘莲花及典型葫芦形莲叶的大盘残片,带有阿拉伯字母,它和伊朗阿特别尔寺以及美国哈佛大学萨格拉博物馆藏品中带有阿拉伯字的大盘相似,说明这些都是为波斯定制的。

到了明代,郑和下西洋,由于他本人是伊斯兰教信徒,所到之处多为信仰伊斯

兰教的地区。郑和开展海外贸易，带去大量的中国瓷器，同时也带回了生产青花瓷器用的"苏麻离青"青花钴料。郑和下西洋促进了中国与伊斯兰世界的贸易往来和文化交流，明瓷的生产为了满足外交礼品的需求，也为了扩展国内外市场，在器型和文饰上都吸收了某些伊斯兰教元素。器型有花浇、水注、无挡尊、卧壶、天球瓶、宝月瓶等；文饰有回文、波斯文、阿拉伯文等。天津艺术博物馆藏明永乐无挡尊，上下底面青花莲瓣纹，器身中部一凸棱，并书写青花阿拉伯文字，器型及文饰均受13世纪西亚伊斯兰教国家金银器和陶瓷器的影响。

必须重新强调的是，1712年，中国的制瓷奥秘是由一名法国的传教士殷弘绪破解后传到西方去的，他巧妙地利用其宗教身份从事间谍活动，获得了制瓷奥秘。

3.3.3 陶瓷与考古

陶瓷器是考古最重要的佐证材料之一，从考古的角度来看，陶瓷发展史也就是人类文明史。自从陶瓷器问世以来，它就与人们的生产生活密不可分，任何一件陶瓷器上都保留了时代的特征与烙印。陶瓷器永远不会腐烂，即使打碎了，还能拼接起来。因此，在世界各地的考古发现中，总会挖掘出大大小小的古陶瓷残片，这也是博物馆会收藏那么多古陶瓷器的原因。

陶瓷器在考古中的地位如此之高，归功于陶瓷一个很重要的特点，就是它与丝绸、书稿等不同，丝绸、书稿容易腐烂不易保存，而陶瓷器都是永久性的，陶瓷器就是打碎了，也还有碎片存在。因此在考古学中，陶瓷能帮助我们断定遗址和墓葬时代，从而研究当时的社会经济、文化的发展水平。

有些遗址和墓葬，没有具体的年代记载可考，在这种情况下，陶瓷器皿就显得特别重要了。下面举几个重要事例。

由于尧舜禹时期年深日久，当时又没有完整的文字记载，被不少人视为传说时代。正是20世纪70年代在陶寺遗址发现的墓葬中的陶瓷器，帮我们揭开了那个时代的奥密。陶寺是汾河之滨黄土塬上的村庄，陶寺文化遗址的考古发现一直牵动着考古界、史学界。墓葬中大量的陶瓷器物经过碳-14的测定，确定其都属于龙山文化晚期，也就是尧舜禹时期。正是有了陶寺遗址的发现，我们现在才可以通过陶寺遗址墓葬中出土的一件件器物，了解那个远去的辉煌时代——尧舜禹时期。

通过对陶瓷的造型、年代的考证，后人们认识、了解了很多远去的社会风情与历史背景。如1974—1976年在陕西省临潼发现的被称为"世界八大奇迹之一"的秦始皇陵兵马俑，它不仅是秦始皇地上王国在地下的再现，反映了当时的艺术、科学技术和生产水平，而且为我们研究秦代烧陶技术和雕塑艺术提供了极其宝贵的实物资料。

一般说来，每个遗址与墓葬的出土文物中陶瓷器皿是很多的，通过一些具体年代墓葬的状况，我们也能了解一些情况，如墓是否完整，有没有被破坏，是否有晚期墓葬的混入，如果早期墓葬发现较晚的陶瓷器皿，说明该墓可能混进了其他较晚的

墓葬，也可能是盗墓的人带进去的，等等。

由于陶瓷特殊的历史价值，引起了商人、学者、考古学家等的极大兴趣，人们纷纷投入到对古代陶瓷的挖掘与研究中。

清朝末年开始，受帝国主义的侵略和清政府的暴政所害，我国的陶瓷工业每况愈下，名窑名瓷的生产技艺几乎全部失传。新中国成立后，为了振兴我国的陶瓷业，弘扬传统陶瓷文化，考古工作者始自 20 世纪 50 年代开始，进行了一场全国性的文物普查与考古挖掘活动。在广大陶瓷考古工作者的努力下，众多的古窑址相继被发现，蛋壳陶、秘色瓷等传世珍品再现人世。

不仅我国国内陶瓷考古成果丰硕，在世界上的很多地方，也发现了中国古代陶瓷的踪迹。

(1) 在日本的鸿胪馆遗址曾发现 2500 多片越窑青瓷残片，数量非常巨大；在西部沿海地区共发现近 50 处有越窑青瓷的遗址；奈良法隆寺里保存着一个高 26.4cm、口径 13.6cm、底径 10.1cm 的越窑青瓷四系壶；京都仁和寺出土有唐代的瓷盒；立明寺发现唐代三足等；平城京遗址出土有敞口斜直壁、窄边平底足碗；于治市发现双耳执壶；此外在福冈、久米留市的山本、西谷等地也有陶瓷出土。

(2) 在朝鲜的江原道原城郡法泉里 3—4 世纪的墓葬里出土了越窑青瓷羊形器。百济第二代首都忠靖南道公州发现的武宁王陵（公元 523 年卒，525 年葬），出土了越窑青瓷灯、四耳壶、六角壶等器。在新罗首都庆州（庆州位于朝鲜半岛的东南部），古新罗时代的墓葬里出土了越窑青瓷水壶。1940 年在开城高丽王宫发现北宋早期越窑青瓷碎片；在忠清南道扶余县扶苏山下发现有早期宋代越窑青瓷碟。

(3) 考古学家在印度的迈索尔邦、詹德拉维利等地均发现过越窑青瓷。印度科罗德海岸的阿里曼陀古遗址本地不冶里以南 3km，是罗马时代南印度的对外贸易港口，1945 年英国、1947—1948 年法国政府先后在此进行挖掘，出土有唐末五代时期的越窑青瓷。在南方的迈索尔帮也出土过越窑青瓷瓷片。我国瓷器销往印度，在《诸蕃志》《岛夷志略》中均有著录。

(4) 马来西亚是中国通往印度的海上要冲。考古学家在柔佛河流域发掘的古文物中发现了中国秦、汉陶器的残片；在马来西亚西部的彭亨也发现过唐代的青瓷尊。史实证明：这条商路在公元 1 世纪前后就已开通。刘前度在《马来西亚的中国古瓷器》一文中说："甚至今天，在柔佛河岸还可见到荒芜的村庄跟营幕的遗地，在黑色的泥土上四散着中国碗碟碎片……"目前，这些瓷器大多收藏在沙捞越博物馆。

(5) 在伊朗东部的内沙布尔遗址，出土有越窑青瓷罐；在中部的雷伊遗址出土过越窑内侧划花钵残片；最著名的要数古代港口席拉夫，是近年来出土中国陶瓷的重要遗址。1956—1966 年英国伊朗考古研究所发掘出唐代越窑系青瓷等。此外，在达卡奴斯、斯萨、拉线斯、内的沙里等遗址也发现有越窑瓷器残片。

(6) 在整个非洲大陆都有中国陶瓷及其残碎片的发现：北有埃及，东有苏丹、

埃塞俄比亚、索马里、肯尼亚、坦桑尼亚,南有赞比亚、津巴布韦、南非,中有刚果等。这些发现不仅范围广泛,而且数量也相当可观。埃及开罗福斯塔特遗址六七十万块陶瓷片里有1.2万块是中国陶瓷碎片。有人形容说,在非洲,中国的陶瓷碎片可以整锹整锹铲起来。

我国陶瓷历史十分悠久,古陶瓷、古窑址和其他文物是祖国宝贵的文化遗产,所以我们更要十分珍惜和爱护这些珍贵的历史文物。

3.3.4 陶瓷与沉船

早在汉代时期,我国陶瓷就已经对外出口。到了唐代,陶瓷已作为大宗出口商品,远销世界各地。我国陶瓷一部分通过陆地"丝绸之路"运往亚、欧诸国;大部分通过海运,沿着"瓷器之路"运往海外。由于海运之船常常会遭到风暴的袭击或不幸触礁,沉入海底,从而使得大量珍贵的陶瓷和金银财宝等也随着沉入大海。据中国国家博物馆水下考古研究中心统计,在我国南海约有2000艘船葬入大海。沉船中以宋元船只居多,另外还有一些外国船只,如唐代日本遣唐使沉没的海船、英国东印度公司和瑞典的沉船等。倘若加上世界各国来中国进行贸易返回途中的沉船,可谓不计其数。马来西亚古陶瓷研究专家魏止戈称这些沉船中的古陶瓷为"海底瓷都"。

近几十年来,不断有装有古陶瓷的沉船被打捞出来的报道。

1983年,在我国南海打捞起来的一艘1640年的沉船上,发现明末清初瓷器2.3万件。

1985年,英国职业寻宝人哈彻在中国南海打捞出了满载中国瓷器的荷兰沉船"哥德马尔森"号,这是1751年在香港西南海域触礁沉没的货船,打捞得16.8万件清代乾隆年间的瓷器,这些光彩夺目的古董次年在荷兰拍卖,哈彻获得了1500万美元。

1987年8月,在广东省上下川岛附近海域,发现"南海一号"沉船遗址,由于技术原因,在当时仅打捞出了200多件宋代瓷器和银锭、铜钱等物。历经20年,通过我国考古人员不断努力,不断打捞,终于在2007年12月21日,将"南海一号"古沉船起吊,12月22日上午10时,在现场举行"南海一号"出水仪式。"南海一号"共出水2000多件完整瓷器,汇集了德化窑、磁灶窑、景德镇、龙泉窑等宋代著名窑口的陶瓷精品,品种超过30种,多数可定为国家一级、二级文物。据外界猜测,"南海一号"上可能有6万~8万件文物,总价值达3000亿美元。

"南海一号"是国内发现的第一个沉船遗址,它意味着一个开始,也是中国水下考古里程碑式的标志,它的发现和打捞过程充满各式各样的奇迹和波折,亦如中国水下考古本身的进程一样:从没有一个水下考古人员,没有一套水下考古装备开始,到目前已经着手进行世界上最具难度的水下考古实践。考古学家认为,"南海一号"的发现和打捞,其意义不仅在于找到了一船数以万计的稀世珍宝本身,它还

蕴藏着超乎想象的信息和非同寻常的学术价值。因为"南海一号"不仅处在"海上丝绸之路"的航道上，而且它的藏品的数量和种类都异常丰富和可贵，给此段历史的研究提供了最可信的模本。对这些水下文物资源进行勘探和发掘，可以复原和填补与古代中国"海上丝路"密切相关的一段历史空白，也很可能带来"海上丝绸之路学"的兴起。

1995年，台湾历史博物馆在澎湖大堀海域发现"将军一号"沉船。实测沉船残长约21.8m、宽约6m。在沉船上先后发现陶罐、钵、壶、青瓷与青花瓷盘、碗、罐，"乾隆通宝"铜钱，以及铜、铁器等物。初定是一艘清代中期航行闽台间的商船。

1996年，中国渔民在潜水捕鱼时发现了"华光礁1号"，它是一艘南宋古沉船，是中国在远洋海域发现的第一艘古代船体。1998年，中国国家博物馆和海南文物部门初步试掘，出水文物约1800件。2007年，中国国家博物馆和海南省文体厅，共同组建了西沙考古工作队，开始正式对深埋海底的"华光礁1号"古沉船遗址进行考古发掘，这是中国首次大规模远海水下考古发掘，共发掘出水万件古瓷器。其产地主要为福建和江西景德镇，陶瓷产品按照釉色分类主要有青白釉、青釉、褐釉和黑釉，器型主要为碗、盘、壶、盏、碟、盒、瓶、罐、瓮等，装饰手法和纹样十分丰富。

"华光礁1号"古沉船遗址记载着古代中国与周边国家友好往来的历史，是中国人最早开创了"全球经济一体化"的先河，促进了世界文明的发展。"华光礁1号"出水瓷器反映出南宋早期中国的航海技术处于世界领先地位，国家综合实力较强。"华光礁1号"船体包含的历史信息说明，"海上丝绸之路"是以中国为起点的文化传播之路。

1999年5月，有"东方泰坦尼克号"之称的中国清代商船"泰兴号"在南中国海域附近被打捞出来。沉船中盛载着价值连城的中国清代陶瓷共35万件。这些瓷器大都是18世纪和19世纪初德化生产的用于出口亚洲市场的青花瓷，以青花盘、碗、杯、碟、罐、盖碗等日用瓷为主。2000年11月17日至25日，打捞上来的部分德化青花瓷器在德国斯图加特拍卖，总成交额高达3000多万德国马克（在当时相当于4200多万元人民币）。

2005年5月，在福建省平潭县碗礁附近海域，渔民发现海底有一艘木沉船。6月底，中国水下考古队的一个调查小组闻讯来到了此海域。通过水下调查，考古队员们发现了清代前期景德镇的青花瓷器，他们立刻意识到：这是一个前所未有的重大考古发现。按照水下考古惯例，沉船遗址被定名为"碗礁一号"。当"碗礁一号"水下考古发掘正式展开时，考古人员不仅在船舱中，在沉船船体外的泥层中也发现了大量的文物。这说明"碗礁一号"沉没时，船体破损，上层的货物落到了船体外。而且令考古人员倍感惊奇的是，船上竟然没有一件景德镇以外的瓷器。"碗礁一号"沉船装载的货物大多数是青花瓷，还有部分五彩瓷。与高温烧成的青花瓷不同，由于五彩瓷上的彩绘是在低温下烧成，因此，经过海水的长期浸泡，彩绘部分已

经褪色,只有个别的还能留下一些当年的风采。"碗礁一号"清理发掘完毕后,认定其是一只清代古沉船,出水文物达到了 1.5 万多件,连同丢失、被盗、被毁的,这船货物估计至少应在 5 万件以上。有专家推测,"碗礁一号"应该是进行转口贸易的船只,它的中转站有可能是厦门或广州,也有可能是欧洲人在远东的贸易中转基地菲律宾的马尼拉和荷属东印度的巴达维亚(今印度尼西亚首都雅加达)。

不仅在中国南海,在世界其他海域,也曾打捞出许多我国的古代沉船。

1976 年,韩国新安地区道德岛海域发现了一艘中国元代沉船,打捞出元代瓷器 1.7 万余件,其中龙泉窑瓷器达 9000 余件。

同一年,在 1613 年遭到葡萄牙船队的武装进攻,满载华瓷、珠宝的"威特·利沃"号船体前半部被发掘出来,获得 12 件铁炮、3 件铜炮和大批陶瓷,主要是明末清初的青花瓷器,具有典型的"克拉克瓷"特征。

1981 年,韩国在其西南木浦海面的一艘沉船中,捞获了元代龙泉青瓷 7400 余件,成为当今世界上收藏龙泉青瓷最多的国家。

同年,考古学家在肯尼亚第二大城市蒙巴萨近海打捞出一艘沉船,上有大量中国清代康熙年间的瓷片。目前,肯尼亚国家博物馆珍藏着 1000 多件中国的历史文物,其中完整的陶瓷器达 60 多件,此外还有从宋代到清代各种陶瓷器皿的碎片。

1984 年,在哥德堡港口,一群业余潜水人员利用先进的潜水科学技术,从 1745 年沉没的瑞典东印度公司的哥德堡号船上打捞出大量青花瓷器,如青花牡丹、莲花纹、芦雁、竹枝纹碗,山水图形瓷盘,山水花草纹碗和青花菊竹纹盘等。

泰坦尼克号于 1912 年处女航行中沉没,遗址位于距纽芬兰岛东南部 323 英里(约 520km)的海域。在 1987 年、1993 年、1994 年、1996 年、1998 年和 2000 年进行的 6 次勘探中,共打捞出 6000 多件物品。其种类繁多,包括重达 15t 的部分船体、私人物品、精美瓷器以及玻璃器皿。

1995 年,菲律宾国家博物馆工作人员在潘达南岛与巴拉望岛之间的水道上发现了一艘中国木帆船。船上的出水文物相当丰富,除陶瓷等货物外,还发现 2 个小铜炮。

马六甲是马六甲海峡沿岸的重要海港,海域内和海滩上经常能发现一些中国瓷器。据《南洋商报》1994 年 6 月 10 日报道,从马六甲海域捞起的瓷器共有 500 余箱,2.3 万件。这些陶瓷器中有青花、釉里红、白瓷白釉褐彩、通体蓝釉、通体黄釉和其他釉陶。其中包括日常饮食用的器盘、碟、钵、碗、杯、壶、坛、罐,以及其他用器如盂、釜、烛台和雕塑器如人物、禽兽等。

千姿百态的海底古陶瓷重现了我国昔日陶瓷的风采,它们也说明了古代中国与世界各国在经济、文化、社会等领域交流的盛况,是中国数千年悠久文明史的见证。

3.3.5 陶瓷与外交

陶瓷是我国古代劳动人民的一项重要发明,是中华民族文化艺术的瑰宝,在世界各地享有很高的声誉。因此,我国在对外交往中,也常常采用精美的陶瓷艺术珍品作为国家礼品。这些陶瓷礼品不仅传播了我国瑰丽的文化艺术,而且增进了我国人民与各国人民的友谊。下面挑选一些较有代表性的国礼介绍给大家。

早在明代时期,洪武皇帝就曾用珍贵的瓷碗、盘等瓷器作为国礼,回赐来朝贡的菲律宾使节。

在清代光绪年间,慈禧太后就以瓷胎珐琅瓶一对,赠予英国维多利亚女王。维多利亚女王十分高兴,于是大开酒筵,招待国戚和大臣来欣赏瓷瓶。从此以后,我国珐琅彩瓷轰动了欧洲。

到了当代,陶瓷在外交中作为国礼就更为普遍了。

1972年,美国总统尼克松访华时,我国国家领导人就把以釉色晶莹润泽著称于世的龙泉青瓷,作为中国人民赠送给美国人民的珍贵礼物。

1979年,我国改革开放的总工程师邓小平同志访美访日时,曾把磁州窑的象牙瓷釉下堆白瓷器作为礼品,赠送给外国朋友。外国朋友称赞磁州陶瓷"有鲜明的东方艺术特征"。

1980年,我国政府赠送给泰国国王三件山东淄博彩色刻瓷大瓷盘。泰国国王看到后高兴地表示,这是他所接受的最珍贵的礼品之一。另外,淄博出产的"彩陶竹鸡挂盘",曾在中美建交时赠送给卡特总统。

1984年,英国首相撒切尔夫人访华时,收到了中国政府赠送的马林刻瓷作品"撒切尔夫人肖像瓷盘"。撒切尔夫人十分赞赏,亲自给马林写信说:"你所刻的这个美术瓷盘,将成为我家珍贵的传家宝和我对贵国十分成功访问的令人愉快的纪念品。"

1990年亚运会期间,中国奥委会赠送给国际奥委会主席萨马兰奇的彩色肖像瓷盘,出自景德镇彩绘名家之手。

1995年,第四届世界妇女大会纪念瓷,该纪念瓷为两瓶、两盘四件一组,质地为高白釉瓷,是为第四届世界妇女大会首次在中国北京召开而特制的国礼瓷。

2002年2月,美国总统布什偕夫人劳拉访华,在一次用餐中,总统夫妇对瓷都景德镇生产的釉中彩粉彩"吉祥如意"套餐具赞不绝口。为此,江泽民总书记在同年10月访美时,就带上了一套精美的"吉祥如意"作为馈赠布什夫妇的礼品。

2011年1月18—21日,胡锦涛主席对美国进行国事访问时,就将精美海瓷瓶"六骏图""骏马""醉咏红梅"和"春韵"作为礼品赠予美方。瓷瓶设计精美、制作精细,为增进中美人民的相互了解和友谊起到了积极作用。

不仅我国领导人在外交活动中把陶瓷用作国礼赠予他国,作为友谊的象征,其他国家领导人也同样在外交中把陶瓷珍品当作国礼来馈赠。

在法国拿破仑时期,拿破仑就曾送给奥斯曼帝国皇帝一大瓷盘,瓷盘正中是拿破仑半身像,周围12个美女头像,这12个美女是拿破仑的情妇。目前,此盘珍藏于土耳其伊斯坦布尔市的马西赫切故宫珍宝馆内。

1972年,尼克松访华时,把瓷塑天鹅的艺术品赠给中方。这件艺术品的作者是美国著名陶瓷艺术家爱德华·马歇尔·波姆。据波姆的夫人说,波姆的这一题材作品共烧制了两件,一件留美,另一件馈赠给中国,因而这件象征中美人民友谊的艺术品就格外珍贵了。

在世界母亲节大会时,法国代表团曾把西班牙画家毕加索"母亲和鸽子"白瓷挂盘赠送给我国代表团,表示友谊,真诚地表达希望全世界母亲幸福与和平的愿望。

2010年,据香港《明报》报道,瑞典公主大婚,瑞典王室定造了5万份中国唐山生产的陶瓷作为国礼,包括1万个盘子和4万个杯子,送给出席婚礼的各国嘉宾。维多利亚公主怎么就相中了中国的瓷器呢?原来,2005年,公主曾经在中国实习了一个月,从而喜欢上了中国瓷器。而唐山这家陶瓷公司,恰好赠送过一套印有照片的瓷盘给一家合作的英国公司,被公主看到了。没想到一份小礼品引来王室下"大单"啊!

下面重点介绍一种鲜为人知的"里根杯"。

一个咖啡杯名为"里根杯"?没错,杯的名字就是来自于美国前总统里根。1978年美国总统大选前,一位菲律宾商人来到中国,要求生产一批带有参选人里根头像的咖啡杯,目的是把这些杯子赠送给里根的支持者。但在当时,中国刚开始改革开放,中美两国尚未正式建立外交关系,"里根杯"作为一个带有政治色彩的产品,必须经批准才能被允许生产。最终,经福建省委批准,指定红旗瓷厂研制生产"里根杯"。"里根杯"外表要求为素胎白色,不加任何图案。红旗瓷厂在接受任务之后,专门成立了"里根杯"生产小组,负责指挥和组织试制工作。从接受任务开始到制成交货,历时一年多。由于质量要求严格,成品率不高,因此剩下了一批不合格品留存仓库。后来红旗瓷厂出于经济利益考虑,以杯和碟为组合,并用手工在杯、碟上绘画梅、兰、竹、菊图案,四款成套。如今,市面上已见不到"里根杯"了,它已经成为陶瓷收藏家所珍爱的藏品了!

一只精致小巧的杯子,对着光线或装上水后观察杯底,能清晰瞥见一个前美国总统里根的肖像显影而出,构造如此独到,设计尤为精妙,令人叫绝!"里根杯"的口径宽为8.2cm,高为5.5cm,周身呈胎白色,由正宗德化瓷烧制。该杯瓷质纯白,釉面润透,属咖啡杯造型,一杯配一碟,以国画"瘦竹"为表图,色泽黑白对比明显。

3.3.6 陶瓷与诗歌

中国陶瓷历史悠久、美轮美奂,自然少不了文人骚客的溢美之词。我们翻开中国诗史,可以发现很多与陶瓷有关联的历代"陶瓷的诗":有的是赞美陶瓷制品的

精美,有的是赞美制瓷师傅的技艺;有的是在陶瓷上提诗作画写书法,饶有兴味;更为独特而有趣的是,陶瓷上画中藏诗,诗画合一。下面只挑选部分精美的诗句,与大家共同品味。

我国最早写陶瓷的诗,应该是出自《诗经》。《诗经》中有"伯氏吹埙,仲氏吹篪"。这里的埙,就是陶埙,它是我国民族乐器中最古老的吹奏乐器之一。

到了唐代,陶瓷题材的诗歌就已经大量出现,并显示出了旺盛的生命力。

在全唐诗中有一首《五言月夜啜茶联句》,就是唐代现存较早的涉及陶瓷的诗歌。

　　泛花邀坐客,代饮引情言。
　　醒酒宜华席,留僧想独园。
　　不须攀月桂,何假树庭查。
　　御史秋风劲,尚书北斗尊。
　　流华净肌骨,疏渝涤心原。
　　不似春醪醉,何辞绿菽繁。
　　素瓷传静夜,芳气满闲轩。

"诗圣"杜甫也曾写过一首诗《又于韦处乞大邑瓷盏》,将四川大邑瓷描绘得十分入神。

　　大邑烧瓷轻且坚,
　　扣如哀玉锦城传。
　　君家白碗胜霜雪,
　　急送茅斋也可怜。

首句美其质,次句美其声,三句美其色,感慨如此精美的"大邑烧瓷"竟然"急送茅斋",真是怪"可怜"的。

唐代陶瓷诗吟咏得较多的是越窑,著名诗人陆龟蒙在其《秘色越器》中就对越窑青瓷赞美有加。

　　九秋风露越窑开,
　　夺得千峰翠色来。
　　好向中宵盛沆瀣,
　　共嵇中散斗遗杯。

这首诗刻画了越窑青瓷苍翠欲滴的釉色特征,把青瓷那种莹润碧翠、匀净柔和表达得格外洒脱,那种赏心悦目只可意会不能言传。

北宋诗人苏东坡对江西吉州瓷十分惊羡,他在《送南屏谦师》中写道:

　　道人晓出南屏山,
　　来试点茶三昧手。

忽惊午盏兔毛斑，

打作春瓮鹅儿酒。

诗中的"兔毛斑"就是宋代斗茶名具建窑的兔毫盏。它是一种黑瓷，盏身有细长的条纹，酷似兔毛。这种小盏银纹闪烁，与黑色的瓷身相映，独具风韵。

北宋诗人黄庭坚也写诗赞美过吉州瓷："石开膏溅乳，金缕鹧鸪斑。"

明代缪宗周、李日华分别在《兀然亭》和《赠昊十九》中对景德镇陶瓷进行了赞美。

兀 然 亭

陶舍重重倚岸开，舟帆日日蔽江来，

工人莫献天机巧，此器能输郡国材。

赠 昊 十 九

为觅丹砂到市廛，松声云影自壶天。

凭君点出琉霞盏，去泛兰亭九曲泉。

清代的乾隆皇帝是一位博雅好古、兴趣广泛、多才多艺的天子，写有不少题材的诗歌，其中吟咏陶瓷一类题材的作品最多。

在景德镇衡器厂址发现的一块长58cm、宽71cm的石碑上，就发现了当年乾隆皇帝赞美大邑瓷的诗句。

御 碑 诗

谁将大邑瓷，相并九华枝。

继昼明为用，无尘静与宜。

消闲觅句际，伴影读书时。

何必昭阳殿，徒夸金玉为。

宋元之后，以景德镇为代表的中国古代陶瓷工艺，在乾隆当政的前期已经达到顶峰。乾隆就曾用诗句赞扬了景德镇的陶瓷工艺。

咏 官 窑 瓶

铁足腰围冰裂纹，宣成踵此失华纷。

而今景德翻新样，复古诚知不易云。

咏 汝 窑 盘 子

赵宋青窑建汝州，传闻玛瑙末为油。

而今景德无斯法，亦自出蓝宝色浮。

清唐英在《景德镇视陶工归棹遇雨舟中口占》中写道：

七 言 律

花点轻装雨送行，风尘眼界一时明。

烟中贾舶帆樯影,树里人家鸡犬声。
须发惭输芳草绿,襟怀喜对碧流清。
寻幽探胜匆匆去,恐惹渔樵问姓名。

1960年11月,国家副主席董必武视察景德镇时,赋诗《初到景德镇》:

昌南自昔号瓷都,中外驰名誉允孚。
青白釉传色泽美,方圆形似器容珠。
艺精雕塑神如活,绘胜描摹采欲敷。
技术革新求实用,共同跃进是前途。

郭沫若于1965年参观景德镇时,写了首诗,赞美瓷都景德镇:

中华向号瓷之国,瓷业高峰是此都。
宋代以来传信誉,神州而外有均输。
贵逾珍宝明逾镜,画比荆关字比苏。
技术革新精益进,前驱不断再前驱。

19世纪的美国诗人朗费罗曾作诗形容景德镇当时的烧瓷盛况。

景德镇神游

偶作飞鸟来此地,景德镇上望无余。
俯看全境如焚火,三千炉灶一齐熏。
充满天际如浓雾,喷烟不断转如轮。
苍黄光彩凝画笔,朵朵化去作红云。

除了古今中外的人们用诗赞美陶瓷外,陶瓷与诗的关系密切还表现在许多诗是直接写在陶瓷上的。

在北京故宫博物院的陶瓷馆里有一件青花釉里红松竹梅花瓶,系雍正时唐英督陶期间景德镇御窑厂烧制的,瓶上画的是"岁寒三友"。值得称奇的是,作者不是将诗题于画面的一角,而是巧妙地用组字的方法把一首五言诗绘在竹叶上,形成了别具风格的画中藏诗。稍加辨认,即可看出"竹有擎天势,苍松耐岁寒。梅花魁万卉,三友四时欢"的诗句,给人妙趣横生的美感。

我国著名的陶瓷艺术家群体"珠山八友",就是将诗词融入陶瓷绘画的代表。他们不是简简单单地照搬古诗词,而是根据画面所需,自写自题,把诗书画发挥到了极致。他们的作品展现的不仅仅是传统的语言形式和传统的装饰习俗,更是一种艺术境界。毕伯涛的粉彩瓷板画《古梅双雀图》题诗:"古梅愈老愈精神,霜白为餐雪白珍。寒到十分清到骨,始知明月是前身。"诗意深邃,耐人寻味。王琦的粉彩瓷板画《钟馗对镜图》,"平生貌丑心无愧,何惧狰狞对镜看",表现了作者肯定外丑内美的美学思想。汪野亭在《柳荫垂钓图》瓷板画中自写自题:"拂拂东风任意扬,数行烟柳绿参差。何人领略闲中趣,一叶扁舟理钓丝。"东风拂拂,烟柳参差,扁舟

独钓,此趣谁知？诗中优美的景物描写,流露出作者淡泊而愉悦的襟怀。王锡良的瓷瓶"我见青山多妩媚,料青山见我亦如是",画面一片红色的山石,一个婷婷的古典女子,两者互为知音,心心相印。再如"涂成一片石,再添一棵松,安一小亭子,再请一诗翁",平白如话的四句将画面内容一一包含,又流露出作者轻松诙谐的性格和从容淡泊的人生情趣。诗画并举,相得益彰。

另外,还有一些陶瓷工艺品,是直接根据诗而创作的,这进一步说明了陶瓷与诗的密切关系。

"青花梧桐"画面的由来,据说是根据唐代诗人王勃《滕王阁序》诗句:"滕王高阁临江渚,佩玉鸣鸾罢歌舞。画栋朝飞南浦云,珠帘暮卷西山雨。"与"江西八景"中的章江门组合为景逐渐演变而来的。

陶瓷与中国诗歌结合成为独一无二的抒情载体,二美相融,使得那些与陶瓷有关的诗歌愈加美不胜收,也使陶瓷多了一份诗意与意境。

3.3.7 陶瓷与建筑

如果你到过北京游览,那雄伟壮观的长城、金碧辉煌的故宫一定令人惊叹吧？相信你肯定触摸过长城的砖、眺望过故宫的琉璃瓦。在我国,陶瓷很早就被用于建筑。公元前 21 世纪,我国便能烧制陶水管,这是我国最早的建筑陶器。随着制陶技术的发展,人们开始用制陶工艺生产砖瓦。西周初期,就已经出现了板瓦、筒瓦、瓦当等建筑陶器。这些建筑陶器的出现,改变了房屋长期使用草顶的状况,是我国古代建筑史上的一个重要里程碑。

秦代秦始皇统一中国之后,结束了诸侯混战的局面,使各地区、各民族得到了广泛交流,经济和文化迅速发展。到了汉代,社会生产力又有了长足的发展,手工业的进步突飞猛进。所以秦汉时期制陶业的生产规模、烧造技术、数量和质量,都超过了以往任何时代。秦汉时期建筑用陶在制陶业中占有重要位置,其中最有特色的是画像砖和各种纹饰的瓦当,素有"秦砖汉瓦"之称。

在秦都咸阳宫殿建筑遗址,以及陕西临潼、凤翔等地发现了众多的秦代画像砖和铺地青砖,除铺地青砖为素面外,大多数砖面饰有米格纹、太阳纹、小方格纹、平行线纹等。用作踏步或砌于壁面的长方形空心砖,砖面或模印几何形花纹,或阴线刻划龙纹、凤纹,也有模拟射猎、宴客等场景的。最了不起的是秦代对万里长城的修筑工程,据《史记·蒙恬传》记载:"始皇二十六年……乃使蒙恬将三十万众北逐戎狄,收河南。筑长城,因地形,用制险塞,起临洮,至辽东,延袤万余里。于是渡河,据阳山,逶蛇而北。"在高山峻岭之顶端筑起雄伟浩迈、气壮山河的万里长城,其工程之宏大,用砖之多,举世罕见。

到了汉代,空心砖的制作又有了新的发展,砖面上的纹饰图案题材广泛,内容丰富,构图简练,形象生动,线条劲健。它不单是作为建筑材料,更多的是用来建造画像砖墓。这种空心画像砖主要集中在中原地区,画像内容十分丰富,包括阙门

建筑、各种人物、乐舞、车马、狩猎、驯兽、击刺、禽兽、神话故事等多种。同时,西汉砖有了棒砖、楔形砖、栏杆、殿堂、楼阁、住宅、建筑牌坊、门街坊等。

到了北魏时期,古人修建宫殿时,就已开始将琉璃瓦用于建筑。《魏书·西域传》记载,"世祖(太武帝)时,其国(大月氏)人商贩京师,自云能铸石为五色琉璃。于是采矿山中,即京师铸之,既成,光泽乃美于西方来者。乃诏为行殿,容百余人,光色映彻,观者见之,莫不惊骇,以为神明所作。自此,国中琉璃遂贱,人不复珍之。"

公元1412年始建的南京大报恩寺琉璃宝塔,全部用白色和五色琉璃砌成,共9层,高78.2m。甚至在数十里外长江上也可望见,塔身白瓷贴面,拱门琉璃门券。门框饰有狮子、白象、飞羊等佛教题材图案的五色琉璃砖,刹顶镶嵌金银珠宝。角梁下悬挂风铃152个,日夜作响,声闻数里。自建成之日起就点燃长明塔灯140盏,每天耗油64斤,金碧辉煌,昼夜通明。塔内壁布满佛龛。该塔是金陵四十八景之一,被称为"天下第一塔",更有"中国之大古董,永乐之大窑器"之誉。它与古罗马大斗兽场、比萨斜塔、中国万里长城等一道称为世界中古七大奇迹,并被西方人视为代表中国文化的标志性建筑之一。

明、清的琉璃建筑更多,比如北京的天安门、故宫、天坛等。新中国成立后,我国的许多大型建筑也广泛应用琉璃,比如人民大会堂、中国美术馆、钓鱼台国宾馆十八号楼等。

除了琉璃瓦外,建筑陶瓷还包括陶瓷管道、墙面砖、铺地砖等。其中墙面砖、铺地砖平整光滑、明净柔和,给人一种舒适的感觉,习惯上常常称其为瓷砖。瓷砖有多种颜色,可拼嵌成一组组美观大方的图案,从而使建筑物熠熠生辉,光彩夺目。

建筑文化的感染作用,一方面体现在建筑形式美上,另一方面就是通过实用的装饰艺术,比如壁画、雕塑等来显现的。其中就以陶瓷壁画、陶瓷雕塑最为常见。

在福建省著名的风景区鼓山,有一对千佛陶塔,它烧造于1082年。该塔用上好的陶土烧制,平面八角形,9层,高6.83m,底座直径1.2m,仿木结构杰出阁式。系分层用陶土烧造,后拼合而成。塔身施紫铜色釉,塔壁共贴塑佛像1078尊。塔基座上塑出的金刚力士,有力负千钧的姿态,并塑有奔跑追逐的狮子、各种花卉图案。这种大型的精美陶土宝塔,国内实属罕见。

在北京故宫,有一座建于乾隆三十七年,长20.4m、高3.5m的高大琉璃照壁——九龙壁,其正面共由270块烧制的琉璃塑块拼接而成,照壁饰有九条巨龙,各戏一颗宝珠;背景是山石、云气和海水。九龙壁上面的九龙,形体有正龙、升龙、降龙之分,每条龙都翻腾自如,神态各异。而且龙的形象是采用浮雕技术塑造烧制,极富立体感;并采用亮丽的黄、蓝、白、紫等颜色,使得九龙壁的雕塑极其精致,色彩甚为华美,堪称我国古代城市雕塑的典范。

在国外,陶瓷壁画也常用于建筑装饰上。如1956年冈本太郎为建筑大师丹下健三设计的东京旧市政厅创作了陶壁作品《日之壁》与《月之壁》,被誉为现代美术

与建筑设计观念的综合产物,同时也开辟了现代陶壁艺术的先河。

联合国教科文组织的总部建筑外壁上设置了米罗的陶砖釉彩壁画。这种建筑与美术相结合的设计观念,在国外成为一种时尚,深深地影响了世界各地建筑师的设计观念。

目前,在建筑领域里,陶瓷除了用作壁画、雕塑等装饰材料,还可以用来建造住宅。在日本就有一种新型的陶瓷材料,轻可浮在水面,抗压性能好,不易破碎,且生产过程快捷。据说,陶瓷住宅比普通住宅造价更便宜。

在我国陶都宜兴,有一座别致的六角形陶亭。陶亭小巧玲珑、古朴雅致,亭内配有陶台、陶凳,可供五六人休息。陶亭的制作成功,为我国建筑陶瓷文化园地中又添一朵新花。

陶瓷以其优良的化学稳定性和巧夺天工的装饰效果,广泛地应用于现代化建筑、宫殿式房屋、园林艺术的亭台阁楼等。其与建筑相结合,真是相辅相成,相得益彰。

陶瓷为人类建筑文化的发展作出了很大的贡献。

3.3.8 陶瓷与音乐

音乐是美好的,动人的音乐不但给人以美的享受,而且可以陶冶人的性情。古希腊哲学家与美学家柏拉图就认为节奏和曲调会渗透到灵魂里去。乐圣贝多芬曾经断言:"音乐是比一切智慧及哲学还崇高的一种启示。"音乐有如此奇妙的作用,殊不知它与陶瓷还有很深的缘分呢。

千百年来,古人用声如"磬"来形容陶瓷的特殊音色,"磬"(古时同"磬")是古代玉石制的乐器,可见陶瓷的声音是何等优雅。如果要追溯陶瓷与音乐的历史,那么最早我们可以从原始社会谈起,在原始社会,音乐舞蹈已是当时人们精神生活的一个重要组成部分,而音乐与乐器往往又是紧密相连、不可分割的。在新石器时期,人类最早使用的乐器除了石哨和骨笛等以外就是陶哨了。在6700年前的西安半坡遗址,出土了两个陶制的口哨(或称作陶埙),这是迄今为止我国出土的最早的乐器之一。但该陶哨只有一孔,只能发出两个音。以后在山西万荣县荆村又出土了二音孔陶哨,比半坡陶哨有了进步,它能吹出三个音。到了奴隶社会的殷代出现的五音孔陶哨,已能吹出整个七声音阶,到了汉代已出现了六音孔陶哨。从此,在遥远的古代,陶哨与音乐也结成了难分的姻缘。

陶瓷作为乐器最早的记载见于《诗经》:"坎其击缶,宛丘之道。"这里所说的"缶",是古代的一种陶器,大腹小口,用来盛酒。春秋战国时,人们也拿它当作一种打击乐器。《史记》中有这样一个故事:公元前279年,秦王约赵王相会,会上秦王戏弄赵王,要他弹瑟,赵王勉强弹了一曲,于是秦国史官把此事记录下来。赵国谋臣蔺相如十分气愤,"愿以颈血溅秦王",迫使秦王击缶,并也要赵国史官把此事记录下来,挽回了赵王的面子。

真正的瓷器出现以后，人们发现它还有新的妙用——用作乐器。《乐府杂录》中记述："武宗朝,郭道源后为凤翔府天兴县丞,充太常寺调音律官,善击瓯。率以邢瓯越瓯共十二只,旋加减水于其中,以筯击之。其音妙于方响也。"讲的是在唐代大中年间,有个县丞名叫郭道源,擅长音乐,特别善于辨听各种不同大小规格的瓷瓯所敲击的声音,组成完整的瓷瓯琴,而奏成动听的音乐。他常常当众表演,选取12个越窑或邢窑出产的瓷瓯,用筷子敲击,能成各种曲调,风格清新,令人回味。这里说的邢瓯、越瓯是指唐代最有名的白瓷窑所生产的盆、碗、杯、碟一类的瓷器。

击缶的风气,在唐代非常盛行。当时还有一个马处士精于此道,他常取8～12个瓷瓯置于桌上,用筷子敲击,此人的音乐修养比那个县丞要高,他还会调准瓷瓯的音准,即根据瓷瓯的发音,在瓯中加水,以水的多少来调音的高低。甚至半音音阶也能调得出来,音域很广,表现力很强,可以奏出许多悦耳动听的曲调,这也许是现代"碗琴"的鼻祖。提起"碗琴",看过《瓷都景德镇》的观众,也许还记得有这样的逗人场面：一位男青年兴致勃勃地在饭桌上摆满了许多汤碗、饭碗及小酒杯,然后很有节奏地用筷子敲打着瓷碗,演奏了一曲清脆悦耳的音乐,其声似泉水叮咚,琵琶铮铮。瓷器的这种特殊音色是其他任何乐器都难以比拟的。古人形容它"声如磬"就是这个道理。

在唐宋时期,除了缶,另一个常见的陶瓷乐器就是腰鼓。腰鼓原为西域乐器,后传入我国,唐代吸收入唐乐,并改用陶瓷材料烧制成鼓腔。在现今的故宫博物院,收藏着一件唐代鲁山窑花釉腰鼓,造型规整,花釉装饰富丽奔放,作为乐器有声有色。宋代陶瓷腰鼓依然流行,有完整的作品存在。如磁州窑黑釉划花腰鼓一件现存日本,定窑白釉划花腰鼓一件在美国,造型都小于唐代鲁山窑花釉腰鼓。

到了清代,人们用瓷土又烧制成了一种叫云锣的打击乐器。瓷器云锣,中间有凹形的9个小圆铜板。铜板根据薄厚组成不同的音阶,用棒槌敲打,便发出优美动听的音乐。

现代的碗琴也是一种打击乐器。碗琴就是在桌子上摆满了许多汤碗、饭碗及小酒杯,然后有节奏地用筷子敲打起来,它便会发出清脆悦耳的音乐。碗琴看起来平常,得来却不容易。它是在成千上万个瓷器碗、杯中挑选出来的。

陶瓷除了用作打击乐器以外,还用作吹奏乐器。埙,是我国最古老的吹奏乐器之一,大约有7000年的历史。最初埙大多是用石头和骨头制作的,后来发展成为陶制的,形状也有多种,如扁圆形、椭圆形、球形、鱼形和梨形等,其中以梨形最为普遍。埙上端有吹口,底部呈平面,侧壁开有音孔。最早的埙只有一个音孔,后来逐渐发展为多孔,一直到公元前3世纪末期才出现六音孔埙。陶笛的鼻祖是中国的古埙,目前国际上比较流行的陶笛大多数是以19世纪中期意大利人都那提设计的潜艇型款式为参照对象的,都那提不但是最早给这种乐器取名为"奥卡利那"(意大利语中"小鹅"之意)的人,而且还开办了最早的陶笛工作坊,曾经设计7种不同规格的10孔陶笛,并组成了世界上第一个陶笛乐队。在都那提的10孔奥卡利那笛

的基础上,后来日本、美国等地的艺术家又继续对此进行了改进,从而有了12孔陶笛和复管陶笛。

另外,在古代陶瓷吹奏乐器中,还出现过一种瓷箫。故宫博物院陶瓷馆就曾展出过一种白釉德化瓷箫,其釉质莹润洁白、造型端庄精巧。据文献记载:"百杖中无一二合调者,合则其声凄朗,远出竹上。"

近年来,在景德镇出现了一套完全由瓷制品组成的新型民族乐器。它包括瓷瓯、瓷箫、瓷鼓、瓷笛、瓷编钟等11个品种共16件(套),相比其他乐器,其音色优美,音域、音量适中和音准核定后不受气候影响的特点更为明显。瓷乐器的出现,不仅体现了中国古代文化和当代文化之间的继承和发展的脉络关系,而且还反映出陶瓷音质清澈透明的特色,将景德镇瓷器"声如磬"的品质发挥到了极致。

另外,陶瓷不仅仅用作乐器,更多的是将陶瓷对音乐的影响用在建筑艺术中。我国著名的陶艺家朱乐耕先生为韩国麦粒别馆创作及制作了内墙体的整体装饰,这是一组大型陶艺壁画,是一次陶艺家、建筑师和音响设计师的跨界融合,成功实现了音乐厅内墙首次用瓷砖做反射材料的突破。

随着科学技术的发展,现代陶瓷在音乐中又大显身手了。每当我们打开收音机听音乐,总要调整电台的频率,虽然电台很多,有的播新闻,有的放音乐,但它们互不干扰,这是什么原因呢?原来与陶瓷还有关系,这主要是电子仪器中有很多用压电陶瓷制成的滤波器和振荡器。不要小看滤波器,它能起到过滤电波的作用,所以我们可以借助"现代陶瓷的特异功能"听到悦耳的音乐。压电陶瓷还能做出会发声的陶瓷元件——压电蜂鸣片,它还会发出各种曲调音乐。压电蜂鸣片是电子音乐玩具的主要元件。随着科学技术的发展,将来,陶瓷与音乐的关系会更密切和融洽。

3.3.9 陶瓷与书法

中国陶瓷与书法艺术的结合之缘,如果追根溯源的话,应是始于新石器时期陶器的陶符。仰韶文化、马家窑文化、大汶口文化遗址出土的陶器上有许多刻划符号,开了陶器书法艺术的先河。到了春秋战国时期,陶器上的文字逐渐增多。在河北磁县的午汲古城私人制陶作坊遗址中出土的陶器及残片上,就有"文牛淘""粟疾已""史口""韩口""不孙""爱吉"等字样。秦代以后,官方管理的制陶作坊成为行业主导,河北邯郸遗址出土的"邯亭",河北武安汉代遗址出土的"陕亭"等戳印陶文,都是地方官营制陶作坊的名称。

早期陶器上的书法艺术,由于书写工具的限制,刻划出来的文字线条生硬、笔画带涩。直到唐代,由于书法艺术的繁盛和制瓷工艺的发展,真正有品位的陶瓷书法才得以出现。

唐代时期的长沙铜官窑在陶瓷上采用了新的釉下彩工艺,在瓷器的坯胎上直接施彩。然后再罩上一层透明釉,经高温烧成。因为它是先书写,然后再施釉,比

直接在光滑的釉面上书写更为便利。铜官窑陶瓷上的书法皆为草书,流畅洒脱,不拘一格,具有浓烈的书法意味。

到了宋代,文人与工匠开始广泛用书法来装饰陶瓷。其中以磁州窑最为出名。磁州窑的书法艺术笔意豪放,运笔圆润,墨迹恣意而生动有势,颇具苏轼、黄庭坚等大家的洒脱风格,又蕴含民间质朴的生命力,被后人评价为"字体遒劲古拙,非今人所能为"。

金、元两代是磁州窑的诗文最为繁盛的时期,也是书法水平最高的时期,许多书法作品堪与名家手笔相媲美。如金代瓷枕上"己所不欲,勿施于人",其风格悠肆洒脱,挥霍翻腾,毫无矜持之态,表现出一种洒脱的平和之气,有很高的书法造诣。

到了明清时期,陶瓷与书法艺术的联系更加密切。《古玩指南》上说:"为康瓷之大笔筒多书古代名文,若《滕王阁序》《归去来兮辞》《兰亭序》《赤壁赋》等,视面积之大小而择出之,书法精美,出入于虞柳欧褚之间,且有作四体书,实以前所未见。"

清代督陶官唐英就自制了几种陶瓷书法作品。有一件白地墨彩四体书笔筒,十分引人注目,器身正方折角形,四面以真、草、隶、篆墨书诗句七言律。还有一件白地墨彩篆书寿字笔筒,器件呈圆柱形,直圈足。器身以墨彩篆书各式寿字102个。

陶瓷与书法的关系,不仅表现在以瓷代纸,在陶瓷上创作书法,还体现在许多书法文具是由陶瓷做的。

砚是文房四宝之一,我国古代很多砚是由陶瓷制的。如陕西省博物馆收藏的陶瓷砚就有:箕形平底陶砚、黄青釉瓷、唐箕形陶砚、箕形双足陶砚等。陕西省礼泉县唐代昭陵陪葬墓——长乐公主墓中出土的"白瓷辟雍砚",直径31.5cm,高9.4cm,由砚台和砚盖组成。砚面凸起,不施釉,便于研磨,周边有棱,围出圆形槽,可容水、墨,砚座由25个蹄形足组成。不仅制作精美,规格之大,也实属罕见。

书镇的作用是,读书或写字作画时,重压在书上或纸张上,以防乱页或移动,其形态各样,如动物形、植物形、人物形、长方体、椭圆形、多角形等,是文人案头的宝玩之一。镇纸的材料多用重木、陶瓷、金属、水晶、玉石等。《考槃余事》中记载:"陶制者有哥窑蟠螭,有青东瓷狮、鼓,有定哇哇、狻猊。"

砚滴用以储水,供研墨之用。古代,随着青瓷的发展,青瓷砚滴也多了起来。1984年,河南偃师杏园发现了一座三国古墓,出土了一件小小陶俑,赤身尖顶,双手捧钵,盘坐于一平台上,高12cm,造型别出心裁,左肩上略隆起处有一小孔,大小正好用于插笔。

笔洗用于洗笔。以钵盂为其基本形,其他的还有长方洗、玉环洗等。陶瓷笔洗最常见,有官、哥元洗、葵花洗、罄口元肚洗、四卷荷叶洗、卷口帘段洗、缝环洗等,其中以粉青纹片朗者为贵,还有龙泉双鱼洗、菊花瓣洗、百折洗、定窑三箍元洗、梅花洗、绦环洗、方池洗、柳斗元洗、元口仪棱洗等。今藏于上海博物馆的哥窑海棠式洗、藏于台北故宫博物院的枢府釉印花洗,都是国宝级的稀世珍品。此外,还有中

间用作笔洗,边盘用作笔掭的。形制各异,或素或花,工巧拟古,蔚为奇观。

日本东京国立博物馆有一件明代万历五彩云龙纹洗,造型新颖:长方委角,洗心内三分之一处立一山形隔断,另三分之一处突起两个有龙头及火珠。洗内注水之后,宛如双龙戏珠,十分精致美观。

宜兴紫砂工艺厂创作了一尊人物陶瓷雕塑"萧翼赚兰亭图"。它取材于唐代大画家阎立本根据唐何延之《兰亭记》故事所作人物。相传,唐太宗最喜王羲之法书,虽收集甚富,仍思念《兰亭序》,常令人明察暗访之。浙江绍兴永欣寺有僧人辩才,为王羲之第七代孙僧智永嫡系的再传弟子,藏有《兰亭序》,从不示人。李世民多次高价收之,不遂,谋之。房玄龄荐监察御史萧翼以谋。萧翼讨得王帖两三,着便服,饰书生,径至会稽。每日至永欣寺看壁画,引得辩才注意。萧翼以山东口音与之招呼,不若西北口音。彼此寒暄,引至内室。萧翼以琴棋书画、诗词歌赋与之言,甚稔。逾日,更十分投合,至晚留宿。引灯长叙,竟类知己。萧某拿出王帖与之观,辩才云:帖乃真迹,却非精品。萧某叹曰:惜乎!《兰亭》虽有,今不得再见。辩才使气,从房梁处取得《兰亭》以观之。萧某云:假。二人争论之。一日,乘辩才不在,萧某取之,寻得驿长,以真面目示之,取绢三千匹、粮三千石予寺。

《萧翼赚兰亭图》描绘的就是这一场景故事。画的是萧翼和袁辩才索画,萧翼洋洋得意,老和尚辩才张口结舌,失神落魄,旁有二仆在茶炉上备茶,各人物表情刻画入微。

陶瓷和书法都是华夏文明中最为普遍的、极为重要的文化传承的载体,它们以各自的特点及方式不断延承着人类前进的足迹。书法与陶瓷的结合不仅在物质上的贡献对中华民族的影响颇深,而且在精神上也陶冶了中华民族,对民族个性、民族素养、民族品格的塑造起到了巨大的促进作用。随着人们的审美情趣与审美标准的不断升高,也必然影响着陶瓷书法艺术的审美趣味与鉴赏标准。

3.3.10 陶瓷与体育

陶瓷文化与体育文化有着很深的渊源。从考古史上获得的大量资料就能看出。例如:西安半坡氏族村落遗址出土的文物彩陶"半坡人面鱼纹盆",上面绘有人鱼共泳于水中的情景,宋代文物"瓷枕"上的《蹴鞠图》,上面绘有一儿童身穿窄袖服装正在踢球的图案;还有古代陶瓷上绘制的《婴戏图》,上面绘有一群儿童正在玩耍带有"羽毛"的球(现代的毽球)。这表明,在远古时期,体育就进入了人们的生活,体育就融入了陶瓷创作当中。

《日本体育大辞典》中有:"过去,一般认为高尔夫球创始于英国。近年在荷兰的陶器上发现了一幅高尔夫球的绘画,依古文献考出,它发祥于15世纪初期的荷兰。"

我国曾在河北巨鹿发掘的陶枕上,发现了儿童捶丸图。捶丸被称为中国古老的高尔夫球。

我国古代制造的瓷质围棋子和象棋子数不胜数。比如景德镇湖田古窑遗址陈列馆就收藏有元、明时期的瓷质象棋子。

1988年，景德镇市雕塑瓷厂研制出一种象形象棋。这种象棋的棋子均由高约一寸的微型瓷雕组成。如"车"即一辆战车；"将"是仗剑而立的楚霸王项羽；"相"是足智多谋的韩信。这种象棋给人一种身临战场的感觉，不仅具有娱乐、实用的价值，而且还是一种具有艺术性的陈设品。

德国的奥伯霍夫滑雪跳台是由一条陶瓷材料铺设的助滑坡道，它可使跳台滑雪运动员在任何季节都能进行训练。它在无雪季节里不需喷水助滑即可获得满意的速度，而且比较安全。

日本曾推出一种陶瓷钉鞋。它与传统的铁钉鞋相比，具有穿着轻盈舒适、附着摩擦力好、使用寿命长等优点。这种陶瓷钉鞋，受到棒球、高尔夫球运动员和业余爱好者的青睐。

目前，有些国家生产的陶瓷高尔夫球棒、陶瓷网球拍和陶瓷登山杖等也受到运动员的喜爱。

在陶瓷作品中，反映体育的内容是很多的。陶艺家们通过陶瓷这一特殊的载体，来表现体育的内在魅力。如著名陶艺家吕品昌在中国第三届体育美术作品展览获得一等奖的《阿福之家》，就是以粗陶制成，由三个人物形象和一件中国象棋棋盘组成。这套作品无论从其名，还是从其形来说，都溢满了中华民族博大精深的文化。作品中被命名的小泥人"阿福"，千百年来就是中国人吉祥、美满、富裕的象征。另外，通过夫妻对弈、孩童观战这一特定的环境，表现出了中国大家庭充满温馨、和睦的氛围，旨在意蕴中华民族人人参与奥林匹克运动的精神。这组雕塑古朴、粗犷，色调如青铜器，令人感受到悠久的中华民族文化的震撼。

在我国郴州女排训练基地，有一幅《中国姑娘》的巨型陶瓷壁画，长36m，高3.4m，由1955块陶板组成。它以艺术的形式再现了女排姑娘为祖国荣誉勤学苦练、顽强拼搏的英姿。

我国宜兴著名陶艺家吴小楣，又称浪石先生，1993年因北京申奥失败，开始将其创作方向定为制作"体育陶艺"，以中国古代体育活动为创作题材，以"盛世风流"为总题名，制有"汉百戏""唐马球""清百子""五禽戏""罗汉拳""太极拳""男欢女嬉"等系列。浪石先生是国内唯一一位专作"体育陶艺"的陶艺家。其艺术作品风格独特，主要采用中国汉唐原始陶艺作法。在表现形式上又融入现代艺术意识，在抽象与具象的关系中寻找东西方文化的交汇点，所以虽然作品题材是传统的，但形式美感是现代的。其代表作"汉百戏""汗青""仿古簋"等获全国陶瓷美术设计评比金奖、银奖。

2008年北京奥运会时，由中国工艺美术大师王锡良和秦锡麟监制的《荣誉·辉煌》纪念珍藏瓷，无论是在创意上还是在创作上，都紧扣奥运主题，器形为白色胎质的奖杯瓶。2008年是鼠年，瓶的双耳为特殊的鼠耳，国际奥委会在第112次会

议上宣布北京申奥成功,并设立38个比赛项目,故而瓶高38cm,瓶口、瓶底为112mm,珍藏瓷由两个瓷瓶组成,一瓶为"花香五洲",上绘历届奥运会举办国国花,另一瓶为"情聚中华",上绘中国国花牡丹及北京等7个比赛城市的市花。瓷瓶上角绘五只蝙蝠,寓意五福娃,同时"蝠"与"湖"谐音,表达"五湖"的含义,四面绘有寿山湖海,寓意"四海",为"五湖四海"。两瓶共有39处体现了奥运设计理念。这套惊艳登场的《荣誉·辉煌》标志着具有悠久历史文明的古国,在现代社会里经济繁荣、文化深厚、人文和谐。它诠释了奥运精神,向全世界传达了和平、和睦、和谐、友谊的精神理念。

另外,由景德镇奥体瓷业有限公司制作的一组雕塑类瓷器,把各个体育比赛项目中的运动员所表现的力和美完美地进行了表现,他们共用陶瓷打造了29款代表第29届奥运会的栩栩如生的运动造型雕塑。这是世界上首次如此全面地用陶瓷之美来展现运动之美,这也是景德镇人献给奥林匹克运动的一份独特的礼物。而一只由景德镇陶瓷艺术家制作的名为《圆梦》的陶瓷花瓶,采用寓意的手法,用10朵盛开的国花牡丹,表达了中国人民决心把第29届奥运会办得十全十美,圆满成功的美好愿望。此外,为迎接2008年北京奥运会,民间的艺术大师和艺术家们也创作了大量的以奥运为主题的系列瓷板、圆盘、瓷瓶画。高级工艺美术师万志军就精心创作了一套12块瓷板画《中华神猴喜迎奥运》,作品中的这些猴以不同的中国武术动作展现在人们面前,姿态优美,动作刚劲,气韵生动,借此表现了中华民族乐观、自信、敢于拼搏、奋发向上的民族精神,受到广泛好评。这些以体育文化为素材的陶瓷艺术作品,给人们带来艺术上的享受和精神上的鼓舞。

3.3.11 陶瓷与军事

陶瓷与军事有着不解之缘。在古代时,人们就常常用一种称为"绊马陶筒"的武器来对敌人的战马起扎滞、阻碍的作用。它的使用方法是将扎马钉放置在陶筒内,避免了直接使用扎马钉不可深埋,易被人发现和排除的缺点,因此被广泛运用在战场上。

在江苏宜兴陶瓷馆里,有一种鲜为人知的古代军用陶器,它就是宋代的行军壶——韩瓶。韩瓶是一种外形瘦长,大多高19cm,最凸处直径10cm,瓶口径6.3cm的小底敛口筒形釉瓶,口旁有四只瓶耳,可以穿系绳索,便于携带。史载此瓶在南宋时期是储酒、水的容器,由于当时南宋小朝廷偏安临安,金兵屡屡进犯,战争连绵不断,当时的南宋名将韩世忠奋勇抗敌,他所率军队曾用此瓶作为行军水壶,故称为"韩瓶"。

被称为"世界八大奇迹之一"的秦始皇陵兵马俑,是世界上最大的地下军事博物馆。俑坑中陶人身高1.8m左右,陶马身高1.5m,身长2m,并且布局合理,结构奇特,在深5m左右的坑底,每隔3m架起一道东西向的承重墙,兵马俑排列在墙间空当的过洞中,十分形象地反映了中国古代2000多年前的军制、战阵、兵种等军

事状况。

公元 1040 年出版的《武经总要》里,有关于"霹雳球"的记载。它以竹为轴,外面用薄瓷、碎铁片和火药包裹成球,爆炸时其声如雷,声震四方,堪称当时的新式武器。把这类武器加以改造埋在地下,便是最早的地雷。

在枪林弹雨的战场上,防弹衣成了战士的防身用品。现代的防弹衣是由古代盔甲演变而来的。在朝鲜战场上,美军士兵穿着嵌有陶瓷片或金属片的尼龙防弹背心。当时防弹背心不仅笨重,而且防弹能力差。在越南战争期间,美军士兵穿上了陶瓷防弹衣。陶瓷防弹衣通常是用碳化硼陶瓷做成的。陶瓷防弹衣具有钢制防弹衣所不具备的特性,其硬度相当于钢的 3~4 倍,而重量只有钢的 60%~70%。射来的子弹被陶瓷挡住可失去 60% 的动能,而背板通过变形则能吸收剩下的 40% 的动能,从而阻止子弹穿透,保护军人的安全。后来,武器专家们又开发出了陶瓷-塑料复合材料做成的防弹衣,能挡住 50m 外 7.62mm 自动步枪子弹 3 发连中的射击。

除了防弹衣外,陶瓷还被广泛用于防弹装甲军用飞机、装甲车、汽车等方面。

美国于 1962 年率先研制成氧化铝陶瓷面板。在越南战争期间(1965—1975年),美国空军把 9mm 厚的烧结氧化铝陶瓷装甲板用于直升机驾驶员的安全防护,经受住了实战的考验。直到现在,美国军用飞机的驾驶员座椅及其他某些关键性部位,仍然广泛地使用陶瓷复合防护装甲板。

陶瓷装甲具有金属装甲无可比拟的优越性能。目前各军事强国的主战坦克,大都采用陶瓷复合装甲。像英国的"奇伏坦"式坦克、美国的"XM-1"式坦克、德国的"豹-2"式坦克、俄罗斯 T90、英国"挑战者"、法国"勤克莱尔"等都采用了含有陶瓷材料的复合装甲。这类陶瓷复合装甲不仅能抗御常规弹药的攻击,而且还能承受中子弹和反坦克导弹的攻击。德国的"黑豹-87"式坦克,其复合装甲由陶瓷、橡胶和特种树脂等多种材料复合而成,能在一定程度上承受原子武器的冲击波和热辐射,是目前世界上最先进的复合装甲。美法两国联合试制的"M-113"型军用装甲运输车,其防护装甲是一种特制的陶瓷,这种装甲车辆的正面能够经受 20mm 炮弹的轰击,其两侧能够经受 13.7mm 枪弹的射击,其防护能力是其他同类车辆所不能比拟的。

陶瓷和金属混合均匀,再经过高温烧结制成金属陶瓷,它兼有金属和陶瓷的优点,既韧又硬,且密度小,重量轻。在高温下,陶瓷中金属组分能首先挥发并把热量带走,从而使其温度大大降低。

英国武器研发者,就曾用陶瓷与复合材料制成了双管枪,极受军方青睐。这种枪的瞄准系统装在头盔里,由微电脑控制,作战时刻发射多发子弹,不仅提高了枪管的耐烧蚀性能,延长了使用寿命,而且还减轻了重量,射击精度大大高出常规的枪。美国的"爱国者"防空导弹中,最新的拦截导弹已经配备了陶瓷弹头,既能保护导弹电子线路不受微波干扰,又能令其以极快的速度飞行,大大提高了作战效能。

航天飞机和宇宙飞船在穿过大气层时,其表面某些部位的温度可高达 2000℃ 以上。在如此高的外部温度下,为使其内部的仪器设备能够正常工作并确保乘员的生命安全,金属陶瓷大有用武之地,如美国的"哥伦比亚"号航天飞机和苏联的"暴风雪"号航天飞机,其表面都覆盖了大量的能耐高温的金属陶瓷防热片。实验表明,这种金属陶瓷防热片可以重复使用 100 次以上。

另外,陶瓷还可以作为发动机。现代高性能汽车,特别是军用飞机等装备的发动机的功率非常大,涡轮进口温度可达到 2000℃。合金材料承受不了这样的高温,但用陶瓷复合材料便可解决此问题。

当前,各主要军事强国都在着力研究采用陶瓷、陶瓷纤维增强材料和陶瓷涂层来提高发动机零部件的工作性能,并且已取得了长足的进展。实践表明,陶瓷发动机具有两个十分显著的优点:一是热效率高,其有效功率可比钢质发动机高出 45% 以上;二是它无需冷却系统,从而显著减小了发动机的体积和重量,这在航空和航天技术中具有特殊意义。

关于陶瓷在发动机上的应用,目前最引人注目的是涡轮复合式陶瓷燃气轮机。美国用在 M1 主战坦克上的 AGT-1500 燃气轮机,由于它的某些零部件用陶瓷取代了战略金属,这样一来不仅使战略金属短缺的问题得到了缓解,从而降低了成本,而且还延长了发动机的使用寿命,同时提高了坦克的战斗性能。

日本将非氧化物陶瓷制造的燃气轮机用在汽车上,将汽车发动机的工作温度从 900℃ 提高到了 1200℃,可节省 20%~25% 的燃料。这种陶瓷发动机不但可以使用汽油和柴油,而且还可以使用甲醇和煤油。

据报道,目前美国正在研制 600~750 马力(1 马力=735.5W)的陶瓷绝热燃气轮机,他们还计划为下一代主战坦克设计一种动力高达 1500~2000 马力的陶瓷燃气轮机。

现代战争中,由于雷达、红外、激光等探测、跟踪制导技术高度发展,使武器的命中率提高了 1~2 个数量级,这给军用飞机、坦克、舰艇等造成很大的威胁。为了应对这种威胁,人们发明了隐身技术,以减少兵器被发现的概率。采用陶瓷材料铁氧体等吸波材料和透波材料,是实现"隐身"的一条重要途径。比如,五角大楼就是利用陶瓷材料铁氧体吸收电波的特性来达到其隐蔽性的。

美国在电子技术基础上研制出了用陶瓷制成的光纤通信,通行能力比同样粗细的金属线高出几百倍,同时,重量轻、保密性好、抗干扰能力强,即使原子弹产生的强大电磁脉冲也奈何不了它。还有当今光学计算机的"大脑",也使用高精度陶瓷材料制成,抗干扰能力强,使用寿命也长。

用陶瓷制成的超导体在军事上的应用也极为广泛。超导体的应用将使军事指挥、控制、通信和情报系统的效能大为提高,将使军队大规模、远距离的快速机动和输送能力得到进一步增强。比如,利用超导体电阻为零而制成的军用电缆将没有损耗,可以实现远距离无衰减通信。利用超导磁体可以获得极强的磁场。用超导

磁体制成的超导直流电机,可使电机体积缩小、重量减轻、功率密度大大提高,这对建造高航速、低噪声的大型军航具有极大的吸引力。利用超导体抗磁特性制成的超导陀螺仪,将大大提高军用飞机的航行精度。在两层超导膜中间夹一层非常薄的绝缘体,就制成了约瑟夫逊结。利用它研制的超导电子器件,可以制成对周围磁场变化极其敏感的超导磁场计,能用来追踪潜入领海的敌方潜艇、探测地雷或制成灵敏度极高的磁性水雷;制成超导干涉仪可用来探察军事设施和武器装备的质量等。

参考文献

[1] 程金城.文明的载体和人性的容器:中国陶瓷文化[M].沈阳:沈阳出版社,1997.

[2] 童光侠.新石器时代早期的陶瓷文化[J].景德镇高专学报,2006,21(3):96-99.

[3] 叶宏明,杨辉,叶培华,等.中国瓷器的起源[J].陶瓷学报,2008,29(2):121-142.

[4] 漆德三.陶瓷纵横[M].北京:中国轻工业出版社,1990.

[5] 百度百科.何朝宗[EB/OL].[2023-07-20].http://baike.baidu.com/view/136343.htm.

[6] 阎飞.窑神崇拜的比较[J].南京艺术学院学报,2009(6):126-128.

[7] 百度百科.景德镇瓷业习俗[EB/OL].[2023-07-20].http://baike.baidu.com/view/2957828.htm.

[8] 百度百科.碰瓷[EB/OL].[2023-07-20].http://baike.baidu.com/view/147674.htm.

[9] 叶喆民.中国陶瓷史[M].北京:生活·读书·新知三联书店,2006.

[10] 吴冷杰.浅谈中国茶文化对陶瓷饮茶器皿演变与发展的影响[J].江苏陶瓷,2000,33(1):37-39.

[11] 李智兴,方益民.宗教文化对中国传统陶瓷艺术的影响[J].山东陶瓷,2010,33(4):43-45.

[12] 朱凡.中国文物在非洲的发现[J].西亚非洲(双月刊),1986(4):55-61.

[13] 百度百科.华光礁1号[EB/OL].[2023-07-20].http://baike.baidu.com/view/5799340.htm.

[14] 童光侠.唐代陶瓷与陶瓷诗歌[J].中国陶瓷工业,1999,6(1):44-47.

[15] 童光侠.乾隆皇帝的陶瓷诗[J].景德镇高专学报,2005,20(1):82-84.

[16] 王燕.浅论诗词与陶瓷绘画的关系[J].陶瓷研究,2011(2):83-84.

[17] 百度百科.秦砖汉瓦[EB/OL].[2023-07-20].http://baike.baidu.com/view/329634.htm.

[18] 秦砖汉瓦:古代建筑的历史渊源[J].建筑装饰材料世界,2007(7):24-25.

[19] 喻斐.论建筑环境中陶瓷壁画的运用与发展[D].苏州:苏州大学,2007.

[20] 潘兆鸿.陶瓷300问[M].江西:江西科学技术出版社,1988.

[21] 王健,李长海.浅谈我国古代的陶瓷乐器[J].陶瓷科学与艺术,2002,36(5):37,46.

[22] 张复宇.陶瓷乐器研究[D].沈阳:沈阳理工大学,2008.

[23] 朱顺龙,李建军.陶瓷与中国文化[M].上海:汉语大词典出版社,2003.

[24] 付弟雯,曾晖.景德镇陶瓷文化与体育文化的融合[J].中国陶瓷,2008,44(6):34-35.

[25] 万志峰,陈庆文.体育与陶艺[J].景德镇陶瓷,2003,13(4):33-34.

[26] 百度百科.韩瓶[EB/OL].[2023-07-20].http://baike.baidu.com/view/1633721.htm.

[27] 百度百科.秦始皇兵马俑[EB/OL].[2023-07-20].http://baike.baidu.com/view/150809.htm.

[28] 百度百科.陶瓷装甲[EB/OL].[2023-07-20].http://baike.baidu.com/view/4211089.htm.

[29] 王海珺,姚皎娣.中国文化符号:陶瓷[M].西安:陕西人民出版社,2021.

[30] 漆德兰.陶瓷与茶[M].南昌:江西高校出版社,2022.

[31] 周孟熙,王瑞,符玉梅.现代陶瓷审美及价值研究[M].长春:东北师范大学出版社,2019.

[32] 矫克华,李梅.中国对外贸易陶瓷[M].成都:西南交通大学出版社,2022.

[33] 吉乐,方理.海上丝绸之路的陶瓷:外销瓷如何塑造全球化的世界[M].北京:中国科学技术出版社,2022.

[34] 陈宁主.从china到China:中国陶瓷文化三十讲[M].南昌:江西高校出版社,2020.

[35] 叶喆民.中国陶瓷史[M].3版.北京:生活·读书·新知三联书店,2022.

[36] 申家仁.陶瓷诗话[M].广州:岭南美术出版社,2019.

第4章
陶 瓷 技 术

陶器的发明是人类文明的重要进程,它是人类第一次改变物质材料特性的伟大创举。先民们在漫长的原始生活中,发现晒干的泥巴被火烧之后,会变得更加结实、坚硬,并且可以防水,于是陶器就随之产生了。陶器的发明,揭开了人类利用自然、改造自然的新的一页,具有重大的历史意义,在人类生产发展史上竖起了一座丰碑。

我们的祖先对黏土的认识由来已久,陶器是用泥巴(黏土)成形晾干后,用火烧出来的。它是土与火的交融,是一门独特的"土"与"火"的艺术。特别是东汉晚期瓷器的出现,我们的祖先利用自然力,凝结了历代工匠的智慧与心血,满足了社会生活的需要,积聚了时代与民族的精华,成为中国乃至世界科技、工艺、文化史上的一项伟大发明,成为外国语汇里中国的代名词。

陶瓷,是水、火、土的完美结合,是人类想象力和创造力的最好体现,是自然与人文交汇的结晶。它吸收了其他工艺的成就,并根据自身特点加以融会贯通,将"形""意"之美发挥得淋漓尽致。几千年来,它精彩纷呈、一路璀璨,展现了中华民族博大精深的精神世界和审美情怀。

制陶是一门古老的技术,陶瓷在众多艺术形式中也是技术性极强的一个门类。从柔软的泥土变为具有一定外形、体积和美感的陶瓷制品,需要经历几十道工序,凝结许多智慧与劳动,在景德镇就有"过手七十二,方克成器"之说。陶瓷技术既简单又复杂,因为处处充满着未知、矛盾与神奇。在几千年的陶瓷历史进程中,早期的陶瓷器更注重外表釉面的艺术效果,而胎体相对粗糙,采用的都是单一原料的"一元配方"。自从景德镇的制瓷工匠发现了神奇的高岭土,改用"瓷石+高岭土"的"二元配方"之后,瓷器才出现了质的飞跃。而在高科技的现代,则是根据"长石-石英-高岭土"的"三元系统"理论,探究"组成、结构、工艺"与陶瓷器性能之间的内在联系,科学性地指导陶瓷的制作与生产。

几千年来,中国制瓷业不断推陈出新,辉煌灿烂,主要依赖于胎、釉、彩这三个基本元素的持续改良。原料、配方的调整,施釉技术的完善与发展,温度和烧造气氛的控制与把握,从内外两个层面决定了陶瓷器的品质与特征。

任何一件陶瓷作品必然受到民族性、地域性和文化性的制约和影响。它们都是材料的质地、陶瓷造型和陶瓷装饰三者的统一;是工艺技术、科学技术与造型艺

术的统一;是功能性、审美性和商品性的统一。本章沿着原料加工、成形、施釉、烧成、装饰的各主要生产工序,循序渐进地介绍传统陶瓷的制造技术与工艺,展示"化腐朽为神奇"的过程与艺术魅力。

4.1 陶瓷原料——抟泥幻化

在民间,曾经流传着"点石成金"的神话,这当然只是个传说和比喻。但是我国古代劳动人民很早以前就能够把很不起眼的泥土,制成最精美的陶瓷器,中国的瓷器最初运到欧洲时,价格就像黄金那样昂贵,这种"化腐朽为神奇"不再是神话,而是生动的事实。

原料是基础,原料的合理选择十分重要。传统陶瓷所用的原料都是各种天然矿物,陶瓷制品的性质不仅与工艺过程有关,而且与原料的种类及产地有关。陶瓷制品的性能主要由胎体结构决定,胎体结构则由原料的种类和工艺决定。

陶瓷,这棵万年古树,枝繁叶茂,新枝不断,但都来源于泥土。但泥土究竟是怎样变成"黄金"的呢?这里面蕴藏着十分复杂的过程。

4.1.1 泥土制陶

制陶,离不开泥土,可以说泥土是一切陶瓷制品的母亲。据科学考证,最早的陶器距今已超过1万年,发掘自我国江西仙人洞和广西甑皮岩人用陶遗存,地质年代都在万年以上,古埃及的制陶同样有万年历史。

人们习惯把能做陶器的泥土称为"陶土"。其实,制陶的原料就是极普通的黏土,可以说世界上任何一个地方,不管什么颜色的黏土(红黏土、黄黏土、黑黏土),都有可能烧成陶器。也就是说,制陶原料在自然界中随处可见,没有配方限制。人们把泥土运到河边,加水调成泥浆,去除杂质,让它慢慢沉淀,几天后将颗粒较细的上层泥土取出,脱去多余水分,就变成用来制作陶坯的陶土了。

陶土需经过揉制后才可制作陶坯。最初的方法是随意用手捏,接着改为泥条盘筑法,即将陶泥揉成泥条,由下至上盘旋成各种形状的陶器,这种方法更具稳定性,也更加对称、平衡。成形后,趁水分半干之时,再用陶拍以内顶外拍的方法拍打胎体,使泥条之间结合紧密。用这种方法成形的陶器,器内可能呈现出陶拍或手印的痕迹,外表有的经仔细修整看不出泥条痕迹,有的因陶拍上有一些装饰图案,在拍打过程中留下了自然的印纹图案,这被称为印纹陶。后来发明了陶轮,人们利用陶轮的旋转,把陶坯加工得更加完美细密,并能成批地生产陶器。

由于原料、工艺以及文化习俗的不同,新石器时代的陶器,从颜色看,有红陶、灰陶、黑陶、白陶、彩陶等品种;按胎质还可分为泥质陶和夹砂陶两大类;泥质陶是指单纯用黏土制作的陶器,夹砂陶则掺和了其他一些材料。掺和料除砂子之外,还有蚌壳末、云母片、炭粒屑、草壳、谷壳以及碎陶片等,加入这些掺和料的目的有的

是为了降低陶土的黏性,更易成形、减少收缩,防止开裂,有的是为了提高陶器的耐热和耐急变性能。夹砂陶多用于烹调器、汲水器和大型容器,夹砂陶是制陶技术进步的体现。从新石器时代的陶器遗存看,饮食器、盛储器以及精美的礼器,都以泥质陶为主,炊器则均为夹砂陶。

因为制陶的技术难度不大,烧陶的温度也很低(600～1000℃),可采用最原始的露天堆烧方式,即使在生产力十分低下的远古时代,也都基本可以实现。原始先民也许偶然从经火烧过的泥土会变坚硬而得到启发,从无意的发现到有意的尝试,逐渐懂得用水和泥抟制成形,经火烧烤而成陶器的道理,并在实践中不断地总结与提高制陶的技术。

我国史前的"彩陶文化"和"黑陶文化",达到了陶瓷发展史上的巅峰,创造了人类制陶史上的奇迹。

4.1.2 一元配方

制陶的历史悠久,技术难度不算高。而制瓷技术则曾是我国的独门绝技,堪称中国的第五大发明。

公元9世纪中期,一位阿拉伯商人曾这样惊讶地描述中国瓷器:"中国有一种非常精细的泥土,用它制成的花瓶竟然像玻璃瓶一样透明,花瓶里的水从瓶外面都能看见,但它竟然是用泥土制成的。"

说的没错,最早的瓷器确实都是只用一种泥土加工出来的,没有配方,业界往往用"一元配方"来称呼这种古老的原始制瓷工艺。这种单独即可成瓷的泥土俗称"瓷土",比较硬的则称作"瓷石"。需要特别说明两点:一是这种"自然天成"、可单独烧制瓷器的原料储量不多,而且比较难找;二是自然界中瓷土的成分差别较大,杂质较多,单凭"一元配方"无法烧制出高质量的瓷器。

瓷土或瓷石是自然界中以绢云母、石英为主要成分,并含有少量长石、高岭石的天然矿物,由于成因、产地的不同,它们的组成会有一定的差异。经过碓打、淘洗等加工处理之后,均可单独成瓷,但产品的质量会有较大的差别。其中某些熔剂成分含量较高的瓷石还可用于配制釉料,人们称为"釉果"或"釉石"。

从陶器到瓷器是一个重大飞跃,瓷器虽由制陶发展而来,但不是陶器发展的自然产物,二者有本质的不同。从科学的角度分析,瓷器是我国劳动人民经过长期实践、经验积累、不断摸索与提高,并取得"原料的选择和精制、窑炉的改进和烧成温度的提高、釉的发现和使用"这三个方面的重大突破才烧造出来的。不管怎样,勤劳智慧的中国人民能在2000多年前就发明出了这种"一元配方"的独门绝技,确实让世人惊叹!

4.1.3 二元配方

我国最早的瓷器创制于公元1—2世纪的东汉时期,是一种釉色发青的原始

瓷器。

在元代以前的瓷器，几乎都是青色或近似青色，青瓷是中国瓷器的鼻祖。白瓷比青瓷大约晚出现400年，白瓷的出现，为制瓷业开辟了一条广阔的道路。有了白瓷，才有影青、青花、釉里红，才会有斗彩、五彩、粉彩等琳琅满目、色彩缤纷的彩瓷。可以说白瓷的发明，是我国陶瓷史上的又一个里程碑。

白瓷的制作要求非常苛刻，最难解决的就是"变形"问题。景德镇的能工巧匠们在前人"一元配方"的基础上，发现了神秘的高岭土之后，开创性地采用了"瓷石+高岭土"的二元配方。为了防止变形，他们将瓷石与高岭土按照适当的比例搭配起来使用，再经过碓打、淘洗、精选、捏练等复杂考究的70多道工序，成功地烧制出了世人仰慕的"白如玉、明如镜、薄如纸、声如磬"的高温硬质瓷。"二元配方"中高岭土的加入量一般为10%~30%，要根据每种原料及各个工厂的生产实际进行调整。正是凭借这独特的"制瓷秘诀"，在漫长的制瓷发展历程中，景德镇成了世人仰慕的瓷都，书写了一页又一页光辉的篇章，创造了一个又一个伟大的奇迹，辉煌地体现了中国瓷器发展的卓越成就。正是依靠领先世界的"制瓷秘诀"，使得中国瓷器作为一个世界级的高端奢侈品，垄断了国际市场1700多年。

4.1.4 三元系统

地球表面含量最多的是各种硅酸盐矿物。石英是自然界中最多的矿物之一，在地壳中的SiO_2的丰度约为60%，富含于各种泥、沙、石之中。长石是地壳中分布极广的造岩矿物，约占地壳总重量的50%，广泛分布于岩浆岩、变质岩和沉积岩中，它是一种碱金属或碱土金属的铝硅酸盐。

现在任何一种硅酸盐制品的生产，都是在实践经验的基础上，以相应的相图为基本依据去寻找它们的合理组成，选择温度范围，调整性能，改进配方，分析指导工艺过程。例如普通玻璃是以"Na_2O-CaO-SiO_2"三元系统相图为依据，水泥是以"CaO-SiO_2-Al_2O_3"三元系统相图为出发点，而普通陶瓷的生产则以"K_2O-SiO_2-Al_2O_3"三元系统相图为基础，各种陶瓷组成在"K_2O-SiO_2-Al_2O_3"三元系统相图上的分布如图4-1所示。

现代陶瓷工厂，除少数沿袭"瓷石+高岭土"的配方工艺烧制传统瓷器之外，大多采用了"黏土-石英-长石"的三元系统的配方，并根据"K_2O-Al_2O_3-SiO_2"三元系统相图理论进行研究与分析，指导生产。标准硬质瓷的配方是：黏土50%，石英25%，长石25%，烧成温度在1350℃左右。在实际的生产过程中，配方的调整十分重要，因为每个工厂所使用的原料不尽相同，天然原料不够纯净，再加上产品随市场需求的不断变化，就必须不断适当地调整配方。调整配方时除考虑化学组成、矿物组成之外，还必须兼顾坯料的可塑性、触变性、渗透性、干燥强度、耐火度与烧结温度等各种工艺要求。

长石、石英和高岭土是现代陶瓷生产中最常见的原料，各自起的作用也不一

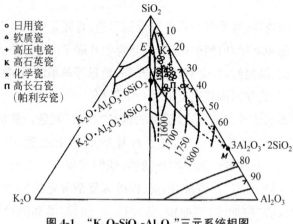

图 4-1 "$K_2O\text{-}SiO_2\text{-}Al_2O_3$"三元系统相图

样,它们相辅相成,密切合作。下面分别介绍黏土、石英、长石这三大原料的性质及它们在陶瓷生产中所发挥的重要作用。

4.1.5 黏土

1. 黏土的概念

黏土是黏土矿物的通称,既包括含高岭石很多的高岭土(也称瓷土),也包括含杂质很多的黄土、红土、黑土。能制作陶瓷器的,主要是高岭土和可塑性好且烧后色泽能符合制品要求的黏土。黏土在自然界中分布广泛,种类繁多,藏量非常丰富,是自然界中多种矿物的混合体,多由铝硅酸盐类岩石(主要是长石、伟晶花岗岩、斑岩、片麻岩等),经过长期地质自然风化作用而形成。其主体化学成分是二氧化硅、三氧化二铝和结晶水,杂质一般由其他岩石碎屑、石英砂、云母、黄铁矿和有机物等组成。它构成复杂,成分多变,晶体结构五花八门,不能用一个固定的化学式来表示,也无统一的熔点,耐火度通常为 1300～1600℃。

我国幅员辽阔,地质条件复杂而丰富,黏土原料的产地很多。随着成分或所含矿物的不同,黏土颜色会发生改变。黏土的颜色通常是由所含杂质决定的,一般有机杂质含量越高,往往颜色越深,可塑性越好。这些颜色对烧成以后的色泽不一定产生不利影响。纯净的高岭土外观本来应该是洁白的,被杂质污染后,会显现紫、黑、褐、米黄、粉红等色;而黑色的大同砂石,烧成后的颜色却是白的,它是一种特殊的煤矸石,属优质高岭石。

接近于纯白色的黏土,杂质含量相对较少,高温烧制后,有机物挥发,颜色变淡,是制瓷的最好原料。自然界中黄色、红色、黑色、褐色的黏土数量最多,均含有较高的氧化铁,烧后呈现砖红色,只适合做陶器。一般来说黏土的铁含量越高,颜色就越深。

岩石风化以后留在原地、埋藏较深的称为一次黏土。母岩风化后经水的漂流、

风雪的腐蚀冲刷作用,转移到低洼处沉积下来后便形成了二次黏土。

黏土的可塑性很强,因为黏土矿物的粒度细小,达到了微米级。黏土的颗粒大小和形貌可用电子显微镜来观察与测定。多数黏土矿物(如伊利石等)呈鳞片状,结晶良好的高岭石则呈完整的假六方片状,少数黏土矿物(如埃洛石)呈管状或纤维状。

黏土矿物的成因有3种方式。

(1) 风化作用。风化原岩的种类和介质条件(如水、气候、地貌、植被和时间等因素)决定了矿物种类与保存与否。

(2) 热液蚀变。热液和温泉水作用时,热液作用于母岩形成黏土矿物的蚀变富集带,高温岩浆冷凝结晶后,残余岩浆内含大量挥发分和水分,温度进一步降低后,水分以液态存在,并溶有大量其他化合物。

(3) 沉积作用。风化了的黏土矿物借雨水或风力的迁移作用搬离母岩后,在低洼地方沉积而成。

2. 黏土的分类

黏土一般有以下几种分类方法。

(1) 按成因分类。分为一次黏土和二次黏土。一次黏土是原生黏土;二次黏土是原生黏土经过水、风等自然动力条件转移后再次沉积形成的。

(2) 按可塑性分类。分为可塑性强的软质黏土与可塑性差的硬质黏土。

(3) 按矿物组成分类。分为高岭石类、伊利石类、蒙脱石类、叶蜡石类、水铝英石类黏土等。高岭石类黏土有高岭石、多水高岭石(也叫埃洛石)、地(迪)开石和珍珠陶土。

下面介绍几种较常见的黏土。

(1) 高岭石。因产自江西景德镇的高岭村而得名。外观有白色、黑色、桃红色等;化学通式:$Al_2O_3 \cdot 2SiO_2 \cdot 2H_2O$;理论组成:$Al_2O_3$ 39.5%,SiO_2 46.54%,H_2O 13.96%。著名的有景德镇高岭土、苏州土、湖南界牌桃红泥、山西大同砂石、福建龙岩高岭土、广东飞天燕高岭土等。

(2) 膨润土。以蒙脱石为主要成分,因含不同杂质而呈黄、浅红、蓝至绿色。膨润土能吸附大量的水,吸水后体积可膨胀5~16倍乃至30倍,呈胶泥状,具有很强的结合力。主要用作坯体增塑剂和釉浆悬浮剂,不宜多用(质量分数<5%)。较有名的有辽宁黑山膨润土、河北宣化膨润土、浙江宁海黏土、福建连城膨润土等。

(3) 叶蜡石。也属于蒙脱石类矿物。颜色为白色、浅黄或浅灰色;化学通式:$Al_2O_3 \cdot 4SiO_2 \cdot H_2O$;主成分是硅酸盐,呈致密状,性质接近黏土。叶蜡石含结晶水较少,总收缩不大,线膨胀系数小,在升温过程中脱水极为缓慢,可做尺寸精度要求较高的内外墙砖,适于配制快速烧成的陶瓷坯体。较出名的产地有浙江青田、昌化和福州寿山等。

(4) 瓷石。以绢云母、石英为主要成分,含少量长石、高岭石等杂质矿物。我

国南方瓷区所用的瓷石基本属于伊利石类黏土,白色、米黄色、青色均有。瓷石本身含有制瓷的各种成分,并具备制瓷工艺与烧成所需的性质。绢云母起黏土与长石的作用,促进成瓷及烧结。熔剂含量很高的瓷石还可配制釉料,称为"釉果"或"釉石"。较出名的瓷石有江西景德镇南港瓷石、安徽祁门瓷石、山东焦宝石等。

(5) 球土或黑泥。属二次黏土(也称为沉积黏土或次生黏土)。它们是风化了的黏土矿物借雨水或风力的迁移作用搬离母岩后,在低洼地方沉积而成的矿床,其杂质多、塑性好、干燥强度大、收缩大。代表性的有漳州黑泥、中山黑泥、山西紫木节等。

3. 黏土的工艺性能

黏土的可塑性、触变性、结合性、离子交换性、烧结性等性能,是陶瓷生产工艺过程中不可缺少的;同时黏土还能使陶瓷坯体具有必要的干燥强度,减少坯体加工和周转中的破损,满足施釉、加彩装饰工艺的要求。这些都是陶瓷制品成形与烧成的重要条件,它们都是由黏土的晶体结构与特点决定的。

(1) 可塑性:黏土-水系统形成泥团,在外力作用下泥团发生变形,形变过程中坯泥不开裂,外力解除后,能维持形变,不因自重和振动再发生形变,这种现象称为可塑性。

(2) 触变性:黏土泥浆或可塑泥团受到振动或搅拌时,黏度会降低而流动性增加,静置后能恢复原来状态。反之,相同泥浆放置一段时间后,在维持原有水分的情况下会增加黏度,出现变稠和固化现象,上述现象可重复无数次,统称为触变性。

(3) 结合性:黏土的结合性是指黏土能够结合非塑性原料而形成良好的可塑泥团,并具有一定的干燥强度。黏土的结合性可用结合瘠性料的能力大小来衡量,而结合力的大小又与黏土矿物的种类、结构等因素有关。一般而言,可塑性强的黏土其结合力也大。

(4) 离子交换性:具有吸着某些阳离子和阴离子并保持于交换状态的特性。一般交换性阳离子是 Ca^{2+}、Mg^{2+}、H^+、K^+、NH_4^+、Na^+,常见的交换性阴离子是 SO_4^{2-}、Cl^-、PO_4^{3-}、NO_3^-。

(5) 烧结性:加热过程中,黏土发生一系列的物理和化学变化,经历脱水、分解、析晶等复杂过程,变得致密坚硬。黏土的这种性能称为烧结性。

4. 黏土的组成

黏土的组成包括化学组成、矿物组成与颗粒组成。各种富含硅酸盐矿物的岩石经风化、水解、沉积、热液蚀变等作用后均可变为黏土。黏土矿物的种类很多,随黏土中所含矿物组成的不同、杂质含量的不同,其化学组成变化很大。值得注意的是,有些黏土的化学组成虽然十分相近,由于矿物组成完全不同,性能也许会有很大的差异。

1) 黏土的化学组成

化学组成在生产中有重要的指导意义。根据化学组成,可初步估计出黏土的矿物组成、黏土耐火度的高低、黏土的颜色及工艺性能等。黏土的化学组成一般指 9 项全分析数据:SiO_2、Al_2O_3、Fe_2O_3、TiO_2、CaO、MgO、K_2O、Na_2O 的含量以及烧失量。对于某些特殊原料,还要测定 MnO、P_2O_5、CO_2、SO_3 等。

黏土的化学组成一定程度上可反映其工艺性质,因此,根据黏土的化学组成可初步判定其性质:

(1) SiO_2 含量高,可塑性低,收缩小;

(2) Al_2O_3 含量高,耐火度高,难于烧结;

(3) K_2O、Na_2O 含量高,烧结温度较低;

(4) Fe_2O_3、TiO_2 使坯体着色,随含量增加白度降低,颜色加深;

(5) CaO、MgO 会降低黏土的耐火度,缩小烧结范围;

(6) 烧失量大,有机杂质较多,黏土颜色深,吸水性强,可塑性好,干燥强度大,但收缩也大。

2) 黏土的矿物组成

黏土的矿物组成也很重要,常见主要矿物种类有高岭石、蒙脱石与伊利石(水云母)三大类。

(1) 高岭石类。化学通式:$Al_2O_3 \cdot 2SiO_2 \cdot 2H_2O$;三斜晶系,细分散的晶体,外形呈片状、粒状、杆状、假六方片状;晶体结构式:$Al_4[Si_4O_{10}](OH)_8$,1∶1型层状结构硅酸盐,Si—O 四面体层和 Al—(O,OH) 八面体层通过共用氧原子联系成双层结构,构成结构单元层。层间以氢键相连,结合力较小,所以晶体解理完全并缺乏膨胀性。

(2) 蒙脱石类。化学通式:$Al_2O_3 \cdot 4SiO_2 \cdot nH_2O$(蒙脱石 $n>2$,叶蜡石 $n=1$);单斜晶系,结晶程度差,颗粒极细小,属胶体微粒,故晶体轮廓不清,2∶1 型层状结构,两端为硅氧四面体,中间为铝氧八面体,构成单元层,单元层间靠氧键相连,结合力较小,水分子及其他极性分子易进入晶层中间形成层间水,层间水的数量是可变的。

蒙脱石显著的特点之一:能吸收大量的水,体积膨胀,如以蒙脱石为主的膨润土其吸水后体积可膨胀 20~30 倍,这就是膨润土的名称的由来。

蒙脱石显著的特点之二:离子交换能力强,晶格中的四面体层 Si^{4+} 部分被 Al^{3+}、P^{5+} 置换。八面体层中 Al^{3+} 被 Mg^{2+}、Fe^{3+}、Zn^{2+}、Li^+ 等置换,使晶格中电价不平衡。晶层之间吸附阳离子如 Ca^{2+}、Na^+ 等,又增加了蒙脱石的离子交换能力。根据吸附离子不同分为钠蒙脱石、钙蒙脱石。

(3) 伊利石(水云母)类。伊利石属单斜晶系,与蒙脱石结构类似,2∶1 型层状硅酸盐,但[SiO_4]四面体中 Al^{3+} 较蒙脱石多,晶间阳离子常为 K^+,也有部分被 H^+、Na^+ 取代,K^+ 半径大小正好嵌入层间,因此晶格结构牢固,不发生膨胀。

伊利石类可以看作白云母风化过程中形成高岭石和蒙脱石的中间产物,转变程度不同,所形成的矿物不同,矿物组成变化较多。绢云母是一种水化不完全的白云母,是白云母与伊利石之间的过渡产物,能单独成瓷。

5. 黏土的作用

黏土是制瓷必不可少的主要原料,在陶瓷生产中的作用极为重要。

(1) 黏土的可塑性是陶瓷制品赖以成形的基础。利用黏土的可塑性,可调配出塑性合适的成形坯泥。

(2) 黏土的结合性是能把各种原料搭配在一起的前提。在坯料中能结合其他各种瘠性原料,并使坯体干燥后有一定的强度,为后续加工创造必要条件。

(3) 在泥浆或釉浆中加入适量的黏土,可获得良好的悬浮性和稳定性,使浆料组分均匀,防止出现沉淀或分层现象。

(4) 利用黏土的离子交换性,通过添加少量电解质,可调配出流动性好、含水量较少的注浆料。

(5) 黏土是瓷坯中 Al_2O_3 的主要来源,也是烧成时生成莫来石晶体的主要来源,可使陶瓷产品获得良好的机械强度、介电性能、热稳定性和化学稳定性。

6. 白色精灵——高岭土

高岭土,习惯又称为"瓷土",它主要是由高岭石族矿物组成的。对白瓷来说,最重要的原料莫过于高岭土了。高岭土名称的由来十分有趣,据说18世纪初,法国神父佩里·昂特雷科莱在他的《中国瓷器的制造》一书中,错误地用景德镇附近一个名叫"高岭"的村庄的名称来称呼中国制瓷的黏土,并转译为"Kaolin",后来逐渐被人们引用、传播开来,就成了一个国际性的专用名词。

现在做瓷器用的瓷土,世界上往往都叫作高岭土。高岭土最早出自景德镇的高岭村,在当地流传着一个凄美的传说(参见3.1.2节)。

高岭土一般呈白色或淡黄色,也有粉红、紫红、桃红、青色、灰色,甚至黑色的。质地越纯,颜色越白,但质地纯的高岭土可塑性较差,而含有机杂质量较多的深色的、黑色的高岭土可塑性较好。质纯的高岭土具有白度高、质软,易分散悬浮于水中,具有良好的可塑性与黏结性、较高的耐火度等理化性质。高岭土是造纸、陶瓷、橡胶、化工、涂料、医药和国防等行业所必需的重要矿物资源。

景德镇发现高岭土后,开创性地采用了"瓷石+高岭土"的二元配方,使白瓷的制作达到了历史的巅峰,这种瓷胎不仅白度高、透明度好、不易变形,而且瓷质特别细腻,有如脂似玉的质感,民间俗称"糯米胎"。

4.1.6 石英

黏土之外,制造陶瓷的第二种最重要的原料是石英。石英的名字似乎很陌生,实际上它随处可见,石英是地球上分布最广的一种矿物。假日里大家都爱去河边

或海边散步,更喜欢到沙滩走走,其实脚下那些细小的砂粒就是石英砂。纯净的石英砂呈白色,常被含铁的化合物染成黄色或浅红色。

石英的成分是二氧化硅(SiO_2),理论组成中硅含量 46.7%,氧含量 53.3%。石英的莫氏硬度为 7,属瘠性原料,具有很强的耐酸侵蚀力(除 HF 外);与碱作用,生成可溶性硅酸盐;与碱金属氧化物作用生成硅酸盐与玻璃态物质。石英的熔融温度范围为 1400~1770℃,具体温度由 SiO_2 的形态和杂质含量决定。晶态的石英非常硬,高温熔化后变成无色液体,将这种液体快速冷却,就可得到透明的石英玻璃。

二氧化硅(SiO_2)是酸性氧化物,与它相应的酸称为正硅酸(H_4SiO_4),硅酸的盐类称为硅酸盐。硅酸盐在自然界中分布很广,可以说它的足迹遍布全球。地壳主要就是由石英或各种硅酸盐构成的。长石、云母、黏土、石棉、滑石和许多其他矿物中均含大量的 SiO_2,都属于天然的硅酸盐。陶瓷工业之所以被划入硅酸盐行业的范畴,就是因为它所使用的原料或成品中,大部分都是硅酸盐的缘故。

由于地质产状不同,自然界中的石英呈现多种状态,其中最纯的称为水晶。石英既能以晶态存在,也能以无定形态(即非晶态)存在。晶态的石英主要存在于各种石英矿中,是坚固的半透明物质,它可以是无色的,也可以呈现各种颜色。大家所熟知的水晶就是一种六面角柱形,末端具有六面角锥的无色透明的石英结晶,透明而带紫色的水晶称为紫水晶,透明而带浅褐色的称为烟水晶,均用来制作各种装饰品。因水晶价格昂贵,除石英玻璃外,其他工业制品均无法采用。燧石是石英的一个变种,玛瑙和碧玉也是石英极细小结晶的变体。在很多成分复杂的岩石(如花岗岩、片麻岩)中也含有石英。某些低级水生物的外壳,也是由无定形石英构成的,这些外壳堆积成相当大的矿层,就成了"硅藻土",可用来制造性能良好的过滤或绝热材料。

在陶瓷、玻璃、耐火材料生产中常用的石英类原料主要有脉石英、砂岩、石英岩、石英砂、硅藻土、燧石等,天然的石英矿物都含有一定的杂质。上等的石英外观呈乳白色、灰色半透明状,断面有玻璃光泽或脂肪光泽。上好的燧石十分坚硬耐磨,经常用作陶瓷厂中球磨机的衬里材料;大连旅顺口海滩的鹅卵石又圆又硬、杂质含量低,曾是陶瓷厂球磨机中研磨介质的首选,可惜资源现已枯竭。

石英矿物的一个典型特征就是它的多晶转变特性,其在常压下有 7 种结晶态和 1 种玻璃态,并可在一定条件下相互转化。自然界中的石英一般以低温型的 β-石英存在,在不同条件下,β-石英可转化为 α-石英、鳞石英和方石英等多种晶型。

陶瓷工艺特别注重的 573℃ 是 β-石英与 α-石英相互转换的低温型的晶型转变点。这种转化是在升、降温过程中由表及里瞬间完成的,虽然体积变化小(只有 ±0.82%),但是所带来的热应力很大,若升、降温过急,极易造成制品开裂。陶瓷的烧成过程,十分强调烧成中的升、降温速度问题,就是为了防止石英这类原料在

加热或冷却过程中的体积的迅速膨胀或收缩,造成坯体或制品开裂。陶瓷工厂也经常利用石英573℃晶型转化时的体积变化效应,把石英预烧至1000℃左右,迅速投入冷水,巧妙地将坚硬的石英矿石粉碎。

石英在陶瓷中的作用很重要。首先SiO_2是陶瓷材料的主体成分,它在坯釉中的含量一般都会占到60%~80%。其次,在烧成前石英作为瘠性料,可调节泥料的可塑性,是生坯水分排出的通道,可降低坯体的干燥收缩,增加生坯的渗水性,缩短干燥时间,防止坯体变形,利于施釉。接着在烧成过程中,石英的加热膨胀可部分抵消坯体的收缩;高温时石英部分溶解于液相,增加熔体的黏度,未溶解的石英颗粒构成坯体的骨架,防止坯体软化变形。此外,石英还可提高坯体的机械强度、透光度与白度。在釉料中,SiO_2是玻璃质的主要成分,也可提高釉料的机械强度、硬度、耐磨性、耐化学侵蚀性,提高釉料的熔融温度与黏度。

4.1.7　长石

如果打破砂锅问到底,黏土又是从哪来的呢?要回答这个问题,最后就得把陶瓷的老祖母——长石——请出来了。科学研究告诉我们:一切黏土都是由长石产生出来的。而长石本身,也是制造陶瓷制品的重要的原料。长石是地壳中分布极广的造岩矿物,约占地壳总质量的50%,广泛分布于岩浆岩、变质岩和沉积岩中。长石是不含水的碱金属与碱土金属的铝硅酸盐,作为陶瓷坯料、釉料、色料熔剂中的基本组分,是现代陶瓷生产的三大原料之一。

熊熊烈火把瓷坯烧造成了瓷器,窑温越高瓷质越坚硬,但能耗越高,碳排放也越多。古代用一元或二元配方生产的硬质瓷,烧成温度均在1350℃以上,有的甚至要超过1400℃。为适应现代工业节能减排、绿色环保的要求,陶瓷工业推行了"低温快烧"的新技术与新工艺,很多瓷器的烧成温度被慢慢降到了1250℃以下。从配方的角度来看,要实现低温烧成,长石的功劳最大,因为它是一种可让烈火"降温"的石头!

在自然界中,长石的蕴藏量很丰富。长石既可独立存在,也可成为其他岩石的组成部分而广泛分布在火成岩、沉积岩、变质岩中。遗憾的是,自然界中纯的长石储量很少,长石往往存在于其他岩石中,大量产于伟晶岩,是花岗岩的主要组成部分,所以把它叫作花岗岩的造岩矿物,与其共生的矿物有石英、霞石、云母、角闪石等。陶瓷工业中常用的长石有钾长石、钠长石、钙长石、钡长石等。正长石主要是钾长石或钾钠长石,一般呈粉红色或肉色;斜长石是钠长石与钙长石的互熔物,呈白色、灰色、浅黄色等。

长石的英文名称为feldspar,是由德文Feldpath演化而来的。spar有裂开的意思,准确地揭示了长石具有的互熔特性。长石能在高温中熔融成玻璃态物质,是陶瓷生产中的主要熔剂性原料;长石是坯料中碱金属氧化物的主要来源,能降低陶瓷坯体组分的熔化温度,利于成瓷和降低烧成温度;长石的高温熔体具有较大的黏

度,可以起到高温热塑作用与高温胶结作用,能防止坯体高温变形。熔融后的长石熔体能溶解部分高岭土的分解产物和石英颗粒,液相中 Al_2O_3 和 SiO_2 互相作用,促进莫来石的形成和长大,莫来石能提高瓷体的机械强度和化学稳定性。长石熔体能填充坯体孔隙,减少气孔率,增大致密度,提高坯体机械强度,改善透光性能及各种电学性能。冷却后的长石熔体,以透明玻璃体状态存在于瓷体中,增加了制品的透明度。它还可提高光泽度,改善瓷器的外观质量。

长石在陶瓷坯体中也是一种瘠性原料,可以调节泥料的成形性能,提高坯体渗水性,提高干燥速度,减少坯体的干燥收缩和变形。长石作为釉料的主要原料,高温时熔化成玻璃,冷却后形成光亮的釉面。

4.1.8 泥料加工

俗话说"不打不成器",用这句话来比喻陶瓷的泥料加工是最贴切的了。泥料加工的主要过程有选料、粉碎、淘洗、配料、球磨、除铁、过筛、压滤、练泥、陈腐等工序。泥料加工的目的一是去除杂质,二是磨细混匀,三是满足成形要求。

陶瓷生产均以各种天然矿物作为原料,在原料的生成与开采、运输过程中都不可避免地混入(或共生)各种杂质。这些杂质的存在降低了原料的品位,直接影响制品的性能与外观质量。原料加工中的精选、分离、提纯就是为了除去各种杂质(主要是铁),陶瓷原料进厂后,都要先经过精选与磨细。古时候的瓷石加工均采用一种特殊的水碓与水簸淘洗工艺,通过反复碓打把原料分散、捣细,经过淘洗把其中的砂粒沉淀分离,同时也将草根朽木等杂质漂洗除去。

现代的陶瓷生产自从采用"黏土-石英-长石"三元系统配方之后,为提高效率更多地采用了机械化装备,颚碎、轮碾、球磨成了原料粉碎的新宠,真空练泥机成了揉泥的利器。

陶瓷泥料加工就是为了满足后续工序的要求,对陶瓷泥料本身的总体要求是:配料准确,组分均匀,细度合理,空气含量少。原料是基础,为烧制高质量的瓷器,就必须先从原料加工的精工细作开始。下面一起看看陶瓷泥料加工是怎样进行的。

1. 风化

对大部分工厂来说,软质黏土类原料进厂后都要堆放在库房里储存,防止水分波动或细土流失。而对某些硬质黏土类原料,有时反而需要堆放在露天处,经过风化后才好使用。例如宜兴的紫砂泥就是如此:将开采出来的原料,先堆放在露天料场,经过数月阳光雨雪的自然风化,在吸水和干燥的反复胀缩作用下,使其粉化松解,目的是改善硬质黏土的性能。风化的作用是:使原料中的水分分布均匀;提高颗粒细度,增加原料的可塑性;可溶盐被雨雪洗去一部分,增加原料的耐火度,促进原料粉裂,有利于破碎处理,便于拣选,等等。

石英、长石等硬质原料不怕雨淋日晒，可以露天堆放。采用人工拣选的方法去除混杂其间的明显杂质，并进行适当分级。还可用洗石机或振动筛冲洗沾附在长石、石英类原料表面的杂质。

2. 粉碎

陶瓷泥料均有细度方面的要求，泥料的细度一般控制在 $100\mu m$ 以下，高级细瓷泥料的平均粒径在 $2\sim 5\mu m$，比面粉还细。所以无论土质料还是石质料，都需要进行粉碎加工。粉碎、研磨的作用是使各种原料在细化的同时还能混合均匀，增加坯体组织的致密性，有利于成形和烧成，提高原料的利用率、利于除铁。粉碎的机理包括压碎、折碎、击碎、劈碎与研磨。

利用丰沛的水源，制造出旋转的水车与巧妙的水碓，是人类利用自然的伟大杰作，充分展现了中华民族的古老智慧。水碓的原理是利用水力带动水轮、扳动碓杆将碓杆轮番提升至最高点后让碓杆自由落下，利用碓杆的冲击力碓碎瓷石。一般每台水车轮可带 4 个相互错开 $90°$ 的碓杆，水车转动一圈（$360°$）可将碓杆依次错开击打一次。"进坑石泥，制之精巧"（《陶记》），千百年来，我们的祖先采用这种既古老又科学的碓打工艺，将原料一杵一杵地慢慢击碎、捣细。水碓的机构看似简单，其实里面暗藏着一个最重要的玄机：在碓杆的反复冲击下还会带来微弱的震动，碓臼中较粗的瓷石会自动滚落并聚集在臼底而优先被击打，虽然碓杆的起落是相对固定的，但是碓臼内的瓷石却能自动地不断翻转，不用人工翻动，就能将碓臼中的瓷石全部舂细。每臼瓷石基本都要碓打一天一夜。这些水碓就这样一年四季、日夜不停地忙碌着。

至今仍可想象当年古瓷都一片繁忙场景，放眼望去："溪水长流，青山做伴；小鸟鸣啾，白鹭翻飞；微风习习，日夜欢歌"；侧耳倾听："重重水碓夹江开，未雨殷传数声雷……"，好一派独特的瓷都风景。传承了千年的碓打、淘洗、压榨、揉练、陈腐的技艺，无不让世人称奇。踏着水碓特有的沉重节律，听着那噼啪的拍泥声，确实也能感受到陶瓷的另一种美。

时至今日，水车改成了电动机，水碓改称作"机碓"，但是用这种独特的舂臼原理加工瓷土的工艺依然延续，现代化球磨机的加工效率虽然很高，可是加工出来的泥料却始终不如碓打淘洗出来的好用，因为碓打淘洗加工后泥料的颗粒分布更加合理，密度大，收缩小，不易变形。

在现代的陶瓷工厂里，装备了各种各样的原料加工设备。硬质原料如石英、长石等的粉碎，利用撞击或碾压的方法，采用各种专用机械经过粗碎、中碎、细碎（研磨）三步将矿石磨细。第一步是粗碎，用颚式破碎机将各种矿石碎成直径为 $4\sim 5cm$ 的料块；第二步是中碎，用石轮碾或对辊机将原料碎至直径为 $0.3\sim 0.5mm$ 的料粉；第三步是细碎，用湿法的球磨机或干法的雷蒙机，将粉料进一步磨细，此时原料的颗粒直径为 $0.01\sim 0.06mm$。

对于土质原料，挑选过后可以直接放进球磨机中与其他物料一起研磨。

各种型号的球磨机是现代工厂研磨陶瓷坯料与色釉料的主要装备,为防止物料被铁质污染,筒体内要镶嵌各种内衬,最早用的是花岗岩或燧石,后来出现了橡胶内胆,现在大多使用各种人造的陶瓷耐磨内衬。滚筒式球磨机的工作原理是靠球磨机筒体的转动,将磨机中的研磨体(球石)在离心力作用下贴着筒体内壁提升至一定高度,在重力场的作用下抛落,在降落过程中,物料受到球石的反复撞击、劈碎、挤压与研磨被逐步粉碎、磨细。"球石"是研磨体,用水作介质。为提高研磨效率,必须特别注意把握好以下几个技术诀窍:①料、球、水三者的比例,一般控制在1:(1.5~2.2):(0.8~1)(质量比)左右为宜;②装载量,料、球、水三者的总量以占满筒体内部空腔的80%为好,要留出20%的活动空间;③球石的大小以及大、中、小三级的比例也很重要,研磨体的大小要根据球磨机筒体的尺寸适当调整,一般大球20%,中球50%,小球30%(质量分数);④筒体转速,要根据筒体大小适当改变,保证物料在提升至最高点时刚好被抛下;⑤适当加入助磨剂可增强物料的亲水性,使表面活化,硬度降低,防止微裂纹的愈合,加快粉磨的速度;⑥加料秩序也很关键,可先把石英、长石等硬质原料和少量黏土加入磨机中,待研磨一段时间后再加入其他软质黏土,这样效果更好。

3. 除铁

原矿在其生成及加工、运输过程中常有铁质混入,铁质会直接影响白度,造成斑点,严重影响产品质量。因此在原料加工过程中必须将混入的各种铁质除去,并在整个制瓷过程采取严格的管理措施,防止铁质混入。试验结果表明,混入泥料中的 1g 铁屑,竟然可以产生 6 万个斑点。

泥料中铁质的来源主要是原矿夹杂和后期的运输、加工过程。铁质在原料中的存在形式多样,可以是单质和化合物,其分布可以是游离态,也可以是化合态,粒度大小不等。金属铁、磁铁矿(Fe_3O_4)、赤铁矿(Fe_2O_3)等均具有一定磁性,而黄铁矿(FeS_2)则是非磁性的。

除去铁质最简单的方法是采用磁铁分离器,它是利用永久磁铁或电磁铁来产生强度很大的磁场把铁质吸住而被清除。对物料进行磁选的设备称为磁选机,又名除铁器。常用的磁选方法有干法与湿法两种,分离中碎后粉末中的铁屑适于使用干法,有滚轮磁选机及悬挂式电磁铁等除铁器。而分离浆料中的铁质则宜用湿法,有箱式、过滤式等形式,也有用稀土永久磁铁置于流浆槽中的辅助除铁方法。对黄铁矿可采用浮选或重选法除铁。除铁常与过筛除杂结合进行。

避免加工过程中铁质混入是很重要的。水管、输浆管路采用高强度塑料管或不锈钢管,压滤机采用铝合金或玻璃钢材料,真空练泥机衬里及搅拌机等采用不锈钢,房屋梁架及其他铁件涂覆树脂或油漆,通风管道要经常清理防止锈蚀。总之一定处处把关,注意环境卫生,严防铁质混入。

4. 过筛

原料要分选,泥浆要过滤,粉料要过筛。过筛对陶瓷生产来说是经常性的,也

可以说过筛是很重要的、必不可少的一种控制手段。过筛一是为了去除杂质、净化原料,二是为了控制物料的粗细程度或者颗粒级配。

筛网粗细常采用"目"或"孔"来表示,例如 250 目的标准筛就表示在一英寸长度的筛网上大约有 250 个网眼,"目"是长度的概念,是英国标准的提法;另一种习惯性的叫法叫作"孔",用每平方厘米的筛网面积上的网眼数量来表示,"孔"是面积的概念,是德国标准的提法。"目"和"孔"之间可以互换,例如 80 目的筛相当于 1000(实际是 992 孔)孔的筛;前面提到的 250 目筛与万孔筛(每平方厘米大约有 10000 个孔)的疏密程度相当,孔径大约为 0.06mm。

为防止铁的污染,早期的筛框大多用竹木制成,现在基本上都用铝或不锈钢制作;筛网的材料有尼龙、铜与不锈钢等。为了操作方便,筛子的形式有很多种,现在用得最多的是振动筛,一般有圆形或方形两种,分为单层、双层或多层,均可自动排渣。此外还有"摇动筛""回转筛"等。筛分有干筛和湿筛两种形式,使用过程中要经常检查筛网,发现破损要及时更换。

5. 压榨

"压榨"也称"压滤",其目的就是在压力作用下,除去水分,截留固体颗粒。古时候没有机器,只能把淘洗好的泥浆存放在许多又深又大的池子里慢慢地蒸发、沉淀、浓缩,周期很长,起码要几个月的时间,还要看天气情况,在脱水过程中不可避免地会有灰尘、树叶等杂质混入。为提高效率,后来有些作坊将浓缩的泥浆装进布袋,在上面压上石头等重物,并适时翻身,这就是现代压滤机的雏形。

现代工厂里全部采用各种板框式压滤机,使泥浆强制脱水。滤板一般呈圆形或方形,最好选用铸铝、尼龙等材质制成;顶紧方式分为机械与液压两种,液压机运行更加平稳、顶得更紧;滤布要经常清洗,用铜或不锈钢的螺帽锁紧,按顺序摆放整齐后才可顶紧,破损时要及时更换,否则会出现漏浆现象;为提高脱水速率,降低泥饼水分,就必须选用刚玉陶瓷制造的高压柱塞泥浆泵。压力大小、加压方式、浆料温度、浆料细度、泥浆浓度等因素均会影响压滤效果。

6. 陈腐

陈腐又叫"闷料"或"困料"。无论是可塑泥料,还是注浆料、釉料或压制成形用的粉料,加工后最好在密闭条件下存放一段时间再使用,"陈腐"的时间,短则一两天,长可达一周,甚至数月。

陈腐对提高坯料的成形性能和坯体的强度都有重要作用,主要表现在以下几个方面。

(1) 压滤的泥饼,水分和固相颗粒分布不均匀,含有大量空气,陈腐后水分均匀,可塑性强。

(2) 球磨后的注浆料放置一段时间后,流动性提高,性能改善。

(3) 造粒后压制粉料,陈腐后水分更加均匀。

陈腐的作用机理如下。

（1）通过毛细管作用，使坯体中水分更加均匀。

（2）水和电解质的作用使黏土颗粒充分水化，发生离子交换，同时非可塑性物质转变为黏土，可塑性提高。

（3）黏土中的有机物在陈腐过程中发酵或腐烂，变成腐殖酸类物质，使坯料的可塑性提高。

（4）发生一些氧化还原反应，生成的 H_2S 气体扩散流动，使泥料松散均匀。

7. 打泥与真空练泥

俗话说"不打不成器"，这句俗语在古代的制瓷工艺里除了碓打外，还体现在泥团的揉制上，俗称"打泥"。打泥是在脚踩后用手对泥料施加外力，进行挤压、拍打、搓揉、搓拉等操作，目的是排出泥料中的空气，同时进一步使泥料中的水分分布均匀。

在对泥团进行搓揉、拍打、拉伸、压缩、锯开、合拢的过程中，光用力是不行的，还必须掌握好打泥的技巧，套用瓷工的话就是：揉搓、拍打、挤压、捧拉。任何动作都要有利于气泡的排出，否则泥料中的气泡就会越来越多。例如将两块泥块合拢时，接触面要小，不要使两个平面或凹面合拢，不要把空气封闭在泥料内，用手掌拍打泥料时，手掌要尽可能平，不要将手掌心握成凹形，避免泥团有折叠皱纹，以免把空气裹进去。传统打泥有"三道脚板两道铲，莲花墩，菊花心"的说法，这是打泥操作的要求和经验总结。

现在除了陶瓷少数艺术创作还在使用手工打泥的传统技艺外，几乎所有的工厂与作坊都采用了既省力又高效的真空练泥机。用真空练泥机挤出来的泥料，极其致密均匀，不含任何气泡，可提高泥料的可塑性，并使水分更加均匀，但是有时会出现颗粒定向排列的现象，操作时还要注意安全，千万不可将手或其他异物伸进加料口中。

4.2 陶瓷成形——巧夺天工

陶瓷艺术创作的难度远超其他艺术门类，因为陶瓷成形要经历太多道的工序，具有太多的不可预见性。无论作画还是雕刻，一笔一划或是一刀一刻，作者可以一步步把握作品的完成进度，并直接看到最终的艺术效果。而陶艺作品则不同，从泥巴，泥浆，釉料到制坯，素烧，上彩，始终观察不到作品的颜色与效果，只能预判，一切都只有在经过"火"烧之后才见分晓，任何一道工序的疏忽，都可能造成致命缺陷。由于天然材料的成分和火的温度都很难控制，所以很多陶艺作品都是"偶发艺术"，很多都是无法复制的孤品，因为里面有太多讲不清的原因。

陶瓷器的成形方法很多，过去一般分为手工成形、拉坯成形与模具成形，现在专业上更多的分为可塑成形、注浆成形与模压成形。古代基本靠手工，技术技巧很

重要,效率低,难掌控;现代工业化生产全部用机器和模具,流水线,全自动。从艺术的角度来看,只有陶艺家手工创作出来的才称得上是"工艺品"乃至"艺术品",用机械化生产出来的只能称为"产品"或"商品"。

由于陶瓷制品种类繁多,坯料性能各异,制品形状大小,烧成温度以及对制品性能的要求和质量的严格性不同,加上地域的习惯与个人的风格特点,同类器物所用的成形方法也不尽相同。

无论怎样,成形是陶瓷生产中最重要的工序之一,目的是将原料车间按要求制备好的坯料用各种不同的方法制成具有一定形状和尺寸的坯体(生坯)。成形后的坯体仅为半成品,其后还需进行干燥、上釉、烧成等多道工序。成形后的坯体必须达到下述要求。

(1) 坯件应符合图纸及产品的要求,生坯尺寸是根据收缩率经过放尺计算后的尺寸。

(2) 坯体应具有相当的机械强度,以便于后续工序的操作。

(3) 坯体结构要求均匀、致密,以避免干燥、烧成收缩不一致,使产品发生变形、开裂等。

(4) 从生产角度来说,成形过程应当多、快、好、省。

4.2.1　陶瓷造型

任何一件陶瓷器,既要满足使用方面的要求,又要强调一定的艺术性。从造型的角度来看,必须从功能效用、工艺技术和艺术效果这三大方面进行综合考量。造型决定陶瓷器的基本形态,装饰能加强整体的美感。

古籍中对不同形状、不同用途的陶器,有着不同的称谓,如用作汲水或盛装容器的有角、壶、缶、盂等;用作烹食器的有鼎、甗、釜、鬲、鬶、罐等;用作储藏器的有瓮、坛、罐、尊等;用作洗涤器的有洗、盆、匜等。这些虽为日常生活用品,但祖先们在造型设计和制作时,都很强调造型的美。他们灵活掌握了各种线条的曲直变化,并运用了空间、虚实、疏密、繁简、强弱、质地和色彩等对比手法。就连器物上的附加物如耳、流口、足的处理,也能恰到好处地起到对称、均衡与稳定作用。原始社会的陶器造型,不但为随后出现的青铜器所沿用,而且为后续的历代陶瓷器所传承。

1. 陶瓷造型的概念

陶瓷造型是指从陶瓷产品设计的角度出发,根据生活的各种要求,利用不同的陶瓷工艺材料,采用相应的工艺技术,设计和制作有一定审美价值的陶瓷器皿样式。它不是单纯的形状,更不是平面图纸上条线的组合,而是根据陶瓷器的功能效用、工艺材料、工艺技术和艺术处理诸方面因素构成的整体造物概念。

2. 造型的名称

几千年来,历代的陶瓷工匠用他们智慧的头脑和灵巧的双手,创造和积累了极

为丰富的陶瓷造型样式。为了易于交流与辨别，人们给许多比较典型、特征比较明显的造型起了一些相对固定的名称，如盘、碟、碗、杯、壶、瓶、罐、缸、坛、锅、钵、盅、盒、筒、洗、盂等。

在同一类型的造型中，不同的器皿形象还会有更具体的名称。陶瓷造型名称的来源主要有以下几个方面。

（1）因造型样式模仿自然界的某种形体，或是看起来与自然界的某种形体相近似而得名，如冬瓜壶、竹节壶、扁柿壶、花苞壶、玉兰瓶、石榴瓶、柳叶瓶、葫芦瓶、莲子杯等。

（2）因造型样式受其他工艺造型的影响，或是与生活中某种器物的造型样式相类似而得名，如花觚、腰鼓壶、鱼篓罐、斗笠碗等。

（3）根据造型样式形体变化的特点而得名，如扁瓶、六方瓶、折方瓶、窝式碗、倒栽瓶、折边盘等。

（4）因造型的构件特征而得名，如鸡头壶、双鱼耳瓶、蒜头瓶、象耳瓶、四系罐等。

（5）有的造型本身的特征不明显，但有比较固定的装饰纹样，其名称由装饰内容而来，如冰纹梅花罐、鱼藻罐、鸡缸杯等。

（6）造型本身有比较固定的样式，名称不是根据造型样式，而是根据容量的大小，有时容量有了一定的变化，但造型样式没有多大变化，仍然沿用原有的名称，如三大碗、四合壶、五合壶等。

（7）按照具体的使用要求而得名，如鱼盘、奶杯、汁斗等。

（8）根据历史年代流传下来的产品而得名，如正德碗等。

陶瓷造型的名称不断与时俱进，它虽然只是一种语言符号，却显得十分重要与必要。优雅的名称，本身就会给人带来一种美的享受。

3. 造型的部位

陶瓷造型首先是具有"型"的概念，因此大体上可将其划分为几个部位，当然这也只是相对而言，并无绝对的分界线。现以壶类和瓶类造型为例具体介绍。

（1）口：造型最上端的边缘部分，胎壁内外缘相接处，叫"口部"，也称为口沿。大部分壶类造型的口内有一转折处，是放盖子的部位，一般称为"子口"。

（2）颈：口部之下，一般是向里收进的部分，类似于脖子，称为造型的颈部。

（3）肩：颈部之下，形体向外转折或过渡，有向中心线斜上方耸起的特点，称为造型的肩部。

（4）腹：肩部之下，向里收进或是向外凸起的部分，称为造型的腹部。

（5）足：腹部之下，到底线的部位，称为造型的足部。

（6）底：足跟向里转折的部位，造型正常放置时看不到，称为造型的底部，也称为底足。

此外，壶类造型在壶体上还附有壶嘴、壶把、壶盖等部分，壶嘴还分为"喙""流"

等部位;壶盖还可分为盖顶、盖口、气孔等部位。瓶类造型还附有其他构件,如耳、环、钮、柄等。

瓶罐类造型与壶较为接近。盘碗类造型则相对简单,只有口、腹、足、底几个部位。

4. 造型的要求

陶瓷造型包括功能效用、工艺材料和工艺技术、艺术处理等三个方面的构成因素。这三个方面的因素,存在着相互依存、相互作用的关系,构成了不可分割的统一体。其中,功能效用是首要的,它决定着陶瓷造型的基本形式;工艺材料和工艺技术是保证陶瓷造型付诸实现的物质条件,它是功能效用和艺术处理的具体体现;艺术处理决定形式的美观,也能表达一定的思想感情。

陶瓷造型从艺术的特点上看,是一种综合性的美术活动。陶瓷器皿的造型从艺术的角度讲,是图案(包括立体和平面图案)、绘画、雕塑、色彩等综合性艺术的体现。我国陶瓷器皿造型自古以来就与文字、绘画、雕塑等紧密结合,并各自发挥应有的作用,给人以完整的物质和精神享受。目前,多数陶瓷器皿的造型仍配以绘画、雕塑、图案、色釉装饰。有的器皿造型的耳、嘴、把、钮等,就是动、植物变形的圆雕;有的造型直接采用浮雕、镂空、刻划图案装饰;有的又需要加工鲜明的彩绘装饰;有的则配上诗、书、画进行装饰。

陶瓷造型不同于木雕、泥塑或石膏塑像,除了功能效用与艺术方面的考量之外,还必须充分考虑陶瓷材料与制备工艺方面的许多限制。最难解决的首先是变形问题,造型不稳或坯体过薄、过厚,都会发生出模后塌陷、干燥时开裂、烧成时变形,因此设计整体造型与局部结构时,都要从力学角度严谨对待。举例来说,为克服壶嘴与壶把对壶口、壶身的重力拉伸作用导致的扁口变形,造型设计时就要对肩部及子口的转折曲线加以适当加固和恰当处理,常用的方法有加肩收口、肩上加领、无肩直口(即筒式造型);也可采取加宽壶口内沿、降低内沿与增加斜度的方法;还可让口径小一些,嘴和把轻一些,粘接位置低一些,重心稳一些。

具体来说,造型设计时必须综合考虑以下几个方面的因素:

(1) 根据人们的生活需要进行设计;
(2) 根据实用功能进行设计;
(3) 设计要适应人们在使用时的要求;
(4) 满足人们的不同审美要求;
(5) 要考虑原材料、生产工艺和技术条件;
(6) 要考虑器皿的组合配套。

5. 造型的源流

(1) 日用陶瓷器的造型来源于生活。陶瓷器皿造型的式样是根据人们生活需要和使用要求创造出来的,最早的陶器造型式样是模仿或沿用编织器物以及自然

界的瓜果外壳的形状而产生的,大自然是最大的艺术资源宝库,艺术来源于生活。

(2) 中外优秀造型作品的继承和其他艺术作品的借鉴。我国的历代劳动人民创造了中华民族的灿烂文化,在陶瓷器皿造型方面也为我们留下了很多宝贵资料。应坚持"古为今用"和"洋为中用"的方针,认真学习与研究,传承与发展。

(3) 文化、科学技术的发展促使陶瓷器皿造型多样化。文化的不断进步,又促使和推动了陶瓷器造型的多样化,我国盛唐时期文化的高度发达,就对陶瓷器造型起到了重要的推动和促进作用。

中国是历史悠久的文明古国,对人类社会的进步与发展做出了许多重大贡献,在陶瓷技术与艺术上所取得的成就,尤其具有特殊重要意义。在中国,制陶技艺的产生可追溯到公元前4500年至前2500年的新石器时代;早在欧洲掌握制瓷技术之前1000多年,中国在东汉时期就已能制造出相当精美的瓷器。要想研究与掌握陶瓷的各种成形技术,就应该从了解中国古代的陶瓷成形技法开始。

4.2.2 精湛的古老技法

古代陶器的成形方法由简单的手制到轮制,其间经历了捏塑法、泥条盘筑法、模制法和轮制法等多种技法。原始社会的陶器造型,是以适用为主要目的,与工艺技术水平的不断进步相适应的。最早的造型,简单而又质朴,随着技艺的提高,陶器造型的式样也逐渐繁复起来。

成形是陶瓷形体形成的一种工艺过程,其造型丰富多样,有大到数米高的花瓶,小到几厘米的花瓶、小碗,还有薄如蝉翼的薄胎瓶、薄胎碗等。不同的造型,其成形方法多种多样,较为常见的成形工艺有辘轳拉坯、泥板镶接、泥板卷筒、捏塑、泥条盘筑成形等。各种方法自成一格,各具特点,成形工艺可以相互结合运用,使造型更加丰富。

1. 敷泥法

原始人在长期的生活实践中,逐渐发现了泥土的两个重要特性:一个是当它湿润的时候具有黏性,可以做成各种形状的东西,可以涂在编制或木制的容器上,而且干了以后不会散开来;一个是不怕火烧,能耐受很高的温度。发现了黏土的这两个重要特性之后,由于生活的需要,原始人类很自然地把黏土涂在编制或木制的容器上,使之耐火。不久,更进一步发现不要编制或木制的内胎,黏土也同样可以成形、耐火。最原始的敷泥法就这样逐渐发展,不断积累经验,最终发明出了陶器。

2. 捏塑法

捏制就是将泥料用手捏塑成形,是最简便的一种成形方法,最早出现在新石器时代的早期。捏塑的制品虽然比较粗糙,不太规整,也比较小型,但是这种方法适用于制作比较小、不太精致的器物,在小型陶塑中经常使用。捏制的器皿类则比较少见,因为会在器壁上留下指纹,器形也不大规整。

现在有些器物的附属配件如耳、足及小装饰品,仍会用手工捏制后再粘贴到器物上。

3. 泥片贴筑法

泥片贴筑法也是一种较早使用的手工方法,它是在一个类似内模的物体外面用捏制的黏湿的泥片,一块一块地敷贴成陶器整体。一般是从下往上敷贴,至少用两层薄片贴合叠加起来,有的多达数层。有学者认为它是一种模制法,但实际上同模制方法还是有明显区别的。所谓的内模,其实并不是模子,应该说只是一种陶垫而已。这种方法成形的陶器,常显厚重,形状不太规则,口沿也不很整齐。考古发现和研究表明,在我国距今七八千年以前的新石器时代的早期文化中,都普遍采用这种泥片贴筑的制陶术。

4. 泥板法

古代陶瓷器物一般分为圆器与琢器两大类。琢器与盘、碗、碟一类圆器不同,是指那些不能用陶车成形出来的器物,常见的有方形、扁形、多角形或雕塑类的器物。此类器物既有生活用瓷,又有陈设艺术瓷。

方形或多角形的器物,因不能用陶车成形,因此可先将揉练好的泥料制成泥板,再切成合适的小块,然后用泥浆将其粘接成所需要的坯体形状,最后将表面加以修整成器。

5. 泥条盘筑法

这是继泥片贴筑法之后,较为进步的一种陶艺技法。由于它的适用性广且又比较容易掌握,因此一直沿用至今。此法是控制好泥料的干湿度(水分)后先搓成泥条,然后从下至上盘绕成形,再用陶垫、陶拍、陶抹等工具抵压、抹拭,仔细加工。泥条可以从底一直盘绕到口沿,工艺合理,成形较好,制作便利。这种技法在中国新石器时代中期以后非常普遍,在我国新石器时代出土的陶器中,绝大多数都是采用泥条盘筑法制成的。

陶拍是一种制作陶瓷器的专用工具。由木板或陶制成,一般呈铲形,用来修整成形后的器物,并拍印纹饰,新石器时代和商周时期颇为盛行。使用陶拍拍打器物的外壁,不但可以使器物的表面光整,而且可使坯体结合不良之处紧密牢固。拍打时,往往用砾石或陶垫垫在器物内壁,以防止变形;拍打后,还可在坯体表面留下各种花纹(阴纹或绳纹)装饰器物,称为"印纹陶"。

6. 慢轮与快轮

原始社会制陶初期,是用普通的湿泥涂抹在用藤编织的器物上或捏搓成泥条盘筑成形,将器型内外拍打光洁平整。操作时工匠必须围着坯件转动,这样不仅操作不便,而且器型不易规整。为了减轻劳动强度和提高质量,人们便开始用圆木板做成转盘,这样一来人只要坐在一个固定位置上转动木盘就可以操作,这就是陶轮的雏形。但是,由于轮盘与底座接触面大,轮轴与圆孔粗糙,摩擦力较大而影响转

速,考古学上称这种陶轮为"慢轮"。

这种"慢轮"的木转盘曾在浙江河姆渡出土,它没有中轴和固定圆心,旋转时容易移位而影响成形。到后来的仰韶文化时期,人们在转盘底面中心安上轴,将轴插入地下或石孔中,使它旋转得更加自如。到龙山文化时期,陶轮得到进一步改进,减少了轮盘与底座的接触面,轮轴与圆孔也更光滑,轮盘在外力下利用惯性加速旋转,这就是"快轮"的发明。这种陶车的出现,是人类最早使用简单机械的一个证明。

轮制法是一种比较先进的制陶术,它已脱离了纯手工制作的落后方式。慢轮是快轮的前奏,所谓轮制,必须是快轮,慢轮只能修整,不能达到成形的目的,但慢轮仍可以用来修坯和装饰花纹。通过转轮的快速旋转,拉坯成形,虽然对于操作的技术要求更高,但是轮制陶器十分规整,厚薄均匀,而且可能制成极薄的器形,极大地提高了产品质量与生产效率,应该说是实现了半机械化。从经济的角度看,轮制技术意味着生产力的进步,它为后来社会变革和发展起过很大的促进作用。

陶车古称"陶钧",又称"辘轳",是圆器成形的主要工具。我国新石器时代大汶口文化已出土有使用陶车成形的陶器。四川省彭县窑出土一件宋代石质手摇快轮,是目前发现较早、保存最好的陶车。后世的陶车主要由一水平圆盘和轮轴所构成。圆盘一般由木板制成,装在垂直的转轴上端,操作时由机械动力或人力使其平衡旋转,将泥料放在圆盘中间,用手提拉或用弧形刮板成形,制成陶瓷器的生坯。陶车也用于修坯、装饰等工序,陶车的出现和广泛使用,提高了陶瓷手工业的生产效率,对提高陶瓷器的质量有重要作用。轮制陶瓷器的特点是器形规整、厚薄均匀,在器壁表里普遍留有平行的轮纹。

7. 辘轳拉坯

"几家圆器上车盘,到手坯成宛转看;坯碟循环随两指,都留长柄不雕镘",拉坯是传统工艺之一,工匠需要掌握相应的熟练技能,控制辘轳车转速的快慢,调整离心力的大小。通过两只手的内外配合,随着力度轻重之变化,一件件精美的制品在特有的节律声中诞生。

拉坯成形或可称为手工拉坯,是最经典的古老手工艺。它是在转动着的辘轳上进行操作的,它不用模型,劳动强度虽大,但效率很高。拉坯只适合圆器的制作,有一定局限性,多用以制作碗、盆、瓶、罐之类圆形器皿。拉坯时要求泥料的屈服值不太高,延伸变形量要大,用平常话说,就是坯泥既要有挺劲,又可以比较自由地延展。

拉坯成形是快轮制陶技术的改进与提升,它借辘轳旋转之力,用双手把坯泥拉成所需的形状。这是一种较为先进的成形工艺,它的出现是陶瓷史上的一次重大的技术革命。不仅提高了工作效率,且所制器物更加精致完美,并可塑造出较大型的作品,自其产生后一直为陶瓷成形工艺的主流,其特点是作品挺拔、规整,器物的表面会留下一道道旋转的纹路。现代陶艺采用拉坯与切割相结合的手法,抑或拉

坯成形后再进行扭曲、镂空、挤压或拼合的方式,创作出各种富有特色的作品。

圆器是指能够直接在陶车上拉坯,或用陶模(范)成形的器物,如碗、盘、碟、杯、盏、洗等。景德镇制瓷行业分工精细,专门生产这类器物的行业称为圆器业或圆器作坊。

拉坯绝对是个技术活,技术性较强。对泥料干湿、轮盘转速及双手的动式运用要求较高,初学者须经一段时间的练习方能掌握。其操作要领如下。

(1)揉泥。做陶从揉泥开始,揉泥的目的是排出泥料中的空气,同时进一步使泥料中的水分分布均匀,增加黏土的可塑性和柔韧性,并防止烧成过程中产生气泡、变形或开裂。利用现代的真空练泥机虽然可以完全排出泥团中的空气,但是拉坯的手感不太好,很多人还是会结合人工揉制,加深对泥料性质的了解。揉泥分粗揉与细揉,粗揉俗称"羊头揉",是将软硬程度基本一致的泥料进行简单揉练的一种操作方式,揉制过程中泥团基本保持羊头的形状;细揉又称"菊花揉",揉制时泥团形如菊花,粗揉过的泥料一般还要经过细揉之后才更好拉坯。在揉泥过程中,要掌握好泥土的干湿程度,视情况可适量做加水或脱水处理。

对于陶艺家或陶艺爱好者而言,制陶原料一般可以直接从有关供应商购买,但也有的陶艺家喜欢自己挑选泥土、淘练泥土,他们不仅陶醉于这一过程的体验,有的更希望配制出与众不同的泥土。要想制作有自己独特风格的陶艺作品,就更应该先学会揉泥。

(2)摔泥。拉坯前先将揉好的泥料稍用力抛甩在辘轳轮盘中间,使泥团紧紧地吸附固定在轮盘上。

(3)找中心。又称"抱中",这是初学者最难掌握的重要一步,目的是使泥团与轮盘的中心重合,转动时不会出现偏心现象,是关键一步。

找中心与拉坯机的旋转方向无关,操作者两肘要支撑在大腿内侧并相对固定,通过手的挤压调整使泥团位于转盘的中心。拉坯者必须学会感受拉坯机的离心力以及泥团对手掌的作用力,通过掌根与手掌的合力将泥团慢慢捧起后再慢慢压下去,如此反复多次,形成一圆团状。如此操作,一来可使泥料更加均匀,二来可将泥团对准转盘中心。在操作过程中要经常用适量清水湿润双手,在减少摩擦力的同时还可使坯体更加光滑。

(4)开口。使泥团在辘轳轮盘中心成圆柱体,双手蘸水抱住泥团,用拇指从泥团顶部缓慢插入后,开出一个"火山口",为空心制品的制作打下基础。

(5)拉制圆柱形。无论什么形状的拉坯作品,其雏形都是圆柱形:高圆柱形是高大器物的雏形,低圆柱形是低矮器物的雏形。要控制圆柱形底部的厚度在1cm左右,以便利坯时修整底部。不能用水过多,用力要匀称不可过猛。

(6)拉制出造型。掌握上述操作步骤与技巧之后,操作者就可以根据预先的设想或临场的构思,随心所欲地制作各种圆器类器皿了。

(7)修整。器型拉制完成后,可用刮刀或各类辅助工具在转动过程中,将口沿

与器身仔细修整到满意的光滑程度为止。

（8）割取坯体。停止拉坯机，将钢丝线拉直沿着底盘面划过，用手掌小心将坯体取下放在垫饼上通风干燥。

接下来就是"利坯"操作了。

8. 利坯

利坯，又称"镟坯"或"旋坯""修坯"。利坯是陶瓷成形极为重要的一道工序，是将拉坯制成的器坯在半干状态下置于辘轳上，用刀修整，使器表光洁，厚薄均匀，最后成形的操作过程。要求利坯工熟悉泥料性能，熟练掌握造型的曲线变化规律。拉坯制成的器坯，粗厚不平整，必须经过旋削。利坯时将坯体扣合桩上，拨动轮盘使之转动，用刀旋削器坯，使之内外平整光滑、厚薄适当。

从拉坯机上割取下来的坯体，是平底而且很厚，在利坯过程中还要进行"挖足"，有时又称"削足"，现代亦称"挖坯"或"剐坯"。"少一刀则坯体嫌厚，多一刀则坯破器废""坯乾不裂更须车，刀削圆光不少差；此是修身正心事，一毫欠阙损光华"，可见在制瓷工艺中利坯是一道对技术要求很高的工序。

蛋壳陶之类的利坯，需经粗修、细修、精修等反复百次的修琢，才能将 2~3mm 厚的粗坯修至 0.5mm 左右。对坯体厚薄的识别方法，主要依靠技术精湛与经验来掌握。利坯时推测坯体厚薄的方法很多，瓷工创造了许多奇妙的简便方法。例如在民间流传着一种用手指抚摸及手指轻弹坯体，听其不同部位的响声来判断利坯厚薄的经验方法：厚坯指弹为"咯咯咯"带硬声，中等厚度坯体指弹之为"咚咚咚"声，薄坯体指弹之则为"卟卟卟"带脆声，只有丰富经验的利坯工才能觉察出来。

9. 瓷雕

"六合四角样新增，菱叶荷花各擅能；不上车盘随手制，雕镂印合笑模棱"，雕塑成形就是指以雕、刻、镂、琢、凿、塑等为手段，以瓷泥为材料，塑造出具有三度空间的人体形象或物体形象的一种陶瓷成形方法；泥土、火、人三者之间无穷无尽的组合，产生了难以统计的传神、巧夺天工的艺术作品。

瓷雕在我国制瓷史上源远流长，特别是瓷都景德镇瓷雕历史悠久，在原料处理、雕刻、烧成方面的工艺技术和技艺均积累了丰富的经验。景德镇雕塑成形始于隋唐，兴盛于明清，至今已历 1400 余年。其雕塑工艺精湛，工艺种类齐全，造型优美，装饰丰富，具有瑰伟奇异的色彩、鲜明独特的个性、争荣竞奇的气韵。它精、细、奇、绝、怪并美，神、韵、秀共具，综合了镂雕、捏塑、堆塑等多种手法，是历代雕塑中别具风韵的典范，为瓷器雕塑业开创了新的境界。

明代是德化窑陶瓷生产的巅峰时期，德化窑烧制的"建白瓷"做工精细，瓷质坚密，如脂似玉，色泽光润明亮，釉面滋润似脂，乳白似象牙，纯净而高雅，代表了我国白瓷生产的最高水平。明代也是德化窑瓷塑艺术最为繁盛的时期，以何朝宗、张寿山、林朝景、陈伟等为代表的一大批瓷塑艺术大师，把德化窑瓷塑艺术推到了一个

前无古人的境界,他们的瓷塑作品被视为世上独一无二的珍品,何朝宗被后人尊称为"瓷圣",他的观音瓷塑被誉为东方维纳斯。

"巧夺天工凭妙手,石湾该是美陶湾!"著名诗人郭沫若曾用这样的诗句来形容石湾陶艺。"石湾陶,景德瓷",石湾陶塑技艺具有人文性、地方性、民族性的特点,在创作上具有独特的艺术风格,堪称一部浓缩的中国民俗文化百科全书。石湾陶塑技艺在明清时期最为鼎盛,种类和题材渐趋广泛,渔、樵、耕、读、牧、弈、饮、琴、游、戏,乃至拍蚊、搔痒、挖耳等百姓日常劳动、生活情景,各类花鸟虫鱼、野兽家畜与菜蔬瓜果等百姓熟悉的事物,以及达摩罗汉、观音、寿星、济公、八仙、钟馗、关公等百姓熟悉与喜爱的神仙人物和历史人物,都在石湾陶塑艺术中得到真实生动的表现。褒忠贬奸、扶正嫉邪、祈福求安、尊老爱幼等百姓的道德观念与社会态度在石湾陶塑艺术中亦得到传神的体现。例如清代末年就出现过以欧洲侵略者的形象作为外部造型的尿壶,以表达中国人民反抗侵略的社会思潮。

谈起陶瓷雕塑,在很多人的头脑中,其概念就是石湾公仔、景德镇罗汉、德化观音,它们不过是案头、架上的陈设品,仅仅起着装饰、点缀室内环境的作用。其实,这种对陶瓷雕塑的认识并不全面,陶瓷雕塑的功能不仅仅限于室内陈设,它可以走向室外,用作环境艺术的一部分。在我国古代,秦代的兵马俑、汉代的瓦当,还有九龙壁及大量的古建筑屋脊、飞檐上的龙凤麒麟等都是用陶瓷材料制成的,陶瓷雕塑早已成为建筑上的精美构件。

4.2.3 先进的现代装备

如果你到现代的陶瓷工厂去参观,很快就会被那些先进的成形方法与装备吸引:一条条的泥段、一桶桶的泥浆、一罐罐的粉料,还有自动化的流水线。工人们用神奇的双手和各种成形装备,把碗、碟、杯、盘、茶具、咖啡具、花瓶、陶瓷砖、马桶、洗脸盆等各种坯体魔术似地变出来。然后,把它们一排排、一层层地送入干燥器中进行干燥、上釉、装饰后送入窑炉中煅烧,立马变成一件件精美的产品,令人目不暇接,流连忘返。下面我们一起来看看几种"变魔术"的道具和方法。

1. 石膏模具

现代化陶瓷生产离不开模具,尤其是石膏模具,石膏模型是陶瓷生产中的重要辅助工具。石膏(半水石膏、熟石膏)是一种在较短时间里可以凝固的材料,这种材料干燥后有较好的吸水功能,在陶瓷生产中,利用石膏模具,可以很快将泥浆或泥料中的水分吸收,并使坯体逐步硬化、干燥脱模而成形。模具的最大特点就是便于复制,石膏模具也同样具备这一功能,对于造型比较复杂和异形的造型,用石膏模具注浆成形就显得很有优势。

石膏的主要成分是硫酸钙的水合物,自然界的石膏矿含有2个结晶水,俗称生石膏。做模具用的石膏粉只含有半个结晶水,俗称半水石膏或熟石膏,它是生石膏

经过烧制或蒸压处理后加工出来的,有 α-石膏与 β-石膏之分。炒制出来的属 β 型,蒸压出来的属 α 型,它们的性能略有差别,一般来说 β-石膏的吸水性强,适合做注浆成形用模具,α-石膏强度好、吸水性略差,更适合做滚压成形用模具。下面的反应式是生石膏与熟石膏之间的一种可逆反应:

$$CaSO_4 \cdot \frac{1}{2}H_2O + 1\frac{1}{2}H_2O \Longleftrightarrow CaSO_4 \cdot 2H_2O + Q$$

制作模具时用半水石膏粉加入适量水搅拌后,经过初凝与终凝阶段,不到半小时就会凝固成形,并放出一定的热量变成二水石膏;而生石膏经过适当的高温处理后,会脱去一个半的结晶水,变成半水石膏(熟石膏)。必须注意的是,若炒制温度过高(>180℃),生石膏就会失去全部的结晶水,永久性地变成无水石膏,就无法制作石膏模具了。β-石膏的炒制温度要控制在 150℃ 左右,α-石膏的蒸压温度在 125℃ 较为适宜。

坯料在干燥和烧成中会收缩,故石膏模具的尺寸必须按总收缩率(一般在 10%～15%)及坯体精修的加工余量来放尺。

2. 滚压成形

滚压成形,顾名思义,就是又滚又压的一种成形方法,属于可塑成形。主要设备是各种滚压成形机(单头、双头、固定式、转盘式、往复式等),还有与之配套的石膏模具,制品的形状由滚压机的滚头与石膏模具之间的狭缝决定。

滚压成形分为阴模滚压与阳模滚压。阴模滚压(内滚压):滚压头形成坯体内表面,适合口径小而深的制品;阳模滚压(外滚压):滚压头决定坯体外形,适合扁平状、宽口且坯体内表面有花纹的产品。操作时,利用滚压头和模型各自绕自己轴线的相向转动,在滚头的下压与转动过程中,将投放在模型中的可塑性泥饼迅速延展、压制成形,获得一定形状。

成形时,滚头与模型的转速是不同的,主轴(模型)转速一般在 300～800r/min,个别的可达 1000r/min 以上。滚压头的转速要比主轴转速略低,主轴转速与滚头转速的比例称作转速比。阳模滚压常用的转速比为 1:(0.6～0.8),阴模成形常用的转速比为 1:(0.3～0.7)。还可以按照不同的需要选择滚压头的材质,调整它的倾斜角度及转速。滚头材料有碳素钢、灰口铸铁、球墨铸铁和聚四氟乙烯、聚氯乙烯、聚乙烯、尼龙等。金属滚头适于热滚压,塑料滚头适于冷滚压,各有优缺点。

阳模滚压一般适用于成形盘、碟类扁平器皿或内表面有凹凸花纹的制品,而碗、杯类深形制品只能用阴模滚压。按滚压头的工作温度来分,有热滚压和冷滚压两种成形方式。由于滚压成形机的压力较大,所用的泥料含水量较低(20%～23%),与传统的手工拉坯或旋压成形相比更加优越。滚压成形的坯体致密,组织均匀,变形少,收缩小,强度大,坯面光洁,生产率高,每分钟可成形 10 件左右的坯体,并可实现联动化、流水线生产。

滚压成形也有局限性,一般只能生产较浅的圆器。如今,经过科研人员的巧妙设计,椭圆形的各类鱼盘也能用特制的鱼盘滚压成形机滚压出来了,有些品锅、壶身也可用特殊改进过的专用滚压机成形。

3. 注浆成形

经过粉碎的物质,悬浮在适当的液体中,并将此悬浮液注入对泥浆具有吸收性能的模型中,以求获得一定形态的制品,此种操作即所谓注浆成形。陶瓷注浆成形是在黏土或含黏土的坯料中加入适当电解质,能以较少的水分使之获得稀释且具良好流动性,利用石膏模型吸去泥浆部分水分,并使泥料在模型壁上形成坯体。

注浆成形所得坯体是多孔微粒层与较密实层的层积体。凡是能发生布朗运动的微细粉末材料,均能采用注浆成形法。为保证注浆成形坯件的质量,除了保持操作场所的卫生与相对恒定的环境温度外,浆料的调制也十分重要。总体来说注浆料必须达到以下几点基本要求。

(1) 流动性好:即黏度小,以利于料浆充满模型的各个角落,保证制品造型完整和浇注速度。

(2) 悬浮性好:即料浆能长期保持稳定,不易沉淀或分层。

(3) 触变性恰当:即料浆注过一段时间后,黏度变化不大,脱模后的坯体不会受轻微外力的影响而变软,有利于保持坯体的形状。因为触变性过大时容易出现塌陷及料浆输送困难,触变性过小时生坯强度不够,容易出现开裂现象。

(4) 滤过性好:料浆中的水分容易通过形成的坯层,能不断被模壁吸收,使泥层不断加厚,在短时间内成坯。

(5) 泥浆含水量小:在保证流动性的情况下,含水量尽可能小,可以减少成形时间和干燥收缩,减少坯体的变形和开裂。

(6) 脱模性好:形成的坯体容易从模型上脱离,且不与模型发生反应。

(7) 浆料应尽可能不含气泡:防止坯体中出现孔洞,可以通过真空处理来强行脱泡。

注浆成形的方法基本上可分为三大类:空心注浆、实心注浆及强化注浆。

1) 空心注浆

空心注浆又叫单面注浆。这种方法是将泥浆注入模型中,待泥浆在模型中停留一段时间形成所需的注件后,倒出多余的泥浆,再静置一段时间待注件干燥收缩、坯体强度足够时才脱模取出注件。由于泥浆与模型的接触只有一面(故称单面注浆),因此,此法成形的坯体的外部形状就取决于石膏模型内部工作面的形状。单面注浆成形出来的坯体有一个共同特征就是内表面与外表面形状相似、坯体整体厚度基本均匀一致。坯体厚度取决于操作时泥浆在模型中停留的时间,必要时,可采取二次注浆的方式,即先往底部注浆,稍后再将模型全部注满,这样可适当加厚坯体底部的尺寸,使制品更加稳固。

空心注浆成形的步骤是:先将清理干净的模具捆扎好,然后把泥浆注入模具

内;待泥浆在模具内壁吸附到一定厚度时,把模具内多余的泥浆倒出,吸附泥浆的厚薄就是坯体的厚薄,坯体的厚薄要根据器皿的大小而定,大的器型可以厚一些,小的器型可以薄一些,一般注浆件厚度在 0.4～0.6mm;把倒完泥浆的模具反扣,让多余泥浆全部流净,使坯体内壁平滑,不会出现泥头或乳头状泥钉;最后,待模具内的坯体脱水至可以站立的强度时,把模具打开,取出坯体。

空心注浆操作的要领:应先将模型工作面清扫干净,不得留有干泥、灰尘及其他杂质;装配好的模型要捆扎紧,以免漏浆;模型的含水量最好保持在 5% 左右,过干或过湿都将容易出现缺陷;注入泥浆时尽量"一气呵成",避免混入空气或出现流痕;倒出多余泥浆时要先晃动一下模具,并让余浆全部从注浆口流出,防止出现"泥缕"缺陷;尽量保持工作台与模型的稳固,防止出现坍塌现象;不可急于求成强制脱模。

单面注浆多用于浇注杯、壶、水箱等类产品的坯件。复杂的造型还可将零部件分开注浆后,再用泥浆粘接起来。

2) 实心注浆

实心注浆又叫作双面注浆,是将泥浆注入两石膏模(或模型与模芯)之间的空穴中,模型与模芯同时从两面吸水。在注浆过程中,随着泥浆中的水分不断被吸收,注入的泥浆量就会不断减少,因此,必须不断补充泥浆,直到空穴中的泥浆全部变成坯泥时为止。显然,实心注浆成形坯体的形状与厚度,均由模型与模芯之间的空间尺寸决定,无多余泥浆倒出。

双面注浆可以缩短坯体的形成过程。因此,制品的壁可以厚一些,能成形表面有花纹、尺寸大且外形比较复杂的制品。不过,双面注浆的模型比较复杂与笨重。

为了得到致密的坯体,操作时当泥浆注入模型后,必须振荡几下,使气泡排出,直至泥浆注满为止。另外,还要预留好排放空气的通路。

双面注浆法适用于坯体内外表面形状、花纹不同,大型、厚壁的产品,常用于鱼盘及其他异形盘类制品的生产。在日用瓷厂应用不多,在卫生瓷厂更为普遍。

3) 强化注浆

注浆成形的优点是可通过黏结的方式制出各种造型复杂的制品,缺点是占地大、效率低。特别是在用注浆成形方法成形大而厚的坯体的时候,容易出现当坯体还未形成至所需厚度、较远处的泥浆还未脱水之前,紧靠石膏模壁的坯体就有可能已收缩甚至离开模壁的情况,造成坯体瘫软倒塌或变形。

为改进一般注浆法的缺点,提高注件质量,适当降低劳动强度,提高劳动生产率,除了对泥浆先进行真空脱泡处理之外,许多工厂还采用了如下几种强化注浆的工艺,对笨重的卫生洁具生产更为适用。

(1) 压力注浆:采用适当加大泥浆压力的方法,加速水分扩散,从而加快吸浆速度。

最简单的加压方法就是"高位注浆",适当提高盛浆桶的位置,利用泥浆的位能

来提高泥浆压力,通过这种方式增加的压力较小,一般在 0.05MPa 以下。

现在生产中更多的是用压缩空气将泥浆压入模型进行增压,一般说来,压力愈大,成形速度越快,生坯强度越高。由于石膏模具的强度较差,注浆压力不能无限加大。根据泥浆压力的大小,压力注浆可分为微压注浆、中压注浆和高压注浆。微压注浆的注浆压力一般在 0.05MPa 以下,中压注浆的注浆压力在 0.15～0.20MPa,注浆压力大于 0.20MPa 的称为高压注浆。高压注浆必须采用高强度树脂模具。

压力注浆最重要的就是必须提高模型的强度。很多人在模具的改进方面做了许多尝试,并取得了初步成效。例如,有些工厂把即将浇注的石膏浆在真空中进行脱气处理;或将纤维素的衍生物、硅化合物、聚乙烯醇和丙烯酸树脂等的溶液添加在石膏浆中,以增加石膏模的强度;此外,还有用其他材料来代替石膏的,例如用石英、长石、滑石、氧化铝等无机物作为无机填料,用酚醛树脂、尿醛树脂等作为有机结合剂,经成形在 180℃下固化,制成模型,据说这种无机填料模使用次数可高达 2 万次以上。

(2) 真空注浆:用专门的真空装置在石膏模的外面抽真空,或将石膏模放在真空室中负压操作,这样均可加速坯体形成。真空注浆时增大石膏模内外和泥层两面的压差,可缩短坯体形成的时间,提高坯体致密度和强度。当真空度为 0.4MPa 时,坯体形成时间为常压下的 1/2 以下,真空度为 0.67MPa 时,坯体形成的时间仅为常压下的 1/4。

(3) 离心注浆:离心注浆是让模型在旋转情况下进浆,泥浆受离心力的作用紧靠模壁面致密的坯体。泥浆中的气泡由于比较轻,在模型旋转时,多集中到中间,最后破裂排出,因此也可以提高吸浆速度与制品的质量。一般模型的转速在 500r/min 以下。离心注浆的缺陷是,泥浆中的小颗粒易集中于坯体的内表面,而大颗粒都集中在坯体外侧,组织不均易使坯体收缩不均。

注浆成形适用于各种陶瓷产品。注浆成形方法的适应范围广,只要有多孔性模型(石膏模)就可以生产,不受生产量大小的限制,机动灵活,在陶瓷生产中得到普遍使用。但注浆工艺生产周期长、占地多、以手工操作为主、劳动强度大、收缩率较大、模具损耗大,这些都是注浆成形工艺的不足之处。随着注浆成形机械化、连续化、自动化的发展及高压注浆的广泛应用,其存在的不足之处已逐步得到解决,尤其是卫生洁具的生产已基本实现了流水线作业后,产品质量与产量均有大幅度的提高。

4. 模压成形

模压成形又称干压成形、压制成形,是将干粉状坯料在钢模下压成致密坯体的一种成形方法。干压法或半干压法都是采用压力将陶瓷粉料压制成一定形状的坯体。通常将粒径小于1mm 的固体颗粒组成的物料称为粉料,它属于粗分散物系,有一些特殊物理性能。模压成形是将经过造粒、流动性好、颗粒级配合适的粉料,

装入钢模内,通过施加外压力,使粉料压制成一定形状的坯体的过程。

在陶瓷的大规模生产中,陶瓷砖的现代化水平是最高的,全部实现了大规模、连续化、自动化生产。陶瓷墙地砖(地砖、内外墙砖)大多采用模压成形工艺。由于压制成形的坯料水分少,所受到的压力大,因而坯体致密、收缩较小、形状准确。压制成形的工艺简单、生产效率高、缺陷少,便于连续化、机械化和自动化生产。

模压成形时除了必须采用各种大吨位的液压全自动压砖机外,粉料的质量也十分重要,现在基本上都采用喷雾干燥工艺来制作。粉料的基本要求是:①流动性好,保证不缺角,提高致密度、压坯速度;②堆积密度大,气孔率下降,压缩比提高;③含水率适当及水分均匀,一般成形压力大则粉料水分可低一些,为保证水分的均匀性必须陈腐闷料一周以上;④颗粒形状与粒度大小分布合理,喷雾干燥出来的粉料颗粒是圆球形的,才具有良好的流动性,粉料的颗粒要大、中、小合理搭配(颗粒级配),目的是提高坯体的密度与成形效率。

液压成形机的型号有很多种,从结构上来看有单臂式、柱式与框架式,按油缸的数目来分有单缸、双缸与多缸,按油缸位置来区分有立式与卧式。压机的操作分为喂料、加压、顶出、出坯、翻坯等单元,加压时要强调"一轻、二重、慢提起",防止出现"夹层"缺陷。

模压成形的最大优点是:效率很高,一般每分钟可压制10次左右;收缩率较低,因为粉料含水量少;质量稳定,成品率高,形状尺寸精确,可连续式自动化生产。缺点是投资量大,产品形状受限,只能成形厚度较薄、形状不太复杂的扁平状制品。

5. 其他成形

由于新技术的发展,和对特定陶瓷材料的不同要求,涌现了一些更新的成形方法,例如等静压成形、热压铸成形以及塑性挤压成形等。这里仅作简要介绍。

1) 等静压成形

等静压成形也是干粉成形方法之一,它是依据液体介质的不可压缩性及均匀传递压力的特性,使装在封闭模具中的粉料各个方向同时均匀受压成形的方法。等静压成形要用弹性模具,近年来多采用高强度树脂模。由于成形时粉料的含水量(质量分数)很低(1%~4%),受压均匀,因此坯体致密度高,收缩率很低,是近年发展较快的一种新技术,已经广泛用于陶瓷、粉末冶金、塑料等工业中。在陶瓷工业中,它不但可以成形中小型产品,如火花塞、坩埚等,而且可以成形大型耐火砖、大型绝缘子、污水陶瓷管等。日用瓷行业中已用于大缸和盘类的生产。

2) 热压铸成形

热压铸成形是利用含蜡料浆加热熔化后具有流动性和热塑性,在压力下把熔化的含蜡料浆(简称蜡浆)注满金属模中,冷却后在金属模中凝固成一定形状,脱膜得到坯件,之后还要经过排蜡和烧结来完成。热压铸成形的产品尺寸精确,光洁度高,结构致密,已广泛应用于制造形状复杂、尺寸和质量要求高的特种陶瓷产品。它的优点是可以不必追求坯料的可塑性,并可以生产出形状复杂、尺寸要求严格的

制品。但是这种方法需要有一套专用设备、金属模具和独特的排蜡工序,制品的密度偏低。

3) 塑性挤压成形

塑性挤压成形简称"塑压成形",这种新兴的成形方法,其实也属于塑性成形的一种。其特点是它不同于传统塑性成形,采用一种特制的石膏模具,模型内部设置多孔性纤维管,可通压缩空气或抽真空,直接采用人为能控的加气压办法,在坯体压制成形后,使坯体与模型之间立即形成一个水气薄层,使其脱模。它的优点是成形后脱模迅速,不需要大量模具轮番作业,节省工作场地,很适合于方盘、鱼盘、多边多瓣或不规则形状的扁平或敞口的器皿制作。

4.2.4 坯体干燥

人们一般把随着坯体中的水分的排出,内部颗粒靠近,使坯体收缩的过程叫干燥。

1. 干燥的目的

经过成形后的坯体,都含有一定数量的水分,特别是可塑成形与注浆成形后的坯体,在一段时间内,它仍然呈现可塑状态,很容易受外力影响而变形,干燥的目的之一,就是除去坯体中的水分,提高坯体强度,防止变形。

此外,施釉前的坯体也要经过干燥,因为只有干燥的坯体,才具有吸附釉浆的能力,只有干燥后的坯体才具有较高的强度,经得起各种施釉工艺操作。还有,入窑前的坯体也要干燥,坯体的入窑水分过高就会在低温阶段炸裂,无法快速升温。

2. 干燥方法

坯体也需要太阳的光辉。古时候坯体的干燥大多是利用阳光,在晴天时要把一条条摆满坯体的坯板扛到太阳底下晒,坯体在阳光与自然风的作用下,慢慢变白、变硬、变干。为防止坯体被雨淋湿,要在作坊里用木料搭建许多存放坯体的坯架,特别是在窑炉的边上搭建的坯架,还可利用烧窑时产生的余热进行烘干。

"扛坯"不只是个简单的力气活,要用巧劲,最重要的是掌握好平衡,否则就会"鸡飞蛋打"而前功尽弃。陶瓷厂熟练工扛起坯板来就像耍一般,轻松而飞速。

诚然,古代这种"靠天吃饭"的干燥方法是无法适应工业化、自动化生产要求的。现代陶瓷工厂常用的干燥方法是多种多样的,必须依据工厂的实际情况(产量产能、产品种类、生产方式)来选择,陶瓷坯体一般采用热空气干燥的方式。

热空气干燥是利用热空气的对流传热作用,干燥介质(热空气)将热量传给坯体,使坯体水分蒸发而干燥的一种方法。热源可以是窑炉的余热、锅炉蒸汽、燃气、电热器以及各种热风。热空气干燥设备较为简单,热源易于获得,温度和流速易于控制调节。根据热空气干燥设备的不同可分为室式干燥、隧道式干燥、链式干燥及辊道传送式干燥等,下面略作介绍。

1) 室式干燥

将湿坯放在设有坯架和加热设备的干燥室中进行干燥的方法称为室式干燥。室式干燥的特点是干燥缓和,间歇式操作,对于不同类型的坯体可以采用不同的干燥制度,因此,比较灵活,设备简单,造价低廉,但是热效低,周期较长,温差大,干燥效果不易控制,人工运输的破损率也较高。一般有地坑、暖气、热风加热等方式,只适合陶瓷作坊使用。

2) 隧道式干燥

这是一种连续式的干燥方法,适合生产卫生洁具等较大规模的工厂使用。隧道式干燥采用逆流干燥方式。所谓逆流干燥方式是指热气流动方向与坯体的运动方向相反。湿坯一进入隧道式干燥器即与低温高湿热空气接触,坯体受热比较均匀;坯体不断在隧道中部前进,遇到的热空气的温度越来越高,湿度也逐渐下降,保证干燥循序进行,避免开裂;当坯体通过隧道式干燥器尾部时,气流高温低湿,坯体含水量已经较小,直到坯体水分达到2%以下为止。由此可见,隧道式干燥分阶段进行,过程比较合理,一般采用窑车或板式网带连续工作,热利用率高,生产效率高,调节控制方便,干燥效果稳定。这种方法的不足是占地面积太大,要配备稳定的热源,还要防止出口温度过低造成水汽冷凝滴在干燥坯体表面的问题。

3) 链式干燥

这是日用陶瓷滚压成形流水线最常用的一种干燥方式。主要设备是链式干燥机,利用链条悬挂吊篮承载坯体,在弯曲的轨道上传送与干燥,它可分为立式传送和卧式传送两种。立式传送用吊篮式链条牵引,沿立面运动,一般小型坯体适用于这种方式;而卧式传送则采用平面迂回方式,以钢索或链条牵引吊篮,适用于大型坯体的干燥。

对于日用瓷的成形,链式干燥机分为带模干燥与脱模干燥两个部分。为保护石膏模具,在带模干燥时,热风温度不能太高(一般<60℃);脱模后的坯体,要倒扣在垫饼上(可防止变形),用较高的温度(>100℃)强制快速干燥。链式干燥的特点是效率高、质量好,可形成半自动化流水线,劳动强度低。缺点是不能适应小规模的生产。

4) 辊道传送式干燥

这种方法通常包括一个长而平坦的辊道系统,胚体被放置在上面。热风或热气流通过这些辊道传送,使胚体暴露在热风中,从而去除其中的水分。热风可以通过各种方式产生,比如利用燃烧木材或其他燃料来加热空气。

辊道传送式干燥器主要用于陶瓷墙地砖的生产,并且与压砖机、施釉机、印花机以及高温辊道窑联动,形成生产流水线。辊道传送式干燥器的热源基本都来自辊道窑产生的余热。

辊道式干燥器的最大特点是可使坯体均匀干燥,干燥效率高,能实现快速干燥,一般干燥周期为20～40min,干燥温度为120～160℃,生坯含水量为5%～

7%,干燥后含水量小于1.5%。

3. 干燥的要领

温度与通风是影响坯体干燥效率的两个最主要的因素,温度越高干燥速度就越快,通风条件越好干燥效果也越好。坯体的干燥是从降低表面水分开始的,坯体的内部水分要逐步扩散到表面后才能挥发。坯体干燥要分几个阶段来进行控制,并不是温度越高越好、干燥速度越快越好,也不是要把坯体干燥到水分几乎为零才好。

如前所述,坯体干燥是为了满足脱模、粘接、打孔、修坯、施釉、彩绘、印花、烧成等工艺的不同需求。例如:日用瓷带模干燥的温度就不能太高,否则会损坏石膏模型;日用陈设瓷打孔粘接时坯体的水分要适当,也不能太干;施釉时坯体的水分应保持在1%~2%,坯体太干会出现吸浆过快,釉面不平整的问题;坯体入窑前的水分控制在1.5%左右即可,因为太干的坯体入窑烧制之前会自然地重新吸收环境空气中的水分。

坯体在干燥过程中会逐渐收缩,这是水分逐渐被排出坯体的过程。在干燥过程中坯体很容易出现变形或开裂。曾经有人做过试验,将在干燥过程中受外力震动后边缘软塌变形的坯体,在可塑状态下强行使之恢复原形,无论当时外观修饰得多么规整,由于内部结构的"内伤",高温烧成时应力释放,它还会变形成为残品。

4.3 陶瓷釉料——绚丽多彩

陶瓷制品的外表面多半穿着一件光亮、平滑的玻璃外衣,"赤膊上阵"的很少。特别是日用与陈设陶瓷,对这件外衣尤为讲究,有的外衣十分好看。陶瓷制品的这种美丽的外衣,就是我们熟知的"釉"。

4.3.1 釉的由来

汉字中的釉,其含义是指有油状的光泽,所以用"油"字来表示瓷器表面的光泽,但又因为"油"字代表食物,经后人修改取表示光彩的"采",加上油字的"由",造出一个新的"釉"字。

釉,到底是什么呢? 从外观来说,它就是陶瓷表面那层类似于玻璃的光亮外衣,也可以说是陶瓷表面那层平滑、光泽的"皮肤";从概念上来说,釉是附着于陶瓷坯体表面的一层极薄的、连续的玻璃质层,或者是一种玻璃体与晶体的混合层。釉是不能离开坯体而独立存在的,它在高温烧成中像玻璃那样处于熔融状态,有一定的流动性,因此不能将釉独立地做成器物。

据说,最早的釉是公元前12000多年由埃及人发明的,他们燃烧从海上拾来的沙石,当中的盐分熔成玻璃后,沙石连结在一起,这就是早期釉的雏形。直到公元

前3000年,埃及人才第一次将釉应用在陶器上。也有人说,釉的产生可能是古代垒石烹食时所用含钙石头与炭灰互相作用而生成,也可能是受贝壳表面美观质感的启发,有意识地用贝壳粉作为原料制成。陶器从无釉到有釉,是制陶技术上的重大成就,在技术上是一个很大的进步。

早在3000多年前的商代,我们的祖先学会了用岩石和泥巴制釉。后来,人们发现窑灰自然降落在坯体上时能与坯体化合成釉,进而用草木灰作为制釉的原料,于是产生了著名的"灰釉"。

早期的釉主要是铅釉。中国的铅釉最早出现于公元前200年或更早,周代与汉代的釉陶基本上都属于铅釉,只是氧化铜或氧化铁的含量不同。铅釉的熔融温度低,较适宜于烧成温度不高的陶器,后来的唐三彩就是古代铅釉陶的典范之一。

4.3.2 釉的作用

釉的厚度一般不到1mm,但经过窑火烧后,它能紧紧附着在胎体上,给人明亮如镜的感觉。那么,给陶瓷穿上釉的外衣到底有哪些好处呢?归纳起来有以下几个方面。

(1) 不漏水。使坯体对液体和气体具有不透过性。

(2) 好看。釉覆盖制品表面后,使之更加美观,提高其艺术价值。

(3) 好洗。防止沾污坯体,平整光滑的釉面即使有沾污也容易洗涤干净。

(4) 耐用。防止油盐酱醋的侵蚀,提高化学稳定性。

(5) 更好用。釉与坯体在高温下反应,冷却后成为一个整体,正确选择釉料配方,可以使釉面产生均匀的压应力,从而改善陶瓷制品的机械性能、热性能、电性能等。

4.3.3 釉的分类

釉的种类很多,我国习惯以熔剂种类及外观特征对其命名。按不同的分类方法,同一种釉可以有好几个名称。

(1) 按坯体分,有瓷釉、陶釉及炻器釉;按组成分,有石灰釉、长石釉、铅釉、无铅釉、食盐釉等。

(2) 按制备方法分,有生料釉和熔块釉等。

(3) 按烧成温度分:800~1100℃烧成的称为低温釉,1100~1250℃烧成的称为中温釉,1250℃以上烧成的称为高温釉。

(4) 按釉面特征分,有透明釉、乳浊釉、虹彩釉、无光釉、半无光釉、金属釉、闪光釉、偏光釉、荧光釉(发光釉)、单色釉、多色釉、变色釉、窑变釉、结晶釉、金星釉、裂纹釉、纹理釉、水晶釉、抛光釉、低膨胀釉、半导体釉、耐磨釉、抗菌釉等。

白釉最受元朝蒙古族人的喜欢,颜色釉以缤纷的色彩受到人们的欢迎,结晶釉

的纹样变幻美丽动人,窑变纹釉琳琅满目、美不胜收,裂纹釉清晰古朴、高雅别致。近年来,随着科学技术的发展,出现了千姿百态的流动釉、神奇莫测的变色釉、霞光闪烁的彩虹釉、贵如明珠的夜光釉等新品种。

景德镇传统制瓷工艺所采用的釉料基本上都属于釉灰和釉果配出的釉,也就是以氧化钙作助熔剂的石灰釉(也叫灰釉)。传统灰釉的制作过程大致是:首先开采石灰石,煅烧成生石灰(氧化钙),自然或人工加水消解成熟石灰(氢氧化钙),再与狼尾巴草叠加煨烧,利用煨烧狼尾巴草产生的二氧化碳把熟石灰变成碳酸钙,即可得到釉灰。最后按照釉灰8%~25%、釉果75%~92%的比例调配出最终的灰釉。一般来说,随着釉果用量的增大,灰釉的透明程度有所增加。

传统石灰釉的特点是弹性好,釉面光泽柔和,不刺眼,白度可能不一。釉层内组分有分散的聚集体并有密实的沉淀体积聚,给人的感觉更像是一种膏体而不是玻璃体。传统手工艺有很多秘不示人的绝技,尽管古人没有丰富的化学知识,但他们从长期实践中得出的经验至今仍然是一笔宝贵财富,值得后人去学习、继承与发扬。

4.3.4 釉料制备

1. 釉料配方

釉是一种硅酸盐,当代陶瓷器上所施的釉一般以石英、长石、黏土为基础原料,根据需要添加适当的熔剂或色剂,加水研磨、调制后,涂敷于坯体表面,经一定温度的焙烧而熔融,温度下降时,形成陶瓷表面的玻璃质薄层。给陶瓷制品上釉,就像给人缝制衣服,衣服一定要合身,选用什么样的布,采用什么式样,都要考虑得很周全。所以釉料怎样去装饰陶瓷,从材料的角度来看,首先就要有合适的釉料配方,调配釉料配方时需要考虑的因素很多,最主要的有以下3个方面。

(1) 釉不能脱离坯体单独存在,因此在进行釉料调制时,必须首先掌握坯体的物理化学性质,如坯体的化学组成、膨胀性能、成熟温度以及成品性能要求等。其中釉坯的膨胀系数适配是釉烧成后固着于坯体表面良好与否的主要条件。釉的膨胀系数大大小于坯体膨胀系数的时候,会在冷却过程中产生釉层脱落;反之则发生龟裂。当坯釉之间产生的应力过大时,甚至可能会出现制品炸裂的现象。

(2) 明确对釉料本身的要求,如白度、透明度、化学稳定性以及机械性能等。

(3) 配釉用原料的纯度。原料所含的杂质,例如铁、钛的化合物会影响釉的白度及介电性能。

总之,制备釉料过程中掌握一个总的原则:一般是改变釉料的成分来适应坯体,而不是改变坯体的成分来适应釉。这就像缝制衣服一样,要量体裁衣。

2. 釉料成分

釉的化学成分主要有二氧化硅(SiO_2)、三氧化二铝(Al_2O_3)、氧化钙(CaO)、

氧化镁(MgO)、氧化钡(BaO)、氧化铅(PbO)、氧化铍(BeO)、氧化锌(ZnO)、二氧化锆(ZrO_2)、氧化硼(B_2O_3)以及碱金属氧化物(R_2O)等。下面分别介绍这些氧化物的作用。

二氧化硅(SiO_2),是生成玻璃质的主要成分。它能提高熔融温度和黏度,并给予釉高的机械强度,耐化学侵蚀能力,降低釉层的热膨胀系数。

三氧化二铝(Al_2O_3),主要提高釉的耐化学侵蚀能力,提高弹性,降低热膨胀系数,提高釉的高温黏度以及在高温时的稳定性。此外,由高岭土引入的氧化铝会加强釉结晶的倾向,而由长石引入的氧化铝则有助于玻璃的生成,这是因为两者的溶解度不同。

氧化钙(CaO),与二氧化硅(SiO_2)同样是生成玻璃质的主要成分。它能够促进坯釉的结合,并提高釉的弹性、强度和光泽度。

氧化镁(MgO),可以增加釉的白度,并减少釉的碎裂倾向。

氧化钡(BaO),可以增加釉的光泽,提高析晶倾向,降低釉的熔融温度。

氧化铅(PbO),使釉易熔,光亮,改善机械性能(除硬度)和弹性。

氧化铍(BeO),可以改善釉的电气性能,提高电阻,降低介电损失和提高耐热性,同时能显著提高釉的结晶能力。

氧化锌(ZnO),对釉的机械性能、化学性能及耐热性能起着积极的作用。并能改变釉的白度,防止碎裂。

二氧化锆(ZrO_2)乳浊剂,能显著降低釉的热膨胀,提高釉的热稳定性,特别是耐碱能力。

氧化硼(B_2O_3),使釉易熔,降低高温黏度,增加釉的光泽。

碱金属氧化物(R_2O)是熔剂,能使釉透明,降低釉的高温黏度,降低釉的耐化学腐蚀能力。

在釉用原料的选择方面,还要注意下列问题。

(1) 制釉原料要求纯度高,并和其他原料分开储存以免杂质混入。

(2) 需采用不溶于水的原料。能溶于水的原料在施釉时将随着坯体对釉浆水分的吸收而吸入坯体,对坯体性质产生影响。

(3) 石英、长石等原料在使用前必须仔细挑选、洗涤,以防止杂质的混入。

(4) 石英均采取先煅烧然后使用的方法,一方面有利于原料的粉碎,另一方面煅烧可以使铁杂质暴露出来并拣出。

(5) 普遍采用钾长石进行配釉。为了减少成熟的釉中产生气泡的倾向,可以将长石先行煅烧。制釉所用的黏土可以采用部分煅烧过的黏土,以防止黏土产生过量收缩而影响釉面质量。

(6) 利用废瓷粉部分取代长石作为制釉原料,既可废物利用,又可改善坯釉结合性能。

3. 釉浆制备

釉料制备有两个方面最为关键,一是前面介绍过的原料选择,二是釉浆的品质。

釉的性能与釉浆品质关系紧密,为保证顺利施釉并使之烧后釉面具有预期的性能,对釉浆品质要严格要求,一般从以下几个方面予以控制。

1) 釉浆细度

釉料的细度当然要比坯料磨得更细一些,但也要控制适当,不能过细。釉浆细度直接影响釉浆稠度和悬浮性,也影响釉浆与坯的黏附能力、釉的熔化温度以及烧后的釉面品质。一般来说,釉浆越细,则浆体的悬浮性越好,釉的熔化温度相应越低,釉坯黏附紧密且两者反应充分。但釉浆过细时,会使浆体稠度增大,施釉后干燥收缩大,易产生裂纹;釉浆细度过粗时,坯釉结合差,而且釉浆悬浮性减弱,易引起沉淀,并降低釉面质量。一般来说,陶瓷釉料的细度控制在万孔筛筛余不超过0.2%左右为宜。

2) 釉浆浓度

釉浆的浓度对上釉速度和釉层厚度起着重要作用,浓度大的釉浆会使釉层加厚,但过浓的釉浆会使釉层厚度不均,易开裂、缩釉;浓度太小的釉浆,又会使釉层过薄,在烧成时发生干釉现象。

在实际操作过程中,经常用测定釉浆比重的方法来控制釉浆的浓度,有用比重瓶法测的,还有用婆美计测定的。釉浆比重取决于坯体的种类、大小及采用的施釉方法,一般控制在1.4~1.7,颜色釉的比重要比透明釉大一些。冬季气温低,釉浆黏度大,釉浆比重应适当调小;夏季气温高,釉浆黏度小,釉浆比重应适当调大。

3) 流动性与悬浮性

釉浆的流动性是施釉工艺中重要的技术参数之一。釉料的细度和釉浆中水分的含量是影响釉浆流动性的重要因素。细度增加,可使悬浮性变好,但太细时釉浆变稠,流动性变差;增加水量可稀释釉浆,增大流动度,但浆体相对密度降低,釉浆与生坯的黏附性也变差。改善釉浆流动性最有效的方法是加入各类添加剂,如单宁酸及其盐类、偏硅酸钠、碳酸钾、阿拉伯树胶及鞣性减水剂等为常用的解胶剂,适量加入均可增大釉浆的流动性。

釉浆的悬浮性是釉浆稳定的重要标志。颗粒细度增加,悬浮性能变好。氯化钙、氧化镁、盐酸等为絮凝剂,少量加入可使釉浆不同程度地絮凝,改善悬浮性能。

4.3.5 施釉方法

施釉又称作"上釉"。陶瓷器的施釉方法取决于制品的造型与操作者的习惯。同一制品可用不同方法进行施釉。施釉方法主要有以下几种。

(1) 轮釉,又称"浇釉"。将坯体放在可旋转的辘轳车上,在旋转时,工匠用碗

或勺舀釉浆浇在坯体中心,在离心力的作用下,釉浆均匀地散开,使制品施上厚薄均匀的釉后,多余的釉浆则向坯外甩出。轮釉多用于盘碟等扁平的器物。

（2）浸釉,又称"蘸釉"。是最常用的陶瓷施釉技法之一,将坯体浸入釉中片刻后取出,利用干坯的吸水性使釉浆附着于坯上。釉层厚度由坯的吸水性、釉浆浓度、浸渍时间控制,适用于厚胎坯体及杯碗类制品的施外釉。要求操作者控制好蘸釉力度与浸渍时间,要能快速进行,但又不能漏釉,要求掌握时间恰到好处。最大的缺点是釉层上薄下厚,并会留下操作时的一些釉缕痕迹。

（3）涂釉,又称"刷釉"。这是陶艺创作时的常用施釉技法,即用毛笔蘸釉浆涂于器坯上,此法只宜用于上着色釉或同一器物上施数种不同色釉。

（4）吹釉,又称"喷釉"。吹釉是明、清时期发明的一种陶瓷施釉技法,用竹筒一节,一端蒙以细纱,蘸釉浆后,于另一端用口吹釉于坯面,反复喷吹使坯表施一层厚度均匀的釉。釉层厚薄以吹的次数控制,薄则吹三四遍,厚则吹七八遍。古代的精细制品均采用此法施釉。正如《陶冶图说》所记:"截径过寸竹筒,长七寸,口蒙细纱,蘸釉以吹。吹之遍数,视坯之大小与釉之等类而定,多至十七八遍,少则三四遍。"吹釉多用于琢器和大型圆器。

自从有了空气压缩机之后,陶瓷工厂就开始采用喷枪进行"喷釉"操作了。现在的卫生洁具全都是采用喷釉工艺的,某些自动化的工厂还采用机械手与静电喷釉的高科技手段进行施釉。

（5）荡釉,又称"晃釉"。也是一种古老的施釉技法。操作者用勺舀适量釉浆注于器内,把坯器稍振荡,使釉浆满布坯体内腔,后倾出多余釉浆,这时将坯体继续回转,使器口不留残釉。荡釉适用于器型较深的制品,如杯、壶、瓶类制品的内釉。

（6）淋釉,某种时候与浇釉、泼釉相类似。最早的时候有些工匠与艺人,经常会把陶瓷坯体架在（或倒扣）釉浆桶的上面,然后用勺子迅速把釉浆淋（浇、泼）满器身,这种古老的施釉方法的缺点是釉层厚薄不匀,容易产生釉缕。

但是,在现代化的陶瓷生产线上,淋釉工艺相当普遍,特别是在陶瓷砖的生产线上。釉浆通过鸭嘴式淋釉器或钟罩式淋釉机,让釉浆像瀑布那样倾泻下来,持续不断地浇淋在流水线上的一块块陶瓷砖表面。钟罩淋釉后的釉面均匀、平整、光滑,也只有这种釉面质量,才能满足陶瓷砖后续印花与彩饰的技术要求。

最后要提醒的就是"底足不施釉",因为在烧成过程中,制品都必须放在耐火材料上,如果底足有釉的话就会与之粘在一起而报废,因此必须记得在入窑前务必将制品底足的釉料擦拭干净,也可在施釉前在足底抹上一层蜡。

4.3.6 经典案例

1. 食盐釉

如果有机会去陶厂参观,你偶尔会看到一个奇怪的现象,在烈火熊熊的窑炉旁边,工人们正把炉门打开,抢起大铲,一铲一铲地把白花花的食盐往火里扔。这是

干什么呢？

原来这里面大有学问，工人们正在制造一种奇特的釉——"食盐釉"。这是一种古老的造釉方法，古代文献上称之为"熏釉"，今天仍有许多陶器制品采用这种办法造釉。为什么一铲铲的食盐扔到火里去，就会变成釉呢？原来食盐在1200℃左右的高温作用下，会变成气体，随着窑内气流的运动而布满整个窑室，这种食盐气体与炽热的陶器坯体接触后就会产生化学变化，并在陶器表面自然形成薄薄的釉层。食盐釉的形成，可用下面的化学反应方程式表示：

$$2NaCl + H_2O = Na_2O + 2HCl$$

$$Na_2O + Al_2O_3 + 4SiO_2 = Na_2O \cdot Al_2O_3 \cdot 4SiO_2（食盐釉）$$

如果不用食盐，改用硼砂、硼酸或其他的氯化物，例如氯化钙、氯化铁、氯化镁、氯化锰等，同样可以造出类似的釉来。

食盐釉的质量好坏，取决于如下3个因素：坯料的化学组成、烧成制度、施釉方法。

（1）坯料的化学组成是决定食盐釉面质量好坏的一个重要因素，特别是其中Al_2O_3与SiO_2含量的比例以及Fe_2O_3的含量对食盐釉面质量影响最大，最好将Al_2O_3与SiO_2的比例控制在1∶4.6与1∶12.5之间，同时，坯料中Fe_2O_3的含量对食盐釉的呈色有很大影响。

（2）在烧成制度方面，主要应掌握施釉温度和气氛。如果投盐时，坯体气孔率过大，食盐气体就会渗透到坯体内部去，使在坯体表层作用产生食盐釉的气体量减少，影响釉层的厚度及光洁度。因此，投盐时的温度，应以坯体开始烧结的温度为宜，如果投盐过早，大量食盐气体进入坯体内部而只在坯体表面形成一个极薄的釉层，这时，想再进一步改善釉层，就很困难了。此时即使提高烧成温度或投入再多的食盐也无济于事，因为受到低温时形成的极薄釉层的阻隔，食盐气体很难再与坯体产生化学反应了。投盐温度一般在1160℃以上，但在碱和氧化铁含量较多、熔化温度较低的坯体上，投盐温度要适当降低，控制在1040~1060℃为宜。食盐釉的颜色与窑内气氛大有关系。例如，同样的坯体，用还原焰烧成时，因低价铁的形成，而使釉面呈灰色；而用氧化焰烧成时，则因高价铁的形成而使釉面呈棕褐色。食盐釉一般采用氧化焰烧成，因此，控制焰性也很关键。

（3）食盐釉的投施方法：施釉前，一般清炉一次，加一次煤，待窑内烟清后，即可上釉。清炉加煤的目的是保证投盐后炉温不会降低，因为炉温下降会影响食盐气体与坯体的充分反应。施釉时，应适当下降烟道闸板，减小抽力，避免大量食盐气体随烟气逸出窑外。施釉后，可将闸板降到底，"闷"30min左右，以使食盐气体与坯体充分反应。此后，再将闸板徐徐升至上釉前高度，过几分钟又开始加煤。食盐的用量一般为1.5~2.5kg/m³。投盐时，可用纯食盐，也可采用食盐与煤的混合物。经验证明，在盐内加入少量的煤，可以促进食盐的分解和气化。

2. 颜色釉

颜色釉简称"色釉"。颜色釉是一个非常特殊的釉料品种,它以鲜艳的釉色取胜。用颜色釉装饰陶瓷器,在我国古代非常盛行,许多朝代都有杰出的颜色釉代表作,如唐代的唐三彩,宋代的青釉和钧红,明代的霁红,清代的郎窑红、乌金釉、茶叶末等。

在釉料中加入不同的金属氧化物作为着色剂,在一定温度与气氛中烧成,会呈现不同色泽的釉,就成为颜色釉。颜色釉有3种分类方法:①按烧成温度分类,有高温颜色釉(1300℃左右)、中温颜色釉(1200℃左右)和低温颜色釉(1000℃左右);若以1250℃为界,则分为高、低温两种。②按烧成时火焰性质又分为氧化焰颜色釉、还原焰颜色釉两种。③按烧成后外观特征可分为单色釉、复色釉(花釉)、裂纹釉、无光釉、结晶釉等。

颜色釉五彩缤纷种类繁多。青色的如豆青、影青、粉青、龙泉天青等。红紫色的如祭红、郎窑红、均红、玫瑰紫、美人醉、釉里红、火焰红等。黄色的如钛黄、象牙黄、鳝鱼黄、粉黄等。绿色的如翠绿、孔雀绿、金星绿、哥绿等。黑色的如乌金、铁锈花、天目釉。其他还有结晶釉、窑变花釉、茶叶末、钛花釉、裂纹釉、唐三彩、龙泉釉、蜡光釉、金砂釉、变色釉、三阳开泰、霁蓝釉等。另外还有低温颜色釉,如西洋红、胭脂红、孩儿面、粉红、辣椒红、鹦哥绿、苹果绿、浅绿、鱼子绿、瓜皮绿、炉均翠苦绿、浇绿、正黄、浇黄、淡黄、鱼子古铜等。

颜色釉的技术体现在其特殊的配方与烧制工艺。传统颜色釉有以铁为着色剂的青釉,以铜为着色剂的红釉,以钴为着色剂的蓝釉。一般来说,颜色釉的釉面,必须经过1250℃以上的高温煅烧,才能显现出它光若流油、色若虹霞、纹若流云飞瀑的独特魅力。

颜色釉既然如此复杂与美丽,了解它的制造过程,是很有趣的事情。中国古人总结出烧制颜色釉的方法是,在釉料里加入各种不同的金属氧化物作为着色剂,然后在一定温度与气氛中烧制,就会呈现出不同的釉色。比如在釉料里加入氧化铜或氧化铁,便会形成红色釉;加入氧化锰会形成茄皮紫色;加入铜、铁、钛等的金属氧化物,便会形成青色、黄色和天蓝色等各种釉色。制造颜色釉的方法有下列3种。

(1) 将Fe、Cu、Mn、Cr、Ni、Co等少量着色金属氧化物加入某种无色的基础釉中磨细并混合均匀。这是一种最简单的颜色釉制作方法,但存在发色不稳定的致命缺陷。

(2) 用特制(或购买)的陶瓷颜料作着色剂,配制各种效果的颜色釉。这是陶瓷工厂最常规的一种做法,发色稳定,容易控制。

(3) 为了制得多种色彩与各种效果的颜色釉,可将两种以上着色剂或色釉按一定比例混合使用;还可在同一件器物的不同部位上涂上不同颜色(如唐三彩),或涂上两层不同颜色(如钧窑、花釉),在高温时让它们相互熔化、交织、流淌。

古代工匠很早就知道,用不同的金属作为呈色剂(包括发色剂与着色剂)就会在瓷器上呈现出色彩不同的各种色釉;而且同一种金属呈色剂,在燃烧时会因为温度或气氛等具体条件的影响,导致色调上的深浅、浓淡差别。影响颜色釉效果的因素很多,色素的种类与加入量、基础釉组成、研磨细度、烧成温度、窑炉火焰的性质(氧化或还原)等均会直接影响发色效果。

3. 无光釉

釉的特点之一就是有光泽,它是陶瓷制品艺术美的重要因素之一,因为古陶瓷器自古崇尚"明如镜"。过去在制造陶瓷制品过程中,总要采取许多办法来提高制品的光泽度,如果釉面没有光泽,也许就被当成"废品"。

人在变,世界在变,审美观也在变。世界上的事情是复杂的、变化着的,人们的爱好、需要也是多方面的。对陶瓷器的釉面来说,在某些特定场合,釉面太亮,人们反而不太适应。例如,建筑物的外墙砖釉面太亮就会出现刺眼等光污染问题。很多人也希望卫生间里的内墙最好是哑光砖,以便造成一个宁静、柔和、安详的环境。于是一种新型的"无光釉"出现了。

无光釉,也并不是绝对没有光泽,绝对没有光泽的东西是不存在的。科学上曾有所谓"绝对黑体"的假设,就是说绝对黑体可以把投射到它上面的光线全部"吃"掉,既不反射,也不让光线透过,那它当然是绝对没有光泽的了,但"绝对黑体"终究是为了科学研究的需要而作的一种假设,实际上是不存在的。无光釉只是与普通釉相比较,光泽度较差罢了。一般来说,无光釉没有普通釉那种类似玻璃的光泽,但仍有类似丝绒一类物质的光泽,其光泽类似天鹅绒。

无光釉的制造方法很多,归纳起来,大致有如下 4 种。

(1) 将普通釉的烧成温度降低,故意让釉面生烧,就可以得到无光釉。但这种无光釉面效果不太理想,粗糙、不太平整。

(2) 将普通釉在正常情况下烧成,只是在高温冷却时采用"缓冷"的办法,避免快速冷却,使釉中的某些成分在缓冷的过程中析出细微晶体,均匀地分布在釉的表面,成为一种无光釉。这种釉的无光效果较差,大多只能达到"哑光"之效果。

(3) 改变釉的配方,加入大量易于析晶的元素(如 Ba、Zn、Ti、Ca 等),同时减少 SiO_2 的含量,提高 Al_2O_3 的含量,将 Al_2O_3 与 SiO_2 的含量比控制在 1∶3 至 1∶6 之间,按常规的烧成工艺就可以得到良好的无光釉,这是制作无光釉的常规方法,在显微镜下可以看到,在釉面中析出了许多密密麻麻的细小晶粒。

(4) 将烧成后的普通釉陶瓷制品放在稀的氢氟酸中进行腐蚀,除去釉面光泽即成无光釉。

上述 4 种方法中,以第 3 种方法制得的无光釉产品质量最好。

4. 结晶釉

结晶釉,就是一种釉层内含有明显可见晶体的艺术釉。它是一种装饰性很强

的艺术釉,源于我国古代的颜色釉。结晶釉区别于普通釉的根本特征在于釉中含有一定数量的可见结晶体(即肉眼就能看到的晶花)。结晶釉的成因是产品烧成过程中釉内的结晶物质熔融后处于过饱和状态,在缓冷过程中产生析晶,从而析出美丽的晶花。

结晶釉的晶花可大可小,可多可少。大的肉眼能见,小的需用显微镜分辨。还可通过人为的方法,来合理控制晶花的分布。晶花的形状有星形、针状或花叶形等。作为一种高级陶瓷艺术釉,结晶釉美丽、新颖的自然晶花及其外观的多种多样、色彩的缤纷,给人以强烈的艺术效果。

结晶釉种类很多,颜色纷呈,美丽新颖。结晶形态基本上为针状、板状或微小的球状。若按结晶形态,可分为天目、雨点、茶叶末、铁锈花、菊花状、放射状、条状、水花状、星形状、松针状、螺旋状、闪星状、粒状、菱角状、羽毛状等。

若按晶体大小,可分粗结晶釉和微结晶釉两大类。粗结晶釉可凭肉眼看见,大的直径可达12cm,表面为完全或部分发达的众多结晶所覆盖,结晶最好封闭在釉表面的下部,生长于玻璃质基体之中,硅酸锌结晶釉与金星釉均属此类型。微结晶釉结晶很小,犹如天空中的星星一般,有的则要用显微镜放大才能看到。

按结晶釉的色彩可分为白色、黑色、黄色、蓝色、变色等结晶釉。最常用的分类方法还是按所选用的结晶剂来分,可分为铁系结晶釉、硅酸锌结晶釉、硅酸钛结晶釉、硅锌钛结晶釉、锰结晶釉、砂金石釉等。使用最多的是硅锌矿($2ZnO \cdot SiO_2$)系统。釉的底色与晶花颜色不同者称复色结晶釉,可通过在釉料配方中加入着色剂的方法,也可采用施不同底釉和面釉的方法来制造复色结晶釉。

我国宋代已经烧制出成熟的结晶釉品种,最为著名的有建窑的兔毫、油滴,吉州窑的鹧鸪斑和山东的雨点釉、金星釉等。清代的茶叶末、铁锈花等品种也颇为精美。

结晶釉的技术关键体现在配方与烧成工艺两个方面:配方中要添加大量的易于析晶的铁、锌、钛等元素;最难掌握的是烧成技术,其烧成曲线就像"过山车"呈高低起伏状,快速冷却与长时间保温是其最大特点。

结晶釉的烧成过程分为好几个阶段:一般是先将温度升至最高(1250～1300℃以上),适当保温一下,让釉面彻底熔化并使坯体成熟;接下来就是急冷了,关上热源,开启风扇,用最快的速度将炉温迅速冷却至"核化温度"(硅酸锌在1150℃左右),保温一段时间(1～2h)让晶核析出,保温时间越长,析出的晶体数量就越多;之后再快速升温,将炉温提升至"晶化温度",保温很长一段时间(2～6h,甚至更长),让析出的晶核尽快长大,用保温时间来控制晶花的大小;最后,就是自然冷却后出窑了。

按上面的工艺得到的是一种随意性很大的结晶釉,虽然经过核化温度与晶化温度的调整,可以有效控制晶体的数量及晶花的大小,但是晶体的分布完全是随机的,属于一种"窑变",烧制出晶花完全相同的制品。

现在很多结晶釉采用了"定位结晶"技术,可将晶种通过"种植"的方法固定在预定的一些位置,烧成过程中通过提高烧成温度与缩短核化时间的措施,尽量减少其他晶体的出现。掌握定位结晶技术的高手,基本可以达到随心所欲的要求。

值得注意的是,结晶釉的釉层厚度比普通釉要厚很多才行,而且结晶釉的高温流动性很大,烧成时很容易出现流釉与粘底现象。为了解决这一问题,在施釉时可根据具体情况灵活掌握,在坯体较为平坦的表面上,可以施厚一些,倾斜度大的表面,釉可施薄一些,底足处的釉层应比口沿处薄一些;最好用相同的坯料制作一个垫饼,让流下来的多余釉料顺畅地过渡到垫饼里,制品出窑后再将垫饼割除,这是解决釉熔融流动粘底的好办法。

5. 变色釉

变色釉,又称"异光变彩釉"。变色釉的奇妙之处就在于它的釉色会随光源的不同而产生不同的变化:如在太阳光下呈淡紫色,在日光灯下显天青色,在水银灯下是深绿色,在高压钠灯下呈橙红色等。特别是在高级娱乐场所,当灯光随着音乐的节拍不断变化时,变色釉也会以特殊的方式加入其中。

那么,变色釉的奥秘是什么呢?其实它就是一种比较特殊的颜色釉,它之所以能变化出各种不同色彩,是因为用稀土元素作着色剂。它的制作方法很简单,以高级细瓷的白釉釉料作基釉,再适量加入铈、镨、铽、钐等稀土的氧化物为着色元素(质量分数约为15%),经处理后制成釉浆,施于白瓷坯体表面,经过高温烧成,产生一系列的物理与化学变化,生成新的固溶体,变色釉变色的奥秘就在于这些稀土元素的作用。

稀土元素是一些性质十分活泼的元素,其原子的外层电子很容易被激发,由于4f电子层没有被充满,电子由基态跳到激发态时所需的能量比较少,因此可以产生出更多的电子能级。包含这些稀土元素氧化物的着色剂,掺到基釉中,施在坯体表面上,通过1300℃左右的还原焰烧成,发生一系列的物理与化学变化产生新的固熔体。这种新的固熔体在可见光范围内,对各种色光具有强烈的选择和反射的特性。因此,变色釉就能够在不同性质光源的照射下,变幻出各种美丽的颜色。

4.4 陶瓷烧成——涅槃重生

陶瓷坯体与釉料经过高温处理,发生一系列物理与化学变化,形成坚固耐用的新物理、化学结构,从而达到固定外形并获得所要求的效果,这一过程称为烧成。

不烧不成器。对陶瓷而言,烧成既是一个从量变到质变的过程,同时也是赋予陶瓷艺术美的重要途径。陶瓷的美主要体现在两方面:一是造型与装饰设计,二是烧成中物理与化学变化所产生出来的特殊效果,因此人们才会称陶瓷是火的艺术。如果将陶瓷誉为"土与火的艺术",那么"窑"无疑是加工这种艺术的"梦工厂"。

"匣器调色,与书家不同,器上诸色,必出火而后定。"(朱琰《陶说》),"千度成陶,过火则老,老不美观;欠火则稚,稚少土气。"(周高起《阳羡铭壶系》),皆指此意。窑炉结构、烧成温度、冷却方法、窑内气体成分及浓度的变化等,都会对陶瓷器产生重大影响。即使是同一配方在不同的烧成条件和气氛下,也可以得到不同色调与效果。

人们在欣赏陶瓷艺术之时,不得不折服于火的神奇与鬼斧神工之魅力。

4.4.1 烧成的本质

从热力学观点来看,烧结是系统总能量减少的过程。和块状物料相比,粉末具有很大的比表面积,而表面原子具有比内部原子高得多的能量;同时,粉末粒子在制造过程中,内部也存在各种晶格缺陷,因此粉体具有比块料高得多的能量。任何体系都有向最低能量状态转变的趋势,粉末物料在烧结过程中有一种推动力在起作用,这个推动力就是粉体的表面能,即由生坯转变为烧结体是系统由介稳状态向稳定状态转变的过程。

实际上,陶瓷粉体的表面能只在数百至上千焦/摩[尔](kJ/mol)之间,与化学反应过程能量变化(几万至几十万焦/摩[尔])相比,这个烧结推动力实在太小。因此,烧结不能自动进行,必须对粉体施以高温,才能促使粉体转变为烧结体。

1. 烧结与烧成

烧结是陶瓷生坯在高温下致密化过程和现象的总称。陶瓷材料经过高温煅烧会发生一系列物理化学反应,体现为颗粒间互相黏结、晶粒长大、结构更致密、强度增强,直至成为一个坚实的集结体,这种状态达到最大化的时候就叫作烧结。材料完全烧结时气孔率最小、吸水率最低、致密程度最高、强度最大。烧结是一个复杂的、不可逆的过程。

坯体煅烧成为陶瓷制品的这个工艺过程,称为烧成。对坯体来说,烧成目的就是将成形后的生坯在一定条件下进行热处理,发生一系列物理、化学变化,坯体由粉末颗粒聚集体变成晶粒结合体,多孔体变成致密体,最终达到所要求的各项理化性能指标。带釉制品在热处理过程中釉层也要发生一定的物理和化学反应,最终形成所需的形态,具有所要求的理化性能及所期望的装饰效果。

必须注意,"烧结温度"与"烧成温度"是不完全相同的两个概念,烧结的对象是材料,而烧成的对象是制品。"烧结温度"是指材料加热过程中达到气孔率最小、密度最大时的温度;"烧成温度"是指为了达到制品的性能要求,应该烧到的最高温度。对瓷器而言,烧结温度与烧成温度基本相同,而对未完全烧结的陶器,因为胎体未"烧结",所以制品的烧成温度要比坯料的烧结温度低很多。

陶瓷烧成中所发生的一系列物理与化学变化,至今仍是专家们研究的课题,还有许多烧结机理尚待完善,用现有的任何一种机制去解释某个具体烧结过程都是

相当困难的。因为烧结是一个极为复杂的物理、化学变化过程,是多种机制综合作用的结果:不同的配方、不同的组成、不同的温度、不同的升温或冷却速度、不同的烧成气氛,甚至是不同的天气等,都对这种物理与化学变化有着不同程度的影响。除此之外,坯体在烧成过程中的物理、化学变化,还与坯体的制备工艺有关,如细度、混合均匀程度、致密度等。

2. 量变到质变

陶瓷的烧成过程,始终伴随着各种物理与化学变化,有些物理变化相当明显可以直接看到,有些化学反应则在胎体内部进行,要用显微镜来观测。一般将烧成划分成 4 个阶段:低温阶段(室温至 300℃)、氧化与分解阶段(300～950℃)、高温阶段(950℃至最高烧成温度)与冷却阶段(止火温度至出窑)。当坯体配方、烧成条件、窑炉类型、制品形状和厚度不同时,具体的温度范围会有相应改变。

1)物理变化

坯体在烧成过程中的许多变化是能被觉察的,表现在下述几个宏观性的物理变化方面。

(1) 质量减轻。在低温阶段,坯体的失重等于排出的机械吸附水的重量,至中温阶段由于化学结晶水的排出而使坯体急剧失重。此外,由于有机物和矿物杂质的氧化与分解,也会失去一定的重量。而这些失重的多少视各种坯体的组成不同而不同,一般变化为 3%～8%。

(2) 体积收缩。由于物理水的排出,在低温阶段,坯体的体积略有收缩。到 573℃时,将 β-石英迅速转变成 α-石英,870℃时 α-石英又缓慢转化为 α-磷石英,这些多晶转化使石英的密度降低,体积膨胀,但会被坯体总的收缩抵消掉一部分;到 900℃以后,坯体内液相逐渐增加,一直到最高烧成温度。一般坯体在烧成过程中收缩 8%～14%,陶器烧成收缩 6%～8%。达到烧成温度后若再继续升温,坯体又会膨胀,产生过烧现象。

(3) 气孔率降低。气孔率由低温阶段逐渐增加,到氧化阶段末期达最高峰。以后由于液相的形成和体积的收缩又开始逐步降低,到达烧结温度时为最低。如温度持续升高(即发生过烧现象时)气孔率又随着坯体的膨胀而增加。

(4) 颜色变化。未烧前生坯的颜色取决于坯体中的杂质。有大量有机物存在时呈灰黑色,有铁质存在时呈浅黄色。烧成过程至中温阶段结束,由于有机物都已挥发,只有铁质被氧化为 Fe_2O_3,所以一般呈粉红色。经高温烧成后,如是氧化焰则呈浅黄色或红色,如是还原焰则由于 Fe_2O_3 被还原为 FeO 并生成硅酸亚铁,呈青白色。若发生过烧则 FeO 再次被氧化成 Fe_2O_3,又造成制品发黄。日用瓷坯料的含铁量控制在 0.6%以下,所以无论用氧化焰或还原焰烧成都能得到较高的白度。

(5) 强度增加。低温阶段随着机械吸附水的消失,强度略有提高,结晶水排出阶段则无明显变化。到了 573℃石英转变时,强度则有所下降,坯体在 750℃以前

是非常脆弱的；750℃以后，由于长石-石英玻璃质及莫来石晶体开始形成，硬度逐渐增加，陶瓷器的硬度一般可达莫氏7～8级。

（6）其他变化。除了上述一些明显的物理变化之外，随着坯体致密化程度的提高，胎体的音色也在不断变化，陶器的烧结程度较低，因此声音沙哑，高温硬质瓷的特点之一就是要求"声如磬"。对瓷器而言，随着高温玻璃相的逐渐增多，冷却后瓷胎的透明度也越来越好，瓷胎断面的贝壳状质感也越来越强。出现过烧现象时，胎体与釉面还会出现鼓泡膨胀，制品会出现坍塌变形等明显的缺陷。

物理变化会伴随烧成条件的变化而改变。而同样的坯体随窑炉、燃料及烧成温度制度等因素的改变，烧结过程中所观察到的物理变化也不尽相同。

烧结是不可逆的过程，在实际生产中，窑工们正是依靠上述这些很容易观察到的、宏观上的物理变化来判断制品的烧结程度。因此，也可以用收缩率、气孔率、体积密度和机械强度等参数来衡量制品的烧结程度。

2）化学变化

烧成时的许多物理变化其实是化学变化的一种外在体现，化学变化更多发生在中高温阶段，简略介绍如下。

（1）结构水排出。坯体中物理水在150℃前已基本排出，到300℃后黏土及其他含水矿物（如滑石、云石等）的化学结合水（结晶水）开始排出，但剧烈脱水的脱水温度取决于原料的矿物组成、结晶程度、坯体厚度和升温速度。高岭石的脱水温度为450～650℃，伊利石的脱水温度为550～650℃，蒙脱石的脱水温度为700～900℃。

（2）氧化分解。原料中的有机物在低温阶段燃烧；各种碳酸盐从650℃开始分解放出CO_2气体，1000℃前基本结束；硫酸盐要到1200℃才能完全分解。

（3）晶体转变。超过573℃后，低温型的β-石英在不同条件下可转化为α-石英、鳞石英和方石英等多种不同晶型；高岭石（$Al_2O_3 \cdot 2SiO_2 \cdot 2H_2O$）脱除结晶水后先转化为偏高岭石（$Al_2O_3 \cdot 2SiO_2$）与方石英，最终生成莫来石（$3Al_2O_3 \cdot 2SiO_2$）。

（4）还原反应。在还原烧成气氛中，高温时制品中的Fe_2O_3会先被还原成FeO，FeO再与SiO_2作用生成淡青色硅酸亚铁（$FeSiO_3$），改善了制品的色泽，红砖变成了青砖。

3. 显微结构

显微结构指利用各种显微镜才能观察到的材料组织结构，它是组成、工艺、过程等因素的反映，是决定材料性能的基础。传统陶瓷材料的组织结构一般都在几个纳米到100μm的尺度范围，要用高放大倍数的扫描电子显微镜来观察。

无论哪种类型的坯料，都是由黏土、石英、长石、云母、滑石等多种天然矿物组成的，不管磨得多细，混合得多么均匀，也不管做成什么形状，在显微镜下这些矿物依然独立存在能被看得清清楚楚。但是，通过高温煅烧后，除了少量残留的石英颗

粒外,全部失去了踪影,变成了一种新的复合体材料,这就是陶瓷。

在电子显微镜下,陶瓷胎体的显微结构究竟是怎样的呢?由于传统陶瓷的种类繁多,制造工艺各异,因此它们的微观结构形貌也是异彩纷呈的。从材料学的角度来看,传统陶瓷材料的显微结构是由晶相、晶界、玻璃相、气孔4个部分构成的,下面简单讨论它们的作用。

1) 晶相

陶瓷材料是多晶相的复合体,产品的性能一般取决于胎体中的主晶相,并与主晶相的种类、数量、形态、晶粒大小、分布和取向、晶体缺陷直接相关。

绢云母质与长石质瓷的主晶相是莫来石及少量残余石英,它们占总量的45%～60%。陶瓷胎体中的莫来石有两种来源:一种是由黏土矿物直接转变生成的细粒、鳞片状一次莫来石,还有一种是由熔体析出的针、棒状二次莫来石。莫来石是高温化学反应的产物,是陶瓷器获得优良性能的根源。

骨灰瓷的主晶相是钙长石(40%)与少量莫来石,滑石质瓷的主晶相是原顽火辉石和斜顽火辉石。

2) 晶界

陶瓷胎体中的晶粒在烧成过程中会逐渐长大,直到互相接触,共同构成晶粒间界(简称晶界或粒界)。晶界常为杂质聚集的场所,很不规则。晶界结构疏松,存在空隙强度不高,是陶瓷材料的薄弱环节。陶瓷材料的断口大多是凹凸不平的,其实就是沿晶界断裂现象的一种体现。

3) 玻璃相

玻璃相是坯料中的熔剂(长石等)高温熔化后形成的低共熔固体物质,玻璃相的含量、分布、应力等也会直接影响材料的性能。普通陶瓷的玻璃相为连续相,分布在晶相周围,粘接晶粒,填充空隙,促进坯体致密,提高胎体的透明度,降低坯体的烧结温度。由于玻璃相的强度比晶相低,热膨胀系数大,高温下易软化变形,所以,高玻璃相的制品机械强度低,热稳定性差,制品容易变形。

4) 气孔

普通陶瓷胎体内均存在一定气孔,气孔率为0.5%～22%,陶器的气孔较多,瓷器气孔很少。气孔分布在玻璃相的连续基质中,分开口气孔与闭口气孔两种。气孔会明显影响材料性能,降低坯体机械强度、介电强度、透光性、白度、化学稳定性、抗冻性,增大介电损耗和吸湿膨胀。

对陶器或多孔陶瓷而言,气孔是必需的,是有意而为之,因为气孔可改善材料的隔热、吸附、过滤等性能(如保温砖),要刻意控制气孔的大小、多少、分布、位置等;对传统瓷器,则希望瓷胎中的气孔率越小越好。

4.4.2 窑炉的变迁

窑炉是"窑"和"炉"的合称,"窑"指工作空间,"炉"指燃烧系统。窑炉的定义是:凡用来对物料进行高温处理,使之符合使用和外观要求的一切设备,都称为窑炉。冶金、焦化、耐火材料、磨具磨料、玻璃、水泥、陶瓷等行业都离不开窑炉。

硅酸盐工业又统称"窑业",窑炉是陶瓷工厂的"心脏"。窑炉结构是否合理,选型是否正确,烧窑操作是否恰当,都直接关系到产品的质量、产量和能量消耗,所以说窑炉是陶瓷生产中最关键的设备。

1. 从窑说起

如果将陶瓷誉为"土与火的艺术",那么窑无疑是这种艺术加工的"梦工厂"。

火的艺术,必须从"窑"字说起。我们来看一下"窑"字本身,不管是繁写的"窯"字,还是简写的"窑"字,都有两个共同的部分,即上面的"穴"字和下面的"缶"字。"穴"是山洞,这很好理解,那么"缶"呢?

谈到"缶",大家就会想起廉颇与蔺相如的故事:公元前379年,秦王派使者约赵王在渑池相会,名为促进两国友好,实则想要挟赵王。赵王害怕秦国暗算,想借故不去。但谋臣蔺相如与大将廉颇等都坚决主张赵王赴会,如果不去,就体现出了胆怯。赵王最后采纳了他们的意见并命令蔺相如同行,廉颇在边境上布置重兵,以防不测。会上,秦王假装酒醉戏弄赵王道:"寡人听说赵王善于弹瑟,今日盛会,请赵王弹一曲助兴。"赵王不敢不依,勉强弹了一曲。这时,秦国的史官赶快把这件事记载下来:"某年月日,秦王令赵王鼓瑟。"蔺相如认为这是对赵国莫大的侮辱,非常气愤,上前对秦王说道:"赵王听说秦王很会击缶,今日盛会,请大王击缶助兴。"秦王不肯,厉色拒绝,蔺相如再次相请,说道:"大王如果一定不依,在这五步之内,我愿意以颈血溅在大王身上。"秦王左右立即拔出刀来,要杀蔺相如。蔺相如面不改色,大声呵斥,左右倒退。秦王为了解除眼前的危机,无可奈何地在缶上敲了几下,蔺相如立即命令赵国的史官记下来:"某年月日,秦王为赵王击缶。"

这里秦王所击的"缶",就是"窑"字里面的缶,它是古代的一种陶器,用来盛酒,春秋战国时期曾经拿它当作乐器。我国的文字最早是象形文字,"窑"字造成这个样子,是有一定的依据的,其含义是指:最原始的窑炉是利用现成的山洞,或者挖掘洞穴,用石头砌成,在里面焙烧"缶"类的陶器。

上面这则典故告诉我们,"缶"代表陶瓷器,"窑"就代表烧制陶瓷器的一个"洞穴",最早的窑或许就是挖出来的一个小山洞,现代的窑则是用耐火材料砌筑的特定空间。

2. 窑炉简史

人类的陶瓷历史,是伴随着窑炉的发展及其烧制技术的进步而不断行进的。在上万年的发展进程中,人们积累了丰富的窑炉样式和烧成方法。从最原始的地

上露天堆烧、挖坑筑烧到升焰窑、横焰窑、倒焰窑，从圆窑、马蹄窑、龙窑、阶级窑、鸭蛋形窑再到现今的抽屉窑、隧道窑、辊道窑，从过去的以木柴、煤炭为燃料到现代清洁型的天然气、电气为热源，陶瓷窑炉的发展经历了一个漫长发展过程，并在许多历史时期取得了跨越式的进步。

陶瓷窑炉的进步与发展体现在很多方面，包括窑炉的结构设计、耐火材料、烧成温度、气氛控制、燃料消耗、余热利用、低温快烧、节能减排、自动控制、窑具、测温等，最终体现在产品的质量与社会、经济效益上。

窑炉的发展从古至今都与燃料的转换、耐火材料的提升直接相关：从最初的柴窑、煤窑到现在的油窑、气窑、电窑，从黏土砖、高铝砖到轻质砖、纤维棉，窑炉的烧成温度不断提高，能耗越来越低，污染越来越少，制品质量越来越好。窑炉的发展与耐火材料关系密切，随着耐火材料的发展，窑炉也由重质窑发展到如今的轻体窑。

陶器到瓷器是陶瓷发展史上的一个重大飞跃，瓷器是我国古代的伟大发明，高温窑炉的贡献极大。瓷器的发明是在取得原料的选择和精制、窑炉的改进和烧成温度的提高、釉的发现和使用这三个方面的重大突破后才烧造出来的。因为制陶的原料易得，烧制温度又很低，古时一般用柴火露天堆烧，难度不大。而瓷器则完全不同，首先要用自然界中不易获得的优质矿物原料进行精选与调配，其次就是必须掌握高温技术，因为瓷器的烧制温度至少要达到1200℃以上，这就必须要有专门的高温窑炉才可实现。

在远古时代，就是将干燥的陶坯放在空地上，架上一堆干柴，点上一把火，等柴火烧完熄灭后，陶器就烧好了，这种最简易的陶器烧制方法叫作"垒坯露天烧"或"露天堆烧"，由于没有任何保温措施，温度最高800℃。到了距今约6000年新石器时代的仰韶文化时期，出现了较原始的"竖穴式窑"或"横穴式窑"，此时的陶器是放在"窑"室里烧制的，烧制温度逐步升到了900℃左右，于是出现了著名的彩陶文化。到了4000多年前的龙山文化时期，随着烟熏渗碳烧制技术的出现，制作出了至今仍无法企及的蛋壳陶。公元前16世纪的周朝发明了釉料。公元初年的东汉发明了原始青瓷。公元618—907年的唐代出现了著名的越窑、邢白瓷与唐三彩。公元960—1279年的宋代更是中国陶瓷的顶峰，出现了著名的汝窑、钧窑、官窑、哥窑、定窑等举世闻名的五大名窑。从元代的青花瓷开始，特别是进入明代后，景德镇变成了中国乃至世界的制瓷中心。在几千年的陶瓷历史进程中，中国陶瓷之所以独占鳌头，除了原料配方技术之外，窑炉与烧成技术功不可没。

中国是陶瓷的发源地，也是陶瓷窑炉的鼻祖。西安半坡遗址的考古发掘证明，远在5000年前我国的先民们已建造了竖穴窑、横穴窑来烧制陶器，烧的是氧化焰，它们就是后来升焰式圆窑与方窑的前身。从距今2700年的陕西张家坡出土的西周原始瓷可以判断，烧成温度已达到1200℃。从广东增城、浙江绍兴、河北武安、湖北江陵多地的考古资料证明，远在2500年前的战国时代，中国南方建造了倾斜

式的龙窑,北方建造了半倒焰式的馒头窑,龙窑和馒头窑的最高温度可达1300℃,并可控制还原气氛。自1000年前的宋代开始,北方的山东淄博、陕西耀州等地开始用煤作燃料。距今约600年前明代的福建德化创建了阶级窑,又称"鸡笼窑"。距今约400年前的江西景德镇创建了蛋形窑,又称景德镇窑或镇窑。

这些古窑对世界窑炉的发展影响很大,馒头窑就是倒焰窑的前身,龙窑就是隧道窑的"始祖"。

3. 窑炉分类

窑炉的分类方法很多,按照不同的分类方法,同一窑炉可以有不同的名称或叫法。

(1) 按热源:柴窑、煤窑、油窑、气窑和电窑。

(2) 按外形:馒头窑、马蹄窑、龙窑、葫芦窑、圆窑、方窑、轮窑、隧道窑、梭式窑、钟罩窑、吊顶窑、瓶子窑、蒸笼窑、蛋形窑、回转窑等。

(3) 按火焰流动:直焰窑、倒焰窑、横焰窑。

(4) 按生产工作方式:间歇式窑、连续式窑(隧道窑、辊道窑)、半连续窑(龙窑、阶级窑)。

(5) 按火焰与坯体接触状况:明焰窑、隔焰窑和半隔焰窑。

(6) 按用途:素烧窑、釉烧窑、烤花窑。

(7) 按坯体的运载方式:窑车窑、推板窑、辊底窑、辊道窑等。

(8) 按通道数目:单孔窑和多孔窑。

从史前到现代,陶瓷热工技术发生了巨大的变化。从陶器至瓷器,窑炉的温度也经历了一个从低温、中温到高温的发展过程。窑炉的结构与形式在寻求新燃料和新燃烧方法的同时也在不断地演变,历史上每一种新式窑炉的出现,都在于使温度场和气氛围更加均匀,以提高制品的质量。在公元16世纪以前,由于没有理论知识指导,筑炉师们实际上仅凭直觉和经验筑炉。很值得一提的是,"烟囱"的出现,是窑炉发展史上的一次飞跃,烟囱的作用除了可以排放废气之外,更重要的是可以通过调整烟囱抽力的大小来控制烧成温度、窑内压力与烧成气氛。

柴窑,以柴为燃料,是古代窑业的遗存,各种龙窑、馒头窑、葫芦窑等形式的窑炉均属柴窑范畴。因其大量消耗木材,破坏环境,现在除了一些传统陶瓷产地仍有保留外,已很难看到。煤窑,是以煤为燃料的工业用窑,曾被大量使用,后因污染严重而被强令淘汰,进而用煤气取代。

气窑,以液化气、煤气或天然气为燃料,火力强,污染小,适用性广,是现今使用最广泛的窑炉。

电窑,以电为能源,多半以电炉丝、硅碳棒或二硅化钼作为发热元件,依靠电能辐射和导热原理进行氧化气氛烧制。电子程序调控,操作简单,安全性能好,适用于各种工作场所,是实验室或陶艺工作室的首选。

现在陶瓷工厂的窑炉大多以轻柴油、煤气、天然气为燃料,一是为了清洁,二是

便于控制。但是,世界上正在运转的陶瓷窑炉中,包括了从史前期至现代的几乎全部类型,使用了已知的各种热源,之所以出现这种状况,一方面是由于世界上各地区发展不平衡,另一方面是因为某些陶艺家刻意追求制品的特殊艺术效果。

窑炉通常由窑室、燃烧设备、通风设备、输送设备、控制装备等部分组成。陶瓷的烧成是在窑炉内进行的,窑炉的种类很多,要根据制品的不同要求选择适当的窑炉。

4. 窑炉典范

陶瓷窑炉的发展,经历了由低级到高级,由产量质量低、燃料消耗大、劳动强度大、环境污染严重、烧成温度低,发展到产量质量高、燃料消耗低、污染少、烧成温度高,并逐步向机械化和自动化发展。下面介绍几个窑炉典范,它们均具有划时代的意义。

1) 古窑

古窑,是5000年前我们的祖先焙烧陶器用的窑炉,有横穴窑与竖穴窑两种,它们都利用燃烧时火焰上升的科学原理。古窑都很小,窑室的直径一般不足1m,由燃烧室、火道、火眼与窑室等部分构成。横穴窑较竖穴窑更加科学,属于外燃烧型窑,设有专门的燃烧室,将木柴在燃烧室燃烧后的火焰引入窑室,还可通过火眼的大小及分布情况来控制火焰的大小与走向,使窑内温度更加均匀。它结构特殊、设计巧妙,充分体现了我国古代劳动人民的聪明与智慧。

2) 龙窑

龙窑为我国传统陶瓷窑炉之一,亦有"蛇窑"之称。窑炉依山势倾斜砌筑,形状似龙而得名。龙窑结构简单,巧妙地利用山坡地形顺势而建,分窑头、窑床、窑尾三部分。窑头设有单独的火膛,其余燃烧室均在窑床的通道内,投柴口设在两侧窑墙上的拱脚处,对称排列,装窑时预留出木柴的燃烧空间,烟囱位于窑尾最高处。龙窑的倾斜角度一般为10°~20°,一般以木柴、树枝或茅草为燃料。

龙窑的长度一般用多少"目"来表示,目代表投柴孔的数量,每目长度(两个投柴孔间距)为1.2~2.0m,全窑的总长度一般为30~80m,窑的内宽为1.5~2.5m,内高为1.6~2.0m。最长的窑可达百米以上,最短的仅有1~2目。在窑的一侧每隔一段距离设有若干个窑门,供装、出窑之用。

龙窑的烧窑时间很长,长的要烧十天半月,短的也要两三天。窑炉装满后,把炉门封好,并将投柴孔堵上。烧窑时从窑头开始点火,随着窑头火膛内温度的逐步升高,烟气顺着倾斜的山坡在窑室内向坡顶尾部的烟囱移动,并把热量传给制品,烟气逐步冷却后到达窑尾,再从烟囱排出。

一般要等窑头的温度升至800℃左右时,才将第一目的投柴孔打开投柴;等第一目的窑温升至1200℃左右时,第三目开始投柴,并将窑头的火膛口堵上;等第二目的窑温升至最高温度(一般>1300℃)时,第四目投柴,第一目停火封口,进入正常烧成阶段后,一般只有3对或4对投柴口在投柴燃烧。以此类推,直至烧至窑尾。

龙窑的最大特点就是利用山坡的自然倾斜度,火焰抽力大、可充分利用余热,造价低、装烧量大,属一种半连续式窑炉,并可控制炉内气氛。龙窑为景德镇宋代瓷业的兴盛作出了杰出贡献。直到现在,我国南方的浙江、广东、福建、江西等许多传统瓷区,还有少量龙窑在继续使用。

3) 馒头窑

馒头窑亦名"圆窑",始于战国,是最早以煤为燃料的陶瓷窑,大多在北方瓷区使用。一般长约 2.7m,宽约 4.2m,高约 5m,火膛和窑室合为一个馒头形,故名。点火后,火焰自火膛先喷至窑顶,再倒向窑底,流经坯体,烟气进入后墙底部的吸火孔后,拐个弯再从墙内的烟囱排出,这样可以适当减少窑内的上下温差,并延长火焰在窑内的停留时间。由于馒头窑的窑墙较厚,限制了瓷坯的冷却速度,为减少坯体变形,往往要适当增加坯体的厚度,因而馒头窑烧制出制品的半透明度和白度偏低,形成了古代北方瓷器浑厚凝重的特色。

4) 阶级窑

阶级窑是由龙窑逐步改进而来的,以福建德化瓷区出现最早,也最著名,大约在明代首创于中国福建德化,故又称为德化窑,在当地亦称作"鸡笼窑"。日本的瓷窑受德化阶级窑影响很大,将其推崇为串窑的始祖,称作"登窑"。

阶级窑像龙窑一样,也是依山坡倾斜砌筑,不同的是窑室被分隔成许多阶梯形的小间,一座阶级窑由数间容积不等的燃烧室串联而成。阶级窑依山砌筑,最初形式为宋代的分室龙窑,至明代演变为一个个单独的窑室。

一条窑有 5~7 个窑室,后室窑底高于前室窑底,隔墙下部有通火孔。烧窑时,火焰自窑顶倒向窑底,经通火孔依次通过后面各窑室,最后自窑尾排走,烟气呈波浪式往后移动,既利用了余热,又缩小了上下温差。

阶级窑的最大特点是,它集南方龙窑与北方馒头窑的优点于一身,由一个个馒头窑串联起来,它的外形就是一个大龙窑,而每一室又是一个个半倒焰式的馒头窑,它既有龙窑的优点,又比单个馒头窑优越。窑内多呈正压,较易控制窑内还原气氛,制品的烧制质量比龙窑好,但结构比龙窑复杂。

5) 镇窑

镇窑全称景德镇窑,明末清初景德镇首创,以木柴为燃料,简称镇窑,又称蛋形窑。镇窑是一种大型单窑室,其外形近似半个平卧在地的鸭蛋。全长 15~20m,窑头有火箱,火焰经窑体至窑尾,废气由蛋形截面的烟囱排出。最高、最宽处 5m 左右,容积大,达 150~200m³。窑壁较薄,厚度在 0.2~0.25m。在同一窑内,根据各部位温度的不同,可以同时装烧品种不同的制品。窑身左右两侧用砖围砌成一护墙,与窑壁之间留有 0.2~0.3m 的空隙,内填砂土作为隔热层,以缓解窑壁与窑顶受热膨胀或遇冷收缩时引起的开裂,并可减少热量损失。窑室前端高而宽,后端矮而窄,前高后低倾角约为 3°,窑壁与窑顶很薄,故可以快速升降温,由于窑墙内设有夹层,可起隔热作用。镇窑里不同窑位温度不一样,可以同时烧造出高低温几

十种不同类型的瓷器。

在景德镇古窑瓷厂现存一座镇窑,它始建于清乾隆初年,窑炉长18m,体积近300m^3,窑场占地约800m^2。这座清代古镇窑的型制体量、结构比例、砌筑材料和手工技法,代表了中国传统制瓷窑炉营造技艺的最高水平。

蛋形窑结构合理,设计科学,砌筑材料造价低廉、施工方便、装烧量大,适合于多种坯釉,一窑内装入多类瓷器品种可同时烧成,特别适应景德镇附近制瓷原料的特性和瓷器的传统风格。蛋形窑以柴作燃料,烧成时间短,单位耗柴量低,产品质量好。在控制烧成气氛和瓷器质量以及燃料消耗等方面,均较龙窑、阶级窑和馒头窑等为优。明清以来景德镇的制瓷成就,与镇窑是分不开的。

6)梭式窑、抽屉窑与钟罩窑

梭式窑、抽屉窑与钟罩窑都属于热利用率较高的倒焰窑,具有操作灵活方便的特点,一个窑体要配备两组以上的窑车(或窑底)。

梭式窑的两端都有窑门,制品烧好后冷却到一定温度(300~400℃)时,就将窑车推出,同时从另一端将装好生坯的另一组窑车推入窑内,充分利用炉体的余热升温,窑车从两端的窑门进进出出,如同穿梭。

梭式窑与抽屉窑也叫台车式窑。如果窑炉只设一个窑门,窑车只有一个进出口,此时窑车的推入拉出很像抽屉,所以形象地称之为"抽屉窑"。

钟罩窑也叫高帽窑。窑墙窑顶是可以用吊车吊起来移动的,很像一个帽子或罩子,一般两个窑底共用一个帽罩。一个窑底被罩住燃烧时,另一窑底可进行装出坯作业,互不干扰。第一个窑底烧成后冷却至一定温度时,就可将帽罩移至另一窑底,加热升温。钟罩窑对炉材和建窑的质量要求较高,可以利用部分余热,窑内温度均匀,周转快,装出窑方便,劳动条件较好,很适合烧制一些高大、笨重、不易搬运的陶瓷制品。

7)隧道窑

隧道窑就像一条长长的直线形隧道,在底部铺设的轨道上运行着成串的窑车,全窑分为预热带、烧成带和冷却带三段,在窑的中部(烧成带)设有若干个燃烧室,装满坯体的窑车一辆接一辆地从预热带进入,按规定的速度逐步通过预热带,经过烧成带高温烧成后从冷却带推出。隧道窑的规格很多,可大可小、可长可短,最长的超过100m,高度与宽度在1m以上;最短的只有10m左右,断面仅有十几厘米。为缩小上下温差,隧道窑截面的宽度较大、高度较矮。

隧道窑的热利用率较高,烟气的余热及冷却带的热风均得到充分利用:烧成带燃烧产生的高温烟气在隧道窑前端烟囱或引风机的作用下,沿着隧道向窑头方向流动,逐步地预热进入窑内的制品,热交换后冷却的烟气再从烟囱排出;制品高温烧成之后进入冷却带就会遇到鼓入的冷风,为防止开裂一般都采用先急冷再缓冷的方式,鼓入的冷风与制品热交换后变成热风,再抽出送入成形车间的干燥器作为热源。

隧道窑已有近百年的历史,至今仍是陶瓷工厂广泛使用的窑炉装备。隧道窑是连续性窑炉,装窑和出窑操作都在窑外进行,极大地改善了工人的劳动条件。隧道窑的烧成周期要比龙窑等短得多,最慢的也许要超过24h,最快的只要3~4h,具体要根据窑炉的大小及制品的情况而定。隧道窑的最大优点是运行稳定、周期短、产量大、质量好、成品率高、燃耗较低、操作简便;缺点是建造成本高,一次性投资较大,灵活性较差,烧成制度不宜随意变动,只适用于规模较大的批量化生产。

8) 辊道窑

从节能的角度来看,过去的各种窑炉中数隧道窑的热利用率最高。但是窑车的热损耗仍然比较大,因为隧道窑的窑车是由金属车架、车轮、耐火衬砖、砂封裙板组成的,又笨又重。在烧成过程中那么多的窑车也必然跟随制品一起经历预热、升温、冷却的全过程,白白浪费了大量热能;此外,在烧成过程中窑车始终处于运动状态,为防止窑车损坏及热量流失,窑车之间及窑车与窑墙间的密封也很重要,很难把行进中的窑车密封起来。实际情况是,哪怕隔热与密封措施再好,损耗在窑车、窑具上的热量远比制品本身烧成所需的热量更多。

为彻底解决上述热量损失问题,于是出现了没有窑车的"辊道窑",因为它有特殊的辊底传动结构,所以也称作"辊底窑"。总体上看,辊道窑也属于一种隧道窑,但是没有窑车,仅靠辊棒传动并承载坯体,因此它的热效率最高,温差也最小,是当今最先进的窑炉。

辊道窑截面较小,窑内温度均匀,适合快速烧成,但辊子材质和安装技术要求较高,主要用于建筑陶瓷砖的快速烧成。

辊道窑中最核心的部件就是陶瓷辊棒,低温处的辊子可用耐热合金钢制成,高温处的辊棒则只能用耐高温的特殊陶瓷材料制成。每根辊子之间的间距很小,辊端由斜齿轮传动。较大的陶瓷砖坯体直接放在辊道上面,日用瓷一般要托在耐火垫板上再送进窑炉,通过一排排辊子的转动使制品不断向前移动,烧制过程与隧道窑类似,也经过预热带、烧成带与冷却带。辊道窑截面小,窑内温度均匀,适于快速烧成,可与前后工序组成联动生产线,特别适合各种陶瓷砖的生产。

目前陶瓷砖的烧成温度均在1200℃以下,辊道窑是陶瓷砖厂的核心装备。辊道窑的规格很多,还有双层的辊道窑。窑炉最大宽度可达2m以上,最长的接近300m,烧成速度很快,最快的只要几十分钟;热源也是各种各样,大型窑炉大多选用天然气、液化石油气、煤气或轻柴油作燃料,小型辊道窑大多使用电能。

辊道窑的用途很广,最初的辊道窑是低温烤花炉,还可用作干燥器。高温烧成用的辊道窑对辊棒材质的要求很高,陶瓷辊棒常用的材质有堇青石、莫来石、刚玉或碳化硅等,现在只有少数瓷厂能掌握辊道窑烧成高温日用瓷器的技术。

4.4.3 烧成技术

烧成是陶瓷生产中最重要的工序,制定科学合理的烧成制度,并予以准确贯彻

执行是产品质量的重要保证。

陶瓷在制造上,最重要的操作就是烧窑。为什么说在陶瓷生产过程中烧窑最关键呢?首先,从陶瓷的制作方面来看,从选择原料到制成成品的工序很多,古人说"过手七十二,方克成器",每道工序都各有各的重要性,但是最后的烧窑操作最为重要,因为稍不注意就会前功尽弃,既浪费了原材料和燃料,又浪费了大量人力,因此人们常说"一烧、二土、三制作",烧窑是关键之关键。其次,产品的合格率直接关系到企业的经济效益,而陶瓷的废品大多是烧窑操作与控制不当造成的,原料与成形工序的废品大多可以返工或回收利用,而烧成后的废品利用价值很低。还有,尤其是颜色釉的烧成,更要强调烧窑,因为窑炉温度、火焰、烧成时间及燃料种类对釉料的呈色变化影响更大。

"泥做火烧,关键在窑",烧窑成功与否直接关系到制品的成败与质量。烧窑是个技术活儿,"把桩师傅"是传统陶瓷厂内负责窑炉营造和瓷器烧造技术的头儿,是窑炉的总指挥。你也许能想象出古时候把桩师傅捧着茶壶、摇着扇子、跷着二郎腿、坐在太师椅上临阵指挥时的风光场景,可是你却感受不到把桩师傅顶着高温、日夜鏖战的艰辛,以及肩负着的重担。

同样的窑由不同的人来烧,同样的坯用不同的窑来烧,同样的坯、同样的人在不同气候条件来烧,制品的烧制效果均有可能出现很大的差异。对同一座窑炉,由于装窑方式、烧窑温度、升温速度、保温时间、火焰的性质、冷却方法以及季节与气候等各种因素的变化,用同样的坯釉料烧制,也会出现各种不同的结果。所以说烧窑这件事,窑内自不用说,就连风向和气压的变化,乃至空气的湿度各方面,都必须加以充分注意。

如何使窑炉温度能够按照自己的意图而上升,并且能善于巧用火焰,是烧瓷技术中最重要、最困难的。因此,在民间流传着所谓"一烧、二土、三细工"的谚语,如今不少窑头仍立有窑神碑位,至今仍有许多窑厂保持着在烧窑前先供酒祭神,然后再点火烧窑的传统风俗。即使在科技高度发达的现代陶瓷工厂,也仍可看到某些遗留下来的传统习惯。

那么究竟怎样才能掌握烧窑技术,得心应手地烧制出高质量的陶瓷制品呢?应该说烧窑是一项系统工程,不能仅局限于烧窑论窑,除了制定出合理的烧成制度之外,还要综合考虑到配方、造型、窑具、装窑等各种综合因素。即使有了方便快捷的现代化测量与自动控制手段,仍要掌握相关基本原理才能驾轻就熟。"满窑昼夜火冲天,火眼金睛看碧烟;生熟总将时候审,此中丹诀要亲传。"一名高水平的把桩师傅,除了勤学苦练、身经百战之外,更需要有敏锐的洞察力以及过人的智慧和勇气。

1. 窑具

现代窑具包括匣钵、棚板、支柱支架、耐火垫饼、托板、辊棒和窑车等。

用匣钵装烧瓷器,是唐代制瓷工匠的一项杰出贡献。匣钵创制和使用可能要

早于唐代,但大量普及使用则是在中唐以后。唐人用匣钵烧出了高质量的邢窑白瓷与越窑青瓷,为宋代名窑的出现创造了必要的工艺条件。清代朱琰在《陶说》中谈及匣钵时云:"瓷坯宜净,一沾泥滓,即成斑驳,且窑风火气冲突伤坯,此所以必用匣钵也。"

采用匣钵装窑瓷器的主要目的是:将制品与火焰隔离,防止烟气中的灰分、炭粒等污染釉面;充分、合理地利用窑位,使强度较低、形状不同的坯体能够有规则地叠(套)装,同时留出火路,让火焰畅通;使制品之间保持一定距离,防止釉面熔化后互相粘连。

过去烧窑用的都是木柴、煤炭等烟尘污染很大的燃料,烧制时燃料的灰渣会玷污制品,并导致颜色不良,为确保质量,就要采用匣钵。现代窑炉的重要标志之一,是采用洁净燃料,大幅度减少窑具用量,使用各种高级耐火材料窑具,降低能耗、满足快速烧成的需要。如今大部分采用的是燃气窑、电窑等洁净能源的窑炉,为节能减排,烧制时趋向无钵烧制。因为有了辊道窑,陶瓷砖实现了"裸烧",日用瓷与卫生瓷则以各种耐火棚板、支架为主。

1) 窑具的造型与规格

窑具主要有匣钵和棚板两大类。窑具的造型要根据坯体的外形、质量及装窑方法而定。为节省窑位,所有匣钵的器型都是根据碗盘等器物的形状量身定制的,细瓷必定是一匣一器;笼则像蒸馒头的蒸笼,将若干件杯子、茶壶等异形制品装在一个笼里。

早些年为降低成本,很多粗瓷碗还会采用把5~6块碗摞起来装在一个匣钵内的"叠烧"的办法,此时必然要将每块碗底的釉水刮除一圈,以防止底脚高温时产生粘连,由于这种粗瓷的碗底有一圈干涩无釉的明显标志,人们俗称"干底"。

为节约燃耗,窑具发展的趋势是轻质、薄壁、牢固、承载量大。为提高使用寿命,防止窑具开裂,窑具的造型设计十分重要,特别是应力集中的匣钵转角处务必圆滑过渡,也可在棚板边缘约2/5处留出一道约1/3长的切口,释放应力、延长寿命。

2) 窑具的材质

最早的匣钵都是黏土质的,要选用K_2O、Na_2O等熔剂含量很少的耐火黏土制作。但这种黏土质匣钵的寿命很短,很容易出现开裂与掉渣问题,使用次数一般不超过10次,都是由陶瓷工厂自己烧制的。过去,匣钵的消耗量很大,在古窑址发掘出来的大部分都是匣钵碎片。

现在的窑具生产已基本实现了专业化和标准化,陶瓷工厂只负责生产陶瓷,窑具全部外购,可根据需要到窑具厂专门设计、订制。窑具的材质要根据窑炉的烧成温度进行选择,常用的有高铝黏土质、熔融石英质、堇青石质、堇青石-莫来石质、莫来石质、碳化硅质、重结晶碳化硅质、刚玉质、电熔刚玉质、尖晶石质、氧化锆质等。一般来说,窑具的使用温度越高,材质越好,价格也越贵。

窑具一定要预先充分烧结,一般要求窑具的烧成温度高于其使用温度 30℃ 以上,以避免使用时发生残余收缩或膨胀,导致开裂。

2. 装坯与装窑

将坯体(素坯或釉坯)合理地放入匣钵中,准备烧制的过程称为装坯或装钵。把装好瓷坯的匣钵搬到窑室内,分行叠高码好,留出火路的过程叫装窑或满窑。装坯与装窑是点火前的准备工作,务必认真完成。

1) 装坯

装坯要选用合适的窑具。过去的碗、碟、盘等高级细瓷均采用一件一钵装烧方式,都用配套的匣钵装烧;而杯类和壶类,通常是在一个平底的大钵中装放许多件,有些地方将这种大钵称作"笼",装坯入钵,北方叫作"点笼"。通常情况下,坯体除底足之外,通体施釉,是不能叠烧的(如果叠烧,必然会粘在一起);同时也不宜直接接触火焰,因为烟尘、灰渣会污染釉面。所以一定要用一个个的匣钵与笼将制品承载分隔,然后再将装有坯体的匣钵(或笼)逐个累叠、装窑。

为防止高温时坯体与匣钵熔结在一起,在把坯体装入匣钵之前,要先在匣钵底上撒一层薄薄的石英粉或稻谷灰(现在改用氧化铝),以防止粘底;最好还要在坯体下放置一块与制品底脚相适应的垫饼,垫饼最好用与制品相同的坯料制作,因为烧成时这种垫饼会与制品同步烧结、收缩,是减少制品变形的有效手段之一。现代窑炉采用洁净燃料之后基本裸烧,使用最多的是各种支柱与棚板,为防止粘连,棚板的表面也要预先涂刷氧化铝涂层。

装坯时,必须先将坯体表面的灰尘污屑吹刷干净,一定要轻拿轻放、放平放正放稳,以免造成制品的破损、变形、开裂、掉渣、粘钵等缺陷。

值得一提的是,从宋代的汝窑开始,很多高级器物还会采用一种叫作"满釉支钉烧"的特殊装坯方式,目的是让高档器物的足底满釉。高濂的《遵生八笺》说汝窑"底有芝麻花细小挣钉",在汝窑的器物底部可见细如芝麻状的支钉痕 3 个、5 个、7 个,6 个支钉的很少,痕迹很浅,大小如粟米。

支钉烧的操作要更加仔细、小心,在匣钵底部先垫一层耐火泥(或坯泥),视器物大小,插上若干根预先烧熟的支钉(匣钵土质或瓷质),最后将上满釉的器物用"点接触"的方式放置在这种特制的支钉垫饼上;为保持平衡,坯件之间或坯件与匣钵壁之间还可用刨花塞紧,防止倾倒或粘连。

汤匙(勺)的装烧最让人费心,为了让底部满釉可谓煞费苦心。景德镇采用的大多是"支钉烧",一把小小的调羹,要有 5 个支钉,很麻烦,可是底脚仍不够完美。现在采用最多的是"吊烧":先在汤匙的坯体尾部打一个小孔,施釉后用耐高温的小瓷棒(或电炉丝)串起来,"吊"在窑炉里烧成,吊烧制品的底部最光滑,唯一的缺憾是手把处有一小孔。

2) 装窑

装窑又称满窑,就是将装有瓷坯的匣钵,按预先的设计,装进窑炉内。把装好

瓷坯的匣钵（或笼），搬到窑室分行码好，并留出焙烧的空间（也叫火路），是一项技术性很强的工作。把桩师傅会精心安排好窑位，因为随窑炉的不同、制品的不同、烧成方式的不同、对作品艺术效果的要求不同，装窑方法均有所不同。

装窑是烧窑的关键环节之一，装窑方式不是一成不变的，要根据窑炉结构、产品种类的不同适当变化。装窑时匣钵的排布是把桩师傅必须掌握的技术之一，因为烧窑是通过控制火焰来保证各窑位的温度与气氛达到要求的，而这种对火焰的控制，则主要是依靠装窑时匣钵柱的高矮、疏密来调节。

以景德镇为例，镇窑结构很特殊，窑室高大，前高后低，窑底没有吸火孔，没有闸板；镇窑是平焰窑，温差很大，温度分布明显，窑顶部温度高，窑底部温度低，特别是靠近窑尾下部温度最低。所以镇窑的装窑技巧最讲究，它是减少温差，提高成品率的关键之所在，一满二关，才能烧出好瓷器，忽视哪一个方面都会出问题。由于古代窑炉的保温效果差，内部各处的温差都很大，为了充分合理地利用各个窑位，会在一个窑内同时装烧几种不同产品，因为中上部的窑位最好，一般会在窑头、窑尾装较低级的粗瓷，中间装细瓷。把桩师傅在生产实践中摸透了火的脾气，把装窑烧窑概括为"卡和放"，所谓"卡"就是卡住火路，不让火四处跑；"放"就是让火焰按照装窑时预留出的火路通行。

古时候的景德镇的窑户还按燃料分柴窑户、槎窑户两行，用松柴片烧窑的叫"柴窑"，燃料用松枝、茅柴、枝叶的窑叫"槎窑"，柴窑比槎窑的烧成温度更高。装窑必须由专司其职的装窑店或窑场里的专职工人来操作。装窑时还要"刷笼"与"扎匣屑"，所谓"刷笼"就是在匣钵的口沿与内部涂刷一层高温涂料，防止高温时匣钵掉渣及互相黏结；"扎匣屑"则是用碎匣钵片将匣钵柱之间"卡"住，留出火路，防止倒塌。

装窑时钵柱间距要适当，通过调节水平间距大小来均衡窑内水平温度，排布一般是内密边稀，钵柱间距为 3～5cm，边钵柱距窑墙为 10～12cm；钵柱的上下要保持平、正、直、稳；靠近窑墙的一排钵柱为了防止向外倾倒，要求稍向中心倾斜，在每柱间隙里隔一定距离用破匣钵片卡紧，防止高温时歪倒；匣钵柱的高度要根据窑炉结构及所装产品来定，钵柱距窑顶一般为 15～20cm，中间钵柱与窑顶间隙小，四周大些。

从原则上来讲，装坯与装窑的要求如下。

（1）据窑内温差情况，调节窑内不同部位装窑密度。在温度较高的部位密度大些，温度较低的部位稀疏一点，目的是尽量减小窑内温差，使不同部位的产品在单位时间、单位质量得到的热量相近。

（2）窑具及产品间隙合理。保证窑内火焰合理流动、传热均匀、防止粘连。特别是靠近炉膛及气体进出口部位，应仔细分析、考虑气流情况，避免局部过热或过冷现象。

（3）保护产品不受污损，包括窑内烟气及窑具本身的污损（如落渣、烟熏等）。

（4）装载牢固。特别是叠装较高时要充分考虑产品及窑具高温荷重性能及受力平衡情况，还要考虑烧成过程中振动及运动惯性、受力等因素（如装在隧道窑窑车上的窑具及产品）。确保产品安全及窑炉安全运转，不发生倒窑等重大事故。

（5）减轻操作劳动强度。尽量在窑外装出窑，力争机械化、自动化操作。

（6）在确保安全及产品品质前提下，减轻窑具质量，降低窑具与产品质量比，降低产品单位能耗，提高经济效益。

随着传统窑炉的淘汰，许多新型窑炉的装坯与装窑已全部自动化，例如在各种陶瓷砖的自动化生产流水线上，陶瓷砖从制粉、成形、干燥、施釉、印花、装饰、烧成、磨边、包装一气呵成，烧成中使用长达百米的宽断面快速烧成辊道窑，全部自动完成排列、进坯等装窑工序，最关键的是运行平稳，无须专门考虑装窑问题。

3. 看火与测温

在窑炉的上下、前后、左右一般设有"看火孔"，在装窑时，把桩师傅还会在窑内各处（对准看火孔），放置若干火照（亦称火标）。所谓火照就是与制品相同的一块小样，在当中钻一个孔，以便高温时从看火孔用钢钎钩出。古代烧窑的测温方法是凭眼睛观测以及钩照子观测，现代测温则依靠各种高科技的测温工具与仪器装备。

1）古代看火

古代没有测温装置，全凭人的肉眼与经验来判断窑内的温度和气氛，看火是把桩师傅的基本功。高温炽热的火焰十分刺眼，把桩师傅必须练就一双"火眼金睛"。下面是几种流传下来的看火秘籍。

（1）看火焰的颜色来判定窑温。经过长期的实践，窑工们总结出了火焰颜色与温度的对应关系：

窑内烧至暗红，温度650～830℃；

窑内烧至全红，温度860～890℃；

火焰颜色为橙色时，温度900～1000℃；

火焰呈黄色时，温度1000～1200℃；

火焰呈白色时，温度1230～1450℃；

火焰呈蓝色时，温度1450℃以上。

（2）看烟气浊度判定气氛。古代烧窑时还要根据窑内火焰的清澈、浑浊与否来判定与控制窑内气氛：如果窑内烟气清爽如清水一样，匣钵或制品清晰可见，看不见袅袅浮动和缭绕牵扯的火焰痕迹，则说明窑内是强氧化气氛，此时烟囱也看不到黑烟；如果窑内烟气浑浊，火焰乱窜，匣钵隐约朦胧，烟囱浓烟滚滚，则表明窑内属强还原气氛。

（3）吐痰法测温。民间的吐痰入窑也是测温方法之一，只有把桩师傅才知道吐痰入窑测温的真谛。据说吐痰入窑测温法既可测定窑内温度又可测定窑内抽力，可能是通过观察浓痰掉入窑内的碳化速度、情况及痰在窑内的飘动情况进行判

断。吐痰测温,只有经验丰富的把桩师傅才能明察秋毫并运用自如。

（4）用火照测温。火照是烧窑时用来测试窑温和制品瓷化程度的一种参照物,又称火标、试片、火表、照子、试火器等。装窑时将火照与制品一起置于窑中,在烧窑过程中的某些时段（特别是在止火前）,用铁钩将火照勾出,窑工就可以很直观地了解窑内温度、气氛、坯体瓷化程度、釉料融化等情况。在清代蓝浦、郑廷桂的《景德镇陶录》中记载:"盖坯器入窑,火候生熟究不可定,因取破坯一大片,中挖一圆孔,置窑眼内,用钩探验生熟。若坯片孔内皆熟,则窑渐陶成,然后可歇火。"

"火照"一词最早出现于蒋祈的《陶记》一书中:"火事将毕,器不可度,探坯窑眼,以验生熟,则有火照。"火照出现于唐代,是一项了不起的发明创造,在测温手段高度发达的现代陶瓷工厂里,仍可经常看到使用火照的情况。

2）现代测温

现代的测温方法很多,最普遍的是采用热电偶,最可靠的是测温三角锥,此外还有光学高温计、红外线测温仪、测温圈等。

（1）测温三角锥。测温三角锥（测温锥）在陶瓷烧制中的应用已经超过100年,是陶瓷行业公认的最可靠的一种测温手段,因为热电偶等其他各种测量手段在时间和空间上均会受到限制。

测温三角锥的定义是:用来校对和监测高温窑炉的真实烧制过程的三角锥状温度指示物。它是由100多种成分精心配置的锥体,成分类似于陶瓷,它在一个相对小的温度区间内融化、弯曲,最终的弯曲位置是测温锥吸收热量的量度。通常用测温锥的号作为测温锥的热度表示,最低热度的测温锥号为022,而最高热度的测温锥则是42号。测温锥的最初号码为1号至20号,0放在号码的前面表示温度较低,因此比01测温锥温度低的测温锥是02,这样一直到022。

常用的测温锥有赛格尔锥和奥顿锥两种。赛格尔锥是德国人H.赛格尔于1885年创制的,并从1886年开始使用。奥顿锥的起源要追溯到1896年Edward Orton Jr.博士建立Orton公司。尽管后来热电偶和电子温控系统发展很快,Orton的测温锥产品仍然是世界范围内最重要的温度控制和温度监测部件。奥顿锥的有效温度范围为565～2015℃,实践证明,奥顿锥的测温精度为2℃以内。

温度和时间以及气氛会影响测温锥的最终弯曲位置。当然温度是主要因素,我们所指的温度是时效温度,因为实际的烧制条件是变化的。测温锥的优势体现在以下几个方面:测温锥的等效温度是在恒定的烧结温度下烧制的时间综合值;测温锥能用来指示烧制产品正确的等效温度;监测窑炉中各部位（产品周围）温度的差别;具有直观性和记忆性;能为烧结产品等效温度的控制以及品质分析和提高提供依据;可为产品烧制工艺过程保留依据,是用来监测窑炉时效温度的最直观指示器。

随着现代科技的发展,对温度监测的手段越来越多,越来越先进,但是它们之间是有差别的。对于烧制温度而言,点与空间有差别;对于烧制过程而言,瞬间与

全时段有差别。现代窑炉配以高科技检测仪器要烧制出更好的产品,测温锥是不可缺少的。

(2) 热电偶。热电偶是温度测量仪表中常用的测温元件,它先把温度信号转换成热电动势信号,再通过电气仪表(二次仪表)转换成被测介质的温度。各种热电偶的外形常因需要而不相同,但是它们的基本结构却大致相似,通常由热电极、绝缘套保护管和接线盒等主要部分组成,并与显示仪表、记录仪表及电子调节器配套使用。

热电偶测温的基本原理是两种不同成分的材质导体组成闭合回路,当两端存在温度梯度时,回路中就会有电流通过,此时两端之间就存在电动势——热电动势(塞贝克效应)。两种不同成分的均质导体为热电极,温度较高的一端为工作端,温度较低的一端为自由端,自由端通常处于某个恒定的温度下。根据热电动势与温度的函数关系,制成热电偶分度表(自由端温度为 0℃),不同的热电偶具有不同的分度表。

在热电偶回路中接入第三种金属材料时,只要该材料两个接点的温度相同,热电偶所产生的热电势将保持不变,即不受第三种金属接入回路中的影响。因此,在热电偶测温时,可接入测量仪表,测得热电动势后,即可知道被测介质的温度。热电偶测量温度时要求其冷端(测量端为热端,通过引线与测量电路连接的端称为冷端)的温度保持不变,其热电势大小才与测量温度呈一定的比例关系。若测量时,冷端的(环境)温度变化,将严重影响测量的准确性。在冷端采取一定措施补偿由于冷端温度变化造成的影响称为热电偶的冷端补偿。与测量仪表连接必须用专用补偿导线。

热电偶实际上是一种能量转换器,它将热能转换为电能,用所产生的热电势测量温度,因此它是现代窑炉自动化控制的重要测控温元件。

4. 烧成制度

"烧成"是指陶瓷制品的烧制过程。这个过程包括物料的物理化学过程、物料的运动过程(连续窑)、气体的流动过程、燃料的燃烧过程以及热交换过程。陶瓷制品进窑后,一般都要经历下述几个重要阶段(以高温还原烧成硬质瓷为例)。

预热阶段:20～200℃排出残余水分,200～500℃排出结构水,有机物分解;500～600℃,石英晶型转化;

氧化阶段:600～1050℃碳酸盐分解,硫化物被氧化;

还原阶段:1050～1200℃,釉面开始熔化,制品急剧收缩;

烧结阶段:1200℃至最高烧成温度(>1300℃);

急冷阶段:最高温至 700℃,瓷胎定型、釉面凝固发亮;

缓冷阶段:700～400℃,胎体内部石英晶型转化,要防止"惊裂";

风冷阶段:400～80℃,可直接吹冷风冷却,准备出窑。

烧成工序是陶瓷生产过程中最重要的工序之一,制定科学合理的烧成制度并

准确执行,是产品质量的重要保证。烧成制度是指陶瓷在烧成过程中窑炉内温度制度、气氛制度、压力制度的总和,也称热工制度。其中影响制品性能的主要因素是温度制度和气氛制度,压力制度是保证温度制度和气氛制度实现的重要条件。实际生产中烧成制度的制定还要考虑窑炉加热类型、内部结构和装窑方式等诸多因素。

1) 温度制度

温度制度是指升温速度、最高烧成温度、保温时间及冷却速度,其实是指窑炉温度随时间变化的规律与要求。

在制品烧成的各个阶段应有适当的升温或降温速度,以避免坯体内外温差过大或石英晶型转变产生的应力过大而造成开裂,同时还应考虑各阶段物理化学变化所需要的时间。特别是在氧化阶段的釉料熔化之前要适当保温,让坯体内部的气体排除干净,这是保证釉面光滑平整的重要措施之一。在最高烧成温度下保温一段时间,可缩小窑炉各处温差,使胎体内外温度趋于一致,是保证制品充分烧结的重要手段。在573℃的石英晶型转变点必须缓慢升温或冷却,是避免制品开裂的关键之所在。

在实际生产中的温度制度,已转化成了一条合理的温度随时间(或位置)变化的烧成曲线。

需要说明的是,最高烧成温度实际上指的是一个烧成温度范围,因为任何窑炉都有温差,要提高产品的烧成合格率,除了在装窑与烧窑时采取缩小温差的适当措施外,坯釉的配方也很重要。评判配方好坏的重要标准之一就是"好烧",也就是指烧成温度范围要尽量宽。对传统陶瓷来说,坯釉料的烧成温度范围最好达到30～50℃以上。骨质瓷难烧的主要原因就是坯料的烧成温度范围很窄(<10℃)。

对结晶釉等艺术陶瓷制品而言,升温、降温与保温制度就显得特别重要。

2) 气氛制度

气氛制度是指烧成时窑炉内火焰的性质,包括氧化、还原、中性或其他气氛。

烧窑时火焰在不同时期有不同的性质。火焰的性质大致可分为3种:氧化焰(氧化气氛)、还原焰(还原气氛)和中性焰,不同性质的火焰有不同的作用。

(1) 氧化焰:是指燃料完全燃烧的火焰,火焰完全燃烧必须有大量空气供给,这时窑内的氧气充足,CO较少,一般游离氧含量8%～10%(体积分数,下同)时为强氧化气氛,4%～5%时为弱氧化气氛。

(2) 还原焰:还原焰是不完全燃烧的火焰。这时窑中所产生的一氧化碳和氢气多(CO含量为2%～7%),没有或者极少游离氧(低于1%)的存在。其中CO含量3%～7%时为强还原气氛,1%～2.5%时为弱还原气氛。由于还原焰能使坯体内的三价铁(Fe_2O_3)还原变为二价铁(FeO),而使瓷胎变成青色,可消灭瓷色发黄的现象,因此在日用瓷的烧制过程中,多采用还原焰烧成。为保证还原焰烧成瓷器的质量,在烧成的前半段(1100℃釉面熔化之前)必须先经过氧化烧成阶段,目的是

使坯中水分及有机物的蒸发和挥发排出,防止坯泡与釉泡的产生。

(3) 中性焰:烧中性焰时,窑内所产生的一氧化碳和氢气与进入窑中的空气含量(体积分数)几乎相等,处于平衡状态(游离氧 1%～1.5%),其作用是使 FeO 不再被氧化成高价铁,最后使坯体达到完全玻化的目的。但控制中性焰非常困难,常用弱还原焰代替它。

对钛含量较多的坯料应避免用还原焰烧成,因为氧化气氛会使 TiO_2 变成蓝紫色的 Ti_2O_3,还可能形成黑色的 $FeO \cdot Ti_2O_3$ 尖晶石,加深铁的着色。

3) 压力制度

压力制度是指窑炉内气体的压力大小。压力制度是实现气氛制度的保障,二者相辅相成。正常情况下氧化焰烧成时要保持炉内气体为负压,因为这样可让窑炉周围的空气"吸"入窑内,使氧气过量,保证燃料的充分燃烧;而还原焰则必须使炉内气体为正压,只有正压才可阻挡空气进入窑内,保证燃烧过程处于缺氧状态。

窑内气体压力的控制是通过调节窑炉的有关设备(烧嘴、风机、闸板)的操作来实现的,烟囱的作用十分重要。实际生产中调整炉内气体的压力方法有两种:一种是通过调节烟道闸板的开度来调整烟囱的抽力,一般闸板开度越大烟囱的抽力越强,炉内气体的压力越低,适合氧化气氛烧成,反之亦然;另一种是通过烟道底部掺入冷风的量来调节烟囱抽力的,在烟囱的底部都开着一个与大气相通的口,窑工只要用耐火砖来调整这个窗口的大小,就可控制冷风进入烟囱内的量,从而达到调整炉内气体压力的目的。因为掺冷风的窗口开得越大,进入烟囱的冷风就越多,此时窑炉烟气的抽出量就相对减少,窑内压力则相应增大。

针对不同的原料、不同的配方、不同的窑炉、不同的燃料、不同的形状、不同的装窑方式、不同的釉料,都应该要适当调整烧成制度,因为上述因素都是制定烧成制度的主要依据。

4.4.4 烧成方式

陶瓷的烧成方式有很多种,最常见的是一次烧成,即将坯体施釉后放进窑炉中,经过高温处理让坯釉一起成熟,烧成温度一般较高,又叫作"本烧"。除了一次烧成以外,较高档的瓷器一般还会采用"低温素烧高温釉烧"与"高温素烧低温釉烧"这两种不同的二次烧成工艺。许多陶瓷器还会采用 800℃ 低温彩烤的釉上彩绘、贴花等最简单的装饰工艺。对某些质量要求很高或者装饰特别复杂的制品(例如陶瓷花片砖、腰线砖),还会采用三次以上的高温烧成工艺。对陶艺作品来说,陶艺家为了追求奇异的艺术效果,有时会采用盐烧、乐烧等一些古老、特殊的烧成方法。此外,陶艺家们还会用到诸如柴烧、坑烧、烟熏烧、喷烧等各种特殊的烧成技巧。

从经济的角度来看,一次烧成的成本最低;从质量与装饰效果的角度来看,多

次烧成的制品更好。采用特殊烧法是为了追求陶艺装饰方面的特殊艺术效果。

1. 一次烧成

一次烧成是陶瓷生产过程中最简单、最古老的烧制工艺,是在干燥的生坯上施釉后,装入窑内,进行高温一次烧成,也称为"本烧"。其优点是工艺简单、节省能源,并可以使坯釉结合得更好;其缺点是施釉、装饰操作难度较高,制品质量略差。因为生坯在施釉过程中吸收了釉浆中的水分后会变得十分脆弱,很容易破损。

在陶瓷的生产成本中,烧成过程中的热耗一般要占20%以上,因此,现在仍有许多陶瓷采用一次烧成的方法以降低成本。例如:现代自动化流水线生产的陶瓷砖,大部分采用热坯上釉、一次烧成的先进工艺,因为在施釉线的前端设有烘干窑,热坯施釉可使釉料水分大量蒸发,提高了釉坯强度,满足了后续印花、装饰等工艺的要求。此外,卫生洁具陶瓷的坯体较厚,强度较高,也基本采用一次烧成工艺。

2. 素烧

所谓"素烧"就是指未施釉的生坯经一定的温度热处理,使坯体具有一定机械强度的过程。素烧后的坯体称作"素坯"。

除少数不施釉的制品外,素烧均与"二次烧成"有关,它是二次烧成工艺中施釉前的第一次烧成。按照素烧烧成温度的高低,又分作低温素烧(800~900℃)与高温素烧(>1200℃)。

低温素烧的目的是使坯体内水分蒸发、有机物挥发分解、碳酸盐分解,使坯体具有足够的强度,便于装饰、施釉等加工操作,减少破损,提高釉面质量与装饰效果。坯体素烧后可以预先发现某些半成品的质量缺陷,提高釉烧成品率。低温素烧的温度较低,为节省窑位可将某些制品(如碗盘类)叠起来装烧,4~5件坯体叠成一摞较为适宜。

高温素烧的目的是通过仿形匣钵(或垫饼)托住坯体使坯体成熟或瓷化,可彻底解决制品的变形问题。是最早由英国人烧制骨质瓷时发明的一种先进技术。坯体经高温素烧瓷化,解决变形问题之后,再经过抛光处理,排除了釉烧时坯体的干扰,可使釉面质量大幅提高。

3. 二次烧成

二次烧成是指陶瓷坯体在施釉前后各进行一次高温处理的烧成方法。将素烧过的素坯施釉(及装饰)后装入窑内,再次进行烧成。世界各国的高级瓷器一般均采用二次烧成的工艺。

低温素烧高温釉烧:素烧的温度为600~900℃,目的是适当提高坯体的强度,方便施釉以及各种装饰操作,减少破损,剔除部分有缺陷的坯体,提高釉烧成品率。

高温素烧低温釉烧:这是骨质瓷生产最典型的烧成工艺。所谓高温素烧是指坯体在高温成瓷温度下烧制成瓷,一般为1250~1280℃。而低温釉烧是素烧施釉后的釉坯在较低的温度下(一般为1050~1150℃)烧成。因为坯体在高温时用仿

形匣钵或垫饼托(或扣),解决了坯体的变形问题,瓷化后的瓷胎再经过抛光处理,可使釉面质量大幅提高。釉烧的温度要比素烧降低至少 120℃,此时瓷胎已成熟定型,采用的又都是全熔块釉,因此高温素烧低温釉烧后的制品轻薄、釉面光亮。

日本人将高温素烧称为"缔烧",而将传统的低温素烧称为"素烧",坯釉高温一起烧的称作"本烧"。

4. 彩烤

彩烤又称烤花、彩烧,是指在釉烧过的陶瓷制品的釉面上用低温颜料进行彩绘,然后在 600～900℃低温焙烧使颜料附着在釉面上的烧制过程,多指釉上彩的烧制。

5. 盐烧

把普通食盐(氯化钠)引入陶瓷烧制过程中,即在陶坯成熟时将食盐投入窑内,使食盐中的钠与黏土中的硅在瓷器表面反应形成橘皮纹理的釉——盐釉,人们将这种把盐投入窑中使陶瓷表面形成温泽、含蓄、质朴而又自然的釉面的烧制过程叫盐烧。

相传在 13—15 世纪,在德国莱茵地区,有一位窑工在烧窑进行中,也就是陶器将烧制成熟时,木材燃料已经用完,他急中生智,将蓄放腌肉的木箱投入窑内当作燃料。在燃烧完成之后出窑时惊讶地发现陶器表面有一层特别的釉,后来发现是因为腌肉木箱渗入了大量的盐,在烧制瓷器时与坯体发生化学反应而形成的。

盐烧原理就是在坯体烧制成熟温度时期,把加入少量水的盐投入窑内,盐(NaCl)在高温下与水反应生成氧化钠(Na_2O)和氯化氢(HCl)。氧化钠掉到坯体的表面与黏土中的二氧化硅结合,同时与氧化铝排斥,加上盐的熔融温度在 800℃左右,起到了促成作用,使之表面玻璃化,形成流动度较大的釉,其釉面呈橘皮纹理(参见 4.3.6 节)。

盐烧通常的烧法是在 1200℃时将加入少量水的盐投进窑内,加入了水的盐一方面可以快速地反应得到氧化钠,另一方面可以产生大量的浓烟使窑内气氛发生巨大的变化。由于加水后,每次投入盐时炉温会有所降低,因此每次投盐后要等几分钟待温度回升后再投盐,如此反复 3～5 次,也可用报纸将湿盐包裹后投进窑炉中。1050～1260℃烧制的胎体可以产生最好的橘皮效果;夜间烧制盐釉是个不错的选择,因为盐粒遇火后会在夜空发出清脆的爆破声。

盐对窑炉的损害很大。窑具及坯体底部会被盐化,可以在上述部位适当涂刷氧化铝;最好用瓷石与氧化铝混合后制成垫饼,预防粘板;也可在坯体与垫饼之间放一贝壳,这样可以在坯体上留下贝壳烧化后的印记。

盐是一种还原剂,会使铜呈现红色或粉色,白色瓷胎则会呈现淡淡的橙色。盐烧给现代陶艺装饰带来无限的可能,盐烧最初是用来制作酒瓶、酒杯及食用器皿的,并赋予抗腐蚀性的功能。盐烧之所以能保存到今天,最重要的原因是现代陶艺

家们仍沉迷于它独特的肌理与变幻的色泽,盐烧提升了陶艺的韵味,因其特殊的装饰效果而留存。

6. 乐烧

乐烧是现代陶艺中的一种很特殊的烧成技法,起源于日本 16 世纪后期,在 20 世纪中期传到美国,后来作为一种陶瓷艺术的表现形式被引入中国。乐烧形成的釉面是一种低温陶质釉,其釉色变幻莫测、神秘缥缈。

乐烧过程较为简单,先将素坯(施釉或未施釉均可)放入特制的窑炉里,在几十分钟内快速升温至 900~1100℃,保温数分钟后(此时在施过釉的素坯上可以看到冰雪消融似的光泽),快速将作品钳出并放入准备好(装有树叶、毛发、松针、木屑等易燃物)的铁桶内,同时向桶内抛洒纸屑、树叶等易燃物,然后盖上桶盖,待作品在桶内闷烧(还原)15min 后,开始持续不断地喷洒冷水使其快速冷却降温。骤然的化学反应使得坯体表层的乐烧釉水变化丰富、层次深远、不可捉摸,显现出一种古质、温和、安逸的风貌,具有一种温雅寂静之美,相对于常规的陶瓷烧制而言,具有更高的艺术内涵。现代乐烧技法十分强调陶艺家在陶艺创作中即兴式的自由发挥,十分重视陶瓷材料本身所具备的各种潜质的发掘和表现。通过对火的关注,乐烧会因为许多不确定因素以及多种介质的相互作用,往往使釉料发生许多意想不到的效果(如火痕、烟气、土色、肌理),这是艺术家与大自然的杰作,给人们带来的是无尽的惊喜和感叹。

4.4.5 低温快烧

陶瓷是高能耗、高资源消耗和高污染的行业,烧成又是陶瓷生产中耗时较长、耗能最大的一个工序。在陶瓷生产中,烧成温度越高、烧成时间越长,能耗就越大。据估算陶瓷器的烧成温度(在高温阶段)每降低 100℃,可降低热耗 10% 以上;若烧成时间缩短 10%,则在产量增加 10% 的同时,热耗还可降低约 4%。因此低温快烧(降低烧成温度、缩短烧成时间)是当今陶瓷行业的主要发展方向。低温快烧在节能降耗、降低成本、延长窑炉寿命、提高生产效率以及环境保护等方面,都具有十分重要的意义。

目前对低温快烧的定义并无统一的标准,由于陶瓷品种的不同,导致烧成方法和烧成设备的不同,无法作硬性比较。一般认为烧成周期在 10h 以上为正常烧成,4~10h 为加速烧成,在 4h 以内的才能称为快速烧成。因此,凡烧成温度有较大幅度降低(80~100℃)、烧成时间相应缩短,而产品性能基本保持不变的烧成方法都可称为低温快烧。

低温快烧技术是当今陶瓷行业一项很先进的技术与工艺,要从原料、配方、窑炉、生产工艺等各个环节进行研究、改进后才能实现。实现低温快烧的主要途径如下。

（1）正确选择原料和坯、釉配方,严格控制工艺制度。

要实现低温快烧,首先坯釉料必须符合低温快烧的性能要求。普通陶瓷的坯料只能适应 100～300℃/h 的升温速度（慢烧）,而快速烧成时的升温速度要达到 800～1000℃/h,升温速度加快后,普通的陶瓷坯体就会产生变形、开裂等缺陷。因此在配方中要尽量选择熔点低、烧失量小、收缩小、随温度升高变化平缓的原料（例如钠长石、绢云母、叶蜡石、硅灰石、透辉石、透闪石和磷矿渣等）来配制坯料。同时,为适应低温快烧的要求,釉料配方除了要相应降低成熟温度外,釉料要有较高的始熔温度,防止气泡、针孔等缺陷的产生,保证釉面质量。

（2）减少坯体的入窑水分,提高入窑时的坯温。降低入窑水分,入窑前先将坯体预热加温,可提高窑头温度,加快升温速度。

（3）控制坯体的厚度与结构。由于坯体的热导率低,极易造成坯体表面与中心出现温差,产生热应力而开裂。坯体受热时,表面与中心的温差与厚度的平方成正比,所以坯体较厚对快速烧成不利。另外,坯体结构复杂（如单件过大、薄厚不均）快速升温也容易产生破坏应力,致使坯体开裂。所以快速烧成只适合烧制器形简单、体积小、坯体较薄的制品。

（4）采用先进的窑炉,改善窑炉结构,缩小窑内温差。

快速烧成对窑炉也有较高要求：能均匀地加热与冷却坯体,窑内温差小,能灵活地调节窑内温度与气氛。辊道窑与矮高度、宽截面的隧道窑是低温快烧的最佳选择。

快速烧成窑炉的结构特点是：①截面小,特别是高度降低,宽度加大,做成扁平状,这样不但有利于减小上、下温差,而且产量大,单位能耗低；②长度短,减小气流阻力,亦即减少克服阻力的负压；③燃烧气流的流速高,使窑内形成强烈的横向湍流,加大窑内气流的循环搅拌作用,从而增强对流传热；④采用轻质耐火材料和隔热材料,降低窑车蓄热及窑体散热,使用抗热震性好的棚板和窑具,最好用梁和立柱等代替棚板；⑤采取明焰裸烧烧成,少用窑具,减少窑具蓄热；⑥降低窑炉的填充系数,坯体码放不要过密,让窑内热气流在坯体之间流通顺畅,以提高热导率,加速升温；⑦使用电或气体燃料,提高火焰温度及窑壁温度,有利于温度、气氛、压力的精确自动控制,保证严格按烧成曲线焙烧制品,进而保证产品质量。

经过不断的改进与努力,过去日用陶瓷的烧成温度都在 1300℃ 以上（甚至超过 1400℃）,烧成时间超过 24h；现在改进后的烧成温度已普遍降低至 1280℃ 以下,烧成周期缩短至 6h 以内。卫生陶瓷过去的烧成周期长达 40h,现在已缩短至 10h 左右。陶瓷砖的烧成速度最快,从过去的几十个小时减少到了现在的几十分钟。我们相信随着微波烧结等先进技术的不断成熟与完善,还可进一步推动陶瓷低温快烧技术的发展。

4.5 陶瓷艺术——鬼斧神工

世界各地的博物馆,基本都会收藏古陶瓷器。在陶瓷器中,最受欢迎的应该是我国历代的名窑名瓷,这些陶瓷器充分展现了中国人卓越的艺术才能。

陶瓷是科学与艺术相结合的产物,它不同于普通的国画、油画、水彩、速写、书法,它是将精美的造型、巧妙的装饰、奇幻的釉色、朴素的质地等因素融为一体,以一种独特的艺术方式,强烈地感染人,给人以美的享受。

唐三彩的奔马、骆驼、雕塑、器物,黄、褐、绿三种色彩互相融合,相辅相成,给人以富丽堂皇、博大端庄之感。宋代的梅瓶,造型精美,饱满而不臃肿,纤细而不脆弱,细长的瓶身,润削的瓶肩,仿佛一个亭亭玉立的少女,娴静地站在那里。磁州窑的白地黑花器皿,图案粗犷简练,笔法明快有力,挥洒自如,寓丰富的情感于几根简单的线条之中,表现出一种质朴自然、浑厚豪迈的艺术风格。明代的青花,幽雅娴静、浓淡得宜、风韵无穷、耐人寻味;清代的粉彩、新彩,题材广阔、技巧娴熟、色彩丰富、晶莹夺目……

几千年的陶瓷史告诉我们,中国瓷器之所以在世界上获得崇高的荣誉,除了瓷质本身的特点外,还与造型、装饰密切相关。可以设想,一件洁白如玉的瓷器,如果它的造型笨拙、装饰乏味,就肯定会大大降低它的观赏价值,所以说陶瓷既是实用品,又是艺术品,是科学和艺术相结合的产物。陶瓷的发展,必须既依赖于科学技术,又依赖于文化艺术,正因如此,要真正认识精美的陶瓷,也必须从科学和艺术这两方面去研究与赏析。

总体来说,陶瓷的美体现在以下三个方面:瓷质本身的美、造型的美、装饰的美。其中尤以装饰一项最为复杂,它的手法繁多,效果各异。

4.5.1 白度与透明度

在瓷质本身的美中,最重要的就是白度与透明度。从古至今,"以白为美"是中国人不二的审美倾向,一直以来"以白为美"也是东方的重要审美标准。白是纯洁的象征,在瓷器的质量标准中白度也是一项最重要的参数指标,因为中国人崇尚白,所以景德镇瓷器才会强调"白如玉"。必须强调的是,"白如玉"的含义除了白度较高之外,其实还有瓷器的滋润感与透明度。

实际上,瓷器的白度与透明度在某种时候呈现出来的是一种互相制约、相互矛盾的关系。举例来说,玻璃应该是最透明的了吧?可是全透明的玻璃却几乎没有白度。因此,要想把瓷器做成又白又透明,真是一件难事!

明代的德化白瓷,瓷胎致密,透光极其良好,表明当时白瓷的制作技艺达到了炉火纯青的地步(参见2.4.6.2节),难怪获得了"中国白"的美誉。

影响瓷器白度的因素，主要是 Fe_2O_3 与 TiO_2 等着色氧化物的含量，这些着色氧化物的增减与瓷器白度成反比，每增加 0.1%（质量分数）的此类着色氧化物，瓷器的白度就相应降低 2~3 度。因此，制作高白度瓷器的前提条件就是必须找到高纯度的原料，并严格保持制瓷全过程的清洁与卫生。

陶瓷的白度是可以用"白度计"测量出来的。它的原理是利用瓷片对白光反射的强弱进行测定，将化学纯 $BaSO_4$ 标准样板的白度设为 100 度，再把试样与 $BaSO_4$ 标准样板进行比对，因此白度计测出来的瓷器白度实际上是一个相对值，也叫相对白度。通常来说，日用细瓷的白度不能低于 65 度，高档瓷的白度要在 80 度以上。

瓷器的透明度也称"透光度"，是指透射光的强度与入射光强度之比的百分数。这个百分数越大，瓷器的透明度就越好。设透明度为 T，入射光为 $T_入$，透射光为 $T_透$，则透明度可用下面的式子表示：

$$T = T_透 / T_入 \times 100\%$$

影响瓷器透明度的因素很多，上面提到的影响瓷器白度的着色氧化物含量也同样会影响瓷器的透明度。此外，透明度与瓷器的厚薄有着密切的关系，瓷胎越薄，透明度越好。

白度与透明度构成了瓷质本身的美。对日用陶瓷来说，如何进一步提高瓷器的白度与透明度，永远是一个摆在陶瓷工作者面前的重要课题。

4.5.2 玲珑瓷

玲珑瓷又称米通瓷，西方人称为"嵌玻璃的瓷器"。透光的米粒状孔眼，叫作"米花"，在日本则叫"米通""萤手"。玲珑瓷历史悠久，是景德镇的四大传统名瓷之一。玲珑瓷配上青花图案后，就叫青花玲珑瓷，青花玲珑瓷也为景德镇所独创。据文献记载，明永乐年间青花玲珑瓷就已问世。许之衡在《饮流斋说瓷》中记载："素瓷甚薄，雕花纹而映出青色者谓之影青镂花，而两面洞透者谓之玲珑瓷。"这种瓷器既有镂雕艺术，又有青花特色，既古朴，又清新。

玲珑陶瓷工艺精湛，工序复杂，从产品设计到烧成，每道工序的操作人员都要十分小心，稍有不慎，就会前功尽弃。它的制作方法一般是先在生坯上按预先设计好的花形，镂刻出一个个小米孔，使之两面洞透（有如一扇扇小窗），然后在孔中填满特制的透明釉（就像窗户糊纸一样），再通体施釉，最后高温焙烧。玲珑瓷镂花处明澈透亮，不洞不漏，十分精巧。

"两面洞透"就是首先在半干的坯体上镂空，雕出孔眼。这种在坯体上的镂孔技艺可以上溯到新石器时代，最典型的是以黑陶为代表的龙山文化时期，那时的烟熏渗碳黑陶，工艺精细，质地黑亮轻薄，在薄如蛋壳的高柄豆和高柄杯的长柄上，还能镂雕出各种形状的孔洞，精巧美观，镂孔的技艺实在是令人惊叹，是目前发现最早的镂孔装饰极品。

南京博物院王志敏《学瓷琐记》中"元明景德镇瓷,装饰之二十一—'米花'玲珑瓷",提到明代永乐年间景德镇窑已生产了玲珑瓷。据考证,景德镇玲珑瓷的产生,最早是在制作香熏一类镂孔器物的基础上演变而来的,最初镂孔只是为了透气,在景德镇湖田窑的宋代遗物中就发现有透明的影青釉填满镂空器物孔眼残片。后来,工匠们在生产操作时偶尔会出现施釉过厚,造成釉料在高温熔融时,流动的釉料无意地将那些原本透烟气的孔眼封闭了,不经意间形成透明而不透气的效果,给人以一种意想不到的美感。正是这种偶然出现的瑕疵,给瓷工们以启迪。最终窑工们有意识地在坯体上镂空形成孔眼,然后填满透明釉,入窑烧成后玲珑便问世了。

现在,除了传统青花玲珑外,陶瓷技艺人员大胆创新,研制出彩色玲珑、半刀泥玲珑、映玉玲珑、素玲珑等新品种。

半刀泥玲珑是运用刻花技法雕刻坯体,但不同于镂空的"雕镂玲珑"工艺。半刀泥玲珑有两种雕刻技法:一种是先用刀尖划出纹样的轮廓,然后用斜刀刻,扒出一边深、一边浅,或者线面相交的图案纹样,这种刻法具有浓淡感、阴阳感、立体感强的效果;还有一种是采用陷地深刻法,先用正刀深刻玲珑图案纹样的轮廓,再将纹样陷地深刻,此法效果酷似篆刻阴文,具有凝重之感。半刀泥玲珑由于深刻坯体,纹样的轮廓清晰,既能分出阴阳,又能刻出纹样的层次,使画面层次丰富,栩栩如生,大大增强了表现能力。

镂空玲珑与半刀泥玲珑结合在一起的装饰更为巧妙,称为"映玉玲珑"。在镂空玲珑与半刀泥玲珑的互相衬托下,形成了明暗对比、组成疏密有致的图案,它注重神韵、形神兼备,好似玉璧相辉,尤为清高典雅。

只有单独玲珑图案的瓷器称作"素玲珑",它不附加任何色彩装饰,它清高素雅、碧绿透明的玲珑和白里泛青的瓷胎的材质相互衬托,产生出一种犹如水中白莲般的洁净清高之美。

4.5.3 薄胎瓷

以景德镇为代表的中国瓷器素以"白如玉、明如镜、薄如纸、声如磬"声名远扬,"四如"是世人评判瓷器的主要标准,"薄"也成了鉴赏瓷器的一个重要方面。

薄胎,在我国有着悠久的历史,可以一直追溯到史前文化,可以说远古时的薄胎古陶就是后来薄胎瓷的远祖。在2.4.2节"蛋壳陶"里,我们领略过了山东日照博物馆的镇馆之宝,那件让人们惊叹的"蛋壳陶"出自4000多年前的新石器时代,通体漆黑乌亮,造型典雅,高十几厘米,重量却不足一两,它最薄处仅0.2mm。据推断,这件"高柄杯镂孔蛋壳陶",素胎无釉,是烟熏渗碳技术制作的,至今仍无法复制。

宋代杭州南郊凤凰山下烧制的郊坛窑,质地细润、紫口铁足、胎骨极薄,甚至比釉还薄(瓷胎厚度仅为釉层的1/3),专家估计这种"胎薄釉厚"的制作工艺,可能与

后世的"脱胎器"相似,先在成形后的器皿内部上釉,待干燥后,再将外面的坯体层层刮削,使之变薄后再在刮削后的表面施外釉。

据考证,北宋的影青瓷,也是一种薄胎瓷,是北宋中期景德镇的独创。明代永乐年间(1403—1424年)景德镇制出薄胎瓷,这种瓷胎薄釉细,几乎是只见釉不见胎,所以称之为"脱胎"。万历年间(1573—1620年)生产的"卵幕杯"(薄如蛋壳的杯子)、流霞盏等精制品,也久负盛名。

薄胎瓷亦称"脱胎瓷""蛋壳瓷",是景德镇传统瓷器中久负盛名的传统艺术名瓷。胎体厚度大多在1mm以内,它轻巧、秀丽,做工精致,"薄似蝉翼、亮如玻璃、轻若浮云",精妙之处就是轻薄、透光。在薄胎上描绘有青花纹样的称青花薄胎瓷,描绘有粉彩纹样的称粉彩薄胎瓷。古代文人笔下有很多描写薄胎瓷幽美的文字:"只恐风吹去,还愁日炙销""纯乎见釉,几乎不见胎骨""滋润透影,薄轻巧"。

稍微懂得一些陶瓷知识的人都知道,陶瓷器是不能做得太薄的,不但成形极其困难,一碰即碎,还要保证烧窑时器身不会塌下来。薄胎瓷只能手工制作,尤以利坯最为精细,利坯要经过粗修、细修、精修等反复百次的修琢,才能将2~3mm厚的粗坯修至0.5mm左右。传统的手工薄胎瓷技术含量很高,从配料的选择、拉坯、利坯、绘画、上釉到最终的烧成,每一个环节都要求精益求精,稍有不慎就会前功尽弃。

薄胎瓷的坯体薄、强度低,制作过程中极易破裂与变形,因此需要高超熟练的操作技艺,并执行严格的工艺规程。配料时,为了防止薄胎制品在烧成中产生变形,并提高制品釉面的白度和透明度,需增大氧化铝(Al_2O_3)在坯料中和氧化镁(MgO)在釉料中的含量;修坯时,要通过粗修与精修操作,将较厚的粗坯修成各部位厚度小于1mm的精坯;上釉前,将精坯在800~900℃温度中先素烧,上釉时,内釉用淌釉法,外釉用喷釉法,釉层厚度控制在0.1mm;装匣采用特制的垫饼,要把精坯平稳地装入匣钵内;烧成温度在1280~1320℃。

现在,薄胎瓷的品种越来越多,有各式餐具、文具、茶具、酒具和工艺台灯等近百种,已能生产出口径500mm的碗和高度达500mm的花瓶等大件制品。

4.5.4 彩绘装饰

陶瓷装饰是相对于器型而言的。一件精美的陶瓷作品,它的装饰与造型是一个和谐的整体,就像每一种瓜果必然有其天然的表皮及纹理一样。陶瓷装饰是指陶瓷表面的一切有装饰作用的肌理效果(包括纹样、色彩、质感等)。陶瓷的装饰是丰富多彩的,又是随着时代的发展而千变万化的。陶瓷装饰犹如给陶瓷设计时装,既有美化陶瓷器的作用,同时还能突显出陶瓷器的个性美。彩绘是陶瓷装饰的一种主要方式,从远古的彩陶开始,装饰技术就在不断进步与更新。青花、粉彩、珐琅是琳琅满目,釉上、釉下、釉中更异彩纷呈。

陶瓷的彩绘装饰,离不开陶瓷颜料。彩绘装饰可分作釉上彩、釉中彩与釉下

彩,简单地说就是以釉为界,颜料在釉下面的为釉下彩,在两层釉中间的为釉中彩,在釉的上面的为釉上彩。一一介绍如下。

1. 陶瓷颜料

陶瓷颜料是指能装饰陶瓷制品颜料的通称,它包括釉上、釉下以及使釉料和坯体着色的颜料。习惯上也会把陶瓷颜料称作"色料""颜料"或"彩料"。

陶瓷颜料是用色基和熔剂调配成的、有颜色的无机装饰材料。色基是以着色剂和其他原料配合,煅烧后而制得的无机着色材料;着色剂是使陶瓷胎、釉、颜料呈现各种颜色的物质;熔剂为低熔点的硅酸盐物质。

1) 陶瓷颜料的用途

陶瓷颜料的用途很广,既可用于坯体,也可用于釉料;既能用在釉上,又可用在釉下。陶瓷颜料的发色不但与烧成温度和气氛有关,还与基础釉的配料成分有很大关系。陶瓷颜料的作用归结如下。

(1) 坯体着色:将色剂和坯料混合,使烧后坯体呈现一定的颜色;

(2) 釉料着色:可用不同色剂和基础釉料调配出各种颜色釉、艺术釉;

(3) 绘制花纹图案:在釉层表面或釉下手工彩绘、印刷或印制贴花纸。

2) 陶瓷颜料的分类

陶瓷颜料按使用方法,可分为坯用颜料、釉用颜料与彩绘颜料;按颜料的物相组成归类,可分为简单化合物类型、固熔体单一氧化物类型、尖晶石型与钙钛矿型颜料。

(1) 简单化合物类型颜料。这一类颜料系指过渡元素的着色氧化物、氯化物、碳酸盐、硝酸盐以及氢氧化物。此外,一些铬酸盐(如铬酸铅红)、铀酸盐(如铀酸钠红)、硫化物等也归属这一类。简单化合物类型颜料,在烧成时,大多不耐高温,呈色也不太稳定,抵抗还原气氛与耐釉的酸碱侵蚀能力也弱。现在已很少直接使用简单化合物类型颜料了,而是把它们当成制造陶瓷颜料用的原料。

(2) 固熔体单一氧化物类型颜料。将着色氧化物或其相应盐类与另一种耐高温的氧化物化合(固熔)而形成稳定的固熔体。这种固熔体虽由两种氧化物合成,但用 X 射线鉴定时,只表现为一种氧化物晶格,故命名为固熔体单一氧化物类型颜料。这种颜料一般情况下是耐高温的,但对气氛与熔体侵蚀的稳定性各不相同,差异较大。

(3) 尖晶石型颜料。尖晶石型颜料具有耐高温、对气氛敏感性小及化学稳定性好的特性。因而被认为是一种良好的陶瓷颜料。属于尖晶石型颜料的有:铬铝锌红、锌钛黄、孔雀蓝等。

(4) 钙钛矿型颜料。这类颜料是指以钙钛矿($CaO \cdot TiO_2$)或钙锡矿($CaO \cdot SnO_2$)为载色母体的颜料。例如 Cr_2O_3 与钙锡矿固溶形成铬锡红颜料,用 X 射线衍射鉴定时,只表现为钙锡矿母体的衍射特征。

3）陶瓷颜料的制造

陶瓷颜料的基本制备工艺流程如下：

配料→混合→煅烧→粉碎→洗涤→烘干→粉碎→过筛→包装

（1）配料与混合。着色剂的最终色调，受原料纯度、产地、批次、工艺、操作等各种因素的影响很大。因此，为了使每批色料发出同一色调，必须从供货源头抓起，并严格按照配方组成进行精细的称量、充分的混合、合理的均化。

（2）煅烧。煅烧是制色料的重要工序，目的是合成新的物相并使之稳定。在煅烧合成颜料的过程中，会发生许多物理化学变化。为了呈色稳定，颜料的煅烧温度要略高于陶瓷产品装饰使用时的烧制温度。

（3）洗涤。煅烧后色料粉碎后，为了除净残留的可溶性物质，还要进行洗涤作业，一般用热水或稀酸反复冲洗，据说用茶水洗涤的效果也挺好。洗涤的最终目的是将残余的各种可溶性盐类除去，确保陶瓷颜料的发色稳定与纯正。

（4）粉碎与过筛。用球磨机将洗涤之后的颜料研磨至所需要的细度。为使颜料的发色充分、均匀，从理论上来说色料的粒度应当是越细越好，从生产实际出发，一般只要求颜料的研磨全部通过 300 目筛。

2. 釉下彩

釉下彩是指直接在生坯或素烧坯上进行彩绘，然后施上一层透明釉，再以高温（1200～1400℃）一次烧成。这种装饰方法创始于唐代长沙窑，宋代磁州窑继承了这个传统，元代以后景德镇的青花瓷将其发挥到了极致，后来的醴陵釉下五彩瓷又有创新与发展。

釉下彩绘所用的彩料是由颜料、胶黏剂与描绘剂等调制而成的。胶黏剂是指能使陶瓷颜料在高温烧成后能够黏附在坯体上的组分，常用的有釉料、长石等熔剂；描绘剂是指在彩绘时能使陶瓷颜料铺展开来的组分，如茶汁、阿拉伯树胶、甘油与水等。

釉下彩的优点是：色彩充分渗透到坯釉中，色泽光润，清淡雅致，因彩在釉下而不易变色和磨损，耐酸碱，更无铅毒溶出之忧患。缺点是：烧成温度高，适应的色料不多，色彩不够鲜艳，颜色变化较难掌控。

常见的釉下彩绘装饰技法包括青花、釉里红、窑彩（釉下五彩）、铁锈花等。在第 2 章介绍过了一些，不再一一赘述。

"铁锈花"值得补充介绍一下，它是邯郸磁州窑的传统产品之一，以贫铁矿斑花石（含 Fe_2O_3）作为彩料，在施白色化妆土或施黑釉的瓷坯上绘制纹样，最后经高温烧成后呈现出的白地黑花或黑地褐彩，既像铁锈绘成，又有锦绣的雅致，所以叫作"铁锈花"或"铁绣花"。

3. 釉上彩

釉上装饰是在釉烧后的陶瓷器釉面上进行彩饰，为使颜料与瓷釉熔结在一起，

还要在较低的温度下(600～900℃)再次焙烤,彩料黏附在产品表面。简单地说,釉上彩就是在釉烧过的釉面上用低温颜料彩绘,然后进行低温彩烧的一种装饰方法。

釉上彩是在高温烧制后的陶瓷釉面上进行的,任何一种装饰方法均可采用,由于釉上彩的彩烧温度很低,可用的陶瓷颜料很多,故釉上彩装饰后的陶瓷制品色泽鲜艳、色调极其丰富。釉上彩具有生产效率高、成本低、易操作等优点,因此在日用陶瓷、建筑陶瓷及陈设艺术陶瓷的制作中得到了广泛的应用。

但是,釉上彩的烤花温度较低,为降低彩料的熔化温度,使彩料牢固地结合在釉面上,并呈现出光泽与平滑的画面,就必须添加各种低温熔剂,而这些熔剂又主要是含铅或硼铅的易熔玻璃。例如:红色是由 CdS 与 CdSe 配以无铅或少铅的酸性熔剂的镉硒红,或以金红配以少铅多碱的硅硼玻璃的金紫红及由 Fe_2O_3 配以高铅玻璃熔剂的西赤;黄色是由锑酸铅配以高铅熔剂的锑黄或由铬酸铅配以铅熔剂的铬黄;绿色是由氧化铜配以铅熔剂的铜绿或由 Cr_2O_3 配以铅硼熔剂的铬绿;蓝色是由硅酸钴配以铅硼玻璃的花绀青或由钴铝尖晶石配铅硼剂的海碧;黑色是由 Cr_2O_3、Fe_2O_3、Co_2O_3 等混合物配以铅硼剂的混合黑。

釉上彩的最大弊端是纹饰图案浮在釉面之上,除了易磨损、褪色之外,特别是作餐具装饰的时候,易受酸碱等腐蚀,若质量控制不当,会有铅、镉溶出而造成重金属中毒的隐患。实际生产中,各国都制定了日用陶瓷铅、镉溶出量的限定标准,对铅镉溶出量作出了极为严格的要求。

在我国釉上彩绘史上,最有名的人工彩绘方法有古彩、新彩、斗彩、粉彩、珐琅彩等技法。斗彩、粉彩、珐琅彩已在 2.1.4 节"特色彩绘瓷"中详细介绍过,下面对古彩与新彩略作一些补充。

古彩因彩烧温度较高,又名"硬彩"。它是用罩线平涂的方法,在瓷胎釉面上用生料、矾红勾线,在 800～900℃ 之间彩烧,色彩鲜明透彻。古彩坚硬耐磨,色彩经久不变。古彩的技艺特点是用不同粗细线条来构成图案,它具有形象概括夸张、笔线刚劲有力、对比强烈质朴等浓厚的民间艺术特色。但是古彩的颜料种类较少,在色调和艺术表现上有一定的局限性。

新彩又称"新花",因来自国外,故也称"洋彩"。其特点是:能工能写、兼工带写,能中能西、中西结合;既可以像古彩、粉彩一样勾线,又可制作水墨没骨画,还可以复制油画、水彩画等,表现力极强;色彩种类丰富,配色可变性大,发色稳定,呈色光亮,烤烧温度宽;烤花前后色彩变化不大,可直接把握色彩效果;生产效率高、成本低,是一般日用陶瓷普遍采用的釉上彩绘方法。目前广泛采用的釉上贴花、印花、喷花及堆金等可被认为是新彩的延伸与发展。

4. 釉中彩

在过去与现代,釉中彩有着不同的提法。

古时候的釉中彩是指:在坯体上施釉后,将色料加点彩或彩绘于釉面上,然后经 1200～1300℃高温一次烧成。因着彩在施釉之后进行,应属釉上彩。但高温一次性

烧成后彩与釉熔融,感觉"彩在釉中",因而又有人管它叫"釉中彩"。属于这类品种的有青釉褐斑、白釉绿斑、天蓝釉红斑、褐彩、绿彩、黑绿彩、黑釉铁锈花、青白瓷褐斑等。

现代的釉中彩指的是骨质瓷专用的一种特殊装饰方法。它的装饰过程与釉上彩十分相似,也是在烧好的陶瓷釉面上进行彩绘。与釉上彩的区别是采用了特制的高温快烧颜料(这种陶瓷颜料的熔剂成分不含铅),并且要在较高温度下(1060~1250℃)快速烤烧。

现代釉中彩的装饰效果集中了传统釉上彩与釉下彩的优点,色彩丰富,色泽亮丽,耐腐蚀磨损,同时又克服了铅毒与不耐磨的致命缺陷,是高档瓷器的装饰首选。因为在高温快烧的条件下,陶瓷釉面已软化熔融,陶瓷颜料会渗透到釉层内部,釉面冷却封闭后,颜料便自然地沉在釉中,从而达到了釉中彩的实际效果。

4.5.5 化妆土

古代有些窑口的胎土较粗或胎色较深,为了使器物表面平滑白洁或颜色变浅,会在胎体上先敷一层细白瓷土,然后再施釉烧制,这层白色浆土就称"化妆土",也称"化妆釉"或"护胎釉"。古代用化妆土装饰陶瓷是为了改变坯体的表面颜色和剔花等艺术装饰效果。施用化妆土,可以是通体,也可以为局部,一般造型比较规整的形体往往是通体通用,民间粗瓷或陶器更多是局部装饰,只蘸一部分,露一部分胎,增加了肌理对比,显得粗犷洒脱。

现代建筑陶瓷砖的生产大多使用劣质原料及各种废渣,胎体颜色灰暗难看,为了美观大多会先在坯体表面覆盖一层化妆土,再进行施釉、印花等装饰,这层化妆土称为"底釉"。在陶瓷砖坯体上施化妆土是为了降低成本,利用化妆土来掩盖坯体表面的颜色、缺陷或粗糙表面,使坯体光洁且不露杂色,从而使面釉不受坯体干扰,提高制品釉面白度或颜色釉的呈色效果,达到装饰陶瓷的目的。

化妆土可以是一种天然黏土,也可以是一种专门的配方土。化妆土的用途很广,从日用陶瓷器皿到建筑卫生陶瓷都可使用。化妆土一般为白色,也有特意添加着色剂或利用带色黏土制成彩色化妆土用来装饰坯体表面的。

1. 化妆土的使用

使用时一般先要把化妆土调制成颗粒细小均匀的泥浆。一般的化妆土为白色或米黄色,将各种金属氧化物制成的色剂加入化妆土中,可制成彩色化妆土,如浅黄、粉红、蓝、绿、棕等色化妆土。既可用化妆土在坯体上进行彩绘,也可以在施有化妆土的坯体上进行刻划花装饰,还可以再施一层透明釉烧成。

化妆土在坯上的涂布有几种方法。一是在注浆成形时把化妆土配成泥浆,先注入石膏模中形成一层很薄的泥层,然后再注入坯的泥浆,脱模后坯上即有一层化妆土。二是用拉坯、压坯等方法成形。三是采用浸渍的方法,把坯体浸入化妆土的浆料中,过一定时间后取出即可。四是直接将化妆土用笔涂或喷枪喷射到坯体上。

2. 化妆土剔花装饰

古代陶瓷的剔花装饰以宋代磁州窑系制品为代表。它是在坯体上施一层釉或喷上一层色泥（化妆土），然后剔出花纹。它有剔地留花和剔花留地两种装饰手法，有的还在剔好纹饰的坯胎上罩一层透明釉。

史料介绍，在六朝的青瓷中已开始出现化妆土装饰工艺。位于浙江金华一带婺州的胎土含铁量高，烧后胎色深灰或深紫。西晋起，婺州窑采用纯净的瓷土涂抹胎表，化妆土呈奶白色，经上釉烧制后，不但釉面光洁，而且色泽滋润。东晋、南朝时的德清窑以红色黏土做胎，烧成后胎呈灰色或紫色，为了改善釉色，也常在胎外施一层奶白色化妆土，方法与婺州窑相似。

隋唐五代时，化妆土的应用更加广泛，除青瓷外，白瓷和彩绘瓷也采用这种工艺。例如五代时的耀州窑青瓷有黑胎和白胎两种，黑胎青瓷的胎土含铁量高，胎色呈铁灰或黑灰，因此会在胎外施一层较厚的白色化妆土。

唐代河北邢窑白瓷有粗细两种：细白瓷胎白釉净，不施化妆土；粗白瓷的胎骨灰黄粗糙，先敷化妆土再施白釉，使釉面白净。唐五代的长沙铜官窑发明了釉下彩，胎灰白或土黄，如不用化妆土，会影响装饰效果，因此在制作中采用了制坯→施化妆土→彩绘→上釉→烧制的流程，对提高外观质量起了重要作用。

宋元时，北方磁州窑对化妆土的运用非常成功，甚至达到了出神入化的地步。磁州窑的胎土大多灰褐色或土黄色，白釉黑彩采用敷化妆土、彩绘再施透明釉的方法，使釉面白净饱满，黑白对比强烈。在白釉划花、白釉黑彩剔花等装饰方法中，化妆土直接用来做纹饰装饰。

在磁州窑的白釉划花中，胎体施化妆土后再划花，划痕处露出灰褐色胎，外罩透明釉，这样形成了白釉地灰褐花纹效果，巧妙利用了化妆土本身的色泽来进行装饰。白釉剔花的方法与此相似，只是将纹饰外白地"剔"去，露出深色的胎。

磁州窑白釉釉下黑彩划花工艺更复杂一些，先在生坯上敷一层白色化妆土，并在其上以黑彩绘画，再用工具在纹样上勾划，划去黑彩露出白色化妆土，再施透明釉烧成。有些甚至连化妆土也划去，露出深色胎骨，这样形成黑（纹饰）、白（化妆土）和灰（胎骨）三个层次，以立体的方式装饰器物，这种方法与唐宋象牙雕刻中的拔镂雕或明清雕漆中的彩雕很相似（见图4-2）。

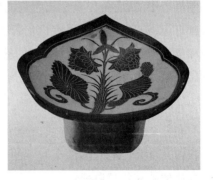

图 4-2　北宋磁州窑白地黑花把莲纹枕（上海博物馆藏）

3. 给陶瓷砖化妆

在现代陶瓷砖的生产中化妆土常作为底釉来使用，用来遮盖坯体表面的颜色、缺陷或粗糙表面，此时的化妆土相当于釉与坯的中间层，直接影响到坯体和釉层的

结合性能。从理论上讲,化妆土的成分应介于坯与釉之间,实际上更接近于坯料。陶瓷砖生产上对化妆土的要求如下。

(1) 化妆土必须是均匀的,具有细腻的颗粒组成。

(2) 化妆土的细度小于坯体而大于釉料。

(3) 化妆土的干燥收缩和烧成收缩应适中,略大于坯体的干燥收缩和烧成收缩。

(4) 化妆土的热膨胀系数 α 要求介于坯体和釉料的膨胀系数之间:

$$\alpha_{坯} > \alpha_{化妆土} > \alpha_{釉}$$

(5) 化妆土的悬浮性要好,并且烧前、烧后都能很好地黏附在坯体上。

4.5.6 贵金属装饰

用黄金来装饰陶瓷器,显得富丽堂皇且特别高贵,是身份与地位的象征,深受皇亲贵族们的喜爱。

最早的时候,工匠们是用金箔来进行装饰的,既费工又费料;后来发明了用笔蘸金粉在釉面上描绘花纹,再经 700～850℃ 的炉火烘烤,既便捷又牢固。据考证在辽墓中就曾出土过朱红地金彩云龙纹直颈瓶;宋代定窑也有白釉金彩、黑釉金彩器物;元明清时期景德镇窑制品均有金彩装饰,如在蓝釉、红釉和乌金釉上描绘金彩,五彩和广彩瓷器上也有金彩装饰出现。

随着技术的进步,现在人们将金、铂、钯和银等制成贵金属制剂来进行装饰陶瓷,具有操作方便、成本更低、效果更好等特点。采用手绘、喷涂或印刷等方法进行装饰,经过 700～900℃ 的高温烧烤后,呈现出光彩夺目、富丽堂皇的金色或清新淡雅的银白色,装饰效果无与伦比。

这里说的贵金属是指金、铂、银、钯等贵重元素。它们不是以氧化物的形式配入颜料之中的,而是以贵金属制剂的形式直接用于装饰陶瓷制品。贵金属制剂是指含有金、铂、钯等贵金属有机化合物的褐色液体或膏体,有亮金、磨光金、液态磨金和腐蚀金等几大类。此外,现在还有用氮化钛等金属镀膜的方法代替黄金水进行装饰的特殊手段。

1. 亮金

亮金装饰是指用金水(或白金水)装饰陶瓷器,在适当的温度下彩烧后可以直接获得发金光(或银光)的金属层的一种装饰方法。陶瓷金水是指以黄金作为发色剂并添加填充料后制成的液体装饰颜料。普通金水的含金量在 10% 左右;白金水系用钯或铂取代金水中部分金,其取代量一般在 20% 左右。

金水的制造方法极其复杂。其基本原理是氯化金溶液与含硫的挥发性油(硫香膏)结合成金树脂,这种树脂通过附加铑、铋与铬化合物溶剂牢固地附着在釉面上。具体制法是:先将金与王水的混合物加热至 200～250℃,待金溶解后将硝酸

及部分盐酸蒸发掉,然后进行冷却,再加入 NH_4Cl 溶液制成氯化金溶液。该溶液的含金量约 15%,然后将氯化金溶液与先制好的含硫量约 12% 的硫化油化合成硫化金胶。最后将硫化金胶与树脂铋、树脂铬及硫化铑和硝化树脂填充剂化合而成有机化合物金水。最后用专门的混合溶液冲淡,金水中的含金量为 10%～12%。

金水的使用方法与釉上彩绘相同,可直接用毛笔涂画,使用十分方便。金水在 30s 内就会干燥成褐色的亮膜,彩烧后褐色亮膜会被还原成发亮的金层。陶器用金水的彩烧温度为 600～700℃,而瓷器用金水的彩烧温度更高一些,大约为 700～850℃。

日用陶瓷装饰中亮金的使用极为广泛,主要用于装饰金边、描绘画面等。每 $1m^2$ 金层的含金量只有 1g,缺点是比较容易磨损。

2. 磨光金(无光金、厚质金)

磨光金是指用金膏来装饰陶瓷,彩烧后陶瓷表面的金层是无光的,必须经过抛光才能获得金子般的光泽,故得名。磨光金膏中的含金量很高(52%～72%),彩烤温度为 700～800℃。

磨光金的原理是先将纯金溶化在王水中,再将金溶液进行还原。草酸、过氧化氢、亚硫酸或硫酸亚铁均可用作还原剂。还原后沉淀出的黄金屑粒呈棕色胶态状。其反应式为:

$$2AuCl_3 + 3H_2SO_3 + 3H_2O = 2Au + 3H_2SO_4 + 6HCl$$

棕色的细颗粒经过轻微煅烧后,添加 10% 的碱性硝酸铋与无水硼砂混合物熔剂,再加入松节油和稠化油描绘剂,充分细磨后即成磨光金装饰用金彩料。磨光金彩料中加入氧化汞可使金层变薄,加入一些银可以使金呈现淡黄色,加入一些铂则可得到带红色调的金黄色。

磨光金中的含金量要比亮金高得多,因而更加耐久。但是这种金层容易被刮伤。磨光金彩料可在釉面上直接描绘,700～800℃ 焙烤后呈现无光泽的薄金层,要用玛瑙笔或细砂抛光后才能发出光亮。

液态磨金采用的是一种含金量在 16%～22% 的液态金水进行装饰,经过彩烧后表面也为无光金层,抛光后才获得光亮。液态磨金用金彩料是由 Au、Ag、Bi_2O_3、树脂以及溶剂(其中 10% 环乙醇、50% 松节油与香精油混合物)组成,必须充分混合均匀。液态磨光金彩料可以像液态金那样直接在釉面上彩饰,而且可以涂饰多次(包括在彩烧后的金层上再涂饰)。金层的厚度以 0.3～0.5μm 为宜,然后在 850～900℃ 下彩烧,最后进行抛光。金层中的金是粒状的,较厚且密实。经抛光后,晶体消失,金膜变得光亮并与釉面附着良好,耐磨并具有磨光金的装饰效果。

3. 腐蚀金

所谓腐蚀金,简单地说就是先用氢氟酸把陶瓷釉面先腐蚀出图案,再用金水装

饰成无光金色表面的一种装饰方法。

具体做法是先用松节油、汽油把蜡或沥青等溶化,制成防腐剂后涂布在釉面上,然后用金属工具在防腐剂层上刻划出图案,再用氢氟酸溶液涂刷无防腐剂的釉面部分(图案部分),腐蚀片刻后,再用清水冲洗,这样处理后就会露出釉面上腐蚀出的图案。

接着用煤油、汽油等洗去防腐剂并清洗干净,然后在整个制品表面涂上一层磨光金彩料,经过700～800℃的彩烧后,再加以抛光。

腐蚀金装饰出来的效果是:原来未经腐蚀的釉面上的金层是光亮的,而腐蚀过的图案则是无光的。腐蚀金装饰技术的特点是能造成发亮金面与无光金面的互相对比衬托,具有高雅富丽的艺术效果,适用于高级日用细瓷及陈设瓷的高级装饰。

4.5.7 陶瓷花纸

早期所有陶瓷的纹饰、图案或文字,都是依靠手工画(或写)上去的,效率很低,而且对操作人员的素质要求较高,不能满足工业化大生产的需要。贴花纸作为一种装饰手段,巧妙地解决了这些难题。现在工厂不仅釉上贴花纸十分普及,釉下贴花纸也十分方便。

陶瓷花纸是用粘贴法将花纸上的彩色图案移至陶瓷坯体或釉面,亦称"移花"或"转写纸",是目前日用陶瓷广泛使用的一种装饰方法。这种方法最为简便,生产效率很高,最适合装饰成批的配套产品。贴花纸一般由专业工厂生产,它种类繁多,能满足釉上或釉下装饰的需求,也可按用户要求设计定制。

1. 花纸分类

陶瓷贴花纸大致可分为大膜花纸和小膜花纸两大类。大膜花纸是在薄膜纸基上涂有聚乙烯醇缩丁醛薄膜,小膜花纸则在纸基上涂有水溶性胶水。若按装饰技巧、印刷方法和采用颜色的不同,陶瓷贴花纸还可分为釉上、釉中、釉下和平印、凹印、丝网印等数十种之多。按纸张(底纸)性质又可分为缩丁醛薄膜花纸、釉下花纸和水转移花纸。

丝网印贴花纸是新兴的一种有特殊艺术效果的贴花纸。它与普通花纸的区别是花色厚重艳丽,为平印花纸所不及。丝网印与平印结合制作出来的挂网丝印花纸,既有厚重感,又有细腻的层次,常用于高档瓷的装饰。

缩丁醛薄膜花纸也叫"酒精花纸",它是用缩丁醛和酒精作原料,制成薄膜作底纸,在底纸表面印刷图案。其优点是成本低(只有水转移花纸的1/3),工艺和效果能基本满足要求。它的缺点有三个:一是缩丁醛薄膜的衬纸厚,边口不整齐,印刷时很难套准图案;二是不能印刷贵金属制剂;三是它的延展性有限,不能移贴在不规则的平面上。

水转移花纸（俗称小膜花纸）是目前国内陶瓷装饰中较流行的一种高级花纸。水转移花纸的印刷形式可以为平印、网印和钢版转印。水转移花纸的基本材料是小膜底纸，它是一种吸水性特强，表面涂满了水溶性胶膜的纸张。印刷好的花纸泡在水里，纸张吸收了水分后，溶解掉表面的水溶胶，就能使油剂的图案从花纸表面滑动分离，依靠图案仍带有少许的水溶胶，就可以把它粘贴在瓷件上，顾名思义称其为水转移贴花。

水转移花纸的适用性很广，除了普通颜料之外，还可印刷贵金属制剂以及浮雕效果的图案，也可以根据不同的温度要求印制釉上、釉中、釉下花纸，印刷色层的厚度也可随意调整。

釉下花纸是由最原始的石印（铅印）花纸延伸发展出来的。它利用容易吸水、质地柔软的纸张作底纸，在底纸表面网印出水性的反转图案。工人操作时要将花纸反贴于坯胎表面。它的缺点是图案粗糙，操作烦琐。

2. 贴花操作

1) 釉上贴花

釉上贴花有薄膜移花、清水贴花和胶水贴花等。

使用缩丁醛薄膜花纸时，先用 10%～15% 酒精溶液涂于瓷器的釉表面上，再将贴花纸覆盖在涂有酒精溶液的地方，并用橡皮刮板把花纸刮平刮实，略干后，进窑彩烧。

使用水转移花纸时，先将贴花沿纹样边缘裁剪下来，泡入清水中，待水溶解胶、花纸脱离底纸后，再将花纸贴于瓷器表面上，并用橡皮刮板把花纸刮平刮实，稍干后进窑彩烧。

2) 釉下贴花

釉下贴花，有的只在贴花纸上印出花纹轮廓线，移印后再进行人工填色；也有一次性用纸质花纸贴上线条、图案的，称带水贴花，用的都是纸质花纸。具体操作方法是：先在坯胎上涂适量3%的羧甲基纤维素水溶液，将花纸上印有釉下颜料的一面贴在坯体预定的位置，花纸用水浸湿后，用橡皮刮板把花纸刮平刮实，最后慢慢撕下底纸，把花纸上的图案清晰地转印到坯面上。

3. 转移印花和直接印花

转移印花和直接印花是较新的技术，它省去了制作花纸这道工序，并可安装在生产流水线上。

转移印花是利用硅酮橡胶印头直接把印版上的图案转印或直接印到坯（或瓷）面上，可印单色，也可以套印复色，特别适用于碗盘类满花制品的装饰，目前只有少数高级日用瓷厂使用，有待推广。

直接印花就是将纹饰图案按设计要求，将不同的色料分开来多次用丝网（或滚筒）直接印制到陶瓷砖坯体表面进行装饰，直接印花对陶瓷砖坯体的强度与平整度

均有较高要求,目前已在陶瓷砖生产流水线上普及使用。

4.5.8 坯体装饰

从坯体的角度来看,造型肯定是最重要的(参见 4.2.1 节)。这里介绍的坯体装饰是指在已成形的陶瓷坯体上(在未上釉、烧成之前)进行的装饰方法。坯体装饰一般与制品的成形有关,除了前面介绍的捏塑、瓷雕(参见 4.2.2 节)的成形装饰技法之外,再介绍几种较为常见的坯体装饰方法。

1. 色坯、色斑、绞胎

1) 色坯

色坯是使陶瓷坯体整体着色的装饰方法,其着色机理可以看作着色离子与坯料中的 Al_2O_3 与 SiO_2 等形成着色的硅酸盐。这些盐类能与坯料成分结合形成均匀的带色体。

影响瓷胎发色的因素有很多,要想得到色泽纯正、鲜艳的彩色瓷胎,最好选用高白瓷的坯料及坯用色料。此外还要考虑色料细度、添加量及混合均匀程度、烧成温度、火焰气氛等各种因素。

陶瓷颜料的细度以及它与坯料混合的均匀性,会直接影响色坯的装饰效果。当颜料细度不够或混合不匀时,将引起着色不均,甚至出现色斑。一般采用湿法球磨的方法将颜料与坯体一起研磨,细度控制在万孔筛余 0.1%～0.5%,湿法球磨既可保证细度又能起充分混合的作用。有些颜色对气氛比较敏感,烧成时必须充分考虑。

2) 色斑

色斑是将色泥通过造粒的方法与基料(常为白坯料)混合,经压制成形、干燥、烧成,使坯体形成色斑效果的装饰方法,陶瓷砖就经常用这种装饰方法模制天然花岗岩。各种色泥颗粒要分开制备与保管,色泥颗粒不可太细,否则很容易变成色胎。

陶瓷马赛克是最早使用色胎与色斑装饰的制品,色斑较适合于模压成形工艺。

3) 绞胎

绞胎,又称"胶泥"。是将两种以上不同色调的坯泥不均匀地掺在一起,使成形后的坯体产生不同色调的花纹。绞胎通常是用两种或两种以上不同颜色的瓷土(古代主要是白、黑或白、褐、黄)分别制成泥色,然后像拧麻花一样将它们拧在一起,制成新的泥料,通过直接拉坯成形或切成片状镶嵌使用。经绞胎装饰加工后的陶瓷器,坯胎通体呈现出两种瓷泥绞在一起所形成的各种流畅花纹。花纹的式样大体有 5 种:①像木材的年轮;②像并列的羽毛;③像并排的雉尾;④像盛开的梅花;⑤像浮云流水。这些精美纹饰均给人们以变化万千之感。

绞胎瓷器也是磁州窑系的主要品种之一,根据考古资料介绍,绞胎工艺最早产

于唐代，宋代的磁州窑将其发扬到了极致。磁州窑系的窑厂还在绞胎基础上，发明了一种绞化妆土工艺，其制作方法是将两种不同颜色的化妆土制成泥浆平洒在工作台上，使坯体在上面流动，形成浮云流水般的花纹，然后再上釉烧成。

绞胎制品大多采用可塑法成形工艺，如手拉坯或真空练泥机挤制。许多肯德基、麦当劳餐厅的木纹陶瓷地板砖，就是最常见的一种绞胎制品，它是用真空练泥机直接挤制出来的一种劈裂砖，生产十分快捷。

2. 浮雕、堆雕、镂雕

1) 浮雕

浮雕装饰是指在陶瓷的坯体表面雕刻出较浅的浮凸纹样。它与一般雕塑艺术中的浅浮雕相同，整个纹样比坯面高出或凹进一层，与汉画像石的处理手法相类似。一般是在坯体半干时进行雕刻，具有凝重、浑厚的特点。

2) 堆雕、堆泥、堆釉

堆雕，是指用笔把泥浆涂在坯体上堆出纹样的大体轮廓，然后再用工具雕出细部的装饰方法。堆雕的目的是使陶瓷表面产生凸起的纹样。它多以人物、花卉为主要表现题材，通过作品的表现形式和技法，逼真反映物象，给人以起伏变化之美和强烈的节奏美、韵律感。可分为高浮雕和浅浮雕两种，也有彩色和素色之分，还有堆泥和堆釉之分。

堆泥是用泥浆或各种色泥在坯体表面堆出各种浮雕状纹样，这种方法多用于陶瓷装饰上，江苏宜兴称之为"贴花"或"大拇指贴花"。主要是以拇指作为工具，运用搓、揿、拓、捺、印、划、贴等技法，塑造出栩栩如生的各种树木花草、飞禽走兽、山川云石，形象具体、远近分明、层次清晰、粗犷奔放。

堆釉是从堆雕泥浆发展而来的，是用毛笔蘸取釉浆在施好色釉的釉坯上堆填纹样，以釉层的颜色、厚薄、高低来表现物体的质感和量感，利用高温下釉料的流动所产生的变化，创造出其他方法所不能达到的一种特殊效果。

陶瓷堆雕是我国最古老的传统技法之一，早在仰韶文化时期，就在器物的颈、肩部就出现过装饰用的半月形、小圆圈以及品字形堆雕的小泥钉。秦俑坑出土的陶俑和陶马，都是分别塑印部件然后粘接成整体的，浑身布满堆雕痕迹。唐代长沙窑场和巩县窑场，也盛行堆贴装饰。

3) 镂雕

镂雕又称镂花、镂空、通花或者透雕，按设计好的花纹，将瓷胎镂成浮雕状，或将花纹外面的空间镂通雕透，以产生一种玲珑剔透的装饰效果，称作镂雕。

古代的镂雕，主要是为了实用，例如在香炉与香覆盖顶镂孔，使香气冒出。后来，慢慢演变成了一种专门的装饰技法。

早在大汶口时代和良渚文化时期，镂空装饰盛行于黑陶的制作，各式陶瓷香熏都有透雕纹饰，孔的形状各异，有方孔、圆孔、扁孔、三角孔、菱形孔等。宋代以后镂空装饰发展很快，随着制瓷技艺的发展和审美观念的丰富，镂雕装饰技法得到了极

大的提高与发展,特别是清代的通花套瓶、转心瓶等均表现出了高超的镂雕技艺。景德镇的玲珑瓷器独具一格,在镂空的小孔上填满釉,制品烧成后小孔处呈半透明状,成为镂雕艺术赏用结合的一个典范。

3. 印坯、刻花、划花、线刻

1) 印坯

印坯装饰是几种装饰技法的合称,它包括拍印、戳印、模印等。

拍印是一种最古老的装饰方法,器皿成形时(如在泥条盘筑之后)用陶拍在坯体上有规律地拍打,一是使泥料黏结牢固,二是起整形作用。陶拍上常刻有斜线、折线、方格等纹样,拍打后会在坯体上留下纹样的痕迹,自然形成一种装饰效果,人们称之为"印纹陶"。

戳印是用一种木制工具或植物的管茎在坯体上戳出各种纹理(如方形、圆形、半圆形纹理)与图案的一种装饰方法。

模印是先在制作陶瓷器皿的模子上刻出阴纹或阳纹,通过拓坯、刮坯或注浆成形等工艺,把花纹留在坯体上。这是大生产中最简便的一种装饰技法。一般的浮雕、刻花、划花等装饰在大量生产时都会采用模印的方法。例如宋代耀州窑就大量使用雕有各种精细花纹的"碗内范"(见图 4-3)。

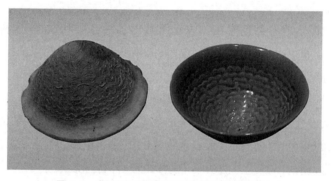

图 4-3　耀州窑"碗内范"(耀州窑博物馆藏)

2) 刻花

刻花是坯体装饰中采用最多、效果最丰富的一种技法,用竹刀或铁刀在陶瓷坯体上刻出纹样。刻花装饰的艺术趣味在于以刀代笔。刻花有许多不同的手法,如线刻、刻划、剔刻、篦刻、压划等。刻花装饰讲究深浅、宽窄、虚实、方圆的变化,有虚起实落、虚起虚落、实起虚落、实起实落等多种手法。

刻花装饰手法从南北朝开始出现,至宋代发展到了巅峰,最有影响力的是河北定窑的白瓷刻花、陕西耀州窑的青瓷刻花以及江西的湖田窑的影青刻花。

定窑的白瓷质地细腻,坯体也较薄。定窑的刀是双线刀,刻出的刀痕是一宽一窄、一线一面、两条平等、虚实相生,形成了定窑刻花花纹的独特风格。

耀州的青瓷,刀刻较深,纹饰密集。在把底子刻去较多后,纹样相对凸起,有立

体浮雕感,通常在刻花的盘碗都留出一条不刻纹样的宽边,使纹样产生疏密对比,形成了耀州窑青瓷刻花的特色。

江西影青瓷刻花,胎质白细,釉色白中泛青,色泽似玉。瓷胎薄而透明,从背面能看到正面刻花的影子,故称"影青"。刻刀浅而稀疏,纹样抽象,意到笔不到。

3) 划花

划花是用尖锐的竹、木、铁等针状工具,在半干的器坯上完全用划线的白描手法进行装饰。与刻花相比,划出的花纹相对较浅较细。而刻花用的是竹刀或铁刀,手法相对较重,花纹较深、较宽。

篦刻是用一种梳篦形竹木工具,刻出一组组的平行线纹,常与刻花技法同时运用。压划是在坯体近干时,用较圆滑的尖棒压划出各种纹饰,由于压划部位的坯体表面显得特别光滑,使烧成后压划的纹饰呈现较强的光泽。用这种方法装饰的陶器称作"暗纹无釉陶"。

划花装饰的风格是：曲线为主、转折自由、活泼轻松,线条连续、流转并互相穿插交错,画面简洁概括、优美和谐、形象完美。划花装饰注重影像效果,空间布局匀称,活泼中不失安详之感。民族特色鲜明,单纯中求丰富,对比中找变化,追求音乐的节律美。

"珍珠地划花"起源于唐代,盛行于宋代,是陶瓷划花装饰的艺术典范。它模仿金银器錾胎工艺,在瓷胎上划出花纹图案,常在空隙处填刻细密的珍珠纹,故称珍珠地划花。北宋时期的陶瓷珍珠地划花,在河北的磁州窑,河南的密县窑、鲁山窑、登封窑、宝丰窑、修武窑、新安窑、宜阳窑,山西的介休窑、河津窑、交城窑等北方窑场流行甚广。

4) 线刻

线刻是指用竹签在坯上刻出单线或双线装饰,还可将竹簧尖端作成一边为锐角一边为钝角的斜尖形,刻出的线纹一边清晰,一边虚缓。刻出各种花卉、动物后,罩上透明釉烧成,纹饰在光线的作用下,具有一种浮雕效果。这种线刻装饰的特点是线条流畅、形象俏丽潇洒,具有简练、清爽的艺术效果。

4. 剔花、渗花、沥粉

1) 剔花

剔花是在上好化妆土的坯子上先刻出线纹,再剔掉一部分化妆土露出胎骨本色,然后在坯子本色上再涂上与花纹色对比强烈的化妆土,或是在上好釉的坯子上刻花,再剔掉一部分釉,露出坯体的装饰方法。这种技法在我国的磁州窑以及荣昌陶器装饰中都有较多的运用。表现出刚健、豪放、华美的装饰效果(详细内容请参见4.5.5节)。

2) 渗花

渗花是采用丝网印花等方法,借助可溶性着色剂渗入坯体中进行彩绘。渗花砖不同于坯体表面上釉的陶瓷砖,它的着色剂能从坯体表面渗透到坯部1～3mm

的深度,使陶瓷砖呈现出不同的色点或图案,抛磨后的图案更加清晰。渗花砖属瓷质砖,具有硬度大、耐磨、抗折强度高、耐酸碱腐蚀、吸水率低、抗冻性高、不褪色等特点。

在实际生产中,渗花砖大多采用丝网印花的方式,印花时坯体温度一般控制在50~70℃,坯体含水率控制在<0.2%。若温度过高,彩料在丝网上受热而使水分蒸发,黏度变大,彩料堵塞丝网,出现粘网;若温度过低,水分不易挥发,容易出现裂纹。此外,丝网印刷前的喷水是为了调整坯体温度和增加坯体润湿程度,以利彩料渗入。印花后的喷水是为了帮助彩料进一步渗入坯中。

3) 沥粉

沥粉,又称"拉线"。用一种带管状的球体(医学上所用的洗耳球)装满泥浆后,将泥浆挤在坯体上,形成有一定宽度与厚度的圆浑泥线,用这种凸起的泥线作花纹轮廓线,在泥线里外各个部位施以不同颜色的釉料,使其成为一种装饰。所用的泥线料中还可掺入各种色剂,以形成不同的色彩。泥线与色釉交相辉映,使装饰更加富丽堂皇。现在很多陶板壁画经常采用这种装饰技法进行创作。

4.6 陶瓷鉴赏

陶瓷,是土与火的神灵,聪明与智慧的结晶,物质与精神的造化。陶瓷器极大地丰富与改善了人们的生活,提高了人类的健康与生活水平。陶瓷器自从问世之日起,便与人类结下了不解之缘,人们制造它、使用它、收藏它、鉴赏它、赞美它、传承它、改进它、把玩它。从远古到将来,世世代代,永无止境。

陶瓷首先是实用器,因为它与生活密切相关,通过本书的学习,大家都应当学会挑选陶瓷器的基本方法。陶瓷也是收藏品,许多人还想了解一些古陶瓷鉴定与收藏方面的相关知识。

4.6.1 如何挑选陶瓷器

陶瓷器的种类很多,根据胎体的吸水率可分为陶器、炻器与瓷器。传统陶瓷按用途可也细分为日用陶瓷、艺术陶瓷、卫生陶瓷、建筑陶瓷。要想成为一名行家里手,要从掌握陶与瓷的区别开始,必须从懂得挑选陶瓷器入手。

1. 陶与瓷的区别

前面讲过,陶与瓷的本质区别是吸水率的不同,也就是气孔率的不同或致密程度的不同。习惯上,我们把吸水率>10%的称作陶器,吸水率<1%的称作瓷器,炻器的吸水率介于二者之间(1%~10%)。如果进一步细分,还有粗陶、精陶、粗炻、细炻、粗瓷、细瓷之分。

从原料与烧制工艺方面来看,陶器与瓷器还有以下几个方面的明显差别。

1) 使用原料不同

陶器使用一般黏土即可制成（如建筑的砖瓦），瓷器则需要选择特殊的瓷土或高岭土作坯（例如青花瓷）。相对于陶器，瓷器的硅、铝含量较高，铁含量很低。由于"陶质为土"，制陶原料随处可见，故产陶之地极为广泛。而"瓷则必采石制泥为之"，制瓷原料储量与分布极为有限，因此，瓷器的生产是有条件限制的，原料的天然属性，会造成各地瓷器的品质出现很大差异。

2) 烧成温度不同

由于所使用的原料不同，陶和瓷的烧成温度也不相同。陶器的烧成温度较低，最早的陶器烧成温度仅有 800℃，印纹硬陶的烧成温度也只有 1100℃ 左右。而瓷器的烧成温度较高，一般都在 1200℃ 以上，有的甚至超过 1400℃。

也许有人会问：是不是只要把烧成温度升高到 1200℃ 以上，陶器就可以自然转变成瓷器呢？答案是否定的。因为一般制陶用黏土中铁的含量很高，超过 1200℃ 的时候就会过烧起泡，甚至熔掉！因此绝大多数陶器都不可能变成瓷器，两者之间是有本质区别的。

3) 釉料不同

一般来说，古代传统陶瓷的器物表面是否有釉，可以作为判断陶器和瓷器的重要标志之一，因为古代陶器表面大多不挂釉。但也存在个别特殊现象，例如唐三彩就是挂釉的彩陶器。但是挂釉的陶器釉料是在较低温度下烧成的，坯釉结合性差，很容易出现剥离与脱落现象。而瓷器则是高温釉，坯釉结合得十分牢固。

4) 强度与透明性

陶器烧成温度低，坯体并未完全烧结，敲击时声音沙哑发闷，胎体硬度较差。而瓷器的烧成温度高，胎体敲击时声音清脆明亮，硬度较高。

瓷器经高温烧成后，瓷胎内出现了玻璃相，因此瓷器的胎体一般还具有半透明的特点。而陶器的坯体即使再薄（如蛋壳陶）也不透明。

此外，陶器不是中国独有的发明，而瓷器独生于中国，这恐怕也算是陶与瓷的一个区别吧！考古发现证明，在近万年前世界上许多国家和地区相继发明了制陶术。但是，只有中国在制陶术的基础上又前进了一大步，东汉发明的瓷器，在人类史上写下了光辉的一页，成为中国的代表。

2. 陶瓷器的挑选

日用陶瓷的选购除了满足使用功能方面的要求外，制品的形状与花色是随着每个人的审美与喜好而变化的，没有统一标准。这里介绍的是如何按照相关国家标准进行挑选。

日用陶瓷器的产品标准有很多（如 GB/T 3532《日用瓷器》、GB/T 10815《日用精陶器》、GB/T 10811《釉下/中彩日用瓷器》、GB/T 10812《玲珑日用瓷器》等），陶瓷产品的国家标准一般包括：产品分类、技术要求、试验方法、检验规则和标志、包装、运输、储存规则等内容。对消费者来说，最关心的是质量指标，也就是其中的技

术要求。产品的技术要求分作外观要求与理化性能两大部分，人们在购买时能够挑选的其实只有外在质量，因为许多理化性能（如热稳定性、铅镉溶出量等）是要用专门的仪器才能测定出来的，一般在检验报告上会有标明，不合格的不许出厂。

针对国际高级日用细瓷的标准，在业界有一句公认的提法，即"五无、一小、一低、三光滑"，对高级瓷的具体要求是：无斑点、落渣、针孔、色脏、擦伤，变形小，铅镉溶出量低，釉面、花面、口沿与底脚光滑。

对日用陶瓷器而言，最注重的主要是外在方面的性能指标，前面章节多次提到的"白如玉、薄如纸、明如镜、声如磬"，都是可以用人的感觉器官判定出来的。挑选陶瓷器最普通又简便的办法依然是用感官检验，消费者可以通过看、听、量等手段来判断。

1）看

看就是目测，正看瓷器的顶端（口）和内部，翻看瓷器的底部，再看瓷器的四周（器壁），既要对比检查白度、光泽度、透光度等主要物理指标，还要检查制品的变形、斑点、针孔、磕碰、落渣、裂纹等缺陷情况，具体如下。

（1）检查器形是否规整。

由于口、底是每件产品的关键部位，它是决定产品稳定、规整的基本条件，因此，在挑选时要特别注意：单件产品如盘、碗或其他较规整的产品（如花瓶、坛、罐之类），可将其口部与底足放置在较平坦的桌面上（最好是玻璃板上），用手轻按，看是否摇晃，检查该产品的平稳程度。

也可用"平看水平、立看规整（正）"的视觉方法检验。"平看水平"即将产品用手托平，将口或底举至与视线平行位置查看是否平直（在一根线上），有无起伏、倾斜现象。"立看规整"，将产品放置在视线以下，用正俯视的角度查看产品的口、底是否正圆，是否对称，边是否对等。

挑选成套的盘、碗时，可将同类产品一只只地摞叠起来，看它们的缝隙间距是否均匀，口径大小是否整齐、统一。

带嘴把的杯壶类产品，一般先从上部向下俯视观看其嘴、把是否平直、对称；其次，从后向前对正（如射击瞄准式）看，检查嘴、把是否正直；再将壶端平，从后向前看（交换嘴或把位置），观察是否端直，有无变形。

（2）观察釉面、花面是否光洁、统一。

彩饰的产品要看彩绘装饰是否鲜艳绚丽，有无爆花、缺花、断线、不正等。

对成套产品，如茶具、餐具、酒具等成套产品，要看釉色、画面、白度等是否一致，各件的器形式样是否谐调统一，再看产品表面有无缺陷。

2）听

听是根据轻轻敲击瓷器发出的声音来判断瓷器质量好坏的办法。通常是将产品托在手上或放在桌面上，用手指甲轻弹或用棍棒轻敲口沿或器壁，注意听发出的声音，如声音清脆，即表明瓷胎致密，瓷化完全，质量上乘。若声音沙哑即表明瓷器

有裂纹、隐伤或欠火。

茶壶、盖杯等带盖产品,检验时必须把盖子和壶身、杯体分别轻敲听测,也可用盖沿轻敲壶身、杯体。对碗类产品,可将相同造型、规格的碗,通常是十只碗(一筒碗)摞叠起来、花面对正,然后拿在手中轻轻抖动旋转,这一操作要求快而准,如发现手中瓷器发出清脆声音,即表明碗的质量良好。如夹有喑哑声,则表明其中有破损或隐伤,必须分个逐步进行检查。

3) 量

量就是测量尺寸是否符合标准,规格是否一致。可采用卷尺、直尺、三角板等常用量具。测量产品的口径时,内径不包括沿宽,外径包括沿宽。测量带盖产品全高时,可将产品放置在平面上,再将厘米尺下部立于同一平面,尺身靠近产品,再利用三角板的直角底边接盖顶端,侧边与直尺平接,其三角板直角顶端与直尺相交处的点为全高。测内深可将产品口沿平置一直尺,再从尺沿垂直量至内底中心,其长度为深。测量底径(足宽),以底外径为标准,用直尺量出。产品腹径用外卡钳卡出,然后用直尺依卡尺量出宽。

经过以上看、听、量的检验后,再根据国家规定的等级划分标准,即可确定产品的优劣和等级。

下面介绍一些理化性能方面的具体要求。

1) 外观质量标准

瓷器的外观质量,主要是产品表面的光泽度、白度、色差,以及规格尺寸、配套、花面等和允许的常见缺陷范围。

(1) 白瓷白度(推荐性指标)、釉面光泽度(无光釉除外)及成套产品的釉色色差应符合规定,一般来说当然是瓷质越白越好、釉面越亮越好、色差越小越好。高级细瓷的白度一般在80度以上,釉面光泽度应接近100%。

(2) 产品按国家技术标准分为优等品、一等品、合格品共三级,每一级都规定有不同的缺陷允许范围。优等品的缺陷最少,要求最严格。

2) 内在质量标准

瓷器的内在质量,主要指吸水率、抗热震性等是否符合要求。以 GB/T 3532《日用瓷器》为例,部分具体规定如下。

(1) 吸水率:细瓷器产品不大于0.5%,普瓷器产品不大于1.0%,炻瓷器产品不大于5.0%。

(2) 抗热震性:小、中型产品,180℃至20℃热交换一次不裂;大、特大型产品,160℃至20℃热交换一次不裂。

(3) 产品规格误差:

① 口径误差:口径大于200mm的误差应在±1.0%内,口径在60~200mm之间的误差应在±1.5%内,口径小于60mm的误差应在±2.0%内。

② 高度误差:高度大于100mm的误差应在±2.0%内,高度在30~100mm

之间的误差应在±2.5%内,高度小于30mm的误差应在±3.0%内。

③ 质量误差:小、中型产品应在±6.0%内,大、特型产品应在±4.0%内。

(4) 外观质量:

① 产品不应有炸釉、磕碰、裂穿和渗漏缺陷。

② 成套产品的釉色、花面色泽应基本一致,特殊设计除外。产品的底沿应光滑,放在平面上应平稳。有盖产品的盖与口基本吻合,壶类产品倾斜至地面与水平位置成70°夹角时,盖应不脱落。当盖向一方移动时,盖与壶口的空隙不应超过3mm。壶嘴的口部不应低于壶口3mm。

③ 产品各等级的外观缺陷应符合标准规定,在 $10mm^2$ 内不应有超过2个以上的缺陷的同时应符合下列要求:优等品每件产品不应超过2种缺陷,一等品每件产品不应超过4种缺陷,合格品每件产品不应超过6种缺陷。

其他具体的规定,详见国家标准GB/T 3532《日用瓷器》。

3. 陶瓷砖的挑选

大家在装修房子的时候一般都会用到陶瓷砖。陶瓷砖按材质可分作陶质砖、炻质砖与瓷质砖(玻化砖);按用途又分为地板砖、外墙砖与内墙砖。

现在比较流行的地板砖是抛光砖(玻化砖)与仿古砖;大楼的外墙一般选用小规格的炻质无光(或哑光)砖;厨房的墙面为清洗方便一般选用光亮如镜的陶质砖;卫生间一般选用无光砖。

陶瓷砖的花色品种多样、花色丰富,消费者可根据个人喜好进行挑选。这里介绍产品内在质量方面的挑选要领。

1) 外观

主要指陶瓷砖的色差、大小、表面、平整度。由于陶瓷砖要起装饰作用,因此外观上质量很重要。

(1) 色差。同一品种的瓷砖之间应该没有颜色深浅上的差别。可以将几块瓷砖拼放在一起,在光线下仔细察看,好的瓷砖其色调基本是一致的,不会深浅不一。

(2) 规格大小。同一品种的瓷砖应该边长一样,而同一块瓷砖的对边长度也应该一致。

(3) 瓷砖表面。不许有釉面不平、掉角、针眼等瑕疵。也可以用硬物刮擦瓷砖的表面,如果出现刮痕则表明瓷砖硬度不足。这样的瓷砖当其表面的釉被磨光之后,就很容易藏污纳垢,清洗起来十分困难。

2) 吸水性

吸水性关系到陶瓷砖的吃色、龟裂、铺贴牢固等问题。由于墙面砖与地板砖的使用功能不同,所以对吸水性的要求也不相同。墙面砖可选择吸水性高的陶质砖,而地面则要选择吸水性低的玻化砖或仿古砖。因为客厅地面很容易藏污纳垢,瓷质砖的吸水性越低,其致密程度也就越高,致密的瓷砖不容易吸收水分和污垢,便于清洁;抛光砖的地板砖不太防滑,对老人来说应当选用防滑的仿古砖。在浴室

中,也要选择吸水性低的地面瓷砖,因为这样的瓷砖不仅容易清理,还不会因为吸湿膨胀而后期龟裂。

判断瓷砖吸水性可以在瓷砖的背面滴一滴水,观察水分是否会被很快吸收,不吸水或是吸水速度很慢的瓷砖吸水性较低。

3) 硬度

可以用听声或踩压的方式进行判断。在购买瓷砖的时候,用手指捏住瓷砖的一角,自然垂下,然后用手指轻轻敲击瓷砖的中下方,如果声音清脆,带有金属的声音,这就表明该瓷砖质量较好,硬度高。这样的瓷砖韧性很强,不容易破碎,铺贴后不容易发生龟裂与变形。如果声音比较沙哑、沉闷、浑浊,表明瓷砖内部很可能存在裂纹,硬度不高。质量好的陶瓷砖是完全可以承受得住一个成人的重量而不会断裂的。

4) 耐磨度

瓷砖的耐磨度一般分为五度。一度耐磨性较差,适用于墙面或是人活动较少的地方。二度耐磨性稍好,可以用于浴室和卧室等居室,因为这里的磨损相对较小。三度耐磨性适度,可以铺设在客厅、厨房等人经常走动的地方。四度耐磨性较高,可以用于玄关、走廊,或是公共场合的使用。五度具有超高耐磨性,一般用于车站、机场等公共场所,家庭没有必要使用。

耐磨度可以采用互相刻划的方法进行比较,用此瓷砖的尖角去刻划另一瓷砖的底面,通过相互刻划痕迹,即可以粗略判断各自的硬度。

4.6.2 古陶瓷鉴定方法

中国陶瓷,历史悠久,品种繁多,它是中华民族历史文化的结晶。喜爱古陶瓷的人不少,但是懂得鉴定的人却为数不多。因为,古陶瓷鉴定是一门综合的技术,要掌握它,需要下一番功夫。学习鉴定必须做到"三多"(多看、多问、多比),"三勤"(勤学、勤问、勤记)与"三心"(细心、信心、恒心)。

博物馆是最好的学习与研究场所,勤加观察和比较都是必不可少的基本功。只有从实践中积累丰富的经验,对中国几千年各地陶瓷的生产有所了解,才能逐步掌握古陶瓷的主要特点。中国古代著名的窑口众多,风格各异,受各地自然资源与工艺条件的限制,形成了各窑口间生产手段、工艺技术、装饰技法的差异。因此在鉴别中,还要重视对各种名窑名瓷的人文、地理、风俗、习惯的学习研究,并充分了解各种窑口的工艺特色,以全面掌握各自特点与规律。

古瓷鉴定是一门很深的学问,在科技高度发达的今天,鉴定古陶瓷器最主要的方法仍是凭借专家的眼力与功力。每件古瓷的鉴定,专家们都要通过眼睛的观察、用手抚摸的感觉,仔细分析辨别胎、釉、造型、纹饰、款识等方面的特点,才能作出正确判断,这种鉴定的方法称为传统的目测手试法。碳-14断代技术、热释光测年法、X射线荧光分析法等高科技手段由于都存在某些局限性,目前只能作为一种参

照。对初学者来说,要潜心钻研,循序渐进,从掌握一些鉴别古陶瓷的基本要领开始。

必须警惕的是,近年来,随着中国古陶瓷拍卖活动的增加,成交价格节节攀升,在经济利益驱使下,高技术含量的赝品充斥市场,给古瓷鉴定工作带来了严峻的挑战。因为现在的生产条件、技术手段及工匠文化素养都较古代工匠更为进步,现代的许多高仿品,不仅在技术方面下功夫,同时也针对一些痴迷者的心态做文章,通过乔装打扮、伪装现场、编造故事等各种手段,达到以假乱真之目的。

鉴定古陶瓷的传统"五大要素"是:古陶瓷的胎(包括制作工艺)、釉、造型、纹饰、款识。这五大要素在各个不同时期的器物上,具有不同的特征,对从事古陶瓷研究的专业工作者、收藏爱好者来说,这是学习鉴定古陶瓷必须掌握的基本功。一直以来,鉴定专家的鉴定法宝都是依靠目、手、耳三者并用,依靠世代相传的鉴定理论及接触大量实物所积累的经验,通过与传世"标准器"的比对判断被鉴定品的年代、窑口。造型、纹饰、款识、釉色、胎质等鉴定方法必须同时并用,方能收到殊途同归、全面一致的效果。

1. 看胎釉

就瓷器而论,胎为骨,釉是衣。不同时期、不同地区,陶瓷器在胎釉成分和烧造工艺上都有明显的时代特征与地域差别。细致观察胎体和釉面,是断代和鉴别中很重要的环节。由于胎釉成分和烧造条件的不同,器物的质地、胎色、釉色亦各不相同。鉴别胎色、胎质时要重点观察底、口和器身露胎处(无釉部位)的颜色和质地,分析其特征;鉴定釉质时则要注意观察釉色、光泽以及气泡的疏密等特点。

从釉面的新旧光泽上,也可以辨别真伪。观察釉面时可借助放大镜,各时期施釉的厚薄,釉面的莹润与成色,胎质的致密与疏松,都是鉴定真伪的主要依据。

一般来说,从胎质、釉色可以看出其年代和窑口。例如,商周时代的青釉瓷器,又称原始青瓷,是青瓷的低级阶段,其胎为灰白色和灰褐色,胎质坚硬,瓷化程度较高。釉色青,釉层较薄,厚薄不均。这是因为当时采用沥釉方法进行施釉的缘故。

又如,五代时的天晴釉,"雨过天晴云破处,这般颜色作将来"。它釉色莹润,施釉较薄,青中闪着淡淡的蓝色。

再如,宋代龙泉窑的梅子青釉,它是宋代龙泉的最佳色,是青釉中的代表作,可与高级翡翠媲美。它釉层较厚,釉面光亮,玻化程度高,釉面不开纹片,质莹如玉,其色近似梅树上生长着的"梅子"。

明代永乐、宣德,清代康熙的江西瓷器的胎釉也各具特色。永乐时期的白釉最负盛名,釉质肥厚,润如堆脂,纯白似玉,釉面光净晶莹;胎色纯白,胎质细腻,并且有厚薄不均现象。在强光下透视可以看到胎釉呈一种粉红、肉红或虾红色的倾向,这一特征,是其他瓷器中所没有的。明代宣德年间,与明永乐年间时间虽近,但瓷胎釉色却迥然不同,永乐胎厚,宣德胎薄,宣德时大件琢器底部多无釉,露胎处常有红色点,俗称"火石红斑",还有铁锈斑点。清康熙、雍正时的仿宣德瓷器则无此

特征。

一件器皿施两种釉,是清代康熙年间瓷器的最大特点。清康熙瓷器的胎色细白、胎质纯净、细腻坚硬,与各朝代的同类器皿相比,它的胎体最重。最典型的特征是会在同一件制品上施两种白釉:器内、口缘、器外底施粉白釉,其釉较稀薄,往往会有小缩釉现象,底部还现有坯胎中旋纹痕迹;器身施亮青釉,其釉莹润光亮,胎釉结合坚密。

正确掌握好各朝陶瓷胎釉的主要特点,是我们鉴别古陶瓷的年代和窑口的可靠的依据之一。

2. 看纹饰

鉴定陶瓷,除了看其器皿的胎骨和釉色之外,纹饰的鉴定也很重要。瓷器上的纹饰就像一个人的衣冠,具有明显的民族和时代特征。这些不同的风格和特点,主要表现在花纹题材、装饰手法、装饰部位等方面,反映出了当时艺术欣赏、生活习俗、制作技术方面的差异,因此也可作为古瓷鉴定时的重要依据。在断代和鉴别真伪时,一定要认真观察比较制品上的图案、画意等特征,举一反三,互相印证,发现时代的特征痕迹。鉴定真伪时,还要根据纹饰的笔法,结合其他各方面的特征,进行全方位的仔细观察和研究辨析。

中国古代陶瓷纹饰繁多,可分为人物、动物、植物和装饰四大类。纹饰本身有它的时代性,是当时社会文化特征的一种反映。例如明代中期,正德年间,道教、佛教和伊斯兰教在社会上广泛兴起,所以在瓷器上出现了八仙、八宝图、真武大帝、花捧回文、书写回文、仙人朝圣等图案。又如,清代康熙皇帝吸取明亡的教训,对"尚武"和"习文"极为重视,所以在瓷器上出现了刀马人物、清装射猎图等"尚武"的图案;在"习文"方面的表现是,在瓷器上大量书写诗词,或以文字作为装饰图案。

纹饰鉴定时,还必须特别注重纹饰的纹制手法。元、明、清三朝,朵云绘法艺术最高,给人以美的享受,这里仅以最常见的云纹为例,说明纹饰鉴定的重要性。

元代朵云纹,其画法基本可分为两种:第一种,身绘成如意头状,多不对称,其尾前段肥大,后半段细长,整个造型活像一条大头小蝌蚪在游动着;第二种,也绘一个不对称如意头为身,拖一长尾,尾的前段长出两个小头,很像萌芽的种子根部,其如意头下的两个小头,又似两片小叶托着一朵盛开之花。

明代宣德年间的朵云,如意头丰满肥壮,飘带瘦长,变化多样。虽然也是绘如意头为身,但身上的飘带更多,有的在云头下飘出一带,有的在云头左、右两边和尾部各飘出一条云带,有的还在云头部再长出一云带。

明代中期成化年间的如意云,飘带较长,大约是如意云头长度的两倍,云头似露齿的兽面,尾部的飘带又增加了突出的小小云块。明代中期万历时有飘带的朵云,飘带加粗,云头缩小,如意头的云头被拉成一块长云,朵云画工简单,无头无尾。

到清代雍正时期,朵云头拉长,左、右飘带短而肥,形成菱角形状,原来的云头没有了,在云头上端、左右两边和尾部的飘带均变成了云头。再到乾隆年间,朵云

头不是一个,而是几个相连在一起,形成"一串云",朵云的云头变成"牛面形",其尾部的飘带活像一撮须,或者把如意云头拉长,成"S"形,或者拖至尾部。

总之,在鉴定陶瓷纹饰时,必须对它的民族性与时代的特殊细节都有所了解,才能帮助我们正确地判定年代。

3. 看款识

款识也叫年款,是窑工刻、划、印、写在器物上的文字。在制品的器底中央、器皿心里、身的中部或口缘等部位,书写上某某皇帝的年号,如"大明成化年制"等字样,以表示年记。年款有一部分是专为宫廷烧制的,叫"官窑"款;有一部分是民间烧制的,叫"民窑"款。

不同时期的款识,都会有不同的文字内容、书体、笔法、结构、书写位置、字数等细微特征,都是鉴定的重要依据。甚至要从研究书法入手,对款识笔法的细致之处,如横、竖、撇、捺、勾、挑、点、肩等特征,都要认真体会和对比,方能看出真伪。

陶瓷上最早的款识,应数新石器时代晚期的陶器。在陶器上有官方款的,是在陕西咸阳出土的一件秦代陶器上的"王"字;在广州中山的一处秦汉遗址也曾发现有带"官"字的陶片;在三元里一个西汉初年墓中,也发现过"居室"款。

瓷器的款识大多与官窑有关。五代至北宋初,北方白瓷中常有"官""新官"的刻款;在宋代的瓷器中,也见有"大观""政和"等带国号的款,建盏贡品的底部刻有"供御""进盏"等字铭;在元代,景德镇的瓷器也常有"枢府""太禧"款识。这些都是和官方用瓷有关的纪年款。

明清的款识最多,但伪款也特别多,在鉴定时要多作比较,要注意每个朝代的字体、风格、每一笔画的特征,这样才能作出准确判断。

明代开国至清代末,有500多年,换了28个皇帝,明清时期纪年款的共同特征是写上国号和皇帝的年号,如"大明宣德年制""大清康熙年制"等,仅有"隆庆"一朝写"年造"而不写"年制"。明代最早写款从永乐开始,但它的款识也仅写"永乐年制"四字篆书,"大明永乐年制""永乐年制"从未有楷书款,若有则是假款。从明宣德至清康熙的年号款,都是六字楷书款。但雍正一朝楷、篆书款同时使用,有六字款、四字款(即"大清雍正年制""雍正年制")。乾隆时款识篆书盛行,楷书渐少。嘉庆、道光两朝以篆书款为主。但由咸丰至宣统三年,这四朝又恢复了楷书写款,篆书款已不使用了。这些都是明清款识的规律性,例如,同治时的写款应是楷书,鉴定时若发现同治瓷器的写款是篆书,那就要多打几个问号了。

鉴定古陶瓷,除了注意它的各朝写款的规律、风格和特征外,还要注意各朝写款的颜色。不同朝代使用的颜料不同,其呈色也就不一样。以青花料为例,明代至清代初期的青花款,在放大镜下可见其色下沉,周围有细小的均匀的小气泡,清代后期的仿制品则没有这种特征。

4. 看造型

型制对古陶瓷鉴定非常重要。陶瓷造型也是一个很重要的鉴定依据,也具有

明显的时代性,直接反映出不同社会时期人们的审美观。不同时代、不同地区有不同的制作工艺、生活习惯和审美标准,因此生产的瓷器有不同的造型特点,也为鉴定工作提供了重要依据。除了掌握各时代、各地区瓷器的造型特点以外,还要观察其造型的方法,对器物的口沿、腹部、底足、耳、流、柄等都要细致观察。

造型,其实也是一种鲜明的时代印记。认识、熟记各个时代器物的造型,非常重要,例如,拿起一把"鸡头壶",就应该知道这种壶是三国、晋朝、南北朝的产物。说起"宫式碗",则应该知道是明正德年间产品的一种造型。如果是"观音尊""棒槌瓶""花觚""太白缸""柳叶瓶"等,这些都应是清代康熙时期生产的器物。

(1) 先以饭碗为例,饭碗是我们日常生活中不可缺少的器皿,一般人对它也许注意不多,其实,碗的造型也是不断地随着社会发展而变化的。如唐代的碗,一般是深腹、直口、实平足、胎厚、体重。明代的碗,大多口外撇、腹深而丰满、圈足较高,给人以古拙稳重之感。入清以后,特别是康熙时期,碗口外撇,但弧度没有明代大,腹深显得瘦小,圈足开始变矮。到雍正以后,其圈足底部,一改明代的平齐而向圆形(俗称"泥鳅背")演变。

(2) 又如梅瓶的造型,也是随着时代而变化的。宋代的梅瓶造型是小撇口、短颈、肩特别丰、形体修长、圈足,给人以古朴秀美之感。到元代,则改小撇口为板唇口,短颈加高,从直统式小颈改为喇叭状,下身加粗,体形变大。明代早期,又改为卷唇口,肩丰而斜,下身略胖,改变了宋代的修长身形,向平稳实用发展,这是梅瓶造型最美的时期。到清代后期的梅瓶,造型呆板粗糙,艺术欣赏价值越来越差。

(3) 再说说文房四宝中的"笔筒"。顺治年间的笔筒体形高、平底无釉、胎厚体重。到康熙年间,体形略为降低,这时笔筒胎壁适中,底中央有一小圈下凹,涂白釉,凹圈外平坦,向外施一圈白釉,向内边的一圈则无釉,这种底形看上去似玉璧,所以人们称之为"璧足"。但到了雍正、乾隆以后的笔筒变得胎体略宽,胎壁也略薄,其底也由"平底""璧足"改为"圈足"了。

最后谈谈古陶瓷的"伤残"问题。因为陶瓷属易碎物品,古陶瓷在长期的使用和流传过程中,难免会在一些器物上出现破损、磕伤、缺碴、暴釉、毛边、冲线、鸡爪等伤残(或伤痕)。伤残对于器物的收藏价值虽有影响,但这些伤残大多数都是在使用和流传过程中留下的。伤残是一种重要的历史痕迹,对古陶瓷鉴定很有参考价值。

关于器物的伤残鉴定,首先要辨别是老伤残还是新伤残。一般而言,带有老伤残的器物,年代都比较久远。老伤残的特点是:伤残的形状较自然,伤残边缘处的棱角较钝,残缺部位露出的胎质较老旧,伤残处多数沉积有一层自然污垢;老的毛口、毛边、暴釉的露胎处或釉面棕眼内一般都有颜色较深的污垢;老的鸡爪和冲线的线条里,一般有深浅不一的自然积垢或沁色;老器物伤残处的污垢,是经历多年逐渐形成的,因而显得自然、深沉,有一定层次感。

新伤残,应分为老器新伤和新器新伤两种情况。老器新伤,一般是由于保存不

当或其他人为原因而造成的对老器物的新破坏,虽然收藏价值降低,但还属于真品之列。新器新伤,指的是新仿器物上的伤残,除少数是在搬运或销售过程中由于操作不慎而产生的外,多数新伤都是人为故意做出的,即"自残作伪",这是因为带伤残的器物更不容易引起怀疑。

一般而言,自残作伪的伤残在形态上可能显得不自然,伤残太整齐或太规则,仔细观察有时能看到作伪时留下的着力点或工具痕迹。新伤残的棱角一般较锋利,伤口处露出的胎质也较新鲜,冲线等裂纹内无积垢或沁色。有的伤残经过涂抹脏物做旧,但污垢的颜色、深浅较一致,与老伤残上的自然污垢有明显区别。新伤残处的污垢一般浮在表面,容易清洗干净,清洗后即露出新鲜的胎质。老伤残的污垢一般深入胎骨,不易清洗干净,清洗之后露出的胎质仍然十分老旧。有的新裂纹、冲线采用染色的方法做出积垢和沁色,但颜色、深浅一致,与老裂纹和冲线相比缺乏浓淡、层次变化。

用锔钉方法修复的新伤残器,由于采用的是新锔钉,锔钉的腐蚀程度较轻,铁锈一般为黄褐色,锈色漂浮较湿润;而老器物的锔钉,铁锈一般为黑褐色且受腐蚀程度较重,锈色深沉较干燥。也有的伤残器采用铜锔钉,与铁锔钉同理,老的锔钉铜锈自然,氧化程度较深,而新锔钉的铜锈漂浮不自然,氧化程度低。需要注意的是,现在有的新仿品,采用从老器物上取下来的老锔钉进行作伪,在鉴定时需谨慎辨别。

以前认为鸡爪纹不易仿制,带鸡爪纹的器物一般都老,因为如果采用撞击方法,如果力度掌握不好,很容易把整个器物都弄坏。但从目前的情况来看,仿制鸡爪纹的技术已经得到突破,除采用撞击方法外,采用玻璃刀也可以在器物内外刻出鸡爪纹。

收藏界历来有"瓷器带毛,不值分毫"的说法。对于器物的瑕疵和伤残,古玩商们总是采用各种方法加以掩盖或修复,因而器物是否带有伤残、是否经过修复,也是古陶瓷鉴定的一项重要内容。器物上的较大伤残,一般较明显,很容易发现。器物上的细小伤残,一般不明显,需要仔细观察才能发现。也有的明显的伤残经过掩盖或修复后,看起来会变得不明显。除了仔细观察外,对于冲线、裂痕等伤残,比较有效的方法是敲击器物听声音。

古陶瓷伤残器的修复,最常用的方法是将伤残处覆盖起来。一般是用石膏等材料填补器物的残缺部位,恢复器物的原有形状和纹饰,通过一系列的技术加工,使修复后的器物在釉色、纹饰、质感和自然旧貌等方面,尽量达到完好无损的效果。由于采用了喷枪和透明的仿瓷漆,如果色彩调制较好,这种修复器,不经仔细观察,一般不容易发现破绽。鉴别这类修复器,需要仔细观察釉色是否一致,转换观察的角度察看釉面的反光是否相同,花纹是否有残缺;用手摸釉面,感觉是否有局部釉层厚薄不同的情况,由于修补过的地方和未修补的地方热的传导度不一样,未修补的地方一般比较凉,而修补过的地方凉的感觉不会太明显,因而在用手摸时能感觉

出来。鉴定修补器,还有一个方法是用强光透视。经过修复的部位,由于使用的材料与瓷器的胎、釉有本质区别,用聚光电筒近距离照射,通过观察透过光线的强弱、均匀度和反光情况,可以发现器物的修补情况。也有的高档修复器采用了补配复窑的技术,鉴定起来难度更大些。

除修复外,伤残器的常见作伪手法还有磨口、截口、接口、镶底、改件、磨底、磨耳、磨嘴、补彩、补釉等。这些作伪手法,只要在鉴定时仔细观察均不难识别。

随着收藏观念的转变,伤残器的价值越来越受到重视。在进行古陶瓷收藏时,不能因器物带有伤残而一概舍弃。需要说明的是,包括北京故宫博物院在内的许多博物馆的藏品中均有部分堪称国宝的重要伤残器。伤残器和残片不仅是学习入门和研究的实物标本,同时还具有很高的收藏、鉴赏价值。在完整器日渐难觅的情况下,伤残古瓷逐渐受到收藏者的青睐,近年来的市场走势表明,伤残器也具有很强的保值、升值潜力。

参考文献

[1] 曲远方.现代陶瓷材料及技术[M].上海:华东理工大学出版社,2008.

[2] 《陶瓷史话》编写组.陶瓷史话[M].上海:上海科学技术出版社,1982.

[3] 轻工业部陶瓷工业科学研究所.中国的瓷器[M].北京:中国轻工业出版社,1963.

[4] 傅振伦.中国伟大的发明:瓷器[M].北京:轻工业出版社,1988.

[5] 漆得三.陶瓷纵横[M].北京:轻工业出版社,1990.

[6] 汤书昆,王祥主.陶瓷艺术鉴赏与制作教程[M].合肥:中国科学技术大学出版社,2009.

[7] 赵鸿声.陶瓷制作[M].北京:印刷工业出版社,1994.

[8] 张云洪.陶瓷工艺技术[M].北京:化学工业出版社,2006.

[9] 邹力行.陶瓷生产技术问答[M].北京:中国建筑工业出版社,1993.

[10] 陈克伦,叶倩.古代陶瓷制作术[M].北京:文物出版社,2008.

[11] 赵志强.古陶瓷鉴定[M].广州:广东教育出版社,1991.

[12] 张景辉,邓和清,邓海峰.陶瓷雕塑[M].武汉:武汉理工大学出版社,2005.

[13] 李雨苍.日用陶瓷鉴别[M].武汉:武汉理工大学出版社,2005.

[14] 蔡毅.中国陶瓷器真伪识别[M].沈阳:辽宁人民出版社,2004.

[15] 章秦娟.陶瓷工艺学[M].武汉:武汉理工大学出版社,1997.

[16] 余振泰.浅谈玲珑瓷[J].景德镇陶瓷,2009,14(2):79.

[17] 邵继梅.景德镇传统陶瓷:青花玲珑[J].景德镇陶瓷,2001,11(3):25-28.

[18] 马雪松.中华向号瓷之国 瓷业高峰是此都:景德镇的陶瓷文化[J].文史知识,1998(1):74-78.

[19] 傅光华.浅谈青花及釉里红的装饰艺术[J].景德镇陶瓷,2011,11(3):194-195.

[20] 马玉玲.千年瓷都开新风:景德镇市发展陶瓷文化产业的实践与思考[J].求是,2009(23):56-57.

[21] 高超,程招娣.浅谈瓷都:景德镇[J].景德镇陶瓷,2009,9(1):32.

[22] 商湘涛.古瓷鉴藏与投资[M].上海：上海文化出版社,2008.

[23] 吴战垒.图说中国陶瓷史[M].杭州：浙江教育出版社,2001.

[24] 刘伟.古陶瓷鉴赏与收藏[M].西安：陕西人民出版社,2008.

[25] 李宗扬,邱东联.中国古代陶瓷[M].长沙：湖南美术出版社,2001.

[26] 邓文科.醴陵釉下彩瓷[M].北京：轻工业出版社,1984.

[27] 潘兆鸿.陶瓷300问[M].南昌：江西科学技术出版社,1988.

[28] 石志刚.中国的陶瓷[M].上海：少年儿童出版社,1998.

[29] 成商.王刚挥锤"砸"了自己[N].海峡都市报,2013-10-17(A08).

[30] 陈虹.中国陶瓷古典釉颜料配方及工艺研究[M].南昌：江西高校出版社,2016.

[31] 郑东熏,罗汉儒.陶艺家的釉料配方研究[M].南宁：广西美术出版社,2019.

[32] 闵国强.陶瓷干燥与烧成技术[M].南昌：江西高校出版社,2017.

[33] 杨永善.中国传统工艺全集·陶瓷(续)[M].郑州：大象出版社,2015.

[34] 霍布森,赫瑟林顿.中国陶瓷艺术[M].侯晓华,刘定远,译.南昌：江西高校出版社,2021.

[35] 崔彬.中国陶瓷艺术鉴赏与纹饰装饰[M].北京：新华出版社,2019.

[36] 方卫国.方卫国视觉陶瓷艺术[M].上海：上海大学出版社,2014.

[37] 崔彬.陶瓷装饰研究[M].哈尔滨：黑龙江美术出版社,2019.

[38] 蔡毅.中国陶瓷器真伪识别[M].新版.沈阳：辽宁人民出版社,2016.

第 5 章
现代陶瓷

5.1 陶瓷家族的前世今生

很久很久以前,从古猿中分化出一支猿人,他们学会了制造工具,能够用自己的劳动改造自然界,这是人类最早的祖先。随着劳动的逐渐发展,特别是在出现了原始农业以后,人们开始过着比较稳定的生活,生产、狩猎和采集得来的食物不能一次吃完,这时就需要有合适的器皿来储藏食物。于是人们开始用泥土做出一些盛水、装谷物的器皿,出现了所谓的"土器"。后来,原始先民们偶然从经火烧过的土器会变坚硬而得到启发,从无意的发现到有意的试验,逐渐懂得用水和泥抟制成形,经火烧烤而成陶器的道理,于是在一万年前发明了陶器。

陶器是人类在跟大自然斗争中一项划时代的发明创造,是人类用自己聪明的智慧和劳动的双手创造的第一种人造材料。陶器质地粗松、多孔,有一定的吸水性,敲击时发出低沉的噗噗声,强度很低。但在当时,陶器已经可以用来烹煮食物,从而对人类体质的发展产生了重大的影响。同时,陶器的制成以及人们对黏土耐火性能的认识,也为以后材料的加工提供了一定的物质条件。由于在性能和制造工艺上的许多相似之处,人们慢慢发展出了瓷器。瓷器的质地细密、坚硬,完全不吸水,敲击时发出清脆的金属声,表面上还施有美丽的釉彩,强度很高。我国早期瓷器到三国时已经相当精致,经过唐、宋、元、明历代的发展,到清代达到了辉煌的境界。从公元 11 世纪起,我国的造瓷技术开始外传,大约在 15 世纪传到意大利,欧洲人才学会了造瓷器。后来,人们把陶器和瓷器统称为陶瓷。

无论是原始人用毛茸茸的双手捏制的粗糙陶器,还是现在驰名全球的江西景德镇的精美瓷器,都是用天然的硅酸盐岩石和矿物原料制成的,它们的基本化学成分是硅酸盐,叫作硅酸盐陶瓷,又叫作传统陶瓷。

制造传统陶瓷的原料有黏土、瓷土、长石、瓷石和石英等,将这些原料按一定比例混合,加水搅拌做成各种所需的形状,干燥后在高温窑炉中烧制。把陶瓷切成薄片放到显微镜下观察,可以看到它主要由闪闪发光的细小晶体、玻璃和气孔构成。就在扩大陶瓷用途的过程中,人们发现这种含有大量玻璃的陶瓷有许多缺点,由于玻璃的结构比晶体疏松,因而成为陶瓷中的薄弱环节,所以硅酸盐陶瓷的强度一般不会很高。同时,由于玻璃在较低温度下会软化,使得这种陶瓷不能耐受很高的温

度。另外,由于玻璃中含有很多碱金属氧化物和其他从天然原料中带来的杂质,使得陶瓷的许多性能受到损害。人们进行了大量的试验来改进硅酸盐陶瓷,不断地提高配方中氧化铝的含量,加入许多纯度较高的人工合成化合物去取代天然原料,来提高陶瓷的强度、耐高温性和其他性能。后来发现,完全不用天然原料、完全不含硅酸盐,也可以做成陶瓷,而且性能更为优越。于是传统陶瓷家族中发生了一场革命性的变化,出现了完全崭新的一代"不姓硅"的现代陶瓷。

在绪论中介绍过传统陶瓷的概念是:凡是以黏土及其他天然矿物为主要原料,经过配料、成形、干燥、烧成等工艺制成的产品。我们应该这样给现代陶瓷下定义:采用高度精选的原料,具有能精确控制的化学组成,按照便于控制的制造技术加工的,便于进行结构设计及控制制造的方法进行制造、加工的,具有优异特性的产品。

5.2 现代陶瓷的快速发展

20世纪60年代以来,新技术革命的浪潮席卷全球,世界进入了计算机、微电子、通信、激光、航天、海洋和生物工程等新兴技术领域的时代。新兴技术的开发对材料提出了各种高性能要求。于是,能够满足这些要求的新型陶瓷应运而生,在新材料领域中崭露头角,受到了人们的极大关注。新型陶瓷在美国称为现代陶瓷,在日本称为精细陶瓷,根据它的性能和工艺特点又统称为高性能陶瓷或高技术陶瓷,我国称为特种陶瓷。

现代陶瓷材料主要是指具有高硬度、高熔点、耐磨损、耐腐蚀性能,且具有优良的电学、磁学、光学、热学、化学、力学、生物学、声学等多方面的特性的陶瓷材料,因而广泛应用于电子信息、光电子信息、微电子技术、自动化技术、传感技术、生物医学、能源、环境保护工程、国防工业、医疗卫生保健、航空航天、机械制造与加工、农业等国民经济领域,并在这些领域发挥着重要作用,对高新科学技术的发展起着越来越关键的作用。现代陶瓷的知识与技术密集度很高,是多学科互相交叉和渗透的结果,它们往往与许多极端条件技术,如超高温、超高压、超高真空、超高速、超高纯、微重力和极低温等相联系。

现代陶瓷与传统陶瓷的差别体现在它的各种特殊性上:特殊原料,特殊配方,特殊工艺,特殊装备,特殊性能,特殊用途。

先从原料的角度来看,传统陶瓷使用的都是各种天然矿物原料,纯度低,不稳定;现代陶瓷为了保证它的高性能,都必须使用各种高纯度的人工合成原料,按照纯度还可分为:工业纯、化学纯、分析纯、光谱纯等。

从材料的成分来对比:传统陶瓷的主要成分是硅酸盐,产品外观、质量受原料产地和窑炉的影响很大;现代陶瓷的成分会随着性能要求不同而千变万化,但由于使用的都是高纯度的人工合成原料,采取严格的工艺措施,同种材料之间成分与性

能的差别很小。

在制备工艺方面：虽然传统陶瓷使用的窑炉形式各种各样，但全都是常压烧成，烧成温度一般低于1350℃；而现代陶瓷的品种繁多、性能各异，为了达到严格的指标要求，往往需要采取某些特殊的成形方法与烧结窑炉，例如各种等静压成形、流延成形、金属化、真空烧结、各种气氛烧结、热压烧结、热等静压烧结等，烧成温度有时甚至超过2000℃。

性能要求方面的要求差别更大：传统陶瓷讲究的是美观、耐用，技术性能指标大多以外观效果为主；而现代陶瓷大多应用在宇航、能源、电子、交通、通信等高技术领域，有着各种特殊性质和功能要求，更多的是注重内在性能。

现代陶瓷除了与传统陶瓷材料有很大差别之外，与金属、玻璃等传统材料相比，也具有很多优异的特性。

现代陶瓷种类繁多，用途广泛。例如人工晶体材料中激光、非线性光学和红外等晶体，用于弹道制导、电子对抗、潜艇通信、激光武器等。特种陶瓷中，耐高温、高韧性陶瓷可用于航空、航天发动机、卫星遥感，可制作特殊性能的防弹装甲陶瓷及特种纤维及用于电子对抗等。

5.2.1 现代陶瓷的特性

现代陶瓷是古老的陶瓷家族中最为年轻、最有生气的一代，虽然它们的历史很短，绝大部分都在20世纪后出现，但是，现代陶瓷各方面的性能都远远超过了"老前辈"硅酸盐陶瓷，它们是陶瓷家族的未来和希望。下面让我们一起来看看现代陶瓷的特殊本领吧。

1. 比金属优越的力学性能

金属材料的优点是导热、导电性能好，韧性强，易加工，缺点是易氧化，高温强度很低。随着现代科学技术的发展，工业、能源、交通、空间技术等部门对材料提出了很高的要求，如要求具有良好的耐磨性、耐高温性、耐腐蚀性和足够的机械强度等，并能在各种苛刻条件下使用。空间技术的发展对航天器的喷嘴、燃烧室内衬、前锥体、尾喷管、喷气发动机叶片等使用的材料要求就更高。在这些场合，金属材料是望尘莫及的，只有陶瓷材料才能胜任。现代陶瓷的强度要比传统陶瓷大几倍到几十倍，与优质合金钢的强度相当。更重要的是，陶瓷的高强度在一千几百摄氏度的高温下仍然可以保持，而大多数金属在这样的温度下早已软化弯曲，谈不上有什么强度。有一种用控制成核热化学沉积法制备的碳化硅陶瓷，室温抗弯强度为1400MPa，在1200～1300℃强度不但没有降低，反而有所提高。这样的高温强度，可以说是无敌于天下。

陶瓷的弹性模量很大，极不易变形。特别是氧化铝、氮化硅、碳化硅等现代陶瓷，即使在很高的温度下，蠕变也很小，就是说在高温和固定负载的作用下，所产生

的缓慢塑性形变很小。这也是它比金属优越的可贵性能。高温蠕变越小,材料在高温下使用的可靠性就越高,因为蠕变会使构件或零件产生形变,影响它们的配合精度和工作性能,甚至导致严重的事故。

2. 比玻璃高明的光学性能

陶瓷大多是不透明的,高级细瓷具有良好的半透明性,但也只能透过少许的光线。用肉眼来看,玻璃几乎是最透明的材料了,但是从光学材料的角度来看,玻璃只能透过 380～740nm 的可见光;现代透明陶瓷却可以透过红外线,特别是波长 $10\mu m$ 以上的红外线,而玻璃只是在 $3\mu m$ 以下近红外区透光性较好,能透过 $10\mu m$ 以上红外线的玻璃制备困难,价格昂贵,而且玻璃在高温下要软化、析晶而影响其光学性能,透明陶瓷的透光性能随温度升高而产生的变化却很小,即使是在一千几百度的高温下,也不会变形和析晶。透明陶瓷的折射率比较高,适合于制造透镜、棱镜等各种光学元件,导弹的整流罩、高级轿车的防弹窗、坦克的观察窗、超音速飞机的风挡也都是透明陶瓷制造的。透明铁电陶瓷和透明磁性陶瓷还可以用电场和磁场的变化来控制它们的光学性能,这也是玻璃做不到的。

3. 卓越的热学性能

一般陶瓷的抗热震性都比较差,当温度剧烈变化时制品很容易破裂。物质的热膨胀系数和导热系数是两个很重要的影响热震性能的因素。热膨胀系数小说明热胀冷缩的变化小,当温度剧烈变化时,材料的尺寸只有很小的变化,当然就不容易开裂。导热性好,就是说不容易在物体内造成温度差。导热性差的物体,当周围温度改变时,外层跟着变化而内层还是老样子,两部分膨胀收缩不一致,就要开裂。反之,导热性好的物体不容易产生温度差,也就不容易开裂。

现代陶瓷中的氮化硅陶瓷的热膨胀系数小;氧化铍陶瓷的导热系数很高,几乎与纯金属铅相等;氮化硼陶瓷的导热系数在室温时与铁相似,600℃以上超过氧化铍而在陶瓷材料中名列第一。因此,这几种陶瓷都有十分优越的抗热震性,把它们从室温突然加热到上千度,再拿到室温急冷,这样进行几百次也不裂开,甚至把它们烧得通红再丢到水中也安然无恙。有一种纤维增强的陶瓷复合材料,加热到几千度的高温再用冷水浇上去也丝毫无损。这样优越的热性能,真使人目瞪口呆。

4. 奇妙的声学性能

现代陶瓷中有一类是压电陶瓷,例如钛酸钡、钛酸铅、锆钛酸铅、铌酸钠锂等陶瓷,它们具有一种特殊的压电效应。在经过极化处理的压电陶瓷片两侧涂上电极,加上交变电压,陶瓷片会产生振动,发出声波、次声波或超声波。反之,当这类陶瓷受到声波、次声波或超声波的作用时,即使十分微弱,也会产生机械振动,使它随着声波的振动而压缩或伸长,并随之在两个电极间产生电信号,再经过仪器的放大,在荧光屏上显示出来,或者通过电声元件变成人耳朵能听到的声音。

利用压电陶瓷这种奇特的声学性能制造的各种声呐装置,人们可以听到一只

小虫在粮食里爬动的声音；可以发现在遥远的海域里活动的敌舰；可以探听到火山爆发、地震等自然界活动所产生的振动频率低于15Hz的次声波；还可以发射和接受振动频率超过2000Hz的超声波，它在现代科学技术上有着广泛的用途。

5. 多种多样的电学性能

现代陶瓷有两种截然相反的电性能，一种是介电性能，另一种是导电性能。介电就是不导电的意思，所以有些陶瓷可用作电介质。传统的硅酸盐陶瓷就是很好的电介质，至今仍然是高压输电线路和电器设备上不可或缺的绝缘材料。但是，这种陶瓷含有较多的钾、钠离子，使它在高频电场的电性能下降。现代陶瓷中的氧化铝、氧化铍、氮化硼、氮化硅等都有良好的电绝缘性，特别是在高温下，它们的电绝缘性依旧良好。氧化铍陶瓷在常温下的比电阻大于$10^{15}\Omega\cdot cm$，即使到500℃仍有$10^{13}\Omega\cdot cm$，在陶瓷中是较好的一种。这些陶瓷电性能优越的另一个表现是介质损耗小，就是说电介质在电场作用下由于发热而消耗的能量少。介质损耗越小，绝缘性能越好。氧化铝等陶瓷能透过无线电波，就像玻璃能透过光线一样。如果材料的介质损耗大，无线电波透过时损失的多，透过的就少。所以，导弹的雷达保护罩、人造卫星的天线窗、微波速调管的输出窗等，都要采用介质损耗小的陶瓷材料。

有些陶瓷的介电常数很大，如金红石陶瓷、钛酸钡陶瓷等。介电常数的意思是采用某种介质的电容器的电容量，与同样几何尺寸的真空电容器的比值。介电常数大的陶瓷，做成电容器的电容量大，因而能制造体积小、重量轻的电容器。

与电介质陶瓷相反，有些现代陶瓷则有很好的导电性能。导电陶瓷又有电子导电陶瓷和离子导电陶瓷两种。电子导电陶瓷通过电子在其结构内部流动而导电，如碳化硅、铬酸锶镧等陶瓷在常温下就能导电，有些则要达到一定的温度才能导电，如氧化铈陶瓷等。离子导电陶瓷则通过带电荷的阳离子和阴离子在其结构内部流动而导电。如稳定氧化锆陶瓷在750℃的温度下可允许氧离子通过而导电，β-氧化铝陶瓷在350℃的温度下可允许钠离子通过而导电。陶瓷这种特有的导电性使它在能源技术中得到广泛的应用。

当今世界新的超导材料不断发展，超导体的临界温度不断升高，而高临界温度的超导体常常是多组元氧化物陶瓷，我们称之为超导陶瓷。2002年11月，上海交通大学物理系超导晶体生长实验室研制成功了世界上最大体积的高温超导单晶体SmBCO。无论尺寸还是超导临界转变温度，都可与世界上已知的体积最大的YBCO及NdBCO高温超导单晶体相媲美。这一成果标志着我国高温超导体RE123晶体生长研究已经达到该领域的世界先进水平。

6. 出色的磁学性能

现代陶瓷中还有一类叫作铁氧体或磁性陶瓷，它具有许多独特的磁学性能，是重要的磁学材料。与金属磁性材料相比，铁氧体最主要的特点是电阻率高，约比金属的电阻率大1000亿倍。在高频率磁场中，金属磁性材料由于电阻率低会产生很

大的涡流,从而引起相当大的电能损耗,同时集肤效应严重,往往不能使用。而磁性陶瓷在交变磁场中的涡流损耗和集肤效应都比较小,可以在低频、中频、高频甚至超高频率下使用。在微波领域中,铁氧体还具有旋磁性,可制成各种微波元件。

钡铁氧体和锶铁氧体等磁性陶瓷,磁化后撤去外磁场而仍然长时期保持较强磁性,可作为恒磁源而应用于扬声器、电表和其他工业设备中。镍锌系铁氧体和镍铜系铁氧体具有压磁性,即在磁场作用下这些陶瓷的体积会发生变化,而铁氧体的一切形变都会使它的磁性发生变化。在交变磁场中这种铁氧体会发生机械振动,利用这种压磁性可制造超声波发生器和水声器件。铁氧体软磁材料容易磁化,也容易退磁,矫顽力低、磁导率高,在无线电工业中广泛用于继电器、变压器、电表、电感线圈等。矩磁铁氧体有接近方形的磁滞回线,一般作记忆元件用于电子计算机中。

7. 惊人的化学稳定性

传统硅酸盐陶瓷有惊人的化学稳定性,可以在空气中放上一万年不变。现代陶瓷继承了前辈的优点,它不但在常温,而且在很高的温度下也不与氧气发生反应。像纯氧化铝陶瓷在空气中的最高使用温度可达 1850℃ 以上,稳定氧化锆陶瓷作为发热元件在空气中 2000～2200℃ 的高温下可工作上千小时。除了铌、锰、铀和钒的氧化物外,大部分氧化物陶瓷在空气中都是极稳定的。好几种非氧化物陶瓷会同空气中的氧迅速反应而生成一层具保护性的氧化物薄膜,防止进一步氧化,所以抗氧化性也是好的。如氮化硅、碳化硅和二硅化钼等高温陶瓷,表面上都有一层二氧化硅的薄膜,阻止了氧和陶瓷的继续反应,因而也可以在空气中和高温下长期使用。这是金属和有机高分子材料根本做不到的。

现代陶瓷对酸、碱、盐等化学物质的腐蚀有较强的抵抗力。氮化硅、碳化硅等除氢氟酸外几乎可耐受一切无机酸的腐蚀。氧化锆可耐受钾离子在高温下的侵蚀,β-氧化铝可在 350℃ 的温度下长期经受钠和熔融硫化钠、纯碱等的腐蚀。镁铝尖晶石和氧化铝陶瓷甚至氢氟酸也不怕。此外,很多种现代陶瓷与熔融金属不易产生反应,这也是很可贵的。例如氧化钙陶瓷抗金属侵蚀性能优良,可用来做熔炼高纯度铀、铂等金属的坩埚。其他如氧化锆、氧化铝、氮化硼、镁铝尖晶石、氧化钍、氧化镁、氮化硅、碳化硅等陶瓷,对熔融金属的稳定性都很好。

在强烈的放射性射线照射下,很多种现代陶瓷也是稳定的,例如氮化硅、碳化硅、氧化铍、氧化铝等陶瓷,因而可以在原子能技术上得到应用。

5.2.2 现代陶瓷的分类

总体来说,现代陶瓷可分为结构陶瓷和功能陶瓷两大类。

结构陶瓷是指具有机械功能、热功能和部分化学功能的陶瓷,包括氧化物陶瓷与非氧化物陶瓷,用于耐磨损、高强度、耐高温、耐热冲击、硬质、高刚性、低膨胀、隔

热等场所；功能陶瓷是指具有电、光、磁、化学和生物体特性，且具有相互转换功能的陶瓷，包括电磁功能、光学功能、生物功能、核功能及其他功能的陶瓷材料。

值得注意的是，某些现代陶瓷往往是多功能的，既可以作为结构材料使用，又可以作为功能材料使用，因此很难确切地加以划分或分类。

从应用的角度，现代陶瓷也可以大致作如下划分。

1. 结构陶瓷

这类陶瓷主要是发挥材料的机械、热、化学等效能的一类先进陶瓷，用来制造装置的零部件、小电容量的电容器、绝缘子、电感线圈骨架、电子管插座、电阻基体、电真空器件和集成电路基片等。

2. 超导陶瓷

超导陶瓷是指具有超导性的陶瓷材料。其主要特性是在一定临界温度下电阻为零即产生所谓零阻现象。在磁场中其磁感应强度为零，即抗磁现象或称迈斯纳效应。这类陶瓷主要用来制造无电阻损耗的输电线路、超导电机、超导探测器、超导天线、悬浮轴承、混频器、超导磁能存储系统、超导电磁推进系统、超导量子干涉计、超导陀螺以及超导计算机等。

3. 微波介质陶瓷

微波介质陶瓷是指应用于微波频段电路中作为介质材料，并具有一种或多种功能的陶瓷材料。微波介质陶瓷作为一种新型电子材料，在现代通信中被用作谐振器、滤波器、介质基片、介质天线、介质导波回路等，广泛应用于微波技术的许多领域，如移动电话、汽车电话、无绳电话、电视卫星接收器、卫星广播、雷达、无线电遥控等。

4. 陶瓷电容器

陶瓷电容器是以陶瓷材料为介质的电容器的总称。其品种繁多，外形尺寸相差甚大。按使用电压可分为高压、中压和低压陶瓷电容器；按温度系数、介电常数不同可分为负温度系数、正温度系数、零温度系数、高介电常数、低介电常数陶瓷电容器等。此外，还有Ⅰ型、Ⅱ型、Ⅲ型的分类方法。陶瓷电容器和其他电容器相比，一般具有使用温度较高、比容量大、耐潮湿性好、介质损耗较小、电容温度系数可在大范围内选择等优点，因而广泛用于电子电路中，用量十分可观。

5. 压电陶瓷

压电陶瓷，是一种能够将机械能和电能互相转换的功能陶瓷材料，属于无机非金属材料。这是一种具有压电效应的材料。所谓压电效应是指某些介质在力的作用下，产生形变，引起介质表面带电，这是正压电效应。反之，施加激励电场，介质将产生机械变形，称逆压电效应。这种奇妙的效应已经被科学家应用在与人们生活密切相关的许多领域，广泛应用于电子、光、热、声学等领域，成为重要的功能材

料。其应用范围大致可以分为压电振子和电声换能器两个方面,以实现能量转换、传感、驱动、频率控制等功能。

在能量转换的方面,可用于制造压电打火机、压电点火机、移动 X 光机电源、炮弹引爆装置等。用压电陶瓷也可以把电能转换为超声振动,用于探寻水下鱼群、对金属进行无损探伤,以及超声清洗、超声医疗等。

用压电陶瓷制成的传感器,可用来检测微弱的机械振动并将其转换为电信号,可应用于声呐系统、气象探测、遥感遥测、环境保护等。

6. 磁性陶瓷

磁性陶瓷是指由铁、钴、镍、部分稀土族金属氧化物,或其合金所组成的具有磁性的材料。氧化物系磁性材料为磁性机能优秀的精密陶瓷,所以称为磁性陶瓷材料或磁性陶瓷更能表示材料的特质。有磁性的物质很多,但是由于陶瓷所具有的磁性强度是别的材料所难以比拟的,因此被大量地用在制作电感或变压器的磁芯、磁性记忆材料(如软硬碟或磁带上的涂膜),各种微波元件与扬声器、马达等。并适合制造体积小的元件。

铁氧体是从 20 世纪 40 年代迅速发展起来的一种新型的非金属磁性材料。与金属磁性材料相比,铁氧体具有电阻率大、介电性能高、在高频时具有较高的磁导率等优点。随着科学技术的发展,铁氧体不仅在通信广播、自动控制、计算技术和仪器仪表等电子工业部门应用日益广泛,已经成为不可缺少的组成部分,而且在宇宙航行、卫星通信、信息显示和污染处理等方面,也开辟了广阔的应用空间。

7. 生物陶瓷

随着陶瓷材料在生物医用方面的研究和应用,在材料学和临床医学上确立了"生物陶瓷"这一术语。生物陶瓷材料一般是指与人体相关的陶瓷材料,即通过植入人体或与人体组织直接接触,使机体功能得以恢复或增强的陶瓷材料。生物陶瓷材料用于人体器官替代、修补及外科矫形手术,特别适合用作人体硬组织如骨和齿的替换及修补材料。

8. 半导体陶瓷

半导体陶瓷是指具有半导体特性、电导率在 $10^{-6}\sim 10^5$ S/m 的陶瓷。半导体陶瓷的电导率因外界条件(温度、光照、电场、气氛和温度等)的变化而发生显著的变化,因此可以将外界环境的物理量变化转变为电信号,制成各种用途的敏感元件。

按其相应的特性,可把这些材料分别称作热敏、湿敏、光敏、压敏、气敏及离子敏感陶瓷。这些敏感陶瓷已广泛应用于工业检测、控制仪器、交通运输系统、汽车、机器人、防止公害、防灾、公安及家用电器等领域。

9. 电子封装陶瓷

陶瓷基板由于其良好的导热性、耐热性、绝缘性、低热膨胀系数和成本的不断

降低,在电子封装特别是功率电子器件如绝缘栅双极晶体管(IGBT)、激光二极管(LD)、大功率发光二极管(LED)、聚焦型光伏(CPV)封装中的应用越来越广泛。陶瓷基板材料主要包括氧化铍(BeO)、氧化铝(Al_2O_3)、氮化铝(AlN)和氮化硅(Si_3N_4)。与其他陶瓷材料相比,Si_3N_4陶瓷基片具有很高的电绝缘性和化学稳定性,热稳定性好,机械强度大,可用于制造高集成度大规模集成电路板。

10. 高压绝缘陶瓷

高压绝缘陶瓷又称装置陶瓷,可用作各种绝缘子、绝缘结构零件、波段开关和电容器支柱支架、电子元件封装外壳、集成电路基片和封装外壳等。对绝缘陶瓷的基本要求是介电常数小、介电损耗低、绝缘电阻率高、抗电强度大、机械强度高、耐热冲击性能好、热导率高以及具有良好的温度、湿度和频率稳定性等。

5.3 结构陶瓷

结构陶瓷在耐高温、耐磨损、耐腐蚀、高强度、低密度、抗氧化等一系列性能方面为其他材料所望尘莫及,特别是近年来人们借助于增韧机理,在提高陶瓷的韧性上取得了突破性进展,使结构陶瓷的性能日臻完美,因而成为理想的新能源材料和战略替代材料,越来越受到人们的普遍关注。美国、日本和西欧国家于20世纪80年代都投入大量的资金研究结构陶瓷,发展了各自的结构陶瓷发展战略计划,也为以后经济的发展提供了动力。

结构陶瓷按化学组成可分为氧化物体系、非氧化物体系和复合氧化物以及氧化物与非氧化物的复合体系等。其中非氧化物主要是指金属的碳化物、氮化物、硫化物、硅化物和硼化物等。下面对主要的结构陶瓷进行介绍。

5.3.1 氧化物陶瓷

氧化物陶瓷材料是由一种或两种以上的氧化物制成的材料。这类陶瓷材料的原子结合主要以离子键为主,存在部分共价键,因此具有许多优良的性能。

1. 陶瓷之王——氧化铝陶瓷

氧化铝俗称"刚玉"。随着科学技术的发展及制造技术的提高,氧化铝陶瓷品种不断推陈出新,它广泛应用于纺织、煤矿、石油、化工、电力及建筑等各个行业,是目前氧化物陶瓷中用途最广、产量最大的陶瓷新材料,是当之无愧的陶瓷之王。

在结构陶瓷中,氧化铝陶瓷是最具代表性的陶瓷之一,它熔点高(2050℃)、硬度大、绝缘性优异。氧化铝陶瓷总是用于机械应力大、强腐蚀、高温、高绝缘等各种条件苛刻的场所。

氧化铝的化学式是Al_2O_3,但是它有α、β、γ、δ、η、κ等许多种结晶态,结构不同,性质也不尽相同。在氧化铝陶瓷里最主要的矿物组成是α-Al_2O_3。

在传统陶瓷中，Al_2O_3作为主要成分，有十分重要的作用，含量一般为10%～30%。而单纯用氧化铝来制作刚玉陶瓷，则是20世纪20年代才开始的。1924年，一个叫鲁夫的人在德国以纯的氧化铝粉，用陶瓷的成形方法做成试片，在2000℃左右的温度下烧制，居然得到一块洁白如玉而且坚硬非凡的陶瓷，它就是世界上第一块纯氧化铝陶瓷。

α-Al_2O_3是氧化铝结晶形态中最稳定者。这种结构具有六方最密堆积的氧原子层，氧原子间的八面体配位的2/3空隙是由金属原子填充的，也即α-Al_2O_3为铝离子与氧离子形成离子结合键，铝原子受到6个氧原子包围而成八面体的六配体型。这种稳定的结构，对氧化铝陶瓷的性能有重要作用。

在现代陶瓷制备过程中，粉体的制备显得尤为关键，原料粉体的细度、纯度都对陶瓷制品的性能产生重要影响。氧化铝陶瓷制品的强度、耐热性、耐磨性及耐腐蚀性等性能会随杂质含量的增加而降低。因而，控制氧化铝粉体中的杂质十分重要。

高纯度氧化铝粉末的制备主要有以下几种方法：铵明矾热分解法、有机铝盐加热分解法、铝的水中放电氧化法和铝的铵碳酸盐热分解法。以上方法制备的氧化铝粉体纯度在99%以上，减少了杂质对陶瓷制品的影响。除了粉体会影响氧化铝陶瓷的性能之外，成形工艺和烧结程序也都会影响陶瓷产品的性能。

既然氧化铝陶瓷被称为陶瓷之王，想必它在许多方面有着优越的表现，下面我们来了解氧化铝的突出表现。

1) 耐高温

氧化铝陶瓷也叫高温陶瓷。它最拿手的本领就是耐高温，在空气中它可以耐受1980℃高温，为此各种刚玉质坩埚、炉套管、燃气轮机、叶片等的使用极为普遍。

2) 耐磨

氧化铝陶瓷的硬度高(莫氏硬度为9)，耐磨性好，是做磨轮、磨料、轴承的优质材料，广泛应用于陶瓷轴承、陶瓷密封件、水龙头阀芯、纺织瓷件、钓鱼竿导线轮、喷嘴，以及燃煤电厂、钢铁、冶炼、机械、煤炭、矿山、化工、水泥、港口码头等企业的输煤、输料系统，制粉系统，排灰、除尘系统等一切磨损大的机械设备的耐磨衬里。除此之外，氧化铝还可用于制作陶瓷刀，不仅可以切削铸铁，而且可以切削硬度较高的高速钢。这种刀尤其适合作高速切削，不需要换刀和磨刀，比硬质合金刀具一般可提高工效一至数倍。它耐磨、耐腐蚀、耐高温，每个切削刃比硬质合金刀的寿命可提高3～6倍，加工精度也有保证。

3) 电绝缘

氧化铝陶瓷还是一种很好的电绝缘材料，它每毫米的厚度可以耐电压达8000V以上，也就是说只要有头发丝直径的1/3厚度的氧化铝就可以隔绝220V的电流通过，可以说是目前电绝缘性能最佳的材料之一。这种性能源于氧化铝的六方密堆积排列的稳定晶体结构，铝离子和氧离子都已构成了电子的稳定状态，其

中的电子都被束缚在离子的周围,不大可能超越这个范围,不存在自由移动的电子或者有晶体缺位的移动。火花塞与电真空管壳现在大多采用氧化铝陶瓷作为绝缘材料。

4) 透明性

普通陶瓷一般是不透明的,玻璃既不耐温又容易析晶失透。研究发现将纯度达到 99.99%、平均颗粒尺寸为 0.3μm 的氧化铝细粉作为原料,并在其中加入一些氧化镁,混合后在金属模具里压成小方片,放在通氢气的高温电炉中烧制,随着烧成温度的提高,氧化铝的试样会一次比一次晶莹,甚至透明。这是因为,当氧化物陶瓷烧到一定阶段,各颗晶粒紧靠在一起,彼此以晶界相联结时,晶界会在表面张力的作用下移动。大部分晶界都是弯曲的,晶界总是朝着尺寸小的晶粒那个方向移动。这样移动的结果是,大晶粒越长越大,小晶粒越缩越小,直到被全部"吃"掉,使整块陶瓷中的晶粒数目减少,平均晶粒尺寸增加。在晶界移动的过程中碰到微气孔,由于原子重新排列,微气孔被"填满"而消失。这样制成的氧化铝陶瓷由于排除了微气孔,使得光线能够沿着原入射方向穿出陶瓷片,也就是陶瓷变得透明了。

在现代军事上,我们也可以看到氧化铝的身影。用氧化铝和氧化镁细粉混合后,热压烧结制成的尖晶石透明陶瓷是全透明的,看上去跟玻璃几乎一样,但它的硬度、强度都比玻璃要大得多,化学稳定性也比玻璃好,因此尖晶石透明陶瓷具有非常好的抗表面损坏性能。超音速飞机采用尖晶石透明陶瓷作风挡,可以大大增强抵抗雨蚀和鸟撞的能力。透明尖晶石陶瓷还是一种很好的透明防弹材料,它的防弹能力接近蓝宝石,因而可用作高级轿车的防弹窗、坦克的观察窗、炸弹瞄准具等。它还能透过无线电波,可以用作飞机和导弹的雷达天线罩。

2. 增韧陶瓷——氧化锆陶瓷

氧化锆陶瓷是仅次于氧化铝陶瓷的一种很重要的结构陶瓷。由于它的优良韧性,因而越来越受到人们的重视,被称作"打不破的陶瓷"。

氧化锆是以 ZrO_2 表示的氧化物,其熔点较高,约为 2700℃,本来具有作为优质耐热材料的可能。但氧化锆有三种晶体结构:立方、四方和单斜,在高温下具有晶型转变的特点,极易造成制品开裂,所以一开始其应用受到很大的限制。

为了预防 ZrO_2 在晶型转变中因体积变化而产生开裂,经过研究,人们在氧化锆陶瓷的配方中加入百分之几到百分之十几的 CaO、MgO、Y_2O_3、CeO 等金属氧化物作为稳定剂,以在常温中维持 ZrO_2 高温时的立方相,于是出现了相变增韧氧化锆陶瓷。

氧化锆陶瓷除了作为耐火材料外,还具有密度大、硬度较高等特点。最突出的是,它的机械性能(抗弯强度和断裂韧性)是所有陶瓷中最高的,因而越来越受到人们的重视,其应用领域日益扩大。氧化锆陶瓷可用作耐磨、耐腐蚀零件,如采矿工

业的轴承,化学工业用泥浆泵密封件、叶片和泵体,还可用作模具(拉丝模、拉管模等)、刀具、喷嘴、隔热件、火箭、喷气发动机的零件及原子反应堆工程用高温结构材料;在绝热内燃机中,相变增韧氧化锆陶瓷可以用作汽缸内衬、活塞顶、气门导管、进气和排气阀座、轴承、挺杆、凸轮和活塞环等零件;在转缸式发动机中可用作转子。由于具有韧性,现在大量作为陶瓷剪刀和刀具;氧化锆作为热机、耐磨机械部件的应用也受到广泛关注。因其具有固体电解质特性,氧化锆陶瓷还可作为导电陶瓷,可用作氧敏元件(氧传感器);氧化锆可以作为隔热涂层,用等离子喷涂法喷涂于高温合金涡轮叶片上,这可提高发动机的工作温度50~200℃;完全稳定氧化锆还可制成纤维、毛毡等绝热材料。

3. 绝缘陶瓷——氧化镁陶瓷

氧化镁陶瓷是除了氧化铝陶瓷和氧化锆陶瓷以外一种常用的氧化物陶瓷。氧化镁陶瓷的主晶相为 MgO,属于立方晶系氯化钠型结构,熔点为 2800℃,在高温下比体积电阻高,介质损耗低,具有良好的电绝缘性,属于弱碱性物质。

氧化镁对碱性金属熔渣有较强的抗侵蚀能力,与镁、镍、铀、钍、锌、铝、铁、铜、铂等不发生反应。氧化镁陶瓷具有高温绝缘体积电阻大的性能,可以用作高温电绝缘材料;它抗碱性的特性可以用作熔炼贵金属、放射性金属铀、钍及其合金的坩埚,浇注铁及其合金的真空熔融用坩埚;还可用作高温热电偶保护管以及高温炉的炉衬材料等。

除了以氧化镁为主晶相的陶瓷外,还有许多以含氧化镁的铝硅酸盐为主晶相的陶瓷。按照主晶相的不同,可分为:滑石瓷、镁橄榄石瓷、尖晶石瓷和堇青石瓷。滑石瓷一般用于高频无线电设备,如雷达、电视等常作为绝缘零件;镁橄榄石瓷介质损耗低、比体积电阻大,可作为高频绝缘材料;堇青石瓷的膨胀系数很低,热稳定性好,用于要求体积不随温度变化的绝缘材料或电热材料,目前大量用于制造汽车尾气净化装置所用的蜂窝陶瓷。

4. 稀土陶瓷

稀土元素是 15 种镧系元素和钪、钇共 17 种金属元素的总称,自 18 世纪末第一个稀土元素被发现至今,稀土已在冶金、陶瓷、玻璃、石化、印染、农林等行业得到广泛应用。稀土元素在我国陶瓷工业中的应用始于 20 世纪 30 年代,70 年代稀土在陶瓷材料中的总用量达 70t/年,占国内生产总量的 2‰~3‰,目前稀土主要应用于结构陶瓷、功能陶瓷、陶瓷色釉料等领域。随着稀土新材料的不断开发,稀土作为添加剂、稳定剂、烧结助剂应用于各种陶瓷材料,极大地改善了陶瓷性能,降低了生产成本,使陶瓷工业化应用成为可能。

稀土与功能陶瓷有着密切的关系,在许多功能陶瓷的原料中掺加一定量的稀土元素,不但可改善陶瓷的烧结性、致密度、强度等,更重要的是还可使其特有的功能效应得到显著提高。稀土氧化物材料主要有:①氧化钕,淡紫色或蓝紫色粉末,

不溶于水,溶于酸,容易迅速吸收空气中的水分和二氧化碳,可用于陶瓷材料等;②氧化铒,粉红色粉末,易吸收湿气和二氧化碳,微溶于有机酸,不溶于水,主要作为钇铁拓榴石添加剂和核反应堆控制材料,也可用于制造特种发光玻璃和吸收红外线的玻璃,还可用于玻璃着色剂等;③氧化镥,白色粉末,不溶于水,溶于酸,用于钕铁硼永磁材料、化工添加剂、电子工业及科学研究等。

5. 其他陶瓷

除了上述介绍的氧化铝、氧化锆、氧化镁和稀土陶瓷之外,还有氧化铬、氧化钛、纳米氧化硅和氧化锌陶瓷等。

氧化铬粉体,黑色、粉末有金属光泽,具有良好的耐磨耗、隔热和抗腐蚀性能和断裂韧性。氧化钛(钛白粉),陶瓷级钛白粉具有纯度高、粒度均匀、折射率高、优良的耐高温性,以及不透明度高、涂层薄、重量轻等特性,广泛应用于陶瓷、建筑、装饰等材料中。

纳米二氧化硅粉体,无毒、无味、无污染。粒径尺寸小,比表面积大,有良好的分散、悬浮、触变性。作为功能性纳米填料添加到众多材料里,用于提高原有产品性能。氧化锌(湿法生产、酸碱法),白色或微黄色微细粉末,无臭、无味,密度为 $5.4g/cm^3$,熔点为 $1800℃$,粒径为 $0.05\mu m$ 左右,比表面积大于 $45m^2/g$。它主要用作天然橡胶、涂料、搪瓷产品中的增光剂等。

5.3.2 非氧化物陶瓷

近年来,要求材料具有的特性非常之多。在结构材料领域中,特别是在耐热和耐高温结构材料领域中,希望出现在以往氧化物陶瓷和金属材料无法胜任的使用条件下能够使用的材料,而非氧化物陶瓷的特性,正好满足了要求。因为非氧化物陶瓷材料的原子键类型大多是共价键,所以在高温下抗变形能力强,其中 Si_3N_4 是高温下强度最高的陶瓷材料。

非氧化物陶瓷,是由金属的碳化物、氮化物、硫化物、硅化物和硼化物等制造的陶瓷总称。非氧化物陶瓷具有质轻而且在高温下不易变形(高强度)、耐腐蚀、耐磨损等优点。在非氧化物陶瓷中,氮化物和碳化物作为结构陶瓷引人注目。其中的 Si_3N_4、SiC 等陶瓷材料可在高效率的发动机和燃气轮机中获得应用,是与国家亟待解决的能源问题密切相关的新型材料,独具特殊魅力。

非氧化物不同于氧化物,在自然界很少存在,需要人工来合成原料,然后再按陶瓷工艺做成制品。在原料合成过程中,还必须避免与氧气接触,否则将会首先生成氧化物。所以这些非氧化物原料的合成及其烧结时都必须在保护性气体(氮气或惰性气体)中进行,以免生成氧化物,影响材料的高温性能。

1. 氮化物陶瓷

氮化物陶瓷作为最近发展起来的新型陶瓷,弥补了氧化物陶瓷的弱点,从而受

到人们的重视。氮化物种类很多,但都不是天然矿物,而是人工合成矿物,即氮化硅、氮化铝、氮化硼等。

氮化物的一般特征是:晶体结构大部分为立方晶系和六方晶系,密度为 $2.5\sim 16g/cm^3$,范围较宽。另外,在限定的气氛中,其耐热性很好。在氮化物陶瓷中,氮化硅陶瓷颇受青睐和重视。

1) 氮化硅陶瓷

氮化硅陶瓷是一种先进的工程陶瓷材料。该材料具有高强度、高硬度、耐磨蚀、抗氧化和良好的抗热冲击及机械冲击性能,被材料科学界认为是结构陶瓷领域中综合性能优良,最有希望替代镍基合金在高科技、高温领域中获得广泛应用的一种新型材料。

氮化硅是由氮和硅两种元素通过人工合成的新材料。两种元素的电负性相近,属于共价键化合物。氮化硅属于六方晶系,有两种晶相——α 相和 β 相,都是由三个结构单元(SiN_4)四面体共用一个氮原子而形成的三维网络结构。一般认为 $\alpha\text{-}Si_3N_4$ 属于低温稳定晶型,$\beta\text{-}Si_3N_4$ 是高温稳定的晶型。$\beta\text{-}Si_3N_4$ 的晶体结构为 $[Si_3N_4]$ 四面体共用顶角构成的三维空间网络;$\alpha\text{-}Si_3N_4$ 也是由四面体组成的三维网络,其结构内部的应变较大,故自由能比 β 型高。粉末状的 $\alpha\text{-}Si_3N_4$ 呈白色或灰白色,疏松、羊毛状或针状;$\beta\text{-}Si_3N_4$ 颜色较深,呈致密颗粒状或短棱柱状。

由于氮化硅结构中的氮与硅原子间的键力很强,因此,氮化硅在高温下很稳定,在分解前仍能保持较高的强度,以及高硬度、良好的耐磨性和耐化学腐蚀性。它在空气中开始氧化的温度是 $1300\sim 1400$℃,热膨胀系数很小。

氮化硅陶瓷在常温和高温下都是电绝缘材料,其电阻率(室温)为 $10^{15}\sim 10^{16}\Omega\cdot m$ 随温度变化不大,介电常数为 $4.8\sim 9.5$,介电损耗(1MHz)为 $0.001\sim 0.1$。氮化硅属于高温难熔化合物,无熔点,常压下分解温度为 1900℃左右,线膨胀系数小,在集中结构陶瓷材料中属抗热震较好的材料;氮化硅莫氏硬度≥9,仅次于碳化硅,显微硬度在 $1400\sim 1800MPa$ 范围内变化,与其他陶瓷相比,具有较高断裂韧性,抗机械冲击性能比氧化铝、碳化硅要好。此外,氮化硅能抗所有酸腐蚀(除氢氟酸外),也能抗弱碱腐蚀。

氮化硅陶瓷依据烧结方法大致可分为利用氮化反应的反应烧结法和利用外加剂的致密烧结法两大类。后者要求具备优质粉末原料,对于 Si_3N_4 粉体的性能有较高的要求。大量研究表明,高质量的粉体是得到高性能陶瓷的重要保证,氮化硅粉体都是人工合成的,制备高性能氮化硅材料的粉体必须具备的条件是:窄的颗粒尺寸分布,其平均颗粒尺寸为 $0.5\sim 0.8\mu m$,低的金属杂质含量和氧含量,并要有高 α 相含量。硅粉直接氮化是制备氮化硅粉体最早发展的工艺,也是国内目前应用最广泛的一种烧结方法。这种方法相对比较简单,价格便宜,使用的原料是多晶硅或者单晶硅。但此法限于间歇式,得到的氮化硅是块状的,必须通过球磨才能得到细粉。另一种烧结方法是利用碳热还原氮化反应,这种制备工艺对应用的初

始原料没有特殊要求,该法得到的氮化硅粉体能满足制备高性能陶瓷要求,但为了使反应进行得完全,原料配比中往往加入过量碳,因此必须进行脱碳处理(脱碳处理的条件:在600℃空气中保温数小时)。

氮化硅是共价键很强的化合物,离子扩散系数很低,因此很难烧结。氮化硅陶瓷的烧结方法主要有:反应烧结法、热压烧结法、无压烧结法、气压烧结法、反应结合重烧结法和热等静压烧结法等。各种工艺制备的氮化硅材料的力学性能是变化的,其性能尤其是断裂强度和断裂韧性也呈现相当大的变化。

氮化硅是近几十年发展起来的新型材料,科学家们在不断探索它的性能及应用。如果要问 Si_3N_4 的特征,则可以说,轻(比重:$3.19g/cm^3$)、硬(维氏硬度约1900HV)、高强度(弹性模量30GPa)、热膨胀系数小(3×10^{-6})。

鉴于氮化硅陶瓷这些良好的性能,它的应用领域也越来越广。

(1) 利用其耐高温、耐磨性能,在陶瓷发动机中用于燃气轮机的转子、定子和涡形管;无水冷陶瓷发动机中,用热压氮化硅作活塞顶盖;用反应烧结氮化硅可作燃烧器,它还可用作柴油机的火花塞、活塞罩、汽缸套、副燃烧室以及活塞-涡轮组合式航空发动机的零件等。

(2) 利用它的热震性好、耐腐蚀、摩擦系数小、热膨胀系数小的特点,它在冶金和热加工工业上被广泛用于测温热电偶套管、铸模、坩埚、烧舟、马弗炉炉膛、燃烧嘴、发热体夹具、炼铝炉炉衬、铝液导管、铝包内衬、铝电解槽衬里、热辐射管、传送辊、高温鼓风机和阀门等;钢铁工业上用作炼钢水平连铸机上的分流环;电子工业上用作拉制单晶硅的坩埚等。

(3) 利用它的耐腐蚀、耐磨性好和导热性好的特点,广泛用于化工工业中的球阀、密封环、过滤器和热交换器部件等。

(4) 利用它的耐磨性好、强度高、自润滑、摩擦系数小的特点,广泛用于机械工业上的轴承滚珠、滚柱、滚珠座圈、高温螺栓、工模具、柱塞泵、密封材料等。

(5) 它还被用于电子、军事和核工业中,如开关电路基片、薄膜电容器、高温绝缘体、雷达天线罩、导弹尾喷管、炮筒内衬、核反应堆的支承、隔离件和核裂变物质的载体等。

氮化硅陶瓷最引人注目的应用是在发动机制造上获得了突破性进展。

发动机是车辆、轮船和飞机的"心脏",而发动机的主要部分是汽缸,汽缸的好坏是决定发动机性能优劣的关键。过去的汽车发动机汽缸都是用合金钢制造的。这种汽缸的工作温度在1000℃左右,而且还要用循环水冷却,否则汽缸将受热变形而报废。汽缸工作温度低不仅会由于燃料不能充分燃烧而造成能源浪费,而且使车、船、飞机的速度提高受到了很大限制。最近,科技人员发现,如果用耐高温的陶瓷,如氮化硅陶瓷等代替合金钢制造陶瓷发动机,其工作温度可达1300~1500℃。

目前使用的最好的耐热合金所能承受的温度也在1000~1100℃。而用陶瓷

材料制造的发动机可以超过1200℃,并有可能达到1400～1500℃,热效率可达到50%以上,油耗可节省30%～50%。因此,在20世纪70年代以后,国外发达国家如美国、日本、联邦德国等国家先后大力研究与开发陶瓷发动机,制订了相关发展计划。1977年,美国福特汽车公司用氮化硅陶瓷和碳化硅陶瓷制造了一台全陶瓷型的车用燃气轮机,进行正式的运转试验,燃气温度为1230℃,转速为50000r/min,成功地运转了25h。1982年,瑞典沃尔沃和联合公司共同研制的燃气轮机,成功地进行了乘用车的实际行驶,在世界上首获成功,其涡轮工作温度为1100℃,转速为50000r/min,运行了10h。

我国在20世纪70年代初开始研制Si_3N_4陶瓷,热机部件和发动机试验工作是在80年代以后才开始的。1991年,中国的陶瓷发动机汽车从上海到北京试行驶了一个来回,试用情况表明,这种发动机不必水冷并能大量节约汽油。由于高温结构氮化硅陶瓷耐高温程度超过耐热合金,而且重量轻,所以用耐高温结构陶瓷制作发动机及燃气轮机的部件在同体积下,其重量只有金属的1/3,可使汽车发动机的重量减轻10%,节省燃料8.5%左右。其工作温度可从700～1000℃提高至1200～1400℃,热效率提高30%～35%。而且没有热量浪费,可采用各种不同的燃料。

此外,利用陶瓷涂层来提高发动机性能也是提高发动机质量的可能途径之一。如果把发动机的耐高温部件涂上一层高温陶瓷,便既能保持金属材料的固有强度和韧性,又具有高温陶瓷的耐高温特点。据报道,用这种方法可使发动机进气孔道表面的耐热能力从1200℃提高到1700℃。可以预料,在不久的将来,装有高温陶瓷发动机的新一代车、船和飞机,其速度将更快,性能将更好。

为什么这种陶瓷能够作为发动机材料,或代替以往只有金属材料才能够胜任的部件,尤其作为超高温条件下使用的机械部件材料。原因大致如下:Si_3N_4与氧化物不同,其在高温下不发生熔融,而是在1800～1900℃时,"升华分解"为硅和氮。不仅具有这些特征,而且由于其共价键强,所以在高温下抗蠕变性很好。

2) 氮化铝陶瓷

20世纪50年代后期,随着非氧化物陶瓷受到重视,氮化铝陶瓷也开始作为一种新材料被进行研究。氮化铝为共价键化合物,其晶体结构有六方和立方两种,其中立方晶型只有在超高压或薄膜生长条件下才能获得。

氮化铝不受金属熔体浸润,在2000℃以内的高温非氧化气氛中,稳定性好,抗热震性也很好,所以,这种新型陶瓷作为耐热高温工业材料之一是大有希望的。例如,氮化铝可以作为熔融金属用作坩埚、保护管、真空蒸镀用容器,还可以用作真空中蒸镀金的容器、耐热砖、耐热夹具等。特别是作为耐热砖应用时,因其在特殊气氛中的耐高温性能优异,所以用作2000℃左右的非氧化性电炉的衬材是非常合适的,还可作为散热片使用。它的热导率为氧化铝的2～3倍,热压烧结体的强度比氧化铝还高,所以,在高的应力下要求有高的热传导性时,例如,作为车辆用半导体

元件的绝缘散热基体,就可以适用。同时,氮化铝陶瓷具有高的热导率($320W \cdot m^{-1} \cdot K^{-1}$),与硅相匹配的线膨胀系数低、无毒、密度低、比强度高等优点,而成为微电子工业中电路基板、封装的理想材料。

3) 氮化硼陶瓷

氮化硼陶瓷是一种以六方氮化硼为主的陶瓷,具有优良的电绝缘性、耐热性、耐腐蚀性、高导热性,能吸收中子,高温润湿性和机械加工性好,是发展较快、应用较广的一种氮化物陶瓷。氮化硼是共价键化合物,有无定形、六方晶、立方晶等晶系,通常为六方结构,在高温和超高压的特殊条件下,可将六方晶型转变为立方晶型。

六方氮化硼(HBN)属于层状结构,因为与碳酷似,所以也称为白碳。在氮或氩气中的最高使用温度为2800℃,在氧气气氛中的稳定性较差,使用温度900℃以下。HBN膨胀系数低,热导率高,所以抗热震性好,在20~1200℃循环数百次时也不会破坏。氮化硼既是热的良导体,也是典型的电绝缘体。同时,HBN具有优良的化学稳定性,对大多数金属熔体既不润湿又不发生作用。

利用HBN的耐热、耐腐蚀性,可以制造高温构件、火箭燃烧室内衬、宇宙飞船的热屏蔽的耐蚀件等。利用氮化硼的绝缘性,可以制造各种加热器的绝缘子、加热管套管、红外和微波偏光器、晶体管、半导体硼扩散源和高温、高频、高压绝缘散热部件。在原子反应堆中,用作中子吸收材料和屏蔽材料。HBN还是十分优异的高温润滑剂和金属成形脱模剂,可以作为自润滑轴承的组分。

2. 碳化物陶瓷

碳化物是以通式 Me_xC_y 表示的一类化合物,熔点很高,而且非常硬。但碳化物和氮化物一样,在氧气气氛中不可避免地被氧化,所以使用受到限制。碳化硅尽管具有很好的抗氧化性也不例外。典型的碳化物陶瓷有:碳化硅(SiC)、碳化硼(B_4C)、碳化钛(TiC)、碳化锆(ZrC)等。碳化物与氮化物的最大不同之处是它具有导电性,利用这一特性可以用它作为高温炉的发热体材料。由于碳化物陶瓷具有耐热功能、高硬度和耐磨、导电功能,所以既可以作为结构材料使用,又可以作为功能材料使用。

1) 碳化硅陶瓷

碳化硅(SiC)俗称"人造金刚石",又称"碳硅石",在自然界中几乎不存在。

碳化硅的发现要追溯到19世纪末,当时很多人都热衷于研制人工合成金刚石。美国发明家 Edword G. Acheson 将黏土和焦炭混合放在一个铁钵中,试图用电弧使碳转变成金刚石。果然在电极的附近发现有闪闪发亮的晶体,但不像是金刚石,而是很规则的六方形晶体。他们想,这可能是碳和氧化铝形成的新化合物。后来才知道,这种新的化合物的成分是碳化硅,它是黏土中的二氧化硅与碳在高温下反应形成的。直到今天,碳化硅还在研究中继续得到发展。

碳化硅是 Si—C 键很强的共价键的化合物,具有金刚石型结构,有 75 种变体,主要变体是立方晶系的 β-SiC 和六方晶系的 α-SiC,α 型是高温稳定型。α-SiC 与 β-SiC 两种主要晶格的基本结构单元是相互穿插的 SiC_4 和 CSi_4 四面体。四面体共边形成平面层,并以顶点与下一层四面体相连形成三维结构。当合成温度低于 2100℃时可以获得 β-SiC,它属于面心立方(fcc)闪锌矿型结构;超过 2100℃时转化为高温型的 α-SiC。

碳化硅是一种典型的共价键化合物,但也具有部分离子性。由理论计算,Si—C 键总能量的 78%属于共价态,而 22%属于离子态。由于 Si 和 C 原子较小,键长短,共价性强,这就决定了碳化硅的高硬度、一定的机械强度和难于烧结等一系列特点。碳化硅硬度介于刚玉和金刚石之间,机械强度高于刚玉,且化学性能稳定、导热系数高、热膨胀系数小、耐磨性能好,是一种半导体,高温时能抗氧化。

目前,碳化硅粉体制备方法很多,有较早的,也有近十几年发展起来的,主要有以下方法:Acheson 法、碳热还原法、金属硅固相反应法、甲烷气相反应法、金属有机前驱体法、等离子体气相反应合成法等。适合于大规模生产,成本相对较低的方法是 Acheson 法。

近年来由于高技术的发展,许多工业领域以及军工特需对高性能碳化硅陶瓷的需求增加,加上众多的引进装备中高技术陶瓷的零部件日益增多,这就促使高技术碳化硅陶瓷的发展,对高纯、超细碳化硅微粒的需求也提到议事日程上。高技术陶瓷用的碳化硅微粉主要有以下几点要求:纯度高(>98%)、游离碳及硅的含量低(<1%)、粒度小(<1μm)。由于碳化硅难于烧结,因此,必须通过添加一些烧结剂以降低表面能或增加表面积以及采用特殊工艺来获得致密的碳化硅陶瓷。

按照烧结工艺划分,碳化硅可以分为重结晶碳化硅陶瓷、反应烧结碳化硅陶瓷、无压烧结碳化硅陶瓷、热压烧结碳化硅陶瓷、高温热等静压烧结碳化硅陶瓷以及化学气相沉积碳化硅陶瓷。

采用不同烧结工艺制得的碳化硅陶瓷性能会有所不同,其应用领域也不同。用热压的工艺可以制得致密度很高的碳化硅陶瓷,它的密度几乎接近理论值,因而性能也就得以充分发挥。它的抗弯强度即使在 1400℃左右的高温下仍然可以保持在 500～600MPa 的水平,某些品种的热压碳化硅陶瓷甚至可使这个强度水平维持到 1500℃左右,而其他陶瓷材料在 1200～1400℃以后,强度就会急剧地下降。

在今天的世界上,特别是一些工业发达的国家,能源已经成为一个相当迫切需要解决的问题。令世人关注的海湾战争、伊拉克战争、利比亚战争、叙利亚战争以及现在混乱的中东局势,都被人们冠以能源之名。这些战争在人们看来都是因为能源的问题而发动的战争。就在 2011 年发生的福岛核电站事故,也让我们想起能源这个问题,为了解决能源问题,碳化硅也有用武之地。

太阳能是地球上人类可以取之不尽、用之不竭的一种能源。因此,太阳能利用已经成为当前国际上热衷研究的时髦趋向。太阳能是一种辐射能量,可以将其收

集，或直接利用其热能，或是通过一定的换能元件使之转换成电能。这种发电系统包括集热区、蓄热罐和涡轮发电机组等。每片集热区中有数千面太阳能反射镜。这些反射镜紧紧围绕着一个高塔，按照经过精确计算的角度进行安装。这一想法已然变成了现实。在西班牙的一个空旷的平原里，安置上了许多面反射镜，在这些镜子中间竖起一个高塔，高塔的顶上正是各面镜子的反射中心，各面镜子将太阳光线都反射集中到塔顶上。这样，塔尖上的温度就会很高。然后用热交换器将这些热量加热空气，再推动汽轮机和发电机转动。当然，塔尖上的温度越高，热量的利用效率就可以更大一些，据推测，塔尖上的温度甚至可以达到 1000~1100℃。在这个温度下，热交换器的材料选择就很重要了，而用碳化硅陶瓷来充当这个角色是再合适不过了。碳化硅陶瓷做的热交换器管子，经过 500 次热循环没有损坏，是各种材料中表现最好的一个。

除了西班牙，德国、美国、澳大利亚等国的研究人员也相继对太阳能集热发电展开了研究。澳大利亚一家名为"环境任务"的公司在新南威尔士州建造了一座规模庞大的太阳能高塔。该发电站的塔高达 1000m，底部的集热区直径达 7000m，装机容量达到 200MW，足够 20 万户家庭使用，预计每年可以减少至少 90 万 t 二氧化碳的排放。

除了太阳能这种清洁能源，人类一直在开发原子能，希望能够提高原子能的利用率，但这项技术仍然还在开发中。在核能控制过程中，关键是控制原子能的反应速率，控制能量的释放，这跟原子弹不同。要控制原子能的反应速率，就要控制参与反应的中子的数量。碳化硅除了它的耐高温性能和高的热传导能力外，它的热中子吸收截面也比较小，所以在原子能反应堆中被采用作为核燃料的包封材料。

上面提到的应用，还只是碳化硅的冰山一角。随着现代技术的飞速发展，碳化硅陶瓷及其复合材料的性能不断得以提高，这为这种新材料的应用奠定了良好的基础。作为高温热机用材料，碳化硅由于具有良好的高温特性，如抗氧化、高温强度高、蠕变性小、热传导性好、密度小，被首选为热机的耐高温部件，如作高温燃气轮机的燃烧室、涡轮的静叶片、高温喷嘴等。在现代航空领域，碳化硅可以作为火箭和航天飞机尾喷管的喷嘴。用碳化硅制成活塞与汽缸套用于无润滑油、无冷却的柴油机，可减少摩擦 20%~50%，噪声明显降低。利用它的高热导、绝缘性好等性能制造大规模集成电路的基片和封装材料，以及用在冶金工业窑炉中的高温热交换器等。利用它的高硬、耐磨损、耐酸碱腐蚀性，在机械工业、化学工业中用来制备新一代的机械密封材料，如滑动轴承、耐腐蚀的管道、阀门和风机叶片等。做成轻质盔甲，作为个人用的防弹衣或飞机驾驶员座舱的防弹用品。尤其是作为机械密封材料，已被国际上确认为自金属、氧化铝、硬质合金以来第四代基本材料，它的抗酸碱性能与其他材料相比极为优异。

碳化硅复合材料因其优异的性能，作为高温热结构和制动材料被广泛应用于各个领域。C_f/SiC 复合材料是随航空航天技术的发展而崛起的一种新型超高温

结构材料。航空发动机一直被认为是现代工业之花，代表一个国家的综合国力，尤其在军用飞机发动机上，研制高推重比发动机的技术一直被少数发达国家所掌握。为了打破国外对我国的技术封锁，我国加大对高推重比航空发动机的研制。碳化硅复合材料在高推重比航空发动机内主要用于喷管和燃烧室，可将工作温度提高 300～500℃，推力提高 30%～100%，结构减重 50%～70%，是发展高推重比（12～15,15～20）航空发动机的关键热结构材料之一。在高比冲液体火箭发动机内主要用于推力室和喷管，可显著减重，提高推力室压力和寿命，同时减少冷却剂量，实现轨道动能拦截系统的小型化和轻量化。在推力可控固体火箭发动机内主要用于气流通道的喉栓和喉阀，可以解决新一代推力可控固体轨控发动机喉道零烧蚀的难题，提高动能拦截系统的变轨能力和机动性。在高超声速飞行器上主要用于大面积热防护系统，比金属热防护系统（thermal protection system，TPS）减重 50%，可减少发射准备程序，减少维护，提高使用寿命和降低成本。

在国外，法国已将用化学气相浸渗（CVI）制备的 C_f/SiC 复合材料用于其狂风战斗机 M88 发动机的喷嘴瓣。目前，欧洲正集中研究载人飞船及可重复使用的飞行器的可简单装配的热结构及热保护材料，其中 C_f/SiC 复合材料是一种重要材料体系，并已达到很高的生产水平。在美国，用 C_f/SiC 复合材料制备的 TPS 可用于航天操作工具和航天演习工具，Allied Signal 复合材料公司生产的 C_f/SiC 复合材料在高温环境测试中显示出优异的性能。波音公司通过测试热保护系统大平板隔热装置，也证实了 C_f/SiC 复合材料具有优异的热机械疲劳特性。在国内，跨大气层航空航天飞行器高温防热系统的 C_f/SiC 头锥帽和机翼前缘已经装机试飞成功，标志着我国在高温大面积防热领域取得了重大突破。我国亚燃冲压发动机的喷管喉衬和燃气发生器已通过试车考核进入应用阶段，整体燃烧室处于研制阶段。

粉末冶金制动材料由于在高温时会发生黏结，已不能满足先进制动材料的要求；C/C 复合材料易氧化，静态和湿态摩擦系数低，从而导致在潮湿环境下制动失效。C_f/SiC 制动材料具有成本低，环境适应性强，而且在吸收相同热库的条件下可显著减小刹车系统的体积等优势，引起了研究者的广泛关注。德国斯图加特大学和德国航天研究所等单位的研究人员开始进行 C/C-SiC 复合材料应用于摩擦领域的研究，并研制出 C/C-SiC 刹车片应用于保时捷轿车中。法国 TGV NG 高速列车和日本新干线已试用 C/C-SiC 闸瓦。此外中南大学研制的 C/C-SiC 制动材料正准备应用于某型号直升机旋翼用刹车片和机轮刹车盘、某型号坦克用刹车盘和闸片、高速列车刹车闸片和高级轿车刹车片。

2）碳化硼陶瓷

碳化硼这一化合物最早是在 1858 年被发现的，然后英国的 Joly 于 1883 年、法国的 Moissan 于 1894 年分别制备和认定了 B_3C、B_6C。化学计量分子式为 B_4C 的化合物直到 1934 年方被认知。从 20 世纪 50 年代起，人们对碳化硼，尤其是对其结构、性能进行了大量的研究，取得了许多研究成果，推动了碳化硼制备和应用

技术的长足发展。

碳化硼陶瓷是一种仅次于金刚石和立方氮化硼的超硬材料,这是由其特殊的晶体结构所决定的。B与C的原子半径很小,而且是非金属元素,B与C形成强共价键的结合。碳化硼的结构可以描述为一个立方原胞点阵在空间对角线方向上延伸,在每个角上形成规则的二十面体。这种晶体结构决定了碳化硼具有超硬、高熔点、密度小等一系列优良的物理化学性能。

碳化硼的主要合成方法是用氧化硼与碳在电阻炉中加热到2300℃还原而成,也可以用单质直接合成粉末。目前国内外碳化硼粉末的工业制取方法主要有3种:碳管炉碳热还原法、电弧炉碳热还原法、镁热法。

现代陶瓷的主要制备工艺是粉末制备、成形和烧结这一典型粉末冶金工艺。碳化硼是共价键很强的化合物,而且碳化硼的塑性很差,晶界移动阻力很大,固态时表面张力很小,这一切都是阻碍烧结的因素。碳化硼的烧结方法有无压烧结、热压烧结、高温等静压烧结等。

碳化硼最重要的性能在于其超常的硬度(莫氏硬度为9.3,显微硬度为55~67GPa),仅次于金刚石和立方氮化硼,尤其是近于恒定的高温强度,使之成为最理想的高温耐磨材料;碳化硼密度很小(理论密度为$2.52\times10^3 kg/m^3$),是陶瓷材料中最轻的,因此可用于航空航天领域;碳化硼的中子吸收能力很强,碳化硼相对于纯元素B和C来说,造价低,而且耐腐蚀性好,热稳定性好,因此被广泛用于核工业,碳化硼中子吸收能力还可以通过添加B元素而进一步改善;碳化硼的化学性能优良,在常温下不与酸、碱和大多数无机化合物反应,仅在氢氟酸-硫酸、氢氟酸-硝酸混合物中有缓慢的腐蚀,是化学性质最稳定的化合物之一;碳化硼还具有高熔点、高弹性模量、低膨胀系数和良好的氧气吸收能力等优点。

目前,Al_2O_3基抗弹陶瓷已用于坦克或战车,但在战车车体侧面等部位采用Al_2O_3基陶瓷复合装甲时,其减重效果不明显,而采用同等厚度的高性能碳化硼陶瓷复合装甲则要比Al_2O_3基抗弹陶瓷质量减轻15%~20%,同时抗弹性能进一步提高,因此重点装备工程陶瓷复合装甲研制项目对高性能、低成本碳化硼抗弹陶瓷提出了迫切需求。开展高性能、低成本碳化硼抗弹陶瓷材料的研制与应用,可大大提高相关武器装备的使用性能,具有显著的军事效益和经济效益。碳化硼抗弹陶瓷材应用方向为重点装备工程、未来主战坦克、步兵战车、空投空降车等轻型装甲车辆以及武装直升机腹板、船艇上层建筑的装甲防护。

鉴于碳化硼陶瓷的特性和作为防弹装甲陶瓷的重要意义,景德镇特种陶瓷研究所研究新型的碳化硼基超硬防弹陶瓷材料,从原材料配方、烧结工艺到制成成品、性能检测一系列工作中取得了良好的结果。所研制的高性能碳化硼陶瓷达到了企业标准和美军军标,其技术水平为国内首创,填补了国内空白,在国际上达到先进水平,为我国提供了一种新型的轻质高性能防弹装甲产品。

利用B_4C的超高硬度,用它来制成各种喷砂嘴,用于船的除锈喷砂机的喷砂

头,这比用氧化铝喷砂头的寿命要提高几十倍。在铝业制品中表面喷砂处理用的喷头也是用 B_4C 做的,它的寿命可达一个月以上。一般来说超硬材料的耐磨性较好, B_4C 也是一种机械密封环的好材料,也可用于轴承、车轴、高压喷嘴等。

利用 B_4C 中的同位素 B^{10} 吸收中子的特性,研制成核反应塔控制的碳化硼陶瓷元件。核反应堆的控制是以电控制来实施的,其中要求具有高的中子吸收本领,即高的中子吸收截面耐高温和耐辐射。一般选用含 B^{10} 的烧结碳化硼陶瓷,它是在 1900~2000℃ 下烧结或热压烧结而成。在军工防护、航空航天等领域具有广泛的用途,其主要产品有军工装备防护板、核屏蔽和核反应控制棒等。

3)碳化钛陶瓷

碳化钛是过渡族金属元素 Ti 和非金属元素 C 的共价化合物。它的键性是由离子键、共价键和金属键混合在同一晶体结构中。TiC 为面心立方晶格(NaCl 型),八面体结构,在晶格位置上碳原子与钛原子是等价的,其晶格常数为 0.4319nm,密度为 4.90~4.93g/cm³。在 TiC 化学结构中,以共价键为主,C 的 s、p 轨道和 Ti 的 d 轨道偶合成键,共价键程度与化学计量成正比,因此碳化钛具有许多独特的性能。晶体结构决定了碳化钛具有高熔点、高硬度和高弹性模量,良好的抗热震性和化学稳定性,高温抗氧化性能仅低于碳化硅。

目前国内外制备 TiC 粉末的方法主要有碳热还原 TiO_2 法、直接反应法、溶胶凝胶法。此外随着科技的进步和研究的深入,还有一些新方法如金属热还原法、微波法、高频感应法等不断取得新进展。

纯碳化硅陶瓷可以采用热压的方法来达到致密化,但大部分的碳化硅陶瓷均是复相组成,可以是两相组成也可以是三相组成。这种复相材料设计,可以设计出高强、高韧性的材料,而它的致密化工艺大部分也是采用热压工艺。TiC 与金属系统的致密化大多数是采用真空或氢气下无压烧结的工艺。

碳化钛属于超硬材料,是硬质合金的重要原料,因此在结构材料中作为硬质相而被广泛用于制作耐磨材料、切削刀具材料、机械零件等,还可制作熔炼锡、铅、锌等金属的坩埚,透明碳化钛陶瓷是优良的光学材料。碳化钛优良的耐热冲击性能,使它适合于在中性或还原性气氛中用作特殊的耐火材料。

但 TiC 陶瓷本身质脆,无法直接作为工程构件使用,在复合材料中也往往作为增强相,因此较多地作为涂层在材料领域中应用并受到广泛重视。TiC 陶瓷属于超硬工具材料,TiC、TiN、WC、Al_2O_3 等原料制成各类复相陶瓷材料,这些材料具有高熔点、高硬度、优良的化学稳定性,是切削刀具、耐磨部件的优选材料,同时它们具有优良的导电性,又是电极的优选材料。Al_2O_3-TiC 系统复相陶瓷刀具自 20 世纪 60 年代研制成功以来,已得到了较为广泛的应用,由于基体中弥散了一定比例的硬质颗粒 TiC,这种复合刀具不仅进一步提高了硬度,同时也在一定程度上改善了断裂的韧性,故切削性能比纯 Al_2O_3 刀具提高很多。Al_2O_3-TiC 系统陶瓷还可以用于装甲材料。

TiC 基金属陶瓷,是一种由金属或合金同 TiC 陶瓷相所组成的非均质的复合材料,它既保持有 TiC 陶瓷的高强度、高硬度、耐磨损、耐高温、抗氧化和化学稳定性等特性,又有较好的金属韧性,正是由于这些优良的物理化学性能使得碳化钛基金属陶瓷备受关注。

在航天领域中,许多设备的零部件如燃气舵、发动机喷管内衬、涡轮转子、叶片以及核反应堆中的结构件等都要在高温下工作,因此必须具有很好的高温强度。钨有很高的熔点、好的高温强度和好的热稳定性,因而作为热结构材料得到了广泛的应用,但其强度随温度上升而明显下降。考虑到难熔碳化物 TiC、ZrC 具有 3000℃以上的熔点,具有很好的高温强度,而且与钨的相容性好、热膨胀系数相近,并且具有比钨低得多的密度。TiCp/W 和 ZrCp/W 复合材料的强度随温度上升而逐渐提高。TiCp/W 和 ZrCp/W 分别在 1000℃和 800℃有最高的强度,与各自的室温强度相比提高显著。而后温度继续上升,强度下降。复合材料这种奇特的高温强度是由于 W 基体随温度提高由脆性转化为塑性,使得 TiC 和 ZrC 颗粒在高温下对塑性 W 基体的增强作用愈加显著,导致复合材料有极好的高温强度。而 TiC 颗粒比 ZrC 颗粒对 W 基体有更好的高温增强效果。

碳化钛泡沫陶瓷比氧化物泡沫陶瓷有更高的强度、硬度、导热、导电性以及耐热和耐腐蚀性。

5.4 功能陶瓷

5.4.1 超导陶瓷

某些物质在冷却至临界温度以下时,同时产生零电阻率和排斥磁场的能力,这种现象称为超导电性,该类材料称为超导体或超导材料。超导电现象的发现与 19 世纪末液化气体的实验技术取得显著进展密切相关,1908 年荷兰莱登实验室在物理学家卡麦林·翁纳斯的指导下实现了氦气的液化,获得当时所能达到的最低温度 4.2K。1911 年翁纳斯和他的学生在 4.2K 附近发现水银的电阻突然急剧下降到零。这一现象激起科学家的极大兴趣,试图提高材料超导的临界温度。

当今世界新的超导材料不断发展,超导体的临界温度不断升高,而高临界温度的超导体常常是多组元氧化物陶瓷,我们称之为超导陶瓷。高温超导陶瓷是近几十年发展起来的新型超导材料,1973 年,人们发现了超导合金——铌锗合金,其临界超导温度为 23.2K,该记录保持了 13 年。1986 年,设在瑞士苏黎世的美国 IBM 公司的研究中心报道了一种氧化物(镧-钡-铜-氧)具有 35K 的高温超导性,打破了传统"氧化物陶瓷是绝缘体"的观念,引起世界科学界的轰动。1986 年年底,美国贝尔实验室研究的氧化物超导材料,其临界超导温度达到 40K,液氢的"温度壁垒(40K)"被跨越。1987 年 2 月,美国华裔科学家朱经武和中国科学家赵忠贤相继在

钇-钡-铜-氧系材料上把临界超导温度提高到 90K 以上,液氮的禁区(77K)也奇迹般地被突破了。1987 年年底,铊-钡-钙-铜-氧系材料又把临界超导温度的记录提高到 125K。从 1986 年到 1987 年的短短一年多的时间里,临界超导温度竟然提高了 100K 以上,这在材料发展史,乃至科技发展史上都堪称是一大奇迹!

目前常见的超导陶瓷有以下几种。

(1) 钇系高温超导体(YBCO):是当前已知的四类高温超导体中研究得最透彻的一种。目前已能从多种商业渠道获得优质的 Y-123 粉、块材和薄膜,制备超导性能优异的粉末、高度致密块材或薄膜的方法和工艺条件已相当成熟。YBCO 大约在 92K 显示出超导电性,并且超导相的比例极高,Y-123 薄膜的磁通钉扎性能甚佳。

(2) 铋系高温超导体(BSCCO):这是仅次于钇系研究得颇为透彻的高温超导体。1988 年年初日本人用便宜的 Bi_2O_3 代替稀土,用锶、钙代替钡在 BSCCO 系中发现了新的高温超导相。此后,美、日都宣布发现了临界温度 $T_c=110K$ 的超导体。经研究 BSCCO 共有 $Bi_2Sr_2CaCu_2O_8$(Bi2212)和 $(Bi,Pb)_2Sr_2Ca_2Cu_3O_{10}$(Bi2223)两个高温超导相,前者的 T_c 约 80K,后者为 110K。BSCCO 粉具有极好的烧结特性和超导性能,目前已商品化生产用于制造和开发铋系线材。

(3) 铊系高温超导体(TBCCO):铊系高温超导体是继钇系、铋系之后于 1988 年发现的第三种高温超导体。目前已合成出 Tl1212、Tl1223、Tl2212 和 Tl2223 四种超导相的粉末,近年来对 TBCCO 的研究表明,用它们有望获得高 T_c 的薄膜、多晶、厚膜和带材。

(4) 14T 永久磁性的高温超导体(ISTEC-SRL):国际超导产业技术研究中心超导工学研究所 ISTEC 成功合成了在液体氮的沸点温度 77K 下具 14T 永久磁性的高温超导体,比目前投入使用的永久磁铁的磁场强度(最大约为 1T)高出 1 个数量级。此次合成的高温超导体是稀土类元素、钡、铜按 1∶2∶3 比例合成的氧化物($ReBa_2Cu_3O_7$),这是因其化学结构而被称作"123 相"的典型氧化物高温超导体的一种。其特点是没有将 Re 限定为单一种类的元素(而是将钕、铕、钆 3 种稀土类元素按 1∶1.25∶0.85 的构成比例进行混合)。试验材料在 77K 下即使施加 14T 的磁场,临界电流密度也没有变成零,超导电流仍然存在。

高温超导陶瓷研究和应用的成功,对人类社会和高新科技的发展起着非常重要的作用。

在电力系统方面,可以用于输配电。由于电阻为零,所以完全没有能量损耗,而这种能量损耗现在通常达到 20%。可以制造超导线圈,由于可形成永久电流,所以可以长期无损耗地储存能量。

1986 年发现高温超导体后,许多国家如日本、美国等相继提出高温超导电缆输电的研究计划,并相应开展高温超导输电电缆模型的研究。美国第一条实用的高温超导电缆已于 2000 年 1 月投入使用,并将已经开发出的长 30m、3000A 的铋

系电缆在电力公司满负荷运行了半年多时间。据悉,美国已开始在底特律福瑞斯比变电站地下铺设了360多米长的超导电缆,这是世界上首条实用超导输电电路。近几年,我国高温超导电缆的研究也取得了较大的进展。2000年7月,中国科学院电工所开发的6m长的超导电缆成功地通过了1450A的电流试验,标志着我国已经全面掌握了高温超导电缆的关键技术。

在20世纪60年代实用超导材料出现后,国际上就开展了对超导变压器的研究。由于超导线的交流损耗较大,超导变压器的研究没有什么进展。20世纪80年代初,法国首先研制出低交流损耗的极细丝复合多芯超导线,加上低温冷却技术的改善,共同促进了低温超导(LTS)变压器的发展。1987年以来,随着高温超导带材的开发成功,人们对超导变压器的研究兴趣开始转向高温超导(HTS)变压器。首先,德国、日本、美国等国分别进行了一系列技术、经济可行性研究和概念设计,对大容量三相HTS变压器进行了相对价格与性能的评估,并与LTS变压器和常规变压器相比较。结果表明,目前HTS变压器的经济运行容量可以达到30MV·A,而LTS变压器的经济运行容量为300MV·A。

随着高温超导材料性能的改进,各种容量的HTS变压器工业样机也相继问世。如1999年德国西门子公司研制了一台100kV·A高温超导变压器。该变压器常温下总的功率损耗为309W,而同样容量的常规变压器绕组上的损耗为2000W。可见,HTS变压器的线圈损耗只有常规变压器绕组损耗的1/6。

此外,高温超导陶瓷还在超导发电机、超导储能系统、超导限流器等方面有应用。如1996年年底,ABB公司在瑞士Loentsch水电站安装了一台1MW的高温超导限流器进行长期运行和性能试验,其屏蔽环筒是用Bi2212超导体做成的,限流器顺利通过60kA的短路电流试验并表明它有限流作用,该限流器还进行长达6个月的长期运行试验,没有发现重大问题,之后ABB公司又致力于研制10MW闭式制冷的限流器。

在交通运输等方面,可以制造磁悬浮高速列车,也可以制成电磁推进装置用于船舶和空间飞行器的推进。磁悬浮高速列车是利用列车内超导磁体产生的磁场和电流之间的交互作用产生向上的浮力,列车高速而无噪声。由于车辆不受地面阻力的影响,可高速运行,车速达500km/h。目前我国上海、成都、大连都已建成磁悬浮列车,表明我国在超导磁悬浮的研究应用方面处于世界先进行列。超导电磁推进船舶是利用电磁力推动船舶运行的一种新型船舶推进技术,当导电海水通过相互垂直的电场和磁场时,海水就会受到电磁力的作用而运动,海水运动产生的反作用力推动船舶前进。为使电磁推进船舶达到高速度的目的,就需要足够高的磁场,随着超导技术的发展,超导电磁推进技术日益受到世界各国的关注。

在军事领域,电磁炮是利用电磁发射技术制成的一种先进的动能杀伤武器。与传统的大炮将火药燃气压力作用于弹丸不同,电磁炮是利用电磁系统中电磁场的作用力,其作用的时间要长得多,可大大提高弹丸的速度和射程。因而引起了世

界各国军事家的关注。自20世纪80年代初期以来,电磁炮在武器的发展计划中,已成为越来越重要的部分。2008年,美国海军研究实验室进行了电磁导轨炮发射试验。2010年12月,美国海军水面作战中心成功完成了33MJ电磁导轨炮的发射试验,同时也创造了一项世界纪录。

目前电磁炮能够发射的炮弹质量仍然不大,这是加速能力不足造成的。加速炮弹的力与磁场和电流之积成正比,要获得足够强的加速磁场一般靠超导磁体。澳大利亚国立大学建造了第一台电磁发射装置,将3g重的塑料块(炮弹)加速到6000m/s的速度。此后,澳、美科学家制造了不同类型的试验样机,并进行过多次发射试验。用单极发电机供电的电磁炮,已能把318g重的炮弹加速到4200m/s的速度。磁通压缩型电磁炮已能将2g重的炮弹加速到11000m/s的速度。

电磁炮作为发展中的高技术兵器,其军事用途十分广泛。

(1) 用于天基反导系统:电磁炮由于初速度极高,可用于摧毁空间的低轨道卫星和导弹,还可以拦截由舰只和装甲车发射的导弹。

(2) 用于防空系统:美国正在研制长7.5m,每分钟发射速度为500发,射程达几十千米的电磁炮,能打击临空的各种飞机,还能在远距离拦截空对舰导弹。

(3) 用于反装甲武器:美国的打靶试验证明,电磁炮是对付坦克装甲的有效手段,发射质量为50g、速度为3km/s的炮弹,可穿透25.4mm厚的装甲。

在电子学技术中,利用超导陶瓷的约瑟夫逊效应可望制成超小型、超高性能的第五代计算机。所谓约瑟夫逊效应是指被真空或绝缘介质层(约厚10nm)隔开的两个超导体之间会产生超导电子隧道的效应。约瑟夫逊隧道结开关时间为$10\sim12s$,超高速开关时消耗的功率很少。这种器件的运算速度比硅晶体管快50倍,产生的热量少于硅晶体管的1/1000,所以能高度集成化,许多国家都在研制。同时,超导陶瓷还可以制成超导量子干涉器(SQUID),用于检测岩石矿样剩磁及磁化率,帮助寻找石油、地热、地震预报等,可以检测微弱的生物磁场。

超导陶瓷还可以用来制备高能粒子探测器、核聚变装置、高能加速器和磁流体发电装置等。如世界上第一台采用超导磁体的加速器是美国费米国家实验室的Tevatron加速器。要建立核聚变反应堆,利用核聚变能量发电,必须在数十米空间产生10T以上量级的磁场,只有用超导磁体才有可能实现这个要求。

利用超导陶瓷的抗磁性,在环保方面可以进行废水净化和去除毒物;在医药方面可以从血浆中分离血红细胞并研究抑制和杀死癌细胞;在高能物理方面可利用其磁场加速高能粒子等。

5.4.2 压电陶瓷

压电陶瓷是一种能够将机械能和电能互相转换的功能陶瓷材料。

某些材料在机械应力作用下,引起内部正负电荷中心相对位移而发生极化,导致材料两端表面出现符号相反的束缚电荷的现象,称为压电效应。具有这种性能

的陶瓷称为压电陶瓷,它的表面电荷的密度与所受的机械应力成正比。反之,当这类材料在外电场作用下,其内部正负电荷中心移位,又可导致材料发生机械变形,形变的大小与电场强度成正比。

压电效应有正负之分。所谓正压电效应是指某些介质在力的作用下,产生形变,引起介质表面带电;反之,施加激励电场,介质将产生机械变形,称为逆压电效应。这种奇妙的效应已经被科学家应用在与人们生活密切相关的许多领域,以实现能量转换、传感、驱动、频率控制等功能。在国防、医学、工业生产和日常生活诸多领域中,应用极其广泛。

1. 发展历程

压电性是 Jacques Curie 和 Pierre Curie 兄弟于 1880 年提出的。具有这种性能的陶瓷称为压电陶瓷,它的表面电荷的密度与所受的机械应力成正比。反之,当这类材料在外电场作用下,其内部正负电荷中心移位,又可导致材料发生机械变形,形变的大小与电场强度成正比。

1946 年美国麻省理工学院绝缘研究室发现,在钛酸钡铁电陶瓷上施加直流高压电场,使其自发极化沿电场方向择优取向,除去电场后仍能保持一定的剩余极化,使它具有压电效应,从此诞生了压电陶瓷。1947 年美国用 $BaTiO_3$ 压电陶瓷制造出留声机用拾音器,之后又制造出压电换能器、滤波器等。

常用的压电陶瓷有钛酸钡系、锆钛酸铅二元系及在二元系中添加第三种 ABO_3(A 表示二价金属离子,B 表示四价金属离子)型化合物,如 $Pb(Mn_{1/3}Nb_{2/3})O_3$ 和 $Pb(Co_{1/3}Nb_{2/3})O_3$ 等组成的三元系。如果在三元系上再加入第四种或更多的化合物,可组成四元系或多元系压电陶瓷。此外,还有一种偏铌酸盐系压电陶瓷,如偏铌酸钾钠($Na_{0.5} \cdot K_{0.5} \cdot NbO_3$)和偏铌酸锶钡($Ba_x \cdot Sr_{1-x} \cdot Nb_2O_5$)等,它们不含有毒的铅,对环境保护有利。

压电陶瓷的制造特点是在直流电场下对铁电陶瓷进行极化处理,使之具有压电效应。一般极化电场电场强度 $3\sim5kV/mm$,温度 $100\sim150℃$,时间 $5\sim20min$,这三者是影响极化效果的主要因素。性能较好的压电陶瓷,如锆钛酸铅系陶瓷,其机电耦合系数可高达 $0.313\sim0.694$。

2. 神奇的用途

(1) 压电陶瓷具有敏感的特性,可以将极其微弱的机械振动转换成电信号,可用于声呐系统、气象探测、遥测环境保护、家用电器等。

地震是毁灭性的灾害,而且震源始于地壳深处,以前很难预测,使人类陷入了无计可施的尴尬境地。压电陶瓷对外力的敏感使它甚至可以感应到十几米外飞虫拍打翅膀对空气的扰动,用它来制作压电地震仪,能精确地测出地震强度,指示出地震的方位和距离。压电陶瓷在电场作用下产生的形变量很小,最多不超过本身尺寸的千万分之一,别小看这微小的变化,基于这个原理制作的精确控制机构——

压电驱动器,对于精密仪器和机械的控制、微电子技术、生物工程等领域都十分重要。

(2) 声音转换器是最常见的应用之一。像拾音器、窃听器、传声器、耳机、蜂鸣器、声呐、材料的超声波探伤仪等都可以用压电陶瓷做声音转换器。如儿童玩具上的蜂鸣器就是电流通过压电陶瓷的压电效应产生振动,而发出人耳可以听得到的声音。压电陶瓷通过电子线路的控制,可产生不同频率的振动,从而发出各种不同的声音。例如电子音乐贺卡,就是通过压电效应把机械振动转换为交流电信号。

(3) 穿甲弹——压电引爆器。自从第一次世界大战中英军发明了坦克,并首次在法国索姆河的战斗中使用而重创了德军后,坦克在多次战斗中大显身手。然而到了20世纪60—70年代,由于反坦克武器的发明,坦克失去了昔日的辉煌。反坦克炮发射出的穿甲弹接触坦克,就会马上爆炸,把坦克炸得粉碎。这是因为弹头上装有压电陶瓷,它能把相碰时的强大机械力转变为瞬间高电压,爆发火花而引爆炸药。

(4) 潜艇的眼睛——声呐。在海战中,最难对付的是潜艇,它能长期在海下潜航,神不知鬼不觉地偷袭港口、舰艇,使敌方大伤脑筋。如何寻找敌潜艇?靠眼睛不行,用雷达也不行,因为电磁波在海水里会急剧衰减,不能有效地传递信号。在第二次世界大战中,德国拥有当时最为先进的潜艇——U艇,被人称为海洋幽灵,盟军不知道它的动向,这对当时的盟军造成巨大的损失,大量的轮船及军舰被它击沉。我们都知道在水里,生物能够在水下行动自如,并能追捕各种鱼虾作为食物,像海豚、海豹之类的动物,能在有很多障碍物的人工池内飞速游来游去,很少会碰到设置的障碍物。它之所以能在水下通行无阻主要是靠发射超声波,并能敏感地接收这些音波的反射,从而清楚地分辨是噪声还是自己发射出的超声的回波。正是利用大自然的这个启示,科学家制造出了压电水声换能器,用压电陶瓷做成水下声发射器和接收器时就等于我们在水下增添了"耳目"。压电陶瓷制造成声呐,它发出超声波,遇到潜艇便反射回来,被接收后经过处理,就可测出敌潜艇的方位、距离等。后来这一设备被用于反潜作战,使得德军的潜艇无处遁形,在大海里被深水炸弹击沉,这种设备就是我们现在的声呐。

在潜入深海的潜艇上,都装有人称水下侦察兵的声呐系统。它是水下导航、通信、侦察敌舰、清扫敌布水雷的不可缺少的设备,也是开发海洋资源的有力工具,它可以探测鱼群、勘查海底地形地貌等。在这种声呐系统中,有一双明亮的"眼睛",即压电陶瓷水声换能器,目前,压电陶瓷是制作水声换能器的最佳材料之一。当水声换能器发射出的声信号碰到目标后就会产生反射信号,这个反射信号被另一个接收型水声换能器所接收,于是,就发现了目标。

(5) 电子点火。在古老的原始社会里,人类用钻木的方法取火,那时要取得一点火种是多么不容易!后来发明的火柴,给人们的生活带来了极大的便利,可是它很难保管,特别怕潮。现在出现了一种叫压电电子打火机的新品种,真是物美价

廉,它是靠一块小小的压电陶瓷受击后产生高电压的火花而取火的打火机。这一小块压电陶瓷是打火机的心脏,它就是人工合成的人造"电石"——压电陶瓷。现在煤气灶上用的一种新式电子打火机,就是利用压电陶瓷制成的。只要用手指压一下打火按钮,打火机上的压电陶瓷就能产生高电压,形成电火花而点燃煤气,可以长久使用。所以压电打火机不仅使用方便,安全可靠,而且寿命长,例如一种钛铅酸铅压电陶瓷制成的打火机可使用100万次以上。

(6) 防核护目镜。1964年10月16日,中国第一颗原子弹在新疆罗布泊爆炸成功。在场的试验员都身着防护服、戴着防护眼镜。这种特殊的防护镜就是用压电陶瓷做成的,核试验员带上用透明压电陶瓷做成的护目镜后,当核爆炸产生的光辐射达到危险程度时,护目镜里的压电陶瓷就把它转变成瞬时高压电,在 1/1000s 里,能把光强度减弱到只有 1/10 000,当危险光消失后,又能恢复到原来的状态。这种护目镜结构简单,只有几十克重,安装在防核护目头盔上携带十分方便。

(7) 超声波,在医学上应用甚广。以前,医生给我们看病时往往会通过把脉或者听筒来了解病情,而对人体内的软组织损伤和病灶的位置,这些就显得无能为力。超声是很高频率的声波,声波的波长也较短,人耳朵听不见,能在固体、液体内畅通,并能在界面反射。利用超声的这一特点,慢慢发展成为近代医疗上的一门新技术——超声诊断。一个用压电陶瓷制成的超声波发生探头,发出的超声波在人体内传输,遇到病灶能反射回来,又被用压电陶瓷制成的传感器接收,在荧光屏上显示出来,计算声波传输时间,就能估计病灶所在位置和病灶大小。压电超声诊断仪中应用最广的是B型超声诊断仪,可以用于观察心脏各层组织的运动状态、血管的运动状态,也可以观察妊娠子宫、胆囊、肝等的状态。

压电陶瓷还可以做成压电超声治疗仪。这种治疗装置应用面广,较成熟的应用有治疗哮喘病,消除水肿,消除炎症,减轻组织粘连,软化疤痕,治疗腰痛、腰肌劳损,治疗痉挛,超声外科手术刀能减轻创伤和出血,临床胸外科手术,矫形外科手术,破碎结石等。

(8) 压电陶瓷还可以制成超声波换能器,适用于超声波焊接设备以及超声波清洗设备,主要采用大功率发射型压电陶瓷制作。超声波换能器是一种能把高频电能转化为机械能的装置,超声波换能器作为能量转换器件,它的功能是将输入的电功率转换成机械功率(即超声波)再传递出去,而它自身消耗很少的一部分功率。

近年来,压电陶瓷的应用不断拓展,能对金属进行无损探伤;还可以做成各种超声切割器、焊接装置及烙铁,对塑料甚至金属进行加工;压电陶瓷可以做成压电陶瓷超声马达,用于航空航天、相机、微型接卸系统等。

5.4.3 微波介质陶瓷

微波介质陶瓷是指应用于微波频段(主要是 300MHz~30GHz 频段)电路中,作为介质材料并完成一种或多种功能的陶瓷,是现代通信广泛使用的谐振器、滤波

器、介质导波回路等微波元器件的关键材料。

1. 发展历程

1939年,人们从理论上证明了电介质在微波电路中用作介质谐振器的可能性,但当时的陶瓷电介质尚不能满足微波电路的要求,从而限制了这一发展。微波谐振器所用介质材料的突破是在20世纪70年代。70年代初,美国的H. M. OBryan等首先研制出介电常数 ε 为 38F/m 的 $BaTi_4O_9$ 材料;接着美国贝尔实验室研制成功温度稳定性好的 $Ba_2Ti_9O_{20}$,实现了介质谐振器的实用化;之后日本村田制作所研制出了 $(ZrSn)TiO_4$ 材料,该材料的谐振频率温度系数可在0附近调节。80年代初,由于卫星直播电视技术的需要,具有高品质因数的复合钙钛矿型材料 $Ba(Zn_{1/3}Ta_{2/3})O_3$、$Ba(Mg_{1/3}Ta_{2/3})O_3$、$Ba(Zn_{1/3}Nb_{2/3})O_3$ 等相继研制成功,并成功地用于毫米波段的微波器件中。同时,为适应移动通信的使用要求,一类介电常数大于 80F/m 的 $BaO-Ln_2O_3-TiO_2$ 系(Ln_2O_3 为稀土氧化物)介质材料也陆续问世。90年代,由于独石结构微波器件的开发,低温烧结微波介质材料的研究受到重视,日本和中国的科研人员先后研制成掺加 CuO 和 V_2O_5 的 $BiNbO_4$。其烧结温度为880℃,$\varepsilon=44F/m$,品质因数 $Q=6600GHz$。此外,Pb系复合钙钛矿系微波介质材料的优良微波介电性能和不高的烧成温度也引起广泛关注。

2. 应用与分类

微波介质陶瓷广泛应用于微波谐振器、滤波器、振荡器、移相器、微波电容器以及微波基板等,是移动通信、卫星通信、全球定位系统(GPS)、蓝牙技术及无线局域网(WLAN)等现代微波通信的关键材料。介质谐振器和滤波器是应用量颇大的微波介质陶瓷器件。目前我国是移动通信用微波介质谐振器和滤波器的最大市场,在通信系统中微波基站发射机、接收机及移动电话均需要大量的微波介质滤波器、鉴频器、振荡器、双工器,仅此一项对微波介质元件的国内市场需求就达上百亿元。介质滤波器也是无绳电话的重要组成器件。

微波介质陶瓷可以按照组成、结构、介电性能及应用频域来加以分类。例如按照应用频域划分,微波介质材料可大致分为低频、中频及高频三大类。

(1) 低频微波介质陶瓷材料(0.8~4GHz)。低频微波介质陶瓷的介电常数 ε 一般大于70F/m,Q 值相对较小,主要包括钨青铜结构的 $BaO-Ln_2O_3-TiO_2$(BLT)系列、$CaTiO_3$ 改性系列和改性铅基钙钛矿系列等。它们主要在0.8~4GHz频率范围内的民用移动通信系统中作为介质谐振器。

(2) 中频微波介质陶瓷材料(4~8GHz)。中频微波介质陶瓷一般指介电常数 ε 在 30~70F/m 的微波介质陶瓷材料,主要是以 $BaTi_4O_9$、$Ba_2Ti_9O_{20}$ 和 $(Zr,Sn)TiO_4$ 等为基的微波介质陶瓷材料,以及低介电常数物质与 $CaTiO_3$、$SrTiO_3$ 等的复合材料,主要在4~8GHz频率范围内的微波军用雷达及通信系统中用作介质谐振器件。

(3) 高频微波介质陶瓷材料(8～30GHz)。一般指介电常数在 10～30F/m、品质因数非常高的微波介质陶瓷材料。复合钙钛矿结构型材料是使用广泛的一种高频微波介质陶瓷，该系列材料的 Q 值相当高。

通常低介电常数和中介电常数微波介质陶瓷材料主要用在卫星直播及军用雷达等领域，高介电常数微波介质陶瓷则主要用于微波低频段的民用移动通信系统中作为谐振器、滤波器等。微波介质谐振器与金属空腔谐振器相比，具有体积小、质量轻、温度稳定性好、价格便宜等优点，是现代通信设备小型化、集成化的关键部件之一。近年来，通信技术的高速发展大大推动了电子元器件朝小型化、片式化和高频化方向发展的进程。除传统的片式电容、片式电感和片式电阻等表面贴装元件外，微波陶瓷器件也正朝片式化、微型化甚至集成化方向发展。为了满足移动通信、无线局域网和微波集成电路发展的需要，一批新型的射频/微波器件不断涌现，包括片式微波电容器、片式多层微波滤波器、LC 滤波器、双工器、功能模块、收发开关功能模块、耦合器、功分器等。

5.4.4 陶瓷电容器

陶瓷电容器(ceramic capacitor)又称"瓷介电容器"或"独石电容器"。顾名思义，瓷介电容器就是介质材料为陶瓷的电容器。陶瓷电容器和其他电容器相比，具有使用温度较高、比容量大、耐潮湿性好、介质损耗较小及电容温度系数可在大范围内选择等优点，广泛用于电子电路中，用量十分可观。根据陶瓷材料的不同，可以分为低频陶瓷电容器和高频陶瓷电容器两类。按结构形式分类，又可分为圆片状电容器、管状电容器、矩形电容器、片状电容器、穿心电容器等多种。

1. 发展历程

陶瓷电容的历史可以追溯到 100 多年前。1900 年，意大利人 L. 隆巴迪发明了陶瓷介质电容器。20 世纪 30 年代末，人们发现将钛酸盐放在陶瓷中，生产的陶瓷电容器的介电常数成倍增长，且生产成本不高。1940 年前后，人们发现了钛酸钡($BaTiO_3$)，钛酸钡是一种典型钙钛矿型结构晶体，具有高介电常数、低介电损耗、高耐压和优异的绝缘性能等特性，将钛酸钡作为陶瓷电容的原材料用来生产陶瓷电容，具有介电常数高、体积小、耐压高、绝缘性强等特点，适合应用在体积要求小、精度要求高的军用电子设备当中。1960 年前后，陶瓷叠片电容器作为商品开始开发。到了 70 年代，随着混合计算机、IC、便携电子设备的进步和发展，陶瓷电容也随之发展起来，成为电子设备中不可缺少的零部件。直到现在，陶瓷电容依旧是电子设备如手机、计算机等不可缺少的电子元件，一部智能手机就需要上千个陶瓷电容。随着时代的发展和科技的进步，陶瓷电容技术也将更进一步。

2. 应用与分类

陶瓷电容器可以分为多层陶瓷电容器(MLCC)和单层陶瓷电容器(SLCC)，其

中 MLCC 占据 90% 以上的份额。SLCC 即在陶瓷基片两面印涂银层，然后经低温烧成银质薄膜作极板后制作而成，其外形以圆片形居多。SLCC 由于只有单层结构，两个电极相对面积小，电容量不大，但高频特性好、耐压高，适用于高频电路和高压电路。MLCC 则采用多层堆叠工艺，将内电极材料与陶瓷坯体以多层交替并联叠合，并共烧成一个整体，具有频率特性好、工作电压和工作温度范围宽、体积小、无极性等特点，在成本和性能上都占据优势，其市场规模占整个陶瓷电容器的 90% 以上，占电容器市场规模接近 50%。

MLCC 在电子线路中可以起到存储电荷、阻断直流、滤波、区分不同频率及使电路调谐等作用。在高频开关电源、计算机网络电源和移动通信设备中可部分取代有机薄膜电容器和电解电容器，并大大提高高频开关电源的滤波性能和抗干扰性能。

近年来，消费电子、通信设备及汽车行业蓬勃发展，尤其是手机、油电混合车的销量增加带动了对 MLCC 的需求。智能手机等电子产品常配备数百至上千个 MLCC。MLCC 被置于电池和半导体之间，通过储存和释放电力，在一定程度上保持电路内的电流。日本村田公司预测，面向智能手机等的 MLCC 市场到 2024 年度将增至 2019 年度的 1.5 倍左右。村田公司的新产品尺寸为 0.25mm×0.125mm，犹如沙粒大小，与其他公司相同尺寸的积层陶瓷电容器相比，储存电力的容量明显更大，达到一般产品的 10 倍。

5.4.5 磁性陶瓷

磁性材料按导电性的差异可分为金属和磁性陶瓷两大类。

磁性陶瓷是现代陶瓷材料中极其重要的一个种类，它可分为含铁的铁氧体陶瓷和不含铁的磁性陶瓷两种。磁性陶瓷的电阻率为 $(10 \sim 97) \times 10^6 \Omega \cdot m$，用它们代替低电阻率 $(10^{-8} \sim 10^{-6} \Omega \cdot m)$ 的金属和合金磁性材料，可大大降低涡流耗损，特别适用于高频场合。

磁性陶瓷的高频磁导率较高，也是其他金属磁性材料所不能比拟的。主要用于高频技术和无线电、电视、电子计算机、自动控制及粒子加速器等领域。

1. 发展历程

人类研究铁氧体是从 20 世纪 30 年代开始的，至今已有几十年的历史了。最早是日本、荷兰等国家对铁氧体进行系统研究，20 世纪 40 年代软磁铁氧体商品问世。在第二次世界大战期间，由于无线电、微波、雷达和脉冲技术的飞速发展，迫切需要能用于高频段具有损耗低的新型磁性材料。当时的金属磁性材料由于存在严重的趋肤效应和涡流效应，而无法使用；铁氧体基本上是绝缘体，电阻率高，涡流损耗小，于是得到了迅速的研究和发展。

中国在 1956 年开始铁氧体的工业生产，至今铁氧体磁性材料已在广播、通信、

收音机、电视、音像技术、电子计算机、自动控制、雷达、宇航与卫星通信、仪器、仪表、印刷、显示以及生物医学、光电子技术等众多高技术领域得到应用。

2. 应用与分类

关于铁氧体的磁性来源,是1948年才从理论上被揭开的:原子的电子结构是物质磁性的基础,绕原子运动的电子具有自旋磁矩和轨道磁矩,而铁族原子的磁性是由为被填满的3d轨道壳层的电子磁矩所决定的;从化学组成上看,铁氧体是由铁族离子、氧离子及其他金属离子所组成的复合金属氧化物,在这类金属氧化物中,金属阳离子被氧离子隔离开,氧离子能使相邻金属阳离子产生一种相互作用,在磁学中称为间接交换作用,也称为超交换作用;铁氧体中的这种间接交换作用往往是负的,导致相邻的金属离子的磁矩成反平行排列。

按照基本性能和应用状况,铁氧体材料分为软磁、硬磁、旋磁、矩磁和压磁等。

1) 软磁铁氧体

软磁铁氧体材料是指在较弱的磁场下,易磁化也易退磁的一种铁氧体材料,应用最广。通过改变各种金属元素的比例或掺杂少量某些元素以及调节制备工艺,可以得到性能不同的软磁铁氧体材料。软磁铁氧体的典型代表是 Mn-ZnFe$_2$O$_4$ 和 Ni-ZnFe$_2$O$_4$ 铁氧体。在晶体结构上,软磁铁氧体有两种:一种是由氧离子和金属离子组成的尖晶石结构的金属氧化物,其电阻率为 $10^2 \sim 10^{12} \Omega \cdot cm$,涡流损耗小;另一种是平面型六角晶体结构的铁氧体。

软磁铁氧体材料数量大、应用面广、市场占有率高。随着现代科学技术的不断进步和电子信息化程度的逐步提高,各种电子设备、电视网络、程控交换机、移动通信机及办公自动化日益普及,电子系统向着小型化、轻量化发展,使得各电子设备间的相互影响和干扰问题变得日趋严重和复杂化,电磁干扰(EMI)现象日益严重,并且成为影响系统正常工作的突出障碍。IBM公司对计算机电源故障进行分析后认为,近90%的故障源于电磁干扰。

电磁干扰的作用与危害都是相当巨大的。以军事方面为例,在现代战争中,电子战的作用越来越大。干扰与抗干扰,隐身与反隐身几乎成为现代战争胜负的关键因素之一。电子设备之间的相互干扰严重,电磁兼容、干扰与抗干扰均是当代国防的重大课题。EMI危害最严重的例子是1967年6月发生在越南美军基地的一起事故。当时美军一艘军舰上的高功率雷达发射的射频能量,耦合到一台装在飞机上的导弹火箭的马达驱动电路,导致该马达驱动,将导弹火箭点火,并触发了停在航空母舰飞行甲板上的其他导弹。这起爆炸事故使134人丧生,引爆了27枚导弹,造成了200亿美元的损失。

为了解决这一问题,研究者试验了多种材料。在种类繁多的抗 EMI 材料中软磁铁氧体是一种高效价廉的材料。因此,以软磁铁氧体为基础的 EMI 磁性元件发展迅速,产品种类繁多,如电磁干扰抑制器、电波吸收材料、倍频器、调制器等,现已

成为现代军事电子设备、工业和民用电子仪器不可缺少的组成部分。

2) 硬磁铁氧体

硬磁铁氧体是相对软磁而言的,被磁化后不易退磁,有较高的矫顽力,可长时间保留磁性,也称永磁铁氧体。最早问世的是1933年日本的加藤和武井制成的 $CoFe_2O_4$ 硬磁铁氧体;1952年国外又制成了 $BaFe_{12}O_{19}$ 铁氧体,随后又制出了 $SrFe_{12}O_{19}$ 铁氧体,这两种硬磁铁氧体的使用越来越广。

硬磁铁氧体由于电阻率高,在工业、农业、医疗等领域中的应用十分广泛,硬磁铁氧体产品主要用于制作永磁点火电机、永磁电机、永磁选矿机、永磁吊头、磁推轴承、磁分离器、扬声器、微波器件、磁疗片、助听器等。例如,汽车上的雨刮器、通风器、玻璃窗的升降器以及车灯用的交流发电机等,全是用硬磁铁氧体材料制作的,在每辆轿车里至少有14处用到硬磁铁氧体制成的永磁电动机。

3) 旋磁铁氧体

旋磁铁氧体材料是指在高频磁场作用下,平面偏振的电磁波在铁氧体中按一定方向传播时,偏振面会不断绕传播方向旋转的铁氧体材料。旋磁现象实际应用的波段为0.1~100GHz(即米波到毫米波范围内),因而,旋磁铁氧体材料也称为微波铁氧体。

旋磁性的应用是铁氧体陶瓷材料的独有领域。金属磁性材料也有旋磁性,但由于其电阻率较小,涡流损耗太大,其旋磁性无法利用。常用的微波铁氧体有镁锰铁氧体 $Mg-MnFe_2O_4$、镍铜铁氧体 $Ni-CuFe_2O_4$、镍锌铁氧体 $Ni-ZnFe_2O_4$ 以及钇石榴石铁氧体 $3Me_2O_3 \cdot 5Fe_2O_3$(Me 为三价稀土金属离子,如 Sm^{3+}、Gd^{3+}、Dy^{3+} 等)。在微波技术领域中,旋磁铁氧体材料占有相当重要的地位,利用铁氧体材料的旋磁性,研制出了许多微波铁氧体器件。

利用旋磁铁氧体的旋磁性及其非线性效应等,目前旋磁铁氧体器件还使用在雷达、通信、电视、测量、人造卫星、导弹系统等各个方面。已制成了多种旋磁铁氧体器件,如隔离器、移相器、环行器、快速开关、调制器、振荡器、倍频器、放大器等,广泛用于航空、航天、电子通信、微波加热、微波杀菌、微波医疗等领域。最近钇铁石榴石单晶在微波领域得到了很多应用,如 YIG 单晶已作为滤波器、延迟器、限幅器和各种磁声、磁光器件。

4) 矩磁铁氧体

矩磁铁氧体材料是指一种具有矩形磁滞回线的铁氧体材料,剩余磁感强度 B_r 和工作时最大磁感应强度 B_m 的比值,即 B_r/B_m 接近于1,矫顽力较小。矩磁铁氧体材料主要有两大类:一类是常温矩磁铁氧体材料,如 Mn-Mg 系、Mn-Zn 系、Cu-Mn 系和 Cd-Mn 系等;另一类是宽温(-50~150℃)矩磁铁氧体材料,如 Li 系(Li-Mn、Ni、Cu、Zn 等)、M 系(Ni-Mn、Zn、Cd 等)。其中,大量使用的主要是 Mn-Mg 系和 Li 系矩磁铁氧体材料。

矩磁铁氧体材料具有辨别物理状态的特性,如电子计算机的"1"和"0"两种状

态,各种开关和控制系统的"开"和"关"两种状态及逻辑系统的"是"和"否"两种状态等。几乎所有的电子计算机都使用矩磁铁氧体组成高速存储器,目前最常用的矩磁铁氧体材料有镁锰铁氧体 Mg-MnFe$_2$O$_4$ 和锂锰铁氧体 Li-MnFe$_2$O$_4$ 等。这类材料具有磁性记忆功能,可靠性极高,主要用作各种类型电子计算机的存储器磁芯。磁芯存储器是华裔王安于1948年发明的,王安博士因此于1949年获得了美国专利,开创了磁芯存储器时代。磁芯存储器在自动控制、雷达导航、宇宙航行、信息显示等方面有不少的应用,还可作为磁放大器、变压器、脉冲变压器等使用。用这类材料作为磁性涂层可制成磁鼓、磁盘、磁卡和各种磁带等。

近年来,尽管新出现的存储器种类很多,但由于矩磁铁氧体材料的原料丰富、工艺简单、性能稳定、成本低廉,所以磁性存储器(尤其是磁芯存储器)在计算技术中仍占有极重要的地位。

美国物理学家王安于1948年提出了磁性存储器后,福雷斯特则将这一思想变成了现实。为了实现磁芯存储,福雷斯特需要一种物质,这种物质应该有一个非常明确的磁化阈值。他找到在新泽西生产电视机用铁氧体变换器的一家公司的德国老陶瓷专家,利用熔化铁矿和氧化物获取了特定的磁性质。

对磁化有明确阈值是设计的关键。这种电线的网格和芯子织在电线网上,被人称为芯子存储,它的有关专利对发展计算机非常关键。这个方案可靠并且稳定。福雷斯特把这些专利转让给麻省理工学院,学院每年靠这些专利收到1500万至2000万美元。最先获得这些专利许可证的是IBM,IBM最终获得了在北美防卫军事基地安装"旋风"的商业合同。更重要的是,自20世纪50年代以来,所有大型和中型计算机也采用了这一系统。磁芯存储从20世纪50年代、60年代,直至70年代初,一直是计算机主存的标准方式。

5) 压磁铁氧体

压磁铁氧体材料是指磁化时能在磁场方向作机械伸长或缩短(磁致伸缩)的铁氧体材料。铁氧体磁致伸缩材料的出现为磁致伸缩在高频领域的应用开辟了广阔的前景。目前应用最多的是镍锌铁氧体 Ni-ZnFe$_2$O$_4$、镍铜铁氧体 Ni-CuFe$_2$O$_4$ 和镍镁铁氧体 Ni-MgFe$_2$O$_4$ 等。

压磁铁氧体材料主要用于电磁能和机械能相互转换的超声器件(如超声探伤器、超声钻头、超声焊接器等)、水声器件(声呐、回声探测仪)、机械滤波器、混频器、压力传感器以及超声延迟线等方面。

5.4.6 生物陶瓷

生物陶瓷指与生物体或生物化学有关的新型陶瓷,包括精细陶瓷、多孔陶瓷、某些玻璃和单晶。

生物硬组织代用材料有体骨、动物骨,后来发展到采用不锈钢和塑料,由于这些生物材料在生物体中使用,不锈钢存在溶析、腐蚀和疲劳问题,塑料存在稳定性

差和强度低的问题。因此生物陶瓷具有广阔的发展前景,目前世界各国相继发展了生物陶瓷材料。

生物陶瓷不仅具有不锈钢塑料所具有的特性,而且具有亲水性,能与细胞等生物组织表现出良好的亲和性。生物陶瓷除用于测量、诊断治疗等外,主要是用作生物硬组织的代用材料,可用于骨科、整形外科、牙科、口腔外科、心血管外科、眼外科、耳鼻喉科及普通外科等方面。

1. 发展历程

当今人类社会使用的材料可分为金属(及其合金)材料、有机材料和无机非金属材料三大类。这些材料都曾先后被用作人工硬组织的代替物,并在应用中取得了宝贵的经验。

无机非金属材料作为生物医用材料已有较长的历史,陶瓷材料最早被正式用于医学领域可追溯到 18 世纪,1788 年法国人 Nicholas 成功地完成了瓷全口及瓷牙修复。19 世纪末有人用生物陶瓷修复骨头的损伤,一直延续到 20 世纪 50 年代。20 世纪 60 年代初,生物陶瓷的研究和应用获得了突飞猛进的发展。

对生物材料而言必须具备下列特性:①无毒性、无致癌作用、无变态反应,对周围生物组织无刺激和不引起其他障碍作用;②在生物机体内材料的物理、化学性能稳定,经过长期使用不会发生变质和力学性能降低的现象;③与生物组织亲和性好;④容易进行杀菌、消毒等。

与金属或有机材料相比,生物陶瓷材料的优点十分明显,具体表现在下述各个方面:对人体组织无刺激性,无致癌性,不造成血栓,无其他对人体有害的副作用;与人体组织亲和性好;与周围骨骼及其他组织能牢固结合,也能形成化学结合;抗张、抗弯、抗压缩以及抗剪等强度比自然骨骼大;耐磨性较强;硬度和弹性与自然骨骼相同;可以进行各种形式的消毒;可以成形为各种形状;在各类生理溶液和血液中具有抗腐蚀性,在人体生理溶液中强度疲劳(强度随时间降低的现象)较小;长期在各种射线照射下(如超高频线、特高频射线、X 射线、γ 射线与紫外线等)不破;价格比较便宜。

因此,生物陶瓷材料特别适合用作人体硬组织的替换及修补材料。通过植入人体或与人体组织直接接触,可用于人体器官替代、修补及外科矫形手术。根据生物陶瓷材料与生物体组织的反应程度看,可以将其分为:生物惰性陶瓷、生物活性陶瓷和生物可降解陶瓷。

2. 生物惰性陶瓷

生物惰性陶瓷材料主要包括氧化铝(Al_2O_3)陶瓷和碳材料等一些非氧化物材料。这类材料的特点是化学稳定性好,引发不良生物界面反应小,有良好的生物相容性。

1) 氧化铝陶瓷

氧化铝陶瓷主晶相为刚玉结构,属于三方晶系,刚玉这种结构使氧化铝陶瓷有高的机械强度和化学稳定性。氧化铝陶瓷的力学性能随着氧化铝含量的增加而变好。基于对生物惰性陶瓷力学性能的要求,目前应用的氧化铝陶瓷主要是高纯度的细晶氧化铝陶瓷。采用高纯度的细晶主要是为了降低孔隙率,减少微小裂纹的产生,提高应用性能。

从20世纪70年代开始,世界上许多国家如美国、德国、瑞士、荷兰和日本等就已相继开展了氧化铝陶瓷的研究和应用,氧化铝于1984年应用于临床。目前,氧化铝生物陶瓷产品主要有氧化铝股骨头、臼与金属骨柄组合的人工关节,高密度、高纯度、多晶氧化铝已大量用于骨外科中。

2) 碳材料

碳材料具有良好的生物相容性和与骨匹配的力学性能,因而可应用于人工骨、人工关节和生物涂层方面,在无机材料中,其最突出的优点是具有优良的抗血栓和抗溶血性质,使其成为制造人工心脏瓣膜的首选。

按照碳原子排列方式的不同,碳材料存在着多种结构形态如金刚石、石墨和乱层结构碳。用于生物惰性材料的主要是乱层结构碳和碳纤维。乱层结构碳用于医学材料主要有一些优点:极佳的血液相容性和组织相容性;耐疲劳和耐磨;高断裂强度和相对低的弹性模量。热解碳,作为乱层结构碳的一种,已成功地用于制造人工心脏瓣膜。这种心脏瓣膜一般由石墨基体和热解碳涂层两部分构成。在基体表面的各向同性热解Si-C涂覆层致密、耐磨、硬度高。我国研制了全热解碳人工心脏瓣膜,瓣膜所用热解碳是在沉积炉流化床中用特殊工艺方法获得,其中硅元素分布均匀,铁镍等主要杂质总和不大于0.1%。

碳纤维是碳素材料的一种,碳纤维不活泼、质量轻、强度高、抗疲劳、抗磨损、组织相容性和血液相容性好。另外,碳纤维弹性大,有较好的柔韧性。因而自20世纪70年代以来,碳纤维被认为是一种理想的人体损伤韧带、肌腱替代材料。

研究工作表明,碳纤维作为人工韧带时作用类似于网架,原韧带可依附于碳纤维再生,能够诱发组织生长,恢复功能。一般碳纤维韧带植入材料由数万根直径几个微米的碳纤维组成,它们可承受平均为6kN的作用力。涂层化的碳纤维比一般碳纤维性能更为优越,如碳纤维的表面涂覆了一层聚乳酸,它能抑制破损碳纤维碎屑的脱落,防止碎屑扩散到体内淋巴结而避免了生理方面的一些不良反应。

3. 生物活性陶瓷

生物活性陶瓷包括生物活性玻璃、玻璃陶瓷、羟基磷灰石材料和复合材料。这类陶瓷在生物体内基本不被吸收,材料有微量溶解,能促进种植体周围新骨生成,并与骨组织形成牢固的化学键结合。生物活性陶瓷材料具有优异的生物相容性,能与骨形成骨性结合界面,结合强度高,稳定性好,植入骨内还具有诱导骨细胞生长的趋势,逐步参与代谢,甚至完全与生物体骨和齿结合成一体。

1) 生物活性玻璃和玻璃陶瓷

生物活性玻璃材料于20世纪70年代首先研制出,生物活性玻璃的主要成分为 SiO_2、CaO、Na_2O、P_2O_5。生物玻璃有别于其他生物陶瓷的特性是能够迅速发生一系列的表面反应,并最终能导致羟基磷灰石层的形成,引导骨的形成,实现与骨的牢固结合。至今已有多种组成系统的材料获得医学应用,这些材料可用于植入物的基体或金属、陶瓷植入体的表面涂层等。

Na_2O-CaO-SiO_2-P_2O_5 系生物医用玻璃于1969年由美国佛罗里达大学的L. Hench教授首先研制成功,其代表性商品为45S5生物玻璃。这种玻璃埋入骨的缺位部位后,一个月内玻璃与骨之间可以形成牢固的生物化学结合。组成中 SiO_2 的含量影响玻璃的生物活性,当含量在42%~53%时,可以与骨和软组织形成键合,当含量为55%~60%时,只能与骨形成键合。这类生物活性玻璃的强度较低,不能用于强度要求高的人工骨和关节植入,可以埋入拔牙后的齿槽孔内,防止齿槽孔萎缩,也可以用于中耳的锤骨等。

Na_2O-K_2O-MgO-CaO-SiO_2-P_2O_5 系玻璃陶瓷中碱金属含量大大降低,使碱金属离子的溶出量大大减少,增加人体需要的钙、磷含量,更适应植入物的生理学要求,使玻璃中能析出磷灰石微晶,力学性能有所提高,克服了 Na_2O-CaO-SiO_2-P_2O_5 系生物医用玻璃的不足。这类材料的典型代表是Ceravital生物活性玻璃陶瓷,其可用于人工齿根、颚骨和听小骨的植入材料。

MgO-CaO-SiO_2-P_2O_5 系玻璃陶瓷的典型代表是A/W生物微晶玻璃,最初由日本京都大学的Kokubo等在20世纪80年代提出,由于含有磷灰石(apatite)和硅灰石(wollastonite)微晶而被命名为A/W生物微晶玻璃。A/W生物微晶玻璃具有良好的力学性能,抗压强度和弯曲强度等性能均高于其他生物陶瓷材料甚至自然骨,其主要原因是纤维状的硅灰石晶粒通过裂纹偏转等机理大大提高了生物玻璃的机械强度,而且由于不含钾、钙等碱金属离子,其力学性能即使在体液中也表现出非常好的稳定性。它可以用作承受很大应力的长管骨、椎骨等的置换材料,也可以制备成多孔材料使用。

2) 羟基磷灰石材料

羟基磷灰石(HA)在组成成分和结构上与骨骼、牙齿等一致,具有良好的生物活性和生物相容性。作为植入材料,可引导新骨的生长,即新骨可以从HA植入体与原骨结合处沿着植入体表面或内部贯通性孔隙攀附生长,能与组织在界面上形成化学键性结合。

世界各国对HA进行了全面系统的基础研究和应用研究,但由于HA的脆性,还不能用作承载力较大的骨替代材料。它主要用于如口腔种植、额面股缺损修复、耳小骨替换、脊椎骨替换等机械强度要求不高的替换部件。

3) 复合材料

生物医用复合材料是针对单一相材料性能上的局限性而设计制造的,由于其

兼顾了各种材料间的性能,因而可以说生物医用复合材料有比单一组分材料更大的优越性。研制生物医用复合材料大致可分为三种不同类型的设计目标:利用生物陶瓷第二相组分有利的组织反应;利用生物陶瓷材料作为第二相获得满意的强度和刚度;为组织修复再生合成非永久性支架材料。

羟基磷灰石和生物玻璃复合使其与骨组织的结合强度比单一 HA 材料有显著提高,得到的高强度烧结体的抗弯强度为 206MPa。利用不锈钢增强的生物活性玻璃,可以使强度比单纯玻璃大 8 倍,而断裂韧性比单纯玻璃高几个数量级。

4. 生物可降解陶瓷

生物可降解陶瓷又叫生物吸收性陶瓷。虽然生物惰性陶瓷和生物活性陶瓷都具有良好的生物相容性,并且生物活性陶瓷与骨组织可以形成直接的骨性结合,但毕竟是作为异物存在于体内。生物可降解陶瓷植入体内后,能够逐渐溶解或降解,降解产物或被生物体吸收利用或被代谢系统排出体外,最终被新生组织取代,无异物存留。

目前被认为具有生物降解性的陶瓷材料有:硫酸钙、β-磷酸三钙(β-TCP)、碳酸钙、焦磷酸钙和一些天然材料如天然珊瑚等。

1) 硫酸钙

硫酸钙用作骨移植替代物已有很长的历史,早在 1892 年就已被用于填充治疗骨缺损。众多研究和成功的临床应用表明硫酸钙陶瓷有以下特点:生物相容性良好,用于填充骨缺损区可形成局部微酸性的生物环境,有利于血管和成骨细胞的生长;植入体内后可完全被生物降解;具有骨传导性,硫酸钙本身在人体内能够利于新骨的形成,通过控制硫酸钙的纯度和晶体结构,能够使其降解吸收率接近于骨缺损区内新骨的形成的速度,引导新骨的爬行替代;具有良好的微孔性,作为支架材料可吸附干细胞、成骨细胞、生物因子或化疗药物。

作为生物可降解的材料,其降解速度与新生组织的生长替代速度相匹配是非常关键的。研究表明,硫酸钙的纯度和晶型以及植入部位影响硫酸钙的降解速度。在有机体内有稳定的吸收速度,有利于新骨塑性并回复解剖学特点和结构特性。

2) β-磷酸三钙

β-磷酸三钙是生物降解或生物吸收型陶瓷材料,当植入体内后降解下来的 Ca、P 进入活体循环系统形成新生骨,因此它成为理想的硬组织替代材料。早在 1920 年,F. H. Albee 等人曾建议将可吸收的 β-磷酸三钙作为牙和骨的种植体使用,但一直到 1970 年以后人们才开始对可吸收骨置换材料进行了大量研究。

在制备这类材料时,要控制材料的纯度、粒度、结晶和大孔、细孔尺寸等。制备工艺有湿法工艺、干法工艺和水热法工艺。制备的磷酸钙陶瓷人工骨分为致密型、多孔型、颗粒型和粉末型。

在磷酸钙材料中,微孔结构对于材料的生物可吸收性具有重要影响,有利于组织的渗入,产生局部酸性环境,促进材料的降解;大孔结构有利于发挥材料的骨传

导性,400～600μm的大孔有利于纤维血管组织和骨组织的长入。许多研究者发现有利于骨组织长入的理想孔径为150～500μm。

在临床上β-磷酸三钙主要用于治疗脸部和额部的骨缺损,填补牙周的空洞或与有机或无机物(包括生物活性玻璃、玻璃陶瓷和复合材料)复合制作人造肌腱,还可作为缓释药物的载体。

5.4.7 半导体陶瓷

半导体陶瓷是敏感元器件及传感器的关键材料,属于迅速发展的高新技术领域。它与现代信息技术、通信技术、计算机技术密切相关,也与我们的日常生活息息相关;它涉及物理、化学、材料科学与工程等多种学科,属于一种技术密集和知识密集型产业。

20世纪50年代以来,科学家发现某些原本是绝缘体的金属氧化物陶瓷(如钛酸钡、二氧化钛、二氧化锡和氧化锌等),只要掺入微量的"杂质",就会变成介于绝缘体和金属之间的半导体陶瓷。神奇的是,各种半导体陶瓷的电导率会随环境温度、湿度、气氛、光线强弱和施加电压等因素的变化而改变,它们分别被叫作热敏、湿敏、气敏、光敏和电压敏感陶瓷。利用这些半导体陶瓷的"特异功能",可以制造出各种各样的敏感元件,为人类服务。

(1) 半导体陶瓷的结构与特性:陶瓷是一种由晶粒、晶界和气孔组成的多相系统,通过人为掺杂,会造成晶粒表面的组分偏离,在晶粒表层产生固溶、偏析及晶格缺陷,在晶界处也会产生异质相的析出、杂质的聚集、晶格缺陷及晶格各向异性等。这些晶粒边界层的组成与结构变化,都会显著改变晶界的电性能,从而导致整个陶瓷材料的电学性能发生变化。

(2) 陶瓷的半导化:陶瓷在正常情况下大部分是不导电的,例如,纯的$BaTiO_3$具有较宽的禁带,常温下电子激发很少,其室温下的电阻率为$10^{12}\Omega\cdot cm$,已接近绝缘体。半导体陶瓷的敏感效应,完全由其晶粒和晶界的电性能所决定,如果将$BaTiO_3$的电阻率降到$10^4\Omega\cdot cm$以下,就可使其成为半导体陶瓷,我们把这个过程称为"半导化"。半导体陶瓷生产工艺的共同特点就是必须经过半导化过程。

陶瓷半导化的方式有两种:一种是通过掺杂不等价离子取代部分主晶相离子(例如在$BaTiO_3$中,用离子半径与Ba^{2+}相近的三价离子La^{3+}、Ce^{3+}、Nd^{3+}、Ga^{3+}、Sm^{3+}、Dy^{3+}、Y^{3+}、Bi^{3+}、Sb^{3+}等置换Ba^{2+},或者用离子半径与Ti^{4+}相近的五价离子Ta^{5+}、Nb^{5+}、Sb^{5+}等置换Ti^{4+}),使晶格产生缺陷,形成施主或受主能级,就可得到n型或p型的半导体陶瓷;另一种是控制烧成气氛、烧结温度和冷却过程,例如氧化气氛可以造成氧过剩,还原气氛可以造成氧不足,这样可使化合物的组成偏离化学计量而达到半导化。

(3) 居里点（T_C）：19 世纪末，著名物理家居里在自己的实验室里发现磁石的一个物理特性，就是当磁石加热到一定温度时，原来的磁性就会消失，于是，人们把这个温度叫"居里点"，居里点也称"居里温度"或"磁性转变点"。当时，是指材料可以在铁磁体和顺磁体之间改变的温度，也可以说是发生二级相变的转变温度。

后来，科学家研究发现许多半导体陶瓷材料均有一个与磁性材料类似的温度或电压等的转变点，于是就把居里点引用到了热敏电阻、压敏陶瓷等半导体陶瓷材料之中。严格来说，不同材料居里点的含义是不完全相同的。

(4) 敏感陶瓷元件：利用半导体陶瓷材料对环境的敏感特性制作各种敏感元件，当温度、压力、湿度、气氛、电场、光及射线等外界条件发生变化时，这些敏感陶瓷元件就能迅速、准确地获得相应的信息并以电信号的形式输出。目前常见的敏感陶瓷元件材料有 ZnO、SnO_2、TiO_2、$BaTiO_3$ 和 $SrTiO_3$ 等。

半导体陶瓷及其传感技术有着美好的发展前景。本书仅对常见的热敏、压敏、气敏、湿敏、光敏等五类半导体陶瓷材料的功能与用途进行简要叙述。

1. 热敏陶瓷

又称热敏电阻陶瓷，是指电导率随温度变化呈明显变化的陶瓷，主要用于温度补偿、温度测量、温度控制、火灾探测、过热保护和彩色电视机消磁等方面，具有灵敏度高、稳定性好、制造工艺简单及成本低廉等特点。

热敏陶瓷有三种类型：①正温度系数热敏电阻（PTC），如掺杂的钛酸钡半导体陶瓷，特点是随着温度升高电阻增大，并在居里点发生剧变；②负温度系数热敏电阻（NTC），如一些过渡金属如锰、铁、钴、镍等的氧化物半导体陶瓷，特点是随着温度升高，电阻呈指数减小；③剧变型热敏电阻（CTR），如氧化钒及其掺杂半导体陶瓷，具有负温度系数，并在某一温度，电阻产生急剧变化，变化值高达 3～4 个数量级。从产量来看，NTC 最高，PTC 居次，CTR 最低。

热敏电阻陶瓷的主要特点是对温度灵敏度高、热惰性小、寿命长、体积小、结构简单。以 NTC 为例，电阻随温度的变化极为灵敏，当温度升高时，热激发抛出的自由电子越来越多，随着电子载流子的增多，半导体陶瓷的有效阻值迅速降低。用热敏陶瓷制造的温度传感器测量温度，比其他方法测温响应快、精度高、尺寸小，微型温度传感器比一粒芝麻还小。这类用热敏陶瓷制造的测温仪表种类繁多，不仅在工农业生产的温度测控中大显身手，而且家用的空调机、电冰箱中的自动控温也都离不开它们。

1) PTC

PTC 在工作温度范围内，阻值随温度的升高而增大，表现出所谓的 PTC 效应，它们大多是以 $BaTiO_3$ 或 $BaTiO_3$ 固溶体为主晶相的各种半导体陶瓷元件。PTC 陶瓷种类繁多：按材料居里点可分为低温、高温；按阻值可分为低阻、高阻；按使用电压可分为低压、常压和高压；按曲线陡度可分为缓变型和开关型。PTC 陶瓷材料目前主要是钛酸钡，它的居里温度为 120℃，可通过添加锶、铅、锡、锆等

氧化物进行大幅调整。此外,还可以通过另一些添加物及工艺控制改变PTC陶瓷电阻-温度特性曲线的斜率,派生出平缓型和开关型PTC陶瓷,以适应实际应用中的不同要求。

PTC有两种用途:一是用于恒温电热器,PTC通过自身发热而工作,达到设定温度后,便自动恒温,因此不需另加控制电路,如电热驱蚊器、恒温电熨斗、暖风机、电暖器等;二是用作限流元件,如彩电消磁器、节能灯用电子镇流器、程控电话保安器、冰箱电机启动器等。PTC的实用化是从20世纪60年代开始的,70年代中期得到快速发展,目前PTC的品种规格已接近170种。无论是工业电子设备,还是家用电器产品,到处都可以看到PTC元件,在航空航天、雷达、家电、电子通信、仪器仪表等领域也占有非常重要的地位。目前使用的PTC陶瓷恒温加热元件有圆盘式、蜂窝式、口琴式、带式和矩形等结构,PTC的表面贴装元件也在逐步开发和生产。

利用PTC陶瓷既发热又控温的特性,可以制造许多安全可靠的家用电热电器,如暖风机、卷发器、暖脚器、手炉等。用PTC加热器代替电热管作为空调器的辅助电加热,可避免由于温度过高而发生火灾的隐患;用PTC陶瓷作为电吹风发热体,无论时间多长,都绝不会产生过热现象,避免烧焦头发;电驱蚊器用PTC做热源,既无明火又可恒温,极其安全可靠;在环境温度较低的地方,采用PTC元件能帮助荧光灯顺利点亮,延长灯管的使用寿命;用PTC作为发热体的产品还有暖风机、电热靴、电热垫、电热墙等。

现在,人们还可将PTC半导体陶瓷材料涂覆在玻璃、陶瓷、搪瓷等器皿上,形成一种特殊的电发热膜,用来制造电热壶、电火锅、电热水器等,与用电热丝其他各类电热器相比,膜状发热体具有加热面积大、温度均匀、加热快速、安全无明火和能节电等许多明显优势。

目前PTC作为发热体已成功用于理疗设备,用PTC元件做热源的针灸器来刺激穴位,可代替古老的艾灸;用作医用恒温箱的发热体,温度波动小,控温平稳,对关节炎、肩周炎、腰腿疼和各种风寒引起的病痛均有治疗和缓解作用。

汽车化油器使用PTC做发热体,可使汽车在寒冷的冬天容易点火,并使汽油充分雾化,达到减少大气污染和节油的目的。中国一汽用PTC进行后视镜除霜、除雾,可使苛刻的电子电路在极冷条件下具有正常的工作温度,防止燃油管路中出现燃料中的石蜡和水析出结晶的现象。

利用PTC的电流时间特性,可将其用作启动开关使用,如压缩机的启动电路、无触点继电器、电风扇微风挡控制电路和电饭锅自动保温电路等。用PTC半导体陶瓷材料代替镍铬加热丝制成的恒温电烙铁,可使焊嘴的温度被控制在开关温度附近,不会出现过热、烧死现象,还有节电、使用寿命长、高绝缘等优点,特别适用于VMOC管、CMOC集成电路和其他微小元器件的焊接。

可以预见,PTC的应用还会不断扩大,近年来报道的新应用还有PTC随动开

关、直升机冰冻探测的 PTC 传感器,用于火箭、人造卫星的 PTC 温补元件以及汽车方面的各种应用等。

2) NTC

一般来说,陶瓷材料都有负的电阻温度系数,但温度系数的绝对值小,稳定性差,不能应用于高温和低温场合。NTC 材料是用特定组分合成,其电阻率随温度升高按指数关系减小的一类材料,分低温型、中温型和高温型三大类。

NTC 材料绝大多数是具有尖晶石型结构的过渡金属固溶体,包括二元系材料及多元系材料。其中,二元系主要有:Cu-Mn、Co-Mn、Ni-Mn 等金属氧化物陶瓷;三元系有:Mn-Co-Ni、Mn-Cu-Ni、Mn-Cu-Co 等 Mn 系和 Cu-Fe-Ni、Cu-Fe-Co 等非 Mn 系,在含 Mn 的三元系中,随着 Mn 含量的增加,电阻率增大;此外,还有 Cu-Fe-Ni-Co 四元系等。这些氧化物按一定配比混合,经烧结后,性能稳定,可在空气中直接使用。它们的电阻温度系数为($-6\%\sim-1\%$)/℃,工作温度为 $-60\sim300$℃,广泛用于测温、控温、补偿、稳压、遥控、流量流速测量及时间延迟等技术领域。

NTC 在工作温度范围内,阻值随温度的升高而快速减小。NTC 材料的电学性能主要由材料的化学成分、显微组织结构等因素所决定。当化学组分确定后,烧结体材料的显微组织结构是决定其电学性质的最主要因素,而烧结体材料的显微结构主要由烧结前的粉体均匀性与大小,以及烧结过程等因素所决定。

随着由微机控制的智能化、自动化设备的不断出现,采用 NTC 使各种测量和控制也更为精密和高效,尤其在低温控制方面有着非常大的优势,灵敏度高,可以在低温、超低温环境下工作,用于测量温度以及过载保护等,满足了恶劣环境中的实际需求。例如,航天器在外层空间运行时温差变化大,对温度实时监测要求苛刻,NTC 的这一性能正好满足其需要;NTC 可用于通信系统的电子线路中,应用于仪表线圈、集成电路、石英晶体振荡器、打印机头等起到温度补偿作用;NTC 还可用于婴儿保温床、耳膜温度计和心肌热敏探针等电子仪器和设备中。

3) CTR

CTR 是近年出现的新产品,其特点是采用 VO_2 等系列材料,在临界温度附近,电阻值急剧减小,具有很大的负温度系数,因此称为"剧变型热敏电阻"或"临界(温度)热敏电阻"。这种剧变型热敏电阻的变化具有再现性和可逆性,可用作电气开关或温度探测器。这一特定温度就称作"临界温度"。

V 是易变价元素,它有 5 价、4 价等多种价态,因此,V 系有多种氧化物,如 V_2O_5、VO_2、V_2O_3、VO 等。这些氧化物各有不同的临界温度。每种 V 系氧化物与 B、Si、P、Mg、Ca、Sr、Ba、Pb、La、Ag 等氧化物形成多元系化合物,可调节其临界温度。

1965 年,日本的日立公司利用这种跃变特性首次制成了 CTR,它是以 VO_2 为基加上 Mg、Ca、Ba、Pb 和 P、B、Si 的氧化物组成的二元系或三元系氧化物,在还原

气氛下烧结后,在 900℃以上淬火制成的。利用这种热敏电阻可以制成固态无触点开关。VO_2 系 CTR 陶瓷已应用于恒温箱温度控制、火灾报警和电路的过热保护等。

2. 压敏陶瓷

一般电阻器的电阻值可以认为是一个恒定值,即流过它的电流与施加电压成线性关系。而压敏陶瓷则是指电阻值随着外加电压变化有一显著的非线性变化的半导体陶瓷,用这种材料制成的电阻称为压敏电阻器,又称非线性电阻器。目前,应用最广、性能最好的是氧化锌压敏半导体陶瓷。

压敏电阻器具有非线性伏安特性,对电压变化非常敏感。在某一临界电压以下,压敏电阻器电阻值非常高,几乎没有电流;但当超过这一临界电压时,电阻将急剧变化,并且有电流通过。随着电压的少许增加,电流会很快增大。因此,压敏电阻器的 I-U 特性不是一条直线,其电阻值在一定电流范围内呈非线性变化。

压敏电阻器的非线性伏安特性是由材料的晶界效应引起的现象,可用分立的双肖特基势垒模型等理论进行解释。材料主晶相主要有 ZnO、SiC、$BaTiO_3$、Fe_2O_3、SnO_2、$SrTiO_3$ 等,其中 $BaTiO_3$、Fe_2O_3 利用的是电极与烧结体界面的非欧姆性,而 SiC、ZnO、SnO_2、$SrTiO_3$ 等利用的是晶界的非欧姆特性。

目前,应用最广、性能最好的是 ZnO 压敏半导体陶瓷,ZnO 系压敏陶瓷是压敏陶瓷中性能最优的一种材料。它以 ZnO 为主体,并添加 Bi_2O_3、CoO、MnO、Cr_2O_3、Sb_2O_3、TiO_2、SiO_2、PbO 等氧化物经改性烧结而成。

ZnO 压敏陶瓷材料的研究最初是从电子设备小型化开始的,现在已远远超出了这个范围并成功应用在低压至集成电路、高压至数百千伏超高压输电系统的瞬态过电压保护、高能至数十万千瓦大型发电机灭磁保护、高频至数十亿赫兹的发射天线等各个领域。利用 ZnO 压敏半导体陶瓷的特性所制作的电阻器还有浪涌吸收、高压稳压、超导移能、无间隙避雷器等多种用途。

ZnO 压敏电阻器的应用面很广,主要起过压保护与稳定电压两方面的作用。用于彩电电源保护电路。当由雷电或机内自感电势等引起过电压加至压敏电阻两端时,它立即导通将过压泄放掉,从而保护彩电免受损坏。也用于家用电器的过压保护,当市电超过压敏电阻标称电压时,在毫微秒时间内,压敏电阻的阻值急剧下降,流过其电流急剧增加,使保险丝瞬间熔断,家用电器因断电而得到保护。

在汽车电路中经常会产生许多瞬态浪涌脉冲,如当发电机正在给蓄电池充电时,突然负载断开,瞬态浪涌电压的峰值可达到 125V,延续时间 200~400ms;汽车突然启动,也会产生很高的瞬态浪涌电压,且延续 3~5min;汽车的点火脉冲可产生 75V 的电压,延续 90min;其他的瞬态浪涌电压来源于汽车电子线路中的继电器动作和电磁开关的动作。目前国际上普遍采用多层片式压敏电阻器对上述浪涌电压进行有效抑制,以避免对汽车线路的危害。

3. 气敏陶瓷

气敏陶瓷是一种对气体敏感的现代陶瓷材料,气敏陶瓷的电导率随着所接触气体分子的种类及浓度的变化而改变。气敏材料主要有 SnO_2 系、Fe_2O_3 系、V_2O_3 系、V_2O_5 系、ZrO_2 系、NiO 系、CoO 系及稀土过渡金属氧化物系,如 $Ln(Ni,Co)O_3$ 等。气敏陶瓷大致可分为半导体式、固体电解质式及接触燃烧式三种,主要用于对不同气体进行检漏、防灾报警及测量等方面。陶瓷气敏元件(或称陶瓷气敏传感器)具有灵敏度高、性能稳定、结构简单、体积小、价格低廉、使用方便等优点。

常见的气敏半导体陶瓷材料无论是 n 型,还是 p 型半导瓷,其气敏特性都是由于表面物理吸附、化学吸附或物理化学吸附引起表面能态发生改变,从而导致材料电导率的变化。被吸附的气体也可分为两类:具有阴离子吸附性质的气体称为氧化性(或电子受容性)气体,如 O_2、NO_x 等;具有阳离子吸附性质的气体称为还原性(或电子供出性)气体,如 H_2、CO、乙醇等。

气敏半导体陶瓷的导电机理主要有能级生成理论和接触粒界势垒理论。按能级生成理论,当 SnO_2、ZnO 等 n 型半导体陶瓷表面吸附还原性气体时,气体将电子给予半导体,并以正电荷与半导体相吸,而进入 n 型半导体内的电子又束缚少数载流子空穴,使空穴与电子的复合率降低,增大电子形成电流的能力,使陶瓷电阻值下降;当 n 型半导体陶瓷表面吸附氧化性气体时,气体将其空穴给予半导体,并以负离子形式与半导体相吸,而进入 n 型半导体内的空穴使半导体内的电子数减少,因而陶瓷电阻值增大。接触粒界势垒理论则依据多晶半导体能带模型,在多晶界面存在势垒,当界面存在氧化性气体时势垒增加,存在还原性气体时势垒降低,从而导致阻值变化。

在现代社会,人们在生活和工作中使用和接触的气体越来越多,其中某些易燃、易爆、有毒气体及其混合物一旦泄漏到大气中,会造成大气污染,甚至引起爆炸和火灾。瓦斯爆炸、煤气中毒、酒后驾车等,这些生活中常见的事故也总是让人揪心。现在有了各种人们称为"电子鼻"的气敏陶瓷气体传感器,使许多难题迎刃而解:在厨房中装一只煤气报警器,一有煤气泄漏,它就会自动发出闪光和鸣叫;将电阻随酒精蒸气浓度而变的陶瓷制造的酒敏传感器安装在汽车发动机控制系统上,如果驾驶员喝了酒,汽车就不能发动,可以防止司机酒后开车。

气敏半导体陶瓷是利用半导体陶瓷与气体接触时电阻的变化来检测低浓度气体的。半导体表面吸附气体分子时,其电导率将随半导体类型和气体分子种类的不同而变化。气体吸附一般分物理吸附和化学吸附两大类。前者吸附热低,可以是多分子层吸附,无选择性;后者吸附热高,只能是单分子吸附,有选择性。

气敏半导体陶瓷一般可以分为表面效应和体效应两种类型。气体与敏感陶瓷的作用部位通常只局限于表面,故其敏感特性(如电阻值与被测气体浓度的关系)与敏感体的烧结形式(几何形状)关系甚大。按制造方法和结构形式,可分为烧结

型、薄膜型及厚膜型。但通常气敏陶瓷是按照使用材料的成分划分为 SnO_2、ZnO、Fe_2O_3 等系列。气敏薄膜的厚度一般为 $0.01\sim0.1\mu m$，可通过化学气相沉积或不同形式的溅射方式来制备。厚膜的膜厚为几十微米，采用浆料丝网漏印烧结法制作。多孔陶瓷则采用非致密烧结法制备。

常用的气敏陶瓷材料有 SnO_2、ZnO 和 ZrO_2。SnO_2 气敏陶瓷的特点是灵敏度高，且出现最高灵敏度的温度 T_m 较低（约 300℃），最适于检测微量浓度气体，对气体的检测是可逆的，吸附、解吸时间短；ZnO 气敏陶瓷的气体选择性强；ZrO_2 系氧气敏感陶瓷是一种固体电解质陶瓷的快离子导体，因 ZrO_2 固体中含有大量氧离子晶格空位，因此，造成氧离子导电。

SnO_2 气敏传感器至今仍是应用最广和性能最优的一种，它是以 SnO_2 为基材，掺杂 Pd、Ir、Ga、CeO_2 等活性物质以提高其灵敏度，另外可添加 Al_2O_3、Sb_2O_3、MgO、CaO 和 PdO 等添加物以改善其烧结、老化及吸附等特性。对许多可燃气体（如氢、一氧化碳、甲烷、丙烷、乙醇、丙酮、城市煤气和天然气等）都有相当高的灵敏度，并且有较高的重复性和使用寿命。选择纳米级的材料还可大幅提高 SnO_2 气敏陶瓷传感器的气敏性能。

ZrO_2 氧敏传感器在汽车方面的应用取得了很多进展，已开发出了检测空/燃比（A/F）$=14.5\sim24$ 的叠层式传感器，但由于我国汽车目前常用掺有四乙铅的汽油作为燃料，它会使 ZrO_2 氧敏传感器中毒失灵，因此开发使用 TiO_2 和 $CoO+MgO$ 系陶瓷氧敏传感器来检测汽车排气比用 ZrO_2 氧气敏传感器更适用。采用集成电路工艺把超微粒薄膜集成在硅衬底上，可制成对还原性气体灵敏度很高的气敏元件，它是一种很有发展前途的新型半导体气敏传感器。随着人们对食品卫生的日益重视，气敏传感器在酒类识别和肉类的鲜度鉴定方面得到了迅速发展。

ZnO 也是很重要的气敏陶瓷材料，其最突出的优点是气体选择性强。掺以 Pt 和 Pd 催化剂后，可提高其灵敏度。掺 Pt 后对丁烷和丙烷等气体的灵敏度高，而掺 Pd 的 ZnO 对 H_2 和 CO 的灵敏度高，ZnO 与 $V-Mo-Al_2O_3$ 催化剂组合后，检测氟利昂气体的灵敏度比一般的气敏传感器要高。但长期使用后，催化剂层将发生变化，连续使用 400h 后会逐渐退化，灵敏度开始降低。

Fe_2O_3 系气敏陶瓷不需要添加贵金属催化剂就可制成灵敏度高、稳定性好、具有一定选择性且在高温下稳定性好的气敏元件。Fe_2O_3 气敏陶瓷主要用于检测异丁烷气体和石油液化气，它是利用在 $\gamma\text{-}Fe_2O_3$ 和 Fe_3O_4 之间的氧化还原过程中，Fe^{3+} 和 Fe^{2+} 转变时的电子交换来检测还原性气体的。

4. 湿敏陶瓷

湿敏陶瓷指电导率随湿度呈明显变化的陶瓷，当环境湿度变化时会导致湿敏陶瓷的电性质相应变化。湿敏陶瓷按湿敏特性可分为负特性湿敏陶瓷和正特性湿敏陶瓷，前者随湿度增加电阻率减小，后者随湿度增加电阻率增大；此外，按应用又

分为高湿型、低湿型和全湿型 3 种,分别适用于相对湿度大于 70%、小于 40% 和介于 0～100% 的湿度区。

常用的湿敏陶瓷有 $MgCr_2O_4$-TiO_2 系、TiO_2-V_2O_5 系、ZnO-Li_2O-V_2O_5 系、$ZrCr_2O_4$ 系、ZrO_2-MgO 系、Fe_2O_3、Fe_3O_4 和 Ni_2O_3 等,其结构多属尖晶石型、钙钛矿型。Fe_3O_4、Ti_2O_3、K_2O-Fe_2O_3、$MgCr_2O_4$-Ti_2O_3、ZnO-Li_2O-V_2O_5 等系统的陶瓷,它们的电导率对水特别敏感,适宜用作湿度的测量和控制。湿敏陶瓷的湿敏机理尚无定论,在对 $MgCr_2O_4$-TiO_2 系等尖晶石型湿敏陶瓷的研究中,曾提出离子导电理论,即陶瓷中变价离子与水作用,离解出 H^+,导致材料阻值下降,随后又提出电子导电理论,即半导体表面吸附水后,表面形成新的施主态(或受主态),改变了原来的本征表面态密度,表面载流子增加,材料阻值下降。但经部分实验,又有如下的综合导电理论,即低湿下以电子导电为主,高湿下以离子导电为主。

用电阻随空气湿度而变的陶瓷制造的湿敏传感器,可以测量和控制大气湿度,其原理是基于半导体氧化物吸附水分后改变了表面导电性或电容性。装有这种传感器的空调机,不仅可使室温冬暖夏凉,而且始终保持着人类最舒适的湿度,既不会有黄梅天的湿闷,也不会有寒冬的干燥感。装有湿敏传感器的微波炉,可使菜肴烹饪完全自动化。另外家用的干衣机能使衣服既能干透,又不烤焦,全靠湿度传感器在控制。湿度传感器在电子、食品、纺织工业及各种空调设备、集成电路内非破坏性湿度检测等场合也有十分广泛的应用。

常温型湿敏传感器的工作温度范围为 0～100℃。近来,利用氧化锆系离子型半导瓷的氧敏特性,对瓷体两侧电极施加电压能产生固体电解质型氧泵作用。根据在潮湿环境下氧分压降低时的界限电流值,与水蒸气被阴极吸附并电解后产生新的氧离子而使界限电流升高后,二者间的差值可准确测定高温环境下的湿度。这种新型湿度传感器可在 0～250℃ 极宽的温度范围中工作,具有原理新、精度高、响应快、湿滞和漂移小等优点。

半导体湿敏陶瓷传感器具有测湿范围宽、温度系数小、响应时间短以及测量精度高、抗污染能力强、工艺简单、成本低廉等优点。现在,半导瓷湿敏陶瓷传感器广泛用于气象站湿度计观测,探空气球的湿度遥测,粮食、军械、弹药等仓库的湿度监测,录像机等家用电器以及食品、烟草、制药、纺织、木材、蒸汽机、发电站等工业设备的湿度测量。

5. 光敏陶瓷

光敏陶瓷是指具有光电导或光生伏特效应的陶瓷,主要用作自动控制的光开关和太阳能电池。

半导体光敏陶瓷在光的照射下,往往会引发其一些电性质的变化,由于陶瓷电特性的不同及光子能量的差异,可能产生光电导效应,也可能产生伏特效应。典型的产生光电导效应的光敏陶瓷有 CdS、CdSe 等;典型的产生光生伏特效应的光敏

陶瓷有 Cu_2SCdS、$CdTe$-CdS 等。利用光电导效应来制造光敏电阻,可用于各种自动控制系统;利用光生伏特效应则可制造光电池或称太阳能电池,为人类提供绿色能源。

1) 光电导效应

当光线照射到半导体时,在光子作用下产生的光生载流子使电导增加的现象,称为光电导效应。通常不同的材料具有不同的光敏光区,并在某一波长有最大的灵敏度。在可见光区（$0.4\sim0.76\mu m$）最适用的光敏材料为 CdS 和 CdSe;而在近红外区（$0.76\sim3\mu m$）最适用的光敏材料为 PbS。目前,常用于制造光敏电阻的光敏材料有 CdS、CdSe 和 PbS。

光敏陶瓷电阻的导电机理分为本征光导和杂质光导。对本征半导体陶瓷材料,当入射光子能量大于或等于禁带宽度时,价带顶的电子跃迁至导带,而在价带产生空穴,这一电子-空穴对即为附加电导的载流子,使材料阻值下降;对杂质半导体陶瓷,当杂质原子未全部电离时,光照能使未电离的杂质原子激发出电子或空穴,产生附加电导,从而使阻值下降。不同波长的光子具有不同的能量,利用光敏陶瓷这一特性,可制作适于不同波段范围的光敏电阻器。因此,一定的陶瓷材料只对应一定的光谱产生光导效应,所以有紫外（$0.1\sim0.4\mu m$）、可见光（$0.4\sim0.76\mu m$）和近红外（$0.76\sim3\mu m$）光敏陶瓷。

CdS 是制作可见光光敏电阻器的陶瓷材料。纯 CdS 的禁带宽度为 $2.4eV$（电子伏特）,相当于绿光波长范围。制作时,掺以 Cl 取代 S,可烧结成多晶 n 型半导体;掺入 Cu^+ 及 Ag^+、Au^+ 一价离子,使其起敏化中心的作用,可提高陶瓷的灵敏度。纯 CdS 灵敏度峰值波长为 520 nm,纯 CdSe 的灵敏度峰值波长为 720nm。将 CdS 与 CaSe 按一定配比烧结形成不同比例的固溶体,可制得峰值波长在 $520\sim720nm$ 连续变化的光敏陶瓷。ZnS、PbS、InSb 等是制作紫外及红外光敏电阻器常用的陶瓷材料。

光敏电阻器还可应用于路灯自动点熄电路、楼道灯自动控制、自动流水线产品计数和电度表自动校验等许多场合,线路设计中可选择亮通或暗通两种方式。

2) 光生伏特效应

当光线照射到半导体的 p-n 结上时,如果光子能量足够大,$h\nu \geqslant E_g$,就在 p-n 结附近激发出电子-空穴对。在自建电场的作用下,n 区的光生空穴被拉向 p 区,p 区的光生电子被拉向 n 区,结果 n 区积累了负电荷,p 区积累了正电荷,于是 p-n 结两端会产生光生电动势。若将外电路接通,就有电流由 p 区流经外电路至 n 区,这种效应称为光生伏特效应。光电二极管、太阳能电池和光电晶体管就是利用光生伏特效应制成的光电转换元件。

陶瓷太阳能电池是利用光生伏特效应将太阳能转换为电能的器件。光子吸收材料的禁带在 $E_g\approx 0.9eV$ 附近时,光子激发利用率最高。利用光生伏特效应可以将太阳能转化电能,制成太阳能电池。最常见的陶瓷太阳能电池是 Cu_2S-CdS 电

池和 CdTe-CdS 电池。

Cu_2S-CdS 陶瓷太阳能电池虽在转换效率方面比不上硅太阳能电池,但它的成本低,而且耐辐射能力比硅太阳能电池强。因此它宜在空间或地面某些特殊装置中作小功率电源,尤其在我国西部地区广漠无垠的沙漠或草原上,利用其丰富的日照条件,解决部分用电电源方面是有前途的。CdTe-CdS 陶瓷太阳能电池是一种厚膜型电池,由于采用厚膜工艺,生产过程易于自动化,成本低,是一种很有前途的陶瓷太阳能电池。

5.4.8 电子封装陶瓷

电子封装是芯片能否良好工作的关键,从芯片到器件和系统的工艺过程都称为电子封装,芯片只有经过封装才能成为一个完整的器件,才能具有特定的功能。陶瓷基板与塑料基板等材料相比,其优势在于以下几个方面:①高热导率,器件产生的热量大部分经由封装基板传导出去,导热良好的基板可使芯片免受热破坏;②与芯片材料热膨胀系数匹配,功率器件芯片本身可承受较高温度,且电流、环境及工况的改变均会使其温度发生改变,由于芯片直接贴装于封装基板上,两者热膨胀系数匹配会降低芯片热应力,提高器件可靠性;③耐热性好,满足功率器件高温使用需求,具有良好的热稳定性;④绝缘性好,满足器件的电互连与绝缘需求;⑤机械强度高,满足器件加工、封装与应用过程的强度要求;⑥价格适宜,适合大规模生产及应用。

目前,陶瓷基板材料包括氧化铝(Al_2O_3)、氧化锆增韧氧化铝(ZTA)、氧化铍(BeO)、氮化铝(AlN)、氮化硅(Si_3N_4)、氮化硼(BN)、碳化硅(SiC)等,但电子封装常用的陶瓷基板材料还是氧化铝、氮化铝、氮化硅、氧化铍。下面分别介绍这些材料的性能、技术特点及应用进展。

1. 氧化铝陶瓷基板

氧化铝陶瓷是目前制备和加工技术成熟的陶瓷基片材料。氧化铝陶瓷基片的主要结晶相为 α-Al_2O_3,根据 Al_2O_3 含量的不同有 92 瓷、95 瓷或 96 瓷及 99 瓷等不同牌号。Al_2O_3 陶瓷具有原料来源丰富、价格低廉、机械强度和硬度较高、绝缘性能好、耐热冲击性能和抗化学侵蚀性能良好、尺寸精度高、与金属附着力好等一系列优点,是一种综合性能较好的陶瓷基板材料。因此,Al_2O_3 陶瓷基板广泛应用于电子工业,占电子封装陶瓷基板总量的 80% 以上,已成为电子工业不可缺少的重要材料。

虽然 Al_2O_3 基片是目前电子行业中应用成熟的陶瓷材料,但其热导率相对较低,99 瓷 Al_2O_3 热导率仅为 29W/(m·K)。此外,Al_2O_3 热膨胀系数较高($7.2\times10^{-6}K^{-1}$),而芯片硅单晶的热膨胀系数仅为 $(3.6\sim4.0)\times10^{-6}K^{-1}$,在反复的温度循环中容易累积内应力,大大增加了芯片失效概率。因此 Al_2O_3 基板一般应用在

汽车、电子、半导体照明、电气设备等领域,并不适宜半导体器件大功率化的发展趋势。

2. 氮化铝陶瓷基板

AlN 陶瓷材料是一种新型高热导率陶瓷封装材料,20 世纪 90 年代开始得到广泛研究而逐步发展起来,是目前较有发展前景的电子陶瓷封装材料。AlN 材料热导率很高,理论上单晶 AlN 的热导率可以高达 320W/(m·K),而且介电性能优良、电绝缘强度高、化学性能稳定、抗腐蚀能力强、机械性能好,尤其是它的热膨胀系数与单晶硅较匹配等特点使其能够作为理想的半导体封装基板材料,在集成电路、微波功率器件、毫米波封装、高温电子封装等领域获得了广泛应用。

早在 20 世纪 80 年代初期,一些发达国家就开始从事 AlN 基片的研究和开发,其中日本开展得较早,技术也较成熟。1983 年研制出热导率为 95W/(m·K) 的透明 AlN 陶瓷基片和热导率为 260W/(m·K) 的 AlN 陶瓷基片,从 1984 年开始推广应用,1985 年在几家主要电子公司(如东芝、日本电气、日立等)已应用比较广泛。

3. 氮化硅陶瓷基板

Si_3N_4 陶瓷是综合性能非常优异的陶瓷材料,其抗弯强度和断裂韧性比氧化铝和氮化铝陶瓷高出一倍以上,同时具有热膨胀系数低与硬度高、耐磨损、耐腐蚀、抗热冲击性能好等特点。但由于液相烧结的 Si_3N_4 陶瓷含有较多的晶界玻璃相,对声子散射较大,因此早期研究认为其热导率低,如 Si_3N_4 轴承球和 Si_3N_4 结构件等产品热导率只有 20~30W/(m·K)。1995 年,Haggerty 等人通过经典固体传输理论计算表明,Si_3N_4 材料热导率低的主要原因与晶格内缺陷、氧含量及杂质等有关,并预测 $β-Si_3N_4$ 的热导率理论值最高可达 320W/(m·K)。之后,国内外学者和陶瓷技术人员在提高 Si_3N_4 材料热导率方面进行了大量的研究,通过工艺优化,氮化硅陶瓷热导率不断提高。目前日本研究者在实验室制造的 Si_3N_4 材料热导率已突破 177W/(m·K)。

高导热氮化硅陶瓷基板制备中较重要的是烧结助剂的选择及烧结工艺,目前使用较多的烧结助剂是 Y_2O_3-MgO 体系,烧结方法以气压烧结为主,也采用热压烧结或热等静压烧结。清华大学的谢志鹏课题组以氮化硅(α 相含量>95%,粒径 0.5μm)为原料,选用价格较低的 Y_2O_3-MgO 为复合烧结助剂,采用气压烧结在较低氮气压力、合适的温度和较短的保温时间下制备了完全致密的高导热氮化硅陶瓷。研究结果表明当烧结助剂添加量为 5%MgO+4%Y_2O_3(均为物质的量分数)时,使用气压烧结在 1890℃下烧结 2h,可以制备出综合性能优异的高导热氮化硅陶瓷,试样的热导率可达到 85.9W/(m·K),抗弯强度达到 873MPa,断裂韧性为 8.39MPa·$m^{1/2}$;在烧结过程中 Y_2O_3 与 Si_3N_4 反应形成化合物固定在晶界处,减小氧元素固溶进氮化硅晶格中的概率,起到了净化氮化硅晶格的作用,提高了烧

结试样的热导率；过量的 MgO 或 Y_2O_3 会在烧结过程中形成化合物残留在晶界处，降低材料的力学性能和热导率。

此外，采用一种新型的振荡压力烧结技术可以制备出强度和韧性更高、热导率在 90W/(m·K) 左右的大尺寸氮化硅陶瓷基板。目前国际上高导热氮化硅陶瓷基板的生产商主要有日本丸和株式会社、京瓷公司、东芝公司、电气化学工业株式会社，以及美国的罗杰斯公司等。其中美国罗杰斯公司和日本东芝公司已经将高导热氮化硅材料用于 IGBT、逆变器等实际生产的电子器件中。目前商用高导热氮化硅陶瓷的热导率在 60~95W/(m·K)，抗弯强度在 600~850MPa，断裂韧性在 5~6.5MPa·$m^{1/2}$。不同企业生产的氮化硅陶瓷性能也各有特点：日本丸和株式会社的氮化硅热导率偏低，但抗弯强度和断裂韧性较高，而且产量大；东芝的氮化硅热导率最高，但其抗弯强度较低；京瓷的氮化硅抗弯强度高，但其热导率及断裂韧性不是很高。这些性能差异与各厂商之间不同的生产工艺和目标市场定位有关。

4. 氧化铍陶瓷基板

BeO 陶瓷基板的一个特点就是它有高热导率。在现今实用的陶瓷材料中，BeO 在室温下的热导率较高，同时又是一种良好的绝缘材料。BeO 介电常数低、介质损耗小，而且封装工艺适应性强。据报道，纯度大于 99%、理论密度达 99% 的 BeO 陶瓷，其室温热导率可达 250W/(m·K)。随着 BeO 含量的提高，BeO 陶瓷的热导率会进一步增大。但随着工作温度的升高，其热导率将下降。在 0~600℃ 的工作温度范围内，BeO 陶瓷平均热导率为 207W/(m·K)；当工作温度达到 800℃ 左右时，其热导率已与 Al_2O_3 陶瓷相差无几。此外，BeO 陶瓷的热导率受气孔、杂质等缺陷的影响也很大。

BeO 陶瓷制备中的缺点是 BeO 粉体和蒸气具有毒性，在制备时要采取特殊的防护措施，并需要很高的烧成温度，这使得 BeO 陶瓷基板的生产成本很高，并且会对环境产生较大污染，限制了它的生产和推广应用。目前，BeO 生产基板主要应用于以下几个方面：高功率晶体管的散热片、高频及大功率半导体器件的散热盖板等，航空电子设备和卫星通信设备，以及飞机驱动装置的控制系统。

5. 高导热陶瓷基板的应用

1) 大功率电力电子模块

氮化铝、氮化硅陶瓷基板具有热导率高、热膨胀系数与硅匹配、高电绝缘等优点，非常适用于 IGBT 及功率模块的封装。它广泛应用于轨道交通、航空航天、电动汽车、智能电网、太阳能发电、变频家电、UPS 等领域，电动汽车及混合动力汽车是高导热氮化硅主要的应用领域。目前，国内高铁上 IGBT 模块主要使用的是由日本丸和公司提供的氮化铝陶瓷基板，随着未来高导热氮化硅陶瓷生产成本的降低，或将逐渐替代氮化铝。由于 IGBT 输出功率高，发热量大，若散热不良将损坏 IGBT 芯片，因此对于 IGBT 封装而言，散热是其技术关键，必须采用陶瓷基板强化散热。

2) 发光二极管(LED)封装

LED 也是一种基于电光转换的半导体功率器件，具有电光转换效率高、响应快、寿命长和节能环保等优势，目前已广泛应用于通用照明、信号指示、汽车灯具和背光显示等领域。随着 LED 技术的发展，芯片尺寸和驱动电流不断提高，LED 模组功率密度也不断提高，散热问题越来越严重。氮化铝陶瓷基板由于具有高导热性、散热快且成本相对合适的优点，受到越来越多 LED 制造企业的青睐，广泛应用于高亮度 LED 封装、紫外 LED 等。主要应用有 LED 散热基座、汽车 LED 大灯、LED 管芯。

3) 微波射频与微波通信

在射频/微波领域，氮化铝陶瓷基板具有以下优势：①介电常数小且介电损耗低；②绝缘且耐腐蚀；③可进行高密度组装。因此，其主要应用于射频衰减器、功率负载、工分器、耦合器等无源器件及通信基站(5G)、光通信用热沉、高功率无线通信、芯片电阻、薄膜电路等智能家居、智能物流、智慧通信、智慧交通等领域。

4) 激光器(LD)封装

LD 广泛应用于工业、军事、医疗和 3D 打印等领域。目前国际上 $90\sim100\mu m$ 单管器件商用产品输出功率为 $12\sim18W$，实验室水平可达 $20\sim25W$。由于 LD 电光转换效率为 $50\%\sim60\%$，工作时大量热量集中在有源区，导致结温升高，引发腔面灾变性光学损伤或饱和现象，严重限制了 LD 输出功率和使用寿命。此外，热膨胀系数不匹配导致器件内部产生热应力，输出光在快轴方向呈非线性分布，给光束准直、整形及光纤耦合带来极大挑战，是阻碍高功率激光器广泛应用的主要因素之一。因此，在 LD 封装中必须采用导热性能良好、热膨胀系数匹配的陶瓷基板。由于 AlN 陶瓷具有热导率高、热膨胀系数低等优点，因此 LD 封装普遍使用 AlN 陶瓷基板。

5.4.9　高压绝缘陶瓷

1. 发展历程与性能要求

高压电瓷简称电瓷，亦称电工陶瓷或电瓷绝缘子，是电力系统中电气绝缘用的硬质陶瓷器件。高压电瓷是一种特殊的绝缘子，能够在架空输电线路中起到重要作用。早年间绝缘子多用于电线杆，之后慢慢用于高压线路和变电站，例如高压电线连接塔的一端挂了很多盘状的悬式绝缘子及电塔上支柱绝缘子，就是为了增加爬电距离，达到绝缘、隔离电流的目的。目前我国的高压输变电线路的电压等级已从早期的 $11\times10^4 V$ 发展到 $100\times10^4 V$。

自从 1849 年德国西门子公司首次使用陶瓷绝缘子，至今已经有 170 多年的历史。我国电瓷材料的生产也已经有 100 多年的历史，经历了长石质瓷、高石英瓷和铝质高强瓷三个阶段，目前代表产品发展方向和具有更广阔前景的是铝质高强瓷。长石质电瓷材料的抗折强度为 $30\sim50MPa$，满足不了高强度环境下的需求。20 世纪 60 年代初，日本发明了高石英陶瓷，是利用日本特有的含微细石英的陶石烧制

而成的,其特点是瓷质中含有大量的方石英(15%～40%),具有很微细而均匀的显微结构,材料的机械强度达到传统长石质瓷的 1.5 倍左右。后来德国将氧化铝质陶瓷材料应用于电力行业。我国在 20 世纪 70 年代末开始试制铝质高强瓷,90 年代实现了规模化生产。高氧化铝含量的电瓷取代石英质电瓷,其热膨胀系数和内在应力减小,耐电弧性能提高,目前应用于电工陶瓷的铝质高强瓷的抗折强度可达到 200MPa,稳定性也大大提高,从而满足了我国高速发展的电力系统的需求。

电瓷绝缘子的性能是由其瓷质材料的显微结构所决定的,氧化铝由于具有稳定的理化性能和十分优异的机电性能,成为高压电瓷内的主要结晶相。高压电瓷中氧化铝含量通常在 40%～60%。随着电力工业输配电向超高压和特高压方向发展,其对瓷绝缘子的强度要求也进一步提高。国内铝质高强瓷的材料性能已经达到世界同类产品的较高水平,但瓷绝缘子产品整体水平存在一定的差距。目前国内高压电瓷的生产方法主要有湿法和干法两种。湿法成形工艺采用榨泥、练泥、挤压成形得到毛坯,阴干后再修坯加工得到所设计的结构形状;干法成形工艺则是采用先进陶瓷的等静压成形方式,即先喷雾造粒,然后进行冷等静压成形。等静压成形的产品具有材质均匀、密度高、工艺可控性好及生产周期短的特点,产品性能及质量更加稳定。因此干法成形是更加先进的生产方式,也成为高强度、高电压等级电瓷的主要生产方式。

除电瓷材料配方外,生产工艺也是决定电瓷材料结构和性能的另一个重要因素。我国实际应用中的高压电瓷产品常存在物相分布不均匀、晶体粒径偏大及大小不均匀、气孔较大、形状不规则、杂质含量偏多等问题。我国高压电瓷的材料性能基本达到国外水平,但材料的实际利用率(主要是机械强度)低于国外同类水平,实际应用的瓷绝缘子断裂和破坏率均高于国外产品。原因主要为国内大多数企业刚刚从传统陶瓷生产方式转型,工艺技术和质量控制水平与国外企业还存在一定差距。其中料浆制备工艺中,氧化铝成分在我国主要是通过高温烧加工后的铝矾土粉引入,国外是以纯度更高的高温煅烧氧化铝粉引入,所以国外电瓷材料的化学组分和性能的稳定性更高。另外,料浆颗粒粒度的控制、料浆杂质的控制、烧成、胶装等工艺控制环节需要进一步完善。

由于电瓷绝缘子使用条件恶劣,可靠性要求高,所以对其力学、电学、热学性能的要求也很高。电瓷绝缘子应用于电力系统中,绝缘子需要承受正常运行条件下长期的工频持续电压的作用。不仅如此,还需承受操作过电压、雷电或感应雷电及电力系统其他内部过电压的作用,过电压的数值可能高达相电压的 10 余倍。为了保证绝缘子在运行过程中不被击穿,要求其具有良好的电气性能。这些电气性能主要有工频闪络特性、雷电冲击特性、操作冲击特性和工频电压耐受特性等。

电瓷绝缘子在运行过程中要承受导线的质量、自重、覆冰质量、风力、设备操作时的机械力、电动力、地震力等的作用,因此要求绝缘子具有较高的机械强度。在现代超高压电力系统中,绝缘子的力学性能具有十分重要的意义,在某些情况下甚

至成为制造和运行中的焦点问题。悬式绝缘子应具有高达数吨甚至数十吨的抗拉强度。在 110～220kV 的线路中,悬垂的绝缘子串承受的负荷为几至十千牛;当线路跨越大河流、大山谷时,跨度很大,其张紧负荷高达数千牛。各种绝缘子的力学性能要求因种类不同或使用场合不同而有较大的不同,但都有拉、弯、扭,即抗拉强度、抗弯强度和抗扭强度要求。对于瓷套类产品还有内压强度要求,抗弯强度和抗拉强度是最基本的要求。

电瓷绝缘子的热学特性主要是指电瓷绝缘子抗热震的能力。电瓷绝缘子的核心部件是陶瓷,而陶瓷的抗热震性一般较为薄弱。在实际使用中,绝缘子经常遇到温度变化较大或较快的情况,如季节昼夜的交替、夏天烈日下的雷阵雨、电弧等,且绝缘子还存在金属附件、胶合剂与瓷体线膨胀系数相差大的问题,所以绝缘子的抗热震性能是一个必须要求的性能。

除了上述三大性能要求外,还有一点,那就是绝缘子的防污特性。在工业污染严重的区域、烟尘(水泥厂、发电厂等)较大和沿海盐雾大的地区,电瓷绝缘子表面绝缘性能受表面污秽和气象条件影响很大。在细雨、露、霜、雪等不同气候条件下,绝缘子有时会在正常的运行电压下发生闪络,引起停电事故,且污秽闪络问题越来越严重。为此,要求在绝缘子设计、制造、运行维护过程中注意这个问题。

2. 应用与分类

电瓷产品种类繁多,分类方法也很多:按应用场所可分为线路型、电站型;按工作电压可分为低压绝缘子(1kV 以下)、高压绝缘子(1kV 以上)和超高压绝缘子(一般指 500kV 及以上);实际应用中多按形状结构进行分类。这里简要介绍线路型绝缘子和电站型绝缘子。

1) 线路型绝缘子

(1) 悬式绝缘子:又称盘形悬式缘绝子,是使用广泛的户外线路型绝缘子。它悬挂于铁塔上,下端连接夹持导线的金属附件,使用时将一至数十个绝缘子连接成串。绝缘子按机电破坏负荷值来标称。悬式绝缘子有多种形式,主要出于耐污性考虑。一般用于 35kV 及以上输电线路。

(2) 针式绝缘子:以一个或多个伞状瓷件为绝缘件,并用水泥胶装伞柄一样的钢脚绝缘子。将绝缘子垂直安装在铁横担或木横担上,用绑扎线等将导线固定支持在其顶部线槽或侧面线槽上。这种绝缘子用于 35kV 以下输配电线路和通信线路上,产品以系统电压标称。

(3) 长棒形绝缘子:又称棒形悬式绝缘子,是一种实心的棒状不可击穿型绝缘子,在其两端上装有铁帽。使用时安装方式与悬式相似,瓷棒本身受拉伸负荷。该绝缘子与普通悬式绝缘子一样,可以连接起来使用。长棒形绝缘子除了用于高压和超高压输电线路外,还广泛地用于交流及直流电力机车牵引线路。

2) 电站型绝缘子

(1) 支柱绝缘子:按用途可分为户外支柱绝缘子和户内支柱绝缘子;按形状

可分为针式支柱绝缘子和棒形支柱绝缘子,用于发电厂、变电站、开关站等的母线支持或隔离开关等的绝缘。针式支柱绝缘子按其工作电压,将适当数量的瓷件叠装连接起来使用。它采用与针式绝缘子类似的头部铁帽、下部钢脚胶装,立式安装作为支柱用。这种绝缘子现已基本不再使用,被棒形支柱绝缘子取代。棒形支柱绝缘子是实心瓷件,依据使用场所的电压,有不同数量的伞片,瓷件的两端胶装有上下法兰,可单根或串接起来使用。棒形支柱绝缘子尺寸精度高,机械、电气性能及可靠性非常高。

(2) 瓷绝缘子:管状瓷件称为瓷套,多用于电气设备的外绝缘。由于外绝缘的需要,在瓷套外部有不同的伞或棱。瓷套除用作互感器、避雷器、电容器、套管、断路器等的外绝缘体外,还具有作为结构支持性部件的功能。

5.5 智能终端陶瓷

5.5.1 智能终端陶瓷的概念及特点

智能终端即移动智能终端的简称,于2000年之后由英文 smart phone 及 smart device 翻译而来。

智能终端主要包括智能手机、可穿戴设备、笔记本、掌上电脑等。其中在我们生活中使用最多的就是智能手机。从20世纪90年代初到今天,手机已从功能性手机发展到以安卓、iOS系统为代表的智能手机。它是一种可以在较广范围内使用的便携式移动智能终端,目前已开始步入5G时代。智能可穿戴设备主要包括智能手表、智能手环、智能项链、智能戒指、智能眼镜等,智能终端开始与时尚挂钩,人们的需求不再局限于可携带,更追求可穿戴。

智能终端陶瓷泛指应用于智能终端产品的各种精密陶瓷材料及外观件,目前应用最多的领域就是智能手机和智能可穿戴设备。在智能手机上的应用包括陶瓷背板、陶瓷中框、指纹识别陶瓷薄片,也包括手机显示屏用的单晶氧化铝(蓝宝石)和透明陶瓷。在智能穿戴方面的应用包括智能手表上的陶瓷表壳、陶瓷表链、陶瓷后盖,以及智能手环和项链的外观陶瓷件,图5-1为在智能手机和可穿戴设备上使用的各种陶瓷件。

智能终端陶瓷目前应用最多的是高强度高韧性的纳米氧化锆陶瓷材料,这是一类通过在 ZrO_2 晶格中引入 Y_2O_3(或 CeO_2、MgO)等稳定剂的相变增韧陶瓷。1975年,澳大利亚科学家 R. C. Garvie 等人在国际顶级学术期刊 *Nature* 上发表一篇题为"Ceramic Steel"(《陶瓷钢》)的文章,首次报道了添加 MgO 的部分稳定氧化锆陶瓷(简称 Mg-PSZ),其显微结构特征是在立方相 c-ZrO_2 晶粒基体内析出细小透镜状的亚稳态 t-ZrO_2 晶粒,这使其力学性能大幅度提高,抗弯强度由传统氧化锆陶瓷的 250MPa 提高至 600~700MPa,断裂韧性可达 $10MPa \cdot m^{1/2}$。

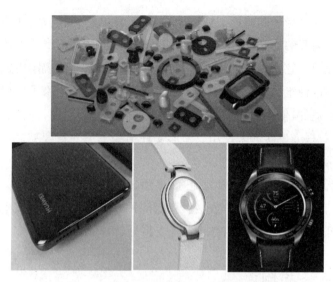

图 5-1　智能手机与可穿戴设备用陶瓷件外观

随后,陶瓷材料科学家研究发现了力学性能更为优异的掺杂 2%～3%(物质的量分数) Y_2O_3 作为稳定剂的四方多晶氧化锆陶瓷(简称 Y-TZP 陶瓷)。这种 Y-TZP 陶瓷显微结构特征是内部几乎全部由 500nm 以下的细小亚稳态 t-ZrO_2 晶粒组成,其三点抗弯强度已可达到 1800MPa,断裂韧性达到 15MPa·$m^{1/2}$,从 2m 高自由摔落下来也不会破裂;同时具有优异的耐磨损、耐刮痕、耐腐蚀、绝缘以及较高的介电常数等特点。

此外,氧化锆陶瓷具有温润如玉的质感和丰富多彩的颜色,掺入 Y_2O_3 稳定剂的 Y-ZrO_2 陶瓷通常为白玉色,但通过引入其他着色离子可以获得黑色、蓝色、深绿色、粉红色、巧克力色等数十种美丽的颜色,如日本东曹公司(TOSOH)就可以提供 30 余种颜色的氧化锆粉料。

正是由于纳米氧化锆陶瓷同时具有优异的力学性能、绚丽多姿的色彩、温润如玉的高贵质感,从而成为智能手机机身、可穿戴设备外观件、快速解码指纹识别片的最佳材料。

在 Y-ZrO_2 陶瓷中还可引入 Al_2O_3、SiO_2 等少量其他成分来改善 Y-ZrO_2 陶瓷的力学性能和介电性能。例如在 Y-ZrO_2 陶瓷中引入少量的 Al_2O_3 可降低 Y-ZrO_2 材料的介电常数,甚至提高其抗弯强度和断裂韧性。这就是 ZrO_2/Al_2O_3 复相陶瓷,也是目前一种应用较多的智能终端陶瓷。

除了上述纳米 ZrO_2 多晶陶瓷外,单晶氧化铝(Al_2O_3)蓝宝石和多晶氧化铝阿隆(AlON)、镁铝尖晶石($MgAl_2O_4$)等透明陶瓷也可以用作智能终端的触摸屏或外观件。例如单晶 Al_2O_3 蓝宝石已用于智能手机和智能手表的显示屏,高强度的透明陶瓷也可以用作显示屏或背板等外观件。

近几年,智能终端陶瓷得到快速发展,受到市场的高度关注,主要源于精密陶瓷材料具有其他智能终端材料(如金属、塑料)所不具备的一些优异性能和特点,并

且可以满足 5G 通信及无线充电的发展趋势。

(1) 5G 通信需要智能手机外壳去金属化。由于 5G 通信采用 3GHz 以上的无线频谱,智能手机的天线结构比 4G 更为复杂,信号传输量更大,传输速度更快;而目前手机外壳广泛使用的铝镁合金因其对信号屏蔽作用强,无法满足 5G 信号传输的要求,也不可进行无线充电。而陶瓷材料对信号屏蔽小,便于无线充电,天线结构易于设计。

(2) 无线充电技术要求后盖非金属化。无线充电技术主要通过磁共振、电场耦合、磁感应和微波天线传输技术实现。由于目前金属机壳对电磁场有屏蔽和吸收作用,会影响无线充电的传输效率,所以无线充电功能不能用在金属后盖手机和智能手表中。但是电磁波可以顺利穿过陶瓷、玻璃、塑料等非金属材料,所以智能手机和手表要实现无线充电功能,就必须采用陶瓷或玻璃后盖,塑料虽然也可使用,但易老化。

可见无论是 5G 通信还是无线充电,陶瓷材料都可以很好地解决信号传输问题,图 5-2 为陶瓷材料在智能手表无线充电中的应用。

图 5-2　陶瓷材料在智能手表无线充电中的应用

另外,陶瓷具备玻璃和塑料所没有的独特魅力。塑料易于加工,成本较低,但其质感略差,通常在中低端手机外壳中应用较多。玻璃背板近几年在智能手机中也得到较多应用,如 iPhone8、三星 Note8/S8、荣耀 9、小米 6 等。玻璃机身的优点主要包括不会屏蔽手机信号,质感与手感较好,但其缺点主要在于易碎、易产生划痕。此外,玻璃加工难度比金属大,特别是弧面和手机中框等加工困难;再就是钢化玻璃断裂容易形成条纹状断裂纹路,容易崩边。

采用稀土 Y_2O_3 作稳定剂的 $Y-ZrO_2$ 纳米陶瓷的抗弯强度通常达到 1000MPa 以上,要大于玻璃背板,断裂韧性也是玻璃的 2 倍,弹性模量和维氏硬度也远高于玻璃,分别为 210GPa 和 1300HV,而康宁玻璃仅为 50GPa 和 583HV,显然陶瓷的耐磨损和耐刮痕性能都优于玻璃。

从结构设计上看,在相同强度下陶瓷背板比玻璃薄,厚度可以减小约 40%,给手机结构设计留下更大的施展空间。此外,陶瓷背板表面可通过加工得到多种表面效果,如亮光、亚光、拉丝等机械纹理;表面还可以进行激光、PVD 镀膜、丝印、喷

漆以及边缘的 C 角、R 角处理等。特别是纳米氧化锆陶瓷背板拥有钻石般的光泽和温润如玉的质感，显示出高雅的气质和独特的魅力。

5.5.2 智能终端陶瓷的发展与应用

5.5.2.1 国内智能手机陶瓷外观件的发展

1. 发展初期

手机上采用精密陶瓷外观结构件已有 10 余年历史了。早在 2007 年传统的按键手机时代，西门子一款高端 S68 型号手机的背盖和侧面按键就采用了纳米氧化锆亚光陶瓷。2009 年，全球首家以精湛手工技艺闻名于世的尊贵通信产品制造商 Vertu 发行了限量版 Constellation Pure Collection 手机系列，凭借其率先采用的彩色陶瓷突破了手机材质技术的界限，推出了纯黑、纯白、巧克力色陶瓷外观件，见图 5-3。

2014 年年初，一款售价为 5999 元的商务翻盖手机——金立天鉴 W808 发布。该手机除了配备四核处理器、800 万像素背照式摄像头以及经典翻盖造型外，外屏还采用了蓝宝石材质，后盖则应用高强度的纳米陶瓷，屏幕边框采用了金属材质并应用金属拉丝工艺，手感一流，在光线照射下呈现出金属与陶瓷的硬朗与温润的效果，整体造型奢华贵气，见图 5-4。

图 5-3　Vertu 手机陶瓷外观件　　图 5-4　金立手机黑色陶瓷盖板

2014 年下半年华为推出 P7 典藏版限量发售手机，该款手机选用了市场期望值很高的蓝宝石屏幕，提升屏幕的抗刮损能力，后盖则采用 2D 黑色氧化锆陶瓷材料，高贵大气，见图 5-5。2014 年 12 月，酷派旗下的 ivvi S6 正式发布。作为时尚旗舰产品，ivvi S6 的一大卖点是采用陶瓷材质。其灵感来自于香奈儿当季手表设计，手感光滑细腻，耐磨性也更强，加上做工精湛的金属边框，让 ivvi S6 既有超薄机身，同时机身坚固度也有保证。ivvi S6 将陶瓷背板与金属边框两种材质完美地融合，带给用户强烈的个性魅力，见图 5-6。2015 年 10 月，一加科技在北京举办发布会，发布了一加手机黑白陶瓷款，背板使用了陶瓷材质，配合边缘的特殊切割工艺，显得更加晶莹剔透，见图 5-7。

图 5-5　华为 P7 典藏版手机 2D 黑色氧化锆陶瓷背板　　图 5-6　酷派旗下 ivvi S6 陶瓷背板手机　　图 5-7　一加陶瓷款智能手机

如上所述,在 2016 年前,虽然先后有多款陶瓷款手机发布上市,但由于大都为典藏版或限量版,出货量非常小,宣传报道也有限,因此大多数手机使用者对陶瓷款手机了解和认知并不多。

2. 发展成熟期

小米手机无疑是全球第一个将陶瓷背板手机推向潮流的品牌。从 2016 年开始,小米先后发布过的陶瓷款手机有小米 5 尊享版、小米 6 尊享版、小米 MIX、小米 MIX2 标准版及尊享版;特别是 2018 年小米公司先后发布多款彩色陶瓷款手机,将陶瓷款手机推至一个新的高度。

2016 年 2 月 24 日,小米首次发布了陶瓷后盖的小米 5 尊享版手机,该手机为一整块 2.5D 陶瓷背板,背部除了摄像头模块和小米的标识没有任何其他内容,非常简洁,手感细腻精致。尽管这款手机前期出货量较少,但陶瓷机身市场化运作已然成功。

2016 年 10 月 25 日,大胆探索陶瓷"黑科技"的小米公司又发布了一款概念手机小米 MIX,它是小米首款全陶瓷机身加全面屏手机,这款手机不仅后盖、边框,甚至按键都使用陶瓷材料。通过榫卯式结构设计,将屏幕、陶瓷边框、陶瓷背板紧密稳固地连在一起,外观极致纯粹,触摸起来浑厚如凝脂。2017 年,小米 MIX 被芬兰博物馆收藏并称它指明了智能手机未来设计的方向。这种精密陶瓷工艺与极简设计的完美融合,使这款手机在当时引发了一股陶瓷手机浪潮,见图 5-8。

基于对陶瓷机身工艺积累的大量商用经验,小米于 2017 年 4 月 19 日推出了小米 6 陶瓷尊享版手机,采用"明

图 5-8　小米 MIX 首款全陶瓷机身加全面屏

如镜,颜如玉"的首款四曲面陶瓷机身,如艺术品般精致璀璨。2017年9月,小米MIX2标准版与尊享版两款陶瓷手机的发布可谓惊艳全场,打破了小米一直以来只在尊享版发布陶瓷手机的模式,这也意味着陶瓷背板不再受产品良率的制约,产能问题得到解决。

小米MIX2标准版的陶瓷后盖加金属中框的工艺难度还好把控,但是全陶瓷一体成形的小米MIX2尊享版的加工难度就比较高了,整片屏幕镶嵌在一整块陶瓷中,手机从未如此简约和富有流动感。小米MIX2仍出自全球最负盛名的设计大师菲利普·斯塔克之手。斯塔克说:"小米MIX2是一款完美的手机,是我毕生设计的巅峰之作。"在央视CCTV2频道播出的《品质中国进行时》专题节目中,以小米MIX2全面屏和全陶瓷机身为例,介绍了中国手机行业的技术创新。节目中展示了陶瓷款手机的硬度和抗冲击强度所带来的震撼,先后采用钥匙尖头、硬钢小刀,甚至电钻对厚度仅为0.4mm左右的陶瓷后盖进行高强度的冲击,但手机都完好无损。

此外,初上科技在2017年也推出了整机一体陶瓷艺术手机,基于对古典品质陶瓷工艺的尊重,邀请著名陶瓷大师进行釉彩手绘作图,使每一部手机都散发着简约纯粹的晶莹之美,完美诠释了陶瓷的魅力,见图5-9。

2018年3月,OPPO发布了新一代全面屏旗舰手机OPPO R15系列。其中一款颜值超高、工艺精湛的OPPO R15陶瓷黑梦境版通体黑色,得益于陶瓷材料更高的硬度,更沉稳的质感,给人一种深邃、内敛、大气的视觉感受。2020年3月,华为召开P40系列5G手机的全球线上发布会,经典款陶瓷黑和陶瓷白的华为P40 Pro率先亮相。其后盖采用纳米晶粒的氧化锆陶瓷材料,陶瓷背板和金属中框无缝对接,整体轻巧、温润如玉,其硬度接近蓝宝石,但抗弯强度和断裂韧性远高于蓝宝石晶体,耐磨性优异,经久耐用,手感丝滑,表面经过研磨抛光后如钻石般剔透闪耀。

2020年3月6日,OPPO举行5G手机新品发布会,正式推出了Find X2和Find X2 Pro两款机型,同时拥有陶瓷、玻璃材质。其中Find X2"夜海"陶瓷款手机采用高强度、高韧性的复合氧化锆陶瓷,并应用间色拼接,在成形阶段实现两种颜色的拼接纹理,如同海与夜的交汇,之后运用微米级丝光镭雕工艺,实现全新的光栅纹理设计,经过仿釉质打磨,使陶瓷的光感和质感如丝绸般舒适,Find X2绸缎黑则是全新丝光陶瓷质感,如图5-10所示。

图5-9　初上科技整机一体陶瓷艺术手机　　图5-10　OPPO Find X2 Pro绸缎黑陶瓷款手机

3. 彩色陶瓷背板的发展

2018 年,小米携手敦煌研究院和潮州三环集团联合推出了小米 MIX 2S 翡翠色艺术版,开创了智能手机的彩色陶瓷时代。其色彩和灵感来源于敦煌壁画保留最多最好的翡翠色,该色料源自天然矿物孔雀石。古匠人云:次等宝石做珠宝,上等宝石做原料。这也是壁画千年不褪色、鲜艳如初的奥秘所在。小米 MIX 2S 四曲面陶瓷背板翡翠色彩非常浓郁,肉眼发现不了任何瑕疵,背板在阳光照射下显出泛泛的蓝色,非常有质感。

同年 10 月,小米与故宫博物院合作研制的小米 MIX 3 故宫特别版宝石蓝陶瓷版手机问世。宝石蓝的灵感来自于明宣德三大上品色釉"霁蓝釉",霁蓝釉又称宝石蓝釉,蓝如宝石般澄净珍贵,堪称陶瓷国宝色。该款手机还将祥瑞神兽"獬豸"铭刻于机身,精细如遮丝,文雅隽永。"獬豸"是故宫镇殿五脊六兽之一,传说中长有一角,能区分正直与邪恶,被视为可驱害压邪的祥瑞神兽。

2020 年 5 月在魅族 17 系列 5G 旗舰店发布会上,最引人注目的是黑、白、天青色三款陶瓷背板手机,尤其是天青色陶瓷背板的魅族 17 Pro 5G 手机,如图 5-11 所示。与此同时,OPPO Find X2 Pro 系列推出一款竹青色陶瓷背板 5G 手机,色调上比正常的绿色更淡,更像是介于蓝、绿之间的青色,而且采用了喷砂工艺,实现了亚光效果,其质感更显内敛、含蓄、淡雅清新。

图 5-11　魅族 17 Pro 陶瓷背板 5G 手机

2020 年华为 P40 系列公布,全系机型包括 P40、P40 Pro、P40 Pro+三款,其中高端款 P40 Pro+使用了纳米合金陶瓷背板,获得更加温润的手感及坚固耐用的品质,整体体验更上一层楼。在屏幕设计方面采用了曲面屏,可以看见屏幕周边都有过渡的圆弧,良好的屏占比以及更为紧实的机身足见手机陶瓷背板工艺的提升。

2023 年上半年,小米公布了小米 13 系列机型,其中小米 13 Pro 作为此次公布的高端机型,具有正面双曲面的中孔屏,边框同样控制出色,背部则是设计统一的方形后摄模组。背板依旧沿用陶瓷背板的设计,但更新了陶瓷工艺,采用纳米微晶陶瓷技术,使得背壳上呈现淡淡的流光质感,立体感十足。不过目前陶瓷背板的缺

点仍是材料造价高,一般用于高端机型。

5.5.2.2 国外手机陶瓷背板的发展

近几年,除了小米和OPPO多款陶瓷款手机发布面世,一些海外高端品牌手机也在不断尝试和应用陶瓷新材料。

2017年,由安卓系统创始人安迪·鲁宾(Andy Rubin)潜心研发的陶瓷款手机Essential Phone面世,大胆地将无边框的全面屏陶瓷和钛金属这样的顶级材料糅合在机身外壳:该手机正面屏幕几乎覆盖整个顶端,只剩下一个前置800万像素摄像头,虽然底部留有一定的空间,但屏幕面积比三星电子的Galaxy S8还大,几乎可以说是市面上最接近全屏的智能手机。这款安卓手机的中框由钛合金打造,拥有比铝合金更高的强度,背部是一整块陶瓷,其硬度和强度比玻璃还高,保证其能在坠落后完好。测试表明,即使第五代大猩猩玻璃屏幕已经破损,但背部的陶瓷盖板和钛合金中框依然是完好的。

图5-12　LG陶瓷全面屏限量版手机

同年,LG也发布了陶瓷全面屏限量版新款手机——V30 Signature(玺印),这款全球限量版手机共有300台,其外观颜值和性能配置都堪称顶级。手机采用陶瓷后盖加全面屏设计,颜色以黑色调为主,白色调为辅,遵循格调和极简的设计风格,如图5-12所示;手机背部除了双摄之外,还有一后置指纹识别模块,除了配置强大外,还支持无线充电技术。该款手机只在韩国出售,价格200万韩元,当时约合1.21万元人民币。

2019年2月,陶瓷款手机再次震撼登场,作为全球手机行业巨头之一的三星Galaxy S10系列隆重发布。该系列手机的顶配Galaxy S10+不仅有5G,还有陶瓷机身及12G RAM。三星Galaxy S10+陶瓷机身外壳优势在于经过特殊处理,不仅防划伤性能更优异,而且耐摔,在摔落时不易开裂;陶瓷后盖还可以完美实现无线充电,解决了金属后盖的不足。Galaxy S10+手机背板上有陶瓷黑和陶瓷白两种色调,陶瓷外观件来自中国潮州三环集团和深圳比亚迪公司。Galaxy S10顶级版之所以采用陶瓷背板,显然也是看重陶瓷材料的高硬度、高强度、高韧性,可显著降低表面刮伤概率,并且有温润凝脂的厚重质感,更显其高端尊贵。

5.5.2.3 智能可穿戴陶瓷外观件的发展

智能可穿戴产品形态各异,主要包括智能手表、智能手环、智能眼镜、智能耳机及其他智能佩戴产品。智能可穿戴产品涉及信息娱乐、医疗卫生、运动健康等。互联(NFC、Wi-Fi、蓝牙无线)、人机接口(语音、体感)、传感(人脸识别、地理定位、各类体感器)是该类产品的常见功能。

全球智能可穿戴产品出货量逐年快速增加,2021年已达约5.336亿台,2022

年受疫情影响,出货量首次下跌,但也超过了5亿台。随着消费升级以及AI、VR、AR等技术的逐渐普及,可穿戴设备已从过去的单一功能迈向多功能,同时具有更加便携实用等特点。智能可穿戴设备在医疗保健、导航、社交网络、商务和媒体等领域有众多的开发应用,通过不同场景的应用给生活带来改变。

我国智能可穿戴设备行业在2021年的产量已达1.4亿台,虽然2022年出货量也同样有所降低,但我国仍是全球范围内出货量增长速度最快的国家之一。上述可穿戴产品中以智能手表和手环为主;智能眼镜由于技术门槛高,实现的功能也最为复杂,尚处于初级阶段。

1. 陶瓷智能手表

据统计,2021年全球智能手表出货量2.1亿只,2022年创下2.28亿只的历史新高。其中苹果公司仍然是最具竞争力的公司,占市场份额的50%以上;美国Fitbit公司的市场份额位列第二;接下来是韩国三星、北京佳明、深圳华为以及华米科技等公司。

智能手表屏幕一般采用OLED屏,触摸屏盖板为蓝宝石或康宁玻璃,表壳、表圈及背板材料主要有不锈钢、陶瓷、合金,表带材质则有金属、硅胶、陶瓷等。纳米氧化锆陶瓷与金属及塑料相比具备耐磨损、耐锈蚀、对皮肤不过敏、亲肤性好、佩戴舒适且外观温润、手感好等优点,更适用于智能可穿戴设备。再加上可穿戴设备的气密性和防水性决定它们大都采用无线充电方式,用陶瓷材料做后盖等外观件,信号屏蔽小,不会影响内部的天线布局,可以方便一体成形,不必像铝镁合金一样做成难看的分段式结构。早在2015年,苹果手表(Apple Watch)上市,就首次采用了纳米氧化锆陶瓷材料作为智能手表的后盖。这种黑色圆形氧化锆陶瓷后盖主要由长沙的蓝思科技公司提供。2016年,苹果发布了精密陶瓷款的二代苹果手表,采用了全新的防水外壳,最大防水深度达到50m,并搭载了全新的双核处理器,比上一代处理器要快50%。普通版二代苹果手表起售价为2888元,但陶瓷表壳的二代苹果手表售价为9588元,凸显了纳米陶瓷的尊贵。对于如此高的价格,苹果方面的解释是"拥有璀璨亮泽的陶瓷表壳,彰显匠心工艺,其硬度为不锈钢的4倍,表面如珍珠般闪耀,不易刮伤和失去光泽",如图5-13所示。

图5-13　精密陶瓷款的二代苹果手表

自从苹果手表采用陶瓷作为后盖以来，精密陶瓷在可穿戴设备中的应用开始暴增。小米手表的制造商华米科技于 2016 年推出 Amazfit 品牌首款全陶瓷表圈运动手表，采用了氧化锆陶瓷。陶瓷表圈的高硬度可有效避免运动及日常生活中的磨损和刮擦；硅胶运动腕带的排汗槽结构可以有效排出运动中产生的汗水，让皮肤保持干爽舒适。

陶瓷表圈的设计解决了运动手表行业的一大痛点。现今众多运动爱好者越来越重视手表的佩戴体验，运动手表不仅仅是为了检测运动数据，良好的佩戴感也非常重要。相较金属表圈，陶瓷材质不仅能把手表的整体重量控制在合理范围内，而且耐磨损、亲肤性好。华米运动智能手表同小米 MIX 陶瓷款手机一样采用极简的设计理念，全陶瓷表圈加全玻璃覆盖的工艺，全身只有一颗隐藏式的按键，手表的 4 个表耳采用了冶金粉末锻造工艺成形，悉心打磨，金属陶瓷化的设计让华米运动手表散发出迷人的气质，温润如玉的质感更显尊贵。

图 5-14　第二代华为智能手表

进入 2017 年，各大智能手表厂商再次重磅发力，推出了各自智能手表的升级版，智能手表热度再次攀升。除了老牌苹果手表，华为推出了保时捷设计版智能手表，给喜欢智能手表操作系统 Android Wear 的用户提供了一种别样的奢华体验。第二代华为智能手表更具运动风，尤其是采用陶瓷表圈，更显厚重感与尊贵感，如图 5-14 所示。第二代华为智能手表可以独立拨打电话、上网收发信息，内置 GPS 模块，支持记录和分享运动轨迹，支持各种主流运动类型检测及移动支付，真正支持"不带手机出门"。

近年来，高科技陶瓷更是成为华为智能手表不可或缺的重要元素。在 2018 年年底的荣耀发布会上，除了 V20 旗舰手机，荣耀手表 Magic 系列深蓝陶瓷款和梦幻流沙杏色陶瓷款也隆重登场，售价 1299 元。荣耀手表选用了业界领先的 3D 陶瓷制备和精加工技术，经多道工序打造陶瓷表圈。其中流沙杏色陶瓷款采用纳米氧化锆粉与稀土离子氧化物，经过高温烧结，变色为粉嫩的杏色。这款梦幻系列专为女性设计，表身轻薄(9.8mm)，表径 42.8mm，一周续航，具有移动支付、智能心率监测、科学睡眠管理等功能。

2019 年 3 月 26 日，华为在法国巴黎召开发布会，在带来华为 P30 系列手机的同时，还特别推出了新款华为 Watch GT 智能手表。其采用双皇冠 AMOLED 屏幕，设计轻巧，优雅时尚，搭配传承经典的双表冠不锈钢机身及陶瓷表圈，辅以 DLC 类钻碳镀层，使手表具备高强度与耐磨损等特性，历久弥新。新一代华为 Watch GT 有 Watch GT Active 和 Watch GT Elegant 两个版本，其中 Watch GT

Active 版本针对运动爱好者设计,具备 46mm 较大表面、更多新款操控接口设计、三项铁人项目追踪功能,电池续航时间达 14 天,内置加速度感应器、陀螺仪、磁力计、光学心率侦测仪、环境光感应器和气压计,提供充满活力的橙色与墨绿色的氟橡胶表带选择。这种氟橡胶表带材料不仅更亲肤,防水性能和耐脏程度也非常好。而 Watch GT Elegant 顾名思义就是为优雅而生,通过业界独创的陶瓷上色工艺,使陶瓷表圈达到幻彩珍珠白和大溪地幻彩黑珍珠效果。黑色陶瓷表圈遇光反射出"夺睛"的紫色,而白色陶瓷表圈搭配钻石等级的切面工艺,经过无数次打磨,精确切割出 48 个小三角切面,在不同角度的光反射下呈现出不同的颜色效果,见图 5-15。

图 5-15 华为 Watch GT Elegant 精密陶瓷款智能手表

除了苹果、华为、小米智能手表广泛采用高科技纳米陶瓷材料,其他智能手表厂商也纷纷在其产品中融入陶瓷元素。如 2019 年 4 月佳明推出的 MARQ 系列高端智能腕表系列,采用陶瓷嵌框设计,最大限度地防止恶劣使用环境下造成的磨损。此外,韩国三星也推出多款陶瓷智能手表;国际奢侈品牌路易威登新一代 Tambour Horizon 智能腕表的表壳材质也采用了白色抛光陶瓷。

2. 陶瓷智能手环

智能手环是一种穿戴式智能设备,通过手环可以记录日常生活中的锻炼、睡眠及饮食等实时数据,并将这些数据与手机同步,起到指导健康生活的作用。智能手环作为备受关注的一款科技产品,其拥有的强大功能正悄无声息地参与和改变着人们的生活。它不但具有普通计步器的一般计步以及测量距离、卡路里、脂肪消耗等功能,还具有睡眠监测、防水、蓝牙 4.0 数据传输、疲劳提醒等特殊功能。

高科技陶瓷材料在智能手环中更是受到特别青睐。这是因为陶瓷材质具有稳定的物理和化学性质,防水防锈蚀,且表面温润如玉,散发出柔美的自然光泽。与不锈钢材料相比,陶瓷手环重量轻,但其硬度远高于钢,具有不易磨损、永不褪色、不损肌肤的优点。近几年来,国内智能手环发展迅速,与国外 Fitbit、Misfit 等品牌比较,不但功能不差,价格也较低,性价比更高。其中最受关注的是华米科技于 2015 年在北京 798 艺术区发布的自有品牌 Amazfit。不同于此前的小米手机,

Amazfit 的设计样貌很像中国古典精品玉佩,同时在材质、芯片、器件、工艺等多个方面都达到世界顶级水平。Amazfit 手环是全球范围内第一次使用陶瓷材料、异形电池、比手机更小震子的智能手环,从而让陶瓷主体轻薄而优雅,其组合构件如图 5-16 所示。

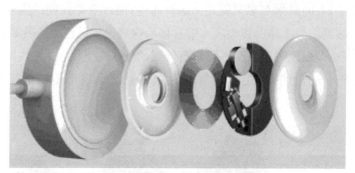

图 5-16　Amazfit 手环超薄组合构件

为了实现各种佩戴方式间的随意转换,Amazfit 手环的主体最终选择了中空造型设计,突破了传统电子可穿戴设备单纯集合实心的思维逻辑。Amazfit 分为"月霜"和"赤道"两款,"月霜"为时尚女士设计,白色陶瓷主体,皮质腕带衔接 18K 玫瑰金的不锈钢中框;"赤道"为商务男士设计,黑色陶瓷主体,弓形腕带,材质是黑色金属＋TPU(热塑性聚氨酯),售价为 299 元。Amazfit 手环具有步数统计、睡眠记录、智能振动闹钟、来电提醒、解锁手机、连接智能家居、快捷免密支付等功能。"月霜"和"赤道"两款产品均拥有良好的防水功能,内置 15mA·h 电池,待机时间为 10 天,采用无线充电技术。

国际时尚品牌施华洛世奇一方面联合手环制造商 Misfit 推出了 Shine 系列智能手环,另一方面与 Polar 联手打造了一款时尚奢华的 Lop Crystal 智能手环。该款手环材质上选用了高雅亮眼的白色 ZrO_2 陶瓷,表带上印有立体感十足的波浪花纹,最让女性心动的是在显示屏两边镶嵌了 30 颗施华洛世奇水晶,将原本运动味十足的手环瞬间变成一款精致时尚的首饰,如图 5-17 所示。

图 5-17　施华洛世奇的陶瓷智能手环

3. 其他智能可穿戴陶瓷

除了智能陶瓷手表和手环已获得广泛使用之外,其他一些各具特色的智能可穿戴陶瓷产品也在不断涌现,如智能陶瓷佩饰、智能陶瓷手链等。

美国拉斯维加斯国际消费类电子产品展览会曾展出一款叫作 Miragii 的智能项链吊坠。该产品外壳为氧化锆陶瓷材料,由亚光面和抛光面巧妙组合,内置电子元器件与手机互联,既能够当作蓝牙耳机使用,还可以投射出手机接收到的通知及信息,这样一来用户就可以通过 Miragii 接打电话或者听音乐,非常方便。此外,Miragii 还可以识别手势操控,只需要一个手势就可以拒绝来电。

此外,还有医疗级可穿戴设备陶瓷壳件、类似珠宝形状的智能可穿戴陶瓷外观件,以及音乐播放器陶瓷触控开关。内置高科技芯片与手机智能连接,可追踪个人的身心健康,监测睡眠质量,监测心率和血压等,直观地查看个人身体数据变化。

5.5.3 智能终端陶瓷的制备技术及发展

智能终端陶瓷产品制备工艺主要包括前段的粉体技术,中段的成形与烧结技术,后段的研磨加工与抛光技术。这三大技术直接影响各种形态的智能终端陶瓷的材料性能、产品品质和良率。

5.5.3.1 前段工艺——纳米陶瓷粉体的制备技术

前段工艺主要是高性能纳米氧化锆粉体的合成与制备技术。为了兼顾材料良好的强度和韧性,这类氧化锆纳米粉体通常引入 2%～3%(物质的量分数)的稀土氧化物(Y_2O_3)作为稳定剂,从而得到以亚稳态四方相氧化锆为主晶相的纳米氧化锆粉体,并且无团聚、无杂质,烧结活性好,烧结后材料抗弯强度和断裂韧性高,抗摔性好。具体而言,粉体要求合适均匀的化学组成、良好的分散状态、合适的晶粒尺寸、合适的比表面积、合适的相组成。

目前最常用的制备方法主要有水热或水解法、化学共沉淀法。例如日本东曹(TOSOH)公司就是采用水解法,而日本第一稀土元素公司主要采用水热法。国内山东国瓷和潮州三环也制备出性能优异的氧化锆粉,在智能终端陶瓷材料和产品上获得出色应用。

此外,彩色氧化锆陶瓷粉体制备技术也日趋成熟。通过在粉末合成过程中引入不同着色氧化物或着色离子,包括氧化物着色和尖晶石着色,可以获得数十种颜色的氧化锆陶瓷粉体。潮州三环可量产的手机陶瓷背板颜色系列包括:蒂芙尼蓝、莫兰迪灰、水湖蓝、樱花粉、紫罗兰、深青蓝、保时捷灰等。这些色彩主要来自于奢侈品牌如蒂芙尼、保时捷等,引领现代潮流风尚,同时又极具科技感。此外,灵感来自于敦煌壁画的孔雀绿和明宣德的霁蓝釉的氧化锆粉末也被开发出来,并分别应用于 2018 年小米 MIX 2S 翡翠色陶瓷款手机和小米 MIX 3 故宫典藏版手机。

5.5.3.2 中段工艺——陶瓷产品的成形与烧结技术

成形工艺主要包括：干压+冷等静压(CIP)成形，注射成形，凝胶注模成形，流延+温压热弯成形这四类成形方法。

(1) 干压+冷等静压成形：该工艺是将喷雾造粒后的陶瓷粉末球形颗粒(粒径 50~200μm)首先在金属模具内压制成形，获得形状规整的 2.5D 或 3D 形状的陶瓷背板素坯，然后放入橡胶模内真空包封后再通过 150~200MPa 冷等静压处理，使陶瓷背板素坯的密度、强度和均匀性大幅提升，有利于保证烧结后产品力学性能和显微结构的一致性和可靠性。这种成形工艺的优点是产品密度均匀、强度高、烧结变形小，特别是研磨抛光后陶瓷产品内气孔少、针孔少，现已成为手机陶瓷背板的主流成形技术之一。

(2) 注射成形：该工艺是将陶瓷粉末与高分子结合剂(如聚乙烯、聚丙烯、聚苯乙烯等)和低分子增塑剂、分散剂、润滑剂(如石蜡、硬脂酸等)在密炼机内加热混炼，然后通过造粒机进行造粒，再通过专用注射机进行注射成形得到各种复杂形状的陶瓷坯件。注射成形特别适合 3D 形状陶瓷盖板和智能手表等穿戴陶瓷外观件的制造，由于成形过程自动化程度高，便于高效批量化制造，并且成形坯件的尺寸精度高，烧结后加工量少，有利于降低加工成本，现已成为智能陶瓷手表、陶瓷手环的主流成形技术。

(3) 凝胶注模成形：该工艺是在陶瓷浆料中引入有机单体和交联剂，加入引发剂和催化剂后，采用非孔模具(如金属、玻璃、塑料)进行浇注成形，模具内浆料通过有机单体的聚合反应凝固，得到所需形状的 3D 或 2D 陶瓷坯件；成形坯件的强度高，有机黏结剂含量较少(质量分数 3%~4%)，该技术曾应用于华为 P7 典藏版 2D 陶瓷背板的成形制备。但该工艺由于机械化程度较低，效率较低，成形产品的一致性和稳定性控制难度较大，目前在智能终端陶瓷外观件的成形中尚未得到广泛应用。

(4) 流延+温压热弯成形：该工艺是首先制备出适于流延的陶瓷浆料，分有机溶剂浆料和水性浆料，然后在专用流延机上进行流延成形获得坯片。坯片具有很好的柔韧性和塑性，将流延坯片进行裁剪后叠层，再装入钢模内，真空密封后于大约 80℃热水中进行温等静压热弯，可得到 2.5D 和 3D 陶瓷背板素坯，小米 5 手机的 2.5D 氧化锆陶瓷背板就是采用流延+温压热弯成形技术得到的。该工艺对于 2D 和 2.5D 陶瓷背板的成形比较适合，虽然也可用于 3D 陶瓷背板成形，但由于背板 4 个角的位置容易产生褶皱和应力，对材料的可靠性带来一定影响。

烧结技术方面，目前对于氧化锆(ZrO_2)或氧化锆中加入少量氧化铝复相陶瓷(ZrO_2/Al_2O_3)主要采用空气中常压烧结工艺，分间歇式和连续式两种烧结。对于批量大的智能终端陶瓷制品大多采用连续式推板窑来烧结，烧结温度通常为 1400~1500℃，依粉体特性和材料化学组成而定，但要求烧结后陶瓷材料达到高的致密度和强度，并且具有很好的一致性。目前常压烧结的氧化锆基陶瓷产品抗弯

强度可达到 1000MPa。

如果需要进一步提高氧化锆陶瓷材料的断裂强度和产品的一致性与可靠性，可以在常压烧结后再进行热等静压(HIP)处理，即"常压烧结+HIP"技术。将常压烧结后无开口气孔的陶瓷背板放入热等静压炉内，在比常压烧结温度约低 100℃的温度下，于 100~200MPa 气压作用下进行热等静压处理，从而消除或减少烧结体内剩余气孔，进一步提高陶瓷材料的致密度，可达到或接近理论密度，而晶粒没有长大，因此可显著改善材料的均匀性和可靠性。经热等静压处理后陶瓷材料的抗弯强度可由 1000MPa 大幅提升至 1500MPa 以上。

5.5.3.3 后段工艺——陶瓷计算机数字化控制(CNC)/研磨/抛光加工技术

作为后段工艺的 CNC/研磨/抛光加工技术，是智能终端陶瓷产品制备的关键环节。对于 2D 陶瓷产品，如手机 2D 陶瓷背板和指纹识别片，通常采用金刚石砂轮或端面磨进行研磨与抛光即可。但对于大多数的 3D 陶瓷外观件，如手机 3D 陶瓷背板、智能手表、手环和穿戴设备的 3D 陶瓷外观件，大多需要用到 CNC 及专用研磨抛光机。近几年，陶瓷 CNC 加工已获得比较广泛的应用，一些针对手机陶瓷背板开发的专用 CNC 可大大提高加工效率，降低成本。

研磨分为粗磨和精磨，相应的磨床及配套用的金刚石砂轮和研磨液也趋于完善。此外，针对智能终端陶瓷外观件的平面抛光和曲面抛光设备也有开发和应用，抛光后可达到镜面水平。相对于前段和中段工艺，智能终端陶瓷后段的加工成本相对较高，占到总成本的 50% 或更多一点。

5.5.4 智能终端陶瓷市场与产业化进展

近几年，智能终端陶瓷在消费电子领域呈现较大增长，陶瓷外观件在智能手机和智能可穿戴设备中的应用越来越多，先后有金立、华为、一加、小米、OPPO、三星等品牌手机采用陶瓷背板，苹果智能手表以及华为和小米的智能手表与手环也先后采用了精密陶瓷。这是因为与铝镁合金这种常用材质比较，精密陶瓷硬度高，耐刮痕，化学性能稳定，便于无线充电，外观更是温润如玉，精致高雅。特别是步入 5G 时代，金属外观件由于对信号的屏蔽作用将逐渐退出市场，而无信号屏蔽的陶瓷和玻璃材料将占有更大的市场份额。

过去几年智能终端陶瓷应用受限的主要原因之一是成本高，良率低，产能有限。但是现在这些关键瓶颈都已逐渐突破，一块精密陶瓷背板的成本已从最初 500~600 元，到现在可控制在 100~200 元，未来成本可能低于 100 元。这是由于技术进步，导致从陶瓷原料到成形烧结和后续精密加工的成本都显著下降。

初期制约陶瓷背板应用的另一个主要原因是良率太低，不仅使得成本较高，而且产能也上不去。造成良率低主要有两方面因素：一方面是陶瓷硬度远高于铝镁合金和玻璃，加工难度较高，特别是后段的精密加工中，CNC 加工时间和研磨抛光

时间都较长,且容易产生加工缺陷和损伤;另一方面是早期陶瓷背板材质的抗弯强度和断裂韧性偏低,抛光后针孔比较多,通常针孔超过5%以上就达不到手机终端生产商的使用标准。

目前良率低的问题已得到解决,良率由最初的25%左右已提升到60%以上。这是因为氧化锆陶瓷外观件从原料到成形烧结和CNC等精密加工技术已逐渐成熟和完善,特别是针对手机陶瓷背板和智能手表外观陶瓷件的专用CNC和研磨设备的开发应用,显著提高了加工效率,降低了陶瓷精加工的周期和成本。值得关注的是,近几年一批有实力的智能终端陶瓷生产企业不断发展壮大,包括潮州三环、顺络电子(东莞信柏)、蓝思科技、伯恩光学、长盈精密、比亚迪等公司。特别是潮州三环集团已打通了智能终端陶瓷的全制程,包括前段的氧化锆粉体原料,中段的成形与烧结,后段的精密研磨加工;陶瓷背板产能可达到每月200万片以上,单片成本可控制在100元左右,已经成为全球智能手机陶瓷背板的最大供应商,2017—2020年先后为小米、OPPO、三星、华为等品牌手机供货。而蓝思科技则是苹果智能手表陶瓷外观件的主要供应商。还有一批具有创新能力的中小企业也在从事智能终端陶瓷产品的研发与生产,主要集中在深圳和东莞。

此外,与智能终端陶瓷产品生产配套的上下游企业也达100多家,包括陶瓷粉末原料供应商(如山东国瓷、江西赛瓷等)、成形设备和烧结设备以及CNC研磨抛光设备供应商等,2018年在东莞举办的智能终端陶瓷产业链展览会上参展企业就达近200家。智能终端陶瓷在我国已经形成了一个较为完整的产业链,为国内外生产智能手机、智能手表与手环等知名终端厂商提供各种陶瓷外观件。

智能终端陶瓷的市场近几年在不断扩大,已由培育期步入高速成长期。据统计,2021年,手机陶瓷背板出货量达到3548万片;2022年,手机陶瓷背板渗透率已达5%,年陶瓷背板使用量已超过9555万t,终端客户包括小米、OPPO等厂商。随着5G的到来和应用,手机金属背板将逐渐退出,陶瓷背板将占有更大的市场份额,智能终端陶瓷市场在未来几年将达到百亿元规模。

参考文献

[1] 符锡仁,郭景坤,陈辛尘,等.现代陶瓷[M].2版.上海:上海科学技术出版社,1981.

[2] 一濑升.现代陶瓷问答[M].北京:中国建筑工业出版社,1986.

[3] 曲远方.现代陶瓷材料及技术[M].上海:华东理工大学出版社,2008.

[4] 张玉军,张伟儒.结构陶瓷及其应用[M].北京:化学工业出版社,2005.

[5] 谭咏絮.结构陶瓷[M].北京:中国轻工业出版社,1989.

[6] 曲远方.功能陶瓷材料[M].北京:化学工业出版社,2003.

[7] 路学成,任莹.先进结构陶瓷材料的研究进展[J].佛山陶瓷,2009,19(1):37-43.

[8] CUI Yan, WANG Lifeng, REN Jianyue. Multi-functional SiC/Al Composites for Aerospace Applications[J]. Chinese Journal of Aeronautics, 2008 (21): 578-584.

[9] 吴芳,吕军.碳化硼陶瓷的制备及应用[J].五邑大学学报(自然科学版),2002,16(1):45-49.
[10] 丁硕,温广武,雷廷权.碳化硼材料研究进展[J].材料科学与工艺,2003,11(1):101-105.
[11] 森维,徐宝强,杨斌,等.碳化钛粉末制备方法的研究进展[J].轻金属,2010(12):44-48.
[12] 董丽荣,李长生,唐华,等.铋锶钙铜氧超导陶瓷的低温摩擦学特性[J].硅酸盐学报,2009,37(8):1385-1390.
[13] 陈志君,傅正义,王皓,等.铁氧体材料研究进展[J].陶瓷科学与艺术,2003(3):31-35.
[14] 徐翠艳,王文新,李成.半导体陶瓷的研究现状与发展前景[J].辽宁工学院学报,2005,25(4):247-249.
[15] 向勇,胡明,谢道华.半导体敏感陶瓷材料在传感器领域的应用[J].仪表技术与传感器,2001(5):1-4.
[16] 邢晓东,谢道华,胡明.压敏电阻陶瓷材料的研究进展[J].电子元件与材料,2004,23(2):21-24.
[17] 李凯,姜晶,刘志远.陶瓷热敏电阻的研究及应用现状[J].化学工程师,2008(11):42-44.
[18] 张维兰,欧江,夏先均.气敏陶瓷研究进展[J].热处理技术与装备,2006,27(5):15-17.
[19] 郭志友.新型光湿敏元件及应用[J].激光杂志,2002,23(6):20-21.
[20] 赵辉.现代陶艺创作理论与应用研究[M].长春:吉林美术出版社,2020.
[21] 裴立宅.功能陶瓷材料概论[M].北京:化学工业出版社,2021.
[22] 曲远方.功能陶瓷及应用[M].2版.北京:化学工业出版社,2014.
[23] 赵丽敏.典型无机功能材料及应用研究[M].长春:吉林科学技术出版社,2021.
[24] 潘裕柏,陈昊鸿,石云.稀土陶瓷材料[M].北京:冶金工业出版社,2016.
[25] 吴家刚.电子陶瓷材料与器件[M].北京:化学工业出版社,2022.
[26] 李远勋,季甲.功能材料的制备与性能表征[M].成都:西南交通大学出版社,2018.
[27] 毕见强.特种陶瓷工艺与性能[M].哈尔滨:哈尔滨工业大学出版社,2018.
[28] 邢伟宏.功能材料学基础[M].英文版.武汉:武汉理工大学出版社,2019.
[29] 张骥华,施海瑜.功能材料及其应用[M].北京:机械工业出版社,2017.

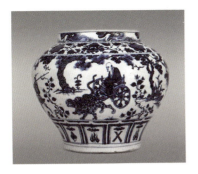

图 2-1 元青花鬼谷子下山图罐（2005 年伦敦佳士得拍卖会）

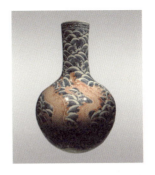

图 2-2 清雍正青花釉里红海水龙纹瓶（上海博物馆藏）

图 2-3 清康熙豇豆红太白尊（中国国家博物馆藏）

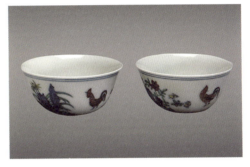

图 2-4 明成化鸡缸杯（故宫博物院藏）

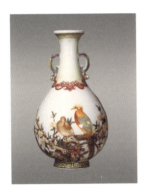

图 2-5 清乾隆御制锦鸡图双耳瓶（2005 年香港苏富比拍卖会）

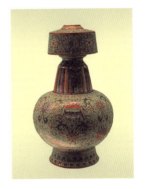

图 2-6 清乾隆绿地粉彩八吉祥纹贲巴瓶（上海博物馆藏）

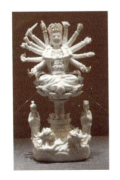

图 2-7 十八手准提菩萨坐像

图 2-8 2022 年北京冬奥会和冬残奥会官方国礼——"文君瓶"

图 2-9　2022 年北京冬奥会陶瓷版吉祥物"冰墩墩"(a)与"雪容融"(b)

图 2-10　何朝宗款白釉文昌帝君像

图 2-11　宋汝瓷莲花式温碗(台北故宫博物院藏)　图 2-12　北宋钧窑乳钉玫瑰红釉鼓式洗(上海博物馆藏)

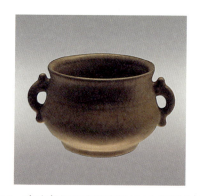 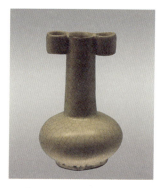

图 2-13　南宋郊坛下官窑双耳炉(上海博物馆藏)　图 2-14　南宋哥窑贯耳瓶(上海博物馆藏)

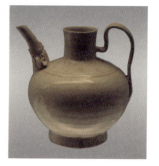 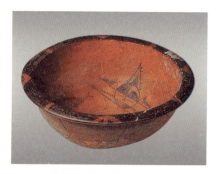

图 2-15　北宋定窑白釉执壶(上海博物馆藏)　图 2-16　人面鱼纹彩陶盆(国家博物馆藏)

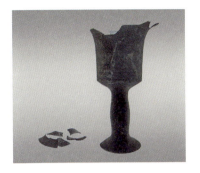

图 2-17　史前新时期时代蛋壳陶(山东淄博中国陶瓷馆藏)

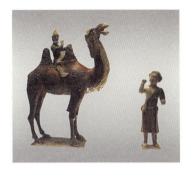

图 2-18　唐三彩牵驼俑(上海博物馆藏)

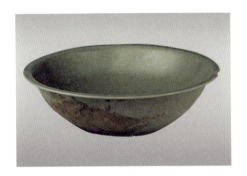

图 2-19　唐代越窑秘色瓷碗(法门寺出土,中国国家博物馆藏)

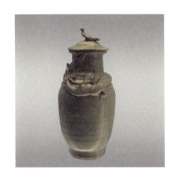

图 2-20　南宋龙泉窑青釉堆塑蟠龙盖瓶(上海博物馆藏)

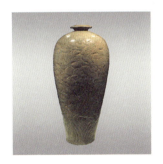

图 2-21　北宋耀州窑刻花牡丹纹梅瓶(上海博物馆藏)

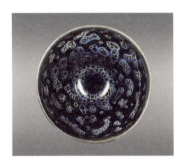

图 2-22　宋建窑曜变天目茶盏(日本静嘉堂藏)

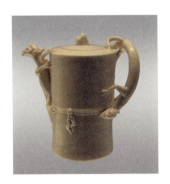

图 2-23　清德化窑白釉执壶(上海博物馆藏)

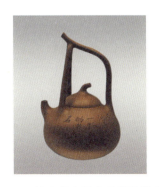

图 2-24　清宜兴窑曼生款提梁紫砂壶(上海博物馆藏)

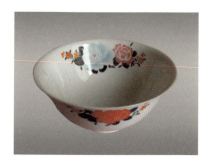 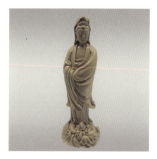 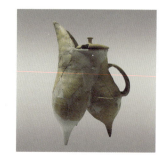

图 2-25　毛瓷月季花釉下五彩瓷碗（湖南醴陵陶瓷陈列馆藏）　　图 3-1　明德化窑白釉"何朝宗"款观音（上海博物馆藏）　　图 3-2　新石器时代陶鬶（山东淄博中国陶瓷馆藏）

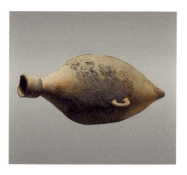 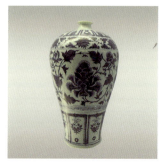

图 3-3　小口尖底瓶　　图 3-4　元青花缠枝纹梅瓶（上海博物馆藏）　　图 3-5　秦汉瓦当

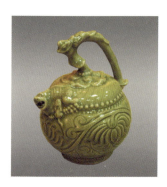 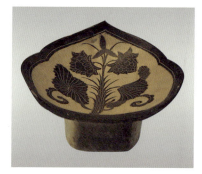

图 3-6　耀州窑青釉剔花倒装壶（新仿品）　　图 3-7　耀州窑凤鸣壶（新仿品）　　图 4-2　北宋磁州窑白地黑花把莲纹枕（上海博物馆藏）

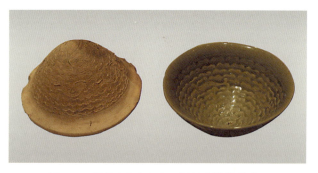

图 4-3　耀州窑"碗内范"（耀州窑博物馆藏）